NOUVEAU
DICTIONNAIRE DES PEINTRES
ANCIENS ET CONTEMPORAINS.

PARIS. — IMPRIMERIE DEPLANCHE,
71-73, PASSAGE DU CAIRE 64-66.

NOUVEAU

DICTIONNAIRE

DES

PEINTRES

ANCIENS ET CONTEMPORAINS,

CONTENANT :

1º UN ABRÉGÉ SUR LES ORIGINES DE LA PEINTURE ;
2º UN EXPOSÉ HISTORIQUE DE CHACUNE DES ÉCOLES ;
3º LA BIOGRAPHIE SOMMAIRE DES PEINTRES, LES NOMS DE LEURS ÉLÈVES ET IMITATEURS, LEUR GENRE ET LEURS PRINCIPALES QUALITÉS ;
4º LES PRIX AUXQUELS LEURS ŒUVRES ONT ÉTÉ ADJUGÉES DANS LES VENTES ;
5º LES MONOGRAMMMES ET LES SIGNATURES LES PLUS UTILES A CONNAITRE ;
6º UNE TABLE GÉNÉRALE AVEC LES NOMS DE TOUS LES PEINTRES CONTENUS DANS L'OUVRAGE,

PAR

Théodore GUÉDY,

PEINTRE-RESTAURATEUR.

Paris, chez l'Auteur, Boulevard Saint-Germain, 168.

PARIS,
IMPRIMERIE DEPLANCHE,
PASSAGE DU CAIRE, 71-73.

M.DCCC.LXXXII.
Tous droits réservés.

PRÉFACE.

Notre but en publiant cet ouvrage est d'offrir aux amateurs de tableaux, sous la forme la plus concise, un ensemble de renseignements pratiques sur tous les peintres connus depuis la Renaissance jusqu'à nos jours.

Les indications très-précises qui leur sont fournies viendront en aide à leurs recherches et éclaireront leur choix.

On trouvera classés suivant chaque école et dans un ordre alphabétique, tous les noms des grands peintres anciens et modernes.

Chaque École est précédée d'un historique où sont résumés les caractères qui la distinguent.

Chaque nom est l'objet d'une notice dans laquelle sont rappelés la date et le lieu de naissance du peintre, le genre particulier auquel il a consacré ses études, les récompenses qu'il a obtenues ainsi que le prix auquel ont été achetées ses œuvres dans les principales ventes publiques ou privées.

Il importait aussi, pour faciliter tout contrôle et éviter toute surprise, de signaler les monogrammes et les signatures des peintres, c'est ce que nous avons fait avec le plus grand soin.

Ainsi, dans les musées comme chez les marchands de tableaux chaque amateur pourra immédiatement et par lui-même vérifier les dates et les signatures en même temps que se rendre compte de la valeur de l'œuvre, qui aura fixé son attention.

Pour accomplir notre tâche nous avons utilisé les notes personnelles recueillies par nous dans les divers musées d'Europe et dans les collections particulières où des restaurations nous ont été confiées.

PRÉFACE

En outre, nous avons relu et comparé tous les ouvrages de quelque importance écrits jusqu'ici sur l'histoire de l'art.

Notre livre n'a pas la prétention de trancher toutes les questions qui se rattachent à l'art de la peinture, ni de prendre part dans les controverses que peuvent soulever le mérite de tel ou tel artiste ou la supériorité de telle ou telle école. C'est simplement un Manuel complet qui sera un guide utile et sûr pour les amateurs et les collectionneurs.

T. G.

EXPLICATION DES ABRÉVIATIONS :

E U. Exposition Universelle.

E A. Ecole Allemande.

E F. Ecole Flamande.

E H. Ecole Hollandaise.

Méd. Médaille.

✻ Chevalier de la Légion d'honneur.

O.✻ Officier de la Légion d'honneur.

C.✻ Commandeur de la Légion-d'honneur.

ERRATA.

Page 14. AUSANO, lisez ANSANO.
— 14. AUSALDI, lisez ANSALDI.
— 74. DEVERIA, Elève de Glaize, lisez Elève Glaize.
— 85. GREUZE, né en 1725-1805.
— 85. GROIZELLIER mort 1779, lisez 1879.
— 85. GRENIER St-MARTIN, méd. 2e classe, 1820.
— 86. GUILLEMET, reporter la 2e ligne à la 4e, lisez vues et mœurs d'Algérie.
— 107. PONCET, la dernière ligne de la première colonne (Pils) doit être reportée toute entière au bas de la deuxième colonne à Poncet.
— 114. SIGALON, copie du Jugement dernier de Michel-Ange de Paris, Ecole des Beaux-Arts, lisez à l'Ecole des Beaux-arts de Paris.
— 115. TAILLASSON, 1746-1809.
— 118. VAN-MARCK, méd. 1e classe 1878.
— 118. VELY Anatole, né à Ronsay, lisez Ronsoy, mort 1882.
— 135. CRABETH, né à Goda, lisez Gouda.
— 179. TERBUG (Geniza), lisez TERBURG.
— 190. A l'historique de l'Ecole anglaise, REYNOL, lisez REYNOLDS.
— 192. BROWN, élève de West, 1720.
— 209. ALFARO DE GOMEZ. 1680-1720, lisez 1640-1680.
— 210. BAYEN DE SUBIAS lisez, BAYEU Y SUBIAS, 1734-1795.

TABLE DES MATIÈRES.

Origine de la Peinture	Page	1
Ecole Italienne	»	7
— Française	»	55
— Flamande, Hollandaise, Allemande	»	125
— Anglaise	»	189
— Espagnole	»	207
— Russe	»	227
— Suédoise et Norwégienne	»	231
— Danoise	»	235

ORIGINES DE LA PEINTURE

L'origine de la Peinture remonte à une très-haute antiquité.

D'anciens vestiges, venus de l'Inde et de la Chine, prouvent que depuis un temps immémorial ces peuples connaissaient la peinture. Les Indiens se sont bornés à représenter des idoles et des animaux symboliques. Les Chinois n'ont jamais eu de peintres dignes d'être cités.

De même que les autres peuples, les Égyptiens ne faisaient qu'enluminer.

Pour trouver enfin l'art de peindre hors de son enfance, il faut franchir plusieurs siècles, jusqu'à l'an 416 avant notre ère. En effet, on ne comptait alors que des peintres monochrômes.

Les Grecs rapportent à ce sujet qu'une jeune fille de Sicyone, nommée Dibutade, voyant la silhouette de son fiancé projetée par la lueur d'une lampe, traça les contours de l'ombre pour conserver son image.

Cette légende est assez vraisemblable ; on peut admettre que le dessin fut d'abord un simple trait, marquant les contours extérieurs. Peu à peu le trait s'améliora et le dessin est arrivé à plus de perfection, sans posséder encore la science de l'anatomie, des mouvements, de la perspective et du relief.

Les Grecs, peuple privilégié entre tous au point de vue du sens esthétique, découvrirent de bonne heure les procédés essentiels de la peinture et les portèrent rapidement à un haut degré.

Bien avant les temps historiques, à l'époque de la guerre de Troie, suivant le récit d'Homère, les tapisseries d'Hélène et de Pénélope représentaient des personnages au moyen de tons différents.

La tradition rapporte que Cimon de Cléone, élève d'Euramis, commença à varier les attitudes de ses figures et qu'il indiquait le mouvement des muscles et les plis des draperies.

Plus tard, au VIIe siècle avant notre ère, Bularchos, représenta le combat de Candaule, roi de Lydie, contre les Magnèsiens, et le roi paya le tableau, dit la légende, en le couvrant de pièces d'or.

Mais l'histoire de la peinture n'offre de certitudes qu'à partir du V⁰ siècle auquel Périclès attacha son nom.

A cette époque Panœnus, frère de Phidias, fait un tableau représentant la bataille de Marathon.

Peu après Polygnote perfectionne la peinture, il réunit dans ses œuvres les trois couleurs fondamentales, le rouge, le jaune et le bleu. Il acquiert une grande renommée pour le fini de son dessin et le beau caractère de ses figures ; il exécute un grand nombre d'œuvres monumentales pour le Pœcile d'Athènes et pour la Lesché de Corinthe.

Comme il refusait d'accepter pour ses tableaux aucune autre rémunération que la reconnaissance de ses concitoyens, les Athéniens lui accordèrent une faveur tout exceptionnelle et que personne autre n'obtint jamais : celle d'être logé aux frais du trésor public dans toutes les villes de la Grèce.

Viennent ensuite, vers la fin du Ve siècle : Parrhasius d'Éphèse, Timante de Sicyone, et Zeuxis d'Héraclée.

Parrhasius se distingua par la correction de son dessin et l'élégance de ses figures, au témoignage des plus anciens historiens de l'art ; il écrivit un traité sur la symétrie des corps.

Timante acquit également une grande réputation. Ses œuvres étaient surtout remarquables par l'invention. Dans son tableau d'Iphigénie, après avoir épuisé sur les autres visages tous les signes de la douleur, ne sachant comment peindre la figure d'Agamemnon, le père de la malheureuse victime, il eut l'ingénieuse idée de lui mettre un voile sur le visage.

Zeuxis, élève d'Apollodore, fut le contemporain et l'émule de Parrhasius et de Timante. Il dut à son talent une immense fortune et arriva à refuser de vendre ses œuvres donnant pour raison que personne ne serait assez riche pour les payer à leur valeur.

On rapporte de plus une amusante légende : il avait fait un tableau où il avait représenté des fleurs et des fruits si bien imités que les oiseaux vinrent les becqueter. Zeuxis triomphant défia Parrhasius de produire un ouvrage aussi parfait. Celui-ci peignit alors simplement un rideau : Zeuxis s'y trompa et s'approcha pour le tirer, il s'avoua vaincu en disant : je n'ai trompé que des oiseaux, mais Parrhasius a fait davantage, car il a trompé l'homme lui-même.

Ce jugement, cité comme péremptoire par toute l'antiquité, a été critiqué avec raison, suivant nous, par quelques modernes ; nous pensons en effet qu'il est beaucoup plus difficile de tromper les animaux que de tromper l'homme, toujours prêt à s'illusionner par l'effet de son imagination.

Citons ensuite Pamphile, né en Macédoine et contemporain de Philippe, qui eut le mérite d'être le maître d'Appelle. Il prenait ses élèves pour dix ans et se faisait payer un talent par an, soit 5,400 fr. de notre monnaie.

Enfin, Appelle de Cos, peintre d'Alexandre, est le plus célèbre peintre de l'antiquité. Il étonna ses contemporains par la pureté du dessin, la grâce de l'expression et l'éclat du coloris.

Son tableau d'Alexandre tonnant était considéré comme un chef-d'œuvre Il représenta aussi Alexandre montant le fameux Bucéphale. Le roi resta froid devant cette œuvre, mais une jument, à la vue du cheval légendaire, se mit à hennir. — Est-ce que cet animal, dit alors le peintre, se connaîtrait mieux en peinture que le roi de Macédoine ?

Le nom d'Appelle marque l'apogée de la peinture dans l'antiquité, et, à partir de cette époque, sous l'influence des révolutions politiques, l'art ne fait plus que décliner.

Les Romains restèrent longtemps indifférents à la peinture ; près d'un siècle et demi s'écoula sans qu'aucun s'en occupât. C'est à peine si nous pouvons citer quelques noms, entr'autres, celui de Fabius Pictor.

Toutefois, sous les empereurs, l'art de la peinture fut considéré. Adrien et Marc-Aurèle ne dédaignèrent pas de manier le pinceau.

Mais lorsque Constantin transporta à Byzance le siège de l'empire, l'art continua à décroître dans la vieille Italie.

A Byzance il tomba en pleine décadence. On s'accoutuma à faire des mosaïques dans lesquelles la valeur de l'or, de l'argent et des autres matières remplaçaient le mérite artistique des anciens tableaux.

Les Iconoclastes, ou briseurs d'images, achevèrent de détruire les chefs-d'œuvre de l'antiquité qui avaient échappé aux dévastations des barbares; en sorte qu'aucun ouvrage des anciens peintres grecs n'est parvenu jusqu'à nous.

Nous ne connaissons donc que par la tradition les merveilles de la peinture antique.

Mais si l'on considère que la peinture a excité aux grandes époques de l'art grec, la même admiration que l'architecture et la sculpture, on conclura sans aucun doute qu'elle devait être parvenue au même degré de perfection que ces deux autres arts dont les magnifiques débris, après tant de siècles, font notre admiration et notre désespoir.

Quoiqu'il en soit, et malgré la décadence de l'art byzantin au moyen-âge, ce sont les mosaïques de cette époque qui ont inspiré les premières œuvres des peintres Italiens. Et la prise de Constantinople par les Turcs (1453), en poussant à l'exil tout ce qui restait d'artistes grecs dignes de ce nom, a puissamment contribué à la renaissance de l'art en Italie et dans les Flandres.

Voici les noms des principaux Peintres de l'antiquité :

AETION. — Contemporain d'Appelle.
AMULIUS. — Peintre de Néron.
ANDROCYDES. — Peintre de genre.
ANTIPHILE. — Pline place cet artiste au nombre des bons peintres.
APELLE. — Cité dans l'historique.
APOLLODORE. — Se distingua pour l'expression de ses figures.
ARELLIUS. — Fut célèbre à Rome peu de temps avant Auguste.
ARTEMON. — Vivait 300 ans avant notre ère.
ASCLEPIODORE. — S'est distingué par l'exactitude des proportions.
BULARQUE. — Vivait 700 ans avant notre ère.
CTÉSILOQUE. — Elève d'Apelle.
EUPHRANOR. — Vivait 364 ans avant notre ère.
EUPOMPE. — Chef de l'école de Sicyone.
FABIUS-PICTOR. — Voir l'historique.
HÉRACLIDE. — S'est élevé au rang des grands peintres.
LALA. — Elle peignait le portrait.
MELANTHIUS. — Elève d'Apelle, a écrit sur la peinture.
MICON. — Fit les travaux du Pœcile et du temple de Thésée.
NEALCES. — Florissait 2 siècles 1/2 avant notre ère.
NICOPHANÈS. — Était considéré comme un grand peintre.
PAMPHILE. — Maitre d'Apelle.
PANŒNUS. — Frère de Phidias.
PARRHASIUS, d'Ephèse. — Le premier qui mit de l'expression dans ses figures.
PHIDIAS. — Florissait 420 ans avant Jésus-Christ; célèbre sculpteur, cultivait aussi la peinture.
POLYGNOTE. — Vivait 420 ans avant Jésus-Christ.
PROTAGÈNE. — Finissait excessivement les ouvrages.
SOCRATE. — Peintre cité par Pline.
THÉODORE. — Contemporain de Démétrius.
TIMANTHE. — De Sicyone; voir l'historique.
TIMONAQUE. — Contemporain de Jules César.
ZEUXIS. — Voir l'historique.

ÉCOLE ITALIENNE

ÉCOLE ITALIENNE

XIII° siècle. — Depuis l'antiquité, on n'avait jamais cessé de faire de la peinture en Italie. Mais c'est vers la fin du XIII° siècle, sous l'inspiration de la foi religieuse, que commence la renaissance de l'art.

XIV et XV° siècles. —Aux XIV° et XV° siècles, l'École Italienne compte déjà des œuvres nombreuses, justement admirées.

Mais la grande époque de la peinture est le XVI° siècle.

XVI° siècle. — C'est alors que :
 Michel-Ange, à Florence ;
 Léonard de Vinci, à Florence et à Milan ;
 Raphael, à Rome ;
 Paul Véronèse et le Titien, à Venise ;
 Le Primatice, à Bologne ;
 Le Corrège, à Parme,

produisent les incomparables chefs-d'œuvre qui resteront la gloire immortelle de cette École.

XVII° siècle. — Dans la période encore brillante du XVII° siècle, on compte des grands maîtres :
 Les Carrache, à Bologne ;
 Le Dominiquin et le Guide, à Naples.

XVIII° siècle. — Au déclin de l'École Italienne, on peut citer encore de grands décorateurs et des artistes renommés :
 Savator Rosa, à Naples ;
 La Rosalba et Tiepolo, à Venise.

Voici en un tableau les grandes subdivisions de l'École qui nous occupe :

1° ÉCOLE FLORENTINE.

Cimabué (Giovanni) — 1240-1310 — instruit par des peintres grecs, surpasse ses maîtres par le dessin et le coloris. Il est regardé par Vasari comme le père de l'École Italienne.

Giotto (1266-1334), jeune pâtre d'un petit village près de Florence, élève de Cimabué qui avait découvert sa vocation pour la peinture.

Le Musée du Louvre possède un de ses chefs-d'œuvre : *Saint François recevant les stigmates*, n° 192 du Catalogue.

Viennent ensuite :
GADDI (Taddeo) — 1300-1352 ;
GADDI (Agnolo) — 1300-1396 ;
PINOCCIO-CAPASMA, mort en 1330 ;
Le GIOTTINO — 1324-1395 ;
GIOVANNI DI MILANO, mort 1360 ;
ORCAGNA ou mieux ORGAGNA (André) — 1329-1389 ;
SPINELLO D'AREZZO, mort 1410 ;
MONACO LORENZO, mort 1410 ;
LE BICCI — 1370-1486 ;
MASACCIO, dit aussi TAMASO GUIDI, le rénovateur de l'École Florentine au xv° siècle ;
MASALINO — 1384-1457 ;
FRA FELIPPO LIPPI — 1412-1469 ;
VERROCHIO (Andréa del) — 1432-1488 ;
BOTTICELLI (Sandro) — 1447-1515 ;
GHIRLANDAJO (Dominique Cerradi, dit le) — 1449-1496 — maître de Michel-Ange ;
SIGNORELLI (Luca) — 1441-1523.

Puis les grands maîtres qui ont immortalisé l'École Florentine au xvi° siècle et qui, sous la protection généreuse des Médicis (1), ont porté l'art à sa perfection.

LÉONARD DE VINCI (1452-1519), directeur de l'Académie de Milan ;
MICHEL-ANGE — 1475-1564 ;
FRA BARTOLOMEO (Baccio della Porta, dit) — 1469-1517 ;
ANDREA DEL SARTO (1487-1531).

Après eux et jusqu'au déclin de l'École Florentine, au xvii° siècle, viennent encore des artistes qui ont laissé des œuvres dignes d'admiration :

GHIRLANDAJO (Riódolpho) — 1483-1561.
BIGGIO (Francia) — 1494-1555.
DANIEL DE VOLTERRA — 1509-1566.
BUGIARDINI — 1475-1554.
BRONZINO — 1502-1572.
VASARI — 1511-1574.
SALVIATTI — 1510-1563.

2° ÉCOLE ROMAINE.

L'École Romaine a été précédée par l'École Ombrienne.

L'École Ombrienne commence à la fin du xiii° siècle et se prolonge sans grand éclat jusqu'au temps de Raphaël.

Voici les noms des principaux maîtres de cette école :

ODÉRIGO DE GUBBIO, fin du xiii° siècle.
OTTAVIANO NELLI, xv° siècle ; on a de lui la Madone du Belvédère.
GENTILE DA FABRIANO, xv° siècle. L'Adoration des Mages, qui est son chef-d'œuvre, se trouve à Florence.

(1) C'est aux Médicis que l'on doit l'admirable collection d'œuvres d'art conservée aujourd'hui dans les salles du Palais Pitti.

PIEI DELLA FRANCESCA, xv° siècle.
PERUGINO (Pietro, dit le Pérugin) — 1446-1524.
GIOVIANNI SANZIO, xv° siècle, père de Raphaël.

L'École Romaine a été fondée par Raphaël et immortalisée par son incomparable génie.

RAPHAEL, fils de Sanzio (1483-1520), élevé dans les traditions de l'Ecole Ombrienne, eut pour maîtres son père et le Pérugin. Ses principaux élèves sont :
PIPPI (Jules Romain dit) — 1492-1546;
TIMOTÉO (Vitti) — 1467-1523 ;
RAFFAELLO DEL COLLE, mort 1566;

et un grand nombre de peintres étrangers à Rome.

Viennent ensuite :
LE BAROCHE — 1528-1612 ;
SASSOFERATO — 1605-1685 ;
MARATTI (Carle) — 1625-1713 ;
POMPÉO BATTONI — 1708-1787.

3° ÉCOLE MILANAISE.

A Milan, la renaissance de la peinture commence dès la fin du xiii° siècle, sous l'influence des Visconti.

LÉONARD DE VINCI, peintre florentin, appelé à Milan par Louis Sforce, et nommé Directeur de l'Académie de peinture et d'architecture de cette ville, donné un grand essor à l'École Milanaise.

On compte parmi ses plus habiles élèves :
SOLARIS (Andréa) ;
LUINI (Bernard) ; } xvi° siècle.
D'OGGIONE (Mario) ;

L'Ecole de Parme, qui se rattache à l'École Milanaise, devient célèbre au xvi° siècle.

LE CORRÈGE (1494-1534) exerce une influence qui s'étend sur toute l'Italie.

Viennent ensuite :
POMPÉRINO LETI, son fils.
PARMESAN (François Mazzuoli, dit le) — 1503-1540.

L'École de Parme se confond alors avec l'École Milanaise où les traditions de Léonard de Vinci et du Corrège se continuent jusqu'au xvii° siècle.

4° ÉCOLE BOLONAISE.

L'École Bolonaise prend naissance au xiv° siècle avec Vitale (1330), contemporain du Giotto. Elle compte parmi ses principaux représentants :
FRANCIA (Francesco) — 1450-1517.
LE PRIMATICE (Francesco Primaticcio, dit) — 1490-1570.
Décorateur de la galerie Henri II, à Fontainebleau.

Mais la période brillante ne commence qu'au xvii° siècle avec :
CARRACHE (Louis) — 1555-1619;

CARRACHE (Augustin) — 1558-1601 ;
CARRACHE (Annibal) — 1560-1609 — plus inspiré que son frère Augustin et que son cousin Louis. On lui doit les fresques du Palais Farnèse, une des merveilles de l'art, au jugement du Poussin ;
LE DOMINIQUIN (Domenico Zampieri, dit) — 1581-1641 ;
LE GUIDE (Guido-Reni, dit) — 1575-1642 ;
L'ALBANE (François Albani, dit) 1578-1660 ;
LE GUERCHIN ou GUERCINO (Francesco Barbieri, dit).

On peut rattacher à cette École :
LORENZO COSTA (1466-1535), de Ferrare.

5° ÉCOLE NAPOLITAINE.

L'histoire de l'École Napolitaine est confuse et incertaine jusque vers le XV° siècle.

ANTONELLO DE MESSINE (1414-1493), peintre d'un grand mérite, introduit en Italie l'usage de la peinture à l'huile, inventée par J. Van Eyck ;
SABBATINI (Andréa) 1485-1546, élève de Raphaël.

A l'époque brillante du XVII° siècle, l'Ecole Napolitaine est illustrée surtout par des étrangers :
CARRACHE (Annibal) ;
LE DOMINIQUIN ;
LE GUIDE ;
LANFRANC de PARME — 1581-1647 ;
MICHEL-ANGE de CARAVAGE — 1569-1609 ;
RIBERA — 1588-1656.

Leurs élèves les plus connus parmi les peintres Napolitains sont :
SALVATOR ROSA — 1615-1673 ;
ANIELO FALCONE — 1600-1665 ;
LUCA GIORDANO — 1632-1705.

6° ÉCOLE VENITIENNE.

Vers le XIV° siècle seulement, les peintres vénitiens commencent à s'affranchir des traditions Byzantines et des formes de l'art exclusivement hiératique.
VÉNÉZIANO (Antonio) XV° siècle ;
VÉNÉZIANO (Paolo) »
JACOBELLO del FIORE »
LES VIVARININI »

La période brillante commence avec :
BELLINI (Jean) 1427-1516, qui est le véritable fondateur de la grande Ecole Vénitienne.
GENTILE BELLINI 1421-1501 ; puis ses élèves :
LE TITIEN (Tiziano Vecellio dit), 1477-1576.

Viennent ensuite :
PALMA-VECCHIO — 1480-1528 ;
SÉBASTIEN del PIOMBO — 1485-1547 ;
LE TINTORET (Jacopo-Robusti dit) 1512-1594.
PAUL VÉRONÈSE (Paolo Caliari, dit) — 1532-1588.

Et plus tard, dans la période encore brillante au XVIIIe siècle :
- TIEPOLO — 1693-1769 ;
- CANALETTI — 1687-1768 ;
- GUARDI — 1712-1793 ;
- LA ROSALBA — 1675-1757.

On peut rattacher à l'École Vénitienne :
- SQUARCIONE et SPÉRANZA, de Vicence, XVe siècle ;
- BUON CORNIGLIO, XVIe siècle ;
- ANTONIO BRADILE, de Vérone, qui fut le maître de Paul Véronèse ;
- MORETTO, de Brescia, XVe siècle.
- ROMANINO » »
- J. B. DE MARONI » XVIe siècle.

7° ÉCOLE GÉNOISE.

Les Écoles Piémontaise et Génoise, se confondent longtemps avec l'École Milanaise. On peut citer au XVIe siècle :
- GAUDENZIO (Ferrari) — 1484-1550 ;
- LANINI — 1510-1580 ;
- LUDOVIC BRÉA, de Nice (1460-1547), peintre florentin et élève de Raphaël ;
- CAMBIASO (Luca) — 1527-1585, qui est le véritable fondateur de l'École Génoise, et ses élèves et ses imitateurs du XVIIIe siècle ;
- STROZZI — B. 1581-1644 ;
- CASTELLO (V.) — 1625-1659 ;
- CASTIGLIONE BENEDETTE — 1616-1670 ;
- CORTONE (Piétro) — 1594-1680 ;
- PARODI — 1668-1740.

8° ÉCOLE DE SIENNE.

L'École de Sienne ne présente de noms connus qu'à partir du XIVe siècle :
- BUCCIO — 1310 ;
- MARTINO (Simone) — 1357 ;
- LES LORENZETTI — 1348 ;
- TADDEO dit Bartholo — 1363-1422 ;
- LE SODOMA, né à Verceil (1474-1549), forme à Sienne de nombreux élèves ou imitateurs ;
- BECCAFUMI — 1484-1549 ;
- PURUZZI (B.) — 1481-1536 ;
- SALIMBINI — 1557-1613 ;
- VANNI FRANCESCO — 1565-1609.

ÉCOLE ITALIENNE

A

ABBATE (Jean dell') vivait à Modène vers 1555. — Hist., portrait.

ABBATE (Nicolas dell'), dit MESSER NICOLO, fils du précédent, né à Modène 1510-1571. Élève de Ruggieri, suivit en France le Primatice appelé par François I^{er}. Dessin correct, exécution facile. — Histoire, portrait.

ABBATE (Pierre-Paul dell'), le Vieux, fils de Jean et frère de Nicolas. — Bataille hist., portrait.

ABBATE (Jean-Camille dell'), fils de Nicolas, vivait à Modène vers 1568; vint en France avec son père. — Histoire.

ABBIATI (Philippe), né à Milan 1640-1715. El. de Ch. Nuvolone. — Histoire.

ABBATINI (Guido-Ulbado), 1600-1656. El. du chevalier d'Arpin. — Hist. port.

ABONDIO (Alexandre), vivait à Florence au xvi^e siècle. École de Michel-Ange. — Hist., portrait en cire.

ADDA (François, comte d'), vivait à Milan vers 1548; imitateur de L. de Vinci. — Hist. en petit.

AGNOLO (di Lorenzo), vivait au xv^e siècle. Élève de Barth. della Gatta. — Hist., portrait.

AGOSTINO (de Milan), né à Milan vers 1527. El. de B. Suardi. — Histoire.

AGRESTI (Livio), vivait à Forli vers 1575. El. de Perino del Vaga. — Hist., portr.

ALABARDI (Joseph) dit SCHIOPPI, vivait à Venise vers 1590. — Paysage, architect.

ALBANI (Francesco) dit l'ALBANE, né à Bologne 1578-1660. Élève de Denis Calvaert et de Louis Carrache; talent gracieux, coloris agréable, attitudes heureuses. Il se plaisait à peindre des enfants et des scènes mythologiques; ses œuvres sont exécutées avec facilité, et pourtant très-finies; il employait souvent le même modèle.
Les plus beaux tableaux de l'Albane sont à Bologne.
Histoire, architecture, paysage.
Elèves : B. Mola, Carlo Cignani, Il Bibiena.
V^{te} Laperrière 1825 : La Cène, 8,500 fr.
Vente Guillaume II : Triomphe de Vénus, 2,000 fr.

Vente Aguado 1843 : Berger enlevé par une Divinité, 2,550 fr.

ALBARELLI (Jacques), vivait à Venise au xvii^e siècle. El. de Palma le jeune. — Histoire.

ALBERONI (Jean-Baptiste), vivait au xvii^e siècle. Élève de T. Gaddi. — Histoire.

ALBERTI (Michel), vivait au xvi^e siècle à Florence. El. de Daniel de Volterre, fut aussi sculpteur. — Histoire.

ALBERTINELLI (Mariatto), né à Florence 1437-1512. Elève de Roscelli. — Hist., portrait.
Elèves : Bugiardini et Franciabigio.
Vente 1880 : Vierge et Enfant, 3,020 f.

ALBERTO (Antoine), vivait à Ferrare vers 1440. El. de Gaddi. — Hist., portrait.
Vente W à Cologne : 2,700 francs.

ALBINI (Alexandre), vivait vers 1630 à Bologne. El. de Louis Carrache. — Histoire.

ALBORESI (Jacques), florissait à Bologne 1622-1677. Elève de A. Matei. — Histoire, architecture.

ALBONI (Paul), vivait à Bologne vers 1720. — Paysage.

ALDIGIERI (de Zevio) vivait à Zevio en 1382; estimé comme coloriste. — Histoire, portrait.

ALDOVRANDINI (Maurice), né à Bologne 1649-1680. — Architect., paysage.

ALMARIA (Jean de), vivait en 1445, contemporain d'Antoine Vivarini. — Hist.

ALESIO (Mathieu-Pierre), vivait vers 1540 à Rome. El. de Michel-Ange. — Hist.

ALFANI (Dominique) dit PARIS, florissait en 1520 à Pérouse. Elève du Pérugin et imitateur de Raphaël. — Hist., portrait.

ALFANI (Orazio) dit DOMINICO, né à Pérouse 1510-1583, fils et élève du précédent. — Histoire.

ALIBRANDI (Gérôme), né à Messine 1470-1524. Elève d'Antonnelo. Etudia Léonard de Vinci. — Histoire.

ALIPRANDO (Michel-Ange), né à Vérone xvi^e siècle. Imitateur de Paul Véronèse. — Histoire.

ALLEGRI (Antoine) dit le CORRÈGE, ainsi appelé de la ville de Corregio où il naquit 1472-1534; de l'École Lombarde. Elève de Francesco de Bianchi.

Ses belles compositions, son goût délicat du dessin et de la couleur, sa parfaite intelligence du clair-obscur; l'art si bien entendu qu'il avait des raccourcis le placent au 1er rang des peintres de son Ecole. — Hist.

Élèves et imitateurs: Schidone, Procaccini le Vieux, Barroso, Liberi, Pomponio, Allegri, Rondani, Anselmi, etc.

V^{te} Laperrière 1825: La Sainte-Famille, 80,000 fr.

Vente d'Orléans à Londres: Madone et Enfant, 31,500 fr.

Vente Aguado 1843: Vierge et Enfant, 1,620 fr.

ALLEGRI (Laurent), fils du Corrège, né en 1520. Él. de son père. — Hist., portrait.

ALLEGRI (Pomponio), fils du Corrège, né en 1522. Él. de son père. — Hist., port.

Vente Aguado, 1843: La femme adultère, 365 fr.

ALLORI (Ange) dit BRONZINO, né à Florence 1501-1572. Él. du Pontormo. — Hist., portrait.

Élèves: Alexandre Allori, Francesco del Minga.

Vente Maillard 1881: Portrait de femme, 14,500 fr.

ALLORI (Alexandre), dit LE BRONZINO, neveu du précédent. Cet artiste étudia spécialement l'anatomie; dessin correct, compositions gracieuses. Hist., portrait.

Vente 1874: Une femme et son enfant, 475 fr.

ALLORI (Christophe) dit BRONZINO, fils et élève du précédent, né à Florence 1577-1621. Bon coloris, exécution très-serrée, habile paysagiste. — Paysage, portrait.

Élèves: Zonobi Rosi, Lorenzo Cerrini.

ALOISI (Balthasar) dit Galanino, né à Bologne 1578-1638. El. de Carrache. — Histoire.

ALUNNO (Nicolas), né à Foligno, florissait en 1480. El. de Bartholomeo di Thommaso. Dessin incorrect, figures vulgaires; ses œuvres ont un sentiment religieux. — Histoire.

Elève: P. Pérugino.

AMALTEO (Pompino), né à San-Vito, 1505-1588. El. de Pordone. — Hist., port.

AMERIGHI ou MORIGI (Michel-Ange) dit LE CARAVAGE, né en 1569-1609.

Suivit d'abord la manière gracieuse du Georgion, entra ensuite dans l'atelier du Joseppin où il peignit des fleurs et des fruits.

Il abandonna bientôt ce genre: son dessin devint alors énergique, ses effets brusques, ses figures et ses types vulgaires.

Il fut le réaliste de son époque. — Histoire, portrait.

Élèves et imitateurs: Ribera, Valentin, Le Guerchin, Manfredi.

Vente Gros 1835: saint Sébastien 120 fr.
Vente Soult 1852: Mort de saint François 500 fr.

AMIGONI ou AMICONI (Jacques), né à Venise 1675-1752. Imitateur des Flamands. Coloris fade, exécution moelleuse. Dessin assez correct. — Histoire, portrait.

ANDREA DEL SARTO. Voy. VANNUCHI.

ANDREANI (André), né à Mantoue 1540-1623, peintre et habile graveur.—Histoire.

ANDRÉASSI (Hippolyte), né à Mantoue 1542-1600. El. de Costa, imitateur du Parmesan et de Jules Romain.— Histoire.

ANGELI (Joseph), vivait à Venise 1760. Ei. et imitateur de Piazetta.—Genre, port.

ANGELI (Jules-César), né à Pérouse 1570-1630. El. de L. Carrache. — Histoire.

ANGELI (Philippe) dit PHILIPPE NAPOLITAIN, né à Rome 1600-1660. El. de son père. — Bataille, genre, paysage, gravure.

ANGELO (Baptiste), vivait en 1568 à Vérone. El. de Torbido.—Histoire, portr.

ANGELO (Marc d'), fils du précédent, vivait à Vérone vers 1565.—Histoire, port.

ANGUISCIOLA (Lucie), vivait à Crémone vers 1560. El. de Sophonisbe. — Histoire, portrait.

ANGUISCIOLA (Sophonisbe), né à Crémone 1535-1620. El. de J. Campi, a été, dit-on, un des maîtres de Vandick. — Histoire, portrait.

Vente 1857: Portrait de l'auteur, 520 fr.

AUSALDI (Innocent), né à Precia (Toscane), 1734-1816. — Histoire.

AUSANO ou SANO dit PIETRO MENICO, né à Sienne 1406-1481. El. de Sassetta, a laissé de nombreux tableaux d'un bon sentiment religieux.— Histoire, portrait.

Élèves: Giovani di Pietro, Matteo de Sienne.

ANSELMI (Michel-Ange) dit MICHEL-ANGE DE LUCQUES, né à Luc 1491-1554. Elève de Neroni et du Sodoma; habile imitateur du Corrège. — Hist., portrait.

ANTONELLO DE MESSINE, né à Messine vers 1414-1493. Elève de J. Van Eyck à Bruges; introduisit la peinture à l'huile en Italie vers 1460. Ses ouvrages ont beaucoup de fini; suivit le genre des Flamands: on le confond souvent avec Memling ou Van der Weyden.— Hist., port.

Élèves: Salvo d'Antonio, Pino, Messina.

APOLLODORE (François) dit PORCIA, né en Frioul, vivait en 1606. — Hist., port.

APPIANI (Le chevalier André), né à Bosizio 1761-1817; ses ouvrages sont très-appréciés. — Histoire, portrait.

APPIANI (François), né à Ancône 1701-1791. Elève de Simonetti. — Histoire.

ARCHITA, né à Pérouse 1560-1635. — Histoire, fresque.

ARCIMBALDO (Joseph), né à Milan 1533-1593. — Paysage, portrait.

AREGIO (Paul), vivait vers 1500; contemporain de Neapoli et élève de L. de Vinci. — Histoire.

ARETUSI ou MUNARI-DEGLI (César), né à Modène, florissait en 1600; bon imitateur du Corrège. — Histoire.

ARNONE (Albert), vivait en 1720. El. de C. Maratti et Giordano. — Hist., port.

ARZÈRE (Étienne ell'), vivait en 1560 à Padoue; imitateur du Titien. — Histoire.

ASCANIO (Jean d'), vivait à Sienne au XIVe siècle. El. de Berna, dont il termina les ouvrages. — Histoire, portrait.

ASPERTINI (Amico), né à Bologne 1474-1552. El. de Francia. ? — Anim., hist.

ASSISI (Tibère), vivait à Assise vers 1520, de l'Ecole de Pérugin. — Hist., port.

ATTANASIO (N), à Naples. E. U. 1878 Paris. — Genre.

AVANZI (Jacques) dit JACQUES DE BOLOGNE, vivait à Bologne 1370, de l'école du Giotto. — Histoire, portrait.

AVELLINO (Onofrid), né à Naples 1674-1741. El. de Luca Giordano. — Hist., portrait.

AVERARA (Jean-Baptiste), ? 1548, imitateur du Titien. — Histoire, portrait.

AVIANI vivait à Vicence 1630. — Architecture, marine, paysage.

AVOGRADO (Pierre), vivait à Brescia 1730. El. de Ghiti. — Histoire.

B

BACCARELLI (Marcel), né à Rome, 1731-1818. El. de Benefiali. — Hist., port.

BADALOCCHIO ou ROSA SISTO, né à Parme 1581-1647. Elève d'Annibal Carrache. — Histoire, portrait.

BADAROCCO (Jean-Raphaël), 1648-1728. El. de Carle Maratti. — Histoire.

BADILE (Antoine), né à Vérone 1480-1560. Elève de N. Golfino, un des maîtres de P. Véronèse. — Histoire.

BAGETTI (Le Chevalier Joseph-Pierre), né à Turin 1764-1831. Elève de Palmieri. — Aquarelle, paysage.

BAGNATORE (Pierre-Marie), né à Brescia, vivait en 1594; imitateur de Moretto. — Histoire.

BALDI (Bernardino), né à Bologne, vivait au XVe siècle, directeur de l'Académie de Bologne. — Histoire

BALDI (Lazare), né à Pistoie 1623-1703. Elève de Pierre Cortone. — Histoire.

BALDINI (Thadée), vivait au XVIIe siècle; imitateur de Salvator Rosa. — Paysage, bataille.

BALDOVINETTI (Alexis), né à Florence 1425-1499. El. de P. Necello. — Histoire, portrait.

BALDRIGHI (Joseph), né à Pavie 1723-1802. El. de Mucci. — Hist., portrait.

BALESTRA (Antoine), né à Vérone 1666-1734. El. de C. Maratti. — Genre.

BALLARINI (Paul), né à Bologne 1712-? — Ornement, paysage.

BALLI (Simon), né à Florence, vivait au XVIIe siècle. El. de A. Lomi, imitateur d'Andréa del Sarto. — Histoire.

BALLINIERT (Jean), né à Florence, vivait en 1575. Elève de Cigoli. — Histoire.

BAMBINI (Jacques), né à Ferrare, vivait en 1620. El. de D. Mona, fondateur de l'Académie de Ferrare. — Histoire.

BANOLIERO (Angelo), né à Sestri 1744-1793. El. de P. Battoni; excellent coloriste. — Histoire.

BANDINELLI (Baccio), né à Florence 1487-1559. El. de F. Rustoci. — Hist., port.

BANFI (Jérôme), né à Milan, vivait au XVIIIe siècle. — Histoire.

BARBARELLI (George), dit IL GIORGIONE, né à Castel-Franco 1478-1511. El. de J. Bellini.

Giorgione a porté la peinture à un haut degré de perfection par son beau coloris et son entente du clair-obscur.

Son dessin est correct, ses carnations vraies. Il est considéré à juste titre, avec le Titien, comme le plus grand peintre de l'école Vénitienne. — Hist., port., paysage.

Elèves : Sébastien de Piombo, Giovani de Udine, et beaucoup d'imitateurs et même de contrefacteurs.

Vente Northwick 1859: Concert dans la Campagne, 19,000 fr.

BARBATELLI (Bernard), dit LE POCETTI, né à Florence 1548-1612. Elève de Ghirlandaïo. — Fleurs, fruits, marine, paysage.

BARBIERE (Dominique) dit DOMENICO FIORENTINO, né à Florence en 1506. Elève du Rosso; travailla à Fontainebleau. — Histoire, ornements.

BARBIERI (Jean-François) dit LE GUERCHIN ou GUERCINO, né à Cento 1591-1666. Imitateur du Caravage et des Carrache, créa à Cento une Académie de Peinture, 1616. — Histoire, portraits.

Ses élèves sont nombreux; les principaux sont : B. et G. Gennari et G. Bonatti.

Vente Aguado, 1843 : Andromède, 3150 f.
Vente Soult, 1852 : Vierge et Enfant, 2450 fr.

BARBIERI (Paul), frère du précédent, né à Cento 1603-1649. — Animaux, fleurs, fruits.

BARCA (le Chevalier Jean-Baptiste), vivait en 1540 à Mantoue.—Histoire.

BARILE (Jean), vivait à Florence au XVIe siècle; fut le premier maître d'Andréa del Sarto. — Histoire.

BAROCHE.—Voir FIORI.

BAROCCI (Jacques), né à Vignola, 1507-1573. El. du Passaroti. — Histoire.

BARTOLINI (Joseph-Marie), né à Imola, 1657-1757, où il fonda une école de peinture. — Histoire; portrait.

BARTOLO (Thadée), né à Sienne 1360-1422, imitateur du Giotto.— Hist., portrait.

BARTOLO (Domique), vivait en 1430, neveu et élève du précédent qu'il surpassa. — Histoire, portrait.

BARTOLO (Di Maestro Frédi), né à Sienne 1330-1410. Elève des Lorenzetti. — Histoire, portrait.

BARTOLOMÉO DE CASTIGLIONE vivait à Castiglione au XVIe siècle, ami et collaborateur de Jules Romain. — Histoire, portrait.

BARTOLOMÉO (Maestra), vivait à Florence en 1236, un des plus anciens peintres de l'école florentine. — Histoire.

BARTOLOMÉO (FRA dit FATTORINO, dit BACCIO DELLA PORTA), né à Savignano 1469-1517. Elève de Cosimo Roselli, ami de Raphaël; fut un des meilleurs maîtres de l'école Florentine. — Histoire, portrait.

Vente Guillaume II 1850 : Vierge au Palmier, 14,000 florins.

Vente 1859 : Vierge et Enfant, 13,500 fr.

BARUCCO (Jacques), vivait au XVIIe siècle à Brescia, a peint dans le goût de Palma le jeune. — Histoire.

BASAITI (Marc), vivait à Venise en 1500, contemporain et rival de J. Bellini. — Histoire, portrait, paysage.

BASSAN (Voyez PONTE).

BASSETTI (Marc-Antoine), né à Vérone 1588-1630. El. de Ricci. — Histoire.

BASSI (François, le Vieux), dit LE CRÉMONAIS, né à Crémone 1642-1700. — Paysage.

BATTONI (Pompée), né à Lucques 1708-1787, s'établit à Rome et y réforma l'école moderne. — Histoire.
Elève: Dominico Lombardi.
Vente Aguado 1843 : La Vierge, l'Enfant, saint Jean, 386 fr.

BAZZANI (Joseph) florissait à Mantoue vers 1760; imitateur de Rubens. — Hist., portrait.

BAZZI (Giovanni Antonio) dit LE SODOMA, né à Verceil 1479-1554, bon peintre de l'école Piémontaise. — Histoire.

BEAUMONT (Claude-François), né à Turin 1694-1766. Membre de l'Académie de Saint-Luc, fondateur de l'Académie de Turin, eut un grand nombre d'élèves. — Histoire.

BECCAFUMI (Dominique) dit MECHERINO, né près de Sienne 1484-1549, rival du Sodoma. Effets de lumière. — Histoire, portrait.

BELLINI (Jacques), né à Venise, vivait en 1430. El. de Fabiano, père de Gentile et Jean Bellini, qui ont fondé l'école Vénitienne. — Histoire, portrait.

BELLINI (Gentile) fils et élève du précédent, né à Venise 1421-1501, un des plus habiles peintres de son époque, créé Chevalier de Saint-Marc par la république de Venise, acquit une réputation pour ses madones et ses portraits.
Elèves et imitateurs : V. Carpaccio, Lazzaro, Bastiani, Mansueti.
Vente Northwick 1859 : portrait de Mahomet II, 4550 fr.

BELLINI (Jean), fils et élève de Jacques, né à Venise 1427-1516. Giorgion et le Titien furent ses élèves ; son dessin se rapproche du gothique, ses airs de têtes sont nobles, son coloris est brillant. — Histoire, portrait.
Elèves : Giorgione, Titien, L. Lotto, Bissolo Pennacchi, Catena, Cima de Conegliano, Girolamo da Santa-Croce, etc.
Vente Aguado 1843 : 2 portraits 2,100 fr.
Vente Dubois 1861 : La Vierge et l'Enfant 390 fr.

BELLOTI (Pierre), né à Volzano 1625-1700. El. de J. Fenabosco. — Histoire, portrait.

BELLOTTO (Bernard), neveu de Canaletto, né à Venise 1720-1780. Elève et imitateur de son oncle.— Paysages et vues de villes.

BELLUCCI (Antoine), né à Soligo 1654-1726. Collaborateur de Tempesta pour les figures.— Histoire, portrait.

BENEDETTO (Bernardino.di) dit IL PINTURICCHIO, né à Pérouse 1454-1513. Élève du Pérugin.—Histoire, portrait.

BÉNÉFIAL (le chevalier Marco), né à Rome 1684-1764. El. de Lamberti. — Hist.

BENVENUTI (Jean-Baptiste), dit L'ORTOLANO, né à Ferrare. Imitateur de Raphaël.— Histoire.

BERETTONI (Nicolas), né à Montelfeltro 1637-1682. El. de C. Maratti.—Histoire.

BERNIERI (Antoine), dit ANTONIO CORREGIO, né à Corregio 1516-1563. Elève du Corrège.— Histoire, portrait.

BERNINI (Jean-Laurent), dit LE CHEVALIER, fils et élève de Pierre, né à Naples 1598-1680.—Histoire.

BERRETINI (Pierre), dit PIERRE DE CORTONE, né à Cortone 1596-1669. Etudia d'après Raphaël et Michel-Ange. Son coloris, quoique brillant, est faible dans les carnations; il entendait bien le clair-obscur. — Histoire, portrait.
Elèves : Romanelli, Ferri, Le Bourguignon, Pietro Testa, Giordani, Borghesi, etc.
Vente Erard 1833 : Élie et la veuve Sarepta, 2,000 fr.
Vente Aguado 1843 : Noé rendant grâce à Dieu, 450 fr.
Vente 1868 : la Vierge, Jésus et saint Jean, 840 fr.

BESOZZI (Ambroise), né à Milan 1648-1706. El. de Ciro-Feri.—Histoire.

BETTI (Bernard). Voir BENEDETTO.

BETTINI (Dominique), né à Florence 1644-1705. El. de Vignali. — Fleurs, fruits, poissons.

BEZZI (J. François), dit NOSADELLA, né à Bologne 1500-1571. Elève de Tibaldi.— Histoire.

BIANCHI (François d'Ferrari), né à Ferrare 1447-1510; fut un des maîtres du Corrège.— Histoire.

BIANCHI (le chevalier Frédéric), vivait à Milan au XVIIe siècle. El. de Procacini.— Histoire.

BIANCO (Baccio del), né à Florence 1604-1656.— Genre burlesque.

BIANCUCCI (Paul), né à Lucques 1483-1553. Elève du Guide ; imitateur de Sasso-Ferrato. — Histoire.

BICCI (Laurent di), né à Florence 1365-1450. Elève de Spinella.— Hist.

BIGARI (Victor), né à Bologne 1692-1776.— Ornements, histoire.

BIGIO (Marc-Antoine), dit FRANCIA, né à Florence 1482-1524. Elève d'Albertinelli. —Histoire, portrait.

BISCAINO (Barthélemy), né à Gênes 1632-1657. Elève de V. Castelli.—Histoire.

BISI (Bonaventure), né à Bologne 1610-1685. El. de Colona.—Paysage.

BISSOLA (Pierre-François), né à Venise en 1520. Elève de Bellini.—Hist., portrait.

BISSONI (J.-Baptiste), né à Padoue 1576-1636. El. de Varotari.—Hist., portr.

BIZZAMANO. — Florissait en 1230 en Toscane.— Madones sur fond d'or.

BOCCACCINO ou BOCACCIO, vivait en 1516 à Crémone. Elève du Pérugin. — Histoire, paysage.
El.: Garofolo, C. Boccaccino.

BOCCHI ou BOCCHIN (Faustino), né à Brescia 1659-1742. Elève d'Everard. — Bambochades, genre.

BOLOGINI (Giovani Baptiste), né à Bologne 1612-1689. Imitateur du Guide.— Histoire.

BOLOGNÈSE. — Voir GRIMALDI.

BOLTRAFFIO (Jean-Antoine), né à Milan 1467-1516. Elève de Léonard de Vinci. — Histoire, portrait.

BOMBELLI (Sebastiano), né à Udine 1635-1716. Elève du Guerchin.— Histoire, portrait.

BOMBINI (le Chevalier Nicolas), né à Venise 1651-1736. Elève de C. Maratti.— Histoire.

BONATTI (Jean), né à Ferrare 1636-1681. Elève de Mola et du Guerchin. — Histoire.

BONCONTI (Jean-Paul), né à Bologne vers 1563-1605. El. des Carrache.— Hist., portrait.
Vente Laperrière 1825 : le Lever de l'Enfant Jésus, 1,000 fr.

BONDONE dit GIOTTO, né à Vespignano près Florence 1266-1334. El. de Cimabuë qu'il surpassa. S'affranchit des traditions byzantines et renouvela l'art de peindre le portrait. Il signait ses tableaux en lettres d'or.— Histoire, portrait.
Elèves et imitateurs : Taddeo Gaddi, Puccio Capanna, F de Volterre, Giovani da Melano, Stefano Fiorentino et Il Giottino.

BONIFAZIO, né à Vérone, florissait à Milan en 1550. Imitateur du Giorgion et du Titien.— Histoire, portrait.

BONINI (Girolamo), dit L'ANCONITANO, né à Ancône, vivait en 1660. Elève de l'Albane.— Histoire, portrait.

BONISOLI (Augustin), né à Crémone 1633-1700. El. de Torlitori. — Hist., port.

BONITO (le Chevalier Joseph), né à Castellamare 1705-1789. El. de Solimène. — Hist., portrait.

BONONI (Charles), né à Ferrare 1569-1632. El. de Bastaruolo, imitateur des Carrache. — Histoire.

BONVICINI (Alexandre), dit le MORETTO, né à Brescia, vivait en 1540. Elève de son père, du Titien et de Raphaël dont il fut l'imitateur.—Histoire, portrait.
Elève : Moroni.

BONZI (Pierre-Paul), né à Cortone 1570-1630. El. d'Annibal Carrache. — Histoire, paysage, portrait.

BORDONE (Paris), né à Trévise 1500-1570. Élève et imitateur du Titien. Vint en France sous le règne de François Ier. Bonne couleur. — Histoire, portrait.
Élève : Francesco de Dominicis.
Vente Aguado 1843 : Apollon chez les pâtres, 206 fr.

BORGHESI (Jean-Ventura), né à Castelli ?-1700. Él. et imitateur de P. de Cortone. — Histoire, portrait.

BORGOGNONE (Ambroise), né à Milan, florissait en 1510. Imitateur de Léonard de Vinci.
Coloris fade, il employait l'or à profusion dans les vêtements de ses figures et dans l'architecture.
Élève : son frère Bernardino.

BORGONE (Lucien), né à Gênes 1590-1645. Elève de Bertolotto. — Hist., portr.

BORRONI (Paul-Michel) vivait en 1810 à Borghera. Imitateur du Corrège. — Hist.

BORZONE (Marie-François), né à Gênes 1625-1679. Vint en France sous Louis XIV pour décorer le Louvre. — Histoire.

BOSCHINI (Marc), né à Venise 1613-1678. Elève de Palma le jeune. — Histoire.

BOSCOLI (André), né à Florence, florissait en 1650. Elève de Ciarpi. — Genre, histoire.

BOTICELLI (Filippi), né à Florence 1437-1515. — Histoire.
Vente Fesch 1843 : la Sainte-Famille, 555 écus.

BOTTALLA (Jean-Marie) dit RAFAELLINO, né à Savone 1613-1644. Elève de Pierre de Cortone. — Histoire, portrait.

BRANCHINI (Balthazar) vivait au XVIIe siècle. Elève de Metelli. — Histoire.

BRANDI (Hyacinthe), né à Gaëte 1623-1691, fils et élève de Brandi le Vieux. — Hist.
Vente Aguado 1843 : Tableau de chasse, 54 francs.

BRAZZE (Jean-Baptiste), vivait au XVIIe siècle. Élève d'Empoli. — Bambochades, genre.

BRENTANA (Simon), né à Venise 1656-1718. — Histoire.

BRESCIANINO (André dell), né à Sienne, vivait en 1520.

BRIZIO (François), né à Bologne 1574-1623. Elève de L. Carrache. — Gravure, histoire, portrait.

BRIZZI (Séraphin), né à Bologne 1648-1737. Elève de Bibbiena. — Architecture, paysage.

BRONZINO (A.) Voir ALLORI.

BRUGIERI (Jean-Baptiste) 1678-1744. Élève de C. Maratti; imitateur de P. de Cortone. — Hist.

BRUNI (Jérôme) vivait au XVIIe siècle. Elève de J. Courtois. — Batailles.

BRUNO (Antoine) vivait au XVIe siècle à Modène. A suivi le genre du Corrège. — Histoire, portrait.

BRUNO (François), né à Port-Maurice 1648-1726. El. de P. de Cortone. — Histoire.

BRUSAFERRO (Jérôme). El. de Bambini. Peignait en 1750. — Histoire.

BUGIARDINI (Julien), né à Florence 1481-1556. El. d'Abertinelli; contemporain de Michel-Ange et de Ghirlandaïo. — Hist.

BUONACORSI (Pierre), dit PERINO DEL VAGA, né à Florence 1500-1547. Elève de Ghirlandaïo. — Histoire.
Vente Laperrière 1825 : Sujet religieux, 1010 francs.
Vente Aguado 1843 : le Jugement de Paris, 500 fr.

BUONAMICI (Augustin) dit LE TASSI, né à Pérouse 1566-1642. El. de Paul Brill. — Paysage.
Vente Fesch 1846 : Paysage, 190 fr.

BUONAMICO, DI CRISTOFANO, né à Florence 1262-1340. Elève d'Andréa Tassi. Composition heureuse. — Histoire.

BUONAROTTI (Michel-Ange), né au château de Caprese 1475-1564. Elève de Ghirlandaïo.
Aussi habile sculpteur que peintre et architecte, MICHEL-ANGE est une des gloires de son époque.
Grand dessinateur et anatomiste, il réforma la manière gothique; ses carnations sont généralement couleur brique, les ombres sont vigoureuses. Il fonda à Florence une Académie de Peinture.
La chapelle Sixtine à Rome possède un de ses chefs-d'œuvre, « Le Jugement Dernier. » — Histoire, fresque, architecture.

BUONCONTI, né à Bologne 1565-1605. Elève des Carrache. — Histoire.

BUONFIGLIO (Bernard), né à Pérouse 1420-1500. Un des maîtres de Pérugin. — Paysage, scènes grotesques.

BUONO (Silvestre), vivait à Naples 1550. El. de Lama, imitateur du Corrège. — Hist.

BUONTALENTI (Bernard), né à Florence 1536-1608. Elève de Salviati da Bronzino et de Michel-Ange. — Histoire.

BUSCA (Antonie), né à Milan 1625-1685. Élève de Procaccini. — Histoire.

BUTI (Louis), vivait à Florence 1590. Élève de Santi Titi. — Histoire.

ÉCOLE ITALIENNE.

C

CACCIA (Guillaume) dit Montcalvo, 1568-1625. El. de Soleri ? Eut deux filles qui ont laissé des œuvres estimées.—Hist.

CACCIANIMICI (François), vivait à Bologne 1540. Le Rosso l'employa aux peintures de Fontainebleau. Suivit le genre du Primatice.— Histoire.

CACCIOLO (J.-Bapt.), né à Budrio 1628-1675. El. de Canuti. Peignit dans le genre de Cignani.— Histoire, portrait.

CADAGORA, dit le Viviano, vivait en 1650. Les tableaux de ce maître ont poussé au noir.— Perspective, vues de villes.

CAIRO (Le Chevalier François), né à Varèse 1598-1674. El. de Mazzuchelli. — Histoire, portrait.

CALABRESE. — Voir Préty.

CALAMATA (M^{me}), née J. Raoul Rochette. Paris méd. 3^e cl. 1842, 2^e cl. 1845. El. de H. Flandrin. — Portrait.

CALANDRUCCI (Hyacinthe), né à Palerme 1646-1707. Elève de Carle Maratti.— Histoire.

CALCAR (Giovani), ou von Calker, né à Calcar 1510-1546. El. du Titien. Les ouvrages de ce maître sont rares.— Histoire, portrait.

CALDARO (Polydore) da Caravaggion, 1495-1543. Elève de Raphaël. Fonda une école à Naples. Bon dessinateur.—Histoire, portrait.
Elève: Calabrèse.

CALETTI (Joseph) dit Le Crémonèse, né à Ferrare 1600-1660. On pense qu'il fut élève du Guerchin. — Histoire.

CALIARI (Paul) dit Paul Véronèse, né à Vérone 1530-1588. Elève de Badile, son oncle. On remarque dans les ouvrages de cet artiste une imagination féconde, vive et élevée, de la noblesse dans ses airs de tête, un coloris frais et éclatant. Son exécution est admirable. Il fut le rival du Tintoret. — Histoire, portrait.
Elèves : Benedette, Charles Caliari, et Zelotie.
Vente Aguado 1843 : Vierge, l'Enfant et sainte Catherine, etc., 3,200 fr.

CALIARI (Charles) dit Carletto, fils du précédent, 1572-1596. Elève de son père et de J. Bassan. — Histoire, portrait.
Vente Laperrière 1825 : La Reine de Saba, 600 fr.
Vente 1867 : Le Centenier, 250 fr.

CALVI (Jules) dit le Coronaro, vivait à Crémone 1590. — Histoire.

CAMASSEI (André), né à Bevagne 1600-1648. Elève du Dominiquin et de A. Sacchi. — Histoire.

CAMBIASO (Luc), né à Monéglia 1527-1580, étudia Michel-Ange et Raphaël; dessin correct, couleur agréable. — Hist.

CAMERATA (Joseph), né à Venise 1671-1760. Elève et imitateur de Cattini. — Histoire.

CAMMARANO (M) à Rome E. U. 1878, à Paris, méd^{es} à Vienne et à Philadelphie. — Genre.

CAMMUCINI (Vincent), né à Rome 1773-1824. Elève de Corvi, imitateur de Raphaël, du Dominiquin et Andréa del Sarto. — Histoire, portrait.

CAMPAGNOLA (Dominique), né à Venise 1482-1550. Imitateur et élève du Titien. — Histoire, portrait.

CAMPAGNUOLA (Jules), né à Padoue, florissait en 1490. — Gravures, Histoire, portrait.

CAMPI (Le chevalier Antoine). Elève de G. Campi, vivait à Crémone en 1591; imitateur du Corrège. — Histoire.
Elève : S. Anguisciola.

CAMPINO (Jean) ou del Campo, né à Cambrai 1590-1650. Elève de Janssens, d'Anvers, imitateur du Corrège. — Hist.

CANAL (Antoine) dit Le Canaletto, né à Venise 1687-1768. Elève de Bernard Canale, son père; étudia à Rome les ruines d'architecture; sa touche est savante et d'une grande finesse; ses figures manquent souvent d'étude. Canaletto séjourna assez longtemps en Angleterre. Il fut le premier peintre qui se servit de la chambre obscure. — Marine, figures, vues de villes, archit.
Elèves et imitateurs : Belotto, F. Guardi, G. Marieschi, Visentini.
Vente Aguado 1843 : Vue de Venise, 2,300 fr.
Vente Northwick : Fiancailles du Doge, 10,400 fr.
Vente 1873 : Vue à Venise, 5,800 fr.

CANLASSI (Guido) dit Cagnaci, en raison de sa difformité, né à Rome 1601-1666. Elève du Guide. — Histoire.

CANOZIO (Laurent) dit Lorenzo, vivait en 1470. Elève de Squarcione. — Histoire.

CANTA (Gallina-Remi) 1556-1624, a été le maître de Callot. — Paysage.

CANTACCI (André) dit Del Sansovino, né à San-Sovino. Elève d'A. Pollaiole. — Histoire, portrait.

CANTARINI (Simon) dit Le Pesarese, né à Oropezza 1612-1648. El. de Ridolfi. — Histoire, portrait.
Elèves : Luffoli et G. Venanzi.

CANUTI (Dominique-Marie), né à Bologne 1620-1680. Élève du Guide. — Histoire.

CAPANNA (Puccio), vivait en 1320, contemporain et élève du Giotto. — Hist.

CAPELLA (Scipion), vivait en 1743. Elève et imitateur de Solimène. — Hist.

CAPPELLINI (Gabriel) dit le CALIGARINO, vivait à Ferrare 1520; avait été cordonnier, de là son surnom. — Histoire.

CARAVOGLIA (Barthélemy), né en Piémont, vivait en 1673. Elève du Guerchin. — Histoire.

CARBONNE (Jean-Bernard), né à Albano 1614-1683. Elève de Ferrari. — Histoire, portrait.

CARDI (Le Chevalier Louis) dit CIGOLI, né au château de Cigoli 1559-1613, surnommé LE CORRÈGE de Florence. — Dessin correct, exécution large. — Histoire.

CARDUCHO (Barthelemy), né à Florence 1560-1610. Elève de Zucchero. — Histoire, portrait.

CARIANI (Jean), né à Bergame, vivait en 1510. Elève et imitateur du Giorgion. — Histoire.

CARLEVARIS (Luc), né à Udine 1665-1729. — Histoire, paysages, vues de villes.

CARLONI (Jean-Baptiste), né à Gênes 1595-1680. Elève de Pallignani, qu'il surpassa. Dessin peu correct, bon clair-obscur, couleur vigoureuse. — Histoire.

CARLONI (Jean-André) 1636-1697, vivait à Pérouse. — Histoire, portrait.

CARO (Balthasar dit), vivait à Naples en 1740. El. de Belvedere. — Gibiers, chasses, fleurs.

CAROLI (François-Pierre), né à Turin 1638-1716. — Archit., intérieurs d'églises.

CAROSELLI (Ange), né à Rome 1585-1653. El. du Caravage. — Histoire, portrait.

CAROTTO (Jean-François), né à Vérone 1470-1546. Elève de Libérale et de A. de Mantegna. — Histoire, paysage, portrait.

CARPACCIO (Victor), vivait en 1506, comtemporain de Basaëti. — Histoire.

CARPI (Jérôme), né à Ferrare 1501-1556. Elève de Garafolo. Imitateur de Raphaël et de Parmigiano. — Histoire.

CARPIONI (Jules), né à Venise 1611-1674. Elève de Varotari. — Hist., portrait.

CARRACHE (Louis), né à Bologne 1555-1619. Elève de Fontana et du Tintoret. Sa touche est délicate, ses compositions sont riches, variées et gracieuses; son dessin est savant; paysages très-estimés. — Hist., portrait, paysage.

Fondateur de l'Ecole Bolonaise, avec ses cousins Augustin et Annibal.
Elèves : Annibal et Augustin Carrache.
Vente Guillaume II 1850 : Le Christ mort sur les genoux de la Vierge, 4,800 fr.

CARRACHE (Augustin), né à Bologne 1558-1601. El. de Fontana et de Passerotti; excellent dessinateur et graveur; sa touche est libre et spirituelle, ses compositions savantes. — Histoire, portrait.
Vente Lebrun 1791 : Enfant tenant un chardonneret, 2,200 francs.

CARRACHE (François), né à Bologne 1595-1622. Elève d'Antoine; acquit peu de réputation. — Histoire portrait.

CARRACHE (Antoine), né à Venise 1583-1618. Elève de A. Carrache, fils d'Augustin. Les grands maîtres italiens qu'il étudia lui donnèrent un style élevé; un coloris vigoureux et un dessin très-correct; ses paysages sont beaux, la touche de ses arbres est admirable. — Histoire, portrait, paysage.

CARRACHE (Annibal), né à Bologne 1560-1609. Elève de Louis Carrache, étudia les grands maîtres italiens; s'inspira surtout du Tintoret; style noble et sublime, coloris vigoureux, correction dans le dessin; excellait aussi dans le paysage. — Histoire.
Elèves : Domenichino, Guido Reni, Albani, Lanfranc, L. Spada, Tiarini, etc.
Vente Aguado 1843 : Résurrection du Christ, 360 fr.
Vente Guillaume II 1850: Sujet religieux, 4.800 fr.

CARRACIOLI (J.-Bap.) dit BATISTIELLO, né à Naples 1580-1645. Elève et imitateur du Caravage, suivit aussi le genre des Carrache. — Histoire.

CARRELLI (Gonsalvo), né à Naples; méd. 3e classe à Paris. — Genre.

CARRIERA, voir ROSALBA.

CARRUCI (Jacopo), né près de Florence 1494-1557. Elève d'Andréa del Sarto et de L. de Vinci. — Histoire.

CASALINA (Lucie), née à Bologne 1677-1762. — Très-bons portraits.

CASANOVA (François), peintre et graveur, né à Londres 1730-1805, de parents Vénitiens. Elève de Guardi, de Dietrich et de Parrocel. Composition féconde, exécution hardie. — Paysage, scènes militaires.
Petits tableaux de 600 à 1800 fr.

CASANOVA (Jean-Baptiste), frère du précédent, florissait en 1780, a laissé peu de réputation. — Histoire.

CASELI (Christophe) dit CHRISTOFARO DE PARME, vivait à Parme en 1500. Elève de Jean Bellini. — Histoire, portrait.

CASINI (Domenico et Valore), vivaient au XVIIe siècle. Elèves du Passignina. — Portrait.
CASOLANO (Alexandre), né à Sienne 1552-1606. Elève de Roncalli. — Histoire.
CASSANA (Jean-François), né à Cassana 1615-1700. Elève de B. Strozzi. — Histoire, portrait.
CASSANA (Jean-Augustin) dit l'ABBÉ, fils de François, 1658-1720. — Animaux portrait.
CASSANA (Nicolas), frère d'Augustin, né à Venise 1659-1712. Elève de François. — Histoire, portrait.
CASTAGNO (André del), né à Castagno 1403-1477. Elève de Massacio. — Histoire, portrait.
CASTAGNOLI (Barthélemy) florissait à Castel-Franco au XVIe siècle; imitateur de P. Véronèse. —. Histoire.
CASTELLI (Bernard), né à Gênes 1557-1629. Elève de Semini, imitateur du Cambiosi. — Histoire.
CASTELLI (Valère) 1625-1659. El. de Dominique Fiasella. — Batailles, histoire.
CASTELLI (Castellino) 1579-1649. El. de J.-B. Paggi. — Histoire, portrait.
CASTELLO (Jean-Baptiste), dit le BERGAMASQUE, né à Bergame, florissait en 1550. Etudia d'après les œuvres de Raphaël et Michel-Ange. — Histoire, portrait.
CASTELLUCCI (Salvi), né à Arezzo 1608-1672. Elève de P. de Cortone; son fils Pierre a été son élève et imitateur. — Histoire.
CASTIGLIONE (François), fils et élève de J. Benoît, florissait, en 1710. — Hist., paysage.
CASTIGLIONE (Jean-Benoît), dit IL GRECHETTO, né à Gênes 1616-1670. Elève de Paggi et de Van Dyck; ses tableaux sont tirés surtout de l'histoire sainte; on remarque dans ses compositions, des caravanes en marche. — Pays., animaux, figures.
Elèves: Salvatore et François Castiglione.
Vente 1850: Caravane en marche, 280 fr.
Vente 1873: Paysage et animaux, 350 fr.
CASTIGLIONE (Salvadore) 1698-1768, de la Société de Jésus; résida toute sa vie à Pékin. Peintre et architecte.
CATALANO (Antonie) le Vieux, né à Messine 1560-1630. El. de Guignaccio, étudia les œuvres du Barocci. — Histoire.
CATALANO (Antoine) le Jeune, né à Messine 1585-1666. Elève de S. Comandé. Exécution large. — Histoire.
CATALANO (Bernard), vivait au XVIe siècle à Urbin. Elève de Pagani. — Hist., portrait.

CATENA (Vincent), vivait à Venise 1525. Elève de J. Bellini — Genre, histoire, portrait.
CATTANIO (Constant), né à Ferrare 1602-1665. Elève du Guide. — Histoire.
CAVAGNA (Jean-Paul), né à Bergame, florissait en 1665. Elève de Moriné, imitateur de P. Véronèse. — Histoire.
CAVALLINO (Bernard), né à Naples 1622-1656. Elève de Stanzioni. — Histoire en petit.
CAVALLO (Albert), né à Savone 1540. Elève de Jules Romain. — Histoire.
CAVALORI (Mirabella) ou Cavallerie, florissait en 1560. Elève de Ghirlandaïo. — Tableaux de chevalet, histoire, portrait.
CAVALUCI (Antoine), né à Sermoneta 1752-1795, acquit une bonne réputation. — Histoire, miniature.
CAVAROZZI (Barthélemy) dit BARTOLOMÉO DEL CRESCENZIO, né à Viterbe, floris. en 1620. Elève de Crescenzi. — Histoire.
CAVAZZA (Jean-Baptiste), né à Bologne, florissait en 1650. Elève du Guide. — Histoire.
CAVAZZA (Pierre-François), né à Bologne 1675-1735. Elève de Viani. — Histoire, portrait.
CAVAZZUOLA dit MORANDO, vivait à Vérone 1530. Elève de Moroni. — Hist. portrait.
CAVEDONE (Jacques), né à Sassuolo 1577-1660. El. d'Anibal Carrache. Etudia à Venise le Titien, et s'inspira du Corrège; dessin élégant et correct, coloris rougeâtre, composition séduisante. — Histoire.
CELESTI (André), né à Venise 1637-1700. Elève de Ponzone. — Histoire.
CENNI (Pasquino) né à Florence, vivait au XIVe siècle. — Histoire, portrait.
CERQUOZZI (Michel-Ange) dit MICHEL-ANGE DES BATAILLES, né à Rome 1600-1660. Elève d'Ase, peintre flamand, imitateur de Pierre Molyn et de Bamboche; bon coloriste, sa touche est ferme et vigoureuse. — Bambochades, batailles, fleurs, fruits, marine.
Vente 1844 : Bouquet de fleurs, 250 fr.
Vente 1873 : Vases de fleurs, 2 pendants, 560 fr.
CERRINI (Jean-Dominique), né à Pérouse 1609-1681. Elève du Guide. — Histoire, portrait.
CERRUTI-BANDUCCO (F.) le Chevalier. E. U. 1878 à Paris. —Genre.
CERVI (Bernard), né à Modène, vivait en 1620. El. du Guide. — Histoire.

CESARI (Joseph) dit LE JOSEPIN, florissait en 1630. Elève de Cesari d'Arpino. Vint en France sous le cardinal de Richelieu pour décorer le Luxembourg. Louis XIII le créa chevalier de St-Michel. Coloris froid et souvent ennuyeux. Belle composition.— Histoire, portrait.
Elèves : B. Cesari, C. Rossetti, Allegrini, etc.
Vente Aguado 1843 : une Improvisation, 60 francs.
Vente 1861 : Adam et Ève chassés du Paradis, 220 fr.

CESI (Barthélemy), né à Bologne 1557-1629. El. de Calvaert. — Histoire.

CESIO (Charles), né à Antradoco 1626-1686. Elève et imitateur de P. de Cortone. — Histoire.

CHIARI (Joséph), né à Rome 1675-1733. El. de Carle Maratti.— Hist., portrait.

CHIMENTI (Jacques) DI EMPOLI, né à Empoli 1554-1640. El. de Tommaso Manzuoli da San Friano.— Histoire, portrait.

CIANFANINI (Benoît), vivait XVe siècle. Élève de son frère Barthélemy.—Histoire.

CIARDI (G.), à Venise. E. U. 1878 à Paris.— Genre.

CIGNANI (Carlo), né à Bologne 1628-1719). El. de l'Albane. — Histoire.

CIGNAROLI (Jean), né à Vérone 1706-1772. Elève de Calza. — Histoire.

CIMABUE (Giovani), né à Florence 1240-1310. Disciple des peintres grecs que le Sénat de Florence fit venir pour décorer l'Eglise de Sainte-Marie-Nouvelle; il surpassa bientôt ses maîtres et acquit une grande réputation. Cimabué eut la gloire d'être le maître du Giotto.—Hist., portrait.
Elève : Giotto.

CINA da CONEGLIANO (Jean-Baptiste), né à Conegliano, florissait en 1500; un des meilleurs élèves de Bellini; coloris brillant. — Histoire, portrait.
Elève : Carlo son fils.
Vente Northwick 1859: Sainte Catherine, 20,900 fr.

CIOCCA (Cristophe), né à Milan, florissait au XVe siècle. Elève de J. Lomazzo. — Histoire, portrait.

CIRCIGNANO (Antonie), né en 1559-1619. Elève de son père. — Hist., portrait.

CITTADINI (Pierre-François), né à Milan en 1615-1681. Elève du Guide. — Histoire, portrait, fleurs, fruits, oiseaux.

CIVOLI (Joseph) vivait au XVIIIe siècle. Elève de Bibienna. — Archit., paysage.

CLERICI (Robert) vivait au XVIIIe siècle. Elève de F. Galli. — Paysage, architecture.

COCCORANTE (Léonard), vivait en 1710. Elève de Van Bloemen.—Marine, paysage.

CODA (Benoît), né à Ferrare, florissait en 1515. El. de J. Bellini. — Hist., port.

COLLACERONNI (Augustin), né à Bologne, florissait en 1700. Elève d'A. Pozzo. — Histoire, portrait, paysage.

COLLE (Raphaël d'ell), né en 1490-1566. Disciple de Raphaël et de Jules Romain.— Histoire.

COLOMBINI (Jean), né à Trévise, florissait en 1770. Elève de S. Ricci. — Hist., portrait et paysage.

COLONNA (François), né à Messine au XVIe siècle. Elève de Guinaccio. — Hist.

COMI (Jérôme), né à Modène, florissait en 1540. — Paysage.

CONCA (Sébastien), né à Gaëte 1679-1764. Elève de Solimène. — Hist., portr.

CONTI (François,) né à Florence en 1681-1760. Elève de C. Maratti et imitateur de Trivisani. — Histoire.

CORDEGLIAGLI (Giannetto), né à Venise; florissait en 1515. — Hist., portrait.

CORRADO (Hyacinthe), né à Molfetta 1710-1768. — Histoire, portrait.

CORRALLI (Jules), né à Bologne 1641-1727. El. du Guerchin.— Hist., port.

CORREGIO (Le). Voir ALLEGRI.

CORSO (Jean-Vincent), né à Naples, florissait en 1545. Elève de Perino del Vaga. — Histoire.

CORTI (Valère), né à Venise 1530-1580. Elève du Titien. — Histoire, portrait.

CORTONE (Piérre). Voir BERRETINI.

CORVI (Dominique), né à Viterbe 1723-1805. Elève de Mancini. — Histoire, effets de lune.

COSSA (François), né à Ferrare, vivait en 1475. — Histoire, portrait.

COSTA (Laurent), né à Ferrare 1460-1535, de l'école de Cosimo Tuba. Costa; enseigna la peinture à Francia; les ouvrages de ce maître sont d'un précieux fini. — Histoire, portrait.
Elèves : Giulio, Grandi, Panetti, Coltellini et H. Costa.

CREDI (Lorenzo di Andréa d'Oderigo), né à Florence 1459-1537. Elève d'Andréa del Verrochio, imitateur de Léonard de Vinci. Coloris froid, compositions expressives. — Histoire, portrait.
El. : A. Sagliana, Tommaso di Stefano.

CREMONINI (Jean-Baptiste), né à Cento, vivait en 1600. — Hist., paysage, animaux.

CRESCENZI (Barthélemy), vivait à Rome en 1620. Elève et imitateur de Pomerancio. — Architecture, portrait.

ÉCOLE ITALIENNE.

CRESCENZI (J.-Baptiste), marquis de la Torre, florissait en 1650. Créé marquis par Philippe IV, roi d'Espagne.— Histoire.

CRESPI (Daniel), né près de Milan 1590-1630. Elève de Jean-Baptiste Crespi et des Procaccini. — Histoire.

CRESPI (Giuseppe) dit Lo SPAGNUOLO, né à Bologne 1665-1747. Elève de Carlo Cignani ; s'est inpiré du goût espagnol. — Histoire, portraits.

CRESPI (Jean-Baptiste), né à Cerano 1557-1633. — Histoire, animaux, oiseaux.

CRESTI (Domenico) le Chevalier, né en Toscane 1560-1638. — Histoire, portrait.

CRETI (Donato), né à Crémone 1671-1749. Elève du Passinelli. — Histoire.

CRISTOFORO, de Bologne, vivait en 1390. Elève de Franco.— Histoire, portrait, miniature.

CRIVELLI (Carlo), né à Venise, florissait en 1475. Él. de J. de Flore. — Hist., paysage.
Élèves : Son fils Victor et Alemano.

CROMER (Jules), dit LE CROMA, né à Ferrare 1572-1632. El. de Mona. — Hist., paysage.

CURADI (Rodolphe), dit GHIRLANDAIO, 1485-1560. Elève de Fra Bartholoméo et de Raphaël.— Hist., portrait.

CURRADO (le Chevalier François), né à Florence 1570-1661. Elève de Naldini.— Histoire, portrait.

CURTI (Jérôme), né à Bologne 1576-1632. El. de Spada — Histoire.

D

DADDI (Côme) vivait vers 1615. Elève de Naldini. — Histoire.

DANDINI (Vincent), né à Florence 1607-1675. El. du précédent et de P. de Cortone. — Histoire.

DANEDI (Jean), né à Trévise 1608-1689. — Histoire.

DANIEL DE VOLTERRE. Voir RICIACELLI.

DANTE (Girolanio), vivait au XVIe siècle. El. du Titien. — Histoire.

DANTE (Théodore), né à Pérouse 1498-1573. Imitateur du Pérugin. — Histoire.

DARIO (Varotari), né à Vérone 1539-1596. El. de P. Véronèse; son dessin est peu correct; sa couleur est bonne. — Hist., portrait.

DELIBERATOR ou LIBERATORE (Nicolas), florissait vers 1460; né à Foligno; suivit le genre du Giotto. — Histoire.

DELLO, né à Florence 1372 ? 1421, créé chevalier par Jean II, roi d'Espagne. — Portrait, ornement.

DESAIN (Pierre), né à Bologne 1595-1657. Elève de L. Spada. — Histoire.

DESIDERI (François), florissait au XVIIe siècle; né à Pistoie. — Histoire.

DEVERS (Joseph), né à Turin. Elève d'Ary Scheffer et de Picot. Méd. 3e classe en 1849-1855, à Paris.— Email.

DIAMANTE, vivait en 1430 en Toscane. Elève de Ph. Lippi. — Histoire, portrait.

DIAMANTINI (Jean-Joseph, le Chevalier), né à Fossombrone 1660-1708. Etudia l'Ecole vénitienne. — Histoire.

DIANA (Benoît), né à Venise. Florissait en 1500. Suivit le genre du Giorgion. — Histoire.

DIANA (Christophe), né à San-Vito, florissait en 1590. Elève de Pomponio Amaltéon. — Hist, portrait.

DINARELLI (Jules), né à Bologne 1629-1671. Elève du Guide. — Histoire.

DISCEPOLI (Jean-Baptiste), dit le ZAPPO DE LUGANO, né à Milan 1590-1660. Elève et imitateur de Procaccini. — Histoire.

DO (Jean), né à Naples, vivait en 1650. El. et imitateur de l'Espagnolet.—Histoire.

DOLCI ou DOLCE (Carle), né à Florence 1616-1686. El. de Jacques Vignali, un des meilleurs peintres de son école. Exécution précieuse, joli coloris. — Hist., portrait.
Vente Laperrière 1825 : l'Ange Gabriel, 14,220 fr.
Vente Aguado 1843 : Jésus sur les marches du temple, 2,250 fr.
Vente Guillaume II 1850 : Saint Luc, 12,000 fr.
Vente Northwick 1859: St Jean, 52,260 f.
Vente 1874 : Tête de Vierge, 4,800 fr.
Vente de la Salle 1881 : Hérodiade, 4,100 fr.

DOLCI (Agnese), née à Florence ? flor. 1670. El. et copiste du précédent, dont elle a souvent répété les compositions.— Histoire, portrait.

DOLOBELLA (Thomas), né à Bellune 1570-1650. Elève d'Antoine Vassilachi. On trouve beaucoup de tableaux de ce maître en Pologne.— Histoire.

DOMENICO-BOLOGNESE, florissait en 1537. Né à Bologne; a laissé une excellente réputation. — Histoire.

DOMINICI (François), vivait en 1520. Né à Trévise. Elève du Titien.—Hist., portr.

DOMINIQUIN (LE). Voir ZAMPIERRI.

DONDUCCI (Jean-André), dit IL MASTELLETTA, né à Bologne 1575-1655. Elève des Carrache, contemporain du Guide et imitateur de Michel-Ange. — Histoire.

DONINI (Jérôme), né à Corregio 1681-1743. Elève de J. dal Sole.— Hist., portr.

DONNINO (Ange), vivait au xv^e siècle, aida Michel-Ange dans ses travaux. — Hist., portrait.

DONO (Paul) dit UCELLI, né à Florence 1397-1475. Elève de Lorenzo Ghiberti; étude parfaite de la nature; excellait à peindre les animaux et les oiseaux.

DONZELLO (Pierre), né à Naples 1404-1470. Elève de Colantonio. — Histoire.

DOSSI, Dosso (Giovanini), né à Dossi 1475-1546. Elève de Lorenzo Costa. — Histoire, portrait.
Elèves : Cappellino, G. Mazzuoli, C. Filippi.

DOSSI. Dosso (Baptiste), florissait en 1540. — Paysagiste très-estimé.

DUCCIO (Bouinsegna), né à Sienne, vivait 1330. Peintre mosaïque.— El. de Segna.

DUGHET (Gaspard) dit GUASPRE POUSSIN, né à Rome 1613-1675. Elève et beau-frère du Poussin.
Grande facilité d'exécution ; s'est approché de son maître dans le choix de ses sites et l'ordonnance de ses compositions. — Paysage.
Vente Laperrière 1825 : Paysage, 8,000 f.
Vente Fesch 1845 : Vue d'Italie, 2,484 f.
Vente 1868 : Paysage, 960 fr.
Vente 1879 : Vue d'Italie, figures du Poussin, 1,120 fr.

E

EGOGNI (Ambroise), né à Milan, florissait en 1527. El. de Léonard de Vinci.— Histoire, portrait.

EISEMANN (Charles), dit BRISEGHELLA, né à Venise 1679.— Batailles.

EMMANUEL (de Côme), né à Côme 1635-1701. Elève de Scilla.— Histoire.

EPISCOPIO (Juste), dit LE SALVOLINI, né à Casteldurante, florissait en 1590; contemporain de Luzio Dolce. — Histoire.

ERRANTE (Joseph), né à Trapani 1760-1821. Imitateur du Corrège.—Hist., portr.

ESPANA (Jean), dit L'ESPAGNOL, élève du Pérugin, florissait en 1490.— Histoire.

ESTENSE (Balthasar), né à Ferrare, florissait en 1470.— Histoire.

EVERARDI (Ange), dit LE FLAMINGHINO, né à Brescia, flor. 1750. Elève du Bressan, imitateur du Bourguignon.—Hist., batailles.

F

FABRIANO (Gentile de), né à Fabriano, 1370-1450. Elève de Nelli; précieuse exécution. —Histoire, portrait.

FABBRIZZI (Antoine-Marc), né à Péronne 1594-1649. Elève de A. Carrache. — Histoire, portrait.

FACCHINETTI (Joseph) né à Ferrare, vivait au xviii^e siècle. Elève de Ferrari. — Architecture, ornement.

FACCINI (Barthélemy), né à Ferrare 1577. — Portrait, architecture.

FACCIOLI (R.), à Bologne. E. U. 1878, à Paris. Médailles à Vienne et à Philadelphie. — Genre.

FALCIERI (Blaise), né à Vérone 1628-1703. Elève de Lucatelli. — Histoire, paysage.

FALCONE (Anielo), né à Naples 1600-1680. El. de Ribéra, surnommé l'Oracle de la Bataille. Touche légère, couleur vigoureuse. — Batailles.

FALGANI (Gaspard), vivait au xvii^e siècle. Elève de Marucelli. — Histoire.

FANTUZZI (Antoine), né à Trente, vivait vers 1535. Elève du Parmesan. — Histoire, bambochades.

FARINATI (Paolo), né en 1522, à Vérone, vivait en 1604. Elève de Giolfino. Etudia le Titien et le Giorgion. — Histoire, paysage, batailles.

FASANO (Thomas), vivait au xviii^e siècle. Elève de Giordano. — Histoire.

FASETTI (Jean-Baptiste), vivait au xviii^e siècle. Elève de Gulli. — Architecture.

FASOLI (Lorenzo de) dit Lorenzia de Pavic. Florissait en 1510. — Histoire, portrait.

FASOLO da PAVIA (Bernard), né à Vicence. Elève du précédent et de Léonard de Vinci. — Histoire, portrait.

FASOLO (Giovani Antoine) né à Vicence 1528-1572. Elève de Zelotti, imitateur de Paul Véronèse. — Hist., portrait.

FATTORI (J.), née à Florence. E. U. en 1878, à Paris. Médailles à Vienne et à Philadelphie.— Batailles, chevaux.

FERRAMOLA (Fiorarante), né à Brescia, vivait en 1520. — Histoire, portrait.

FERRANTINI (Gabriel), né à Bologne, vivait en 1580. — Histoire, ornement.

FERRARI (François), 1634-1708. Elève de G. Rossi. — Histoire, paysage.

FERRARI (Gaudenzio), né à Valduggia 1484-1550. El. de Stéfano et de Scotto, imitateur de Léonard de Vinci et de Raphael. — Hist., portrait.

ÉCOLE ITALIENNE.

FERRARI (Luc), né à Reggio 1605-1654. Elève de Giordano. — Histoire, paysage.

FERRI (Ciro), né à Rome 1634-1689. Elève de Pierre de Cortone. — Histoire.

FERRI (Jesnald), né à Rome, fl. en 1720. Elève de P. Battoni. — Histoire, portrait.

FERRUCI (Nicodème), vivait en 1650. Elève de Passignano. — Histoire.

FERRY (Gaëtan), à Bologne. Elève de Paul Delaroche ; médaille de 3e classe 1855 à Paris. — Genre, portrait.

FETI (Dominique), né à Rome 1589-1624. Elève de Civoli. Etudia particulièrement Jules Romain. Touche spirituelle, coloris vigoureux, parfois trop noir; son talent manque d'originalité. — Histoire, portrait.
Elève : sa sœur, religieuse à Mantoue.
Vente Lebrun 1812 : Tobie rend la vue à son père, 6.000 fr.
Vente 1845 : Le Songe de Jacob, 171 fr.
Vente 1874 : Sujet religieux, plusieurs figures, 420 fr.

FIALETTI (Edouard), né à Bologne 1573-1638. El. du Tintoret. — Hist., portrait.

FIASELLA (Dominique), né à Saizana en 1589-1669. Elève de Paggi. — Histoire.

FICATELLI (Etienne), né à Cento, vivait en 1671. El. du Guerchin. — Histoire.

FICHARELLI, né en 1605-1660. Elève d'Empoli. — Histoire.

FIDANI (Horace), né à Florence, vivait en 1655. Elève de Billenvesti. — Histoire.

FIESOLE (Frère Jean-Baptiste), dit l'ANGELICO, né à Fiesole en 1387-1455. Elève de Starnina. Etudia les peintures du Giotto et d'Orcagna. — Histoire.
Elèves : Benedetto del Mugello, Benozzo, Gozzoli, Domenico di Michelino.
Vente Denon en 1826 : La Visitation, 1200 fr.

FIGINO (Ambroise), né à Milan, vivait en 1690. Elève de Lamizzo. — Histoire, portrait.

FILIPPI (Sandro), dit IL BOTTICELLI, né à Florence 1447-1510. Elève de Fra Filippo Lippi; peignit de nombreuses madones dans le même genre que son maître. — Histoire.

FILIPPI (Sebastiano), né à Ferrare en 1535-1602. Elève de Michel-Ange. — Histoire, portrait.

FINOGLIA (Paul-Dominique), né à Orta, vivait en 1656. Elève de Stranzioni. — Histoire.

FIORE (Nicolas-Antonio del), né à Naples, mort en 1445. — Histoire, portrait.

FIORENTINI (François), né à Forli, vivait au XVIIe siècle. Elève de Cignani. — Histoire.

FIORI (Frédéric), dit BAROCHE, né à Urbin 1528-1612. Elève de B. Franco, dit Vénitien ; ce peintre entendait très-bien les effets de lumière; son coloris est frais; il s'est approché du Corrège pour la grâce, et l'a surpassé pour le dessin — Histoire, portrait.
Vente 1843 : Ste-Famille, 1800 livres.

FLAMINIO (Torre), né à Bologne en 1625-1661. Elève du Guide. — Histoire, portrait.

FLAMINIO (Floriano), vivait au XVIe siècle. Elève du Tintoret. — Histoire.

FLORE (Jacotello de), vivait à Venise en 1430. Elève de son père. — Histoire.

FLORI (Bernard), vivait en 1520. Elève du Garofolo. — Histoire, portrait.

FLORIANI (François), né à Udine, vivait en 1565. Elève de Pelligrino. — Histoire, portrait.

FLORIGERIO ou FLOGIGORIO, né à Udine, vivait au XVe siècle. Elève de Pellegrino. — Histoire, portrait.

FOLLI (Sébastien), né à Sienne, vivait en 1610. Elève de Casolano.—Hist., ornem.

FONDULO (Jean-Paul), né à Crémone, vivait au XVIe siècle. Elève d'A. Campi. — Histoire.

FONTANA (Lavinie), né à Bologne en 1552-1614. Elève de son père. — Histoire, portrait, genre.

FONTANA (R), à Milan. E. U. 1878, à Paris. Médailles à Vienne et à Philadelphie. — Genre, histoire.

FOPPA (Vincent), né à Brescia, vivait en 1490. — Histoire, portrait.

FORTI (Jacques), né à Bologne, floris. en 1480. — Histoire, portrait.

FORTUNA (Alexandre), florissait en 1610. Elève du Dominiquin. — Histoire.

FORTUNI (Benoît), né en 1675-1732). Elève de Bimbi. — Paysages, fleurs, fruits.

FRANCANZANI (François), né à Naples, vivait en 1650. Elève de Ribera et beau-frère de Salvator-Rosa, dont il fut le premier maître.— Histoire.

FRANCESCA (Pierre della), dit PIERRE BORGHÈSE, né en 1410-1494. — Histoire, portrait.

FRANCESCHINI (Balthasar), dit le VOLTERRANO, né à Volterre 1611-1689. El. de Daddi et de Rosselli. — Histoire, portrait.

FRANCESCHINI (Marc-Antoine), né à Bologne 1648-1729. Elève de Galli et de Cignali. Composition grandiose, touche

3

— 26 —

fine, couleur agréable, exécution sèche. — Histoire, portrait.

FRANCESCO de CITTA di CASTELLI, florissait au xvi⁰ siècle. Elève du Pérugin. — Histoire.

FRANCESCO (de Florence), né à Florence, florissait au xv⁰ siècle. Elève de Don Lorenzo. — Histoire, portrait.

FRANCESCO DI GIOTTO, florissait au xiv⁰ siècle. Elève du Giotto. — Histoire.

FRANCHI (Antoine), né à Lucques 1634-1709. Elève de Volterrano.— Histoire.

FRANCHI (César), né à Pérouse, floris. en 1600. Elève d'Angeli. — Histoire.

FRANCIA (Dominique), né à Bologne 1702-1758. El. de Bibbiena. — Architect.

FRANCIA (Francesco), né à Bologne 1450-1517. Un des plus habiles peintres de son époque. — Histoire.
Elève : Francussi.

FRANCO (Alphonse), né à Messine 1446-1524. Elève de Jocopello. — Histoire.

FRANCO (Ange), né à Naples, vivait en 1430. Elève de del Fiori. — Histoire.

FRANCO (Baptiste), dit SIMOLEI, né à Venise 1498-1560. Imitateur de Michel-Ange. — Histoire, portrait.

FRANCO (Laurent), né à Bologne 1563-1630. Elève de Procaccini, imitateur des Carrache. — Histoire.

FRANCUSSI (Innocent), dit IMOLA, né à Imola vers 1480-1550. Elève de F. Francia. — Histoire, portrait.

FRANGIPANI (Nicolas), né à Padoue 1590. — Histoire, genre.

FRASSI (Pierre), né à Crémone 1706-1778. Elève de Massarotti.— Histoire.

FRATELLINI (Jeanne). El. de Gabbiani, née à Florence 1666-1731. — Histoire.

FULCO (Jean), né à Messine 1615-1680. Elève de Stanzioni.— Histoire.

FUMIANI (Jean-Antoine), né vers 1630-1710. De l'école Bolonaise. — Histoire.

FUMICELLI ou FIUMICELLI (Louis), né à Trévise, où il florissait vers 1530. — Histoire.

FURINI (François), fils de Philippe dit LE SCIAMERONI, né à Florence vers 1804-1649. Elève de Passignano et de Roscelli. — Histoire, portrait.

Vente. Aguado 1843 : La Madeleine, 305 fr.

Vente de la Salle 1881 : S⁺ Sébastien et S⁺⁰ Irène, 800 fr.

G

GADDI (Agnolo) dit TADDEO, né à Florence 1300-1396. Élève de Taddeo Gaddi, contemporain de Cimabuë; coloris clair et harmonieux, composition simple. Est resté inférieur à son maitre. — Histoire, mosaïq.
Élèves : Cennino-Cennini, Stephano de Vérone, Antonio de Ferrare.

GADDI (Taddeo), né à Florence 1300-1352. Élève et imitateur du Giotto, qu'il surpassa pour le coloris et l'expression. Dans ses figures les extrémités sont souvent négligées, mais ses draperies sont bien jetées.— Histoire.
Élèves : Agnolo Gaddi, Jacopo da Casentino, Giovanni da Melano.

GADDI (Angelo), né à Florence 1324-1387. Elève de son père. — Histoire.

GAGLIARDO (Barthelemy), né à Gênes 1555-1620. Peignait dans la manière de Michel-Ange. — Histoire.

GALANTE (Messer), florissait au xiv⁰ siècle à Bologne. Elève de Dalmasio. — Histoire, portrait.

GALLEOTTI (Sébastien), né à Florence ? 1676-1745. Élève de Ghérardini. — Hist.

GALLI (Ferdinand) dit BIBBIENA, né à Bologne 1657-1745. Elève de Cignani. — Architecture.

GALLI (Charles), dit BIBBIENA, vivait en 1709. Elève de son père auquel il succéda comme peintre du roi de Prusse.—Archit.

GALLINARI (Pierre) dit PIERINO, vivait en 1650. El. du Guide.— Histoire.

GAMBACCIANI (François), vivait au xviii⁰ siècle.— Histoire.

GAMBARINI, né à Bologne 1680-1725. El. de Pasinelli — Histoire, genre.

GAMBARO (Lattanzio), né à Brescia vers 1573. El. de Romanino et de J. Campi.— Histoire, portrait.

GANDINI (Antoine), florissait à Brescia 1620. El. de Paul Véronèse.— Histoire.

GANDINI (George) dit GRANO, né à Parme, vivait en 1520. El. du Corrège.—Histoire.

GANDOLFI (Gaëtan), né en 1734-1802. El. de Lelli, imit. du Corrège.—Hist., port.

GARBIERI (Laurent), né à Bologne 1586-1652. El. de Louis Carrache.—Hist.

GARBO (Rafaellino del), dit BARTHOLOMEO CAPPONI, né à Florence 1446-1524. El. de Filippino Lippi.—Portrait.
Élève : Bastiano da Monte-Carlo.

ÉCOLE ITALIENNE.

GARGIOLO (Dominique), dit Micco Spadaro, né à Naples 1612-1679. Él. de Falcone et de Salvator-Rosa. Réussissait mieux dans les petites figures. — Histoire, genre.

GARZI (Louis), né à Pistoie 1638-1721. Elève de Salomon Boccali et d'André Sacchi. — Histoire, portrait, paysage.

GARZONI (Jeane), né à Ascoli, vivait en 1660. — Fleurs, fruits, miniature.

GATTA (Don Barthelemy), abbé de St-Clément; contemporain de P. de Cortone et du Pérugin. — Histoire, portrait, miniat.

GATTI (Bernardin), dit Il Sajaro, né à Crémone, floris. en 1570. El. du Corrège; contemporain de Pordenone. — Histoire. Vente Aguado 1843 : Adoration des Bergers, 390 fr.

GAULI (Jean-Baptiste), dit le Baciccio, né à Gênes 1639-1709. Elève de Bernin. — Histoire, portrait.

GENGA (Jérôme), né à Urbin 1476-1550. Elève de L. Signorelli ; contemporain de Raphaël. — Histoire, décoration de théâtre.

GENNARI ou GENERI (Benoît) le vieux, florissait en 1600 à Cento, un des maîtres du Guerchin. — Histoire, portrait.

GENNARI (Benoît) le jeune, né à Bologne 1633-1715. Elève et imitateur du Guerchin; vint en France sous le règne de Louis XIV. — Histoire, portrait.

GENNARI (César), né à Cento 1641-1688. Elève et imitateur du Guerchin qui était son oncle. — Histoire.

GENTILLE de Fabriano, né à Fabriano ? 1366-1440. Elève de Fiesole. — Hist.

GERARDINI ou Gilardino (Melchior), né à Milan, florissait en 1660. Elève de Jean-Baptiste Crespi. — Histoire.

GESSI (François), né à Bologne 1588-1649. Elève du Guide. — Histoire, portrait.

GHERRADI (Antoine), né à Rieti ? 1650-1702. Elève de F. Mola et de P. de Cortone. — Histoire.

GHERARDI (Cristofano) dit Dolceno, né en 1500-1556. El. du Rosso, de Raphaël dal Colle et de Vasary. — Hist., portrait.

GHERARDINI (Thomas), né à Florence 1715-1797. Elève de V. Meucci. — Histoire.

GHERARDO, vivait à Florence ? 1470. Contemporain de Dominique Ghirlandaio. — Histoire, portrait.

GHEZZI (le Chevalier Sébastien), né à Comunanza, vivait en 1640. Elève du Guerchin. — Histoire.

GHEZZI (le Chevalier Joseph), né à Comunanza 1634-1721. El. de son père, uivit le genre de P. de Cortone; son fils Pierre fut son élève. — Histoire, portrait caricature.

GHIRLANDAIO (Benoît), né à Florence 1451-1525. — Histoire portrait.

GHISI (Jean-Baptiste), dit Bertano, flor. à Mantoue 1568. Elève de Pippi. — Histoire, architecture.

GHISOLFI (Jean), né à Milan 1633-1683. El. de Valpini et de Salvator-Rosa. — Histoire, perspective.

GHISONI (Fermo), florissait à Mantoue 1568. Elève de Jules Romain. — Hist., portrait.

GIACOMA (Lorenzo di), vivait à Viterbe au xve siècle. El. de Masaccio. — Histoire.

GIACOMELLI (Hector), né à Paris de parents étrangers, chevalier de la Légion-d'Honneur. — Portrait.

GIALDISI, né à Parme, florissait à Crémone. — Fleurs, nature morte.

GIANNICCOLA de Pérouse, né à Pérouse 1478-1544. Elève du Pérugin. — Histoire.

GIAROLA ou Gérola (Antoine), dit le Chevalier Coppa, né à Bologne 1595-1665. Elève de l'Albane et du Guide. — Histoire, portrait.

GIMIGNANI, né à Pistoie 1611-1681. Elève du Poussin et de Pierre de Cortone, gendre de P. Véronèse. — Hist., portr.

GIONINA (Simon), né à Padoue 1655. Elève de Gennari; imitateur du Guerchin. — Histoire, portrait.

GIONINA (Antoine), né en 1697-1732. Elève de son père, de Simon de Milani et de Crespi. — Histoire.

GIRLANDAIO (Rodolphe) dit Bigoudi, né à Florence 1483-1561. Elève de Raphaël. — Histoire, portrait.

GIORANI de Milan, né à Milan, florissait en 1370. Elève de Taddeo Gaddi. — Hist., portrait.

GIORDANO (Etienne), né à Messine, florissait en 1540. Elève de Caldara et de Caravagio. — Histoire.

GIORDANO (Luca) le Chevalier, né à Naples 1632-1705. Elève de Ribera et de P. de Cortone. Imitateur de ses maîtres et des peintres vénitiens; ses pastiches sont si bien faits qu'ils trompent à première vue. Giordano a traité tous les genres. Bon coloris, grande facilité d'exécution.

Elèves : A. Rossi, Matteo Pacelli, G. Simonelli, T. Fasano, Paolo de Matteis.

Vente Louis-Philippe 1853 : Assomption de la Vierge, 775 francs.

Vente 1868 : Vierge et Enfant, 880 fr.

GIORGIO DE FLORENCE, né à Florence, vivait en 1320. Elève du Giotto. — Hist.
Vente Maillard 1881 : Pastorale, 6.000 fr.

GIOTTINO (Thomas). Elève du Giotto, florissait à Florence 1325-1356. — Hist.

GIOTTO. Voir BONDONE.

GIOVANNI DE PISTOIE, né à Pistoie, fl. en 1370. Elève de Cavallini, suivit la manière du Giotto. — Histoire.

GIOVENORE (Jérôme), né à Verceil, fl. vers 1500. — Histoire, portrait.

GIROLANODAI (Libri), né à Vérone 1474-1556. Elève de son père et des Bellini; peintre très-estimé. — Histoire, portrait.

GIROLANO, né à Santa-Croce, florissait en 1530. Elève des Bellini. — Hist., portr., paysage.

GIROLANO DE TRÉVISE dit PEUNACHI, né à Trévise 1508-1544. Imitateur de Raphaël. — Histoire.

GIUNTALOCCHI (Dominique), né à Prato. Vivait au XVIᵉ siècle. El. et imitateur de N. Saggi.— Hist., portrait.

GIUSEPPINO DI MACERATA. Vivait en 1630 à Macerata. Élève des Carrache.

GIUSTI (Antone), 1624-1705. Élève de Dandini.—Hist., portrait.

GNOCCHI (Pierre), né à Milan. Vivait en 1595. Elève d'A. Luini, qu'il surpassa. — Histoire, portrait.

GOBBO (André) dit DEL SOLARI, né à Milan. Vivait en 1530. Él. de G. Ferrari; contemporain du Corrège. — Histoire.

GOLFINO ou GIOLFINO (Nicolas), dit NICOLO VERONESIS, né à Vérone, vivait au XVIᵉ siècle.

GORDIGNANI (M.), le Chevalier, à Florence. E. U. 1878 à Paris. — Portrait.

GORI (Ange), né à Florence, florissait en 1650. Él. de Chiavistelli.—Fleurs,fruits.

GOTTI (Barthelemy), florissait au XVIᵉ siècle; travailla en France sous François Iᵉʳ. — Hist., portrait.

GOTTI (Vincent), né à Bologne, flor. en 1630. Él. des Carrache.—Hist.

GOTZEL (Madame Joséphine), à Milan. Méd. 3ᵉ cl. 1843 à Paris.— Genre.

GOZZOLI (Benozzo), né à Florence 1420-1498. Él. de Fra Giovanni de Fiesola.— Hist., genre, animaux, paysage.
Él.: Zanobio, Machiavelli et G. d'Andréa.

GRAMMATICA (Antiveduto), né à Rome 1571-1626. Él. de Dominique Purugino. — Portrait, histoire.

GRANACCI (François), né à Florence 1477-1544. Él. de Dominique Ghirlandaïo; contemporain et bon imitateur de Michel-Ange. — Portr., histoire.

GRANDI (Hercule), dit EUCALE DE FERRARE. El. de Laurent Costa.—Hist.

GRANELLO (Castello), fils de Nicolas Granello. Él. de son beau-père le Bergamasque. Vivait au XVIᵉ siècle. — Hist.

GRASSI (Nicolas), né à Venise au XVIIIᵉ siècle. Él. de Cassana.—Hist., port., pastel.

GRATI (Jean-Baptiste), né à Bologne 1681-1758. Élève de J. Dal Sole, membre de l'Académie de Bologne. — Hist.

GRATIADEI (Mariano), dit MARIANO DA PRESCIA, né à Prescia. Vivait au XVIᵉ siècle. Él. de Rodolphe Ghirlandaïo.—Hist., portr.

GRAZIANI (Hercule), né à Bologne 1688-1765. Él. de Donati Créti.—Hist., portr.

GRÉGORI (Jérôme), né à Ferrare 1773. Él. de J. Zolo.— Hist., paysage.

GRILLANDAJO (Dominique-Cerradi, dit LE), né à Florence 1449-1496. Elève d'Alexis Baldovinetti, maître de Michel-Ange. — Histoire, architecture.

GRILLANDAJO (Benedetto) dit TOMMASO BIGORDI, né à Florence 1458-1497. Elève du précédent. — Histoire, miniature.

GRILLENZONE (Horace), dit le BOLOGNÈSE, né à Carpi 1550-1617.— Hist.

GRIMALDI (J. Franç.) dit LE BOLOGNÈSE, né à Bologne 1606-1680. Él. des Carrache. Vint à Paris sous Mazarin pour décorer le Louvre. Touche moelleuse, coloris agréable.— Portrait, paysage, hist., fresque.
Él.: Alexandre Grimaldi.
Vte 1873 : 2 paysages et figures, 250 fr.

GUARDI (François), né à Venise 1712-1793. Él. de Canaletto. Touche vive, exécution facile.— Vues de Venise.
Élève : F. Casanova.
Vente Richard 1857 : Vue du grand canal et de la Douane à Venise, les deux, 7,700 f.
Vente R. 1877: Canal à Venise, 2,800 fr.

GUARGENA (Dominique), dit LE PÈRE FELICIANO, né à Messine en 1610. Elève d'Abraham Casembroodt, a peint dans le genre du Guide.— Hist., perspective.

GUARIENTI (Pierre), né à Vérone, flor. en 1750. Él. de J. Crespi.— Hist.

GUARIENTO (Rodolphe), né à Padoue. Vivait en 1365.— Hist., portrait.

GUARANA VARANA (Jacques), né à Vérone 1720-1807. Él. de Ricci.— Hist.

GUERCHIN (Le). Voir BARBIERI.

GUERRA (Joseph) vivait au XVIIIᵉ siècle. Elève de Solimène.— Histoire.

GUIDICI (Charles-Marie), né à Viggin 1723-1804. — Histoire.

ÉCOLE ITALIENNE.

GUIDOBONO, dit LE PRÊTRE DE SAVOIE, né à Savone 1654-1709. — Histoire.

GUIDO-DA-SIERRA, né à Sienne, vivait en 1221. — Histoire, miniature.

GUIDO (Reni), dit LE GUIDE, né à Bologne 1575-1642. — Elève de Denis Calvaert et des Carrache. L'un des peintres de son époque qui a eu le plus de réputation. Coloris argentin, quelquefois un peu froid, ombres grisâtres; ses draperies sont bien disposées; grande facilité d'exécution. Guido a laissé un nombre considérable de tableaux; il a traité souvent les mêmes sujets.— Histoire.
El.: S. Cantarini, D. Canuti, Cagnacci, etc.
Vente Aguado 1843 : la Vierge, l'Enfant, S^t Jean, 5,880 fr.
Vente Guillaume II 1850 : S^t Joseph, 16,000 fr.
Vente Louis-Philippe 1853 : S^t Jacques, 17,750 fr.

GUIDOTTI (le Chevalier Paul), dit IL BORGHÈSE, né à Lucques 1559-1629.— Histoire.

GUIHELMI (Grégoire), né à Rome 1714-1773. Elève de Couca. — Histoire.

GUINCCIO (Dieudonné), né à Naples, florissait au XVI^e siècle. Elève de Polydore de Caravage. — Histoire.

H—I—J

HAFFNER (Antoine), né à Bologne 1654-1732. Se fixa à Gênes, entra dans les ordres. — Histoire, perspective.

HOHEMBERG (Martin), né à Naples 1659-1745. Elève de Gauli. — Histoire.

IMPARATO (François), né à Naples, vivait en 1450. Elève et imitateur du Titien et de P. del Vaga. — Histoire, portrait.

IMPARATO (Jérôme), vivait en 1615, forma son genre d'après les Lombards et les Vénitiens. — Histoire, portrait.

INCADO (François dell'), vivait en 1530. Les ouvrages de ce peintre sont très-rares. — Histoire, portrait.

INDACO (Jacques dell)', vivait en 1520. Elève de Dominique Ghirlandaïo, contemporain de Michel-Ange et de Pinturicchio. — Histoire.

INDIA (Bernard), vivait au XVI^e siècle; né à Vérone. — Histoire, portrait.

INDIA (Tullio), vivait en 1578. — Hist., portrait, fresque.

INDUNO (Jérôme), à Milan; E. U. 1878 à Paris. Mention à Paris; méd. à Vienne.— Genre.

INGANNATI (Pierre Degli), vivait au XVI^e siècle; imitateur de J. Bellini.— Hist.

INGONI (Mathieu), né à Ravenne 1587-1631. Elève de Benfatti. — Histoire.

IRÈNE DE SPILEMBERG, vivait en 1560. Elève du Titien. — Hist., portrait.

JACOPO, vivait au XVI^e siècle. Elève de Léonard de Vinci. — Histoire, portrait.

JACOPO di SANDRO (Pierre-François), vivait en 1550. Elève d'Andréa del Sarto. — Histoire, portrait.

JÉROME dit NOMO DE SIENNE, vivait au XVI^e siècle. Elève de Peruzzi. — Histoire.

JOCINO (Antoine), vivait au XVIII^e siècle. — Paysage, marine.

JOSÉPIN. Voir JOSEPH CÉSARI.

JULES ROMAIN.—Voir PIPPI.

L

LACTANCE (de Crémone), né à Crémone, vivait en 1520. Elève de l'Ecole Milanaise.— Histoire, portrait.

LAMA (Jean-Bernard), né à Naples 1506-1576. Elève de Polydore Caravage.—Hist.

LAMA (Julie), née à Venise, vivait au XVIII^e siècle.

LAMANNA (Jérôme), né à Catane 1580-1640.— Histoire.

LAMBERTI (Bonaventure), né à Carpi 1652-1721. Elève de Cignani. Fonda une école à Rome. — Histoire, portrait.

LAMBERTINI (Gabriel) DI MICHEL DI MATTEO LAMBERTINI, né à Bologne, vivait en 1450. El. de Lippo Dalmasio.—Hist., port.

LAMBRI (Étienne), vivait en 1620. El. de Trotti.— Hist., portr.

LAMMA (Augustin), né à Venise vers 1635. Elève de Calzo. Peignit dans le style du Bourguignon.— Batailles.

LAMO (Pierre), né à Bologne, vivait en 1750. Elève de F. d'Imola.—Histoire.

LANA (Louis), né à Modène 1596-1646. Contemporain de Pesari, Directeur de l'Académie de Modène: imitateur du Guerchin.— Histoire, portrait.

LANCISI (Thomas), né à Citta en 1602. Vivait en 1670.

LANCONELLO (Christophe), né à Faenza, vivait en 1560. — Histoire.

LANDI (le Chevalier Gaspard), né à Plaisance 1754-1830. Elève de Cervi et de Battoni, Directeur de l'Académie de St-Luc. — Histoire, portrait.

LANDINI (Jacques), né à Porto-Vecchio 1310-1390. Él. de T. Gaddi.— Hist., port.

LANDOLFO (Le Chevalier), vivait au XVIᵉ siècle. Él. de B. Lama.— Hist.

LANDRIANI (Paul-Camille), dit LE DULCHINO, né à Milan 1570-1619. Él. de Simini.— Hist.

LANETTI (Antoine), né à Bagnato, vivait au XVIᵉ siècle. Él. de G. Ferrari.—Hist.

LANFRANC (Jean), né à Parme 1581† 1647. Él. des Carrache. Étudia Raphaël e¯ le Corrège; un des plus habiles décorateurs du XVIIᵉ siècle. Ses compositions sont bonnes; l'exécution en est facile; son coloris est sombre. En général, les ouvrages de ce maître manquent d'expression et de correction.— Hist., portr.
Él.: J. Brandi.
Vente Aguado 1843 : St Gérôme, 215 fr.
Vente 1875 : Tête de saint, 125 fr.

LANGETTI, né à Gênes 1635-1676. Él. de P. de Cortone.— Hist.

LANINO (Bernardin), né à Verceil. Vivait en 1570. Él. de A. Scotto et du Pérugin.— Hist.

LANZANI (André), né à Milan 1645-1712. El. de Scaramuccia et de C. Maratti — Histoire.

LANZANI (Polydore), né à Venise 1515-1565. Él. du Titien. — Hist.

LANZILAGO (Maestro), né à Padoue, vivait au XVᵉ siècle à Rome. Imitateur de della Gatta.— Hist., portr.

LAPI (Nicolas), né à Florence 1661-1732. Imitateur de Luca Giordano.—Hist.

LAPICCOLA (Nicolas), né à Crotone 1730-1790. El. de Mancini.— Hist.

LAPIS (Gaëtan), né à Cogli 1704-1776. Élève de Conca.— Hist.

LAPIS (Jérôme), né à Venise, flor. au XVIIIᵉ siècle.— Hist., paysage, portr.

LAPO (Thomas) dit GIOTTINO, né à Florence 1324-1350.— Hist.

LAPPOLI (Mathieu), né à Arezzo. Viv. en 1490. El. de Barth. della Gatta.—Hist.

LAPPOLI (Jean-Antoine), né à Arezzo 1492-1552. Él. de Pecori et du Pontorino. — Hist., portr.

LATANZIO (Quareno), né à Bergame, vivait au XIXᵉ siècle. Él. de Signaroli. — Hist., portrait.

LAUDATI (Joseph), né Pérouse, vivait en 1718; acquit une bonne réputation.— Hist., portrait.

LAURATI (Thomas), dit LE SICILIEN, né en Sicile 1508-1582. Élève de Sébastien del Piombo, nommé Prince de l'Académie de Saint-Luc. — Hist., portr.

LAURENTI, né à Pérouse, vivait en 1487. Él. de Pisanello.— Hist.

LAURI (Balthasar-François), né à Rome 1610-1635. Élève d'A. Sacchi.—Hist., port.

LAURI (Philippe), né à Rome 1623-1694. Él. d'Ange Caroselli. Ses sujets mythologiques, ses paysages sont généralement petits et d'une grande finesse d'exécution.— Hist.

LAURO (Jacques) dit DE TRÉVISE, né à Venise 1550-1605. El. de Paul Véronèse.— Histoire.

LAVIZZARIO (Vincent), né à Milan. Vivait en 1520.— Portr., hist.

LAZZARI (Donato), dit LE BRAMANTE, né à Castel-Fermignani 1444-1514. Suivit la manière du Mantegna; bon architecte. — Hist., portrait.

LAZZARI (Jean-Antoine), 1639-1713; imitateur de Bassani.— Hist., portr.

LAZZARINI (Jean-André), né à Pesaro 1710-1797). Élève de F. Mancini.—Hist.

LAZZARONI (J. Baptiste), né à Crémone 1626-1698. Élève de Tortiroli.— Bon peintre de portraits.

LECCE (Mathieu de), né à Leccio, vivait au XVIᵉ siècle. Imitateur de Salvieti et de Michel-Ange.— Hist., portr.

LEGI (Jacques), né en Belgique, vivait en 1630. Élève de Roos à Gênes.—Animaux, histoire, fleurs, fruits.

LEGNANI (Étienne) dit IL LEGNANINO, né à Milan 1600-1715. Él. de Carle Maratti et de Cignani.— Hist.

LE GUIDE. Voir GUIDO RENI.

LELLI (Jean-Antoine), né à Rome 1591-1610. El. de Cigoli.— Hist., paysage.

LELLI (Hercule), né à Bologne 1700-? 1767. Élève de Zanotti.— Hist., portr.

LÉONARD DE VINCI. Voir VINCI.

LÉONARDI ou LÉONARDINI, né à Venise 1654-1710; suivit la manière de Lucas de Leyde.— Portrait, histoire.

LÉONARDO DE PISTOIE, né à Pistoie, vivait en 1516. Él. de Penni.— Hist., port.

LÉONI (Le Chevalier Octave) dit LE PADUANINO, né à Rome ? 1578-1630. Élève de son père.— Portr., histoire.

LÉONI (G.), né à Parme, vivait en 1695. —Paysage historique, animaux.

LÉONI (Louis), dit LE PADOUAN, né à Padoue 1531-1606.— Hist., paysage.

LEVO (Dominique), né à Vérone, vivait en 1718. Élève de Bigi.— Fruits et fleurs.

LIANORI (Pierre-Jean), vivait en 1430; Élève de Lippo dit Dalmasio.—Hist., port.

ÉCOLE ITALIENNE.

LIBERALE (Gensio), né à Udine, vivait 1568. El. de Pellegrino.—Poissons, nature morte.

LIBÉRALE DE VÉRONE, né en 1451-1536. El. de Stefano.— Hist., portr.

LIBERI (le Chevalier Pietro), né à Padoue 1605-1687. El. de Varotari.— Hist.

LIBERI (Marc). Vivait vers 1681. El. de son père.— Hist.

LIBRI (Gérôme), né à Vérone 1472-1555. El. de son père et de Marone.—Hist.

LICINIO (le Chevalier Jean-Antoine) dit Le Pordonone, né à Pordonone 1483-1540. El. du Giorgion.— Hist., portr.

Vente Aguado 1843 : l'Éspérance, 100 f.

LICINIO (J.-Antoine), vivait en 1570. El. du précédent.— Hist., portr.

LIGLI (Ventura), vivait au XVII^e siècle. Imitateur de L. Giordano. — Hist.

LIGOZZI (Jacques), né à Vérone 1543-1627. El. de Paul Véronèse.—Hist., miniat.

LINOZZI (Bernard) flor. au XVIII^e siècle. El. de Ferraguolo.— Hist., paysage.

LIONE (Jeandal) vivait au XVI^e siècle. El. de Jules Romain.— Hist., portr.

LIPPI (Jacques), flor. au XVI^e siècle. El. des Carrache.— Hist., paysage.

LIPPI (Fra Fillipo) di Tommaso, né à Florence 1412-1469. El. de Masaccio. — Histoire.

Vente Maillard 1881 : la Vierge et l'Enfant, 2,550 fr.

LIPPO (André di), né à Pise, flor. en 1339.— Hist., portr.

LITTERINI (Auguste), vivait en 1646. El. de P. della Vecchio.— Hist.

LOCATELLI (Jacques), né à Vérone 1580-1628. El. du Guide et de l'Albane.—

LOCATELLI (Andrea). Voir LUCATELLI.

LODI (Manfred de), né à Crémone, flor. en 1600. El. de Trotti.— Hist., portr.

LOJACANO (F. le Chevalier), à Palerme ; E. U. 1878 à Paris.— Paysage.

LOLI (Lorenzo), né à Bologne 1612-1691. Élève et ami du Guide.— Histoire.

LOMAZZO, (J. Paul), né à Milan, 1538-1600. Elève de la Cerva.— Histoire.

LOMBARDELLI (della Marca, J.-Baptiste), né à Montennore 1532-1587. Elève de Raphaël.— Histoire.

LOMBARDI (Jean-Dominique), né à Lucques 1682-1752. El. de Paolino.— Hist.

LOMI (Artémise) née à Pise 1590-1642. Elève de son père et du Guide.— Histoire, fleurs, fruits.

LOMI (Horace), dit Il Gentileschi, né à Pise 1562-1646. El. de son frère Aurélien Lomi.— Histoire, miniature.

LONGHI (Pierre), né à Venise, vivait en 1730. Elève de Crespi et de Balestra.— Histoire, mascarades.

LOPEZ (Gaspard), né à Naples en 1677, floris. en 1732. El. de Belvédère— Fleurs, fruits.

LORENZETTI (Jean-Baptiste), né à Vérone, florissait en 1640. — El. de Pierre de Cortone.— Histoire.

LORENZINI (Antonie), né à Bologne 1665-1740. Élève de Pasinelli.— Hist.

LORENZO ou Lorenzetti, florissait au XIII^e siècle. Elève du Giotto.— Histoire.

LORENZO (de Piero), né à Sienne 1424-1482.— Histoire.

LORENZO DE VENISE, né à Venise, florissait en 1365. Elève de F. de Bologne. — Hist., portrait.

LORENZO-MONACO, floris. à Florence au XV^e siècle ; de l'école de Gaddi.— Histoire religieuse, portrait.

LORENZO (de Pavie), vivait en 1490. — Histoire.

LOTH (Omphre), florissait en 1717. El. de Porposa.— Animaux, fleurs, fruits.

LOTTO (Lorenzo), né à Trévise, 1480-1554 ; de l'école de G. Bellini. Les tableaux de chevalet de Lotto, sont d'un précieux fini ; l'exécution en est délicate.— Hist.

Vente Maillard 1881 : Portrait de femme, 2,520 fr.

LUCATELLI (André), vivait à Rome 1741. Elève de P. Anesi. Coloris frais, compositions poétiques. On croit que J. Vernet a été son élève.— Paysage, architecture, animaux.

Vente Lebrun 1809 : La Grotte de Tivoli, 190 fr.

Vente Nortwick 1859 : Vue d'Italie, 4.560 f.

Vente 1876 : Vue d'Italie, 475 fr.

LUCATELLI ou Locatelli (Pierre), florissait en 1685. El. de Pierre de Cortone — Histoire.

LUCIANO (Guillaume), florissait en 1568. Elève de Perrino del Vaga. — Hist.

LUCIANO (Sébastiano), dit Sébastien del Piombo, né à Venise 1485-1547. El. de Giovanni Bellini et de Giorgione. Coloris violacé, exagération dans la longueur des mains.

Elève : Tomaso Laurenti.

Vente Aguado 1843 : Le Christ et la Vierge, 1,200 fr.

LUDOVICO (de Parme), vivait en 1480. Elève de Raiboldini dit Il Francia.— Hist.

LUINI (Evangéliste) vivait en 1584.— Histoire, ornements.

LUINI (Bernardino), né en 1480-1532; imitateur de Léonard de Vinci. Coloris d'une grande fraîcheur; ses figures ont de la naïveté et de la douceur.— Histoire.
Vente Aguado 1843 : Sainte Catherine, 1010 fr.
Vente Northwick : La Vierge et l'enfant, 5,200 fr.

LUINI (Aurèle), né en 1530-1593. El. de son père.— Histoire, portrait, paysage.

LUINI (Tomaso), dit LE CARAVAGGINO, suivit la manière du Caravage.— Hist.

LUTI ou LUTTI, (le chevalier Benoît), né à Florence, en 1666-1724. El. du Gabbiani Compositions bien agencées, bonne couleur. — Hist. portr.

LUZIO, né à Rome, vivait en 1530. El. de Perino del Vaga.— Hist. portr.

LUZZU (Pietro), dit ZORATO, né à Feltre 1460-1505.— Hist.

M

MACCHI (Florio et Jean-Baptiste), nés à Bologne, florissaient vers 1625. Elèves des Carrache. — Histoire, portrait.

MACCHIETTI (Jérôme), florissait en 1542. Elève de Ghirlandaïo. — Histoire, portrait, batailles.

MADERNO, né à Côme, vivait en 1700. — Ustensiles de cuisine, fleurs, fruits.

MADONNINA (François), né à Modène, florissait au XVIe siècle. Elève des Carrache. — Histoire, portrait.

MAFFEI (François), florissait vers 1640. Elève de Peranda. — Histoire, portrait.

MAFFEI (Jacques), né à Venise, florissait en 1660. — Marine, paysage.

MAFFEO né à Vérone 1576-1618. Gendre et imitateur de P. Véronèse. — Hist., port.

MAFIOTO (Dominique), né à Venise, vivait au XVIIIe siècle. Elève de Piazetta.— Histoire.

MAGANZA (Alexandre), né à Vicence 1556-1630. Elève de Fasoli. — Hist., port.

MAGANZA (Jean-Baptiste), né à Vicence 1509-1589. — Histoire, portrait.

MAGGI (Pierre), vivait au XVIIIe siècle. Elève d'Abbiati. — Histoire.

MAINARDI (Bastien), né à San-Gimignano, florissait en 1500. Elève et beau-frère de Dominico Grillandajo. — Histoire.

MALDUCCI (Maurice), florissait vers 1700. Elève de Cignani. — Histoire.

MALGAVAZZO (Coriolan), né à Crémone, florissait en 1585. Elève de Campi. — Histoire.

MALINCONINO (le Chevalier Nicolas), né à Naples, florissait au XVIIe siècle. Elève de Giordano. — Histoire.

MALPIEDI (Francesco), né à San-Génésio, florissait en 1590; imitat. du Baroche. — Histoire.

MANCINI (le Chevalier F.), à Naples, E. U. 1878 à Paris.— Genre.

MANCINI (François), né en 1725-1758. Elève de Cignani. — Histoire.

MANETTI (Rutillio), né à Sienne 1571-1639. Elève de Vanni. — Histoire.

MANFREDI (Barthelemy), né à Ustina 1572-1605. Elève de Pomanancio, imitateur de M. de Carravage et de Michel-Ange.— Histoire, portrait.

MANNI (Giannicola di Paolo), né à Citta della Pieve, florissait en 1540. Elève de Pérugino. — Histoire, portrait.

MANOZZI (Jean), né à Florence 1590-1636. Elève de Roselli. — Histoire.

MANSNETTI (Jean), vivait en 1495. Elève de Carpacio. — Histoire; portrait.

MANTEGNA (François), né à Mantoue, florissait au XVIe siècle. Elève de son père. — Histoire, portrait.

MANTEGNA (Andréa), né à Padoue 1431-1506. El. de F. Squarcione. Parfaite entente de la perspective, dessin énergique. — Histoire, portrait.
Elèves : Ses deux fils, F. Bonsignori et Caroto.

MANZINI (Raymond), né en 1668-1744. — Fleurs, fruits, animaux.

MANZONI (Rodolphe), né à Castel-Franco 1675-1743. — Hist.

MANZUOLI (Thomas), né à San-Friano 1536-1575. Elève de Sandro et de Portelli. Hist., portrait.

MARACCI (Hippolyte), né à Lucques, florissait au XVIIe siècle. Elève de Metelli. — Paysage.

MARANDI ou MORANDI (Jean-Marie), né à Florence 1622-1717. Elève de Billinesti. — Histoire, portrait.

MARATTI (Carle), né à Camérano près Ancône 1625-1713. Elève d'Andréa Sacchi; étudia les ouvrages de Raphaël, des Carrache et du Dominiquin. Excellait à peindre les Vierges; son coloris est d'une grande

fraîcheur, ses expressions de tête ont de la noblesse, son dessin est correct.— Hist., allégories.
Vente Stevens 1847 : L'Assomption, 270 fr.
Vente 1877 : Tête de Vierge (attribuée), 875 fr.
Vente 1880 : Tête de Vierge, 3,800 fr.

MARATTI (Marie), fille et élève du précédent, a suivi le même genre.— Histoire, portrait.

MARATTI (Barnabé). Elève et imitateur de Carle.— Hist.

MARCEL (Provenzale), né à Cento 1575-1639. El. de Rosetti.— Histoire, mosaïque.

MARCHELLI (Roland), né à Gênes 1664-1751. El. de C. Maratti.— Histoire.

MARCHESI (Girolamo), né près de Ferrare, florissait en 1540. De l'école de Francia.— Histoire, portrait.

MARCHESI (S.), à Parme. E. U. 1878 à Paris; médaille à Philadelphie.—Intérieurs.

MARCONI (Roch), né à Trévise, vivait en 1505. Elève du Giorgion et de Jean Bellini.— Histoire, portrait.

MARCONI (Marc), né à Côme, vivait en 1500. A suivi la manière du Giorgion.— Histoire.

MARCHESI ou ZANGANELLI (François), né à Catignola 1518. Elève de Rondinello. — Histoire, portrait.

MARCHETTI (Marco), di MARC DE FAENZA, florissait en 1580. El. de Jacopone Bertucci.— Histoire.

MARCHIONI (LA), florissait en 1700 à Rovigo.— Fleurs, fruits.

MARCHIS (Alexis de), né à Naples vers 1700-1740.— Marine, Paysage.

MARCO DA OGGIONO, né dans le Milanais 1460-1530. El. de Léonard de Vinci. Coloris rougeâtre dans les chairs, figures courtes et vulgaires.— Hist., portrait.
Vente 1869 : Sujet religieux, 150 fr.

MARESCALCO (Pierre), dit Lo SPADA, né à Feltre, florissait au XVIe siècle.— Hist., portrait.

MARI (Alexandre), né à Turin 1650-1707; habile copiste.— Histoire.

MARIA (le Chevalier Hercule de), né à Bologne, florissait au XVIIe siècle. El. du Guide. Créé Chevalier par le pape Urbain VIII.— Histoire.

MARIA (Jacques), né à Vérone, flor. au XVe siècle.— Fleurs, fruits, animaux.

MARIANO dit DE PERUGIA, né à Pérouse, flor. en 1530. De l'école du Pérugin. — Histoire.

MARINARI (Honoré), né à Florence vers 1627. El. et imitateur de Carle Dolci, —Histoire.
Vente Aguado 1843 : Job sur son fumier, 150 fr.

MARINELLI (Antoine), dit LE CHIOZZOTTO, né à Assise, flor. en 1630. Travailla avec Giorgetti.— Hist.

MARINI (Benoît), né à Urbin, flor. en 1620; él. de Ridolfi et de Ferrari de Faenza.— Hist., port.

MARINO (Dominique), flor. au XVIIe siècle. El. de Lucas Giordano. — Hist.

MARIO DE CRESPINI, né à Crespini, flor. en 1725. El. de Maderno.—Nature morte.

MARIOTTI (Jean-Baptiste), flor. en 1760. El. de Balestra.— Hist.

MARIOTTO DE VITERBE, né à Viterbe, floris. en 1430.— Histoire.

MARMITTA (François), né à Parme, flor. en 1490.— Hist.

MAROLLI (Dominique), né à Messine 1612-1676. Elève d'Antonie Ricci. — Hist., portrait.

MARONE (Jacques), né à Alexandrie, florissait en 1475. Exécution précieuse. — Histoire, portrait.

MARTELLI, florissait au XVIIe siècle; imitateur de Salvator-Rosa. — Paysage.

MARTINI (Jean), né à Udina, florissait en 1510. Elève de J. Bellini; sécheresse dans son exécution. — Histoire, portrait.

MARTINI (Simon) dit MEMMI ou SIMON DE SIENNE, 1285-1357. Elève de Duccio; vint à Avignon à la cour des Papes 1339 et exécuta des peintures qui existent encore. — Histoire, portrait.
Elèves: Lippo, Memmi et Donato.

MARTINI (François), fils de Simon di Martino, né à Sienne, florissait vers 1360; termina les travaux laissés par son père. — Histoire.

MARUELLO (Joseph), né à Orta, floris. en 1675. Elève de Stanzioni. — Histoire.

MARUSELLI DEL OMBRA (Jean-Estienne), vivait au XVIIe siècle. Elève d'André Boscoli. — Perspective.

MARZIALE (Marc), né à Venise, floris. en 1510; imitateur de Bellini. — Histoire.

MARZIO DE COLANTOMO, né à Rome, floris. au XVIe siècle.— Batailles, paysage.

MASACCIO dit MASO ou THOMAS GUIDI, né à San-Giovani 1401-1443. Elève de Masolino-da-Panicale, fut l'ami et le protégé des Médicis. — Histoire.
Vente Northwick 1859 : Saint Georges, 4.940 fr.
Vente Northwick 1859 : Portrait du Peintre, 2,678 fr.

MASCAGNI (Donato), né à Florence 1579-1636. Elève de Ligozzi. — Histoire.

MASCI (Augustin), né à Rome 1691-1758. Elève de Carle Maratti, membre de l'Académie de St-Luc.— Histoire, portrait.

MASSARANI (T), sénateur et commandeur à Milan. E. U. 1878, à Paris.— Genre.

MASSARI (Luc), né à Bologne 1569-1633. Elève des Carrache et du Passerotti. — Histoire.

MASSARO (Nicolas), florissait en 1690. Elève et imitateur de Salvator-Rosa. — Paysage.

MASSIMO (Le Père), né à Vérone 1599-1677. Elève de Bassetti. — Histoire.

MASSONE (Jean), né à Alexandrie, florissait en 1492. — Histoire.

MASTURZO (Marzio), florissait au XVIIe siècle. Elève de Salvator-Rosa. — Histoire, batailles.

MATERA (Benoît de), né à Sienne, vivait au XVe siècle. — Miniature.

MATTEI (Silvestre), né à Ascoli 1658-1739. Elève de Carle Maratti. — Histoire.

MATTEINI (Théodore), né à Pistoie 1754-1825. Elève de son père ; meilleur dessinateur que peintre. — Histoire.

MATTEIS (Paul de), né à Naples 1662-1728. Elève de L. Giordano et de Morandi. — Histoire, portrait.
Vente 1865 : Sujet mythologique, 490 fr.

MATTEO (dit MATTEINO), né à Sienne, florissait au XVIe siècle. — Paysage.

MATTEO (di GIOVANNI), né à Sienne, florissait en 1480; travailla avec son père pour le Pape Pie II. — Histoire, portrait.

MATURINO, né à Florence, florissait en 1520. Elève de Raphaël. — Histoire.

MAZZA (Damiano), né à Padoue, floris. au XVIe siècle. Elève du Titien. — Histoire. portrait.

MAZZANTI (le Chevalier Louis), né à Orvieto, florissait en 1760. Elève de Baciccio. — Histoire.

MAZZIERI (Antoine), florissait au XVIe siècle. Elève de Franciabigio.— Paysage, portrait.

MAZZOLA (Joseph), né à Valduggia, florissait au XVIe siècle. Directeur des Musées de Milan. — Histoire.

MAZZOLA (François), né à Parme, dit LE PARMESAN, 1503-1540. Elève de Michele et de Mazzola Pierre; imitateur du Corrège. Dessin correct, toutefois ses figures sont souvent d'une longueur exagérée. — Histoire, portrait.

Vente Aguado 1843 : Jésus, la Vierge et saint Jean, 459 fr.

MAZZOLINI (Louis), dit MAZZOLINI DE FERRARE, né à Ferrare 1481-1530. El. de Laurent Costa. Coloris rouge brique. — Hist., portrait.
Vente Northwick 1859 : Le Christ au Prétoire, 8.398 fr.

MAZZONI (Jules), né à Plaisance, florissait vers 1560. El. de Daniel de Volterre et de G. Vasari.— Hist., portr.

MAZZUCHELI (Le chevalier Pierre-François), dit IL MORRAZONE, né à Morrazzone 1571-1626.— Hist., portrait

MAZZUOLI ou MAZZOLA (Philippe), né à Parme, florissait en 1495. Surnommé DELL' ERBETTE.— Histoire, portrait, plantes

MAZZUOLI ou MAZZOLA (Pierre-Hilaire), né à Parme, florissait au XVIe siècle, premier maître du Parmesan.— Histoire.

MEDA (Charles) né à Milan, florissait au XVIe siècle. Elève de Campi.— Hist.

MEDULA (Andréa), dit LE SCHIAVONE, né à Sébénico 1522-1582. Etudia le Giorgion et le Titien.— Hist.
Vente Aguado 1843 : La naissance d'Adonis, 330 fr.

MELANI (Joseph), né à Pise, vivait en 1740. El. de Gabrielli.— Hist.

MELCHIORI (Jean-Paul), né à Rome 1664. Elève de C. Maratti.— Hist.

MELONI (François-Antoine), né à Bologne 1676-1713. El. de Franceschini.— Histoire, gravure.

MELOZZO (François), né à Forli 1436-1492.— Histoire.

MELZI (François), né à Milan, flor. en 1550. Elève de Léonard de Vinci.— Hist.

MEMNI ou MARTINI (Simone), né à Sienne 1284-1345. El. de Cimabrué.— Hist., miniature.

MEMNI ou MARTINI (Philippe), né à Sienne, florissait 1330. Elève et imitateur de Simone.— Hist., portrait.

MENAROLA (Crestano), florissait en 1630. Imitateur de Michel-Ange et de Paul Véronèse.— Hist., portrait.

MENGUCCI (Dominique), né à Pesaro, florissait en 1655. El. de Mastella.— Hist., paysage.

MESSINE.— Voir ANTONELLO.

METELLI ou MITELLI (Augustin), né à Bologne, 1607-1660. El. du Dentone.— Paysage, ornements.

MICHEL-ANGE.— Voir BUONARROTI.

MICHELE (André), né à Vicence 1539-1614-. Elève de Palma le Vieux.— Hist.

MICHIS (M^me C. M.) à Milan. E. U. à Paris 1878. Méd. à Philadelphie.— Nature morte.

MICHELINO, florissait au XIV^e siècle. El. de Giottino.— Hist., fruits, animaux.

MILANI (Jules-César), né à Bologne 1621-1678.— Hist.

MINGA (André del), né à Florence, florissait en 1565. El. de R. Ghirlandhaïo. — Hist., portrait.

MINI (Antonie), né à Florence, florissait au XVI^e siècle. El. de Michel-Ange.— Hist., portrait.

MINIATI (Barthelemy), né à Florence au XVI^e siècle, travailla au château de Fontainebleau.— Hist., portrait.

MINORELLO (François), né à Este 1624-1657. El. de Ferrari.— Histoire.

MINUTI (Mario), né à Syracuse 1577-1640. El. du Caravage.— Hist., port.

MIRADORO (Louis), né à Gênes, floris. en 1645. Imitateur des Carrache.— Hist.

MOCETTO ou MOZETTO (Jérôme), né à Vérone, fl. en 1480. El. de J. Bellini.—Hist.

MOLA (Pierre-François), né à Caldre (Milanais)1621-1666. El. du Cavalier Josépin, du Guerchin et de l'Albane. Dessin correct, exécution large, facilité d'invention, bon coloris; ses paysages sont bien touchés.— Hist., port., genre, paysages.
Vente Aguado 1843 ; Agar dans le désert, 415 fr.
Elèves : A. Gherardi, G. Bonatti et B. Mola.

MOLA (Giovanni-Battista), né en 1614-1661. El. de l'Albane et de son frère François.— Histoire.

MOLINARI (Jean), né à Savigliano 1721-1743. El. de Beaumont.— Hist., portrait.

MOLLINERI ou MULINARI (Jean-Antoine), né à Savigliano 1577-1640. El. des Carrache.— Histoire.

MONA (Dominique), né à Ferrare 1550-1602. El. de Mazzuoli.— Histoire.

MONALDII (Le), florissait au XVII^e siècle. Elève de Lucatelli.— Paysage, bambochades.

MONDINI (Fulgence), florissait en 1660. El. du Guerchin.— Hist.

MONDOVI, florissait au XVII^e siècle. El. de Metelli.— Histoire.

MONERI (Jean), né à Vérone 1637-1714. El. de Romanelli.—Histoire.

MONSIGNORI ou BONSIGNORI(François), né à Vérone 1455-1519. El. de son père et du Montagna.— Hist., portrait, paysage, animaux.

MONTAGNA (Barthelemy), florissait en 1510 à Padoue. Etudia G. Bellini et Mantegna. Son dessin est peu correct, ses figures sont longues, coloris sans charme et souvent fade.— Hist., portrait, fresque.

MONTAGNANA (Jacques), né à Padoue florissait en 1508. El. de J. Bellini.— Hist., portrait.

MONTANINI (Pierre), florissait en 1660. El. de Salvator-Rosa.— Paysage.

MONTE (Jean de), né à Crême, florissait en 1620. El. du Titien.— Hist., paysage.

MONTE (Jean-Jacques), vivait en 1692. El. de Metelli.— Pays., batailles, ornem.

MONTEMEZZANO (François), flor. en 1590. El. de P. Véronèse.— Hist.

MONTEVARCHI (LE), florissait au XV^e siècle. El. du Pérugin.— Hist., portrait.

MONTI (François), né à Bologne 1685-1763. Elève de Dal Sole.— Histoire.

MORANDINI (François), né à Poppi 1544-1584. El. de Vasari.— Hist.

MORAZONE (Jacques), né à Venise, flor. en 1440.— Hist., portrait.

MORETTI (Giuseppe), imitateur de Canaletti, florissait au XVII^e siècle.— Vues de villes, architecture.

MORETTO (Faustino), né à Valcamonica, florissait au XVIII^e siècle.— Pays., archit.

MORI ou MORELLI (Bárthelemy), flor. en 1600. El. de l'Albane.— Histoire.

MORO (Laurent del) né à Florence, floris. en 1720. Elève de Chiavistelli.— Fleurs, fruits, animaux.

MORO (Battista del), El. et imitateur du Tintoret.— Hist., portrait.

MORONI (Jean-Baptiste), né à Albino, florissait en 1565. El. de Bonvicini.— Hist., portrait.

MORONI (François), né à Vérone 1474-1529. El. de son père.— Hist., portrait.

MOSSETTI (Jean-Paul), vivait au XV^e siècle. El. de Daniel de Volterre.— Hist., portrait.

MOTTA (Raphaël), né à Reggio 1550-1578. El. d'Orsi.— Hist., portrait.

MUCCI (Jean-François), né à Cento, florissait au XVII^e siècle. El. du Guerchin. — Hist., portrait.

MUNARI (César), dit PELLEGRINO, né à Modène, floris. en 1600. Contemporain de Fiorini. Bon copiste.— Hist., portrait.

MURA (François), de Francescheillo, né à Naples, floris. en 1730. El. de Solimène. — Hist., portrait.

MURATORI (Scannabecchi), né à Bologne 1662-1708. El. de Sirani et de del So — Histoire.

MUSSINI (Louis), né à Florence. Méd. de 3e cl. 1849 à Paris. ✻ 1877.— Hist.

MUSSITI (L.), Le Commandeur, membre de l'Intitut de France, ✻. — Hist., genre.

MUTINA (Thomas) dit TOMMASO DE MODÈNE, né à Modène, flor. en 1355. Histoire, portrait.

MUZIANO (Jérôme), dit LE MUTIEN, né à Aqua-Fredda 1528-1590. El. de Romanino; imitateur de Michel-Ange. Fondateur de l'Académie de Saint-Luc. Il continua les dessins de la colonne Trajane commencés par J. Romain. Coloris vigoureux, dessin correct; il peignait quelquefois du paysage dans la manière flamande. —Hist., portr., paysage.
Élève : Cesare Nebbia.

N

NADALINO ou NATALINO, né à Murano, flor. en 1558. El. du Titien. Tableaux de chevalet.— Hist., portr.

NAGLI (François), dit LE CENTINO, né à Cento, flor. au XVIIe siècle. El. du Guerchin. — Hist., portr.

NALDINI (Baptiste), né à Florence 1537-1590. El. du Pontornio et de Bronzino; collabora avec Vasari.— Hist., portr.

NANNI (Jean), dit JEAN D'UDINE ET DE RICAMATOR, né à Udine 1490-1562. El. du Giorgion et de Raphaël. — Nature morte, ornements.

NANNI (Jérôme), né à Rome, flor. en 1640. Devint aveugle dans sa vieillesse.— Histoire.

NARDINI (Thomas), né à Ascoli vers 1658-1718. El. de Trasi. — Hist.

NARDUCCI, née FIORINI, flor. au XIXe siècle à Rome. Habile copiste.—Miniature.

NASELLI (François), né à Ferrare, flor. en 1620. El. de Bastarnola. Fondateur de l'Académie de Ferrare. Imitateur du Guerchin et des Carrache. Son fils Alexandre fut son élève et suivit le même genre.— Hist., portr.

NASINI (Joseph-Nicolas), né à Sienne ?1664-1736. El. du Chevalier Appolonio.— Histoire.

NASSOCCHIO (François), né à Bassano, flor. en 1525. Imitateur de Gentille de Fabriano.— Histoire.

NATALI (Charles) dit LE GUARDOLINO, né à Crémone vers 1590. El. de Ménardi et du Guide. Suivit le genre des Carrache. — Hist., portr.

NATALI (Jean-Baptiste), né à Crémone, flor. en 1680. El. de P. de Cortone.—Hist.

NATALI (François-Laurent et Pierre), nés à Crémone, flor. au XVIIIe siècle. François mourut en 1723.— Ornements.

NATALI (Joseph), né à Casalmaggiore 1652-1722.— Perspective, architect.

NAUDI (Ange), flor. au XVIe siècle. Imitateur de P. Véronèse.— Hist.

NAZZARI ou NANAZI (Barthelemy), né à Bergame 1699-1758. El. de Trevisani et de B. Luti.— Portr., genre, hist.

NEBBIA (César), né à Orviéto, flor. en 1590. El. de Muziano.— Hist., portr.

NEBÉA (Galeotto), né à Castel-Laccio, flor. en 1585. — Hist.

NEGRI (Pierre), né à Venise, flor. en 1679. El. d'Antoine Zanchi.— Hist.

NEGRI (Pierre-Martin), né à Crémone, flor. en 1590. El. de Malosso.— Hist., port.

NELLI (Pierre), flor. en 1710. Fut le maître de François Zuccharelli.—Hist.

NELLI (Plautilla), imitatrice de Frate.— Hist., portr., miniature.

NERI (Jean) DI DEGLI UCELLI, flor. en 1570. Talent remarquable pour les oiseaux et les poissons.

NERI DI BICCI, né à Florence 1419-1486. El. de son père Bicci di Lorenzo. Forma plusieurs élèves, entre autres Cosimo di Lorenzo, Bernardo di Stefano Rosselli.

NERITO (Jacques), né à Padoue, flor. au XVe siècle. El. de Gentille de Fabriano.— Hist., portr.

NERONI (Barthelemy) di MAESTRO RICCIO, né à Sienne 1573. El. de B. Péruzzi et du Sodoma.— Hist., décoration.

NERVESA (Gaspard), flor. au XVIe siècle, El. du Titien; contemporain de Spilemberg. —Hist., portr.

NICOLAS DE CRÉMONE, né à Crémone, floris. en 1525.— Hist.

NICOLAS di STEFANO, né à Bellune, florissait à Cadore vers 1520.— Hist.

NITTIS (Joseph de), né à Barletta. Méd. de 3e cl. 1876 à Paris, 1re classe 1878 à Paris 1878. ✻ —Hist., genre.

NOBILI (Durante de), né à Caldarola 1571. Imitateur de Michel-Ange.— Hist.

NOGARI (Joseph), florissait en 1557. El. de Balestra; dessin juste, coloris brillant.— Portrait, genre.

NOGARI (Paris), né à Rome, florissait au XVIIe siècle. El. et imitateur de Raphaël et de Matteo de Reggio. — Histoire.

NOVELLI (Le chevalier Pierre), dit le MOUREALESE, né à Montréal, florissait en 1660.— Histoire.

NOVELLI (Jean-Baptiste), né à Castel-Franco 1578-1652. El. de Palma jeune. — Histoire.

NUCCI (Allegretto), né à Fabriano, flor. en 1360.— Histoire.

NUCCI (Avancino), né à Castello 1552-1629. El. de Pomerancio.— Hist.

NUNZIATA (Tado della), florissait au XVI^e siècle. El. de Rodolphe Ghirlandaïo. — Hist.

NUVOLONE (Pamphile), né à Crémone, floris. en 1670. El. du chevalier Trotti, dit le Malesso, fondat. d'une école à Milan.—Hist.

NUVOLONE (Joseph), fils et élève du précédent, né à Milan 1619-1703.— Hist., portrait.

NUZZI (Mario di Fiori), né à Perma, près de Naples 1604-1773. El. de Thomas Salini, membre de l'Académie de Saint-Luc. — Fleurs, fruits.
Vente 1876: Vierge entourée de fleurs, 720 fr.

O

OCTAVE (de Faënza), florissait au XIV^e siècle. Eleve du Giotto. — Hist., portrait.

ODAM (Jérôme), né à Rome 1680. El. de Dominique de Marchis et de Carle Maratti. — Paysage.

ODAZZI (Jean), né à Rome 1663-1730. Elève de Baciccio et de Ciro Ferri.— Hist.

ODDI (Joseph), né à Pesaro, florissait au XVIII^e siècle. El. de P. de Cortone.— Hist.

ODERICO (Jean-Paul), né à Gênes 1613-1657. El. de Fiasella. — Hist., portrait.

ODERIGI (de Gubbio), né à Gubbio, flor. vers 1295, contemporain du Giotto. La plupart des ouvrages de ce peintre sont détruits.— Miniature.

OLIVA (Philippe), né à Messine, floris. en 1490. El. d'Antonello de Messine.— Hist.

OLIVIERI ou OLIVIERO (Dominique), né à Turin 1679-1753. Imitateur de Pierre de Laar.— Hist., bambochades.

OLMO (L.) ou ULMO (Jean-Paul), né à Bergame, floris. en 1590. Les tableaux de ce maître sont très-étudiés.— Hist.

ORAZIO (di Jacopo), né à Bologne, florissait en 1440. El. de J. Avanzi.— Hist. portrait.

ORCAGNA (André), né à Florence 1327-1399. El. d'Angelo Gaddi.— Hist., portr.

ORCAGNA (Bernard), né à Florence, florissait au XIV^e siècle. El. de Buffalmaco. — Hist.

ORÉFICE (Pierre) dit PIETRO de COSIMO né à Florence 1440-1520. El. de Cosimo.

Roscelli. Il eut pour élève André del Sarto. — Histoire.

ORLANDI (Etienne), né en 1680-1760. El. d'Aldroviandini, contemporain de J. Orsini. — Hist.

ORSI (LELIO ou LELIO DA NOVELLARA), né à Reggio 1511-1586. Etudia d'après Michel-Ange. — Hist., portrait.

ORSI (Prosper), né en 1580-1617. Contemporain du Josépin, dont il imita la manière et celle du Caravage.— Hist.

OTTAVIANA dit le FALCONETTI, né à Vérone, florissait au XVI^e siècle. El. de son père Giovani Maria. — Hist., portrait.

OTTINI (Pascal), né à Vérone 1572-1632. El. de F. Brussaccorci, contemporain de l'Orbetto.— Hist.

P

PACCHIAROTTO (Jacopo), né à Sienne 1474, fl. en 1530. Elève du Perugin ? Contemporain du Rosso. — Histoire.

PACCIOLI, flor. au XV^e siècle. Elève de della Francesca. — Histoire.

PACELLI (Mathieu), flor. en 1725. Elève du Giordano. — Histoire,

PACETTI (Camille), né à Rome 1788-1826. Professeur à l'Académie de Milan. — Histoire, portrait.

PADERNA (Paul-Antoine), né en 1649-1708. Elève du Guerchin et du Cignani — Histoire, paysage.

PADOUAN. Voyez LEONI-LOUIS.

PAGANI (ou PAGNI), né à Pescia, flor. au XVI^e siéc. El. de J. Romain — Histoire.

PAGANI (Grégoire), né à Florence 1558-1604. El. du Cigoli. — Histoire, portrait

PAGGI (Jean-Baptiste), né à Gênes en 1554-1627. El. de Cambiaso. — Hist., port.

PAGLIA (Francesco), né à Brescia, vers 1635. El. du Guerchin. — Histoire.

PAGLIA (Ange), né à Brescia 1680-1747. Imitateur du Bassan. — Histoire.

PALADINI (Paladino-Litterio), né à Messine (1691-1743). — Histoire.

PALIZZI (Joseph), méd. 2^e classe 1848 à Paris, né à Naples, ✠ 1859. — Paysage, animaux.

PALLADINO (Adrien), né à Cortone 1611-1680. El. de Pietro de Cortone — Hist.

PALMA (Jacques), le Vieux, dit PALME VECCHIO, né à Serinalta 1540-1596. Elève et imitateur du Titien et du Giorgione. Exécution finie ; admirateur de la nature, il en saisissait les moindres détails. — Histoire, portrait, paysage.

Vente Aguado 1843 : Mariage mystique de sainte Catherine, 3,020.

PALMA (Jacques) dit Le JEUNE, né à Venise 1544-1628, neveu du précédent : on pense qu'il fut élève du Tintoret. Touche moelleuse, coloris agréable, draperies bien jetées. Génie profond. — Histoire, portrait.

PALMEGIANO (Marc), né à Forli 1490-1540. El. de Melazzo. — Histoire.

PALMIERI (Joseph), né à Gênes 1674-1740. — Histoire, animaux.

PALMERINI, né à Urbin. Florissait en 1510. Imitateur du Pérugin. — Histoire.

PALMEZZANO (Marco) ou Palmegiani. Floris. en 1530. Elève de Melozzo. Dessin correct, coloris froid. — Histoire, portrait.

PALOMBO (Barthelemy), vivait au XVIIIe siècle. El. de Pierre de Cortone. — Hist.

PALTRONIERI (Pierre), né à Bologne 1673-1740. Imitateur de Chiarini. — Paysage, architecture.

PANCOTTO (Pierre), né à Bologne, florissait en 1585. — Histoire.

PANDOLFI (J. Jacques), né à Pesaro. Florissait en 1630. El. du Baroche. — Hist.

PANETI (Dominique), né à Ferrare 1460-1530. Elève de Garofalo. — Histoire, portrait.

PANICALE (Masolina), né à Florence 1378-1415. — Histoire, portrait.

PANICO (Antonio-Maria), né à Bologne. Elève des Carrache; coloris froid. — Hist.

PANINI (Giovanni-Paolo), né à Plaisance 1695-1768. Elève de Lucatelli ; se forma par l'étude des monuments de l'ancienne Rome ; acquit une grande réputation comme peintre d'architecture et de décorations; ses figures sont élégantes et bien dessinées. — Architecture.
Elève : son fils François.
Vente 1879 : Ruines et paysages (deux pendants), 58.000 fr.
Vente 1880 : Ruines et figures, 1.845 fr.

PANINI (François), fils et élève du précédent, inférieur à son père, suivit le même genre. — Paysage, architecture.

PANNICIATI (Jacques), né à Ferrare, florissait en 1530. Elève de Dosso Dossi; bon imitateur de son maître. — Histoire.

PAOLETTI (Pierre), né à Padoue, floris. en 1730. — Fleurs, fruits, poissons.

PAOLI (Michel), né à Pistoie, florissait au XVIIe siècle. Elève de Crespin. — Hist.

PAOLILLO, né au XVIe siècle. Elève de Sabbatiani. — Histoire.

PAOLINI (Pierre), florissait en 1680. Elève d'Ange Caroselli. — Histoire.

PAOLO de PISTOIE, né à Pistoie 1490-1547. Elève de Bartolomeo. — Histoire.

PAPA (Simon), 1432-1488. Elève de Solario. — Histoire.

PAPANELLI (Nicolas), né à Faënza 1537-1620. — Histoire.

PAPARELLO (Thomas), né à Cortone, florissait en 1550. — Histoire, portrait.

PAPI (Christophe), né à Florence, floris. en 1565. Elève de Bronzino.— Hist., port.

PARASOLE (Bernard), flor. au XVIIe siècle. El. du chevalier d'Arpin.—Hist.

PARMESAN (LE). Voir MAZZOLA.

PARODI (Dominique), né à Gênes 1668-1740. El. de S. Bombelli.— Hist., portrait.

PASSANTE (Barthelemy), florissait au XVIIe siècle. El. de Ribéra. — Hist.

PASSAROTTI (Bartolomeo), florissait en 1590. — Hist., portrait.

PASSAROTTI (Tuburzio), florissait en 1610. El. de son père.— Hist.

PASSERI (Guiseppe), né à Rome 1654-1715. Imitateur de Carle Maratti. — Hist.

PASSERI (André), né à Côme. Florissait en 1505. — Histoire.

PASINI (Albert), né ,à Busseto (Italie). El. de Ciceri. Méd. 1869, 1863, 1864 à Paris. Chevalier de la Légion d'honneur, de Saint Maurice-et-Lazare, officier des ordres de Turquie et de Perse. — Exécution très finie , couleur agréable , bon dessin ; genre oriental.
Vente 1879 : Intérieur d'une cour mauresque, 2,800 fr.

PASTORIS (F.), à Asti, Turin (comte de). E. U. 1878 à Paris. — Genre.

PASTORINO, né à Sienné, florissait en 1540. Elève de Guillaume de Marseille. — Histoire, portrait.

PAVESI (François), flor. au XVIIIe siècle. Imitateur de Carle Maratti. — Histoire.

PAVIA, né à Bologne 1655-1745. Elève de Crespi. — Histoire.

PAVONA (François), né à Udine 1690-1777. El. de Dal Sole. — Histoire, portrait.

PÉDRALI (Jacques), né à Brescia. Flor. vers 1650. — Architecture.

PEDRINI (Jean), né à Milan. Flor. au XVIe siècle. Elève et imitateur de Léonard de Vinci. — Histoire, portrait.

PEDRONI (Pierre), florissait en 1800. Direct. de l'Académie de Florence. — Hist.

PELLEGRINI (Pellegrino), florissait en 1630; peintre de la Cour d'Espagne. — Hist.

PELLEGRINI (Antoine), né à Venise 1675-1741. Elève de Sebastiano Ricci et de Pagani ; membre de l'Académie de peinture de Paris 1720. Grande facilité d'exécution ; meilleur décorateur que peintre. La Rosalba était sa belle-sœur. — Histoire.

PELLEGRINI (Pellegrino dit TIBALDO ou TIBALDI), né dans le Milanais 1522-1592. Peintre, sculpteur et architecte, contemporain de Vasari, imitateur fidèle de Michel-Ange. Dessin et raccourcis savants, style grandiose. — Histoire, portrait.

PELLEGRINI (Jérôme), né à Rome. Florissait en 1670. — Histoire.

PELLINI (Marc-Antoine), né à Pavie 1659-1760. Elève de T. Gatti. — Histoire.

PENNACHI (Pierre-Marie), né à Trévise. Flor. 1520. El. de J. Bellini. — Hist., port.

PENNI (Jean-François dit LE FATTORE), né à Florence vers 1488-1528. Entra comme garçon d'atelier chez Raphaël. où son goût pour les arts se développa — Histoire, genre.
Vente Le Roy 1861 : Le Hallebardier, 4,800 fr.

PENNI (Luc), né à Florence vers 1500. Elève de Raphaël et de P. Del Vaga, vint en France avec le Primatice. — Hist., port.

PERANDA-SANTO, né à Venise 1560-1638. Elève de Palma le Vieux et de Corona. — Histoire.

PERINO DEL VAGA. Voir BUONASCORSI.

PERONI (l'abbé Joseph), né à Parme 1690-1776. El. de Torelli, de Créti et de Masucci. — Histoire, portrait.

PERUCCI (Horace), né à Reggio 1548-1624. Elève de Lelio Orsi. — Histoire.

PERUGINO (Domenico), né à Pérouse. floris. au XVIe siècle. El. d'Antiveduto Grammatica; tableaux sur cuivre. — Hist. en petit.

PERUGIN. Voir VANNUCCI.

PERUZZI (Balthasar), né à Accajano 1481-1536. Etudia Raphaël. — Hist., archit.

PERUZZINI (Dominique), né à Pesaro 1629-1695. — Perspective, histoire.

PESARI (Jean-Baptiste), né à Modène. Flor. en 1540. Imitateur du Guide. — Hist.

PESELI (François) BESELLO, né à Florence 1380-1456. Elève d'André del Castagno. — Histoire, portrait, animaux.

PESELLI (Francesco) dit STEFANO, dit PESELLINO, né à Florence 1422-1457. El. de Giuliano, d'Abrigo. — Histoire.

PESENTI (Galeazzo), dit LE SABBIONETTA, né à Crémone. Florissait au XVe siècle. — Histoire.

PETERZANO ou **PRETERAZZANO** (Simon), flor. en 1590. El. du Titien. — Hist.

PETRAZZI (Astolphe), né à Sienne vers 1600. El. de Vanni et de V. Salimbeni. — Histoire, paysage.

PETRINI (Le Chevalier Joseph), né à Carono, flor. au XVIIe siècle. El. de Strozzi. — Hist., portr.

PIANCASTELLI (J.), à Rome. E. U. 1878 à Paris. — Genre, paysage.

PIASTRINI (Jean-Dominique), né à Pistoie, flor. en 1700. — Portr.

PIAZZA (Paul), né à Castel-Franco 1555-1620. El. de J. Palma, frère Capucin sous le nom de P. Cône. — Histoire.

PIAZZA (Calixte) dit DA LODI. Elève et imitateur du Titien et du Giorgion. — Hist.

PIAZETTA (Jean-Baptiste), né à Venise 1682-1754. Etudia les Carrache et le Guerchin et suivit le genre de l'École Bolonaise. Bonne couleur ; exécution ferme et moelleuse ; dessin peu correct. — Hist., portr.
Vente 1880 : Sujet religieux, 470 fr.

PICCHI (George), né à Castel-Durante, flor. en 1560. Genre du Barocci. — Hist.

PICHI (Giovanmaria), flor. au XVIe siècle. El. du Pontormo ; religieux des ordres des Servites. — Histoire.

PIERMARIA DE CREVALCORE, né à Crevalcore, flor. au XVIIe siècle. El. de D. Calvaert. Imitateur des Carrache. — Hist.

PIERO DE PÉROUSE, né à Pérouse, au XVIIe siècle. Imitateur de Stefano ; miniatures très-estimées. — Histoire.

PIERO DI LORENZO, dit COSINIO, Florence 1462-1521. Elève de Rosselli. — Hist.

PIETRO DE PIETRI, né à Novare 1671-1716. El de C. Maratti. — Histoire.

PIETRO (Bagnaja don), floris. en 1540 ; suivit le genre de Raphaël. Chanoine de Saint-Jean-de-Latran. — Histoire.

PIETRO DE FERRARE, né à Ferrare, flor. en 1615. Elève de Louis Carrache. — Histoire.

PIETRO (di JACOPO) né à Bologne. Florissait vers 1410. Elève de J. Avanzi.

PIETROLINO, florissait en 1120. Contemporain de Guido Guidiccio avec lequel il travailla à Rome. — Histoire.

PIEVANO (Etienne), né à Sainte-Agnès, florissait en 1380. — Histoire.

PIGNATELLI (don Vincent), floriss. en 1760, membre de l'Académie de Saint-Fernand à Madrid. — Paysage.

PIGNONE (Simon), né à Florence 1614-1698. Elève de Turini. — Histoire.

PILOTTO (Jérôme), florissait en 1585. Elève de Palma. — Histoire.

PINELLI (Antoinette), née à Bologne floris. en 1640. El. des Carrache. Nommée souvent Bertusi. — Histoire.

PINI (Paul), né à Lucques. Floriss. au XVII° siècle; perspective.— Hist., architect.

PINO (Paul) né à Venise. Florissait en 1560 ; suivit le genre de J. Bellini. — Portrait, histoire.

PINO (de Messine), né à Messine. Flor. en. 1475. Contemporain d'A.:tonnello de Messine. — Histoire.

PINO (Marc), dit MARC DE SIENNE, né à Sienne. Floriss. en 1580. El. de Daniel de Volterre ; imitateur de Michel-Ange. — Histoire, portrait.

PINTURICCHIO (Bernardino), né à Pérouse 1454-1513. Elève du Pérugin et condisciple de Raphaël. Coloris clair, compositions pleines de charmes; l'expression de ses figures est d'une grande douceur. — Histoire, portrait.

PIOLA (Dominique), le Vieux, né à Gênes 1628-1703. Elève de Cappellini; imitateur de P. de Cortone. — Histoire.

PIOLA (Paul-Gérôme), 1666-1724. El. de son père et imitateur des Carrache et de C. Maratti. — Histoire.

PIOLA (Pellegro ou Pellegrino), 1618-1640. El. de J. D. Cappelino. — Histoire.

PIOLA (Jean-Grégoire), né à Gênes 1583-1625. — Miniature.

PIOLA (Pierre-François) 1565-1600. El. de Anguiscola ; imitateur de Cambiaso. — Histoire, portrait.

PIPPI (Jules), dit JULES ROMAIN, peintre et architecte né à Rome 1492-1546. Un des premiers élèves de Raphaël qui l'associa à tous ses travaux du Vatican, du palais Borgia et de la Farnésine.

Tant que cet artiste fut avec Raphaël, ses œuvres furent sages et gracieuses; malheureusement après la mort du maître il se livra tout entier à son goût pour la mythologie; cédant trop facilement à sa féconde imagination, il fût entrainé à exagérer les attitudes et l'expression des figures.

Ses compositions ont une certaine ampleur, son style est. élevé, son dessin est correct; mais son coloris est noir, ses draperies généralement lourdes. — Hist., portrait.

Elèves : Primaticcio, Rinaldo, B. Bagui, Bertani, etc.

Vente Erard 1833 : Enfance de Jupiter : 2,520 fr.

Vente Fesch 1843; Copie de Raphaël : Saint-Famille, 6,863 fr.

Vente Marquis de R. 1873 : Vierge et Enfant, 4,740 fr.

PISANO (Guinta), dit GUINTA DE PISE, né à Pise, florissait en 1230. A suivi la manière de Cimabuë. — Hist.

PITOCCHI (Mathieu de), né à Florence 1700.— Hist., genre.

PITTONI (Jean-Baptiste del), né à Venise 1687-1767. El. de Pittoni.— Hist.

PO (Jacques), né à Rome 1654-1726. El. de Nicolas Poussin.— Hist.

PODESTY (Le chevalier François). né à Ancône. Méd. 2° cl. à Paris 1855.— Hist.

POGGINO (Zanobi di), florissait au XVI° siècle. El. de Sogliani. — Hist., portrait.

POLLAIOLO (Antonie), né à Florence 1426-1497. Peintre très-estimé.— Hist., portrait.

PONCHINO (Jean-Baptiste), dit BROZATTO, né à Castel-Franco, floris. en 1560. El. du Titien, rentra dans les ordres. — Hist.

PONTE (François da) le Vieux, dit LE BASSAN, né à Vicence, florissait en 1520. Suivit le genre de Bellini.— Hist., portr.

PONTE (Jacques), dit JACQUES BASSAN, né à Bassano 1510-1592. El. du précédent, imitateur de Bonifazio et du Titien. Bassan abandonna les traditions des Vénitiens et représenta souvent des scènes familières de la vie champêtre, et des sujets de l'histoire Sainte; sa couleur est vive, ses œuvres ont de la naïveté; ses paysages sont peints avec talent.

Elèves : François et Léonardo, ses fils.

Vente Didot 1814 : Portement de Croix, 445 fr.

Vente 1879: Adoration des Mages, 500 fr.

PONTE (François), dit LE JEUNE, né à Bassano 1550-1592. Fils et élève du précédent; a reproduit beaucoup de tableaux de son père ; sa touche est plus lourde.—Hist., genre, portrait.

PONTE (Jérôme), dit BASSANO, né à Bassano 1560-1622. Elève et imitateur de Jacques. — Histoire.

PONTE (Léandre da), dit LE CHEVALIER BASSAN, né à Bassano 1558-1623. Elève de son père; peintre de Rodolphe II. qui le créa chevalier. — Hist., genre, portrait.

PONTICELLI (J.), à Naples, E. U. 1878 à Paris. — Genre.

PONZONE (le Chevalier Mathieu), né en Dalmatie; florissait au XVII° siècle. Elève de Santo Peranda. — Histoire.

POPOLI (le Chevalier Hyacinthe de), né à Orta, floris. en 1675. El. de Stanzioni. — Histoire.

PORLETTI ou PORTELLI (Charles), né à Loro, floris. en 1568. El. de Ghirlandaïo; suivit le genre d'Andréa del Sarto.

PORPORA (Paul), florissait en 1670. Elève de Falcone, membre de l'Académie

ÉCOLE ITALIENNE.

de Saint-Luc. — Batailles, nature morte, animaux.

PORRETANO (Pierre-Marie), florissait au XVIIe siècle. El. des Carrache. — Hist.

PORTA (Joseph), dit SALVIATI, ami du Guide. — Histoire, portrait.

POSSENTI (Benoît), florissait au XVIIe siècle. El. de Louis Carrache. — Paysage, histoire, genre, marine.

POTENZANO (François), né à Palerme, florissait en 1575. — Histoire.

POZZI (Jean-Baptiste), né à Milan, flor. en 1570. Élève de Rafaëllino de Reggio. — Histoire.

POZZI (Etienne), né à Rome 1708-1768. Elève de Carle Maratti et de Masucci. — Histoire.

POZZO (Le père André), né à Trente 1642-1710; frère Jésuite à 23 ans. — Hist., portrait.

POZZO (Dario), né à Vérone, florissait en 1620. — Histoire, portrait.

POZZO (Isabelle dal), florissait en 1666, à Turin. — Histoire.

PRATO (François del), floris. en 1560. Elève de Rossi de Salirati. — Genre et portrait.

PRETI (Mattias), dit IL CALABRÈSE, né en Calabre 1613-1699. Elève de Lanfranc et du Guerchin ; imita quelquefois Ribera et le Caravage; coloris vigoureux. Le ton de ses tableaux est quelquefois bleuâtre. — Exécution énergique.
Elèves : Domenico, Viola.
Vente Lebrun 1806 : Martyre de St Pierre, 6,000 fr.
Vente 1843 : Loth et ses filles, 112 fr.
Vente 1874 : Sainte Cécile, 375 fr.

PRIMATICE (François), né à Bologne 1490-1570. Elève de Jules Romain; appelé en France par François Ier (1531) pour décorer les Palais; il y modifia la manière gothique qui régnait à cette époque.
Bon coloriste, compositions spirituelles, figures d'un choix heureux, aux formes élancées. — Histoire, portrait.
Vente 1863 : Allégories, 245 fr.

PROCACCINI (Ercola), né à Bologne, florissait au XVIe siècle. Elève des Carrache. — Histoire.
Vente Aguado 1843 : La femme adultère, 360 fr.
Vente Aguado 1843 : La Vierge et l'Enfant, 195 fr.

PROCACCINI (Camille), né à Bologne 1546-1626. El. et imitateur du Parmesan. Sa couleur est vigoureuse, son pinceau hardi, son dessin souvent incorrect. — Histoire.

PROCACCINI (André), né à Rome 1671-1742. El. de Carle Maratti. — Hist.

PRONTI (Le père César), né en 1626-1708. El. du Guerchin.— Hist.

PROVENZALE (Etienne), né à Cento, floris. en 1712. El. du Guerchin.— Hist.

PRUNATI (Santo), né à Vérone 1656. El. de Voltatino et de Loth.— Hist.

PUCCI (J.-Antoine), florissait en 1710; El. d'A. Gabbiani.— Hist.

PUGLIESCHI (Antoine), né à Florence, fl. au XVIIe siècle. El. de P. Dandini.—Hist·

PUGLIA (Joseph), floris. au XVIIe siècle. Hist.

PULIGO (Dominique), né à Naples 1475-1525. El. de Ghirlandaïo.— Hist.

PULZONE (Scipion), né à Gaëte, flor. en 1580. El. de Del Conte.— Hist.

PUPINI (Blaise), né à Bologne 1595. El. de Francia.— Hist., portrait.

PURUZZINI (Dominique), né à Pesaro 1629-1694.— Hist., portrait.

Q — R

QUADRONE (J.-B.), à Turin. E. U. 1878 à Paris. — Genre.

QUAGLIA (Jules), né à Côme, flor. en 1690. — Habile peintre à fresque.

QUAGLIATA (Jean), né à Messine 1603-1673. El. de P. de Cortone. Son frère André, mort en 1660, suivit le même genre. — Hist.

QUAINI (François), né en 1601-1680. El. de Metelli.— Architecture, paysage.

QUAINI (Louis), fils de François, né à Bologne 1643-1718. El. de Cignani et ami de Franceschini. — Hist.

QUERENO (L.), à Venise. E. U. 1878 à Paris.— Intérieur d'Eglise.

RAFAELO de Brescia (Roberti), né à Brescia. Floriss. en 1500.— Marqueteries.

RAFAELLINO DEL GARDO, né à Florence 1465-1524. El. de Lippi ; bon coloriste. — Histoire.

RAIBOLINI (François), voir FRANCIA.

RAIBOLINI DI FRANCIA (Jacques), né à Bologne. Flor. en 1550; acquit peu de réputation. — Histoire, portrait.

RAMA (Camille), né à Brescia. Flor. en 1620. Imitateur de Palma jeune. — Hist.

RAIMERI (François) dit LE SCHIVENOGLIA né à Mantoue. Flor. en 1750. El. de J. Conti, qu'il surpassa.— Batailles, paysage

RAIMONDO, né à Naples fl. au xvᵉ siècle. Les draperies, les ornements de ses tableaux sont chargés d'or. — Histoire.
RAMAZZINI (Hercule), né à Roccacontrada. Flor. en 1580. El. du Pérugin et de Raphaël ; a suivi le genre du Barocci. — Histoire.
RAMENGHI (Barthelemy) le Vieux, dit le BAGNACAVALLO, né à Bagnacavallo 1484-1542. El. de Francia et de Raphaël.
Son fils Giovanni Bathista fut son élève.
RANDA (Antoine), né à Bologne. Flor. en 1610. El. du Guide et de L. Massari ; se fit religieux. — Histoire.
RAPHAEL. Voir SANZIO.
RATTI (Jean-Augustin), né à Savone 1699-1775. El. de Luti. — Histoire, genre, scènes comiques.
RATTI (Charles-Joseph, le Chevalier), né à Gênes 1729-1799. El. de son père, directeur de l'Académie de Milan ; habile copiste. — Histoire.
RAZALI (Sébastien), flor. au xviᵉ siècle. Elève des Carrache.— Histoire.
RAZZI (Jean), dit LE CHEVALIER SODOMA, né à Verceil 1477-1553. — Histoire.
REALFONSO (Th.), flor. au xviiiᵉ sièc. Elève de Belvédère. — Fleurs, fruits, nature morte, paysage.
RECCHI (Jean-Paul), né à Côme. Flor. 1650. El. de Mazzuchelli. — Histoire.
RECCO (Joseph), LE CHEVALIER, né à Naples 1634-1695. De l'école de Porpora. — Nature morte.
REDI (Thomas), né à Florence 1665-1726. El. de Gobbiani, étudia Carle Maratti. — Histoire, portrait.
REGOLIRON (Bernard), flor. en 1770. Elève de Cristofani. — Portrait.
RENZI (César), né à San-Genisio. El. du Guide.— Hist.
RESANI (Archange), né à Rome 1670. Elève de Buoncore. — Nature morte, paysage, animaux.
RESCHI (Pandolphe), né à Dantzick, flor. en 1680. El. du Bourguignon, imitateur de Salvator-Rosa.— Batailles.
REVELLO (Jean-Baptiste) dit LE MUSTACCHI, né en 1675-1732. El. d'Antoine Haffner ; travailla avec Costa.— Persp., fleurs.
RICCHI (Pierre), dit LE LUCCHESE, né à Lucques 1605-1675. El. de Sani, du Guide et de Cresti.— Hist.
RICCHINO (François), né à Brescia, floris. en 1550. Imitateur du Moretto. Etudia le Guide. — Hist., portrait.
RICCI (Antoine), dit BARBALUNGA, né Messine 1600-1649. Elève et imitateur du Dominiquin.— Hist., portrait.

Vente 1867 : Sujet religieux : 175 fr.
RICCI (Camille), né à Ferrare 1580-1618. Elève et imitateur de Scarsella. — Hist., portrait.
RICCI (Jean-Baptiste), né à Novare 1545-1621. El de Lanini.— Hist.
RICCI (Noël), né à Ferino, florissait au xviiiᵉ siècle. El. de C. Maratti.— Hist.
RICCI (Pierre), né à Milan, floris. au xviᵉ siècle. El. de Léonard de Vinci.— Hist., portrait.
RICCI ou RIZZI (Sébastien), né à Bellune 1662-1734. El. de Cervelli, membre de l'Académie de Paris 1718.— Hist., port.
Elèves : A. Pellegrini, Marc Ricci, etc.
RICCI (Marc), né à Bellune 1679-1729. El. et neveu du précédent. — Pays., persp.
RICCIARDELLI (Gabriel), florissait en 1740. El. de Van Bloemein. — Pays., marine.
RICCIARELLI (Daniel), dit DANIEL DE VOLTERRE, né à Volterra 1509?-1566. El. du Sodoma et de B. Peruzzi ; s'est inspiré de Michel-Ange.— Hist.
Elèves : Marc Sienna, Michele Alberti.
RICCIO (Mariano), né à Messine. El. de Franco et imitateur de Polidore.— Hist.
RICCIO (Dominique), dit le BRUSASORCI, né à Vérone 1494-1564. El. de Golfino, a peint dans la manière du Titien et du Giorgion.— Hist.
RICCIO (Félix), dit IL BRUSASORCI, né à Vérone 1540-1605. El. de son père, de Domnique Riccio et de J. Ligozzi ; imitateur de P. Véronèse. Bonne exécution, coloris agréable, dessin correct. El. A. Turchi. — Hist., port.
RICCIO ou BRUSACCORSI (Jean-Baptiste), floris. au xviᵉ siècle. El. de P. Véronèse. — Hist., portrait.
RICCIOLINI (Michel-Ange), dit MICHEL-ANGE DE TODI, ne à Rome 1654-1713. El. de P. de Cortone.— Hist.
RICCIOLINI (Nicolas), né à Rome 1637. El. de P. de Cortone. — Histoire.
RICHIERI (Antoine), né à Ferrare. Fl. au xviiᵉ siècle. El. de Lanfranc.— Histoire.
RIDOLFI (Charles), LE CHEVALIER, né à Lonigo 1594-1658. — Histoire, portrait.
RIDOLFI (Claude), dit CLAUDIO VÉRONÈSE. El. de Dario Pozzo, peignit dans le genre de Véronèse. — Histoire, portrait.
RIMINALDI (Horace), né à Pise 1598-1631. Elève de Lomi ; a suivi le genre des Carrache. — Histoire.
RIMINALDI (Jérôme), né à Pise, fl. en 1620; inférieur à son frère Horace. — Hist.

ÉCOLE ITALIENNE.

RIMALDI-SANTI, dit LE TROMBA. Elève de Furini. Fl. au XVIIe siècle. — Batailles, paysage.

RINALDO (Dominique) dit RINALDO-MANTUANO, né à Mantoue. Flor. eu 1545. Elève de Jules Romain. — Hist., portrait.

RIVAROLA (Alphonse) dit LE CHENDA, né à Ferrare 1607-1640. Un des meilleurs élèves de Bononi. — Histoire.

RIZZIO (François), dit RIZZIO SANTA-CROCE, flor. en 1540. Elève de Carpaccio. — Histoire.

ROBATTO (Jean-Etienne), né à Savone 1649-1733. El de Carle Maratti. — Histoire.

ROBBIA (Luca-Della). né à Florence, florissait en 1445. — Miniature.

ROBUSTI (Jacopo), dit LE TINTORET, né à Venise 1512-1594. Elève du Titien et de Michel-Ange. Excellent coloriste ; clair-obscur bien entendu ; ses carnations approchent de celles de son maître. Tintoret a exécuté de très-bons portraits d'un beau fini et d'un coloris remarquable qui le placent au rang des meilleurs peintres Vénitiens. — Hist., portr.

Elèves : Son fils Domenico, sa fille Marietta, P. Franceschi, etc.

Vente Aguado 1843 : Un Doge et sa famille devant la Vierge, 5,500 fr.

ROBUSTI (Marietta), fille et élève du précédent, flor. en 1580 a exécuté beaucoup de portraits. Morte jeune.

ROBUSTI (Domenico), fils du Tintoret, né à Venise 1562-1637. Elève de son père. —Histoire.

ROCCA (D.-Jacques), né à Rome, flor. en 1590. Elève de Daniel de Volterre.—Hist.

ROCCADIRAME (Angiolillo di) flor. au XVe siècle. El. de Solario.— Hist.

ROCCHETTI (Marc-Antoine),né à Faënza, flor. en 1610. Elève de J. Romain.— Hist., portr.

ROI (P.), à Venise. E. U. 1878 à Paris.— Intérieurs d'églises.

ROMANELLI (Giovani-Francesco) 1617-1662. El. du Dominiquin et de P. de Cortone ; se rendit en France et fut employé par Mazarin à décorer les palais.

Bon dessinateur, excellent coloriste, touche facile, pensées élevées. — Histoire, fresques.

Vente Aguado 1843 : David et Abigaïl, 830 fr.

ROMANELLI (Urbain), 1638-1682. El. de son père.— Hist.

ROMANI (Le) né à Reggio, flor. au XVIII bon imitateur du Tintoret.— Hist.

ROMAIN (Jules).— Voir PIPPI.

RONCALLI (Christophe), né à Volterra 1552-1626, dit le Chevalier della Pomérance. Elève de Circignano. Exécution indécise, coloris lumineux.—Hist., portrait.

RONCELLI (Joseph), né à Bergame 1677-1729.— Pays., figures.

RONDANI (François-Mario), né à Parme 1493-1543. El. du Corrège.- Hist.

Vente Aguado 1843 : La Vierge et l'Enfant : 350 fr.

RONDINELLO (Nicolas), né à Ravenne, floris. en 1490. El. de J. Bellini.— Hist., portrait.

ROSA (Salvator), né à Naples 1615-1673 peintre et poète. El. de Ribera.

Il peignait avec succès les solitudes sauvages, les roches escarpées ; sa touche est large et facile, ses compositions énergiques; coloris quelquefois monotone.— Hist., batailles, paysage, marine.

Vente Lord Nortwick 1859 : La Fragilité humaine : 8,500 fr.

ROSA (Pietro), florissait en 1570. El. du Titien.— Hist., portrait.

ROSALBA (LA), née à Venise 1675-1757. Séjourna longtemps à Paris. Cette artiste s'est attachée à peindre le pastel et la miniature. Coloris d'une admirable fraîcheur, exécution large et facile, dessin correct.— Portrait.

ROSA (François), né à Gênes au XVIIIe siècle.— Hist., portrait.

ROSELLI (Côme), né à Florence 1416-1484. — Hist., portrait.

ROSELLI (Mathieu), né à Florence 1578-1650. El. de Pagani. Dessin lourd, compositions manquant d'énergie, couleur assez lumineuse.— Hist., portrait.

Elèves : Furini, B. Franceschini, Manozzi.

ROSSANO (F.), à Paris. E. U. 1878 à Paris. Méd. à Vienne (Autriche).—Paysage, figures.

ROSSI (Muzio), né à Naples 1626-1654. Elève du Guide.— Histoire.

ROSSI (Ange), né à Naples 1660-1719. El. de Giordano. — Hist., paysage, ornem.

ROSSI (Don Angelo), né en 1694-1755. El. de Parodi ; imitateur de Carle Maratti. — Histoire.

ROSSI (François), dit IL CECCHINO DEL SALVIATI, né à Florence 1510-1563. El. de Bugiardini et d'Andrea del Sarto. Vint en France sous le règne d'Heni II. Dessin correct.— Histoire, portrait.

Elèves : A. Nanni, B. Buontalenti.

ROSSO (Del Giovanibattista), dit MAITRE Roux, né à Florence 1496-1541. Etudia Michel-Ange et le Parmesan. Vint en France sous le règne de François Ier,

exécuta avec ses élèves les peintures du palais de Fontainebleau.

Ses compositions ont du génie ; il consultait peu la nature; ses têtes de vieillards sont très-belles.— Histoire, fresques.

RUSTICI (LE), flor. au XVIe siècle ; né à Sienne. Él. du Sodoma.— Hist. grotesque.

RUTA (Clément), né à Parme 1668-1767. Él. de Spolverini et de Cignani.—Histoire, portrait.

S

SABATELLI (Louis), flor. au XVIIIe siècle; né à Florence, membre de l'Académie de Milan. — Histoire.

SABATTINI (André) dit ANDRÉ DE SALERNE 1485-1546. Él. de Raphaël, contemporain du Caravage. — Histoire.

SABBATINI (Lorenzo), dit IL LORENZINO, né à Bologne 1533-1577. De l'Ecole du Parmesan; imitateur de Raphaël. — Hist. Elèves : Calvaert, Pasqualini, etc.

SABISE (Placide), flor. en 1855.— Hist.

SACCHI (le), né à Casal. Flor. au XVIIe siècle. El. du Montcalvo. — Hist., portrait.

SACCHI (André), appelé aussi ANDRENCCIO, né à Rome 1599-1661. Elève de l'Albane, rival de P. de Cortone; exécution large et hardie; dessin correct, coloris frais. — Histoire, portrait.

Vente Northwick : Assomption 5,200 fr.
Vente 1862 : Vierge et Enfant 1,490 fr.

SACCHI (Charles), né à Pavie 1616-1706. Él. de Ch.-Antoine Rossi. — Hist.

SACCHI (Pierre-François), né à Pavie. Fl. en 1515 à Milan. — Histoire.

SAGRESTANI (Jean-Camille), né à Florence 1660-1731. Él. de Guisti. Bon coloriste. — Histoire.

SALAI (Salaino) ou Salario (André), né à Milan. Flor. en 1520. Elève et ami de Léonard de Vinci — Histoire, portrait.

Vente Aguado 1843 : La Vierge et l'Enfant, 1,900 francs.

SALIBA (Messinensis-Antonellus), né à Messine. Flor. en 1697. — Histoire.

SALINBÉNI (Archange), flor. en 1579. Él. du Sodoma. — Hist.

SALIMBENI VENTURA, dit BEVILACQUA, fils et él. du précédent, né en 1557-1613.— Hist.

SALINI (le chévalier Thomas), né à Rome vers 1570-1625: Imitateur du Caravage.— Fleurs, fruits, histoire.

SALIS (Charles), né à Vérone 1680-1763. Elève de Balestra et de Dal Sole. — Histoire.

SALMEGGIA (Enée) dit LE TALPINO, né à Bergame. Flor. en 1620. Él. de Campi et des Procaccini; imitateur de Raphaël.— Hist.

SALTARELLO (Luc), né à Gênes 1610-1640. El. de Fiasella. — Histoire.

SALVESTRINI (François-Marie), flor. en 1720. Habile imitateur de Beliverti. — Histoire.

SALVI (Jean-Baptiste) dit SASSOFERRATO, né à Sassoferrato 1605-1685. El. de son père et du Dominiquin.

Les têtes de vierges de cet artiste ont une grande expression de douceur; son exécution est précieuse, son coloris souvent blafard ; il a peint de nombreuses copies de Raphaël, du Baroche et du Titien. — Histoire, portrait.

Vente Laffitte 1834: La Vierge aux mains jointes, 2,500 fr.

Vente 1841 : Vierge et Enfant, 3,400.

SALVIATI. Voir ROSSI.

SALVUCCI (Mathieu), né à Pérouse vers 1571-1625. — Histoire.

SAMMACHINI (Horace), né à Bologne 1532-1577. El. de Pellegrini di TIBALDI. — Hist., portr.

SAMMARTINO ou SAN MARTINO ou SANMARCHI (Marc), né à Naples. Flor. en 1670. — Paysage, histoire.

SANDRINO (Thomas), né à Brescia 1573-1630. — Architecture, perspective.

SAN FELICE (Ferdinand), né à Naples. Flor. XVIIIe siècle. El de F. Solimène. — Histoire, pays., fruits.

SANGALLO (Bastiano) dit ARISTODILE, né à Florence 1481-1551. El. de P. Pérugin et de Raphaël. — Perspective.

SANTA-FEDE (Fabrice de), né à Naples vers 1559. Elève de son père et de Curia. — Histoire.

SANTELLI (Félix), né à Rome. Flor. au XVIIe siècle; contemporain du Chevalier Baglione.— Histoire.

SANTI (Dominique) dit LE MENGAZZINO, né en 1621-1694. Él. et imitateur de Metelli. — Hist., perspective.

SANTINI (T.), né à Arezzo, flor. au XVIIe siècle. — Histoire.

SANZIO DEL SANTO ou DEL SANTI (Jean), flor. à Colbordola 1490, père de Raphaël. — Histoire.

SANZIO DEL SANCTO ou DEL SANTI (Raphaël), né à Urbin 1483-1520). El. de son père et du Pérugin.

Depuis la Renaissance en Italie, Raphaël est celui des peintres qui s'est acquis le plus de réputation. Jamais artiste ne reçut en naissant plus de goût et de génie, facultés esthétiques par excellence.

Nul cependant n'apporta au travail plus d'application et de conscience.

Il étudia à Florence Léonard de Vinci, et Michel-Ange à Rome.

Un génie heureux, une imagination féconde, des compositions simples ou sublimes, une étonnante, correction dans le dessin, de la noblesse dans les figures; tels sont les traits qui caractérisent ce grand maitre.— Hist., portrait.

Elèves : Jules Romain, F. Penni, Il Fattore, T. Viti, Giovanni, Da Udine, Périno del Vaga, Polidore da Caravaggio, Peruzi, A. Sabbatini, etc.

Vente Solbergh 1859: La Vierge et l'Enfant, miniature : 10,000 fr.

Vente Aguado 1843 : Vierge, l'Enfant, et saint Joseph: 27,000 fr.

Vente 1867 à Genève : Vierge, l'Enfant, et saint Joseph : 68,000 fr.

Vente Delessert : Vierge dite d'Orléans, 155,000 fr.

SARACINO (Charles), surnommé VÉNITIEN, né vers 1585-1625. Imitateur du Caravage.— Hist.

SARTI (Hercule), dit LE MUET DE FICAROLO, né à Ficarolo 1593. Elève et imitat. de Scarsellino.— Hist.

SASSI (Jean-Baptiste), floris. en 1715. El. de Solimène.— Hist.

SASSOFERRATO.— Voir SALVI.

SAVOLDO (Jérôme) dit GIROLANO BRESCIANO, floris. en 1545. Etudia le Titien.— Histoire.

SAVONANZZI (Emile), né à Bologne 1580-1662. El. de Calvaert, des Carrache, du Guide et du Guerchin. — Hist.

SCIACCIATI (André), né en 1642. El. de Laurent Lippi.— Fleurs, fruits.

SCAGLIA (Jérôme). né à Lucques, flor. en 1675. El. de Paolino et de Maracci.— Histoire.

SCALVATI (Antonie), né à Bologne, florissait au au XVIIe siècle. El. de Th. Laurati.— Portrait, hist.

SCANNABECCHI (Dalmasio), né à Bologne vers 1325.— Portrait.

SCHANABECCHI (Philippe), dit LIPPO DALMASIO, né à Bologne 1360. El. de Vital; ses têtes de Vierges sont très-estimées. Histoire, portrait.

SCARAMUCCIA (Jean-Antonie), né à Pérouse 1580-1650. Elève et imitateur de Roncalli et des Carrache.— Hist., portrait.

SCARAMUCCIA (Louis-Pellegrini), dit LOUIS PERUGINO, né à Pérouse 1616-1680. El. du Guide, auteur d'un ouvrage sur les Beaux-Arts.— Portrait.

SCARSELLA (Sigismond) dit MONDINO, né à Ferrare 1530-1614. Elève et imitateur de P. Véronèse.— Hist., portrait.

SCARSELLA (Hippolyte) dit SCARSELLINO, né à Ferrare 1551-1621. El. de son père et imitat. de Paul Véronèse.

SCHEDONE (Barthelemy), né à Modène vers 1590-1646. El. des Carrache. Imitateur du Corrège.— Hist., portrait.

Vente Erard 1832 : Sainte-Famille et saint Jean, 4,000 fr.

Vente Aguado 1843 : Sainte-Famille, 220 fr.

Vente Nortwick 1859 : La Petite Fille à l'Alphabet, 10,530 fr.

SCHIAVO (Paul), floris. au XVe siècle; élève et imitateur de Masolino da Pannicale.— Hist., portrait.

SCHIAVONNE (G.), né en 1470, flor. en 1510. El. de Squarcione, contemporain de Montigna. — Hist., fruits, architecture.

SCHIAVONI (Luc), floris. au XVe siècle. — Hist., portrait, décorations.

SCIAMINOSSI (Raphaël), né en 1580. Elève de Raphael dal Colle, floris. en 1620.— Histoire.

SCIARPELONNI (Laurent), dit DI CRÉDI, né à Florence 1454-1532. El. du Verochio Imitateur de Léonard de Vinci.— Hist., portrait.

SCILLA (Augustin), né à Messine 1629-1700. El. d'A. Ricci, Barbalunga et d'A. Sacchi.— Hist., portrait, fruits, paysage.

SCIORINI ou DELLA SCIORINA (Laurent), né à Florence, floris. en 1565. Elève de Bronzino.— Hist., portrait.

SCOPULA (Jean-Marie), flor. au XIIIe siècle. — Hist.

SCORZA (Sinibaldo), né à Notaggion 1589-1630. El. de Paggi, a peint dans la manière flamande. — Hist. paysage, miniature,

SEBASTIANI (Lazare), flor. au XVe siècle; élève de Carpaccio.— Hist., portr.

SEBASTIANO del Piombo. V. LUCIANO.

SECCANTE (Sébastien), né à Udine. Flor. en 1560. Elève d'Amalteo. — Hist., portrait.

SECHIARI (Jules), né à Modène. Flor. en 1625. De l'école des Carrache.— Hist.

SEGALA (Jean), 1643-1700. — Histoire.

SEGNA (di BUOVENTURA) né à Sienne, Fl. en 1300. El. de Duccio Bouninsegna. — Histoire.

SELLITO (Charles) Flor. au XVIIe siècle. El. d'Annibal Carrache. — Histoire.

SEMENTA (Jean-Jacques), né à Bologne 1580. Fl. en 1620. El. de Calvaert et du Guide. — Hist.

SEMINI (Antoine), né à Gênes 1485-1550. Elève de Louis Bréa. — Histoire.

SEMINI (André), fils d'Antoine, né à Gênes 1510-1578. Etudia Raphaël à Rome. — Hist., portrait.

SERAFINI (Barnabé) dit BARNABA DE MODÈNE, né à Modène. Flor. en 1370. Imitateur du Giotto. — Hist., portrait.

SERAFINI (Serafino de), né à Modène. Flor. en 1380. A suivi le genre de Giotto. — Portrait, histoire.

SERMEI (le Chevalier César), né à Orvieto 1516-1601. — Genre, histoire.

SERNI (Constantin de), né à Florence 1554-1622. Elève de Santi-Titi, imitateur des Flamands. — Histoire, portrait.

SERODINE (Jean) né à Ascona. Flor. au xvii° siècle. Suivit le genre du Caravage. — Histoire.

SERVANDONI (Jean-Jérôme), né à Florence 1695-1766. Elève de J. Panini, membre de l'Académie de Paris 1731; habile architecte. — Paysage, architecture.
Vente 1874 : Ruines dans un paysage 275 fr.
Vente 1879: Vue d'un temple, 720 fr.

SESTO OU **SELTO** (César da) dit LE MILANESE, né à Sesto. Flor. en 1510. Elève de Léonard de Vinci. — Histoire, portrait.

SGUAZZELLA (André), flor. au xvi° siècle. Elève et imitateur d'Andréa del Sarto; vint en France avec le Primatice, sous le règne de François 1er. — Histoire, portrait.

SICIOLANTE (Jérôme) dit GIROLAMO DE SERMONETA, né à Sermoneta. Fl. en 1565. El. de L. Pistoia et de P. Del Vaga.—Hist., portrait.

SIGHIZZI (André), né à Bologne. Flor. en 1670, maître d'Augustin Metelli; eut trois fils qui furent ses élèves. — Histoire, architecture.

SIGNORELLI (Luc) dit LUC DE CORTONE, né à Cortone 1441-1523. El. de Pierre della Francesca. Dessina le nu et les raccourcis très-habilement; exécution gracieuse surtout dans les portraits de jeunes femmes; coloris souvent sombre. — Hist. portrait.
Elèves : F. Signorelli, Girolamo, Ganga, T. Zaccagna, etc.
Vte 1879 : Tête de Jeune femme, 600 f.

SIGNORELLI (François), né à Cortone. Flor. en 1550. — Hist., portrait.

SIMONE (Antoine), né à Naples. Flor. au xviii°: siècle collabora avec N. Massaro. — Batailles, histoire.

SIMONE (Antoine), flor. au xvii° siècle. Elève de Giordano. — Histoire.

SIMONE DE CROCIFISSI, surnom donné parce qu'il peignait des Crucifix, flor. en 1370. El. de Franco de Bologne — Hist.

SIMONELLI (Joseph), né en 1649-1713. El. et imitateur de Giordano. — Histoire.

SIMONETTI (Dominique) dit LE MAGATTA né à Ancône. Fl. au xviii° siècle.— Hist.

SIMPLICE (le Frère), né à Vérone, Fl. en 1650. El. de Brusasorci. — Histoire.

SINIBALDO DE PÉROUSE, né à Pérouse. Flor. 1520. Elève de Puringin. — Histoire.

SINDICI STUART (Madame), née à Paris. E. U. 1878 à Paris. — Genre.

SIRANI (Jean-André), né à Bologne 1610-1670. Elève du Guide. — Histoire.

SIRANI (Elisabeth), fille du précédent, née à Bologne 1638-1665. Une des artistes les plus célèbres de son temps; forma beaucoup d'élèves de son sexe. — Hist., portr.

SOGGI (Nicolas), né à Florence au xvi° siècle. El. du Pérugin. Histoire, portrait.

SOGLIANI (Jean-Antoine), né à Florence. Flor. en 1535 ; travailla longtemps avec Laurent di Credi. — Hist., portrait.

SOLARIO (Antoine) dit ZINGARO, né à Civitta ? 1380-1455. — Portr., hist.. pays.

SOLARIO (André), né à Milan. Flor. en 1525. De l'Ecole de Léonard de Vinci; dessin correct beau modelé, beaucoup de fini dans ses paysages et accessoires.
— Histoire, portrait, paysage.
Vente Maillard 1881 : Diane 4,100 fr.

SOLE (Antoine-Marie), né à Bologne 1654-1719. Elève de Pasinelli, membre de l'Academie de Bologne.— Hist., pays., port.

SOLIMELA (le Chevalier François), dit l'abbé CICCIO, né à Nocera 1657-1747. El. de son père Angelo Solimela. — Histoire, batailles.

SOLOSMEO (le), florissait au xvi° siècle. El. d'Andréa del Sarto. — Hist., portrait.

SOPRANI (Raphaël), né à Gênes 1612-1672. — Paysage.

SORDO (Jean) dit MONE DE PISE, né à Pise. Flor. au xvii° siècle. Elève de F. Barroci. — Histoire.

SORIANI (Charles), flor. au xvii° siècle. — Histoire.

SORRI (Pierre), né à San Gusme 1556-1622. El. de Salimbeni. — Histoire, portrait, paysage.

SPADA (Lionello), né à Bologne 1576-1622. Elève des Carrache et suivit les prinpipes du Caravage.
Elèves : Pietro, Desani, G. du Capugno.
Vente Aguado 1843: Sainte-Lucie 410, f.

SPAGNUOLO (Jean) dit LE SPAGNA, flor. en 1520. Elève de Perugino et de Pinturicchino.— Hist., portr.

Elèves : Jacopo Siento, Tamagni; Dosso-Dossi.

SPERANZA (Jean-Baptiste), floris. en 1630. Élève de l'Albane.—Hist.

SPINELLI le Jeune, flor. au XVIe siècle. Né à Arezzo.—Histoire

SPINELLO, SPINELLI, le Vieux, né à Arezzo 1335. Élève de Casentino.— Hist.

SPOLETI (Pierre-Laurent), né à Finale 1680-1726. Elève de D. Piola.—Portrait.

SPOLVERINI (Hilarion), né à Parme. Fl. en 1720. Élève de F. Monti.— Batailles.

SQUARCIONE (François), né à Padoue 1394-1474. Un des plus habiles peintres de l'Ecole Vénitienne.— Histoire.

STANZIONI (Le Chevalier Maxime), né à Naples 1585-1656. El. de Caracciolo et de Lanfranc. Etudia les œuvres d'Annibal Carrache ; collabora avec Ribera pour terminer les ouvrages que la mort du Dominiquin avait laissés inachevés.—Histoire, portr.

STARNINA (Gérard), né à Florence 1354-1403. Elève d'Antoine Veneziano.— Histoire.

STEFANI (Thomas de), né à Naples 1230; contemporain de Cimabué.—Hist.

STEFANO de FERRARE, né à Ferrare, florissait en 1490. Elève du Squarcione, travailla avec André Mantegna, un des premiers peintres qui ait fait paraître le nu sous les draperies. — Hist., portrait.

STEFANO de VÉRONE ou STEFANO DE ZEVIO, né à Vérone, florissait en 1455. El. de Gaddi. — Histoire, portrait.

STEFANONE florissait vers 1380. Elève de Simon, contemporain de Gennaro di Cola. — Histoire.

STORELLI, né à Turin 1778. Elève de Palmerius. — Paysage.

STRADA (Vespasien), né à Rome, flor. en 1590. — Histoire.

STRESI (Pierre), florissait en 1610. El. de Lomazzo, habile copiste de Raphaël.— Histoire.

STRINGA (François), né vers 1636-1709. On pense qu'il fut élève du Guerchin. — Histoire.

STROZZI (Bernard), dit IL CAPPUCCINO, né à Gênes 1581-1644. Elève de Sorri; coloris vigoureux; ses portraits sont très-beaux. — Histoire, portrait.

SUARDI (Barthelemy), dit BRAMANTINO, né à Milan, florissait en 1525. Elève de Bramante. — Histoire, portrait.

SUPPA (André), né Messine 1628-1671. Elève de Triconi. — Histoire, portrait.

SURCHI (Jean-François), dit LE DIELAI. Elève de Dossi qui l'employa dans ses travaux. — Histoire, ornements, portrait.

T

TACCONI (François), né à Crémone, florissait en 1460. El. de son père Philippe. — Histoire.

TACCONI (Innocent), florissait au XVIe siècle. Elève d'Annibal Carrache.—Hist.

TAGLIASACCHI (Jean-Baptiste), né à Borgo-San-Donnino, florissait en 1730. Elève de Dal Sol. — Histoire.

TAMBURINI (Jean-Marie), né à Bologne, florissait en 1650. — Histoire.

TANCREDI (Philippe), né à Messine 1650-1725. Elève de Carle Maratti. — Histoire.

TARASCHI (Jules), né à Modène, flor. en 1540. Elève de Pellegrino. — Histoire.

TARUFFI (Emile), né à Bologne 1633-1695. Elève et habile imitateur de l'Albane. — Histoire.

TASSI. Voir BUONAMICI.

TASSONI (Joseph), né à Rome 1653-1737. Bon imitateur de Dominique Brandi. — Animaux.

TATTA (Jacques) dit del SANSOVINO, né en 1579-1670. Elève de A. Cantacci.— Hist.

TAVARONE (Lazare), né à Gênes 1556-1641. Elève de Cambiasi. — Histoire.

TAVELLA (Charles.Antoine) , dit LE SOLFAROLO, né à Milan 1668-1738. Elève de Tempesta. — Paysage.

TEDESCO (Jacques del), florissait au XVe siècle. Elève de Ghirlandaïo.—Histoire, portrait.

TEMPESTA (Antoine), né à Florence, 1555-1630. El. de Santi-Titi et de Stradanus (peintre flamand). Exécution large, touche agréable, compositions pleines de feu; ses chevaux sont parfaitement dessinés.— Batailles, paysage, ornements.
Vente 1868 : Une tempête, 320 fr.
Vente 1873 : Paysage, Soleil couchant, 745 fr.

TEMPESTI (Dominique), né à Florence 1652-1718. El. de Volterrano. — Paysage, portrait.

TEMPESTINO (LE), florissait en 1680 El. de Pierre Malyn.— Marine.

TESTA (Pietro) dit LE LUCCHESINO, né à Lucques 1617-1650. El. de Pierre de Cortone.— Hist.

TIARINI (Alexandre) dit THÉARIN, né à Bologne 1577-1668. Elève de Passignano. Coloris pâle, beaux raccourcis; compositions originales. — Histoire.

TIBALDO.— Voir PELLEGRINI.

TIEPOLO (Giovanni-Batista), né à Venise 1693-1769. El. de Lazzarini, imitat. de

Piazetta. Etudia Paul Véronèse. Exécution facile, coloris riche, raccourcis hardis.— Hist., décorations,
Elèves : ses deux fils.
Vente 1875 : Esquisse d'un plafond, 480 fr.

TIEPOLO (J.-Dominique), né à Venise, florissait en 1727. El. et imitateur de son père.— Hist., portrait.

TIMOTHEE (na Urbino), travailla avec Raphaël et suivit la manière du Pérugin.— Hist., port.

TINELLI (Tibère), né à Venise 1589-1638. El. du Chevalier Contari— Hist., port.

TINTI (Jean-Baptiste), né à Parme. Fl. en 1585. El de Sammachini et imitateur de Tibaldi, du Corrège et du Parmesan. — Histoire, portrait.

TINTORELLO (Jacques), né à Vicence, au XVe siècle. — Histoire.

● TINTORET (le). Voir ROBUSTI.

TIRATELI (A.) né à Rome. E. U. 1878 à Paris. — Paysage.

TISIO (Benvenuto) dit IL GAROFALO, né à Garofalo 1481-1559. Elève de Panetti, et de Bocaccino. Touche élégante, exécution soignée, coloris sincère.
Elève : Girolamo du Carpi.

TITI (Santi), né à Borgo-San-Sepalero 1538-1603. El. d'A. Allori Hist., portrait.

TITIEN-VECELLI (Tiziano), né à Cador dans le Frioul 1477-1579. El. de Jean Bellin. Coloris admirable, compositions pleines de génie, son pinceau délicat, peignait merveilleusement les femmes et les enfants. Personne n'a mieux entendu le paysage et le clair-obscur. — Histoire, portrait.
Elèves et imitateurs : Francesco, Maréo, Orazzio Vecelli, Tintoretto, Polidoro Veneziano, Schiavone, Campagnola, P. Pino, Calcar.
Vente Soult : 1852. Le denier de Césao. 62,000 fr.
Vente 1862 : Portrait de Lucrèce Borgia, 1,520 fr.

TITIEN, fils du précédent. — Voir VECELLIO.

TITIEN, frère du Tiziano. — Voir VECELLIO.

TOMMASO, florissait en 1560. Elève et imitateur de Credi — Hist., portrait.

TONDUZZI (Jules), né à Naples. El. de Jules Romain.— Hist.

TONELLI (Joseph), florissait en 1668. El. de J. Chiavestelli.— Hist., pays., ornem.

TONNO, floris., au XVIe siècle, né à Naples. El. du Caravage. — Hist.

TORELLI (Félix), né à Vérone 1670-1748. El. de Dal Sole.— Hist.

TORRE (Flaminio), né à Bologne 1621-1661. El. et imitateur du Guide.— Hist.

TORREGIANI (Barthelemy), El de Salvator Rosa.— Batailles, pays.

TORRI ou TORRIGLI (P.-Antoine), flor. en 1678. El. de l'Albane.— Paysage, hist.

TOSSICANI (Jean), né à Arezzo, au XIVe siècle. El. de Tommaso.— Hist., port.

TRABALLESSI (François), El. de Ghirlandhaïo.— Hist.

TRAINI (François), né à Ascolia en 1634-1694- El. de Carle Maratti.— Hist.

TREVISIANI (Ange), né à Capo-d'Istria floris. en 1730. El. de Zanchi.— Hist., portrait.

TREVISIANNI (François), né à Capo-d'Istria, floris. en 1740. El. de Zanchi. Habile copiste.— Hist., port.
Vente Fesch 1843 : Le Couronnement d'Epines, 117 fr.

TRIVA (Antoine), né à Reggio 1626-1699. El. du Guerchin.— Hist., genre.

TROMETTA (Nicolas), né à Pesaro, floris. au XVIIe siècle. El. de Zuccaro.—Hist.

TRONCASSI (J.-François) dit PARIS, né à Naples 1784-1850. El. de Gosse. — Pays. et chasses.

TROTTI (Le Chevalier Jean-Baptiste), né à Crémone, florissait en 1600. El. de Campi.— Hist., portrait.

TURA (Cosino) dit IL COSME, floris. en 1485. De l'école de Squarcione. Dessin énergique ; ses figures sont longues ; exécution très-finie, surtout dans ses paysages.
—Hist., portrait, architecture.
Elève : Majoli.

TURBIDO. El. de Raphaël Sanzio.—Hist.

TURCHI (Alexandre) dit ALEXANDRE VERONÈSE ou L'ORBETTO, né à Vérone 1582-1648. Elève de Brusasorci. Dessin correct, coloris vigoureux, pinceau gracieux et moëlleux. Turchi peignait souvent sur marbre et sur agathe. Ses tableaux de chevalet sont très-finis. — Histoire.
Vente d'Orléans 1798 : Adam visité par les Anges, 100 livres.

U

UBERTI (Pierre), flori. en 1733.—Hist.

UBERTINO (Bacchio), né à Florence au XVIe siècle. Elève de P. Pérugino.— Hist., portrait.

UBERTINO (François), dit LE BACCHIACCA, né à Florence, flor. en 1550. El. de Pierre Pérugin.— Hist., portrait, plantes, animaux.

ÉCOLE ITALIENNE.

UCCELLO ou UCCELLI (Paolo), flor. en 1430. S'attacha à la perspective.

UGGIONI (Marc), né à Uggione. Flor. en 1520. Elève de Léonard de Vinci. — Hist., portrait.

UGOLINO DE SIENNE, flor. en 1330. Imitateur du Guido da Siena. — Histoire, portrait.

ULIVELLI (Côme), né à Florence 1625-1704. Elève de Vallerano. — Histoire.

URBANI (Michel-Ange), né à Cortone. Fl. en 1564. — Histoire.

URBINELLI, né à Urbin. Elève de Ridolfi. Flor. au XVIIe siècle. — Histoire.

URBINI (Charles), né à Crevie. Flor. en 1585. — Histoire, perspective.

USSI (E.), le Commandeur, à Florence. Grand prix à Paris 1867, méd. à Vienne 1873. — Histoire, genre.

V

VACCARO (André), né à Naples 1598-1670. El. de G. Imperato. — Histoire.

VAJANI ou VIAINI (Horace), flor. en 1600. — Histoire.

VALESIO (J.-Louis), né à Bologne 1561, flor. en 1590. El. de Louis Carrache.—Min.

VANDI (Santo), dit LE SANTINO, né à Bologne 1653-1716. Elève du Cignani. — Port.

VANETTI (Marc), né à Lorette. Flor. au XVIIIe siècle. El. de Cignani. — Histoire.

VANNI (André), né à Sienne. Flor. en 1370. — Histoire.

VANNI (Giovanni-Baptiste), né en 1599-1660. Elève de Charles Allori. — Histoire.

VANNI ou VANNIUS le Chevalier (François), né à Sienne 1565-1609. Elève du Passaroti, restaurateur de la peinture au XVIe siècle. Etudia le Corrège. — Histoire.
Vente Aguado 1843 : Sainte-Famille, 1,830 fr.

VANNI (le Chevalier Raphaël), né à Sienne vers 1596-1657. El. d'Antoine Carrache, membre l'Académie de St-Luc 1655, imitateur de Pierre de Cortone. — Hist.

VANNI (Torino), né près de Pise. Flor. en 1390, subit dans sa peinture l'influence de l'école de Sienne. — Histoire, portrait.

VANNUCHI dit ANDRÉ DEL SARTO, né à Florence 1487-1533. Elève de Pierre de Casino.
Excellent dessinateur, il entendait parfaitement le nu ; coloris vigoureux, airs de tête gracieux, draperies bien jetées. Habile copiste. — Histoire.

Elèves et imitateurs : Franciabigio, Le Pontorino, Salviati, Vasari, etc.
Vente Aguado 1843 : Sacrifice d'Abraham 500 fr.
Vente Agnado 1843 : Vierge et l'Enfant 1,500.
Vente 1859 : La Charité 5,460 fr.

VANNUCI (Pietro), dit IL PÉRUGINO, né à Pérouse 1446-1524. Elève de N. Alunno et d'A. del Verruchio.
Touche gracieuse, beau coloris ; ses airs de tête ont une grande douceur. Un de ses principaux titres de gloire est d'avoir été le maître de Raphaël. — Histoire.
Elèves et imitateurs : Raphaël, Pinturicchio, Le Spada, Sinibaldi, etc.
Vente Guillaume II 1850 : Sainte-Famille, 85,000 fr.
Vente 1859 : Vierge et Enfant, 2,250 fr.
Vente 1873 : Vierge, l'Enfant et saint Joseph, 2,800 fr.

VANUTELLI (le Chevalier S.), à Rome. Médaille à Paris 1878. — Paysage.

VAROTORI (Dareo), né à Vérone 1536-1676. — Histoire.

VAROTORI (Alexandre) dit IL PADOUANINO, né à Padoue 1590-1659. Imitateur du Titien ; s'est inspiré quelquefois de Paul Véronèse. — Histoire, portrait.

VASARI (Georges), né à Arezzo 1511-1574, peintre et écrivain. El. et imitateur de Michel-Ange, bon dessinateur, auteur de La Vie des Peintres ; dessina les antiques, les ouvrages de Michel-Ange et de Raphaël.
Vente d'Orléans 1793 : Les Poètes célèbres d'Italie, 300 livres.

VASELLI (Alexandre), flor. au XVIIe siècle. El. de Brandi.— Hist., port.

VASQUEZ (Alphonse), né à Rome vers 1575-1645. El. d'Arflan. — Hist., fleurs, fruits.

VASILACCHI (Antoine), né en 1556-1629. El. de Paul Véronèse.— Hist.

VECCHIA (Pierre della), né à Venise 1605-1678. El. de Varotari. Imitateur du Giorgion et du Titien.— Histoire.
Elève : Litterini.

VECELLI (César), né à Cadore. floris. en 1590.— Hist.

VECELLIO (Marco), neveu et imitateur du Titien.— Hist.

VECELLIO (Francesco), né à Cadore 1483. Imitateur et frère du Titien.— Hist.

VECELLIO (Orazio), né à Venise 1525-1576. Fils du Titien ; abandonna la peinture pour l'alchimie. — Histoire, portrait.

VEGLIA (Pierre), florissait en 1507. El. de Carpaccio.— Hist.

6

VENEZIANO (Antoine), né à Venise, 1319-1383. El. d'A. Gaddi.— Hist., port.

VENUSTI (Manuel) dit IL MANTUANO, né à Mantoue 1515-1576. El de Michel-Ange.— Hist.

VERACINI (Augustin), né à Florence, floris. en 1755. El. de Ricci.— Hist.

VERALLI (Philippe), florissait en 1670. El. de l'Albane.— Hist.

VERDEZZOTI (Mario); né à Venise, fl. en 1590 imit. du Titien.— Hist.

VERGA (Napoléon), né à Pérouse à Florence E. U. 1867, Paris.— Miniature.

VERNICI (Jean-Baptiste), florissait en 1610. El. des Carrache.— Hist.

VERONÈSE (Paul).— Voir CALIARI.

VERONESE (Alexandre).— Voir TURCHI.

VEROCHIO (André), né à Florence 1432-1488. Maître du Pérugin, de Lorenzo Credi et de Léonard de Vinci.— Hist., portrait.

VERTUNNI (A.), Le Chevalier. Méd. à Vienne et à Philadelphie, E. U. à Paris 1878.— Paysage.

VIANI (Dominique), né à Bologne 1668-1711. El. de son père.— Hist., port.

VICINELLI (Odoard), né en 1684-1755. El. de J. Morandi.— Hist.

VIGNERIO (Jacques), né à Messine. El. de Polydore Caravage, floris. en 1550.— Hist.

VIGRI (Ste-Catherine) dit LA SAINTE DE BOLOGNE, née à Bologne 1413-1463.— Hist.

VINCI (Léonard), né au Château de Vinci, près de Florence 1452-1519. Élève d'André Verrochio. Fondateur de l'Académie de Milan. Il était à la fois peintre, sculpteur, architecte et musicien ; ses œuvres sont rares, mais d'un grand fini ; compositions sages et modestes, dessin d'une grande pureté, les têtes de ses Madones sont divines, coloris brun, carnations violettes.

En 1516, Léonard vint à la Cour de François 1er. Il y mourut. — Histoire.

Elèves et imitateurs : A. Solario, Césare du Sesto, A. Salaïno, F. Melzi, Boltraffio, B. Luni, etc.

Vte Aguado 1843 : Deux enfants, 4,000 f.
Vente Guillaume II 1850 : La Colombine, 24,500 fr.
Vente Collot 1855 : Salomé, 16,500 fr.

VINI (Sébastien), né à Vérone. Flor. au XVIe siècle. — Histoire.

VINIERCATI (Charles), né en 1660-1715. El. de Procaccini.— Hist.

VIOLA (Dominique), flor. en 1690. Elève du Calabreste. Histoire.

VISINO, né à Florence. Flor. en 1505. Elève d'Albertinelli. — Histoire, portrait.

VITALE, né à Bologne. Flor. en 1340. El. de Franco de Bologne. — Madones, bistoire.

VITALI (Alexandre) né à Urbain, 1580-1630. Elève du Baroeci. — Fleurs, fruits, oiseanx.

VITE (Antoine) dit ANTONIO DE PISTOIA, né à Pissoie, élève de Starnina. — Histoire, portrait.

VITE (Thimothée, della) dit d'URBIN, né en 1467-1523. Ami et élève de Raphaël. — Histoire, portrait.

Vente Nortwthick 1859 : Descente de Croix, 5,020.

VITELLI (Vitel Gaspard) dit GASPARD DEGLI OCCHIALI, né à Utrecht 1642-1736. El de Mathieu Withoos. — Paysage, perspective, miniature.

VITO (Félicien de Saint-), florissait au XVIe siècle. El. de Daniel de Volterre. — Histoire, portrait.

VIVARINI (Barthelemy), dit DE MURANO, né à Murano. El. d'A Murano. Fl. en 1470, signait avec un chardonneret. Hist., port.

VIVIANI (Octave), né à Brescia. flor. au XVIIe siècle. Elève de Th. Sandrino. — Vues de villes architecture.

VOLPATO (Jean-Baptiste), né à Bassano 1633-1706. — Histoire.

VOLTRI (Nicolas), né à Gênes. Flor. en 1400. — Histoire religieuse,

Z

ZACCAGNA (Turqino), né à Cortone. Flor. en 1530. Elève de Luc Signorelli. — Hist., portrait.

ZACCHETTI (Bernard), né à Reggio, fl. vers 1520, el. de Raphaël.— Hist., portr.

ZACCHIA (Paul) IL VECCHIO, né à Vezzano. Elève de Ridolfo, Ghirlandaïo ; imitateur de Fra Bartolomeo. — Histoire.

ZACCOLINI (le père Mathieu), né à Césène vers 1590-1630, un des maîtres du Dominiquin et du Poussin. — Perspective.

ZAGO (Santo), flor. au XVIe siècle. Étudia l'école Vénitienne. — Histoire.

ZAIST (Jean-Baptiste), né à Crémone 1700-1759. Elève de Natali. — Ornements.

ZAMBONI, flor. au XVIIe siècle. Elève de J. Crespi, imitateur de Cignani. — Hist.

ZAMPEZZO (Jean-Baptiste), né à Citadella vers 1620-1700. Elève de J. Appollonio. — Histoire.

ÉCOLE ITALIENNE.

ZAMPIERI (Dominique) dit LE DOMINIQUIN, né à Bologne 1581-1641. Elève de Denis Calvaert et des Carrache.
Dessin d'une grande pureté; ses attitudes sont excellentes, ses têtes expressives.
Le Poussin considérait la Communion de saint Gérôme, du Dominiquin, comme un chef-d'œuvre. — Histoire, fresque.
Elèves : A. Camasseo, F. Cozza, A. Barbalonga, Fortuna, etc.
Vente de Fraynaies 1838 Charité Romaine, 5,300 fr.
Vente Aguado 1843 : Sainte-Famille, 1,260 fr.
Vente Soult 1852 : Un paysage, 650 fr.
Vte Collot 1855 : L'Ange Gardien, 800 fr.
ZANOTTI (Jean-Pierre), né à Paris 1674, floris. en 1760. El. de Pasinelli. Agréable coloris.— Hist.
ZELOTTI (Baptiste), né à Vérone vers 1530-1592, El. de Badile, imitateur de Paul Véronèse.— Hist.
ZENALE (Bernard), né à Tréviglio, flor. en 1520.— Hist., portrait.
ZIFRONDI on CIFRONDI (Antoine), né à Bergame 1657-1730. El. de Franceschini. — Hist.
ZOBOLI (Jacques), né à Modène, floris. en 1760. El. de Stringa.— Hist.
ZOCCHI (Joseph), né en Toscane 1710-1767. — Hist., paysage.
ZOLO (Joseph), né en 1675, à Brescia 1743.— Hist., paysage.

ZOMPINI (Gaetan), 1702-1778. Elève de Bambini, graveur.
ZOPPO (Marc), né à Bologne; floris. en 1475. El. du Squarcione; ses compositions rappellent l'école vénitienne.— Hist., port.
ZUCCARELLI ou ZUCCHERELLI (François), né à Pitigliano vers 1702-1788. El. de Ricci, un des fondateurs de l'Académie de peinture de Londres.— Hist., paysage.
Vente 1874 : Paysage et figure : 280 fr.
ZUCCARO ou ZUCHERO, né en 1542-1609. El. de son frère Thadée, membre de l'Académie de St-Luc.— Hist. portrait.
ZUCCARO ou ZUCCHERO (Thadée), né à San-Angelo 1529-1566. El. de son père. Vint à Rome ou il étudia Raphael, belle exécution. — Histoire, portrait.
ZUCCATI (Sébastien), florissait en 1480. Un des premiers maitres du Titien.— Hist.
ZUCCHI (Jacques) né à Florence, vers 1541-1590. El. de Vasari.— Hist., port.
ZUGNI (François), né à Brescia 1574-1636. El. de Palma jeune qu'il surpassa. — Hist.
ZUPPELLI (Jean-Baptiste),né à Crémone florissait au xve siècle. Contemporain de Boccaccino.— Paysage, hist., portrait.
ZUSTRIS (Frédéric) dit FEDERICO, di LAMBERTO, né à Amsterdam, 1526-1599, floris. à Florence.— Hist., port.

ÉCOLE FRANÇAISE

ÉCOLE FRANÇAISE

XVIᵉ siècle. — En France, la Renaissance de la peinture a lieu sous l'inspiration des peintres Italiens appelés par François Iᵉʳ. Autour de ceux-là viennent se grouper quelques artistes restés célèbres :

 CLOUET dit JEHANNET — 1510-1572 ;
 DUMOUTIER (Daniel) — 1576-1646 ;
 COUSIN (Jean), vers 1530-1590,

et d'autres moins connus, mais qui ont, dans une certaine mesure, préparé l'œuvre de l'École Française.

XVIIᵉ siècle. — C'est le siècle de Louis XIV, le grand siècle des Lettres et des Arts.

Cette période s'ouvre avec :

 VOUET (Simon) — 1590-1649, le véritable chef de l'École Française et l'instigateur de tous les génies de cette brillante époque ;
 POUSSIN (Nicolas) — 1594-1665 ;
 GELLÉE (Claude), dit LE LORRAIN — 1600-1680 ;
 LESUEUR (Eustache) — 1617-1655 ;
 LEFÈVRE (Claude) — 1633-1675 ;
 MIGNARD (Pierre) — 1610-1695 ;
 PUGET (Pierre) — 1622-1694, plus célèbre comme sculpteur ;
 COYPEL (Noël) — 1628-1707 ;
 JOUVENET (Jean) — 1644-1717.

XVIIIᵉ siècle. — Dès la fin du siècle précédent, l'art se transforme et la peinture devient de plus en plus gracieuse et décorative.

C'est l'époque de :

 COYPEL (Antoine) — 1660-1722 ;
 LOO (Baptiste-Van) — 1684-1745 ;
 WATTEAU (Antoine) — 1684-1721 ;
 LANCRET (Nicolas) — 1690-1745 ;
 BOUCHER (François) — 1704-1770 ;
 CHARDIN (Jean-Baptiste) — 1699-1779.

L'art se relève encore avec :

 GREUZE (Jean-Baptiste) — 1725-1805 ;
 DROUAIS (François) — 1727-1775 ;

VERNET (Joseph) — 1714-1789 ;
FRAGONARD (Jean-Honoré) — 1732-1806.

Un retour aux traditions de la grande peinture a lieu sous l'inspiration de :

VIEN (Joseph) — 1716-1809.

XIX^e siècle. — Au commencement du XIX^e siècle une nouvelle *Renaissance* de l'art enfante les chefs-d'œuvre de :

DAVID (Jacques-Louis) — 1748-1825 ;
PRUD'HON (Pierre) — 1758-1823 ;
GIRODET DE RONCY-TRIOSON (Anne-Louis) — 1767-1824 ;
GÉRARD (François, Baron) — 1770-1837 ;
GROS (Antoine-Jean, Baron) — 1771-1835 ;
GUÉRIN (Pierre-Narcisse, Baron) — 1774-1833 ;
GÉRICAULT (Jean-Louis-Théodore) — 1791-1834.

De nos jours, les traditions du grand art se continuent sous l'impulsion des maîtres qui ont illustré la première moitié du siècle :

VERNET (Horace) — 1780-1863 ;
INGRES (Jean-Augustin-Dominique) — 1781-1867 ;
DELAROCHE (Paul) — 1797-1856 ;
DELACROIX (Ferdinand-Victor-Eugène) — 1798-1863 ;
DECAMPS (Alexandre-Gabriel) — 1803-1860 ;
FLANDRIN (Jean-Hippolyte) — 1809-1864.

C'est à la France aujourd'hui que les Peintres étrangers viennent dans nos Expositions demander la consécration définitive de leur génie et de leur talent.

P. S. — Dans la longue nomenclature qui va suivre, bien des noms d'artistes de talent ne figurent pas ; cela vient de la loi que nous nous sommes imposée de ne citer que les peintres ayant obtenu des Médailles décernées par les jurys compétents.

TH. G.

ÉCOLE FRANÇAISE

A

ABEL DE PUJOL (Alexandre), né à Valenciennes 1785-1861. Elève de David, grand prix de Rome 1811, ✠ 1822, membre de l'Institut 1835, O.✠ 1853. — Hist., peintures murales à la Bourse, à l'Eglise St-Denis-du-Saint-Sacrement, à la Madeleine, à Notre-Dame-de-Bonne-Nouvelle, à Saint-Sulpice et à Saint-Thomas-d'Aquin. Paris.
Elèves : Caraud, A. Decamps, Jadin, E. Lévy, Vauchelet.

ACHARD (Jean), né à Voreppe vers 1808. Elève de Couturier et de l'Ecole de dessin de Grenoble. Méd. 2e classe 1845 et 1848. — Paysage, eaux-fortes. — Tableaux au Luxembourg et dans plusieurs musées de province.
Elève : Harpignies.

ADAM (Louis-Emile), né à Paris, élève de Picot et Cabanel. Méd. 3e classe 1875. Composition gracieuse, touche spirituelle. — Genre.

ADORNE DE TSCHARNER (Louise-Eglée), née à Strasbourg. Méd 2e cl. 1848. — Genre.

ALIGNY (Théodore-Carvelle d'), né à Chaume (Nièvre) 1798-1873. Elève de Regnault et Watelet. Méd. 2e classe 1831, méd. 1re cl. 1837, ✠ 1842, directeur de l'Académie de Lyon. Bonne couleur, touche sèche. — Paysage.

ALLAIS, flor. au XVIIIe siècle. 1er prix de l'Académie de peinture 1726.— Histoire.

ALLEGRAIN (Etienne), né à Paris 1653-1736. Membre de l'Académie 1677. Peignait dans la manière de Francisque Millet. — Paysages. Vente de 150 à 300 francs.

ALOPHE (Alexandre-Marie), né à Paris, él. de Paul Delaroche. Méd. 1847 et 1863.— Histoire.

AMAURY-DUVAL (Eugène-Emmanuel), né à Paris, él. d'Ingres. Méd. 1re cl. 1839, ✠ 1845, O.✠ 1865. — Hist., portrait. Décorations : Eglise Saint-Merri, Paris.

ANASTASI (Auguste), né à Paris 1820, él. de Corot et de Paul Delaroche. Méd. 2e 1. 1848, ✠ 1868. — Genre, lithographie.

ANDERS (Mme) née Marie-Joséphine Hésèque, née à Paris. Méd. 3e classe 1837. — Fruits, fleurs.

ANDRÉ (Jacques), né à Lyon. Méd. 3e classe 1844. — Genre.

ANDRÉ (Jules), né à Paris, él. de Watelet. Méd 2e cl. 1835, ✠ 1853, Coloris agréable, sites poétiques— Paysage.
Vente 1874 : Paysage intérieur de forêt, 800 fr.

ANDRÉ (Jean) né en 1662. Entra dans l'ordre des Jacobins. Fut envoyé à Rome où il étudia Carle Maratti ; de retour à Paris, il se lia avec Jouvenet et suivit sa manière. — Histoire, décorations.

ANGELIN (A.), né à Aix. Méd. 3e clas. 1840. — Portrait.

ANTHOINE (Louis d'), né à Beaucaire 1814-1852, él. d'Eugène Delacroix. Méd. 1846. — Histoire, portrait.

ANTIGNA (Jean-Pierre), né à Orléans 1818, él. de Salmon et de Paul Delaroche. Méd. 3e cl. 1847, 2e cl. 1848, 1re cl. 1851, E. U 1855, ✠ 1861. Coloris vigoureux. — Genre, historique.

APOIL (Mme), née Suzanne Béranger, à Sèvres. Méd. 3e cl. 1841, 2e cl. 1848. — Genre, fleurs.

APPERT (Eugène), né à Angers 1820-1867, él. d'Ingres. Méd. 3e cl. 1844, ✠ 1859. — Histoire, genre.

APPIAN (Adolphe), né à Lyon, élève de Corot et Daubigny. Méd. 1868.— Touche large, coloris vrai.—Paysage, fusain.
Vente 1874 : Vue prise à Toulon, 800 fr.

ARAGO (Alfred), né à Paris, élève de P. Delaroche. ✠ 1854, O.✠ 1869.— Genre, historique.

ARMAND - DUMARARESQ (Charles-Édouard), né à Paris 1828, élève de Couture. ✠ 1867.—Histoire, scènes militaires.

ARNOUT (Jean-Baptiste), né à Dijon 1787.—Paysage, aquarelle.

ARSON (Olympe), née à Paris, élève de Redouté. Méd. 3e cl. 1835.—Fleurs, fruits.
Vente 1868 : Bouquet de fleurs des champs, 450 fr.

ASSELINEAU (Antoinette), née à Paris. Méd. 3e cl. 1840.— Fleurs.

ATTIRET (Jean-Denis), né à Dôle 1702 1768, élève de son père.—Tous les genres

AUBAIS (Auguste), né à Château-Gontier 1795-1869. El. de Gros.—Genre, portrait, histoire.

AUBERT (Ernest-Jean), né à Paris, élève de Paul Delaroche et de Martinet; prix de Rome 1844 (gravure). Méd. 3e cl. 1861.— Genre, gravures, lithographies, aquarelle.

AUBERT (Augustin) né à Marseille 1781-1832. Él. de Peyron. Directeur du musée de Marseille.—Hist., portrait, paysage. Vente à Marseille 1845 : Paysage et figures, 175 fr.

AUBLET (Albert), né à Paris. Élève de Gérôme. Méd. de 3e cl. 1880.—Hist., port.

AUBRIET (Claude), 1651-1743, né à Châlons-sur-Marne.—Fleurs, nature morte, miniature.

AUBRY (Etienne), né à Versailles 1745-1781. Élève de Vien.— Portrait.

AUBRY (Louis-François), né à Paris 1770, élève de Vincent et d'Isabey.— Port., miniature. Vente de 300 à 600 fr.

AUDRAN (Claude), dit le VIEUX, né à Lyon 1640-1684, élève de Perrier et de Lebrun. — Histoire.

AUGÉ (Lucas) 1685-1765. Petit-fils de Tournières, membre de l'Académie 1624. — Genre, histoire.

AUGUIN (Louis-Augustin), né à Rochefort 1824. El. de Corot, et de J. Coignet. Méd. en 1880. Bon. coloris. Sites bien choisis. — Paysage.

AUTREAU (Louis), né à Paris 1692-1760; reçu de l'Académie de peinture 1741. — Histoire.

AUZON (Mme) née Pauline Desmarquets, à Paris 1775-1835. El. de Regnault. — Hist., genre.

AVED (Jacques-André), né à Douai 1702-1766, él. de Le Bel. Membre de l'Académie Royale ; peintre de Louis XV. —Histoire, portrait.

AZE (Adolphe), né à Paris, él. de Robert-Fleury. Méd. 3e cl. 1851 et 1863.— Genre, histoire.

B

BAADER (Louis-Marie), né à Lannion, él. d'Yvon. Méd. 3e cl. 1874.— Hist., genre.

BACCUET (Prosper), né à Paris 1798-1854, élève de Watelet. — Paysage.

BACHELIER (Jean-Jacques), né à Paris 1724-1806. Reçu des Académies de Paris et de Marseille. Directeur de la manufacture royale de Sèvres 1770.— Chasses, animaux. Vente de 600 à 2,000 fr.

BACLER-D'ALBE (Louis-Albert baron de), né à Saint-Pol 1761-1824. — Hist.

BADIN (Pierre-Adolphe), né à Auxerre. ✤ 1849, O.✤ 1855. — Histoire, portrait.

BADIN (Jules-Jean), né à Paris, élève de Cabanel et de Baudry. Méd. 3e cl. 1877. — Portrait, genre.

BAGET (Jules-Pierre), né à Chevreuse. Méd. 3e classe 1836. — Paysage, genre.

BAILLE (Paul-Benoit), né à Besançon. Méd. 3e classe 1847. — Paysage.

BAILLY (Jacques), né à Gracay (Cher) 1629-1679. Reçu de l'Académie de Paris 1664. — Fleurs, miniature.

BAILLY (Alexandre), né à Paris 1764, flor. en 1800 ; élève de David. — Portrait.

BAISIER (Pierre-François), né à Valenciennes 1800. El. d'Aubry.— Portrait, miniature.

BALCOP (Alexis), né à Cassel), méd. 3e cl. 1847. — Genre.

BALDOUIN (Claude), vivait au XVIIe siècle ; collabora avec le Primatice pour les travaux de Fontainebleau et du Louvre. — Histoire.

BALFOURIER (Adolphe-Emile), né à Montmorency 1816. Élève de Ch. Rémond. Méd. 3e classe 1844, méd. 2e cl. 1846.— Paysage.

BALLAVOINE (Jules-Frédéric), né à Paris 1843. El. de Pils. Méd. de 3e classe 1880. Sujets spirituels et gracieux, finesse de ton.— Genre.

BALLU (Théodore), né à Paris, peintre et architecte. Prix de Rome 1840. ✤ 1857, O. ✤ 1869. Membre de l'Institut 1872. — Histoire

BALTHAZAR (Casimir-Victor de), né à Hayange (Lorraine). El. de Paul Delaroche. Méd. de 3e cl. 1837, 2e cl. 1838, 1re cl. 1840. ✤ 1869.— Genre.

BALZE (Paul Jean), né à Rome de parents français. Méd. 3e cl. 1863. ✤ 1873. — Genre.

BALZE (Raymond), né à Rome de parents français. ✤ 1873.— Genre, Scènes Italiennes.

BAPTISTE (Sylvestre), né à Paris 1791 ? Elève de Guérin.— Genre.

BAPTISTE.— Voir MONNOYER.

BAR (Bonaventure de), né à Paris 1700-1729. Élève de Halle ; reçu de l'Académie 1727. Appelé à tort par quelques auteurs Desbarres ; s'approche de Watteau et de Pater ; touche élégante, couleur agréable. — Fêtes champêtres, genre, sujets gracieux.

BAR (Nicolas de), vivait au XVIIe siècle, son fils surnommé Du Lys, excellait dans les tableaux d'église.— Histoire.

BARBIER (Alexandre), né à Paris. Méd. 2e cl. 1842. ✣ 1842.— Pays., genre, hist.

BARBIER (Jean-Jacques), 1738-1823, né à Rouen. Etudia à Rome. De retour en France, élu membre de l'Institut.— Hist., portrait.

BARBIER-WALBONE (Jean-Luc), né à Nimes 1769-1860. El. de David.— Portrait, histoire.

BARBOT (Prosper), né à Nantes 1798. El. de Coignet et de Watelet.— Méd. d'or 1837.— Ruines, paysages.

BARILLOT (Léon), né à Montigny-lès-Metz. El. de Cathelinaux et de Bonnat. Méd. 3e cl. 1880.— Paysage.

BARON (Henri-Charles); né à Besançon. El. de Gigoux. Méd. 3e cl. 1847, 2e cl. 1848, 3e cl. 1855 et 1867, ✣ 1859. Fraîcheur dans le coloris.— Genre, scènes pastorales. De 500 à 1,500 fr.

BARRABEAUD (Pierre-Paul), né à Aubusson 1767-1809. El. de Molaine.— Nature morte.

BARRE (Désiré-Albert), né à Paris. Méd. 3e cl. 1846.— Genre.

BARRIAS (Félix-Joseph), né à Paris 1822. El. de Coignet. Prix de Rome 1844. Méd. 3e cl. 1845, 1re cl. 1851. ✣ 1859.— Hist., portrait, genre, sujets religieux. Vie de St-Louis à St-Eustache, Paris. — Fresques. — Peintures décoratives à la Trinité et au Grand-Opéra.

BARRY (François), né à Marseille. El. de Gudin. Méd. 3e cl. 1840. 2e cl. 1843.— Marine.

BASSEPORTE (Madeleine-Françoise), 1701-1780. El. d'Aubries.— Fleurs, plantes, etc.

BASSOMPIERRE (Sevrin-Edmond), né à Paris. Méd. 3e classe 1874.— Genre.

BASTIEN-LEPAGE (Jules), né à Damvillers (Meuse). El. de Cabanel. Méd. 2e cl. 1875, ✣ 1878. Peintre réaliste. — Hist., portrait.

BAUDELOCQUE (Mme), florissait à Paris en 1824. El. de Watelet.— Paysage.

BAUDERON (Louis), né à Paris. El. d'Eugène Delacroix. Méd. 3e cl. 1842.— Portrait.

BAUDOIN (Pierre-Antoine), 1723-1769. Elève et gendre de Boucher; appelé le Peintre et Poète des Boudoirs. Dessin sec, coloris gris. — Sujets galants et lascifs. Vente Marquis de R. 1873 : Le Baiser, 1,000 fr.

BAUDRY (Paul-Jacques-Aimé), né à Bourbon-Vendée 1828. El. de Sartoris et de Drolling. Prix de Rome 1850. 1re médaille 1857. ✣ 1861, O. ✣ 1869. Membre de l'Institut 1870. ✣ 1875. Médaille d'honneur 1881. Dessin d'un beau caractère; exécution libre. — Hist., portrait, genre.— Décorations au Grand-Opéra à Paris.

BAUGIN (Lubin), vivait au XVIIe siècle. Membre de l'Académie de peinture 1651; imitateur du Guide et du Parmesan. Surnommé par ses contemporains le Petit-Guide — Hist.

BAYARD (Emile), né à la Ferté-sous-Jouarre. El. de Coignet. ✣ 1870. Scènes champêtres, spirituelles et animées; coloris fin et agreable. — Genre, dessin, décorations au Théâtre du Palais-Royal.

BAZIN (Louis-Charles), né à Paris. El. de Girodet et Gérard. Méd. 3e cl. 1844, Méd. 2e cl. 1846.— Hist., portrait, genre.

BEAUBRUN (Louis), florissait au XVIe siècle. Imitateur de Porbus.— Portrait. Vente Fau 1874 : Portrait d'Anne d'Autriche et de Louis XIV enfant, 4.000 fr.

BEAUBRUN (Henri), né à Amboise 1603-1677. Neveu du précédent. Membre de l'Académie royale de peinture.— Port., histoire. Vente de Laperlier 1880 : Portrait d'homme, 500 fr.

BEAUCÉ (Jean), né à Paris. El. de C. Bazin. ✣ 1864.— Batailles.

BEAUFILS (Eugène), vivait en 1815 à Guise. El. de Lefèbre.— Portrait.

BEAUFORT (Eléonore GROUT DE), né aux Andelys 1800, élève de Gros. — Hist., portrait.

BEAULIEU (Henri-Anatole DE), né à Paris, élève de Paul Delaroche. Méd. 1868. — Histoire, genre.

BEAUME (Joseph), né à Marseille 1798. Méd. 2e clas. 1824, méd. 1re cl. 1827, ✣ 1836. El. de Gros. — Histoire, genre.

BEAUMETZ (Etienne), né à Paris, élève de Cabanel et de Leroux. Méd. 3e cl. 1880.— Episodes de guerre.

BEAUMONT (Charles-Edouard DE), né à Lannion, élève de Boisselier. Méd. 2e cl. 1873. ✣ 1877. — Genre.

BEAUREPÈRE (Louis), vivait au XVIIe siècle, él. de Simon Vouet. — Pays., hist.

BEAUVERIE, né à Lyon, él. de Gleyre. Méd. 3e cl. 1870, méd. 2e cl. 1873 et 1881.— Genre.

BEC (Augustin) dit POLYDORE D'AIX, vivait en 1797, élève de Granet. — Intérieurs, genre.

BECKER (Georges), né à Paris, élève de Gérôme. Méd. 3e cl. 1870, méd. 2e cl. 1872. — Genre, histoire.

BECŒUR (Charles), né à Paris 1807, élève de Lethière. — Histoire.

BELLANGÉ (Jacques), né à Châlons, vivait en 1640, élève de Simon Vouet — Histoire, Graveur.

BELLANGÉ (Joseph-Hippolyte), né à Paris, élève de Gros. Méd. 2º cl. 1824, ✱ 1834, O.✱ 1861. — Genre, historique, batailles.
Vente San-Donato 1880, épisode de la bataille de la Moskova, 10.000 fr.

BELLAY (Paul-Alphonse), né à Paris. ✱ 1873. — Genre.

BELLEL (Jean-Joseph), né à Paris, él. d'Ouvrié. Méd. 1re cl. 1848, ✱ 1860. — Genre, paysage.

BELLOC (Jean-Hilaire), né à Nantes 1786-1866, élève de Gros et Regnault. Méd. 1840, ✱ 1846, O.✱ 1864. — Hist., portr.

BELLY (Jacques), né à Chartres 1603, él. de Simon Vouet. — Portrait, histoire.

BELLY (Léon), né à Saint-Omer, él. de Troyon et de Rousseau. ✱ 1862.— Paysage.

BENNER (Jean), né à Mulhouse, él. de Pils. Méd. 2º cl. 1872. — Histoire, portrait.

BENNER (Emmanuel), né à Mulhouse. Méd. 3e classe 1881. — Genre.

BENOIST (Marie-Guilhelmine), née Lalivele Leroulx, à Paris 1798-1826; élève de Mme Lebrun et de David. — Portrait.

BENOUVILLE (Achille-Jean), né à Paris 1815, élève de Picot. Méd. 3e classe 1844, prix de Rome 1845, ✱ 1863 ; belle couleur. — Paysage, historique.

BENOUVILLE (Léon-François), né à Paris 1821-1859, frère du précédent, él. de Picot. Prix de Rome 1845, méd. 1re cl. 1853, ✱ 1855 ; style élevé.— Pays., hist.

BÉRANGER (Antoine), né à Paris 1785. Méd. 2e cl. 1840, ✱ 1841. — Genre, histoire, peinture sur verre.

BÉRANGER (Charles), né à Sèvres, él. de Paul Delaroche ; Méd. 2e cl. 1840. — Genre, historique.

BÉRANGER (Jean-Baptiste), né à Sèvres. Méd. 2e cl. 1848. — Genre.

BERCHÈRE (Narcisse), né à Etampes, él. de Renoux et de Rémond. Méd. 1844, ✱ 1879. — Paysage, vues d'Egypte.

BERGE (Charles DE LA), 1807-1842. El. de Bertin et de Picot. — Genre, paysage.

BERGERET (Denis), né à Villeparisis, élève d'Isabey. Méd. 3e cl. 1875, méd. 2e cl. 1877. Coloris saisissant de vérité. — Nature morte.

BERGERET (Pierre), né à Bordeaux él. de David. Méd. de 1re cl. 1808. — Hist.

BERGER (Philippe), né à Pargny (Vosges), élève de Girodet. Méd. 3e cl. 1845.— Miniature.

BERLOT (Jean-Baptiste), né à Versailles 1775, élève de Hubert-Robert. — Architecture, paysage, vues d'Italie.

BERNARD (Jean-François), né à Cormatin (Seine), élève de Flandrin. Prix de Rome 1854. — Genre.

BERNE-BELLECOUR (Etienne-Prosper), né à Boulogne-sur-Mer en 1838, él. de Picot et Barrias. Méd. 1re cl. 1872, ✱ 1878. Touche spirituelle, bon coloris.— Episodes militaires.

BERNET (Nicolas-Guy), né à Paris 1728-1792. Membre de l'Académie 1763, a été un des maîtres de F. Gérard. — Histoire.

BERNIER (Camille), né à Colmar 1823. El. de Fleury. ✱ 1872. Perspective aérienne bien entendue, jolis effets. — Paysage, figures.

BERTALL (Charles-Albert d'ARNOUX dit), né à Paris 1820. Elève de Drolling ; cultiva surtout le dessin d'illustration et la caricature ; ses dessins se comptent par milliers ; esprit original, mordant.

BERTHÉLEMY (Jean-Simon), né à Laon 1743. Grand prix de Rome 1767. Membre de l'Académie.— Histoire.

BERTHON (Nicolas), né à Paris. El. de Coignet. Méd. 1866. — Genre.

BERTHON (Sidonie), née à Paris, él. de Mme Mirbel. Méd. 2e cl. 1841, méd. 1re cl. 1845. — Miniature, portrait.

BERTIER (Louis-Eugène), né à Paris. El. de Hersent. Méd. 1845 et 1866. — Genre.

BERTIN (Nicolas), né à Paris 1667-1736. El. de Jouvenet. Reçu de l'Académie 1703. Directeur de l'Académie de Rome 1715. — Histoire. — Elève : Toqué.

BERTIN (François), né à Paris. El. de Girodet. Méd. 1827. ✱ 1833. — Paysage.

BERTRAND (Georges), né à Paris. El. d'Yvon, Barrias et Bonnat. Méd. 2e cl. 1881.— Hist., genre.

BERTRAND (Gabrielle), née à Lunéville 1737-1790. — Portrait au pastel.

BERTRAND (James), né à Lyon. El. de Perrin. Méd. de 3e cl. 1869. ✱ 1876. — Compositions poétiques, genre.
Vente Everard 1873 : La mort de Virginie, 4,000 fr.

BERTRAND (François), né à Toulouse 1756-1804. El. de Despax ; contribua à la création du Musée de Toulouse. — Hist., portrait.

BERTIN (Jean-Victor), né à Paris 1775-1842. El. de Valenciennes. Méd. d'or au salon de 1808. ✠ 1817. Exécution très-finie, touche sèche, coloris verdâtre.— Paysages.
Vente 1873 : Paysage, Danse de Nymphes, 720 fr.
Vente 1878 : Vue d'Italie, 1,450 fr.

BESNARD (M^{me}) née Louise Vaillant, à Paris, élève de M^{me} Mirbel. Méd. 3^e classe 1847 et 1859. — Miniature.

BESNARD (Paul-Albert), élève de Brémond et Cabanel. Prix de Rome 1874, méd. 3^e cl. 1874, méd. 2^e cl. 1880. Coloris vigoureux et saisissant, composition caractéristique. — Histoire, portrait

BESSA (Pancrace), né à Paris 1772, flor. en 1800 ; élève de Van Spandonck et de Redouté.— Fleurs, fruits.

BESSON (Faustin), né à Dôle. ✠ 1865. — Paysage.

BETANCOURT (Edouard), né à Boulogne-sur-Mer. Méd. 3^e cl. 1839.— Genre.

BEVILLE (Charles), 1651-1716. Membre de l'Académie de Paris. — Paysage.

BEYLE (Pierre-Marie), né à Lyon. Méd. 3^e cl. 1881. — Genre, paysage.

BEZARD (Jean-Louis), né à Toulouse. él. de Picot et P. Guérin. Prix de Rome 1829, méd. 1^{re} cl. 1836, ✠ 1860. — Hist., sujets religieux.

BIANCHI (Nina), né à Paris. Elève de Pérignon. Méd. 3^e cl. 1845, méd. 3^e clas. 1848. — Pastel.

BIARD (François), né à Lyon 1800, él. de Révoil. Méd. 2^e cl. 1828, méd. 1^{re} cl. 1836, ✠ 1838. Bon coloriste. — Genre, histoire, portrait.
Vente Duclos 1879 : Les deux Amis, 600 fr. Tableaux de 500 à 1,000 fr.

BIBRON (M^{me}) élève de Belloc. Méd. 3^e classe 1837. — Portrait.

BIDA (Alexandre), né à Toulouse en 1813, élève d'Eugène-Delacroix. Méd. 1^{re} cl. 1855, E. U., ✠ 1855, O.✠ 1870. Dessin d'un grand intérêt. — Orientaliste. Elève : J.-P. Laurens.

BIDAULD (Jean-Joseph), né à Carpentras 1758-1846, élève de son frère Jean. ✠ 1812, membre de l'Institut 1823. — Paysage, et vues d'Italie.
Vente 1869 : Paysage et figures, 400 fr.
Vente 1876. — Paysage, 650.

BIENNOURRY (Victor-François), né à Bar-sur-Aube 1813, él. de Drolling. Prix de Rome 1842, Méd. 1864. — Genre, histoire.
Peintures décoratives à Saint-Sévrin, Paris.

BIGAND (Auguste), né à Champlan (Seine-et-Oise). Méd. 2^e.cl. 1846.— Portr., genre.

BIGNON (François), né à Paris 1640-1712. — Portrait, histoire.

BILCOQ (Marie-Antoine), flor. en 1780. Membre de l'Académie 1789. — Scènes famillières.

BILLET (Pierre), né à Cantin (Nord), él. de J. Breton. Méd. 2^e cl. 1874.— Genre.

BIN (Jean-Baptiste), né à Paris 1825. El. de Coignet et Gosse. Méd. 1865 et 1869.— Portrait, histoire.

BIRAT (M^{me} Amélie), née à Goritz (Autriche), de parents français. Méd. 3^e cl. 1847. — Genre.

BIROTHEAU, né à Bourbon-Vendée, élève de Drolling, flor. vers 1840.— Hist., portrait.

BLAIN DE FONTENAY (Jean-Baptiste), né à Caen 1654-1715, élève et gendre de Baptiste Monnoyer, Membre de l'Académie 1627. Louis XIV l'employa à décorer ses palais. — Fleurs, fruits.
Élèves : Covins et Ladey.
Vente Marquis de R. 1873 : Fleurs et fruits, 610 fr.

BLAIN DE FONTENAY fils, 1698-1730. Elève et imitateur de son père. — Fleurs.
Vente 1874 : Vase de fleurs, 146 fr.

BLANC (Paul-Joseph), né à Paris, él. de Blin et Cabanel. Prix de Rome 1868. Méd. 1^{re} cl. 1872. — Histoire.

BLANCHARD (Jacques) 1600-1638, né à Paris, élève de Bollery, étudia en Italie, surtout à Venise, où il s'inspira du Titien et de Paul Véronèse. — Bon coloris surtout dans les chairs ; dessin quelquefois lourd. — Histoire.
La plupart des tableaux de ce maître ont été détruits.

BLANCHARD (Edouard), né à Paris. El. de Cabanel, prix de Rome 1868. Méd. 1^{re} cl. 1874.— Hist., portrait.

BLANCHARD (Pharamond), né à Lyon. El. de Gros. Méd. 3^e cl. 1836. ✠ 1840.— Paysage, histoire.

BLANCHET (Thomas), né à Paris 1617-1689; suivit les conseils du Poussin et d'Andréa Sacchi ; bon coloris, variété dans sa touche, riches compositions. Professeur à l'Académie de Paris et directeur de celle de Lyon.— Hist., portrait.

BLIN (Francis), né à Rennes 1827-1866 Elève de Picot. Méd. 1865 et 1866.— Paysage.
Vente de 250 à 600 fr.

BLOND (Jean le), né à Paris 1645-1719. Membre de l'Académie de Paris 1681. Collabora avec Guillaume de Cheyn. — Hist.

BLONDEL (Joseph), né à Paris 1781-1835. El. de Regnault. Grand prix de peinture 1803. G. Mlle d'or 1824. ✳. Membre de l'Institut.— Histoire, portrait. Décoration de l'église Saint-Laurent à Paris. Elève: A. Guignet.

BODEN (André), né à Paris 1791. El. de Regnault.— Hist., portrait.

BODINIER (Guillaume), né à Angers 1795-1875. El. de Pierre Guérin. Séjourna 25 ans en Italie, Méd. 1re cl. 1826 et 1828. ✳ 1849. Couleur peu satisfaisante, exécution sèche. Cet artiste a légué ses études au Musée de sa ville natale.— Port., paysage.

BOICHARD (Henri-Joseph), né à Versailles 1793? Elève de Regnault.— Genre, paysage, portrait.

BOILLY (Louis-Léopold), né à la Bassée (Nord), 1761-1845. Cet habile artiste n'eut pas de maître. Il finissait souvent un portrait en quelques heures; sa touche est large et facile; exécution soignée; bonne couleur. ✳.— Portrait, genre.
Vente Marquis de R. 1873: La Rose qui tombe, 3,620 fr.
Vente 1880: La première et la dernière dents (deux pendants), 6,000 fr.
Vente 1879: Relais de diligence, 7,000 fr

BOILLY (Jules), fils du précédent, né à Paris, Méd. 2e cl. 1828.— Genre, histoire.

BOISSELIER (Félix) dit L'Aîné, né à Damphal (Hte-Marne) 1776-1811. El. de Regnauld, prix de Rome 1805 et 1806.— Histoire.

BOISSIER (André-Charles), né à Nantes 1760-1840. Elève de Brenet.— Histoire.

BOISSIEU (Jean-Jacques de), né à Lyon 1736-1810. Elève de Lombard et Frontier. Etudia pour entrer dans la Magistrature; abandonna le pinceau pour le burin et devint un des meilleurs graveurs de son époque. Coloris fade, touche d'une grande finesse.— Portrait, dessin sanguine.
Vente L. 1825 : Scène familière, deux pendants, 801 fr.
Vente 1874 : Paysage et figures, 470 fr.

BALLORY. Vivait au XVIIe siècle.—Hist.

BOMPART (Maurice), né à Rodez. Elève de G. Boulanger et de J. Lefebre. Méd. de 3e cl. 1880.— Genre, nature morte.

BONHEUR (Raymond), vivait en 1845. —Genre, paysage.

BONHEUR (Auguste), fils et élève du précédent, né à Bordeaux. Méd. 1re cl. 1863, ✳ 1867. Coloris frais, exécution facile.— Paysage, animaux.

BONHEUR (Juliette), sœur du précédent, née à Paris. El. de Raimond Bonheur.— Nature morte.

BONHEUR (Rosa), sœur de la précédente, née à Bordeaux. El. de Coignet. Méd. 1re cl. 1848 et 1855, ✳ 1865. Dessin irréprochable, couleur agréable.—Paysage, animaux.
Vente 1880 : Animaux, 7,700 fr.

BONHOMMÉ (François), né à Paris 1809-1881, él. de Paul Delaroche et H. Vernet. Mlle 3e cl. 1855.— Vues de villes, intérieurs d'usines et de forges.

BONNART (Robert-François), né à Paris 1646, él. de Vender Meulen. — Histoire, paysage, gravure.

BONNAT (Léon-Joseph), né à Bayonne 1833, él. de Madrazo et Coignet. ✳ 1867, Mlle d'honneur 1869, O. ✳ 1874, chevalier de l'ordre royal de Belgique 1881. Coloris d'une grande force, touche corsée, clair-obscur saisissant. — Hist., portrait.
Elève : Vuillefroy.
Vte 1880 : Le Barbier nègre, 22,000 f.

BONEFOY (Henry), né à Boulogne-sur-Mer. Elève de Coignet. Méd.3e cl. 1880.— Genre.

BONEGRACE (Charles-Adolphe), né à Toulon 1808, élève de Gros. Méd. 3e cl. 1839, Méd. 2e cl. 1842, ✳ 1867.— Histoire, portrait, genre.

BONNEMER (F.), né à Falaise 1637-1689. 1er prix de peinture 1666. — Hist.

BONNETY (Antoine-Louis), né à Entrevaux (Basses-Alpes), él. de David. — Hist.

BONVIN (François), né à Vaugirard (Seine), 1817 élève de l'école de dessin. Méd. 3e cl. 1849, Mlle 2e cl. 1850, ✳ 1870. Bon coloriste, sujets spirituels. — Genre.
Vente 1881 : L'Ave Maria, 10,105 fr.

BONVOISIN (Jean), 1752-1837, né à Paris. Grand prix de peinture.— Histoire.

BEQUET (Pierre-Jean), né à Paris, vivait en 1811, élève de Leprince. — Pays.

BOQUET (Mlle Virginie-Marie); née à Paris, élève de Hersent. Méd. 3e cl. 1835. — Peintre sur porcelaine.

BOREL, flor. au XVIIIe siècle. — Port., gouache.
Vente Marquis de la R. : Portrait de la princesse de Lamballe, 580 fr.

BORGET (Auguste), né à Issoudun Méd. 3e cl. 1842. — Portrait.

BORIONE (Williams), né à Sablons (Isère), él. d'Ingres et d'Orsel. Méd. 3e cl. 1846. — Portrait, genre, pastel.

BORNSCHLEGEL (Victor DE), né à Sierck (Lorraine), él. de Charlet et de Maréchal. Méd. 3e cl. 1847.— Genre.

BOSSE (Abraham), 1610-1681, né à Tours, él. de Callot.— Genre, caricatures.
Vente marquis de la R. 1873 : Le Printemps, 805 fr. ; l'Eté, 725 fr. ; l'Automne, 950 fr.; l'Hiver, 1,550 fr.

BOSSELMAN, vivait en 1811. — Genre, histoire.

BOUCHARDY (Etienne), flor. en 1823 ; élève de Gros. — Portrait, miniature.

BOUCHÉ (Louis-André), flor. en 1815, élève de David. — Histoire.

BOUCHER (Jean), né à Bourges dans la 2e moitié du XVIe siècle, voyagea à Rome et s'inspira des œuvres de Raphaël. On voit à la cathédrale de Bourges deux tableaux de ce maitre. Exécution finie. Couleur peu agréable. — Histoire, portr.

BOUCHER (François), le Vieux, né à Paris 1704-1770, élève de Lemoine, 1er prix de peinture 1723. Directeur de l'Académie en 1765. Remplaça Van Loo comme peintre de Louis XV.
Les compositions de Boucher sont agréables. Le coloris est frais et séduisant, mais de convention ; il groupait les enfants d'une manière charmante et spirituelle ; ses femmes aux chairs molles ont de la grâce dans leurs mouvements ; ses objets champêtres sont jetés et dispersés avec beaucoup de goût.
On lui reproche d'avoir fait servir trop exclusivement son incroyable facilité aux caprices de la mode et aux mœurs affadies et maniérées de son temps. — Genre pastoral.
Elèves : J.-Baptiste Leprince, H. Fragonard, Challe, Beaudoin.
Vente Patureau 1857 : Le Printemps et l'Automne, 14,500 fr.
Vente Dubois 1861 : Scène champêtre, 1,050 fr.
Vte marquis de R. 1873 : Arion, 5,800 fr.
Vente marquis d'Herdfort, Deux Dessus de porte, 40,000 fr.

BOUCHER (François), le Jeune, fils de François, né à Paris 1740-1781. — Histoire, ornements, architecture.

BOUCHER (Charles-Léon), né à Paris en 1804, élève de Guérin et d'Ingres. — Paysage.

BOUCHET (Louis-André), flor. 1800, élève de David. — Histoire.

BOUCHIER (J.), né à Bourges 1580. Premier maitre de Mignard.— Bon graveur.

BOUCHOT (François), 1800-1842, élève de Regnault et de Lethière.— Hist., portr.
Eglise de la Madeleine, à Paris, tableau remarquable. — Elève : Lazerge.

BOUDIN (Eugène), né à Honfleur. Méd. 3e cl. 1881. — Paysage.

BOUGENIER (Henri-Marcellin), né à Valenciennes 1799, élève de Gros et de Mornal. — Histoire.

BOUGUEREAU (Adolphe-Williams), né à la Rochelle 1825, Élève de Picot. Grand prix de Rome 1850, Méd. 1re cl. 1857, ✻ 1859, membre de l'Institut et O. ✻ 1876, chevalier de l'ordre royal de Belgique 1881. Dessin d'une grande pureté, couleur agréable, exécution précieuse. — Portrait, histoire, sujets religieux et mythologiques.
Peintures murales : à l'Eglise Saint-François-Xavier à Paris.
Elèves : Desgoffe (Blaise), Jacquet, Perrault, Cot, etc.
Vte 1877 : Vierge consolatrice, 25,000 f.

BOUHOT (Etienne), né à Bar-les-Epoisses 1780. Méd. 3e cl. 1810, 2e cl. 1817.— Genre.

BOUILLON (Pierre), né à Thiviers (Dordogne) 1776-1831. Grand prix de Rome 1797. — Histoire. Auteur de la célèbre chalcographie : le *Musée des Antiques*.

BOULANGER (Gustave-Rodolphe-Clarence), né à Paris 1824, élève de Jollivet et Paul Delaroche. Grand prix de Rome 1849, Méd. 2e cl. 1827-1859-1863, ✻ 1865. — Genre archéologique, histoire, portrait.
Vente Willson 1881 : Une marchande de bijoux à Pompéï, 2,800 fr.

BOULANGER (Jean), né à Troyes 1576-1660. — Histoire.

BOULANGER (Clément), né à Paris 1806-1842. Méd. 1827.— Histoire.

BOULANGÉ (Louis-Jean-Baptiste), né à Verceil (Piémont)1806, de parents français, élève de Paris et d'Eugène Delacroix. Méd. 2e cl. 1828, 1re cl. 1836, ✻ 1840. — Portrait, histoire.
Eglise Saint-Laurent, Martyre de Saint-Laurent, à Paris.

BOULE, vivait au XVIIe siècle, élève de Snyders. — Chasses.

BOULLONGNE (Louis), le Vieux, né en 1609-1674. El. de Blanchard, professeur à l'Académie de peinture.— Hist. portr.

BOULLONGNE (Bon ou de Boullongue, dit l'Aîné) 1649-1717, fils du précédent. El. de Paris. Etudia en Italie le Corrège et les Carrache. Louis XIV l'employa longtemps à décorer ses palais.
Savant dessinateur, bon coloriste, belles compositions : ses sœurs Geneviève et Madeleine se sont distinguées comme peintres.— Hist., portrait.
Elèves : Louis Boullongne, Tournières.

— 64 —

BOULLONGNE (Louis), dit le Jeune, né à Paris 1654-1733, fils et élève de Bon. Grand prix de Rome. Directeur de l'Académie de peinture. Touche ferme, coloris agréable, têtes expressives. Elèves : Courtin, N. Bertin, Galloche, Santerre.— Hist., portrait.
Vente Fesch 1845 : La Visitation, 478 fr.
Vente 1876 : L'Enlèvement d'Europe, 670 fr.

BOUNIEU (Michel), né à Marseille. 1740-1814. El. de Jean-Baptiste Pierre.— Genre, histoire.

BOUQUET (Michel), né à Lorient (Morbihan). El. de Gudin. Méd. 3e cl. 1839, 2e cl. 1847 et 1848. ✿ 1881.— Paysage, pastel.

BOURBON (Dominique), né à Boulogne. Florissait au XVIIe siècle.— Hist., ornements.

BOURBONNAIS, 1615-1698. Professeur de l'Académie de Paris.— Hist., portrait.

BOURDET (Joseph-Guillaume), né à Paris 1799. El. de Gros.— Histoire.

BOURDIER (Dieudonné), né à Versailles. Méd. 3e cl. 1843.— Genre.

BOURDON (Sébastien), né à Montpellier 1616-1671, El. de son père qui était peintre sur verre.
Bourdon vint à Paris fort jeune ; à quatorze ans, se rendit à Bordeaux, où il peignit des plafonds à fresque. Visita ensuite les villes du Midi ; n'ayant trouvé aucuns travaux il s'engagea. Bientôt il rentra dans la vie civile. Il se rendit à Rome et fut admis dans l'atelier de Claude Lorrain.
Bourdon acquit de la réputation par les pastiches qu'il fit d'Andréa Sacchi, de Michel-Ange, de Bamboche et de Claude Lorrain.
De retour en France, il exécuta plusieurs tableaux qui le mirent en vue. Il fut appelé en Suède par la reine Christine qui le nomma son 1er peintre. Il revint l'année suivante ; il fut de l'Académie lors de sa fondation. Bourdon ne s'est arrêté à aucun genre, à aucune manière. Il peignit l'histoire, le paysage et les bamboches. Sa touche est légère, son coloris agréable ; grande facilité d'exécution.
Cet artiste a fait d'excellentes gravures d'après ses œuvres.
Elèves : Paillet, Monier, N. Loir.
Vente Martin 1856 : Scènes militaires, 680 fr.
Vente Moret 1859 : La Femme adultère, 285 fr.
Vente 1881 : Le Chanteur, 11,200 fr.

BOURGE (Mme), née DESTAILLEURS, à Paris. Méd. 2e cl. 1843. — Miniature.

BOURGEOIS (Charles). Né à Amiens 1759-1832. El. de Kemly.— Port., miniat.

BOURGEOIS (Florent-Constant), né à Paris 1767. El. de David. ✿ 1827.— Pays.

BOURGEOIS (Amédée), né à Paris 1798-1837. El. de son père Constant.— Histoire, paysage.

BOURGEOIS (Isidore), né à Nevers. El. de Cornu, Flandrin et Cabanel. Méd. 3e cl., 2e cl. 1880.— Hist.

BOURGUIGNON (Pierre), né à Namur, 1630-1698. Reçu de l'Académie de peinture 1671.— Portrait.

BOURGUIGNON.— Voir COURTOIS.

BOUTEILLIER (Mlle), floris. en 1819. Elève de Bouillon.— Hist., portrait.

BOUTERWEK (Frédéric), él. d'Horace Vernet et Paul Delaroche. Méd. 2e cl. 1841, 1re cl. 1847.— Genre, portrait.

BOUTIBONNNE (Charles-Edouard), né à Pesth (Hongrie), de parents français. Méd. 3e cl. 1847.— Genre, portrait.

BOUTON (Charles-Marie), né à Paris. El. de David et de Bertin. Méd. 1re cl. 1819 ✿ 1825.— Intérieur d'église de 150 à 400 francs.

BOUVIER (Laurent), né à Vinay (Isère) Méd. 1870.— Portrait.

BOUYS (André), né à Hyères 1657-1740. El. de François de Troy. Membre de l'Académie.— Portrait.

BOYENVAL (Alexis-François), né à Paris 1784. El de David et de Bertin. Méd. 2e cl. 1819.— Paysage historique.

BOYER (Michel), 1667-1724. Membre de l'Académie.— Architecture, paysage.

BOZE (Joseph), 1746-1826.— Batailles, portrait.

BRAQUEMOND (Félix), né à Paris. El. de Guichard. Méd. 1866.— Portrait pastel.

BRALLE (Jean-Marie), né à Paris 1785. El. de Prud'hon.— Hist., portrait.

BRAMTOT (Alfred), né à Paris, El. de Gérôme. Méd. 3e cl. 1879, 2e cl. 1880.— Portrait, genre.

BRANDON (Jacob-Edouard), né à Paris. El. de Picot et de Corot. Méd. 1865 et 1867.— Portrait genre.

BRASCASSAT (Jacques-Raymond), né à Bordeaux 1804-1867. El. de Th. Richard et de Hersent. Méd. 2e cl. 1827, 1re cl. 1831, ✿ 1837. Membre de l'Institut 1846. Surnommé le « Poëte des Animaux ». Bonne couleur, mais quelque sécheresse dans l'exécution.— Paysage, animaux.
Le Musée de Nantes possède plusieurs tableaux de ce maître. Vente de 2.500 à 10,000 fr.

ÉCOLE FRANÇAISE.

BRÉMOND (Jean-François), né à Paris 1807. El. de Couder et Ingres.— Hist.

BRENET (Nicolas-Guy), 1728-1792, né à Paris. Fut le maître du baron Gérard. Membre de l'Académie 1769.— Hist., port. Elève : Taunay.

BREST (Fabius), né à Marseille. El. de Loubon et de Troyon.— Marine, paysage. Vente 1879 : Marine, 580 fr.

BRETON (J.-François LE), né à Bonchamp. Vivait en 1780. El. de Vincent et de David.— Perspective.

BRETON (Jules-Adolphe), né à Courrières (Pas-de-Calais) 1827. El. de Devigne et de Drolling. Méd. 3e cl. 1855; 2e cl. 1857, 1re cl. 1859 et 1861, ✻ 1861. O. ✻ 1867. Méd. d'honneur 1872. Chevalier de l'ordre royal de Belgique 1881. Coloris remarquable par ses valeurs, sujets de la vie des champs. —Peintre et poète. Genre.
Élèves : Billet, son frère Émile, Mme Demon, sa fille.

BRETON (Emile-Adélard), né à Courrières. Elève du précédent. Méd. 1866, 1867 et 1868. Touche large, bonne couleur.— Paysage, effets d'hiver.

BRETON-DEMON (Mme Virginie), née à Courrières. El. de Jules Breton, son père. Méd. 3e cl. 1881.— Genre.

BRIARD (Gabriel), né à Paris 1725-1777. El. de Natoire.— Hist.

BRIE (Jean de), floris. au XVIIe siècle. El. de Dubreuil.— Ornements, hist.

BRIGUIBOUL (Marcel), né à Ste-Colombe-sur-l'Hers (Aude). Méd. de 3e cl. 1863.— Genre.

BRILLOUIN (Louis-Georges), né à St-Jean-d'Angely. El. de Drolling et de Cabat. Méd. 1855, 1869 et 1874.— Genre, pays.

BRION (Gustave), né à Rothau (Vosges) 1824-1877. El. de Gabriel Guérin. Méd. 2e cl. 1859 et 1861; de 1re cl. 1863 ; ✻ 1863; Méd. d'honneur 1868.— Hist., genre.
Vente Everard 1873 : Après le Gullertanz, 9,100 fr.

BRISON (Emile), né à Dinan. Méd. 1835.— Genre.

BRISSET (Pierre-Nicolas), né à Paris. El. de Picot ; prix de Rome 1840. Méd. de 2o cl. 1847 et 1855. ✻ 1868.— Genre, histoire.

BROC (Jean), né à Montignac (Dordogne) 1780. El. de David.— Hist.

BROCAS (Charles), né à Toulouse 1774. El. de Regnault.— Hist., paysage.

BROSSARD (André-Guillaume), né à La Rochelle. El. de Gros et P. Delaroche. Méd. 3e cl. 1848.— Port., genre.

BROSSARD DE BEAULIEU (Marie Rénée), née à La Rochelle 1760. El. de Greuze.— Portrait, genre.

BROWNE (John-Lewis), né à Bordeaux. Méd. 1865, 1866, 1867, ✻ 1870.— Genre.

BROWNE (Mme), née à Paris. El. de Chaplin. Méd. 3e cl. 1855, 1859, 2e cl. 1861.— Genre.

BRUANDET, floris. en 1790. Imitateur de Ruisdaël. Jolie exécution, touche facile : ses intérieurs de forêts sont très-estimés. — Paysage et figures.
Imitateurs : Budelot, Josselin.
Vente Papin 1873 : La Mare, 3,050 fr.
Vente : 1877 : Sous Bois, et Moines, 980 f.

BRUN (Charles), né à Montpellier. El. de Picot et Cabanel. Méd. 1868.— Genre.

BRUN (Nicolas). Flor. à Beauvais 1810. El. de Vincent.— Genre.

BRUNE (Adolphe), né à Paris. El. de Gros. Méd. 1re cl. 1837 et 1848. ✻ 1861.— Hist., portrait.

BRUNE-PAGÈS (Mme), née à Paris. El. de Meynier. Méd. 1re cl. 1841.— Genre.

BRUYÈRE (Mlle Elisa), floris. en 1820. El. de Barbier et de Van Daël.— Port., fleurs, miniature.

BUAT (Auguste-Réné) 1799-1828, né à Alençon.— Port.

BUDELOT (Philippe), flor. en 1810. El. et imitateur de Bruandet. Coloris agréable, sécheresse dans l'exécution.— Paysage, petites figures.
Vente 1874 : Paysage, 180 fr.
Vente 1879 : Paysage et figures, 210 fr.

BUFFET (François), né à Cormatin 1789. El. de Vincent.— Hist., portr.

BUGUET (Henri), né à Fresne (Seine-et-Marne) en 1761. El. de David.— Hist., port.

BUNEL (Jacques), né à Blois 1558-1614. — Histoire.

BURCH (Jacques-André VAN DER), né à Montpellier 1761-1803.— Paysage.

BURCH (Jacques VAN DER), fils du précédent. Vivait en 1830. El. de Guérin et de David.— Paysage.

BURON (Jean-Virgile), flor. au XVIe siècle. Collabora avec le Primatice. — Ornements, hist.

BUSSON (Charles), né à Montoire (Loir-et-Cher). El. de Remond et Français. Méd. 1855, 1857, 1859, 1863. ✻ 1866, 1re cl. 1878. Couleur vraie, effets piquants.—
Élèves : Gosselin, Gilbert, Herpin.

BUTAY (Jean-Baptiste), vivait à Pau 1760.— Hist., portrait.

BUTIN (Ulysse-Louis), né à St-Quentin (Aisne). Méd. 3e cl. 1875, 2e cl. 1878; ✻ 1881.— Hist., portrait.

8

BUTTURA (Eugène-Ferdinand), né à Paris. El. de H. Bertin et de P. Delaroche. Grand prix de Rome 1837. Méd. 2e cl. 1843, 1848.— Port., paysage.

C

CABANEL (Alexandre), né à Montpellier 1823. El. de Picot; prix de Rome 1845. Méd. 2e cl. 1852, 1re cl. 1855, ✻ 1855. Membre de l'Institut 1863. O.✻ 1864; Méd. d'honneur 1865, 1867 et 1878. Style magistral, dessin correct.— Hist., portrait, sujets religieux et mythologiques. Fresques au Panthéon.
Elèves : Pierre Cabanel, Sylvestre, Paul Blanc, Adam, Gervex, Morot, A. Regnault, Moreau de Tours, Debat, Ponsan.
CABANEL (Pierre), né à Montpellier. 1838. El. du précédent. Méd. 3e cl. 1873.— Genre.
CABART (Mme Ernestine), née à Paris. Méd. 1840.— Fleurs.
CABASSON (Guillaume-Alphonse), né à Rouen. El. de Paul Delaroche. ✻ 1878. — Genre.
CABAT (Louis-Nicolas), né à Paris 1812. El. de Flers. Méd. de 2e cl. 1834. ✻ 1843 O.✻ 1865. Membre de l'Institut 1867. Directeur de l'Académie de Rome 1880. Coloris aux notes tristes, exécution serrée. — Paysages et figures. Elève : Fromentin.
CACHEUX (J.-P.), né à Epinay, floris. en 1822.— Intérieur.
CADEAU (Réné), 1782-1859, né à Angers. El. de Guérin.— Portrait, genre.
CALLET (Antoine-François), né à Paris 1741-1823. Grand prix de Rome à 18 ans. Membre de l'Académie 1764.— Portrait, histoire.
CALLOT (Jacques), 1594-1635, né à Nancy. El. de Henriot. Dessinateur et aquafortiste. Touche agréable, vive et spirituelle; génie abondant et fantastique. Callot a gravé environ 16,000 pièces.— Hist., batailles, etc. Imitateurs et élèves : Bosse, Dervet, Claude.
CAMBON (Armand), né à Montauban, El. de Paul Delaroche et d'Ingres. — Genre, paysage.
CAMBON (Charles-Antoine), né à Paris 1802. Elève de Ciceri. Associé à Philastro. ✻ 1870.— Décors de théâtre.
CAMINADE (Alexandre), né à Paris 1783-1862. El. de David et Mérimée. Méd. 2e cl. 1812, 1re cl. 1831. ✻ 1833. Le Musée du Versailles, l'église St-Etienne-du-Mont, St-Médard, à Paris, possèdent des tableaux de ce maître. — Histoire, fresque.
CAMINO (Charles), né à St-Etienne. Méd. 1809.— Genre.
CAMMAS (Lambert), né à Toulouse 1743-1869. El. de Rivals.— Hist.
CANON (Louis), né à Paris. El. de Charet. Méd. 1838.— Hist., portrait.
CANONVILLE, vivait au XVIIe siècle.— Histoire
CARAFFE (Armand), vivait en 1810. El. de Lagrénée.— Histoire.
CARAUD (Joseph) né à Cluny. El. d'Abel de Pujol et de Muller. Méd. 1859 et 1861, ✻ 1867.— Genre.
CARBILLET (Prudent), né à Essoyes (Aube). Méd. en 1841.— Genre.
CARESME (Philippe), 1734-1776, né à Paris. El. de A. Coypel.— Hist.
CARON (Rosalie), né à Senlis. Vivait en 1818.
CARPENTIER (Germain), né à Valenciennes 1794-1817. El. de Gros.— Hist. Vente Marquis de R. 1873 : Bacchanale, 650 fr.
CARPENTIER (Paul-Claude), né à Rouen 1787. Elève de David, scène dans le genre de Boucher. — Hist., genre, port. De 500 à 1,000 fr.
CARREY (Jacques), 1646-1726, né à Troyes. El. de Lebrun.— Histoire.
CARRIER (Joseph-Auguste), né à Paris 1800. El. de Gros et de Prud'hon. Méd. 2e cl. 1833, 1re cl. 1837.— Port., miniature.
CARTERON (Eugène), né à Paris. El. de Gleize. Mlle 1878.— Portrait.
CASSAS (Louis-François), né à Azay-le-Féron (Indre), 1756-1827. — Paysage, architecture. De 300 à 600 fr.
CASSEL (Félix), né à Lyon. Méd. 3e cl. 1840, 2e cl. 1846.— Genre, portrait.
CATHELINEAU (Gaëtes), vivait en 1820. — Portrait, paysage.
CAUSET, vivait au XVIIe siècle. El. de Parrocel.— Hist.
CAUVIN (Louis-Edouard), né à Toulon. ✻ 1875.— Marine.
CAVÉ (Mme), née à Paris. El. de Camille Roqueplan.— Aquarelle.
CAYLUS (Anne de Turbières comte de), né à Paris 1692-1765. Savant et amateur. — Genre, histoire.
CAZABON (Michel), né à la Trinité (Antilles) 1815. El. de Drolling et de Gudin. — Marine.

CAZÈS (Pierre-Jacques), né à Paris 1676-1753. El. de Houasse et de Bon Boullongne. L'église Saint-Germain-des-Prés (Paris), possède des tableaux de ce peintre. — Hist., portrait.
Elèves: Parrocel, PierreRobert, Chardin.
CAZES (Romain), né à St-Béat (Hte-Garonne), 1810-1881. Él. d'Ingres. Méd. 1839 et 1863. ✻ 1870. Il avait de son maître la correction du dessin et l'ampleur de la composition.— Histoire, portrait. Peinture murale église St-François-Xavier à Paris.
CAZIN (Jean-Charles), né à Semers (Pas-de-Calais). El. de Lecoq de Boisbaudran. Méd. 1re cl. 1880.— Genre, hist.
CELLIER (Célestin), vivait au xviiie siècle.— Portrait, histoire.
CELLIER (François-Placide), fils et élève du précédent. Né à Valenciennes 1768.— Hist., genre.
CHABAL-DUSSUGEY (Pierre-Adrien) né à Charlieu (Loire). Méd. 1845-1847. ✻ 1857.— Fleurs, fruits, gouache.
CHABORD (Joseph), né à Chambéry 1786. Florissait en 1825. El. de Regnault. — Histoire.
CHABRY (Marc), né à Lyon 1660-1727. — Hist., portrait.
CHACATON (Henri de), né à Moulins. Él. de Hersent, Ingres et Marilhat. Méd. 1838, 1844 et 1848. — Hist., paysage.
CHALLE (Michel-Ange), né à Paris 1718-1778. Élève de Boucher.—Genre.
Vente 1880 : La Comparaison, 3,000 fr.
CHAMPIN (Jean-Jacques), né à Sceaux 1796-1860. Él. de Storelli.—Pays., aquar.
CHAMPMARTIN (Charles-Émile). Élève de Guérin. Méd. 1re classe 1823, ✻ 1831.— Hist., portrait.
CHAPLIN (Charles), né aux Andelys 1825. Élève de Drolling. Méd. de 2e classe 1841 et 1852, ✻ 1855. Sujets gracieux, coloris fin et agréable, touche spirituelle.— Genre, portrait.
CHAPERON (Nicolas), né à Châteaudun 1596-1647. Élève de Simon Vouet.—Hist.
CHARDIN Jean-Baptiste), né à Paris 1699-1779. Élève de Noël Coypel, mais se forma surtout lui-même. Membre de l'Académie 1728. Naïveté attrayante, couleur vraie et puissante; bon clair-obscur.— Nature morte, portrait.
Chardin eut un fils qui fit le même genre et mourut sans réputation vers 1765.
Vte B. 1860 : Verres et brioches, 1,400 f.
Vente R. 1874 : Portrait, 1,290 fr.
Vente Laperlier 1880 : Portrait d'homme, pastel, 8,000 fr.
De 3,000 à 10,000 fr.

CHARLET (Nicolas-Toussaint), né à Paris 1792-1845. Élève de Gros. Dessinateur plutôt que peintre, compte près de 4,000 pièces dans son œuvre : lithographies, dessins au crayon, à la sépia, à la plume. Autant de vérité, de sensibleté que de comique. Manière saisissante.—Genre, scènes milit.
Vente Thevenin 1851 : Sergent de voltigeurs, 315 fr.
Vente Seymour : Fête du grand-papa, 1810 fr.
Vente Jourde 1881 : Grenadier de la vieille garde, 6,700 fr.
Él.: Penguilly-Lharidon.
CHARLIER (Jacques), floriss. au xviiie siècle. On pense que Boucher fut son maître.— Portrait, miniature.
De 500 à 1,500 fr.
CHARMETON (Georges), 1614-1674, né à Lyon, élève de Jacques Stella. Membre de l'Académie en 1662. — Histoire, ornements, architecture.
CHARNAY (Armand), né à Charlieu (Loire). Élève de Pils et Feyen Perrin. Méd. 1876. — Genre.
CHARPENTIER (Auguste), né à Paris, élève de Gérard et d'Ingres. Méd. 2e clas. 1840. — Hist. portrait.
CHARPENTIER (Eugène-Louis), né à Paris, élève de Gérard et de Coignet. Méd. 3e cl. 1841 et 1857.— Histoire, portrait.
CHARPENTIER (Mme Marie), flor. en 1805, élève de David et Gérard. — Genre, portrait.
CHARTIER, flor. au xviie siècle, élève de Toutin. — Portrait, émail sur bagues, boîtes, etc.
CHASSELAT - SAINT-ANGE (Henri-Jean), né à Paris. Méd. 3e cl. 1838. Élève de Lethière. — Hist., portrait.
CHARTRAN (Téobald), né à Besançon, élève de Cabanel. Médaille et prix de Rome 1877. — Portrait, histoire.
CHASTELIN (Charles), 1674-1755. Membre de l'Académie.— Vues de villes, paysage.
CHASSERIAU (Théodore), né à Samana (Amérique-Espagnole) 1819-1856, élève d'Ingres. ✻ 1849. — Histoire. — Coupole de l'hémicycle de Saint-Philippe-du-Roule à Paris.
CHATILLON (Auguste de), né à Paris 1808-1881. Méd. 3e cl. 1836, 2e cl. 1837. Peintre, sculpteur et poète. — Portrait, genre.
CHAUDET (Antoine), né à Paris 1763-1810. Membre de l'Institut. Peintre et sculpteur. — Histoire.

— 68 —

CHAUFOURRIER (Jean), 1672-1757.— Paysage, marine.

CHAUVEAU (François), né à Paris, flor. en 1670. Elève de L. de la Hire. Peintre et habile graveur. — Histoire, genre.

CHAUVIN (Charles), né à Rome, de parents français, ✠ 1864.— Portr., genre.

CHAVANNES (Pierre-Domachin), né à Paris 1672-1744. Membre de l'Académie 1709.— Histoire.

CHAVET (Joseph-Victor), né à Aix (Bouches-du-Rhône), élève de Révoil de Roqueplan, ensuite de Meissonier. Unit la vivacité de l'esprit français à la patience du génie hollandais. Méd. 1853, ✠ 1859. — Genre.

CHAZAL (Antoine), né à Paris 1793-1854, élève de Van Spaendonck et de Bidault. Méd. 2e cl. 1831, ✠ 1838.— Fleurs

CHAZAL (Charles-Camille), né à Paris. Elève de Drolling. Méd. 3e cl. 1851, Méd. 2e cl. 1861. — Genre.

CHENAVARD (Paul), né à Lyon 1808, élève de Hersent et Ingres. ✠ 1853, Méd. 1re cl. 1855. — Histoire.

CHÉNU (Fleury), né à Briançon 1833-1875, élève de l'école des Beaux-Arts de Lyon. Méd. 1868. — Effets de Neige, paysage.
Vente de 5,000 à 15,000 fr.

CHÉRIET (Bruno-Joseph), né à Valenciennes 1819, élève de Picot. — Histoire.

CHERET (Jean-Louis Lachaume de Gavaux, dit), né à la Nouvelle-Orléans de parents français.— ✠ 1878.— Genre.

CHERON (Elisabeth-Sophie), née à Paris 1648-1711. Membre de l'Académie de peinture 1676. Peintre et poète.— Portrait, histoire.

CHERON (Louis), né à Paris 1660-1713, frère de la précédente.— Histoire.

CHÉRY (Louis), né à Thionville 1791. El. de David.— Genre, portrait.

CHÉRY (Philippe), florissait en 1790. El. de Joseph Vien.— Histoire.

CHEVANDIER DE VALDROME (Paul), né à St-Quirin (Meurthe). El. de Picot, de Marilhat et Cabat. Méd. 3e cl. 1845, 2e cl. 1851. Dessin correct.— Hist., fresque.

CHIFFARD (François), né à St-Omer, El. de Cogniet. Prix de Rome 1851. — Histoire.

CHINTREUIL (Antoine), né à Pont-de-Vaux 1817-1873. El. de Corot. Méd. 1867. ✠ 1870. Bonne couleur, fidèle interprète de la nature.—Paysage.
Vente 1877 : Paysage, 3,850 fr.

CHRISTOPHE (Joseph), 1662-1748, né à Verdun. Membre de l'Académie en 1702. — Histoire,

CHOUVET (Mme Louise), née à Toulon. Méd. 3e cl. 1847.— Fleurs.

CIBOT (Edouard), né à Paris 1799-1877, El. de Guérin et Picot. Méd. 2e cl. 1836, 1re cl. 1843, ✠ 1863.— Hist., portrait.
Peintures décoratives à St-Jean-de-Gilles et du Gros-Caillou, Paris.

CICÉRI (Luc-Charles), né à St-Cloud 1770-1864 Peintre des Menus-Plaisirs.— Décors de théâtre.

CICÉRI (Eugène), né à Paris. El. de son père. Méd. 1852. — Paysage, intérieur, aquarelle.

CIOR (Pierre-Charles), né à Paris 1769, élève de Bauzin. — Histoire, portrait, miniature.

CIVETON (Christophe), né à Paris 1796, élève de Bertin. — Paysage.

CLAUDE-LORRAIN. Voir GELÉE.

CLAUDE, flor. en 1500. — Hist., portr.

CLAUDE (Jean-Maxime), né à Paris. El. de Galland. Méd. 1866, 1869, 2e cl. 1872. — Paysage, marine.

CLAUDE (Eugène), né à Toulouse. Méd. 3e cl. — Un de nos habiles peintres de nature morte.

CLAVAUX (Claude-Auguste), le CAPITAINE, né à Valence (Drôme) en 1789 vers 1830 El. de Bertin.— Paysage.

CLÉMENT (Félix-Auguste), né à Donzère (Drôme). El. de Drolling et Picot. Prix de Rome 1856, méd. 1864 et 1867. — Histoire, portrait, genre.

CLERC (Sébastien), 1677-1763, né à Paris, élève de Bon Boullongne. Membre de l'Académie 1704. — Histoire.

CLERGET (Hubert), né à Dijon. ✠ 1872. — Paysage, lithographie.

CLERGET-MÉLINGUE (Mme). Méd. 2e cl. 1831. — Fleurs.

CLÉRIAN (Louis-Mathieu), né à Pont-Audemer. Flor. en 1808. Elève de Constantin. — Histoire.

CLÉRISSEAU (Charles), 1721-1820, né à Paris. ✠ — Paysage.

CLOUET ou CLOET (François), dit JEHANNET 1510-1572, né à Tours. Sa peinture rappelle le genre flamand : elle est naïve et très-détaillée.—Hist., portrait.
Vente Pourtalès 1865 : Portrait de femme, 4,000 fr.
De 5,000 à 15,000 francs.

COCHEREAU (Mathieu), 1793-1817, né à Montigny. El. de David.—Genre, hist.

COCHET (Augustine), née à St-Omer, flor. 1819. El. de Chery.—Genre, portr.

COESSIN - DELAFOSSE (Ch.-Alexandre), né à Lisieux. Méd.1873.— Hist., genre.

COGNIET (Léon), 1794-1880. Né à Paris. El. de P. Guérin. 2ᵉ prix de Rome en 1815 et 1ᵉʳ en 1817, Méd. 1824, ✻ 1828, O. ✻ 1846. Membre de l'Institut 1849. Méd. 1ʳᵉ cl. 1855.
Coloris puissant, bon clair-obscur, palette riche et variée.—Hist., genre, portr.
Eglise de la Madeleine : la Résurrection du Christ. St-Nicolas-des-Champs : Saint Étienne visitant les malades. A Paris.
Élèves : Bin, Bonnat, De Coninck, De Dreux, Feyen-Perrin, Luminais, Messonnier, Rosa Bonheur, H. Frère, Mlle Jacquemart, Hillemacher, J.-P. Laurens, etc.
Vente de 500 à 1,200 fr.

COGNIET (Mme Léon), née à Lyon. Méd. 1840 et 1843.— Genre.

COIGNARD (Louis), 1812-1874. Né à Mayenne. El. de Picot. Méd. 3ᵉ cl. 1846, 1ʳᵉ cl. 1848.— Paysage, animaux.
Vente 1876 : Animaux au pâturage, 1,120 fr.

COIGNIET (Jules-Louis), 1798-1860, né à Paris. El. de Bertin. Méd. 2ᵉ cl. 1824 et 1848, ✻ 1836. Style pittoresque, bon coloris.
Vente 1879 : Paysage, 180 fr.
Vente 1880 : Paysage, vue d'Italie, 310 f.

COLART DE LAON, né à Laon. Fl. au XIVᵉ siècle.

COLAS (Alphonse), né à Lille. El. de Souchon. Méd. 1849-1863. — Portrait, histoire.

COLIEZ (Adrien-Norbert), né à Valenciennes 1754-1824.— Vues de villes, pays.

COLLET (Jacques-Claude), fils de J.-Baptiste, né à Paris 1792.— Pays., portr.

COLLIN (Alexandre-Marie), né à Paris. El. de Girodet. Méd. 2ᵉ cl. 1824-1831, 1ʳᵉ cl. 1840. ✻ 1873.— Hist., portrait.

COLLIN (Louis-Joseph), né à Paris. El. de Cabanel. Méd. 2ᵉ cl. 1873.— Genre.

COLLIN DE VERMONT (Hyacinthe), né à Versailles 1693-1761. El. de Rigaud.— Hist., portrait.

COLOMBEL (Nicolas), 1646-1717, né à Sotteville, près Rouen. Étudia Raphaël et imita Le Poussin. Membre de l'Académie 1694.— Histoire, genre.

COLSON (Jean-François), 1733-1803, né à Dijon, El. de Nonotte.— Portrait, hist.

COLVILLE (Antoine), né à Ruffley (Jura) 1793 ? El. de Morteleque.— Chasses, animaux.

COMAIRAS (Philippe), né à St-Germain-en-Laye. El. d'Ingres. Fl. en 1850.— Hist.

COMÈRE (Léon-François), né à Trélon (Nord). Méd. 1875. Prix de Rome 1875. Méd. 2ᵉ cl. 1881.— Hist.

COMPTE-CALIX (François-Claudius), 1811-1880, né à Lyon. El. de Bonnefonds. Méd. 1844, 1857, 1859 et 1863. Sujets gracieux et spirituels, touche vive.— Genre.

COMTE (Pierre-Charles), né à Lyon. El. de Robert Fleury. Méd. 2ᵉ cl. 1852, 2ᵉ cl. 1853, 1855, 1857. ✻ 1857.— Hist., genre.

CONSTANT (Benjamin), né à Paris 1845. El. de Cabanel. Méd. 1875, 2ᵉ cl. 1876. ✻ 1878. Chevalier de l'ordre royal de Belgique 1881. Effet saisissant, couleur puissante ; orientaliste.— Hist., portrait.

CONSTANTIN (Jean-Antoine), né à Marseille 1757.— Paysage, genre.

CONSTANTIN (Sébastien), fils du précédent. Floris. en 1817.— Paysage, genre.

CONTÉ (Nicolas-Jacques), né à St-Cenerie (Normandie) 1755-1805.— Port., hist.

CORMONT (Fernand), né à Paris. El. de Fromentin et de Cabanel. Méd. 1870 et 1873. Prix du Salon 1875. Chevalier de l'ordre royal de Belgique 1881.— Hist.

CORNEILLE (Michel), né à Orléans 1601-1664. El. de Simon Vouet. — Hist., portrait.

CORNEILLE (Michel), né à Paris 1642-1708. El. de son père. Étudia en Italie les Carrache. Dessin correct. Membre de l'Académie 1663.— Hist., genre.

CORNEILLE (Jean-Baptiste), né à Paris 1646-1685. Frère du précédent. Membre de l'Académie de Paris 1675. — Hist., genre.

CORNU (Sébastien), né à Lyon. El. d'Ingres. Méd. 3ᵉ cl. 1838, 2ᵉ cl. 1841, 1ʳᵉ cl. 1845.— Histoire ; deux tableaux à St-Roch, Paris.

COROT (Camille), né à Paris 1796-1875. Elève de Victor Bertin. Méd. 2ᵉ cl. 1833. ✻ 1846. Méd. 1ʳᵉ cl. 1848 et 1855, 2ᵉ cl. 1867. O.✻ 1867. Méd. d'honneur 1874. Manière vaporeuse, interprète de la nature dans sa poésie fugitive. Coloris argentin, bonne perspective aérienne.— Paysage.
Décorations de l'église de Ville-d'Avray.
Élèves : Anastasie, Appian, Chintreuil, Français, Ch. Leroux.
Vente Everard et Cⁱᵉ 1873 : L'Aube, 5,500 fr.
Vente Baron Beurnonville 1880 : Paysage et Nymphes, 27,000 fr.
Vente Lepel-Cointet 1881 : Les Saules, 15,000 fr.

CORTEYS (Léon), vivait en 1556 à Limoges.— Email.

COT (Pierre-Auguste), né à Bédarieux. Elève de Cabanel et de Bouguereau. Méd. 1870, 1872, ✳ 1874. Compositions pleines de charmes. — Genre, portrait.

COTELLE (Jean), vivait en 1670 à Meaux. Elève de Vouet. — Ornements.

COTTRAU (Félix), vivait en 1828. — Histoire, paysage.

COUBERTIN (Charles De), né à Paris. Elève de Picot. ✳ 1865. — Histoire.

COUDER (Alexandre-Jean-Henri), né à Paris 1812-1879. El. de Gros. Méd. 1836, ✳ 1853. — Fleurs, fruits, intérieurs de cuisine.
Vente 1879 : Intérieur de cuisine, 400 f.
Vente de 150 à 300 francs.

COUDER (Louis), né à Paris 1789. El. de David et de Regnault. ✳, membre de l'Institut 1839, O. ✳ 1841. — Hist. port.
Peinture à la Madeleine, le Repas chez Simon le Pharisien, et à Notre-Dame-de-Lorette.

COUNIS (Salomon-Guillaume), né à Genève 1785. El. de Girodet. — Email.

COUPIN DE LA COUPRIE (Marie-H.), né à Sèvres 1763. — Histoire.

COURANT (Maurice), né au Havre. El. de Messonier. Méd. 1870. — Marine.

COURBET (Gustave), né à Ornans (Doubs), 1819-1877. Méd 2e cl. 1849, 1857, et 1861. Peintre réaliste. Etude parfaite de la nature. —Hist., portrait, paysage, etc.
Vente Everard et Cie 1873 : Un coin de l'immensité, 8,000 fr.
Vente Everard et Cie 1873 : La Trombe. 3,310 fr.
Vte John Wison 1881 : Paysage, 12,000 f.
Vente Lepet-Cointet 1881 : La remise des Chevreuils, 35,000 francs.

COURCY (Alexandre), né à Paris. Méd. 1867. — Genre.

COURDOUAN (Vincent-Joseph), né à à Toulon. El. de P. Guérin. Méd. 3e cl. 1838 et 1844, 2e cl. 1847, ✳ 1852. — Paysage, marine.
Vente 1873 : Marine, vue prise à Toulon, 625 francs.

COURT (Jean et Charles). Florissaient au XVIe siècle. — Portrait.

COURT (Joseph), né à Rouen 1797-1865. Élève de Gros, 1er prix de Rome 1821, méd. 1re cl. 1831, ✳ 1838.—Hist., port.

COURTAT (Louis), né à Paris. El. de Cabanel. Méd. 1873, 2e cl. 1874.—Genre.

COURTOIS (Jean), flor. au XVIIe siècle. —Histoire.

COURTOIS (Jacques) dit LE BOURGUIGNON, peintre et graveur 1621-1676. Né à Saint-Hippolyte (Franche-Comté). Élève de de son père et de Jérôme. Etudia à Rome les grands maîtres et se lia d'amitié avec le Guide, l'Albane et Pierre de Cortone. Suivit en Italie les armées pendant trois ans ; dessina les combats, les marches, les siéges et les attaques auxquels il prit part.
Quoique LE BOURGUIGNON ait peint l'histoire et le portrait, c'est à ses tableaux de batailles qu'il doit sa réputation. — Dans ses grands tableaux son dessin est faible, son exécution trop large ; sa couleur tombe dans le rougeâtre ; mais dans ses petites toiles son faire est excellent, le coloris chaud ; la lumière est répandue avec intelligence. Malheureusement, ses œuvres ont poussé au noir.
Elève : Parrocel le père.
Vente Laperrière 1829 : Bataille, 530 fr.
Vente B. 1825 : Choc de cavalerie, 285 f.
Vente 1879 : Passage d'un pont, 400 fr.

COURTOIS (Guillaume) 1628-1679. Né à St-Hippolyte. El. de son frère. Voyagea de bonne heure à Rome et devint élève de P. de Cortone. — Paysage, batailles.

COURTOIS (Gustave), né à Pusey (Hte-Saône). Méd. 2e cl. 1878 et 1880.— Hist.

COURVOISIER (Mme), née Claire VILDE. Méd. 1843, 2e cl. 1845.— Fleurs, fruits.

COUSIN (Jean), né à Soucy, près Sens, 1530-1590, peintre et sculpteur. Un des fondateurs de l'Ecole Française. Imagination féconde. — Hist., portr., verrier.

COUTAN (Paul) 1792-1837. Élève de Gros.— Histoire,

COUTEL (Antoine), né à Aix (Bouches-du-Rhône). El. d'Ingres. Méd. 3e cl. 1843, 2e cl. 1847. — Hist., portrait.

COUTURE (Thomas), né à Senlis 1815-1879. El. de Paul Delaroche et de Gros. Méd. 1re cl. 1847. ✳ 1848, O. ✳.
Exécution large, bonne couleur, touche puissante ; dessin correct. Son tableau : Les Romains de la Décadence, est regardé comme un de ses meilleurs.— Hist., port.
Vente Wilson 1881 : Après le Bal Masqué, 4,900 fr.

COUTURIER (Philibert-Louis), né à Châlon (Saône-et-Loire). El. de Picot. Méd. 3e cl. 1855 et 1861. — Genre, basse-cour.
Vente de 200 à 500 francs.

COUTURIER (Léon), né à Mâcon. El. de Cabanel et de Dauguin. Méd. 3e cl. 1881. — Genre.

COYPEL (Noël), né à Paris 1628-1707. Él. de Guillerier et d'Errard. Directeur de l'Académie de Rome 1672. Touche moelleuse, compositions heureuses, coloris frais et conventionnel.— Hist., portr.
Élèves : Ses deux fils et Charles Pocrion.
Vente Fesch 1845 : Sacrifice d'Abraham, 252 fr.
Vente 1876 : Enlèvement d'Europe, 920 f.

COYPEL (Antoine), né à Paris 1660-1752. Fils et Él. de Noël. Etudia en Italie les œuvres de Raphaël, de Michel-Ange et d'Annibal Carrache. S'inspira pour le coloris du Titien et du Corrège. Directeur de l'Académie de Paris 1714. Composition agréable, quelque peu maniérée. — Hist., portrait.
Vente Deverre 1855 : Mad. de Pompadour, 870 fr.; Jeune Fille lisant, 1500 fr.
Vente 1876 : Sujet mythologique, 1780 f.
COYPEL (Charles-Antoine), né à Paris 1694-1752. Fils et Él. du précédent. Directeur de l'Acad. de Paris, premier peintre du roi. Touche facile, coloris brillant. Abandonna l'Histoire pour la Bambochade. — Hist., portrait.
Vente Fesch 1845 : J.-Christ délivrant un possédé, 370 fr.
Vente R. 1873 : Le Château de Cartes, 480 fr.
COYPEL (Noël-Nicolas) 1692-1735, à Paris. El. et fils de Noël. Ne visita pas l'Italie. Etudia les antiques et les grands maîtres. Touche spirituelle, beau coloris. — Histoire, genre, portrait, gravure.
CRÉPIN (Louis-Philippe), 1772-1845. né à Paris. El. de Regnault, de Hubert Robert et de Joseph Vernet. — Paysage, marine.
Vente 1869 : Paysage animé de petites figures, 380 fr.
Vente 1874 : Marine, 275 fr.
Vente de C. 1876 : (deux pendants), paysages, 290 fr.
CRIGNIER (Louis), né à Sarens (Oise), florissait en 1825. El. de David et de Gros. — Histoire, portrait.
CROY (Raoul de), né à Amiens 1797. El. de Valenciennes.— Paysage.
CUNY (Léon), né à Paris 1802. El. de Lethière.— Histoire.
CUREAU (Guillaume), né à Bordeaux, mort en 1647.— Hist.
CURZON (Paul-Alfred DE), né à Poitiers 1820. El. de Drolling et Cabat. Méd. 1857, 1859, 1861, 1863. ✚ 1865. Méd. 1867, 1878 Bonne couleur, étude de la nature. — Genre, paysage, vues d'Italie.
Vente 1874 : Vue de la campagne de Rome, 1,020 fr.

D

DABAY (Auguste), né à Nantes 1804-1865. El. de Gros. Grand prix de Rome 1823. ✚ 1861.— Hist., portrait.

DAGNAN (Isidore), né à Marseille 1794-1874. Méd. 1re cl. 1831, ✚ 1836.— Pays.
DAGNAN-BOUVERET (Pascal-Jean), né à Paris. Elève de Gérôme. Méd. 1878, 1re cl. 1880. — Portrait, genre, histoire.
DAGUERRE (Louis-Jacques), né à Cormeilles 1789-1851. Elève de Degotti. Inventeur du Daguerréotype. — Décors, Panoramas.
DALIPHARD (Edouard), né à Rouen. Elève de Morin. Méd. 3e cl. 1873.— Genre.
DAMANE-DESMARTRAIS (Michel-François), né à Paris 1763-1828. Elève de David.— Histoire, genre, portrait.
DAMERON (Charles-Emile), né à Paris. Elève de Pelouse. Méd. 1878. — Paysage.
DAMERY (Eugène-Jean), né à Paris. Elève de Paul Delaroche. Prix de Rome 1844. — Histoire, portrait.
DAMOUR (Charles), né à Paris 1813. Elève d'Ingres. — Histoire, genre, paysage, gravure.
DAMOYE (Pierre-Emmanuel), né à Paris. Elève de Corot, d'Aubigny et Bonnat. Méd. 3e cl. 1879. — Paysage.
DANDRÉ-BARDON (Michel-François), né à Aix 1700-1783. Elève de Van Loo et de Detroy; publia un ouvrage sur la peinture et sur les costumes anciens. — Hist.
DANGREAUX (Antoine), né à Valenciennes 1803-1831. Elève de Momal et Lethière. — Histoire.
DANLOUX (Pierre), né à Paris 1745-1809. — Histoire, portrait.
DANTAN (Joseph-Edmond), né à Paris. Elève de Lehmann et Pils. Méd. 3e cl. 1874, 2e cl. 1880. — Histoire, genre, portrait.
DARGELAS (Henri), né à Bordeaux. Méd. 1864. — Genre.
DASSY (Jean), flor. en 1821 à Marseille. — Histoire, portrait, paysage.
Vente de 150 à 500 fr.
DAUBAN (Jules-Joseph), né Paris. Elève de A. Debay. Méd. 1864, ✚ 1868, Conservateur du Musée d'Angers. — Histoire, genre.
DAUBIGNY (Edme), flor. en 1821 à Paris. Elève de Bertin. — Paysage.
DAUBIGNY (Charles-François), né à Paris 1817-1878. Peintre et graveur. El. de Paul Delaroche et de Daubigny père. Méd. 2e cl. 1848, 1re cl. 1853, 1857 et 1859, ✚ 1869, Méd. 1867, O.✚ 1874. Bonne couleur. Sentiment poétique. — Paysage, marine.
Vente Everard et Cie 1873 : Les Bûcherons, 4,850 fr.
Vte 1879 : Pays., effet de lune, 3,475 fr.
Vte 1881 John Wilson : Marais, 12,550 f.

DAUBIGNY (Karl-Pierre), né à Paris. Elève de son père. Méd. 1868, 1874. — Paysage, marine.

DAUBIGNY (Pierre), né à Paris. Elève d'Aubry. Méd. 3e cl. 1833. — Miniature.

DAUMIER (Henri), né à Marseille en 1810. Verve moqueuse inépuisable. — Genre, caricature.
Vente 1876 : Toile de 1 m., 470 fr.

DAUPHIN (François), né à Belfort. El. de Hersent. Méd 2e cl. 1845. — Histoire.

DAUVIN (Marie-Victor), né à Paris 1802-1842. Elève de Lethière, de Guérin et Watelet. — Paysage, genre.

DAUZATS (Adrien), né à Bordeaux. El. de Gué. Méd. 2e cl. 1831, 1re cl. 1848, ✻ 1837. — Intérieur, genre.

DAVID (Jacques-Louis), né à Paris 1748-1825. Elève de Vien. 1er prix de Rome 1774. Membre de l'Institut, peintre de Napoléon 1er, C.✻.
Dessin d'une grande correction. Composition magistrale, inspirée de l'antique.
David forma de nombreux élèves, qui sont : Abel de Pujol, Couder, E. Delacroix, Drölling, baron Fabre, baron Gros, Ingres, Comte de Forbin, Michalon, Granet, Léopold Robert, Isabey.
Vente 1840 : Un portrait, 900 fr.

DAVID (Maxime), né à Châlons-sur-Marne 1798-1870. Elève de Mme Mirbel. Méd. 1re cl. 1841, ✻ 1851. — Miniature.

DAWANT (Albert-Pierre), né à Paris. Elève de J.-P. Laurens. Méd. 3e cl. 1880. — Histoire.

DEBAY (Auguste), né à Nantes. El. de Gros. Prix de Rome 1823. Méd. 1re cl. 1831. — Hist.

DEBELLE (Alexandre), né à Voreppe (Isère) vers 1810. El. de Rolland. ✻ 1868. Conservateur du Musée de Grenoble. — Hist., portrait, paysage.

DEBON (Hippolyte). Florissait en 1840, Paris. El. de Gros et de Pujol, Méd. 3e cl. 1842, 2e cl. 1846-1848. — Histoire.

DEBRET. Né à Paris 1768-1845. El. de David. — Hist.

DÉBUCOURT (Philippe), né à Paris 1755-1833. El. de Vien. Inventeur de l'A-qua-Tinta. — Hist., port.
Vente Papin 1873 : La Cruche cassée, 3,900 fr.
Même vente : La Consultation redoutée, 3,060 fr.

DECAISNE (Henry), né à Bruxelles. El. de David et de Gros. Flor. en 1840. Méd. 2e cl. 1828, ✻ 1842. — Hist.

DECAMPS (Alexandre-Gabriel), né à Paris 1803-1860. El. de Pujol. Méd. 2e cl. 1831, 1re cl.1834, ✻ 1839, O.✻ 1851. Originalité incontestable empruntée à la nation et aux mœurs de l'Orient. Coloris puissant.
—Hist., genre, paysage.
Vente prince Demidoff 1864 : Bûcheronne dans la forêt, 10,000 fr.
Vente Everard et Co 1873 : La Flagellation, 20,500 fr.
Vente Baron de Beurnonville 1880 : Armée en marche, 8,300 fr.
Vente Wilson 1881 : Intérieur de cour en Italie, 36,000 fr.

DECAMPS (Guillaume), né à Lille 1781. Flor. en 1820. El. de Vincent.— Hist.

DE CONINCK (Pierre), né à Meteren (Nord), El. de Cogniet. Méd. 1866, 1868, 1873. Dessin correct; exécution facile, style gracieux.—Genre, portr., italiennes.
Vente de 500 à 3,000 fr.

DECOURCELLES, né à Paris. Flor. en 1825. El. de Picot.— Portrait.

DE DREUX (Alfred), né à Paris 1810-1860. Elève de Léon Cogniet. Méd. 2e cl. 1844-1848. — Chevaux, chasses, paysage, genre.
Vente 1874 : Chevaux dans un paysage, 1,880 fr. — De 1,000 à 5,000 fr.

DEDREUX-DORCY (Pierre-Joseph), né à Paris 1789-1860. Elève de Guérin. — Histoire, genre, portrait.

DEFAUX (Alexandre), né à Bercy. Méd. 3e cl. 1874, 2e cl. 1875, ✻ 1881. Bonne couleur, touche facile. — Paysage, figure.
Vente 1877 : Une Basse-cour, 680 fr.

DEGEORGE (Thomas), né à Clermont 1817. Elève de David. — Histoire.

DEHAUSSY (Jules), né à Péronne. El. de Th. Fragonard. Méd. 1836. — Genre, portrait.

DEHODENCQ (Alfred), né à Paris. El. de Cogniet. Méd. 1846, 1853, 1865, ✻ 1870. — Genre.

DEJUINNE (François-Louis) 1788-1844. Elève de Girodet. — Hist. Peintures décoratives à Notre-Dame-de-Lorette à Paris.

DELABORDE, flor. en 1683. Membre de l'Académie de Paris 1683. — Histoire.

DELABORDE ou DE LABORDE (Henri vicomte), né à Rennes en 1811. El. de Paul Delaroche. Méd. 2e cl. 1837, 1re cl. 1847, ✻ 1860, membre de l'Institut 1868, O. ✻. 1870 — Histoire.

DELACLUZE (Jean-Martin), né à Paris 1778. Méd. 2e cl. 1810. Elève de David et de Regnault. — Portrait, miniature.

DELACROIX (Auguste), né à Boulogne-sur-Mer. Méd. 3e cl. 1839, 2e cl. 1841, 1re cl. 1846. — Genre.

DELACROIX (Eugène-Victor), né à Charenton-Saint-Maurice, près Paris 1798-1863. Elève de Guérin et de David. Méd. 2e cl. 1824, 1re cl. 1848, ✱1831, O.✱1846, C.✱ et membre de l'Institut 1857.
Grand coloriste, chef de l'école dite Romantique. Figures pleines de caractère; parfois incorrect dans son dessin. — Histoire, fresque; tous les genres, toutes les époques.
Peintures murales à Paris : Eglise Saint-Sulpice, église Saint-Denis-du-Saint-Sacrement, au Palais-Bourbon, dans le vestibule de la Bibliothèque et au Louvre.
Elève : Bida.
Vente baron Beurnonville 1880 : Christ au tombeau, 34,000 fr.
Vente 1881 : Les Convulsionnaires de Tanger, 95,000 fr.
Vente Wilson (John) 1881 : Tigre surpris par un Serpent, 24,000. fr.

DELACROIX (Henri-Eugène), né à Solesme (Nord). Méd. 1876. — Histoire.

DELAFOSSE. Voir LAFOSSE.

DE LA HYRE (Laurent), né à Paris 1606-1656. Elève de son père et de Lallemand.
De la Hyre est le seul peintre de cette époque qui n'ait pas suivi la manière de Vouet. Il fut un des fondateurs de l'Académie de peinture 1648.
Compositions sages, imagination vive et féconde, talent gracieux ; ses petits tableaux de paysages sont d'un précieux fini et d'une jolie couleur.— Histoire, paysage.
Vente Papin 1873 : Sacrifice d'Abraham, 600 francs.
Vente Papin : Moïse frappant le rocher, Multiplication des pains, les deux pendants, 1,800 francs.
Vente 1880 : Paysage et figures, 550 fr.

DELANOUE, flor. en 1843. — Paysage.

DELAPERCHE (Constant), né à Paris 1790-1860. Elève de David, peintre-sculpteur. — Histoire, portrait.

DELAPORTE-BESSIN (Mme), née à Paris. Méd. 3e cl. 1839. — Fleurs.

DELAROCHE (Paul), né à Paris 1797-1856. El. de Gros, gendre d'Horace Vernet. O.✱ 1834. Membre de l'Institut.
Belle couleur. Dessin correct, compositions magistrales. Au musée de Nîmes : Cromwell découvrant le tombeau de Charles 1er. Œuvre principale : L'hémicycle des Beaux-Arts à Paris.
Elèves : Antigna, Thomas Gouture, Ch. Daubigny, Vte de Laborde, E. Dubuffe, E. Fichel, Gérôme, Jalabert, T. Robert, Fleury, Yvon, Th. Frère, Landelle, Hamon, Jobé-Duval, Hébert, etc.
Vente Richard Wallace 1857: La Dernière Prière de Marie-Stuart, 10,000 fr.

Vente Paul Demidoff 1864: Arrestation du président Duranti, 18,000 fr.

DELATOUR (Maurice), né à St-Quentin 1706-1788. Expressions vivantes ; a trop sacrifié ses têtes à l'éclat du costume. — Pastel, portrait.
Vente 1878 : Portrait de femme, 7,000 fr.
Vente 1480 : Portrait d'homme, 1,740 fr.

DELATRE (Henri), né à St-Omer. Méd. 3e cl. 1845.— Animaux.

DELAUNAY (Jules-Elie), né à Nantes 1828. El. de Flandrin et de Lamothe. Prix de Rome 1856. Méd. 1859, 1863, 1865. 1867. ✱ 1867. Méd. 1re cl. 1878. O.✱ 1878. — Hist., portrait, genre. Peintures murales à l'église St-François-Xavier, à la Trinité et au grand Opéra, à Paris.

DELAVAL (Pierre-Louis), né en 1790. El. de Girodet.— Hist., genre.

DELESTRE (Jean-Baptiste), floris. en 1840. El. de Gros.— Histoire.

DELOBEL (Nicolas), flor. en 1740. El. de L. Boullongne.— Hist., port.

DELOBLE (François-Alfred), né à Paris. El. de Bouguereau et de A. Lucas. Méd. 1874, 1875. — Genre.

DELORT (Charles-Edouard), né à Nîmes. El. de Gleyre et Gérôme. Méd. 1875. — Genre.

DEMAILLY (Henri-Charles), né à Lille 1776.— Histoire.

DEMANNE. Flor. en 1817.— Histoire, intérieur.

DEMOUSSY (Auguste-Luc), né à Paris. El. d'Abel Pujol et de Hersent. Méd. 1837. — Portrait, genre.

DENNEULIN (Jules), né à Lille. El. de Colas. Méd. 1875.— Genre.

DESAMIS (Jehan), né à Lille. El. de David et Watelet.— Tous les genres.

DESBOMETS (Jehan), né à Lille, vivait en 1400.— Histoire.

DESBORDES (Constant), flor. en 1828. El. de Brenet.—.Genre.

DESCHAMPS (L.), né à Montélimar. El. de Cabanel. Méd. 3e cl. 1877. — Genre, histoire.

DESCAMPS (Jean-Baptiste), 1711-1791. Né à Dunkerque. El. de Louis Coypel et de Largillière, fonda à Rouen une école de dessin. Membre de l'Académie de peinture de Paris 1764. — Intérieur, décors.

DESFORETS (Charles), vivait au XVIIe siècle.— Histoire.

DEFOSSEZ (Charles-Henri Vte dé), né au château de Coppy (Oise). El. de Greuze. — Miniature.

9

DESGOFFE (Alexandre), né à Paris. El. d'Ingres. Méd. 3e cl. 1842, 2e cl. 1843, 1re cl. 1845, 2e cl, 1848 et 1857. ✣ 1857. — Paysage, histoire.

DESGOFFE (Blaise), né à Paris. El. de Flandrin et de Bouguereau. Méd. 3e cl. 1861, 2ⁱ cl. 1863; ✣ 1878. Exécution d'un fini remarquable.— Nature morte très estimée.

DESHAYS (Jean-Baptiste), né à Rouen 1729-1765. Premier prix de l'Académie 1751. Bon coloris, exécution large et ferme. — Hist., portrait.

DESJOBERT (Louis-Eugène), né à Châteauroux. El. de Jolivard et d'Aligny. Méd. 1855. ✣ 1863. — Genre, paysage.
Vte 1879 : Deux pendants signés, 820 fr.

DESMOULINS (Emmanuel), floris. en 1823.— Hist., port.

DESNOS (Mme), née à Paris. Méd. 2e cl. 1835. — Genre.

DESNOYERS (Jean-François), né à Versailles 1775.— Hist., portr., miniature.

DESORIA (Jean-Baptiste), vivait en 1816. El. de Restout le fils.— Histoire.

DESPAX (Jean-Baptiste), né à Toulouse 1709-1773. El. de Rivalz et de Jean Restout. Ses principaux ouvrages sont à Toulouse ; son chef-d'œuvre se trouve au grand séminaire.— Hist., portrait.

DESPERTHES (Jean-Baptiste), 1761-1833, né à Reims. El. de Valenciennes.— Paysage.

DESPOIS (André-Jean), né à Froissy 1788? El. de David et de Gros.— Histoire, portrait, paysage.

DESPORTES (François), né en Champagne 1661-1743. Fils d'un laboureur. El. de Nicasins Bernaert (peintre flamand), mais plus encore de la nature. Il s'appliqua à dessiner d'après le modèle et l'antique. Desportes n'est pas un spécialiste, il représentait aussi des bas-reliefs, des fleurs, des fruits, des légumes et des insectes. Ses portraits sont très-ressemblants, entre autres ceux du roi et de la reine de Pologne. Il joignait à la beauté de la couleur, l'élégance de la touche.
Membre de l'Académie de Paris 1699. Peintre des chasses de Louis XIV.
Elèves : Nicolas et Claude Desportes.
Vente Patureau 1857 : Chasse, 10,100 fr.
Vente 1875 : Chiens poursuivant un cerf, 8,250 francs.

DESPORTES (Claude-François), 1695-1774, fils et élève de François, inférieur à son maître.— Animaux, gibiers.

DESPORTES (Nicolas), 1718-1787. El. de son oncle François et de Rigaud.— Portrait, animaux.

DESPORTES (Mme, née Emma Beuselin), née à Paris. El. de Vinchon. Méd. 3e cl. 1840, 2e cl. 1842.— Fleurs.

DESPREZ (H.), 1740-1804. — Décorations, batailles.

DESSAIN (Emile-François), né à Valenciennes 1808. Elève de Boisselier.— Genre, portrait, paysage.

DESTOUCHES (Paul-Emile), né à Dampierre 1794. Elève de David et de Gros.— Méd. 1re cl. 1819, 1827.— Histoire, genre.

DETAILLE (Edouard), né à Paris. El. de Meissonier. Méd. 3e cl. 1869, 1870, 2e cl. 1872, ✣ 1873, O.✣ 1881.
Couleur vraie, effets saisissants, belle exécution.— Batailles, épisode de guerre.
Vente John Wilson 1881 : Un Hussard, 6,000 fr.

DETOUCHE (Laurent-Didier), né à Reims 1815. Elève de Paul Delaroche et Robert-Fleury. Méd. 1859 et 1861. — Genre, historique.

DE TROY (Nicolas), né à Toulouse au commencement du XVIIe siècle. Elève de Chelette, père de Jean et de François. — Portrait.

DE TROY (Jean), né à Toulouse 1640-1691. Elève de Nicolas. Fondateur d'une école de peinture à Montpellier 1679. — Histoire, portrait.

DE TROY (François), né à Toulouse 1645-1730. Elève de Loir et de Claude Lefèvre. Membre de l'Académie. Il avait la coutume de représenter les femmes en déesses, en leur donnant de la beauté et de la grâce sans sacrifier la ressemblance.— Histoire, portrait.
Vente B. 1875 : Portrait de femme, 850 f.

DE TROY (Jean-François), né à Paris 1679-1752. Elève de son père. Etudia à Rome les grands maîtres, fut nommé directeur de l'école de Rome. — Histoire, portrait, décorations.
Vente de Jumilhac 1858 : Déjeûner champêtre, 500 fr.
Vente 1874 : Sujet mythologique, 625 fr.

DEUSTCH, vivait en 1825. El. de Girardot. — Histoire.

DEVÉRIA (Jean-Marie-Achille), né à Paris 1800-1857. El. de Girodet. — Genre.
Vente 1872 : Sujet religieux, 780 fr.

DEVÉRIA (Eugène-François), né à Paris 1805-1865. Frère du précédent. Elève de Girodet. ✣ 1838.
Bon coloriste ; composition magistrale, perspective souvent défectueuse. Peintures décoratives à Notre-Dame-de-Lorette à Paris. El. de Glaize. — Histoire, genre.
Vente 1869 : Esquisse d'un tableau, 800 fr.

DEVÉRIA (M^{lle} Laure), sœur du précédent. — Fleurs.
DEVERS (Joseph), né à Turin. Elève d'Ary Scheffer et Picot. Méd. 3^e cl. 1849 et 1855. — Email.
DEVILLIERS (Hyacinthe-Rose), né à Paris 1794. El. de Guérin et de Gros. — Histoire, portrait.
DEVILLY (Théodore-Louis), né à Metz. El. de Maréchal et de P. Delaroche. Méd. 1852, 1857, 1859, 1861.— Histoire, genre.
DEVIVIERS (Ignace), né à Reims 1780-1832. El. de Casanova.— Paysage, marine, batailles.
DEVOSGE (Anatole), né à Dijon 1770. Elève de David. — Histoire.
DEVOUGE (Louis-Benjamin), né à Paris 1770. Elève de Regnault et David.— Hist., portrait.
DEVUEZ (Arnoult), né à Oppenois (Pas-de-Calais) 1642-1724 —Hist. portrait.
DEYROLLE (Lucien), né Paris. Méd. 1847. — Fleurs.
DIAZ DE LA PENA (Narcisse-Virgile), né à Bordeaux 1809-1878. Méd. 3^e cl. 1844, 2^e cl. 1846, 1^{re} cl. 1848, ✶ 1851. Bon coloriste, effets piquants, dessin insuffisant.
Vente baron d'Outhoorn 1870 : Nymphe et Amour, 1,415 fr.
Vente Everard 1873 : Les Orientales, 15,505 fr.
Vente baron Beurnonville 1880 : Tableau de genre, 25,500 fr.
Vente 1880 : Les Pyrénées, 8,100 fr.
Vente John Wilson 1881 : Sous la feuillée, 16,500 fr.
DIDIER (Elisabeth M^{me}), née à Paris 1803. Méd. 2^e cl. 1824. — Peinture sur porcelaine.
DIDIER (Jules), né à Paris. Prix de Rome. Él. de Coignet et de J. Laurens. Méd. 1866-1869.— Paysage, animaux, vues de la campagne de Rome.
DIETERLE (Jules-Pierre), né à Paris. ✶ 1852, O. ✶ 1867.— Hist., portrait.
DIEUDONNÉ (Emmanuel), né à Genève, naturalisé Français. Méd. 3^e cl. 1881. — Histoire.
DOLLY (M^{me} Sophie), née à Paris 1846.— Fleurs.
DORÉ (Gustave), né à Strasbourg 1832. ✶ 1861, O. ✶ 1879.— Hist., port., paysage, gravure.
DORIGNY (Michel), né à Saint-Quentin 1617-1665. El. et imitateur de Simon Vouet. Professeur de l'Académie 1665.— Hist. port.

DOUILLARD (Alexis-Marie), né à Nantes. Él. de Flandrin et de Gleyre. Méd. 1878. —Genre, batailles.
DOYEN (Gabriel-François), né à Paris 1726-1806. El. de Vanloo. Prix de Rome 1778. Travailla en Russie à la cour de Catherine II où il passa plus de seize années. — Hist., portrait.
Peintures décoratives : Eglise St-Louis-en-l'Ile, Paris.
DOUAIT. Flor. à Lyon 1750. — Fleurs.
Vente 1840 : Fleurs, 287 fr.
DRÉE (Adrien de), né à Paris. Méd. 3^e cl. 1841.— Genre, paysage.
DROLLING (Martin), né à Oberbergheim (Haut-Rhin) 1752-1817. Etudia le genre Hollandais. Peignit les accessoires des tableaux de Mme Lebrun.— Portrait, intérieur, genre, fêtes de villages.
Vente 1874 : Diseuse de bonne aventure, 800 fr.
DROLLING (Michel), 1786-1851, fils du précédent. El. de David; grand prix de Rome 1810, ✶ 1825 ; membre de l'Institut 1833. Professeur à l'Ecole des Beaux-Arts 1837. Dessin d'un beau caractère, grand mouvement dans ses figures, touche puissante et vraie.— Histoire, portrait.
Peintures décoratives à St-Sulpice, Paris.
Élèves : Jules Breton, Henner, Timbal, Ulmann, Jundt.
DROUAIS (Hubert), né près de Pont-Audemer 1699-1767. El. de De Troy, Membre de l'Académie 1730. — Portrait, miniature-pastel.
DROUAIS (François-Hubert), né à Paris 1727-1775, fils du précédent. Elève de Nonotte, Carle Vanloo, Natoire et Boucher. Membre de l'Académie 1758. Peintre du Roi 1774. Grande fraicheur de coloris; ses portraits sont très-estimés.— Portrait.
Vente à Lyon 1876 : Le Jouailier de Louis XV, 45,000 fr.
Vente San Donato 1880 : Portrait de Femme, 8,700 fr.
Vente San Donato : Portrait d'Homme, 10,000 fr.
DROUAIS (Jean-Germain), né à Paris 1763-1788. El. de son père, de Brenet et surtout de David, qui l'aima comme un père. Grand prix de Rome 1784. Etudia à Rome Raphaël et l'antique. — Histoire, portrait.
DUBACQ (Alexandre), né à Paris 1804-1850. El. de Gros.— Hist., genre, portr.
DUBASTY (Adolphe-Henri), né à Paris. Méd. d'Ingres, Méd. 3^e cl. 1845-1857 et 1878. — Portrait, genre.
DUBOIS (Jean), né à Fontainebleau 1602-1676i.— Hist., portrait.

DUBOIS (Antoine-Benoît), né à Dijon 1619-1680. — Fleurs, paysage.

DUBOIS (Etienne), né à Paris 1790. El. de Regnault; prix de Rome 1819. Méd. 1re cl. 1831. — Histoire.

DUBOIS (Paul), peintre et sculpteur, né à Nogent-sur-Seine (Aube), El. de Toussaint. Méd. de 1re cl. 1876, 1878. Méd. d'honneur pour la sculpture 1865. ✻ 1867. O. ✻ 1874. Méd. d'honneur 1878. Direct. des Beaux-Arts.— Histoire.

DUBOUJOL (Savinien-Edme), né à Paris 1797. El. de Girodet.— Histoire.

DUBOULOZ (Jean-Auguste), né à Paris 1800. El. de Gros. Méd. 2e cl. 1840. — Genre, historique.

DUBREUIL (Louis), vivait au XVIe siècle. Contemporain du Primatice.— Ornements, portrait.

DUBUFE (Claude-Marie), né à Paris 1790-1864. El. de David. Méd. 1re cl. 1831. ✻ 1837.— Portrait.

DUBUFE (Edouard), né à Paris 1820. El. de son père et de Paul Delaroche. Méd. 3e cl. 1839, 1840, 1re cl. 1844. ✻ 1853. Méd. 1855, 1859. O. ✻ 1869. Coloris frais, admirables portraits de femmes. — Hist., portraits.

Vente comte de Perregaux 1841 : Le Nid, 1,500 fr. — La Mésange, 1,500 fr.

DUBUFE fils (Guillaume), né à Paris. El. de son père Edouard et de Mazerolle. Méd. 3e cl. 1877.— Hist., portrait.

DUBUISSON (Jean), né à Langres 1764. El. de Suvée. Histoire.

DUBUISSON (Alexandre), né à Lyon. El. de Hersent. Méd. 3e cl. 1844. Bonne couleur.— Genre, animaux.

DUCHEMIN (Catherine), 1609-1678, née à Paris. Reçue de l'Académie de Paris 1663.— Fleurs, fruits.

DUCIS (Louis), 1773-1844. El. de David. ✻.— Hist., portrait
Vente de 200 à 500 fr.

DUCLAIN, né à Lyon XIXe siècle. — Paysage, genre.

DUCORNET (Louis-César), 1806-1856, né à Lille. El. de Gérard et Lethière. Peignait avec les pieds, étant né sans bras. Méd. 1re cl. 1843.— Portrait, histoire.
Vente 1867 : Vierge et enfant, 580 fr.

DUCREUX (Joseph) 1737-1802. Né à Nancy. Elève de Latour. — Portrait, pastel. De 150 à 500 fr.

DUEZ (Ernest-Ange), né à Paris. Elève de Pils. Méd. 1874. ✻ 1880. — Histoire, portrait.

DUFAU (Fortuné), 1770-1821, né à Saint-Domingue. Elève de David. — Hist., genre, portrait.

DUFOUR (Augustine), née à Paris 1797. Elève de Redouté. — Fleurs, fruits, animaux, aquarelle.

DUFRESNE (Abel-Jean), né à Etampes 1788. Elève de Bertin et de Watelet.—Pays.

DUFRESNE DE POSTEL (Charles-Louis), 1635-1684, né à Nantes.— Histoire.

DUFRESNOY (Charles-Alphonse), né à Paris 1611-1665. Elève de Perrier et Simon Vouet. — Histoire, portrait.
Ecrivit un poème latin sur la peinture : *De arte graphica.*
Vente 1874 : Sujet mythologique, 280 fr.

DUGHET (Jean), frère et élève de Gaspard, né à Paris 1614. Etudia d'après le Guaspre et le Poussin.— Paysage, graveur.

DUGUERNIER (Louis), floris en 1550. — Portrait, miniature.

DUGUERNIER (Louis), 1614-1656. Fils du précédent. Florissait en 1640.— Portr.

DUHME (Ch.), né à Paris 1779. Elève de Greuze. — Portrait.

DULIN (Pierre), né à Paris 1669-1748. Elève de Bon Boullongne. — Histoire.

DULONG (Jean-Louis), né à Astaffort 1840. Elève de Gros et de Pujol. Méd. 3e cl. 1844. — Histoire, portrait.

DUMAS (Michel), né à Lyon. Elève d'Ingres. Méd. 3e cl. 1857, 1861, 1re cl. 1863. — Portrait, histoire.
Peintures décoratives à la Trinité à Paris.

DUMÉE (Guillaume) 1805. Elève de Dubreuil. — Histoire.

DUMERAY (Mme) 1815. Elève d'Augustin. — Portrait, histoire.

DUMONS (Jean-Baptiste), né à Tulle 1687-1779. Attaché à la Manufacture d'Aubusson. — Histoire.

DUMONT (François), né à Lunéville 1751. Flor. en 1790. Elève de Girardet. Membre de l'Académie de Paris. — Port., miniature.

DUMONT (Jean-Jacques), dit LE ROMAIN, né à Paris 1700-1781. Membre de l'Académie royale. — Histoire, genre.

DUMONT (Mme), née à Bourges. Méd. 3e cl. 1837.— Fleurs.

DUMOUSTIER (Nicolas), né à Paris 1576-1646. Suivit le genre du Primatice. -- Portrait.

DUMOUSTIER (Nicolas), fils et élève du précédent. Vivait en 1630. — Histoire.

DUNANT (Jean-François), né à Lyon 1818. El. de Regnault. — Genre, paysage.

DUNOUY (Alexandre), né à Paris 1757. Elève de Briard. — Paysage.

DUPAIN (E.-L.), né à Bordeaux. Elève de Cabanel. Méd. 3e cl. 1875, 1re cl. 1877. — Histoire.

DUPARC (Charles), flor. au XVIIe siècle. Membre de l'Académie 1663. — Histoire.

DUPLAN (Pierre), vivait à Avignon au XVIe siècle.

DUPLAT (Pierre), né en 1795. Flor. en 1830. Elève de Bertin et de Bourgeois. — Paysage.

DUPLESSIS (Joseph-Sifrède), né à Carpentras 1725-1802. Elève de son père et de Imbert. Conservateur du musée de Versailles ; membre de l'Académie de peinture 1774. — Histoire, paysage, portrait.
Vente Papin 1873 : Portrait de Louis XVI, 1950 fr.

DUPLESSIS-BERTHAUD, flor. en 1800, mort en 1815. Imitateur de Swebach. Sa touche plus lourde, son dessin peu correct, sa couleur est bonne.
Halte de cavalerie, paysage de 250 à 600 francs.

DUPONT (L.-C.), flor. en 1792.— Pays.

DUPONT (Alphonse), vivait en 1824. El. de Gros et de Bertin. — Paysage.

DUPONT-PIGENET (Jean-Marie), né à Versailles El. de David. Floriss. en 1830.— Portrait, miniature.

DUPORT (Mme Adrienne), née à Paris 1838. El. de Hersent. — Histoire.

DUPRAY (Henri-Louis), né à Sedan. El. de Pils et de L. Cogniet. Méd. 2e cl. 1862, 1867, ✻ 1870. Exécution facile.— Episodes militaires.

DUPRÉ (Jules), né à Nantes 1812, Méd. 2e cl. 1833. ✻ 1849, méd. 2e cl. 1867, O.✻ 1870. Exécution large, couleur quelquefois uniforme. Cet artiste est regardé comme un de nos meilleurs paysagistes.
Vente Paul Demidoff 1864 : La Vanne, 7,000 fr.
Vente Everard 1873 : Bords de l'Oise, 3,480 fr.
Vente baron Beurnonville 1880 : Coucher de Soleil, 7,120 fr.
Vente 1881 : Paysage, deux pendants au Luxembourg, 50,000 fr.
Vte 1881 : Pacage du Limousin, 43,000 f.

DUPRÉ (Léon-Victor), né à Limoges. Elève du précédent. Méd. 3e classe 1849.— Paysage.
Vente 1880 : Paysage, 310 fr.

DUPRÉ (Louis), né à Versailles 1789. Elève de David. — Histoire.

DUPRÉ (Julien), né à Paris. Elève de Pils, Langée et Lehmann. Méd. 3e classe 1880, méd. 2e classe 1881. — Paysage, genre.

DUPRESSOIR (Jacques-François), né à Paris, 1800-1859. — Paysagiste et décorateur habile.

DUQUEYLAR (Paul), né à Digne 1771. Elève de David. — Histoire, paysage.

DURAN (Carolus), né à Lille 1838. Elève de Souchon. Méd. 1866, 1869 et 1870. ✻ 1872, méd. 2e classe 1878. O.✻ 1878, méd. d'honneur 1879. Coloriste éminent, un des meilleurs peintres de portraits de notre époque. — Hist., portrait.

DURAN (Mme Pauline CAROLUS), née à Saint-Pétersbourg. Méd. 3e classe 1875. — Genre.

DURAND (Jacques), né à Nancy 1699-1767. Elève de Nattier. — Histoire.

DURAND (Jean-Baptiste), vivait en Bourgogne au XVIIe siècle. Elève du Domiquin. — Histoire, portrait.

DURAND-BRAGER (Henri), né à Dol (Ille-et-Vilaine), florissait en 1855. Elève d'Eugène Isabey et Gudin. Méd. 3e classe 1844. ✻ 1854. O.✻ 1865. Peintre du gouvernement impérial. — Marine.
Vente 1877 : Combat sur mer, 875 fr.

DURIEU (Mlle Virginie), née à Nîmes. Méd. 3e classe 1846. — Portrait, miniature.

DURUPT (Charles), 1804-1839, né à Paris. Elève de Gros. — Histoire.

DU SAUTOY (Jacques-Léon), né à Meaux. Elève de Drolling. — Histoire.

DUSSOMMERARD (Edmond), né en 1842. — Paysage, vues de ville.

DUSSENT (Joseph), vivait en 1752. El. et imitateur de Vanloo. — Genre.

DUTRETRE, flor. en 1812. El. de Vien. — Portrait, genre.

DUVAL (Eustache), né à Paris, flor. en 1811. Elève de Hue.— Genre, Paysage.
Vente 1862 : Paysage, 300 fr.

DUVAL LE CAMUS (Pierre) né à Lisieux 1790-1854. Elève de David. Méd. 2e classe 1826, méd. de 1re classe 1828. ✻ 1837. — Genre, historique.

DUVAL LE CAMUS (Alexandre-Jules), né à Paris 1817-1856. Elève de son père et de Paul Delaroche. Méd. de 3e classe 1843, 2e classe 1845. ✻ 1859. Peintre privilégié de la duchesse d'Orléans. — Genre, hist.

DUVAUX (Antoine-Jules), né à Bordeaux. Elève de Charlet. Méd. 2e classe 1848. — Genre historique et militaire.

DUVEAU (Louis-Noël), né à Saint-Malo 1818-1867. Elève de Cogniet. Méd. 2e classe 1840, 1848, 1864. — Genre, histoire.

DUVERGER (Théophile-Emmanuel), né à Bordeaux. Méd. 1861, 1863, 1865. — Genre.

DUVIDAL DE MONTFERRIER (Louise-Rose, Comtesse HUGO), née à Paris 1797. Elève de Gérard. — Histoire.

DUVIVIER (Ignace) né à Reims, 1758-1832. — Paysage.

E

EGLÉ (M^{me}) née Louise DE TSCHARNER, à Strasbourg. Méd. 2^e cl. 1848. — Genre.

EHRMANN (François), né à Strasbourg. Elève de Gleyre. Méd. 1865, 1868, 1874.— Genre, histoire, aquarelle.

EL ou ELLE, dit FERDINAND (Louis), né à Paris 1612-1689. Elève de son père. — Portrait.

EL ou ELLE, dit FERDINAND (Louis), le jeune 1648-1717, fils du précédent, reçu de l'Académie 1661. — Portrait.
Vente de 500 à 1000 fr.

ELIAS (Mathieu), né à Peer, près de Cassel, 1656-1747. Elève de Corbeen. — Histoire.

ELIE (M^{me} Veuve), née à Paris. Flor. en 1820. Elève de Greuze. — Portrait.

ELMERICH (Charles-Édouard), né à Besançon. Elève de Guérin. Vivait en 1840. — Genre, paysage.

EMPIS (M^{me}), née à Paris. Elève de Watelet. Méd. 2^e classe 1831. — Paysage.

EPINAT (Fleury), né à Montbrison 1764-1830. Elève de David. — Histoire, paysage.

ERARD (Charles), LE VIEUX, né à Bressuire 1570-1632.— Histoire, portrait.

ERARD (Charles), LE JEUNE, né à Nantes 1606-1694, fils du précédent, peintre et architecte. Directeur des Académies de Paris et de Rome. — Histoire.

ESBRAT (Raymond-Noël), né à Paris 1809. Elève de Watelet et de Guillon-Lethiere. Méd. 2^e classe 1847. — Paysage.

ESBRAT (Pierre), né à Anvers, florissait à Avignon 1540. — Histoire, portrait.

ESCALLIER (François), né à Strasbourg. Elève de Ziegler. Méd. 1865, 1868, 1874.— Histoire, portrait.

ESCALLIER (M^{me} Eléonore), née à Poligny. Elève de Ziegler. Méd. 1868. — Fleurs, paysage, etc.

ESCHARD (Charles), florissait en 1783. Membre de l'Académie. — Genre.

ESMENARD (Nathalie D') Paris 1825. Elève de Redouté. — Fleurs.

ESTAIN (Jean NINET DE L'), florissait à Paris 1656. Elève de Simon Vouet. — Hist., portrait.

ETEX (Antoine), né à Paris 1808. El. de Dupaty, d'Ingres et de Duban. Méd.1833. ✤ 1841. Peintre, sculpteur, graveur, architecte, publiciste et critique d'art. — Hist. portrait.

ETEX (Louis-Jules), né à Paris 1810. Frère du précédent. Elève d'Ingres et de Pradier. Méd. 2^e classe 1833. ✤ 1841. — Histoire, portrait.

EVANS, flor. au XVIII^e siècle. Peintre à la Manufacture de Sèvres. — Paysage.

F

FABRE (François-Xavier, Baron), né à Montpellier 1766-1837. El. de David; prix de Rome 1787. Méd. d'or 1808, ✤ 1827, O. ✤. Charles X le créa baron 1830. Fondateur du Musée de Montpellier, auquel il légua une admirable collection de tableaux, gravures et camées, outre une somme de 30,000 fr. pour construire la galerie devenue nécessaire. — Hist., portrait, paysage.

FAGET (Jean-François), né à La Vans (Ardèche) 1776-vers 1845. — Peintre sur porcelaine, aquarelle.

FAIVRE-DUFFER (Louis), né à Nancy. El. de V. Orsel. Méd. 1851, 1861. — Hist., portrait, pastel. — Peinture à Saint-Laurent à Paris.

FALGUIÈRE (Jean-Alexandre), peintre, sculpteur. Né à Toulouse. El. de Jouffroy. Méd. 2^e cl. 1875.— Portrait, genre.

FANTIN-LATOUR (Henri), né à Grenoble 1835. El. de son père et de Lecoq de Boisbaudran. Méd. 2^e cl. 1875, ✤ 1879. Méd. d'or 1879 à Anvers.
Les portraits de cet artiste ont une grande sincérité; ses fleurs sont peintes dans une gamme harmonieuse et finie. De la vraie et bonne peinture sur des sujets les plus aimables.— Fleurs, portrait.

FAUCHERY (Augustine), née à Paris 1803. El. de Regnault.— Histoire.

FAUDRAN (Jean-Baptiste), florissait à Marseille au XVII^e siècle. — Histoire.

FAURE (Amédée), né à Paris. Méd. 2^e cl. 1833. — Portrait.

FAURE (Eugène), 1825-1878, né à Grenoble. Méd. 2^e cl. 1862, 1872. — Genre, portrait.

FAUVELET (Jean), né à Bordeaux. El. de Lacour. Méd. 2^e cl. 1848.—Genre, fleurs.
Vente Evrard 1873 : Le Fumeur, 950 fr.

FAVARD (Antoine), né à Lyon. Méd. 1867. — Genre.

FAVAS (Daniel), né à Genève, naturalisé français. Elève de Paul Delaroche. Méd. 3e cl. 1845. — Portrait.

FAVRAY ou FAURAY (Le Chevalier ANTOINE DE), né à Bagnolet 1706. Elève de J.-F. de Troy, membre de l'Académie 1762. Directeur de l'Académie de Rome.— Tableau des mœurs Maltaises. — Genre, portrait.

FÉRAND (Vincent), né à Marseille, Méd. 3e cl. 1836. — Histoire, portrait.

FERDINAND. Voir EL ou ELLE.

FÉRÉOL (Louis) SECOND DIT, né à Amiens, flor. en 1820. El. de Leprince.— Genre, paysage.

FÉRON (Eloi-Firmin), né à Paris. Prix de Rome 1826. Méd. 1re cl. 1835. ✻ 1841. Elève de Gros. — Histoire.

FERRAND (Jacques-Philippe), né à Joigny 1653-1732. El. de Mignard et de Samuel Bernard. — Miniature, Email.

FERRET (Pierre-César), né à Saint-Germain-en-Laye. Méd. 3e clas. 1839. — Histoire.

FERRIER (Marie-Augustin), né à Nîmes. Elève de Pils. Prix de Rome 1872, Méd. 2e cl. 1876, 1re cl. 1878. Bon coloriste, dessin correct. — Histoire.

FEUGÈRE-DES-FORTS. Flor. 1824. — Paysage.

FEVRE, FEBVRE ou FEBURE (Claude Le), né à Fontainebleau 1633-1675. Reçu de l'Académie 1663. Elève de F. de Troy. — Histoire.

FEVRET DE SAINT-MESMIN, né à Dijon 1770. Conservateur du musée de cette ville vers 1815. — Histoire, portrait.

FEYEN (Eugène), né à Bey-sur-Seille (Moselle). Elève de Paul Delaroche. Méd. 1866, 2e cl. 1880. — Genre.

FEYEN-PERRIN (Auguste), né à Bey-sur-Seille. El. de L. Cogniet et Yvon. Méd. 1865, 1867, 1874, ✻ 1878. — Genre, portrait.
Beaucoup d'esprit d'observations dans ses femmes revenant de la pêche aux crevettes.
Vente Everard 1873 : Les Pêcheuses de crevettes, 6,000 fr.

FICHEL (Eugène), né Paris. Elève de Paul Delaroche et de Drolling. Méd. 3e cl. 1857, 1861, 1869, ✻ 1870. Touche spirituelle. — Genre.

FILHOL (Mlle Sophie), née à Paris. El. de Mme de Mirbel. Méd. 1839, 1843, 1re cl. 1846. — Miniature.

FINART (Noël-Dieudonné), né à Comté 1797. Flor. en 1825. Scènes militaires. — Paysage.

FLACHÉRON (Isidore), né à Lyon. Elève d'Ingres. Méd. 3e cl. 1841. — Pays.

FLAHAUT (Léon), né Paris. Elève de L. Fleury et de Corot. Méd. 1839. — Pays.

FLANDIN (Eugène-Napoléon), né à Naples 1809 de parents français. Méd. 2e cl. 1837, ✻ 1842. Voyages en Perse avec l'ambassadeur M. de Sercey, à Ninive avec M. Botta. — Histoire, portrait.

FLANDRIN (Auguste), né à Lyon 1804-1842, frère aîné des deux suivants. Chef de l'école Lyonnaise. — Histoire portrait.

FLANDRIN (Jean-Hippolyte), né à Lyon 1809-1864. Elève d'Ingres. Grand prix de Rome 1832. Méd. 2e classe 1836, 1re classe 1837, 1848, 1855. ✻ 1841. O.✻ 1853. Membre de l'Institut 1853. Auteur des peintures murales de Saint-Germain-des-Prés, de St-Vincent-de-Paul, de St-Séverin à Paris et de 36 figures décoratives du château de Dampierre au Duc de Luynes.
Un des peintres religieux les plus appréciés de notre époque. Grand dessinateur, style élevé. — Histoire, portrait, fresque.
El. : Delaunay, Desgoffe (Blaise), Poncet.
De 3,000 à 15,000 f. Tableaux de Chevalet.

FLANDRIN (Jean-Paul), né à Lyon 1811, frère du précédent. Elève d'Ingres. Méd. 2e classe 1839, 1re classe 1840, 1847. ✻ 1849. — Paysage, peinture à Saint-Séverin Paris.
Vente 1874 : Paysage, toile de 10, 680 fr.

FLERS (Camille), né à Paris 1802-1868. Elève de Paris Méd. 2e classe 1847. ✻ 1849. — Paysage.
Elève : Ségé.
Vente 1873 : Paysage, 500 fr.

FLEURY (Claude-Antoine), flor. en 1820. Elève de Regnault. — Histoire, portrait.

FLEURY (Richard-François), né à Lyon 1815. Elève de David. — Intérieur, genre.

FLEURY. Voyez ROBERT-FLEURY.

FONTAINE (Adolphe), né à Noisy-le-Grand. El. de L. Coignet. Méd. 3e classe 1852. — Portrait.

FONTAILLARD (Jean-François), né à Mézières. El. d'Augustin.— Aquar., miniat.

FONTANE (Mme de), florissait en 1842. — Fleurs, fruits, peintre sur porcelaine.

FONTENAY (Alexis), né à Paris. Elève de Watelet et Hersent. Méd. 3e classe 1841 2e classe 1844, 1861, 1863. — Paysage.

FONTENAY. Voyez BLAIN.

FONVILLE (H.), né à Lyon, El. de N. Fonville. Flor. en 1850. Couleur agréable, sites poétiques.— Paysage.
Vente 1868 : Vue prise en Dauphiné, 480 f.

FORBIN (Louis-Nicolas, comte de), né à la Rogue-d'Amsteron (Bouch.-du-Rhône) 1777-1841. E'ève de Boissieu et de David, Inspecteur général des Beaux-Arts, C.✻, membre de l'Institut 1816. Direct. gén. des Musées royaux 1825. — Intérieur, genre.
Vente Lafontaine 1821 : Vue de Castro, 6,100 fr.
Vente 1841: Le Campo Santo, 599 fr.
Elève : Granet.

FOREST (Jean), né à Paris 1636-1712. Voyagea en Italie et étudia les maîtres vénitiens et devint l'élève et l'imitateur de F. Mola. Membre de l'Académie 1674.
Belle composition, touche hardie. Il est considéré comme un des meilleurs paysagistes de son époque; ses figures exécutées avec esprit, ses contrastes sont heureux. — Paysage.
Vente 1873 : Paysage et figures, 280 fr.

FORESTIER (Marie-Anne-Julie), née à Paris 1789. Elève de David.— Hist., genre.

FORESTIER (Henri-Joseph DE), né à Saint-Domingue 1790. Elève de Vincent et de David. Grand prix de Rome 1813. ✻ 1832. — Histoire.

FORESTIER (Adolphe), né à Paris. Flor. en 1830. Elève de Valenciennes. — Histoire, genre, portrait, intérieur.

FORGE (Claude DE LA). Flor. au XVIIIe sciècle.

FORT (Simon-Antoine), né à Valence (Drôme). Elève de Brune. Méd. 1re cl. 1836, ✻ 1842. — Aquarelle.

FORTIN (Augustin), floriss. en 1789. — Hist. paysage, genre.

FORTIN (Charles), né à Paris. Elève de Roqueplan et de Beaume. Méd. 1re cl. 1849. ✻ 1861. — Paysage et intérieur.

FOUBERT (Emile-Louis), né à Paris. El. de Bonnat, de Busson et de Lévy. Méd. 3e cl. 1880. — Genre.

FOUCAUCOURT (Louis-Édouard, baron de), né à Foucaucourt, flor. en 1850.— Pays.

FOUCHÉ (Nicolas), florissait en 1670. Elève de P. Mignard. — Histoire.

FOUGÈRE (Mlle Amanda), née à Coutances. Elève de Steuben et Monvoisin. Méd. 3e cl. 1847. — Portrait.

FOULON (Pierre), né à Anvers. Naturalisée français, floris. en 1538. — Histoire.

FOULON-VACHOT (Lucile), floris. en 1817. Elève de Lefebvre. — Portrait.

FOULONGE (Charles-Alfred), né à Rouen. Elève de Paul Delaroche et Gleyre. — Genre.

FOUQUET (Jean), né à Tours 1415-1485. Les œuvres de ce peintre sont rares. — Portrait, histoire, miniature.

FOUQUET (Louis-Vincent), né à Orléans. Méd. 1839. — Genre.

FOURNIER (Jean), vivait en 1760. Prix de l'Académie de Peinture. — Hist., port.

FRAGONARD (Jean-Honoré), né à Grasse 1732-1806. Peintre et Graveur. Elève de Chardin et de Boucher, étudia Tiepolo en Italie. Grand Prix de peinture en 1752. Son exécution est large, sa touche onctueuse, ses sujets gracieux, son coloris harmonieux, dans les gammes claires. Il signe parfois Frago. — Histoire, genre, portrait, paysage.
Elève : Mlle Gérard.
Vente Montbrun 1861 : La Séduction, 1.010 fr.
Vente San Donato 1880 : La Résistance, 3,050 fr.
Vente 1880 : Portrait de Diderot, 6.000 fr.
Vente Walferdin 1880 : Le Verrou (Dessin), 4,500 fr.
Vente Montbrison 1880 : Le Baiser, 25,000 fr.
Vente Wilson 1881: Cache-cache, 8,100 fr.
Même vente : 2 pendants, 15,000 fr.

FRAGONARD (Alexandre-Evariste), fils du précédent, né à Grasse 1783-1850. Elève de David. — Histoire.

FRAGONARD (Théophile-Etienne), florissait en 1831. ✻ 1839. — Histoire, genre.

FRANÇAIS (François-Louis), né à Plombières 1814. Elève de Gigoux et Corot. Méd. 3e cl. 1841, 1re cl. 1848. ✻ 1853. Méd. 1re cl. 1855, et O.✻ 1867. Méd. d'Honneur 1878. Fidèle imitation de la nature; compositions poétiques.—Paysage, figures.
Elèves : Busson, Rapin.

FRANÇOIS (Simon), né à Tours 1606-1671. Ami du Guide. — Histoire, portrait.

FRANQUE (Jean-Pierre), né à Buis (Drôme). Elève de David. — Hist., port.

FRANQUELIN (Jean-Auguste), né à Paris 1798. Elève de Regnault. ✻ 1836. — Histoire, genre, portrait.
Vente Papin 1873 : Souvenir et Regrets, 2,000 fr.

FRATEL (Joseph), né à Epinal 1730-1783. Elève de Baudouin. — Histoire, portrait.

FREMINET ou FREMINEL (Martin), né à Paris 1567-1619. Peintre d'Henri IV et de Louis XIII; suivit la manière de Michel-Ange et du Parmesan. — Histoire, portrait.
Elève : Cl. Vignon.

FREMY (Jacques-Noël), né à Paris 1784. Elève de David et de Regnault.— Histoire, portrait.

FRENAIS (Jacques-Nicolas), né à Alençon 1763-1816. — Nature morte.

FRÈRE (Charles-Théodore), né à Paris 1814. Elève de Roqueplan et de Cogniet. Méd. 2e cl. 1848, 1865. — Vues de Villes, paysages d'Algérie.
Vente 1876 : Deux paysages, Vues d'Orient, 725 fr.

FRÈRE (Pierre-Édouard), né à Paris. Elève de Paul Delaroche. Méd. 1851, 2e cl. 1852. ✮ 1855. — Genre.

FRESNOY. Voir Du FRESNOY.

FRIQUET (Jacques-Claude), dit DE VAUROZE 1648-1715. Elève de Sébastien Bourdan ; membre de l'Académie 1670. — Histoire.

FROMANT (Louis-Pierre), né à Paris, florissait en 1825. Elève de Regnault. — Histoire, portrait.

FROMENT (Jacques-Victor), né à Paris. Elève de Cabat. ✮ 1863. — Paysage.

FROMENTIN (Eugène), peintre et littérateur, né à la Rochelle 1820-1876. El. de Cabat; voyages en Orient et surtout en Algérie. Méd. 2e cl. 1849, 1857, 1re classe 1859. ✮ 1859. O.✮ 1869. Bon coloris aux valeurs recherchées. Dessin correct. — Genre, figures, chevaux, paysages, mœurs de l'Algérie.
Vente Everard 1873 : Halte en Afrique, 4,600 fr.
Vente Prince de Galitzin 1875 : Femmes du Sahara, 4,000 fr.
Vente Baron Beurnonville 1880 : Cavaliers arabes, 2,400 fr.
Vente Lepel-Cointet 1881 : Un campement, 30,000 fr. ; à sa vente de 5,000 à 15,000 fr.

FRONTIER (Jean-Charles), né à Paris 1701-1763. Elève de Guy Hallé. Prix de l'Académie 1728. Membre de l'Académie 1747. Directeur de l'Académie de Lyon. — Histoire, portrait.

G

GAILLARD (Claude-Ferdinand), né à Paris. Elève de Cogniet. Méd. 2e classe 1872. — Portrait.

GAILLOT (Bernard), né à Versailles 1780. Elève de David. — Histoire.

GAINDRAN, vivait à Lyon vers 1830. Coloris sombre; peu connu. — Paysage, Marine.
Vente 1862 : Marines et figures, 175 fr.

GALBRUN (Alphonse-Louis), né à Paris. Elève de Gros et de Regnault. Méd. 2e classe 1865. — Portrait, pastel.

GALIMARD (Nicolas-Auguste), peintre et écrivain, né à Paris. Elève de Auguste Hesse, d'Ingres et Vervières. Méd. 3e classe 1835, 2e classe 1846. — Genre, historique.

GALLAND (P.-S.), né à Genève, de parents français. ✮ 1870. — Hist., genre.

GALLOCHE (Louis), né à Paris 1670-1761. Elève de L. de Boullongne. Recteur et Chancelier de l'Académie de peinture. Sujets religieux et mythologiques. — Hist., paysage.
Elève : François Lemoine.

GAMELIN (Jacques), né à Carcassonne 1739-1803. Grand prix de peinture. — Histoire, portrait, paysage.

GARIOT (César-Paul), né à Toulouse. Méd. 3e classe 1843. — Histoire.

GARNERAY (Jean-François), né à Paris. Elève de David. — Genre, intérieur d'églises, portrait.
Vente 1873 : Intérieur et figures, 220 fr.

GARNERAY (Hippolyte), né à Paris. Elève de Louis Garneray. Méd. 2e classe. 1812. — Genre.

GARNERAY (Auguste), fils du précédent, né à Paris 1785-1824. El. de Isabey. — Genre, aquarelle.

GARNERAY (Ambroise-Louis), né à Paris 1783-1852. Méd. 2e cl. 1819, ✮ 1852. — Paysage, marine.
Vente 1863 : Marine, 210 fr.

GARNIER (Etienne-Barthelémy), né à Paris 1759-1849. 1er prix de peinture 1788, ✮ et membre de l'Institut 1816. — Hist., portrait.

GARNIER (Jean), né à Meaux 1632-1705, membre de l'Académie 1705. — Portrait, fleurs, fruits.

GARNIER (Louis-Joseph), né à Valenciennes 1822. Elève de Picot. — Histoire.

GARNIER (Nicolas), flor. au XVIIe siècle, membre de l'Académie 1780. — Hist.

GASCARD (Henri), né à Paris 1635-1701, membre de l'Académie 1680.— Port.

GASSIES (Jean-Baptiste), né à Bordeaux 1786-1832. Elève de Vincent et Lacour.— Histoire.

GAUBERT (Pierre), flor. en 1801. Membre de l'Académie. — Portrait.

GAUDART DE LA VERDINE (Augustin), né à Bourges 1780-1804. 1er prix de l'Académie. — Portrait.

GAUDEFROY (Pierre-Julien), né à Paris 1801. Elève de Gros.— Hist., genre, portr.

GAUFFIER (Louis), né à La Rochelle 1761-1801. Elève de Hugues Taraval. Grand prix de peinture 1784. Agréé de l'Académie 1789. — Histoire, genre, portrait.

GAUFFIER (M^me), née Pauline Châtillon. Elève de son mari et de Drouais. — Genre, portrait.

GAULT DE SAINT-GERMAIN (Pierre-Marie), né à Paris 1754-1842. Elève de Durameau. Auteur du *Guide des Amateurs de Tableaux* et d'autres ouvrages relatifs aux beaux-arts. — Histoire, portrait.

GAUTHEROT (Claude), né à Paris 1769-1825. Elève de David. — Histoire, portrait.

GAUTHIER (Charles-Gabriel), né à Tonnerre 1802, flor. en 1830. Elève de Demasne. — Genre.

GAUTIER (M^lle Eugénie), née à Paris. Méd. 3e classe 1839, 2e classe 1845. — Fleurs, portrait.

GAUTIER (Etienne), né à Marseille. Elève de Chatigny. Méd. de 2e classe 1873, 3e classe 1878. ✻. — Histoire, portrait.

GAVARNI (Sulpice-Paul) Chevalier dit PIERRE, né à Paris 1801-1876. Méd. 3e classe 1874. A pénétré la vie intime de la société de son temps.
Célèbre par les légendes qu'il a placées au bas de ses dessins.

GAZARD (F.-V.), né à Toulouse 1750-1823. Elève de Despax. Imitateur peu habile de Joseph Vernet. Directeur du Musée de Versailles. — Marine.

GEFFROY (Edmond-Aimé), né à Maignelay (Oise). Méd. 3e classe 1840, 2e cl. 1841 et 1857. — Portrait.

GELIBERT (Paul), né à Laforce. Méd. 3e cl. 1843. — Paysage, animaux.

GELIBERT (Jules), né à Bagnères-de-Bigorre. El. de son père. Méd. 1869. — Chasses, animaux.

GELÉE ou GILLÉE (Claude) dit LE LORRAIN, né au château de Chamagne, près Toul, 1600-1682. D'origine obscure, fut placé chez son oncle, sculpteur sur bois. Bientôt il abandonna celui-ci et se rendit à Rome en compagnie d'un de ses parents, marchand de dentelles. Il entra dans l'atelier d'Agostino Tassi, élève de Paul Brill, qui l'occupa à broyer ses couleurs et lui donna les premiers principes de son art. Claude a rendu avec beaucoup de vérité les différentes heures de la journée. Il ne peignait jamais d'après nature; il créait ses sites enchanteurs; sa couleur est vraie. Les feuilles de ses arbres semblent, dit Sandart, agitées et bruyantes; sa perspective aérienne est remarquable, son exécution précieuse.
Il a mérité le surnom de Raphaël du Paysage. Jean Miel, Jacques Courtois et d'autres habiles peintres peignaient ses figures.— Paysage, marine, architecture.
Le Louvre possède 12 tableaux de ce maître. On considère comme un de ses chefs-d'œuvre le Temple de Tivoli au Musée de Grenoble.
Claude a gravé ses ouvrages à l'eau-forte sur son livre de Vérité.
Elèves et imitateurs : Giovani Domenico, Le Courtois, S. Bourdon, Herman Swarre-feld.
Vente Laperrière 1825 : Paysage, Automne, 27,009 fr.
Vente Guydyr 1829 : Enlèvement d'Europe, 50,000 fr.
Vente Northwick 1859 : Vue d'Italie, 7,860 fr.
Vente R. 1871 : Paysage, Effet du Soir, 23,800 fr.

GENDRON (Auguste), né à Paris 1808-1881. El. de P. Delaroche. Méd. 2e cl. 1846-1849, ✻1855.— Genre, hist.

GENET (Alxandre), né à Commercy. El. de Charlet. ✻1845.— Paysage.

GENILLON (J.-Baptiste). Mort 1829. El. de J. Vernet.— Marine, paysage.

GENOD (Michel-Philibert), né à Lyon 1795-1855. Méd. 2e cl. 1819, ✻1852. — Genre, historique.

GENTY (Emmanuel), né à Dampierre (Charente). Méd. 3e cl. 1863 — Portrait, nature morte.

GEORGET (Jean), né en 1760-1822. El. de David.— Miniature.

GÉRARD (François, baron), né à Rome de parents français 1770-1837. Elève de Brenet et de David. Second prix de Rome 1789, et Chevalier de St-Michel, membre de l'Institut à l'unanimité des voix. Louis XVIII le nomma son premier peintre et le créa baron 1819.
Dessin gracieux et correct. Coloris un peu trop conventionnel. — Hist., portrait.
Vente Gérard 1837 : Bonaparte, 2,000 fr.
Même vente : Charles X, 500 fr.
Vente 1875 : Portrait de femme, 1,200 f.
Même vente : 720 f.

GÉRARD (Marguerite), né à Grasse 1761. El. et imitateur de Fragonard. — Genre.

GÉRARD (M^lle Georgine), Méd. 3e cl. 1835.
Vente C^te Perregaux 1841 : La Leçon de Musique, 160 fr.

GÉRICAULT (Jean-Louis-Théodore), né à Rouen 1791-1834. Elève de Carle Vernet et de Guérin. Visita l'Italie 1817 et l'Angleterre 1819. Coloris sombre, dessin d'un grand caractère, anatomiste remarquable. — Histoire, portrait, chevaux.

Vente Richard 1857 : Charge de Cuirassiers, 5,500 fr.
Le Radeau de la Méduse, n° 2,420 (au Louvre), 6,000 fr.
Vente Baron Beurnonville 1880 : Cheval à l'écurie, 3,100 fr.

GÉRIN (Jacques), né à Valenciennes 1625. — Histoire, portrait.

GERMAIN (Jean-Baptiste), né à Reims 1783-1842. El. de Regnault.— Portr., hist.

GERMAIN (Louis), né à Niort. ✤ 1877, conservateur du Musée de Niort. — Hist., fresques.

GERNON (Edouard), né à Tours. Elève de Picot et Jules Coignet. Méd. 2ᵉ cl. 1842. — Paysage.

GÉROME (Jean-Léon), né à Vesoul 1824. El. de Paul Delaroche. Nombreux voyages en Orient. Méd. 3ᵉ cl. 1847, 2ᵉ cl. 1848 et 1855, ✤ 1855, professeur à l'Ecole des Beaux-Arts 1863, Membre de l'Institut 1865, Méd. d'honneur 1867, O.✤ 1867, Méd. d'honneur 1874, C.✤ 1878, rappel de méd. d'honneur 1878.
Compositions remarquables par leur esprit. Exécution précieuse.— Hist., portr.
Tableaux au Luxembourg.
Elèves : Courtois, Dagnan, Roll, Lucien Mélingue, G. Perruchot.
Vente prince Demidoff 1864 : Un Boucher Turc, 6,000 fr.
Vente Everard et Cie 1873 : L'Arrivée à la Mecque, 13,000 fr.
Vente John Wilson : Le Roi Candaule, 3,100 fr.

GERVEX (Henri), né à Paris 1852. El. de Cabanel, de Brisset et de Fromentin. Méd. 2ᵉ cl. 1874 et 1876.
Bonne couleur ; peintre réaliste.— Portrait, histoire.

GESLIN (Jean-Charles), né à Paris. Méd. 3ᵉ cl. 1845. — Histoire.

GIACOMOTTI (Félix-Henri), né à Quingey (Doubs). El. de Picot. Prix de Rome 1854. Méd. 1864, 1865 et 1866, ✤ 1867. Portrait.

GIBERT (Jean-Baptiste), né à la Guadeloupe 1802. Elève de Guillon, Lethière. Grand prix de Rome 1829. — Paysage, historique.

GIBERT (Antoine-Placide), né à Bordeaux. Méd. 3ᵉ classe 1841. — Genre.

GIDE (Théophile), né à Paris. Elève de Paul Delaroche et de Cogniet. Méd. 3ᵉ cl. 1861, 2ᵉ classe 1865 et 1866. ✤ 1866. — Histoire, genre.

GIGOUX (Jean-François), né à Besançon. Méd. 2ᵉ classe 1833, 1ʳᵉ classe 1835. ✤ 1842. Méd. 1ʳᵉ classe 1848.— Hist., genre, portr.
Elève: Hanoteau.

GILBERT (Pierre-Julien), né à Brest 1783-1860. Elève d'Ozanne. — Marine.

GILBERT (Victor-Gabriel), né à Paris. Elève d'Adam et de Busson. Méd. 2ᵉ cl. 1880. Composition d'un réalisme saisissant; belle couleur.— Port., genre, naturemorte.

GILLOT (Claude), né à Langres 1673-1722. Elève de son père. Membre de l'Académie 1715. Beaucoup d'imagination, dessin peu correct. Watteau fut son élève. — Genre, gravure.
Elèves : Lancret, Antoine Watteau.
Vente 1873 : Deux dessus de porte, 380 f.; de 300 à 500 fr.

GINAIN (Eugène-Louis), né à Paris. El. de Charlet et d'Abel de Pujol. Méd. 3ᵉ cl., 1857 et 1861, 2ᵉ classe 1863.— Hist., genre.

GIRAL ou GIRAC, flor. au XVIIIᵉ siècle. 1ᵉʳ prix de l'Académie de peinture 1710. — Histoire.

GIRARD (Jean-Georges), né à Epinal 1635-1690. Elève de Legrand. — Histoire, paysage, portrait.

GIRARD (Firmin), né à Poncin (Ain). Elève de Gleyre. Méd. 3ᵉ cl. 1863. 2ᵉ cl. 1874. — Genre, portrait.

GIRARD (Paul-Albert), né à Paris. El. de H. Flandrin et Bettel. Prix de Rome 1861. — Hist., portr., paysage historique.

GIRARDIN (Mᵐᵉ), née Pauline JOANNIS, née à Paris. Méd. 3ᵉ cl. 1846. — Genre.

GIRARDET (Jean), né à Lunéville 1709-1778. El. de Claude Charles. — Histoire.

GIRARDIN (Alexandre-Louis), né en 1767. Elève de Bidault. — Hist., paysage.

GIRAUD (Charles), né à Paris. ✤ 1847. — Intérieurs, paysage.

GIRAUD (Pierre-Eugène), né à Paris 1806. Elève de Richomme et de Hersent. Méd. 3ᵉ cl. 1833, ✤ 1851. Méd. 2ᵉ cl. 1863. O.✤ 1866.
Sujets gracieux, compositions entraînantes, jolie couleur. — Peinture, genre.

GIRAULT (Mᵐᵉ A.), née LESOURD-DELISLE, à Paris. Elève de Redouté. Méd. d'or 1838 Paris. — Fleurs.

GIRODET DE ROUCY-TRIOSON (Anne-Louis), peintre et écrivain, né à Montargis 1767-1824. Elève de Luquin et de David. Grand prix de Peinture 1789. Membre de l'Académie. O. ✤ 1824. Dessin gracieux et correct; clair-obscur ingénieux. — Hist., portrait.
Elèves : Collin (Alexandre), Gudin, Pérignon.
Vente comte de Pérregaux 1841 : Tête de Vierge, 3,155 fr.
Vente Girodet 1857 : La Belle Elisabeth, 9,500 fr.

GIROUARD (M^{lle} Henriquetta), née à Lisbonne. El. de Gosse. Méd. 3e cl. 1847. — Histoire.

GIRODON (Alphonse), né à Satillieu (Ardèche). El. de Victor Orsel. Méd. 3e cl. 1844. — Genre, histoire.

GIROUST (Jean-Antoine), né à Bussy-St-Georges en Brie. Membre de l'Académie 1788. — Histoire.

GIROUX (André), né à Paris 1801. Méd. 2e cl. 1822. Grand Prix de Rome 1825. Méd. 1re cl. 1831. ✚ 1837. — Genre, paysages, vues d'Italie.

GIROUX (Achille), né à Mortagne 1820-1854. Elève de Drolling. Méd. 2e cl. 1848. — Animaux.

GISSEY (Henri DE), né à Paris 1608-1673. Membre de l'Académie 1663. Peintre des Menus-Plaisirs du Roi. — Décors.

GLAIZE (Auguste-Barthélemy), né à Montpellier en 1807, Elève d'Achille et d'Eugène Deveria. Méd. 3e cl. 1842, 2e cl. 1844, 1re cl. 1845, 2e 1848 et 1845, ✚ 1855. Sujets philosophiques. Bon coloriste. — Histoire, genre.

GLAUDOT ou CLAUDOT (Charles-Jean-Baptiste), né à Badonviller 1773-1814. Talent agréable, touche facile dans le genre de Watteau. — Paysage, genre.

GLAIZE (Pierre-Paul-Léon), né à Paris 1842. Elève de A. Glaize, son père, et de Gérôme. Méd. 1864, 1866 et 1868. ✚ 1877. — Genre, peintures murales à l'Eglise St-Merri à Paris.

GLEYRE (Charles), né à Chevilly 1807-1872. Elève de Hersent.
Compositions empreintes de grâce et de grandiose; pureté de dessin; joli coloris dans les tons argentés. — Histoire, genre.
Elève : Toulmouche, Zuber, Mazerolle.

GOBERT (Pierre), né à Fontainebleau 1666-1744. Membre de l'Académie 1701. — Portrait.

GOBERT (Martial), né à Paris 1825. El. de Granger. — Port., paysage, miniature.

GOBAUT (Gaspard), né à Paris. El. de son père. Méd. 3e cl. 1847. ✚ 1875. — Aquarelle.

GOBELIN (M^{lle} Stéphanie), née à Chartres. Méd. 3e cl. 1845.

GODDÉ (Jules), né à Paris. Elève de P. Delaroche. Méd. 1845. — Paysage, genre, historique.

GOMIEN (Charles), né à Villers-lès-Nancy. Elève de Hersent et de Paul Delaroche. Méd. 3e cl. 1840, 2e cl. 1844. — Portrait.

GOSSE (Nicolas-Louis), né à Paris 1787. Elève de Vincent. Méd. 2e cl. 1824, ✚ 1828, O.✚. — Histoire.
Peintures décoratives à l'Eglise Saint-Nicolas-du-Chardonnet, à Paris.

GOSSELIN (Charles), né à Paris. Elève de Gleyre et de Busson. Méd. 1865 et 1870, 2e cl. 1874. — Paysage.
Vente 1880 : Pâturage, 480 fr.

GOUBIÉ (Jean-Richard), né à Paris. El. de Gérôme. Méd. 3e cl. 1874. — Genre, histoire.

GOUIN (Alexis-Louis), né à New-York 1825. Elève de Girodet et de Regnault. — Portrait.

GOULADE (Thomas), vivait au xviiie sciècle, beau-frère de Lesueur.— Histoire, portrait.

GOUPIL (Léon-Lucien), né à Paris. El. d'Ary et d'Henry Scheffer. Méd. 3e cl. 1873 et 1874, 1re cl. 1875.
Bon coloris, dessin correct. — Portrait, genre.

GOUREAU (Charles), né à Paris 1797. El. de Couder et Desmoulins. — Paysage, intérieurs.

GOURLIER (Paul-Dominique), né à Paris. Elève de Corot. Méd. 3e cl. 1841.— Paysage.

GOYET (Jean-Baptiste), flor. en 1840. Elève de Gros. — Histoire, portrait.

GRAILLY (Victor DE), né à Paris. Elève de Victor Bertin. Méd. 3e cl. 1840, 2e cl. 1844. — Marine, paysage.
Vte 1873 : Marine, Effet de Lune, 350 f.

GRANDIN (Jacques-Louis), flor. à Elbeuf 1808. Elève de David. — Histoire.

GRANDPIERRE-DEVERZI (M^{lle} Adr.-Marie), née à Tonnerre. Méd. 3e cl. 1836. — Fleurs.

GRANDSIRE (Eugène), né à Orléans. El. de J. Noël et J. Dupré. ✚ 1874.— Pays.

GRANET (François-Marius), né à Aix (Provence) 1775-1849. El. de David. ✚ 1819. Conservateur des Musées royaux 1826. Membre de l'Institut 1830, O. ✚. membre de l'Académie Royale de Bruxelles, Chevalier de Saint-Michel. — Intérieurs, genre, figures, portrait.
Vente Laffitte 1834 : St-Etienne-du-Mont, 4,500 fr.
Vente 1880 : Intérieur de Couvent, 4,000 fr.

GRANGER (Jean-Perrin) 1779-1840. El. de Regnault et de David. — Hist., port.

GRANGER (M^{lle} Palmyre), née à Paris. Méd. 3e cl. 1841. — Fleurs.

GRATIA (Charles), né à Rambervillers (Vosges). Méd. 3e cl. 1844 et 1861.—Genre.

GRENIER St-MARTIN (François), né à Paris 1798. El. de Guérin et de David. Méd. 2e cl. 1810, 1re cl. 1834, ✱ 1841. — Histoire.

GRESLY (Jean-Gabriel), né à Lisle (Doubs) 1710-1756. Sincère interprète de la nature, bonne composition, coloris vrai. — Paysage.

GREUZE (Jean-Baptiste), né à Tournus (Saône-et-Loire). Elève de Grandon, voyagea en Italie 1755. Membre de l'Académie de peinture 1769. Mourut dans l'indigence après avoir fait une fortune considérable.

Les Œuvres de Greuze sont pleines de fraîcheur et de grâce; coloris harmonieux et agréable, exécution délicate; ses draperies sont d'une couleur passée.

Cet artiste signait rarement ses tableaux. Les Musées du Louvre et de Montpellier possèdent chacun 8 Greuze. — Portrait, genre, scènes familières et de la vie privée.

Elèves et imitateurs: Anna Greuze, sa fille, Caroline, sa filleule, Lépicier, Mlle Ledoux.

Vente Pourtalès : Jeune fille à l'Agneau, 96,000 francs.

Vte Perregaux 1841 : L'Amour, 7,500 f.
Vente Patureau 1857 : Psyché, 27,000 fr.
Vente 1878 : Portrait de femme, 74,000 f.
Vente San Donato 1880: Le Jeune Paysan, 27,000 fr.

GREVEDON (Pierre-Louis), né à Paris 1783-1849. Elève de Regnault. Méd. 1re classe 1806, 1831. ✱ 1831. — Histoire, lithographie.

GREVENBROEK (Charles-Léopold), né à Milan, florissait au XVIIIe siècle. Membre de l'Académie de Paris 1732. — Histoire.

GRIMOUX (Jean), né à Romont (canton de Fribourg) 1680-1740. N'eut point de maître; il se forma un genre en copiant Van Dyck et Rembrandt. Membre de l'Académie 1705.

Bon coloriste, touche moelleuse, sentiment délicat du clair-obscur. Beaucoup de ses tableaux représentent des femmes en buste coiffées d'un façon singulière, habillées en pèlerines, joueuses ou chanteuses. — Portrait.

Vente 1868 : Tête de jeune fille, 890 fr.
Vente 1881 de la Salle: L'Acteur Paul Poisson, 2,100 fr.

GRISON (Antoine), flor. au XVIIIe siècle. 1er prix de peinture. — Histoire.

GROISEILLIEZ (Marcellin de), né à Paris, mort en 1779. Elève de Boyer et Pazini, Méd. de 3e classe 1874. — Paysage, sites de la Creuse.

A sa vente 1881, de 250 à 400 fr.

GROS (Antoine-Jean, Baron), né à Paris 1771-1835. Elève de David, fils d'un peintre en miniature de Toulouse. ✱ 1800, chevalier de Saint-Michel 1819, créé baron 1824, O. ✱ 1828. Au salon de 1835, il exposa un Hercule et Diomède, qui fut critiqué violemment. Découragé et croyant son nom flétri et déshonoré, il se jeta dans un bras de la Seine, au bas de Meudon.

Dessin très-correct, compositions mouvementées, fini de détail. — Hist., portr.

De 1816 à 1835, Gros forma près de 400 élèves ; les principaux sont: Bonnegrâce, Paul Delaroche, Signol Feron, Muller, etc.

Tableaux au Louvre, nos 274, 275, 276.
Vente Gros 1835 : Jeune femme au bain, 1,820 francs.
Vente 1874 : Portrait d'homme, 875 fr.

GROS (Claude), né à Locle (canton de Neuchâtel). Elève de Regnault. — Genre.

GROS (Lucien-Alphonse), né à Wesserling (Alsace). Méd. 3e classe 1867, 2e classe 1876. — Histoire.

GRÜN (Mme), née Eugénie Charpentier, à Valenciennes. Elève de Léon Cogniet. Méd. 3e classe 1845. — Genre.

GUDIN (Louis), né à Paris, florissait en 1823. Mort par accident; donnait de grandes espérances comme peintre d'histoire.

GUDIN (Jean-Théodore), né à Paris 1802-1881. Elève de Girodet, mais plutôt romantique avec Géricault et Delacroix. Méd. 1824, ✱ 1828, O. ✱ 1841. C. ✱ 1855.

Avait une réputation comme peintre de Marine, surtout sous le règne de Louis-Philippe. Fut le peintre officiel de cette époque et accepta plus tard des commandes de l'Empereur.

Fort connu par ses fêtes artistiques et littéraires dans le monde parisien du second empire.— Marine, paysage, figures.

Vente comte Perregaux 1841 : Coup de vent, 2,650 fr.
Vente 1874 : deux Marines, toiles de 25, 1,120 fr. De 300 à 1,000 fr.

GUÉ (Jean-Michel), né à Bordeaux 1789-1844. El. de David. — Histoire, genre.

GUÉ (Oscar-Jean), né à Bordeaux, El. de Julien Gué. Méd. 3e cl. 1834, 2e cl. 1840. —Paysage.

GUÉDY (Jean-Baptiste-Jules), né à Grenoble 1805-1873. El. de Gudin. Coloris vrai, exécution facile. — Histoire, marine, paysage.

Vente 1850 : Repos de la Ste-Famille, 2,500 fr.

GUÉRIN (Pierre-Narcisse, Baron), né à Paris 1774-1833. Elève de J.-B. Regnault. Prix de Rome 1796, ✱ 1803, membre de l'Institut 1816, directeur de l'Académie de

Rome 1822. Louis XVIII le créa baron et le nomma Chevalier de St-Michel. Bon dessin. —. Histoire.
Elèves : Cogniet, C. Delacroix, Géricault, Ary Scheffer, Sigalon, Bodinier.
Vente de Choiseul-Praslin 1808 : Scène nocturne, 1,025 fr.
Vente 1867 : Portrait de femme, 880 fr.
Vente 1873 : Allégorie (Ebauche), 450 fr.

GUÉRIN (J.-B. Paulin), né à Toulon 1783-1855. Méd. 2º cl. 1817, ✠ 1822. — Histoire, portrait.

GUÉRIN (Simon), floris. à Strasbourg 1842. — Histoire.

GUÉRIN (Jean-Michel), né à Paris. El. de H. Flandrin, Dumas et Cornu. Méd. 1867. — Portrait.

GUERRIER, florissait au XVIIe siècle. Imitateur de Petitot. — Miniature, émail.

GUESLAIN (Charles-Etienne) 1685-1765. Membre de l'Académie. — Portrait.

GUESNET (Louis-Félix), né à Fitz-James (Oise). El. de Lamathe. Méd. 2e cl. 1872, 1re cl. 1873. — Genre.

GUIAUD (Jacques), né à Chambéry. Elève de Gué, de Watelet et de L. Cogniet. Méd. 3e cl. 1843, 2e cl. 1846. — Paysage.

GUICHARD (Joseph-Alexandre), né à Marseille. El. d'Isabey et Durand-Brager. O. ✠ de l'ordre de St-Marin, ✠ de la Légion d'honneur. — Paysage, sites de Provence.

GUICHARD (Joseph), né à Lyon. Elève d'Ingres. Méd. 3e cl. 1833, ✠ 1851. — Histoire, portrait.

GUIGNET (Adrien), né à Annecy 1817-1854. Elève de Blondel ; s'est inspiré de Salvator Rosa et de Decamp. Dessin correct, coloris vigoureux. — Histoire, paysage, genre.
Lire l'intéressante brochure de M. G. Bulliot, Président de la Société Eduenne d'Autun : *Le Peintre Adrien Guignet, sa Vie son Œuvre*.
Vente 1844 : Salvator Rosa chez les brigands, 2,000 fr.
Vente Everard 1873 : Les Philosophes, 1,400 fr.

GUIGNET (Jean-Baptiste), frère du précédent, né à Autun, florissait en 1840. — Portrait.

GUILLARD (Alfred), florissait à Caen 1842. Elève de Gros. — Portrait.

GUILLAUMET (Gustave), né à Paris et mœurs d'Algérie.
Elève de Picot et Barrias. Méd. 1865, 1867, 2e cl. 1872, ✠ 1878 ; bon coloris. —

GUILLEMET (Jean-Baptiste), né à Chantilly 1842. Méd. 2e cl. 1874 et 1876. — Paysage.

GUILLEMIN (Alexandre-Marie), né à Paris. Elève de Gros. Méd. 3e cl. 1845, 1859, ✠ 1861. — Genre.
Vente Everard 1873 : Le Déjeûner, 1,200 fr.

GUILLEMOT (Alexandre), né à Paris 1817. Peintures décoratives à St-Sulpice, Paris. — Histoire.

GUILLEROT, florissait au XVIIe siècle. El. de Fouquiere, travailla avec Sébastien Bourdon aux décorations des Tuileries. — Paysage.

GUILLON (Adolphe-Irénée), né à Paris. Elève de J. Noël et de Gleyre. Méd. 1867, 2e cl. 1880, ✠ 1881. — Paysage.

GUILLOU (Alfred), né à Concarneau (Finistère). El. de Cabanel et Bouguereau. Méd. 3e cl. 1877. — Portrait, genre.

GUIZARD (Mme DE), née à Paris. Méd. 3e cl. 1846. — Portrait.

GUSCAR (Henri), né à Paris 1635-1701. — Portrait.

GUY-BRENET (Nicolas) 1729-1792. — Histoire.

GUYOT (Antoine-Patrice), né à Paris 1787. Elève de Regnault et de Bertin. — Paysage.

GUYOT (Laurent), floris. en 1605. Peintre du roi pour les tapisseries. — Histoire, paysage.

GUYOT (Mme), née Louise HABAILAY. Méd. 3e cl. 1841. — Genre.

H

HAFFNER (Félix), né à Strasbourg. El. de Saudman. Méd. de 2e cl. 1852. — Genre, paysage.

HAILLECOURT (Caroline), née à Metz. Flor. en 1840. El. de Mme Mirbel. — Miniat.

HALL (Pierre-Adolphe), né à Boras (Suède) 1739-1794. El. de Reichart. S'établit en France. Membre de l'Académie. Appelé le « Van Dyck de la Miniature. »

HALLÉ (Daniel), né à Paris ?-1674. El. de Bunel. Fut estimé dans son temps. — Portrait.

HALLÉ (Claude-Guy), né à Paris 1651-1736. El. de son père. 1er prix de peinture 1675. Directeur de l'Académie 1682. Coloris agréable sans vigueur, touche facile, dessin correct, compositions bien ordonnancées, clair-obscur savant. Outre le Louvre, plusieurs églises de Paris possèdent des tableaux de ce peintre. — Hist., portr.
Vente 1863 : Sujet historique, 1,225 fr.
Vente 1874 : Portrait d'homme, 400 fr.

ÉCOLE FRANÇAISE.

HALLÉ (Noël), fils du précédent, né à Paris 1711-1781. Élève et imitateur de son père. Membre de l'Académie 1748. Chevalier de St-Michel. — Hist., genre.

HALLIER. Né à Paris 1635-1686. Membre de l'Académie 1663.— Portrait.

HAMON (Jean-Louis), né à Plouha (Côtes-du-Nord) 1821-1874. El. de Paul Delaroche et de Gleyre. Méd. 3e cl. 1853, 2e cl. 1855. ✸ 1855.— Genre.
Vente baron Beurnonville : L'Amour en visite, 3,100 fr.

HANOTEAU (Hector), né à Decize (Nièvre). El. de J. Gigoux. Méd. 1864, 1868, 1869. ✸ 1870.
Bonne couleur, touche large, compositions toujours intéressantes.— Pays., portr.

HAQUETTE (Georges), né à Paris. El. de Millet et Cabanel. Méd. 3e cl. 1880.— Genre.

HAREUX (Ernest-Victor), né à Paris. El. de Busson, de Bin et de Pelouse. Méd. 3e cl. 1880. — Paysage.

HARPIGNIES (Henri), né à Valenciennes 1819. El. d'Achard. Méd. 1866, 1868, 1869, ✸ 1875, méd. 2e cl. 1878. Fidèle imitateur de la nature ; bonne couleur.— Paysage.
Vente 1876 : Paysage, 1,310 fr.

HAUDEBOURT (Mme) Née Hortense Lescot, à Paris 1784-1845. El. de Lethière. Méd. d'or 1819 et 1827.— Genre, portrait.
Vente de 500 à 1,200 fr.

HAUSSY (Jules), né à Péronne. Flor. en 1844. El. de Fragonard.— Genre, histoire.

HAUTIER (Henri), né à Paris 1802. El. d'Ingres. — Histoire, paysage.

HÉBERT (Antoine-Ernest), né à Grenoble. El. de David d'Angers et de Paul Delaroche. Prix de Rome 1839. Méd. 1re cl. 1851, ✸ 1853, méd. 1re cl. 1855, 2e cl. 1867, O.✸ 1867, directeur de l'Académie française, à Rome ; membre de l'Institut 1874, C.✸ 1874. Dessin correct, clair obscur sombre. — Genre, histoire, portrait.
Elève : Vuillefroy.
Vente Anastasie : La Fontaine Cervera, 4,400 fr.

HÉDOUIN (Edmond), né à Boulogne-sur-Mer. Elève de Paul Delaroche et de Nanteuil. Méd. 2e cl. 1848 ; 3e cl. 1855 et 1857. ✸ 1872. — Genre, paysage.

HEILBUTH (Ferdinand), né à Hambourg, naturalisé Français. Méd. 2e cl. 1857, 1859, 1861, ✸ 1861, O.✸ 1881. — Genre, pays.

HEIM (Mathias), flor. 1782. El. de Wagenbauer. — Paysage, architecture.

HEIM (François-Joseph), né à Belfort 1787-1865. El. de Vincent. Prix de Rome 1807, méd. 1re cl. 1812 et 1819, décoré de la main du roi, devant son tableau même 1824, membre de l'Institut 1829, O.✸1855, grande médaille d'honneur 1855. — Hist.
Grisaille à Saint-Germain-des-Prés à Paris, et fresque à Saint-Gervais.

HEINCE (Zacharie), né à Paris 1611-1669. Membre de l'Académie 1663.— Hist., portrait.

HÉLART (Jean), né à Reims. Flor. en 1677. Un des fondateurs de l'Académie de Reims. — Histoire, portrait.

HENNEQUIN (Philippe-Auguste), né à Lyon 1763-1833. El. de Taraval, de Gois, de Brennet et de David. Grand prix de Rome. Fonda à Tournay une Académie de dessin. — Histoire.

HENNER (Jean-Jacques), né à Bernwiler (Alsace). El. de Drolling et Picot. Prix de Rome 1858, méd. 3e cl. 1863, 1865, 1866, ✸ 1873, O.✸ 1878, méd. 1re cl. 1878. — Genre, histoire, portrait.
Grande correction dans le dessin, touche onctueuse et indécise, clair-obscur éclatant. Tableau au Luxembourg.

HENRIOT (Claude-Israël), né en Champagne. Flor. en 1591.— Histoire, peinture sur verre.

HÉRAULT (Charles), né à Paris 1640-1718. Membre de l'Académie 1670.— Pays.

HERBELIN (Mme), née Jeanne-Mathilde Habert, à Brunoy (Seine-et-Oise). Elève de Belloc. Méd. 3e classe 1843, 2e classe 1844, 1re classe 1847, 1848, 1855. — Portr., miniature.

HÉREAU (Jules), né à Paris 1836-1879. Méd. 1865, 1868. — Paysage, genre, anim.
Vente après son décès 1880 : Retour de la pêche, 1,400 fr.

HÉROULT (Antoine), né à Pont-l'Evêque. Méd. 3e classe 1842.—Aquarelle.

HERPIN (Léon), né à Granville 1841-1880. El. de J. André de Daubigny et Busson. Méd. 3e classe 1875, 2e classe 1876. — Paysage, vues de villes.

HERRMAN (Léon-Charles), né au Havre. Elève de Fromentin et de Ph. Rousseau. Méd. 1873. — Genre.

HERSENT (Louis), né à Paris 1777-1860. Elève de Regnault. ✸ 1819, membre de l'Institut 1822. O.✸ 1824. — Histoire, portrait.
Elèves : Gleyre, Lepotevin.

HERSENT (Louise-Marie), née Mme Mauduit, à Paris 1784-1862. Elève de son mari. — Histoire.

HERST (Auguste-Clément), né à Rocroy. ✸ 1840. — Histoire, portrait.

HESSE (Nicolas-Auguste), né à Paris 1795. Elève de son frère et de Gros. Prix de Rome 1818. Méd. 1re cl. 1838, ✠ 1840, membre de l'Institut 1863. — Histoire, peintures décoratives et religieuses, à Notre-Dame-de-Bonne-Nouvelle Paris, et à la Sorbonne.

HESSE (Jean-Baptiste-Alexandre), né à Paris 1806-1879. Élève du précédent et de Gros. Méd. 1re cl. 1833, ✠ 1842, Méd. 2e cl. 1848, membre de l'Institut 1867, O.✠ 1868. Dessin correct, sécheresse d'exécution. — Histoire.

HEUDE (Nicolas), floris. au XVIIe siècle. Membre de l'Académie 1673. — Portrait.

HILLEMACHER (Eugène-Ernest), né à Paris en 1820. Elève de L. Cogniet. Méd. 2e cl. 1848, 1857, 1re cl. 1861, 1863, ✠ 1865. — Genre, histoire, portrait.

HIRE ou HYRE (Laurent de), voir DE LAHYRE.

HOLFELD (Hippolyte), né à Paris. El. de Hersent et d'A. Pujol. Méd. 3e cl. 1841, 2e cl. 1842. — Histoire.

HORSDUBOIS (Nicolas), floris. au XVIIIe siècle ; 1er prix de Peinture. — Histoire.

HOSTEIN (Edouard-Jean-Marie), né à Plehedel (Côtes-du-Nord). Méd. 3e cl. 1835, 2e cl. 1837, 1re cl. 1841, ✠ 1846. — Port., histoire, paysage, ports de mer.

HOUASSE (René-Antoine), né à Paris 1645-1707. Elève de Lebrun. Membre de l'Académie 1673, directeur de l'Académie de Rome. — Histoire, portrait.

HOUASSE (Michel-Ange). Fils et élève du précédent, né à Paris 1675-1730. Membre de l'Académie 1707. — Portrait, hist.

HUART (Louis), né à Aix (Provence). Florissait en 1842. — Paysage, genre.

HUBERT (Victor), né à Bourth (Eure) 1788. El. de Guérin et de David. — Hist.

HUE (Jean-François), né à St-Arnoult (Seine-et-Oise) 1751-1823. Membre de l'Académie 1782. — Paysage, marine.
Vente de 3,000 à 8,000 fr.

HUET (Jean-Baptiste), LE VIEUX, né à Paris 1745-1811. El. de J.-B. Leprince. — Histoire, paysage, animaux.

HUET (Nicolas). Fils et élève du précédent, né à Paris 1770. — Histoire naturelle, animaux.

HUET (Paul), né à Paris 1804-1878. El. de Gros et de Guérin. Méd. 2e cl. 1833. ✠ 1841. Méd. 1re cl. 1848 et 1855.
Belle composition et couleur agréable, perspective aérienne bien entendue. — Paysage.
Vente 1876 : Paysage, vue d'Italie, 500 fr.
Vente 1879 : Cascades et figures, 620 fr.

HUGARD DE LATOUR (Claude-Sébastien), né à Cluses (Savoie). El. de Diday. Méd. 3e cl. 1844, 2e cl. 1846. — Paysage.

HUGREL (Pierre-Honoré), né à Paris. El. de Gleyre. Méd. 1868. — Paysage.

HUGUET (Victor-Pierre), né au Lude (Sarthe). El. de Loubon. Méd. 3e cl. 1873. — Paysage, vues d'Algérie.

HUILLIOT (Claude), né à Reims 1632-1702. Membre de l'Académie 1664. — Histoire, portrait.

HUILLIOT (Pierre-Nicolas). Fils du précédent, né à Reims 1673-1751. Membre de l'Académie 1722. — Histoire.

HUMBERT (Ferdinand), né à Paris. El. de Picot, Cabanel et Fromentin. Méd. 1866, 1867, 1869, ✠ 1878. — Histoire, portrait.
Vente Lepel-Cointet 1881 : Dalila, 2,300 fr.

HUSSENOT (Jacques-Auguste), né à Courcelles (Haute-Marne). Méd. 3e cl. 1846. — Genre, portrait.

I - J

IMBERT (Joseph-Gabriel), né à Marseille 1666-1749. Elève de Vander Meulen et de Lebrun. Entra dans les Ordres à Avignon. Bon dessin et bonne couleur. — Histoire.

IMER (Edouard), né à Avignon, mort en 1881. Méd. 2e cl. 1865, 1873. — Genre.

INGRES (Jean-Auguste-Dominique), né à Montauban 1781-1867. Elève de Roques, de Briand et de David. Premier grand prix de Rome 1801. Membre de l'Institut 1825, O.✠ 1833, Directeur de l'Académie de France à Rome 1834, Méd. d'honneur 1841, C.✠ 1845, G.O.✠ 1855. Sénateur 1862.
Chef des peintres idéalistes. Dessin très-correct, compositions inspirées de l'antique, peinture sobre, beau caractère dans ses portraits. — Histoire, portrait, peinture décorative.
Elèves : Chasseriau, Chevenard, Jean et H. Flandrin, Lhemann, Etex, Leleux, Jouy, G. Nanteuil, Pichon, etc. Tableaux au Louvre.
Vente Marquis de P. 1867 : Homère couronné, etc., 2,150 fr.
Vente Comte de Perregaux : Etude de femme, 1,590 fr.
Vente 1881 : L'Angélique, 10,500 fr.
Vente Lepel-Cointet : Saint-Paul, apôtre, 2,700 fr.

ISABEY (Jean-Baptiste), né à Nancy 1767-1855. Elève de David. O.✠, membre de plusieurs Académies. — Portr., miniat.

ÉCOLE FRANÇAISE.

ISABEY (Louis-Gabriel-Eugène), né à Paris 1804, fils et élève du précédent: Méd. 1re cl. 1824 et 1827, ✱ 1832, O. ✱ 1852, Méd. 1re cl. 1857. Effets piquants. — Genre, marine, vues de Venise.
Vente Everard et Cie 1873 ; l'Escalier du Parc, 700 fr.
Vente Beurnonville 1880 : Les Petits Bûcherons, 5,000 fr.
Vente 1881 Lepel-Cointet : Rencontre à l'Eglise, 5,400 fr.

JACOB (Nicolas), né à Paris, flor. en 1813. El. de David. — Histoire, portrait.

JACOTTET (Louis-Julien), né à Paris 1806. — Genre, paysage, lithographie.

JACQUAND (Claudius), né à Lyon 1805. El. de Fleury-Richard. Méd. 2e cl. 1824, 2e cl. 1836. ✱ 1839. ✱ de Léopold 1841. — Genre historique, portrait.

JACQUE (Charles-Emile), né à Paris 1813, peintre et graveur. Méd. 3e cl. 1861, 1863, 1864. ✱ 1867. Coloris sombre, touche spirituelle; étude serrée de la nature. — Paysage, animaux. Tableau au Luxembourg.
Vente Everard et Cie 1873 : Approche de l'Orage, 9,350 fr.
Même vente : Le Pacage, Moutons à la lisière d'un bois, 9,000 fr.
Vente baron de Beurnonville 1880 : Bergerie, 7,750 fr.

JACQUEMART (Mme Nélie), née à Paris. El. de L. Cogniet. Méd. 1868, 1869, 1870. Bonne couleur. — Portrait.

JACQUEMART (Jules-Ferdinand), né à Paris vers 1840-1880. Méd. 1864, 1866 ; 3e cl. 1867, ✱ 1869. — Aquarelliste, graveur.

JACQUES (Nicolas), né à Javille près de Nancy. El. de David et d'Isabey. — Miniat.

JACQUET (Marie-Zélie), née à Paris 1807. El. de Bertin. — Paysage.

JACQUET (Constance DE VALMONT Mme), née à Liège 1805. El. de Girodet — Genre, portrait.

JACQUET (Gustave), né à Paris. El. de Bouguereau. Méd. 1868, 1re cl. 1875. Couleur séduisante, sujets gracieux. — Genre, portrait.
Vente baron de Beurnonville: Tête de jeune Femme, 4,350 fr.
Vente Everard 1881 : Une Polonaise, 6,400 fr.

JADELOT (Mme) née Sophie WEYEN, à Metz. Elève de Raffet. Méd. 2e cl. 1848. — Porcelaine.

JADIN (Louis-Godefroy), né à Paris 1805. El. d'Abel de Pujol. Méd. 3e cl. 1834, 2e cl. 1840, 1re cl. 1848, ✱ 1854, 3e cl. 1855. Peintre de la Vénerie sous le second empire. — Paysages avec figures, meutes, sujets de chasse.

JADIN (Emmanuel-Charles), né à Paris, El. de son père et de Cabanel. Méd. 3e cl. 1881. — Paysage, chasses.

JAIME (Jean-François), né à Paris. Méd. 2e cl. 1831. — Genre.

JALABERT (Charles-François), né à Nîmes 1819. El. de Paul Delaroche. Méd. 3e cl. 1847, 2e cl. 1851, 1re cl. 1853 et 1855, ✱ 1855; Méd. 2e cl. 1867, O. ✱ 1867. — Port., genre, hist., peinture religieuse, paysage.
Vente Anastasie : la Petie Sœur, 2,400 fr.

JANET-LANGE (Ange-Louis), né à Paris 1818. El. de Collin, Ingres et d'Horace Vernet ; imitateur de ce dernier. Méd. 3e cl. 1859. — Histoire, lithographie.

JANET (Mlle Adèle). Méd. 3e cl. 1838. — Genre.

JANMOT (Louis), né à Lyon. El. d'Ingres. Méd. 3e cl. 1845, 2e cl. 1859, 1861. — Histoire, genre.

JAPY (Louis), né à Berne (Doubs). El. de Français. Méd. 1870, 1873. — Paysage.

JAQUOTOT (Marie-Victoire), peintre sur porcelaine, née à Paris 1778-1855.
Vente : Danaé d'après Girodet, 10,000 fr.

JEANNIN (Georges), né à Paris. Méd. 3e cl. 1878. — Nature morte, fleurs.
Vente 1879 : Bouquet de fleurs, 1,450 fr.

JEANRON (Philippe-Auguste), peintre et écrivain ; ami de Godefroy Cavaignac, combattant de juillet; né à Boulogne-sur-Mer 1809-1881. El. de Sigalon ; directeur et représentant des Musées nationaux 1848. Méd. 2e cl. 1833, ✱ 1855. — Histoire, genre, portrait.

JEAURAT (Etienne), né à Paris 1699-1789. Elève de Nicolas Vleughels, peintre flamand. Membre de l'Académie 1733. Garde des tableaux de la Couronne. — Genre mythologique.
Vente Fau 1874 : Piron, Collet et Vadé, 800 fr.
De 600 à 2,000 fr.

JEAURAT DE BERTRY (Nicolas-Henri), neveu et élève du précédent, vivait en 1760. Membre de l'Académie 1755. — Genre, sujets gracieux.

JOBBÉ-DUVAL (Arnaud-Marie-Félix), né à Carhaix (Finistère) 1821. El. de Paul Delaroche et de Gleyre. Méd. 3e cl. 1851, 1857, ✱ 1861. — Histoire, genre, portrait. Peintures religieuses et décorations au Palais-de-Justice à Rennes, Église St-Sulpice et à la Trinité, Paris.

JOLAIN (Nicolas), vivait en 1773. El. de B. Pierre. — Genre.

11

Vente du marquis de R. 1873 : La Toilette, 1,020 fr.

JOLLIVET (Pierre-Jules), né à Paris 1803. Elève de Gros. Méd. 2e cl. 1833, 1re cl. 1835, ✤ 1851.— Hist., portrait, genre. Tableau à Notre-Dame-des-Blancs-Manteaux, à Paris.

JOLY (Alexis-Victor), né à Paris. Méd. 2e cl. 1828. — Paysage.

JONCHERIE, floris. en 1841.— Fleurs, fruits, intérieurs.

JOURDAN (Adolphe), né à Nîmes. El. de Jalabert. Méd. 1864, 1866, 1869.— Portrait, genre.

JOURDY (Paul), né à Dijon 1805-1856. El. de Lethière et d'Ingres. Grand prix de Rome 1835. Méd. 1re cl. 1847.— Histoire, genre.

JOUSSELIN (Michel), né à Versailles 1758. El. de Bruandet. — Paysage.

Vente 1845 : Vue prise en Suisse, 112 fr.

JOUVENET (Jean), dit le VIEUX. Flor. en 1580 à Rouen. Il était d'origine italienne. — Histoire.

JOUVENET (Laurent), fils du précédent, vivait à Rouen en 1605.

JOUVENET (Laurent) dit le JEUNE. Rouen 1609-1681.

JOUVENET (Jean) dit le JEUNE. Vivait en 1650 à Rouen.

JOUVENET, fils de Laurent, né à Rouen 1644-1717. Directeur de l'Académie 1685. Peintre de Louis XIV. Collaborateur de Lebrun.

Manière large; dessin ferme et correct, couleur brillante mais manquant un peu de vérité.— Histoire, genre, portrait. Peintre religieux.

Elève : Restout.

Vente Houdetot 1859 : Réunion de Magistrats, 350 fr.

Vente 1869 : Mort de la Vierge, 320 fr.

Vente 1875 : Vierge et l'Enfant Jésus, 510 fr.

JOUVENET (François), né à Rouen vers 1668-1749, neveu et élève de Jean Jouvenet. Membre de l'Académie 1701.— Portrait.

JOUY (Nicolas-Joseph), né à Paris. El. d'Ingres. Méd. 3e cl. 1834, 2e cl. 1835, 1re cl. 1839.— Hist., portr.

JOYANT (Jules-Romain), né à Paris 1803-1854. Elève de Bidault et Lethière. Méd. 1re cl. 1840, 1848. ✤ 1852. Belle exécution, coloris chaud.— Vues de Venise, Dessin.

Vente Fau 1874 : L'Entrée d'un Palais à Venise, 80 fr.

JUGELET (Auguste), né à Brest. El. de Gudin. Méd. 3e cl. 1836, ✤ 1847.— Marine.

Vente 1866 : Deux Marines, 410 fr.

JUILLERAT (Mme), née Gérard. El. de Paul Delaroche. Méd. 1834, 1836, Méd. 1re cl. 1841. — Portrait, pastel, genre.

JUILIARD (Nicolas-Jacques), flor. en 1759. El. de Boucher. Membre de l'Académie. — Paysage.

JULIARD (Alexandre), né à Orléans. El. de Drolling et Picot. Méd. 3e cl. 1846. — Histoire.

JULIEN (Simon), né à Toulon 1736-1800. El. de Dandré-Bardon et de Vanloo. 1er prix de l'Académie de peinture. — Histoire.

JULIEN (Bernard), né à Bayonne 1802-1877. El. de Gros, très-estimé pour ses lithographies.

JUNDT (Gustave), né à Strasbourg. El. de Drolling et de Biennoury. Méd. 3e cl. 1868, 1873, ✤ 1880. — Genre, mœurs alsaciennes.

JUINE (François-Louis DE), né à Paris 1786, flor. en 1820. El. de Girodet.— Hist.

JUNG (Théodore), né à Strasbourg. El. de Fort. Méd. 3e cl. 1841. — Aquarelle.

JUSTE, flor. au XVIIe siècle. Membre de l'Académie. — Portrait.

K - L

KEPPER (Pierre), né en 1798. Elève d'Abel de Pujol. — Gouache.

KOUWENBERG (Guillaume VAN), né à Paris 1647-1685. Membre de l'Académie 1676. — Paysage.

KREYDER (Alexis), né à Andlau (Alsace). El. de Delaville et de Fuchs. Méd. 1867. — Fleurs et fruits.

KRUG (Edouard), né à Drubec (Calvados) 1835. El. de L. Cogniet. Méd. 3e cl. 1880. — Histoire, portrait.

KUWASSEG (Carl-Joseph), né à Trieste (Autriche), naturalisé Français. Méd. 3e cl. 1845, 1861 et 1863. — Marine, paysage.

Vente 1875 : Marine, 480 fr.

LABERGES (Charles de), né 1807-1842. El. de Bertin et Picot.— Paysage.

LABOUCHÈRE (Pierre-Antoine), né à Nantes 1807. El. de Paul Delaroche. Méd. 3e cl. 1843, 2e cl. 1846.— Genre, portrait, histoire.

LABOUÈRE-GAZEAU (Tancrède De), né à Jallais (Maine-et-Loire). El. de Brun et de Gudin. ✤ 1823.— Paysage.

LABY (Auguste-François). Paris 1781-1860. El. de David.— Hist., port.

LACOUR (Pierre) dit LE VIEUX, né à Bordeaux 1746-1814. El. de Vien.— Hist., genre, marine, portrait.

LACROIX. Flor. au XVIIIe siècle à Marseille. El. de J. Vernet.—Marine, paysage.
Vente 1873 : Port maritime, fig., 275 fr.

LACROIX (Pierre), né à Nimes 1783. El. de David et de Gros. — Histoire.

LACROIX (Gaspard), né à Turin de parents Français. El. de Corot. Méd. 3e cl. 1842; 2e cl. 1843 et 1848.—Paysage, hist.

LADEY (Jean-Marc), né à Paris 1710-1749. Él. de Blain de Fontenay. Membre de l'Académie.—Fleurs et fruits.

LAEMLEIN (Alexandre), né à Hohenfeld (Bavière), naturalisé Français. El. de Picot. Méd. 2e cl. 1843. — Hist., portrait.

LAFAYE (Prosper), né à Mont-St-Sulpice (Yonne). El. d'Auguste Couder. Méd. 2e cl. 1842.— Genre historique.

LAFON (Emile-J.), né à Périgueux. El. de Gros et de P. Delaroche. ✤ 1859. — Histoire.

LAFOND (Charles-Joseph), né à Paris 1774. Él. de Regnault.—Hist., portr.

LAFOND (Alexadre), né à Paris. Élève d'Ingres. Méd. 2e cl. 1857, 1861, 1863.— Genre, portrait.

LAFOND DE FENION (André), né à Fenion (Deux-Sèvres). Flor. en 1825. El. de Regnault.—Hist., port.

LAFONTAINE (Rosalie de). Floris. en 1815. El. de Regnault.—Hist., portrait.

LAFOSSE (Charles de), né à Paris 1640-1716. El. de Lebrun. Etudia à Venise les grands Maîtres, principalement Le Titien et Paul Véronèse. Visita l'Angleterre, y décora l'hôtel de lord Montaigu. De retour dans sa patrie, peignit de nombreux tableaux pour les églises de Paris. Membre de l'Académie 1673. Son génie le portait aux grandes compositions; sa couleur est bonne, quelquefois sombre; exécution facile. — Hist., portrait.
Vente 1873 : Enlèvement de Proserpine, 825 fr.

LAGRENÉE (Louis-Jean-François), dit L'AINÉ, né à Paris 1724-1805. El. de Vanloo. 1er prix de peinture, Membre de l'Académie 1755. Directeur de l'Académie de peinture de Saint-Pétersbourg; peintre de l'Impératrice de Russie 1763. Directeur de l'Académie de Rome 1781. ✤ 1804. — Hist., genre, portrait.

Vente C. de R. 1875 : Nymphes et Faunes, 575 fr.
Vente marquis de X. 1873 : Hébé et l'Amour, 2,480 fr.

LAGRENÉE (Anthelme-François), fils du précédent, né à Paris 1775-1829. El. de Vincent.— Hist., Sujets mythologiques.

LAGRENÉE (Jean-Jacques) dit LE JEUNE, né à Paris 1740-1821. Frère de Louis, qui fut son maître. Prix de l'Académie 1760. Membre de l'Académie 1775.— Hist., genre.

LAIR (Jean-Louis-César), né à Jauville (Eure-et-Loir) 1781-1828. Él. de Regnault et de David. — Hist., portrait.
Vente 1881 : Architecture, personnages, 1,000 fr.

LAJOUE (Jacques), né à Paris 1687-1761. — Paysage, décors, vues de villes.
Vente marquis de R. 1873 : Escalier de Saint-Cloud, 190 fr.

LALLEMAND (Jean-Baptiste), né à Dijon 1710-1800. Sites pittoresques et agréables. — Genre, paysage, marine.
Vente 1864 : Paysage et figures, 470 fr.

LALLEMAND (Georges), flor. au XVIIe siècle, un des maîtres du Poussin.— Hist., portrait.

LALLEMANT (Philippe), né à Reims 1629-1716. Membre de l'Académie de Paris.— Paysage, portrait.

LAMBERT (Martin), né à Paris 1630-1699. El. de Beaubrun. Membre de l'Académie 1675. — Histoire, portrait.

LAMBERT (Louis-Eugène), né à Paris. El. d'Eugène Delacroix. Méd 1865, 1866, 1870. ✤ 1874. A mis à peindre les chats le même esprit que Champfleury à les décrire. Le pinceau vaut la plume.— Genre.
Vente 1878 : Bord de Rivière, 860 fr.

LAMI (Louis-Eugène), né à Paris. El. de Gros et H. Vernet. ✤ 1837 O. ✤ 1862. — Genre, aquarelle, histoire.

LAMINAIS (Simon), né à Noyon 1623-1683. — Paysage, batailles.

LAMOTTE, flor. au XVIIIe siècle. Second prix de l'Académie 1721. — Histoire.

LAMY (Charles), né à Mortagne 1646-1699. Membre de l'Académie.—Hist., port.

LAMY (Ernest), né à Paris. Méd. 3e cl. 1833.

LANCRENON (Ferdinand), né à Lods (Doubs) 1791. El. de Girodet. Méd. 2e cl. 1817, ✤ 1860. — Hist. — Apothéose de sainte Geneviève église St-Laurent à Paris.

LANCRET (Nicolas), né à Paris 1690-1745. El. de Gillot, imitateur de Watteau, Membre de l'Académie 1719 à titre de peintre des fêtes galantes. Couleur de convention, sujets pleins de grâce et de gaité. Lancret a exécuté une grande quantité de tableaux de genre, fêtes pastorales, noces, bals. On connait quelques portraits de lui. — Genre, portrait.
 Vente Patureau 1857 : Le Nid d'Oiseaux, 2,000 fr.
 Vente Pembrocke 1862 : Danse dans le Parc, 25,000 fr.
 Vente Wilson 1881 : La Maréchale de Luxembourg, 17,000 fr.
 Vte 1881 : Les Tireurs à l'arc, 64,000 fr.
 LANDELLE (Charles), né à Laval. El. de Paul Delaroche. Méd. 3e cl. 1842, 2e cl. 1845, 1re cl. 1848, 3e cl. 1855, ✻ 1855. Bon dessin, couleur fraîche et agréable. — Histoire, portrait.
 Vente 1881 : Femme Fellah, 3,200 fr.
 LANDON (Charles-Paul), peintre et écrivain, né à Nonant (Orne) 1760-1826. El. de Regnault. Conservateur du Louvre, Correspondant de l'Institut. Composition froide, expressions de tête pleine de grâce. — Histoire, portrait.
 L'ANFANT-DE-METZ (François-Louis), né à Metz, flor. en 1870. El. d'Ary Scheffer. — Genre.
 Vente 1873 : Deux pendants, 480 fr. De 200 à 800 fr.
 LANGE (François), né à Annecy 1676-1756. Elève de Cheville et du chevalier Franceschini. — Histoire.
 LANGLOIS (Jérôme-Martin), né à Paris 1779-1838. Elève de David. Grand prix de Rome 1809, Méd. d'or 1817 et 1819, ✻ 1822, Membre de l'Institut 1838. — Hist. portr.
 LANGLOIS (Charles), dit LE COLONEL, né à Beaumont 1789. El. de Girodet et de H. Vernet. Méd. 2e cl. 1812, 1re cl. 1834, ✻ 1823, O. ✻ 1832 pour ses services militaires. — Batailles, Panoramas très-appréciés.
 LANGLOIS DE CHEVREVILLE (Lucien) né à Mortain 1803. El. de Gros. — Hist., portrait.
 LANOUE (Félix-Hippolyte), né à Versailles 1812-1872. El. de Bertin et H. Vernet. Grand prix de Rome 1841, Méd. 2e cl. 1847 et 1861. — Paysage.
 LANSAC (François-Emile), né à Tulle. El. d'Ary Scheffer et de G. Langlois; Méd. 3e cl. 1836, 2e cl. 1838. — Genre historique.
 LANSYER (Emmanuel), né à l'Ile de Bouin (Vendée). El. de Viollet-Leduc, de Courbet et d'Harpignies. Méd. 1865, 1869, 1873, ✻ 1881.
 Jolie couleur, bonne perspective. — Pays.

LANTARA (Simon-Mathurin), né à Oncy, 1729-1778. Fut d'abord placé chez un peintre de Versailles, chez lequel il fit de rapides progrès. J. Vernet, Taunay Casanova mirent souvent des figures dans ses paysages. Les œuvres de Lantara rappellent quelquefois Claude Lorrain, surtout ses *Points du jour* et ses *Couchants*. Sa touche est légère, son coloris aérien. — Paysage.
 Elève et imitateur : Lebel.
 Vente Papin 1873 : Paysage, 15,800 fr.
 Vente 1877 : Paysage, figures, 1,700 fr.
 De 300 à 1,500 fr.
 LAPITO (Louis-Auguste), né à Saint-Maur 1805. El. de Heim et de Watelet. Méd. 2e cl. 1833, 1re cl. 1835. ✻ 1836. — Couleur vive et harmonieuse. — Paysage poétique.
 Vente 1880 : Paysage et Cascades, toile de huit, 500 fr.
 LAPIERRE (Louis-Emile), né à Paris. El. de V. Bertin. Méd. 2e cl. 1848 et 1863, ✻ 1869. — Paysage.
 LAPOSTOLET (Charles), né à Velars (Côte-d'Or). El. de Cogniet et de J. Dupré. Méd. 1870. — Paysage, marine, genre.
 LAPOTER (Mme) née Antonie CHEREAU, aux Riceys (Aube). El. de Mme Mirbel et de Chazal. Méd. 3e cl. 1845. — Miniature.
 LARCHER (Emile), né à Paris. El. de Vibert. Méd. 3e cl. 1880. — Genre.
 LARGILLIÈRE (Nicolas DE), né à Paris 1656-1746. Fut d'abord placé chez un peintre flamand qui lui fit peindre des fruits, des fleurs, des animaux, des foires et des marchés. — Reçu de l'Académie à Paris 1686; il séjourna quelque temps en Angleterre sous Jacques II.
 Touche légère et savante, bon coloris, pinceau moelleux, belle composition. Ses portraits sont d'une parfaite ressemblance, les mains sont admirables. — Port., genre historique.
 Vente 1873 Papin : Attributs, 1,000 fr.
 Vte Fau 1874 : Portrait de Forêt, 3,000 f.
 Même vente : Portrait de femme, 500 f.
 Vente 1880 : Portrait de femme, 3,000 f.
 El. : Oudry, le Chevalier Descombes, etc.
 LARIVIÈRE (Charles-Philippe), né à Paris 1798-1865. El. de Gros et de Girodet. Prix de Rome 1824, Méd. 1re classe 1831. ✻ 1836, Méd. 1re cl. 1855. — Hist., portr.
 LASSALLE-BORDES (Gustave), né à Auch, flor. en 1850. Méd. 3e cl. 1847. — Portrait.
 LASSUS (Alexandre-Victor DE) Né à Toulouse 1781. Elève de David. — Histoire.
 LATIL (Mme), née Eugénie Fleury, à Moscou. Méd. 3e cl. 1839, 2e cl. 1841. — Genre.

LATIL (François-Vincent), né à Aix 1796. Méd. 2e cl. 1827, 1re cl. 1841. — Histoire, genre.

LATOUCHE (Jacques, Chevalier DE), né à Châlons-sur-Marne. — Hist., miniature.

LATTRE (Adolphe DE), né à Tours 1805. Elève d'Isabey.— Hist., portrait.

LAUGÉE (François-Désiré), né à Maromme (Seine-Inférieure). El. de Picot. Méd. 3e cl. 1851, 2e cl. 1855, 1859, 1re cl. 1861, 1863, ✻ 1865. Peintures décoratives à la Trinité. — Hist., scènes militaires, genre, portrait.
Vente 1881 : Sainte Elisabeth lavant les pieds des pauvres, 3,800 fr.

LAURE (Etienne DE), né à Orléans, vivait en 1570. — Hist., portrait, gravure.

LAURE (Jean-François), né à Grenoble 1806-1861. El. de Hersent et Ingres. Méd. 3e cl. 1836. — Genre, hist.

LAURENS (Jules-Augustin), né à Carpentras 1825. El. de Delaroche et de J.-B. Laurens, son frère. Méd. 3e cl. 1853, 1867, ✻ 1868.— Paysage, vues d'Orient, lithog.

LAURENS (Jean-Paul), né à Fourquevaux (Haute-Garonne). El. de Bida et de L. Cogniet. Méd. 1869, 1re cl. 1872, ✻ 1874. Méd. d'honneur 1877, O. ✻ 1878. Bonne couleur, dessin correct, composition caractéristique et originale. — Hist., portrait.

LAURENCEL (Le Chevalier DE). Flor. en 1825. — Paysage.

LAURENT (Jean-Antoine), né à Baccarat (Meurthe). El. de J. Durand. — Hist. portrait.

LAURENT (Mme) née Marie JULLIEN, à Paris. El. d'Alaux. Méd. 1re cl. 1838. — Porcelaine, émaux.

LAURI ou DE LAURIER (Pierre). El. du Guide. — Histoire.

LAVASTRE (Jean-Baptiste), né à Nîmes. ✻ 1878. El. de Despléchin. —Décorations de théâtre.

LAVAUDAN (Alphonse). Flor. en 1825 à Lyon. — Hist., genre.

LAVIEILLE (Eugène-Samuel), né à Paris 1820; frère du célèbre graveur. El. de Corot. Méd. 3e cl. 1849, 1864 et 1870, ✻ 1878. — Genre. paysage.

LAVILLETTE (Mme Elodie), née à Strasbourg. El. de Coroller. Méd. 3e cl. 1875.— Marine. Tableau au Luxembourg.

LAVREINCE (Nicolas). Flor. au XVIIIe siècle. — Genre.
Vente Marquis de X. 1873 : Le Billet, 1,820 fr.

Vente 1881 John Wilson : La Naumachie de Monceau, 3,000 fr.

LAYRAUD (Fortuné-Joseph), né à Laroche (Drôme). Prix de Rome 1863. — Portrait.

LAZERGES (Hippolyte-Raimond), né à Narbonne 1817. El. de David d'Angers et surtout de François Bouchot. Méd. 3e cl. 1843, 2e cl. 1848 et 1857, ✻ 1867.— Hist., genre.

LE BARBIER (Jean-Jacques), né à Rouen 1738-1826. El. de Pierre. Membre de l'Institut 1816.— Histoire.

LEBARON-DESVES (Mlle), née à Caen. Méd. 3e cl. 1834, 2e cl. 1839.— Genre.

LEBAS (Gabriel), né à Paris. Méd. 3e cl. 1845.— Paysage.

LE BEL (Antoine), né à Montrot 1709-1793. Membre de l'Académie 1746.— Paysages, ruines.
Vente Papin 1873 : Monuments, ruines et figures, 9,500 fr.

LEBLANC (Horace), né à Lyon. Flor. au XVIIIe siècle. El. de Lanfranc.— Hist., portrait.

LEBLANT (Julien), né à Paris. Méd. 3e cl. 1878, 2e cl. 1880.— Episodes militaires.

LE BLOND (Jean), né à Paris 1645-1719 Membre de l'Académie 1681.— Hist., mythologie.

LE BORNE (Louis), né à Versailles. Flor. en 1827. El. de Regnault. — Pays., genre, portrait.

LEBOUCQ (Jean). Flor. au XVIe siècle. — Portrait.

LEBOUTEUX (Pierre), né à Paris 1670-1750. Membre de l'Académie 1728.— Hist., portrait.

LEBOUY (Auguste), né à Honfleur, flor. en 1843. Grand prix de Rome. — Hist.

LEBRUN (Charles), né à Paris 1619-1690. El. de Simon Vouet. Voyagea en Italie, et prit les conseils du Poussin.
A son retour en France, nommé par Louis XIV son premier peintre, 1662, et chargé d'exécuter de nombreux tableaux : les Batailles d'Alexandre, celles de Maxence, la Famille de Darius, les Martyres de saint Étienne et de saint André, l'Histoire de Louis XIV, à laquelle il travailla quatorze ans. Lebrun prit une grande part à la fondation de l'Académie de peinture ; il en fut Directeur.
Son dessin est correct, quelquefois lourd. Il se plaisait aux grandes compositions et y mettait de la vie et du mouvement ; son coloris est rouge. Il avait pris de l'École Romaine l'art de draper ses figures. — Hist., portrait.

Elèves : C. Audran, Verdier, Lefèvre, Joseph Vien, Charles de la Fosse.
Vte Fesch 1845. La Chaste Suzanne, 500 f.
Vte 1859 : Suzanne devant ses Juges, 345 f.
Vente 1874 : Sujet religieux, 670 fr.

LEBRUN (Nicolas), né à Paris 1615-1660. Elève de son frère.— Paysage.

LEBRUN (Gabriel), frère du précédent. Flor. en 1640. — Hist., portrait.

LEBRUN (Mme) née Marie-Louise-Elisabeth Vigée, à Paris 1755-1842. Peintre et écrivain. El. de Doyen, de Greuze et de Joseph Vernet. Agréée de l'Académie 1783. Membre de celles de Berlin, de Rome, de Saint-Pétersbourg. Dessin gracieux, coloris séduisant, composition agréable. — Hist., portrait, genre.
Vente Raguse 1857 : Portrait de Mlle Duthé, 587 fr.
Vente 1879 : Portrait de femme, 2,400 fr.
Vte 1880 : Portrait de femme, 11,000 fr.

LECADRE (Alphonse), né à Nantes. El. de Gleyre. Méd. 3e 1870.— Genre.
Vente Everard 1873 : Le Réveil, 1,510 f.

LECARPENTIER (Charles - François), né à Rouen 1750-1822.— Hist.

LE CHEVALIER CHEVILLARD (Edmond), né à Lyon. El. de Drolling. Méd. 3e cl. 1857, 1863. — Histoire.

LECLAIRE (Victor), né à Paris. El. de L. Leclaire. Méd. 3e cl. 1879.— Fleurs.

LECLERC, fils du célèbre graveur. El. de Bon Boulongne. Membre de l'Académie. — Histoire.

LECLERC (Jacques-Sébastien), né en 1734, frère du précédent, mort comme lui aux Gobelins 1785.—Perspective, histoire.
Vente Fau 1874 : Diane découvrant la grossesse de Calisto, 2,000 fr.
Vente Wilson 1881 : La Comédie Italienne, 9,100 fr.

LECŒUR (Jean-Baptiste), flor. en 1825. — Hist. genre.
Vente de 500 à 1,500 fr.

LE COINTE (Charles-Joseph), né à Paris El. de Picot et d'Aligny. Méd. 3e cl. 1844, Prix de Rome 1849. Méd. 3e cl. 1855 et 1861. — Paysage.

LECOMTE (Hippolyte), né à Puiseaux (Loiret). El. de Regnault et de Mongin.— Histoire, genre.

LECOMTE (Pierre). Flor. en 1824 à Paris. El. de Debret. — Histoire, genre.

LECOMTE-DUNOUY (Jules-Antoine), né à Paris. El. de Gleyre, Gérôme et Signol. Méd. 1866, 1869 ; 2e cl. 1872. ✣ 1872. —Hist., genre.
Peintures décoratives à la Trinité, Paris.

LECOMTE-VERNET (Émile), né à Paris. El. de Léon Cogniet et H. Vernet. Méd. 3e cl. 1846 et 1863, ✣ 1864.— Histoire.

LECOQ DE BOISBAUDRAN (Horace), né Paris. ✣ 1865.— Hist., portrait.
Elève : Fantin-Latour.

LÉCURIEUX (Jacques-Joseph), né à Dijon. El. de Lethiere et Devosge. Méd. 3e cl. 1844, 2e cl. 1846.— Hist., portrait.

LEDOUX (Philiberte), flor. en 1815. El. et imitateur de Greuze. Pinceau suave, jolie couleur.— Genre, portrait.
Vente 1874 : Tête de jeune fille, 1,800 f.
— 1875: Portr. de Mlle X., 1,200 fr.
— 1880: Jeune fille, 1,080 fr.

LEFEBRE (Jules-Joseph), né à Tournan (Seine-et-Marne). El. de L. Cogniet. Grand prix de Rome 1861. Méd. 1865, 1868, 1870. ✣ 1870. O. ✣ 1878.—Port., hist., genre.

LEFEBRE (Charles), né Paris. El. de Gros et Abel de Pujol. Méd. 2e cl. 1833, 1re cl. 1845, 3e cl. 1855. ✣ 1859.—Hist.

LEFEBVRE ou LEFÈBRE (Claude), né à Fontainebleau 1633-1675. El. de Lebrun et de Lesueur. Membre de l'Académie 1663. Voyagea en Angleterre où ses portraits furent très-appréciés. Il joignait au mérite de la ressemblance celui de la vérité, du sentiment, un dessin correct et une jolie couleur.— Hist., portrait.
Elèves : François de Troy, ses deux fils, qui restèrent peintres médiocres.

LEFEVRE ou LEFEBVRE (Robert), né à Bayeux 1756-1831. El. de Regnault. ✣— Hist., portrait.

LE GENTILE (Louis-Victor), né à Paris. Méd. 3e cl. 1859. — Pays., vues de villes.

LEGRAS (Auguste), né à Périgueux. El. d'Ary Scheffer. Méd. 3e cl. 1857.— Hist., port., genre.

LEGROS (Alphonse), né à Dijon. El. de Lecoq de Boisbaudran. Méd. 1867-1868.— Genre.

LEHMANN (Charles-Ernest-Henri), né à Kiel 1814. Naturalisé Français. El. de son père et d'Ingres. Méd. 2e cl. 1835, 1re cl. 1840. ✣ 1846. Méd. 1re cl. 1848. O. ✣ 1853. Méd. 1re cl. 1855. Membre de l'Instit. 1864. Dessin correct, couleur d'un grand éclat. —Histoire, port.
Décorations murales : Eglise St-Merri, Paris.

LEHMANN (Rodolphe), né à Ottensen près de Hambourg. Naturalisé Français. El. de son père et de son frère. A part quelques voyages en Allemagne et en Angleterre, il réside à Rome, dans son atelier reçoit les hôtes les plus illustres. Aussi son pinceau s'est plu à reproduire les mœurs, les types les sites et les ciels d'Italie. Méd. 3e cl. 1843, 2e cl. 1845 et 1848.— Port., hist.

LEHOUX (Pierre-François), né à Paris. El. de Gros et H. Vernet. Méd. 2e cl. 1833. —Genre.

LEHOUX (Pierre-Pascal), né à Paris. El. de Cabanel. Méd. 2e cl. 1873; 1re cl. 1874. Prix du Salon 1874. — Histoire.

LEJEUNE (Louis-François), né à Strasbourg 1775-1845. El. de Valenciennes. — Batailles, paysage.

LELEUX (Adolphe), né à Paris. Méd. 3e cl. 1842, 2e cl. 1843, 1848, ✽ 1855. — Genre, paysage.

LELEUX (Armand), né à Paris, frère du précédent. El. d'Ingres. Méd. 3e cl. 1844, 2e cl. 1847, 1848, et 1857, 1re cl. 1859, 1860, ✽ 1870. — Genre, paysage.

LELEX (Armand), né à Paris. El. d'Ingres. ✽ 1860. — Intérieur, genre.

LELOIR (Mme), née Colin, à Paris. Méd. 3e cl. 1844. — Aquarelle.

LELOIR (Maurice), né à Paris. Méd. 3e cl. 1878. — Genre.

LELOIR (Alexandre-Louis), né à Paris. El. de Leloir Auguste. Méd. 1864, 1868 et 1870, ✽ 1876, Méd. 2e cl. 1878.— Genre.

LELOIR (Jean-Baptiste-Auguste), né à Paris. El. de Picot. Méd. 3e cl. 1839, 2e cl. 1841, ✽ 1870. — Hist., portrait.

LELORRAIN (Louis), né à Paris 1715-1759. Membre de l'Académie de Paris. Directeur de celle de Saint-Pétersbourg.— Histoire.

LE MAIRE-POUSSIN (Pierre), né à Dammartin 1597-1659. Elève de Claude Vignon. — Hist. pays., portrait.

LEMARIÉ-DES-LANDELLES (Emile), né à Pontorson. El. de Rapin et de Pelouse. Méd. 3e cl. 1881. — Paysage.

LE MAY (Olivieri), né à Valenciennes 1734-1797. El. de Lutherbourg. — Pays., marine.

LEMERCIER (Nicolas-Charles), né à Paris 1795. Elève de Regnault et de Lethière.— Paysage, genre.

LEMATTE (Jacques-Fernand), né à St-Quentin. El. de Cabanel. Prix de Rome 1870, Méd. 3e cl. 1873, 1re cl. 1876.— Hist.

LEMETTAY (Pierre-Charles), né à Fécamp 1726-1760. El. de Boucher. Prix de Rome, Membre de l'Académie. — Hist., paysage, marine.

LEMIRE-SAUVAGE (Antoine), dit LUNÉVILLE. Flor. en 1793. Elève de Regnault. — Hist., portrait.

LE MOINE né à Rouen 1740-1803. El. de Descamps. — Histoire, portrait.

LE MOINE ou LE MOYNE, né à Paris 1688-1737. El. de Galloche. Grand Prix de peinture 1711, Membre de l'Académie 1718, premier peintre du Roi 1735. Composition grandiose, coloris riche. — Hist., portrait. Elèves : F. Boucher, Natoire, Nonotte. Vente 1873 : Allégories, 1,500 fr.

LEMONIER (Anicet-Charles), né à Rouen 1743-1824. El. de J. Vien. Membre de l'Académie 1789.— Hist.

LEMUD (François-Aimé de), né à Thionville. Méd. de 3e cl. 1844 et 1863. ✽ 1865. — Genre, graveur.

LE NAIN (Antoine), né à Laon vers 1570-1648. Membre de l'Académie 1648. Effets de lumière d'une grande vérité.— Intérieur, genre.

LE NAIN (Louis) dit LE ROMAIN, né à Laon 1590-1645. Membre de l'Académie — Bambochades, portrait. Vente 1864 : Intérieur d'une Tabagie, 720 fr.

LE NAIN (Mathieu), né à Laon 1607-1677. Membre de l'Académie. Peintre de la ville de Paris 1633.— Genre, intérieur. Vente 1874 : Intérieur et figures, 480 fr.

LENEPVEU (Jules-Eugène), né à Angers 1819. El. de Picot. Prix de Rome 1847. Méd. 3e cl. 1847, 2e cl. 1855 et 1861. ✽ 1862. Membre de l'Institut 1869. O.✽, Directeur de l'Académie française à Rome 1873.— Hist., port. Plafond du théâtre d'Angers. Peintures décoratives à Saint-Sulpice, Paris, et au Grand-Opéra.

L'ENFANT (Pierre), né à Anet 1704-1787. El. de Ch. Parrocel. Membre de l'Académie 1745.— Batailles, paysage.

LENOIR. Flor. en 1760. Membre de l'Académie 1779.— Portrait.

LEOMENIL (Mme Laure DE) née de Condé. Méd. 3e cl. 1835. — Portr., aquar.

LÉONARD dit LE LIMOUSIN, 1480-1550. Nommé directeur de la Manufacture d'émaux à Limoges par François Ier.— Portraits, reproductions de Raphaël, Jean Cousin, Jules Romain.— Hist., portrait.

LÉONARD (Jean-Pierre), né à Montpellier. Flor. en 1790. El. de Guérin. — Hist., genre.

LEPAULE (Guillaume-Gabriel), né à Versailles. El. de Regnault, de Vernet et de Bertin. Méd. 2e cl. 1831.— Portrait, histoire. Décorations : Eglise Saint-Merri à Paris.

LEPEC (Charles), né à Paris. Méd. 1864, ✽ 1869.— Genre.

LEPEUT (Mme Armide), née à Paris. El. d'Ary Scheffer, Méd. 3e cl. 1845.—Histoire.

LEPIC (Ludovic-Napoléon, Vicomte), né à Paris 1806. Elève de Verlat et Gleyre. Méd. 3° cl. 1845. Peintre de marine du gouvernement 1881. — Marine, genre.

LÉPICIÉ (Nicolas-Bernard), né à Paris 1735-1784. Fils du Graveur. El. de Vanloo. Membre de l'Académie 1768. Imitateur de Greuze ; coloris de convention et quelque incorrection de dessin. — Hist., portrait.
Elève : Carle Vernet.
Vente Fau 1874 : Le Musicien, 1,000 fr.
Vente marquis de R. 1873 : Le Jeune Dessinateur, 10,000 fr.
Vente du chevalier de Tarade 1881 : La Douane et le Marché, acquit par le Musée de Tours, 22,000 fr.

LEPOITTEVIN (Eugène-Edmond), né à Paris 1806. Elève de Hersent. Méd. 2° cl. 1831, 1re cl. 1836, ✤ 1843, Méd. 2° cl. 1848, 3° cl. 1855.— Genre, marine.
Vente Everard 1873 : Le Repos des Pêcheurs, 875 fr.
Vente 1875 : Marines et Figures 450 fr.

LEPRIEUR (Nicolas), né à Fontainebleau. Flor. au XVI° siècle.— Histoire.

LEPRINCE (Jean-Baptiste), né à Metz 1733-1781. El. de Boucher, membre de l'Académie 1765. — Paysage, genre.
Vte Raguse 1857 : Fête Village, 1,225 f.
Vente Rhône 1861 : Station de la diligence, 560 fr.
Vente 1876 : Paysage et Figures (Seigneurs), 22,000 fr.
Elève : Pau de Saint-Martin.

LEPRINCE (Charles-Edouard, baron de Crespy), né à Paris 1788. El. de David et de M™° Vigée-Lebrun. — Genre.

LEPRINCE (Robert-Léopold), frère et élève du précédent, né à Paris 1800. — Paysage, portrait.

LEPRINCE (Xavier), né à Paris 1790-1826. — Genre paysage.
Vente 1824 : Passage de Suster, 1,500 f.
Vente 1862 : Paysage et Figures, 450 fr.

LEQUEUTRE (Joseph-Hippolyte), né à Dunkerque. El. de Granger, d'Aubry et d'Isabey. Méd. 2° cl. 1831.— Portrait, miniature, aquarelle.

LERAMBERT (Louis), né à Paris 1614-1670. El. de S. Vouet. Membre de l'Académie ; travailla avec Le Primatice.— Hist.

LEROLLE (Henry), né à Paris, él. de Lamothe. Méd. 3° cl. 1879. — Hist.

LEROUX (Charles)), né à Nantes. El. de Corot. Méd. 3° cl. 1843, 2° cl. 1846, 1848, 1859. ✤ 1859, O.✤ 1868.—Genre, paysage.

LEROUX (Hector), né à Verdun. El. de Picot. Méd. 3° cl. 1863 et 1864, 2°cl. 1874. ✤ 1877.—Genre.

LEROUX (Eugène), né à Paris. El. de Picot. Méd. 1864, 1873 ; 2° cl. 1875. ✤ 1871.— Genre.

LEROUX DE LINCY (M™°), née à Paris. El. de Hersent.. Méd. 3° cl. 1845.— Port.

LEROY (Alphonse), floris. en 1823. Né à Paris. El. de Bertin.— Paysage.

LEROY (François), flor. en 1815 à Liancourt. El. de J. Vien.— Genre, port.

LEROY (Sébastien). Flor. en 1820, à Paris. El. de Peyron. — Hist.

LESAGE. Florissait en 1820. El. de Girodet.— Hist., port.

LE SECQ (Henri), né à Paris. El. de Grange et P. Delaroche. Méd. 3° cl. 1845. — Genre, paysage.

LESOURD DE BEAUREGARD (Ange-Guillaume), né à Paris. El. de Van Spaendonck. Méd. 3° cl. 1842. — Fleurs.

LESOURD-DELISLE (M™° Augustine). née à Paris. Méd. 3° cl. 1842. — Genre.

LESSORE (Emile), né à Paris. Méd 2° cl. 1832. — Genre.

LESPINASSE (Louis-Nicolas), Flor. 1787. Membre de l'Académie.— Paysage.

LESTANG-PARADE (Alexandre, Chevalier de). Flor. en 1815 à Aix.— Histoire, miniature.

LESTANG-PARADE (Léon DE), né à Paris. Méd. 2° cl. 1835, 1re cl. 1838. — Portrait, genre.

LESUEUR (Eustache), né à Paris 1617-1655. El. de Simon Vouet. Etudia les antiques et les dessins des grands Maîtres romains.
Lesueur s'est approché de Raphaël dans l'art de jeter les draperies ; son dessin est correct, sa couleur fine et harmonieuse, mais souvent froide ; ses figures ont une attitude noble, l'expression en est délicate et suave. L'ouvrage capital de ce maître où il a développé son génie, est la Vie de Saint-Bruno en 22 tableaux, destinée aux Chartreux de Paris 1648. Lesueur n'a jamais été en Italie. D'ailleurs sa vie est pleine de légendes qui sont autant de fables. — Histoire.
Elèves : Ses trois frères, Pierre, Antoine et Philippe.
Vente Fesch 1845 : Sujets mythologiques, 967 fr.
Vte R. 1874 : Sujets religieux, 1,200 fr.

LESUEUR (Philippe, Pierre et Antoine), frères du précédent, avec lequel ils travaillèrent. — Histoire, portrait.

LESUEUR (Nicolas-Blaise), né à Paris 1750. Directeur de l'Académie de Berlin. — Histoire, portrait.

LETANG (Henri DE), né à Paris: Méd. 3e cl. 1838. — Genre.

LETELLIER (Jean), né à Rouen 1614-1676. El. du Poussin. Dessin peu correct. Coloris rouge. — Histoire, portrait.

LETHIÉRE (Guillaume-Guillon), né à Sainte-Anne (Guadeloupe) 1760-1832. El. de Doyen. 2e. prix de Rome 1784. Directeur de l'Académie de France à Rome 1811. Professeur à l'école des Beaux-Arts. Membre de l'Institut 1825. ✱.
Cet habile artiste forma de nombreux élèves. — Histoire, portrait.
Eglise Saint-Roch, Paris, Apparition de Jésus à sainte Madeleine.

LEULLIER (Louis-Félix), né à Paris. El. de Gros. Méd. 3e cl. 1839, 2e cl. 1841.— Histoire, portrait, pastel.

LE VIEL (Pierre), né à Paris 1708-1772. Peintre-verrier.

LÉVY (Emile), né à Paris 1826. Elève de Pujol et de Picot. Grand prix de Rome 1854. Méd. 3e cl. 1859; 2e cl. 1864, 1866, 1867 ; ✱ 1867. Méd. 1re cl. 1878. Talent moderne, très-français ; ensemble solide et harmonieux ; ses portraits sont remplis de goût et de finesse.
Peintures décoratives à la Trinité, Paris.

LÉVY (Henri-Léopold), né à Nancy. El. de Picot, Cabanel et Fromentin. Méd. 1865, 1867, 1869. ✱ 1872. Méd. 1re cl. 1878. — Histoire.

L'HERMITTE (Léon-Augustin), né à Mont-Saint-Père (Aisne). El. de Lecoq de Boisbaudran. Méd. 3e cl. 1874, 2e cl. 1880. —Genre, portrait.

LICHERIE (Louis), né à Dreux 1640-1686. Elève de Boullongne et de Lebrun. Membre de l'Académie 1679.— Hist., port.

LIÉNARD (Edouard), né à Paris 1779-1848. El. de Regnault et d'Isabey.— Hist., portrait, miniature.

LIÈVRE (Edouard), né à Blâmont (Meurthe). ✱ 1875.— Genre.

LIGNY (Théodore DE), flor. en 1845.— Histoire.

LIX (Frédéric-Théodore), né à Strasbourg. El. de Drolling et de Biennoury. Méd. 3e cl. 1880. — Histoire.

LOBBEDEZ (Charles-Romain), né à Lille 1825. Elève de Souchon. — Histoire.

LOBIN (Alphonse), né à Saint-Quentin. Elève de Steben. Méd. 3e cl. 1846.— Genre, historique.

LOBRICHON (Timoléon), né à Cornod (Jura). El. de Picot. Méd. 1868.
A peint les enfants, leurs jeux, leurs drôleries. Un Jacques Stella avec une imagination plus vive et plus enjouée. — Genre.

Vente : La Hotte de Croquemitaine, Le Petit Noël, les deux pendants, 15,000 fr.

LOIR (Nicolas-Pierre), né à Paris 1624-1679. El. de Simon Vouet et de Sébastien Bourdon. Etudia en Italie et fit de très-habiles copies du Poussin.
De retour à Paris, Louis XIV le chargea de peindre les plafonds des Tuileries. Reçu de l'Académie de peinture 1663.
Sa couleur est bonne, son exécution facile, son dessin correct et ses compositions heureuses.— Hist., portr., pays., architect.

LOISEL (Alexandre-François), né à Neuilly (Seine). Elève de Watelet et Raymond.— Paysage.

LONGCHAMP (Mlle Henriette DE), née à St-Dizier. Méd. 3o cl. 1847, 2e cl. 1848.— Fleurs, fruits.

LOO (Jean VAN), Flor. en 1684.— Pays., ornements, Buveurs et Joueurs.

LOO (Jakob VAN), fils du précédent, naturalisé Français. Membre de l'Académie de peinture 1663.— Portrait.

LOO (Abraham-Louis), né à Amsterdam 1641-1715. Fils de Jakob.— Histoire, fresque.

LOO (Jean-Baptiste VAN), né à Aix-Provence 1684-1745. Fils et élève du précédent, peintre de Victor-Amédée, du prince de Carignan, du duc d'Orléans. Membre de l'Académie 1731.- Restaurateur de la galerie de Fontainebleau.— Portrait, plafonds, tableaux d'églises, copies.
Notre-Dame-des-Victoires, à Paris, possède 7 tableaux de ce maître.
Elèves : Ses trois fils, son frère et Bardon.

LOO (François VAN), fils et élève du précédent 1708-1730, à Turin.— Histoire, genre.

LOO (Carle-André VAN), né à Nice 1705-1765. El. de Benedetto Lutti et de Jean-Baptiste Van Loo. Premier prix de peinture à l'Académie, agréé en 1735. Décoré du cordon de Saint-Michel.
Dessin agréable, mais manquant de précision, touche facile et moelleuse, coloris assez brillant.— Histoire, portrait.
Elèves : Lagrenée aîné, Doyen, etc.
Vente X. 1860 : La Peinture, 1,265 fr.
Vte P. : Le Sommeil de Diane, 3,200 f.
Vente De la Salle : Mme Adélaïde en Diane sous Louis XV, 10,000 fr.

LOO (Louis-Michel VAN), né à Toulon 1707-1771. Fils et élève de Jean-Baptiste. Membre de l'Académie royale 1738. Peintre de Philippe V, roi d'Espagne.— Hist., portrait.
Vente J. Fau 1874 : Portrait d'un Seigneur de Louis XV, 700 fr.

LOO (Charles-Amédée VAN), né à Turin 1718. Fils et élève de Jean-Baptiste. Membre de l'Académie 1747. Premier peintre du roi de Prusse. — Histoire, portrait.

LORDON (Jean-Abel), né à Paris 1802. Elève de Gros et de Lethière. — Hist., genre, portrait.

LOTTIER (Louis), né à La Haye-du-Puit (Manche). Méd. 3e cl. 1852. — Marine.

LOUSTAU (Jacques-Joseph), né à Sarrelouis de parents Français. El. de Cogniet. Méd. 3e cl. 1841. — Portrait, genre.

LOUBON (Emile), né à Aix-Provence. El. de Granet et de Roqueplan. Méd 1842, ✻ 1855. Bonne couleur, exécution parfaite. — Marine, genre.

LOUVRIER DE LAJOLAIS (Jacques-Gaston), né à Paris. Elève de Jules Noël. ✻ 1876. — Genre. Scènes et Vues d'Algérie.

LUC (Frère), né à Amiens 1613-1685 de l'Ordre des Récollets. El. de S. Vouet. — Histoire.

LUCOTTE DE CHAMPMONT (Alexandre), né à Paris. Flor en 1830. El. de Delorme. — Histoire, portrait.

LUCQUIN (Mme) née H. GIROUARD, à Lisbonne, de parents Français. Méd. 3e cl. 1847. — Fleurs.

LUMINAIS (Evariste-Vital), né à Nantes 1818. El. de Troyon et de Cogniet. Méd. 1852, 1855, 1857, 1861, ✻ 1869. Dessin correct et énergique, composition dramatique. — Hist., paysage, genre.

LUNTESCHUTZ (Jules), né à Besançon. ✻ 1866. — Histoire.

LUSURIER (Catherine), flor. vers la fin du XVIIIe sciècle. Elève d'Hubert Drouais. — Portrait.

M

MACARÉ (Joseph-Pierre), né à Valenciennes 1758-1806. El. et imitateur de Louis Watteau. — Genre.

MACHARD (Jules-Louis), né à Sampans (Jura). El. de Baille et de Signol. Prix de Rome 1865. — Hist., genre.

MACHY (Pierre-Antoine DE) né à Paris 1720-1807. El. de Servandoni. Membre de l'Académie. Imitateur de Hubert Robert. — Paysage, architecture.

Vente 1873 : Vue de Ville et Figures, 1,280 fr.

Vente 1879 : Fête sur une Place publique, 1,450 fr.

MAGAUD (Dominique-Antoine), né à Marseille. Elève de Cogniet. Méd. 3e cl. 1861, 1863. — Hist., décoration religieuse.

MAHY (Jacques, baron DE CORNERE), né à Paris 1823. El. de Girodet. — Genre, portrait.

MAILAND (Nicolas), né à Paris. El. de Léon Coignet. Méd. 3e cl. 1837. — Genre historique.

MAILLARD (Diogène-Ulysse), né dans l'Oise 1840. Elève de Cogniet. Prix de Rome 1864, Méd. 1870, 1873. — Histoire.

MAILLE SAINT-PRIX (Louis), El. de Bidault, de Hersent et de Picot. Méd. 3e cl. 1841-1844. — Paysage

MAILLOT (Théodore-Pierre), né à Paris. Elève de Drolling et de Picot. Grand prix de Rome 1854. Méd. 1867, ✻ 1870. — Hist. Fresque au Panthéon ; une Procession à l'occasion du débordement de la Seine en 1496.

MAISIAT (Joanny), né à Lyon. El. de Lehmann. Méd. 1864, 1867, 2o cl. 1872. — Genre.

MAISON (Pierre-Eugène), né aux Riceys (Aube). El. de L. Cogniet. Méd 3e cl. 1849. — Histoire, genre.

MALANIE (Joseph-Laurent), né à Tournai 1747-1809. — Fleurs et fruits.

MALAPEAU (Charles-Louis), né à Paris 1795. El. de Regnault. Méd. 3e cl. 1843. — Portrait, intérieurs, nature morte.

MALBRANCHE, florissait en 1830, né à Paris. — Paysage, hivers.

Vente 1874 : Effets d'hiver, deux pendants, 325 fr.

MALLET (Jean-Baptiste), né à Grasse. Elève de Julien et de Prud'hon. A suivi le genre de Vallin. Exécution très-finie. — Gouache Bacchantes.

Vente de 500 à 2,000 fr.

MANET (Edouard), né à Paris. Méd. 2e cl. 1881. Peintre impressionniste. — Portrait, genre, paysage.

MANGLARD (Adrien), né à Lyon 1695-1760. Membre des Académies de Paris et de Saint-Luc, 1736. Maître de Joseph Vernet. — Paysage, marine.

MARAIS (Adolphe-Charles), né à Honfleur (Calvados). El. de Busson et Berchère. Méd. 1880. — Paysage, animaux.

MARANDON DE MONTHEYEL (Bruno), né à Bordeaux. Méd. 1re cl. 1841. ✻ 1848. — Paysage.

MARCHAL (Charles-François), né à Paris 1825-1877. Elève de Drolling et de Dubois. — Genre.

MARÉCHAL (Laurent-Charles), né à Metz. Elève de Regnault. Méd. 3e cl. 1840, 2e cl. 1841, 1re cl. 1842, ✣ 1846. Méd. 1re cl. 1855. O.✣ 1855. — Portrait, genre, vitraux.

MARIGNY (Jacques), né à Paris 1797-1829. El. de Gros. — Hist., genre, portr.

MARILHAT (Prosper), né à Vertaizon 1811-1847. Bon coloriste, tons harmonieux. — Paysage, vues d'Orient.
Vente baron d'Outhoorn 1870: Caravane passant un gué 9,950 fr.
Vente 1877. Effet du soir, paysage, 2,400f.

MARIN-LAVIGNE (Louis-Stanislas), né à Paris 1797-1860. Méd. 3e cl. 1834, 2e cl. 1840. El. de Girodet. — Hist., genre, lithographie.

MARLET (Jean-Henri), né à Autun 1771-1846. El. de Regnault. — Histoire, genre, portrait.

MARMION (Simon), né à Valenciennes, florissait en 1510. — Miniature.

MAROT (François), né à Paris 1667-1719. El. de Charles de Lafosse. Membre de l'Académie 1702. — Hist., portrait.

MARQUIS (Pierre-Charles), né à Tonnerre. El. de Lethière. Méd. 3e cl. 1836-1859-1863. — Hist., genre.

MARRON (Marie-Anne), née à Lyon 1725-1778. — Histoire.

MARSAUD (Mme), née Lafond, à Paris. Méd. 3e cl. 1836, 2e cl. 1869. — Fleurs.

MARTIN (Guillaume), né à Montpellier 1737-1801. Membre de l'Académie.—Hist., portrait.

MARTIN (Jean-Baptiste), dit l'AÎNÉ ou des BATAILLES, né à Paris 1659-1735. El. de La Hyre. — Hist., batailles.

MARTIN (Pierre-Denis), dit LE JEUNE. florissait au XVIIIe siècle. El. et imitateur de Vander-Meulen. — Vues, batailles, chasses, résidences royales.
Vente 1864 : Prise d'une ville en Flandre, 780 fr.
Vente 1875 : Halte de chasse, 1,220 fr.
Vente de 500 à 1,500.

MARTIN (Mlle Adèle), née à Lyon. Méd. 3e cl. 1833. — Fleurs.

MARTIN (Mlle Irma), née à Lyon. Méd. 2e cl. 1837. — Fleurs.

MARTINET, flor. en 1810. El. de Sweback. — Haltes de cavalerie, chasses, paysages.
Vente 1861 : Paysage, figures, 200 fr.

MASQUELLIER (L. Claude), né à Paris. El. de Langlois. Grand prix de Rome. Méd. 2e cl. 1842. — Gravure.

MASSÉ (Jean-Baptiste), né à Paris 1687-1767. Membre de l'Académie 1717. — Miniature.

MASSON (Antoine), né à Loury (Loiret) 1636-1702. Membre de l'Académie.— Gravure.

MATET (Charles-Paulin), né à Montpellier. El. de son père et de Hersent. ✣ 1857. — Portrait.

MATHY (Paul), né à Paris. El. de Pils et Mazerolle. Méd. 3e cl. 1876. — Hist., portrait.

MATHIEU (Antoine), né à Londres 1632-1674. Membre de l'Académie 1663.— Hist., portrait.

MATHIEU (Philippe), vivait à Avignon au XVIIe siècle. — Histoire.

MATHIEU (Pierre), né à Dijon 1657-1719. Membre de l'Académie 1708. — Hist.

MATHIEU (Auguste), né à Dijon. El. de Cicéri père. Méd. 2e cl. 1842. — Genre.

MATHILDE (Mme la princesse). El. de Giraud. Méd. 1865. — Portrait, genre, aquarelles.

MATOUT (Louis), né à Charleville Méd. 3e cl. 1853-1857. — Histoire, genre.

MAUPERCHÉ (Henri), né à Paris 1606-1686. Imitateur de Claude Lorrain, professeur à l'Académie. — Paysage.

MAUZAISSE (Jean-Baptiste), né à Corbeil 1784-1854. El. de Vincent. ✣ 1824. Bonne couleur, exécution large. — Hist. portrait.

MAY (Edward), né à New-York. El. de Couture. Méd. 3e cl. 1855. — Genre, portrait.

MAYER (Constance), née à Paris 1778-1821. El. de Prud'hon et de Greuze. — Portrait, genre.
Vente 1861 : Tête de jeune fille, 1,570 fr.
Vente 1876 : Portr. de femme, 850 fr.

MAYER (Louis), flor. en 1840.—Marine, portrait.

MAYER (Constant), né à Besançon. ✣ 1869. — Histoire, genre.

MAYER (Etienne-Auguste), né à Brest. Méd. 3e cl. 1836, ✣ 1839, O.✣ 1867. — Marine.
Vente 1873 : Vue du Bosphore, 475 fr.

MAZEROLLES (Alexis-Joseph), né à Paris. El. de Gleyre et de Dupuis. Méd. 3e cl. 1857-1859-1861. ✣ 1870, O.✣ 1878. — Portrait, histoire, décorations du plafond du Théâtre-Français, Paris.

MAZURE (Jules), né à Braisnes. El. de Corot et Ary Scheffer. Méd. 1865, 2e cl. 1881. Etude parfaite de la nature. — Marine.

MEISSONIER (Jean-Louis), né à Lyon 1811. El. de Léon Cogniet. Méd. 3e cl. 1840, 2e cl. 1841, 1re cl. 1843, ✱ 1846. Méd. 1re cl. 1848, grande Méd. d'honneur 1855, O.✱ 1856, Membre de l'Institut 1861. Méd.d'honneur 1867, C.✱ 1867. — Genre, hist., batailles. Dessin ferme et précis ; bonne couleur, grande finesse d'exécution. Composition vive et spirituelle. — Hist., portrait, épisodes militaires.

Elèves : Detaille, Jean Meissonier.

Vente du baron d'Outhoorn 1870 : Halte de Voyageurs, 31,000 fr.

Vente baron Beurnonville 1880 : L'Etat-Major, 28,000 fr.

Vente John Wilson 1881 : Halte de Cavaliers, 125,000 fr.

MEISSONIER (Jean-Charles), né à Paris. Elève du précédent. Méd. 1866.— Paysage, genre.

MELLING (Antoine-Ignace), né à Carlsruhe 1763-1831. ✱ — Histoire, paysage.

MELIN (Joseph), né à Paris. El. de Paul Delaroche et David d'Angers. Méd. 3e cl. 1843. 2e cl. 1845, 3e cl. 1855, 2e cl. 1857. — Histoire, portrait, genre.

MELINGUE (Lucien), né à Paris. El. de L. Cogniet et Gérôme. Méd. 1re cl. 1877, ✱ 1880. — Histoire.

MENAGEOT (François-Guillaume), né à Londres, de parents Français 1744-1816. Elève de Boucher et de Vien. Prix de peinture en 1765 et 1766, Académicien 1780, Directeur de l'Académie de France à Rome 1787, Membre de l'Institut 1809, ✱ 1809. — Compositions historiques, allégoriques.

MENGIN (Auguste), né à Paris. Méd. 3e cl. 1876.— Portrait.

MENJAUD (Alexandre), né à Paris 1773-1832. El. de Regnault. Grand prix de peinture 1802.— Genre, histoire, portrait

MERCEY (Frédéric DE), né à Paris 1804-1860. El. de Bertin. ✱ 1843, O.✱ 1855.— Paysage.

Vente 1863 : Entrée d'une Forêt, 370 fr.

MERIMÉE (Jean-François), né à Paris 1775-1836. Membre de l'Académie. — Genre.

MERLE (Hugues), né à Saint-Marcellin (Isère) 1825-1881. El. de L. Cogniet. Méd. 2e cl. 1861, 1863, ✱ 1866. — Hist., genre.

MERSON (Luc-Olivier), né à Paris. Prix de Rome 1869, Méd. 1re cl. 1873.— Histoire.

Peintures murales au Palais-de-Justice à Paris.

MÉRY (Alfred-Emile), né à Paris. Elève de Jean Beaucé. Méd. 1868.— Genre.

MESLIN (Charles) dit LE LORRAIN, né en Lorraine en 1650. El. de S. Vouet. — Hist., paysage.

METTAL, flor au XVIIIe siècle. El. de Boucher.— Genre.

METTAIS (Pierre) 1709-1759. Membre de l'Académie 1757.— Histoire.

MEUNIER (Pierre-Louis), né à Alençon. Flor. en 1808.— Paysage.

MEURET (François), né à Nantes. Méd. 2e cl. 1827, 1re cl. 1843, ✱ 1864. — Hist.

MEURICE (Auguste-Jean-Baptiste), né à Valenciennes 1819. Elève de Cambon et de Roqueplan. — Paysage.

MEUSNIER (Germain), flor. au XVIe siècle. Travailla avec le Primatice aux peintures du Louvre et de Fontainebleau. — Hist., ornements.

MEUSNIER (Philippe), né à Paris 1655-1734. El. de J. Rousseau. Membre de l'Académie 1702. — Intérieurs d'églises.

MICHALLON (Achille-Etna), né à Paris 1796-1822. El. de David, de Valenciennes et de Bertin. Méd. d'or 1812, Grand prix de paysage historique 1817.

Dessin correct, belle ordonnance dans ses compositions, jolie couleur. Mort de Roland au Louvre.

Vte 1862: Paysage, Vue d'Italie, 1,525 fr.

Vente 1873 : Paysage et Figures, 300 fr.

MICHAUD (Louis). Flor. en 1860 à Beaune, peintre peu connu mais de beaucoup de talent.— Genre, portr., animaux. Un Rayon dans une mansarde.

MICHEL (Georges), né à Paris 1763-1843. El. de Leduc.— Animaux.

MICHEL, flor. en 1825. Peignait dans le genre de Ruisdaël ; bons effets de lumière, exéution facile.— Paysage.

Vente 1879 : Paysage, 600 fr.

MICHEL (Charles-Henri), né à Fins (Somme). El. de Dehaussy. Méd. 3e cl. 1861, 1865, 1867.— Histoire.

MICHEL (Ernest-Barthélemy), né à Montpellier. El. de Picot et Cabanel. Prix de Rome 1860. Méd. 1870.— Port., genre.

MICHEL (François-Emile), né à Metz. El. de Maréchal et de Migette. Méd. 1868. — Paysage.

MEYER (Alfred), né à Paris, Méd. 1866. -– Genre.

MEYNIER (Jules-Joseph), né à Paris. El. de Paul Delaroche, Gleyre et Bridoux. — Hist., portrait.

MEYNIER (Charles), né à Paris 1768-1832. Elève de Vincent. Grand prix de Rome 1789. — Membre de l'Institut 1815, ✱ 1822. — Hist., batailles. Décorations

monochrômes, allégories. Grisailles à la Bourse de Paris.

MICAUD, flor. au XVIIIe siècle.— Fleurs, fruits.

MIDY (Emmanuel-Joseph), né à Rouen. Méd. 3e cl. 1835. — Portrait.

MIGNARD (Nicolas), né à Troyes 1605-1668. Etudia les ouvrages des peintres que François Ier fit venir d'Italie. Passa deux ans en Italie et s'établit à Avignon. Son pinceau est flatteur, ses attitudes gracieuses, son dessin est correct. — Histoire, portrait.

MIGNARD (Pierre), dit LE ROMAIN, né à Troyes 1610-1695. Reçut de Boucher (*de Bourges*), les premiers principes de son art, puis devint élève de Simon Vouet, et se rendit à Rome, où il passa vingt-deux ans.

Rappelé en France par Louis XIV, il fit les portraits des princes et des courtisans. Après la mort de Le Brun, il fut nommé peintre du Roi.

Ses compositions sont belles, sa touche légère, son coloris harmonieux et d'une grande fraîcheur, son faire est généralement précieux. La famille des Mignard est d'origine anglaise; leur véritable nom était More; Henri IV voyant sept frères tous d'une belle figure et portant les armes à son service, dit : Ce ne sont pas là des Mores, mais bien des Mignards, et ce nom leur resta. — Hist., portrait.

Vente Marquis de R. 1873 : Portrait de la duchesse Lude, 1,600 fr.

Vente Fau 1874 : Portrait de la duchesse Portsmouth, 4,000 fr.

MIGNARD (Paul), frère de Nicolas, né à Troyes 1619-1671. Membre de l'Académie. — Portrait.

MILLET (Joseph-Francisque), né à Versailles, flor. en 1770. — Paysage.

MILLET (Frédéric), né à Charlieu (Loire). El. d'Isabey père. Méd. 2e cl. 1817-1824, 1re cl. 1828. — Portrait, miniature.

MILLET (Jean-François), né à Greville (Manche) 1815, 1875. El. de Paul Delaroche. Méd. 2e cl. 1853-1864, 1re cl. 1867, ✱ 1868. Les œuvres de cet excellent peintre respirent un vif sentiment de la nature. — Paysage, genre.

Elève : Passot.

Vente Baron Beurnonville 1880 : Berger et son troupeau, 16,700 fr.

Vente John Wilson 1881 : L'Angelus, 160,000 fr.

Même vente : La Faneuse, 23,700 fr.

Vente 1881 : La Gardeuse d'oies, 35,700 fr.

MILLIN-DU-PERREUX (Alexandre), né à Paris 1764-1843. El. de Hue et de Valenciennes. ✱ 1836. — Paysage, historique.

MILON (Alexis-Pierre), né à Rouen. Elève de David et de Bertin. — Paysage, intérieurs.

MIRBEL (Mme) née Aimée LIZINSKA-RUE, à Cherbourg 1796-1849. — Portrait, miniature. Forma de nombreux et bons élèves.

Vente 1864 : Portrait de Mme ***, miniature, 1,275 fr.

MOENCH-MUNICH (Charles-Frédéric), né à Paris 1784-1864. El. de Girodet. Méd. 2e cl. 1817. — Histoire, mythologie.

MOILLON (Isaac), né à Paris 1615-1673. Membre de l'Académie en 1663.— Histoire.

MOINAL (Jacques-François), né à Douai 1754-1831. El. de Durameau. — Histoire.

MOLIN (Benoît), né à Chambéry. Méd. 3e cl. 1837. — Histoire.

MONANTEUIL (Jean-Jacques), né à Mortagne 1785-1860. El. de Girodet. — Histoire, genre.

MONCHABLON (Xavier-Alphonse), né à Avillers (Vosges). El. de Cornu et Gleyre. Prix de Rome 1863. Méd. 1869 ; 2e cl. 1874. — Portraits historiques.

MONGEZ (Mme), née Angélique LEVOL, à Paris 1776-1855. El. de Regnault et de David. — Histoire.

MONGINOT (Charles), né à Brienne (Aube). El. de Couture. Méd. 1864, 1869. Bonne couleur.— Nature morte.

Vente 1873 : Nature morte, 750 fr.

MONNET (Charles), florissait au XVIIIe siècle. Premier prix de peinture 1753. Membre de l'Académie 1765.— Hist.

MONNOYER (Jean-Baptiste) dit BAPTISTE, né à Lille 1634-1699. Membre de l'Académie de Paris 1665. Travailla à Londres vers 1680. Touche large et facile, grande fraîcheur de coloris.—Fleurs, fruits.

Elèves : Antonin Monnoyer, Blain de Fontenay.

Vente 1876 : Vase de fleurs, 550 fr.
— 1873 : Vase de fleurs, 1,140 fr.
— 1880 : Fleurs des champs, 680 fr.

MONSIAU (Nicolas-André), né à Paris 1754-1837. El. de Peyron.—Hist., port.

MONTABERT (Jacques), né à Troyes 1773. Auteur d'un ouvrage sur l'histoire de la peinture.— Histoire, portrait.

MONTDIDIER. Florissait au XVIIIe siècle. El. de J. Raoux.—Hist., port.

MONTESSUY (François), né à Lyon 1804-1876. El. de Hersent et Ingres. Méd. 2e cl. 1849 et 1857.— Hist., genre.

MONTFORT (Antoine-Alphonse), né à Paris. Elève de Gros Méd. 3e cl. 1837 et 1863.— Portrait, genre.

MONTPETIT (Vincent DE), né à Mâcon 1713-1800. — Portrait, miniature.

Vente Papin 1873 : Portrait de femme, 27,000 fr.

MONTVEL (Louis-Maurice BOUTET DE), né à Orléans. El. de Cabanel, de Boulanger et Carolus Duran. Méd. 3e cl. 1878 ; 2e cl. 1880. — Hist., genre.

MONVOISIN (Raymond-Auguste), né à Bordeaux 1793-1860. El. de Guérin. Grand prix de Rome 1822. Méd. 1re cl. 1831. ✳ 1831. — Portrait.

MONVOISIN (Mme) née Domenica FESTA, à Rome ; Française par son mariage. Méd. 3e cl. 1841-1857-1861-1863.— Miniature.

MONTPEZAT (Henri comte de), né à Paris. Méd. 3e cl. 1845. — Paysage, Chevaux.

MORAIN (Pierre), né à Morannes (Maine-et-Loire). — Genre.

MOREAU DE TOURS (Georges), né à Ivry. El. de Cabanel. Méd. 2e cl. 1879. — Histoire.

MOREAU (Louis). Elève de Machy. — Paysages, vues de villes ; gouache.

Vente de 500 à 1,500 fr.

MOREAU (Adrien), né à Troyes. El. de Pils. Méd. 2e cl. 1876. — Genre.

MOREAU (Gustave), né à Paris. El. de Picot. Méd. 1864,1865, 1869. ✳ 1875. Méd. 2e cl. 1878. — Genre.

Vente 1881 : Lepel-Cointet, Enlèvement de Déjanire, 4,350 fr.

MOREL-FATIO (Antoine-Léon), né à Rouen 1810-1878. Méd. 2e cl. 1843, 1848. ✳ 1846. O.✳ 1867. — Marine.

Vente 1880 : Un port de mer, 850 fr.

MORIN (Gustave), né à Rouen. ✳ 1863. — Genre.

MOROT (Aimé-Nicolas), né à Nancy. El. de Cabanel. Prix de Rome 1873. Méd. 3e cl. 1876, 2e cl. 1877. Méd. d'honneur 1880.

Composition énergique, dessin correct, beau contraste de couleur, carnation d'un rendu saisissant. — Histoire.

MORTEMART DE BOISSE (Enguerrard, baron DE), né à Paris. Méd. 3e cl. 1876, 2e cl. 1877. — Paysage.

MOSLER (Henry), né aux États-Unis. El. de E. Hébert. — Genre.

MOSNIER (Jean), né à Blois 1600-1656. — Histoire, portrait.

MOSNIER (Pierre), fils du précédent, né à Blois 1639-1703. El. de S. Bourdon. Membre de l'Académie 1674. — Histoire, portrait.

MOTTE (Henri-Paul), né à Paris. El. de Gérôme. Méd. 3e cl. 1880. — Histoire.

MOTTEZ (Victor-Louis), né à Lille. El. d'Ingres et Picot. Méd. 3e cl. 1838 ; 2e cl. 1845. ✳ 1840. — Histoire, portrait, fresques sur fond d'or, à Saint-Germain-l'Auxerrois, Paris.

MOUCHET (François-Nicolas), né à Gray 1750-1814. El. de Greuze.—Histoire, genre, portrait, miniature.

MOUCHOT (Louis), né à Paris. El. de Drolling et Belloc. Méd. 1865, 1867, 1868. ✳ 1872. — Genre, portrait.

MOUTTE (Alphonse), né à Marseille. El. de Meissonier. Méd. 3e cl. 1881. — Genre, portrait.

MOZIN (Charles), né à Paris 1806. El. de X. Leprince. Méd. 1re cl. 1837. ✳ 1848. — Genre, paysage, marines.

MULARD (François-Henri), né à Paris, flor. en 1812. El. de David. — Histoire.

MULARD (Mlle Henriette), née à Paris. Méd. 1840. — Fleurs.

MULER (Charles-François), né à Paris 1789. El. de David. — Histoire, portrait, miniature.

MULLER (Charles-Louis), né à Paris 1815. El. de Gros et de Cogniet. Méd. 1838 ; 2e cl. 1846, 1re cl. 1848. ✳ 1849. Méd. 1re cl. 1855. O.✳ 1859. Membre de l'Institut 1864. Dessin ferme et correct ; bonne couleur, figures énergiques ; bonne entente du clair-obscur. — Hist., portrait.

L'Appel des Condamnés sous la Terreur est considéré comme son chef-d'œuvre.

MURAT (Jean), né à Felletin (Creuse). El. de Regnault et Blondel. Prix de Rome 1837. Méd. 2e cl. 1842 ; 1re cl. 1844. — Histoire, genre.

MURATON (Mme Euphémie), née à Beaugency (Loiret). El. de A. Muraton. Méd. 3e cl. 1880. — Fleurs, nature morte.

MURATON (Alphonse), né à Tours. El. de Drolling. Méd. 1868.— Genre, portrait.

MUTEL (Mlle Herminie), née à Reims. El. de Mme Mirbel. Méd. 3e cl. 1839, 2e cl. 1841, 1re cl. 1845. — Portrait, genre, miniature.

N

NAIGEON (Jean), né à Beaune 1757-1836. El. de Gros. Organisateur et conservateur du Musée du Luxembourg 1802. ✱. — Histoire, portrait.

NAIGEON (Jean-Guillaume), fils du précédent, né à Paris 1797. El. de son père et du baron Gros. Second prix de peinture 1824. Succède à son père dans le poste de Conservateur du Musée. Méd. 2e cl. 1833, ✱ 1843. — Histoire, genre, portrait.

NANTEUIL (Robert), né à Reims 1630-1678. Peintre et graveur.

NANTEUIL (Célestin), Peintre et lithographe, né à Rome 1813, de parents Français. El. de Langlois et d'Ingres. Méd. 2e cl. 1837; 2e cl. 1848 et 1861, ✱ 1868. Genre, portrait.

NANTEUIL-GAUGIRAN (Charles), né à Paris. El. d'Ingres. Méd. 3e cl. 1840-1846. — Genre.

NATOIRE (Charles-Joseph), peintre et graveur, né à Nimes 1700-1777. El. de Lemoine. 1er prix de peinture 1721. Directeur de l'Académie de France à Rome 1751, ✱ de Saint-Michel 1756. A suivi la manière de Boucher, contribua à réformer le genre maniéré de son époque. — Hist., portrait.
Vente Pembrocke 1862 : Le Réveil de Vénus, 1,700 fr.
Vente Comte de C. 1877 : Vénus et l'Amour, 1,810 fr.
Vente Marquis : Mme de Châteauroux, 700 fr.

NATTIER (Marc), né à Paris 1642-1705. Membre de l'Académie 1676. — Portrait.

NATTIER (Jean-Baptiste), fils du précédent. Membre de l'Académie 1712. — Hist., portrait.

NATTIER (Jean-Marc), né à Paris 1685-1766. El. de Jouvenet. Membre de l'Académie 1718. Les portraits de Nattier sont très-recherchés des amateurs, il consacra son talent aux portraits de femme qu'il embellissait et qu'il peignait en déesses et en nymphes. — Hist., portrait.
Vente Pembrocke 1862 : Portrait de Vallenbras, 4,140 fr.
Vente Papin 1873 : Portrait de femme, 1,480 fr.
Vente 1876 : Mme de Châteauroux, 28,000 fr.
Vente 1881 De la Salle : Mme Henriette, fille de Louis XV, 7,000 fr.
Vente 1881 Baron Beurnonville : Mme de Flesselles, 45,000 fr.

NAUDET (Thomas-Charles), né à Paris 1774-1810. El. d'Hubert Robert.—Paysage.
Vente 1874 : Paysage avec figures, 140 fr.

NAVLET (Victor-Joseph), né à Châlons-sur-Marne. El. d'Abel du Pujol et de son père. Méd. 1867. — Genre, paysage, vues de villes.

NAZON (François-Henri), né à Réalmont (Tarn). El. de Gleyre. Méd. 1864-1866. Bonne couleur, sentiment poétique. — Paysage.

NÈGRE (Charles), né à Grasse. El. d'Ingres et Paul Delaroche. Méd. 3e cl. 1851. — Hist. genre, paysage.

NEMOZ (Jean-Baptiste), né à Théodure (Isère). Méd. 1877. — Portrait, genre.

NEPVEU (Mme). Méd. 3e cl. 1833. — Genre.

NEUVILLE (Alphonse-Marie DE), né à Saint-Omer 1836. El. de Picot. Méd. 3e cl. 1859, 2e cl. 1861, ✱ 1873.
Bonne couleur, vérité dans l'attitude de ses figures. — Épisodes militaires, genre.
Vente Lepel-Cointet 1881 : Soldat, 4,000 fr.

NIQUEVERT (Alphonse-Alexandre), né à Paris 1776-1860. El. de David et de Regnault. — Hist., paysage.

NIVART (Charles-François), flor. au XVIIIe siècle à Villeneuve-le-Roy. Membre de l'Académie 1783. — Portraits.

NOCRET (Jean), né à Nancy 1616-1672. — Histoire, portrait.

NODE (Charles), né à Montpellier. Méd. 3e cl. 1845. — Fleurs.

NOÉ (Amédée-Charles, comte DE), né à Paris 1819-1880, ✱ 1877.
L'un des maîtres caricaturistes les plus spirituels et les plus estimés de notre époque. — Il a illustré son pseudonyme de *Cham*.

NOEL flor. en 1815. El. de Vernet. — Marines.

NOEL (Alexandre), né à Paris 1794-1864. El. de Guérin et de Picot. — Genre.

NOEL (Alexis), né à Clichy-la-Garenne 1792. El. de David. — Paysage.

NOEL (Jules), né à Quimper 1808-1881. El. de Charioux. Méd. 3e cl. 1853. Facilité d'exécution. — Marines, vues de villes.
Vente 1875 : Marine, 375 fr.

NOISOT (Claude-Charles), né à Auxonne 1787-1867. — Portr. aquarelles, miniature.

NOLEAU (Joseph-François), né à Paris, ✱ 1854. — Portraits.

NONCLERCQ (Elie), né à Valenciennes. El. de Cabanel. Méd. 2e cl. 1881. — Hist.

NONNOTTE (Donat), né à Besançon 1707-1785. El. de Lemoine. Membre de l'Académie 1741. — Hist., portraits.

NORBLIN (Sébastien-Louis), né à Varsovie (Pologne), de parents Français. El. de Regnault. Prix de Rome 1825. Méd. 2ᵉ cl. 1833, 1ʳᵉ cl. 1844 ; ✠ 1859.— Hist.

NORBLIN DE LA GOURDANIE (Jean-Pierre), né à Misy 1745-1830. El. de Casanova. — Histoire, genre.

NOSTRE (André LE), flor. au XVIIᵉ siècle. — Histoire, portrait, architecture, paysagiste.

NOTER (Pierre-François), né à Walhem 1779-1842.—Intérieurs d'églises, paysage.

NOTRÉ (Paul-Joseph), né à Paris 1803. El. d'Horace Vernet. — Batailles.

NOUAILHIER (Jean-Baptiste), né à Limoges, flor. au XVIIᵉ siècle. — Email.

NOVION, flor. en 1822. — Genre, intérieurs.

O - P

OCTAVIEN (François), né à Rome 1695-1736. Membre de l'Académie de Paris 1725. Talent gracieux dans le genre de Patel.— Genre.

ODIER (Edouard-Alexandre), né à Paris. Méd. 2ᵉ cl. 1831, 1ʳᵉ cl. 1838.— Histoire, portrait.

ODIOT (Mᵐᵉ Sophie), née à Lorient. Méd. 3ᵉ cl. 1847.— Paysage.

OFFIN (Charles d'). Flor. en Lorraine 1670. El. de Simon Vouet.— Histoire.

OLAGNON (Pierre-Victor), né à Paris 1786. El. de Regnault.— Genre, portrait.

OLIVIÉ (Léon), né à Narbonne. El. de Cœdes et L. Cogniet. Méd. 3ᵉ cl. 1876. — Genre.

OLIVIER (Jean-Charles), né à Bouxurulles (Vosges). Médaille 3ᵒ cl. 1841. — Paysage.

OMER-CHARLET (Pierre-Louis), né au Château (Ile d'Oléron). Elève de Gros et d'Ingres. Méd 3ᵉ cl. 1841. 2ᵉ cl. 1843.— Histoire, portrait.

ORDINAIRE (Charles), né à Mézières. Méd. 3ᵉ cl. 1879. Couleur agréable. — Paysage.

ORSEL (Victor d'). Flor. à Lyon 1827. — Histoire.
Peintures décoratives à Notre-Dame-de-Lorette à Paris.

OUDRY (Jean-Baptiste), peintre et graveur, né à Paris 1686-1755. El. de Serre et de Largillière. Fut reçu de l'Académie en 1719. Nommé peintre de Louis XV, qui l'appelait souvent à la cour et lui faisait peindre ses chiens favoris. Il suivait également les chasses du roi. Bon coloris, touche spirituelle et très-gaie. — Animaux, paysage, portrait, chasses.
Vente Pembrocke 1862 : Visite à la Ferme, 1,140 fr.
Vente B. 1874 : Nature morte, 2,800 fr.
Vente 1873 : Chiens, 9,000 fr.

OUDRY (Jacques-Charles), fils et él. du précédent, né à Paris 1720-1778. Membre de l'Académie 1748.— Animaux, chasses.

OURI (Alphonse), né à Versailles. ✠ 1868.— Histoire.

OUVRIÉ (Pierre-Justin), né à Paris. Elève d'Abel de Pujol et du baron Taylor. Méd. 2ᵉ cl. 1831, 1ʳᵉ cl. 1843. ✠ 1854. Méd. 3ᵉ cl. 1855. — Histoire, paysage, vues de villes et châteaux.

PABST (Camille-Alfred), né à Hesteren (Alsace). El. de Comte. Méd. 3ᵉ cl. 1874. — Genre.

PADER (Hilaire), né à Toulouse. Florissait en 1660.— Histoire, portrait.

PAGNEST (Amable-Louis), 1790-1819. El. de David. A laissé peu de tableaux. — Portrait, histoire.

PAILLET (Antoine), né à Paris 1626-1701. Membre de l'Académie 1659.—Hist., portrait.

PAJOU (Jacques-Augustin), né à Paris 1766-1820. Elève de Vincent.—Hist., port.
Eglise St-Sulpice : Vierge du Maître-Autel, Paris.

PALISSY (Bernard), né à Agen vers 1500-1589.— Faïences artistiques dites DE PALISSY.

PALLIÉRE (Etienne), florissait en 1810. Elève de Vincent.—Genre, histoire.

PANCHET dit BELLEROSE, né à Bayeux 1812. Elève de Geubert.— Portr., paysage.

PAON ou LE PAON (Jean-Baptiste), né à Paris. Flor. en 1770. El. de Casanova.— Batailles, portrait.

PAPETY (Dominique-Louis), né à Marseille 1815-1849. Elève de L. Cogniet. Prix de Rome. Obtint un succès au Salon de 1843. — Hist., genre.
Vente 1857 : Odalisque couchée, 2,900 f.

PARADIS (Louis), né en 1797. Elève de David et de Gros.

PARANT (Louis-Bertin), né à Mer (Indre) en 1825. Elève de Leroy. — Histoire, genre, portrait.

ÉCOLE FRANÇAISE.

PARIS (Camille), né à Paris. El. d'Ary Scheffer et de Picot. Méd. 3e cl. 1874.— Paysage, animaux.

PARIS (Joseph-François). né à Naples ; naturalisé Français. El. de Victor Bertin et de Gosse. Méd. 3e classe 1835.—Animaux.
Vente 1863 : Moutons au pâturage, 325 f.

PARMENTIER (Henri), né à Paris. Fl. en 1837. Elève de Langlacé. — Paysage.

PARMENTIER (Mme), née Eugénie Morin, à Rouen 1837-1874. Elève de Belloc. Méd. 1864.— Miniature.

PARROCEL (Barthelemy), né à Montbrison. Florissait en 1650.— Histoire.

PARROCEL (Joseph), fils et élève du précédent, né à Brignolles 1648-1704. El. du Bourguignon. Membre de l'Académie 1676. Étudia en Italie les grands maîtres. A excellé dans les batailles. Touche vive et hardie, coloris d'une grande fraîcheur, pinceau plein de feu. — Sujets religieux, hist., portrait, batailles.
Vente Fesch 1845 : Combat de cavalerie, 820 fr.
Vente d'Holbach 1861: Combat, 290 fr.
Vente 1876 : Choc de cavalerie, 720 fr.

PARROCEL (Louis), fils de Barthelemy, florissait au XVIIe siècle.— Histoire.

PARROCEL (Charles), peintre et graveur, né à Paris 1689-1752. Fils de Joseph. S'engagea dans la cavalerie pour mieux étudier ses sujets. Il peignit les conquêtes de Louis XV. Coloris froid. Membre de l'Académie 1721. — Histoire, batailles.
Vente marquis de R. 1873 : Cavaliers, 1,180 fr.

PARROCEL (Pierre), fils de Louis, né à Avignon 1664-1739. El. de Joseph Parrocel et de Carle Marrati. Membre de l'Académie 1730.— Histoire.

PARROCEL (Joseph-François), fils et élève de Pierre, né à Avignon 1705-1781. Membre de l'Académie 1755. — Histoire, batailles.

PARROT (Philippe), né à Excideuil. Méd. 1868, 1870 ; 2e cl. 1872. — Portrait, genre.

PASQUIER, flor. au XVIe siècle. Elève de Dubreuil. — Histoire.

PASQUIER (Pierre), né à Villefranche 1731-1806. Membre de l'Académie. — Email, miniature.

PASSOT (Gustave-Aristide), né à Nevers. Elève de Millet et de Mme Mirbel. Méd. 3e cl. 1834, 2e cl. 1837, 1re cl. 1841, 2e cl. 1848, ✻ 1852. — Portrait, miniatures, aquarelles.

PASTIER (J.-Emmanuel), né à Limoges. Méd. 2e cl. 1824.— Peinture sur porcelaine, aquarelles.

PATEL (Pierre) LE VIEUX, vivait en Picardie en 1670. Imitateur de Claude le Lorrain.
Fini précieux, manque d'effet, ses figures laissent à désirer.— Paysage, architecture.
Vente Fesch 1845 : Temple, 200, fr.
Vte 1874 : Ruine dans un paysage, 550 fr.
Vente 1879 : Ruines et figures, deux pendants, 1,725 fr.

PATEL (Pierre) LE JEUNE, fils et imitateur du précédent. Flor. au XVIIe siècle, moins estimé que son père.
Vente 1877 : Paysage et Ruines, 140 fr.
Vente 1880 : Deux Paysages, 800 fr.

PATER (Jean-Baptiste), né à Valenciennes 1695-1736. Elève de Watteau. Membre de l'Académie 1728. Expression de tête gracieuse, exécution très-fine coloris frais, mais conventionnel. — Paysages ornés de figures, fêtes champêtres.
Vente Seymour 1860 : Promenade dans le Parc, 9,000 fr.
Vente Demidoff 1863 : Les Loisirs champêtres, 17.800.
Vente Patureau 1857 : Réunion dans le Parc, 30,800 fr.
Vente 1878 : Trois figures dans un paysage, 8,400 fr.
Vente John Wilson 1881 : Les Plaisirs du Camp, 17,500 fr.

PATRY (Alexandre-Louis), né à Paris. Méd. 3e cl. 1845.— Genre.

PATROIS (Isidore), né à Noyers (Yonne). El. de Monvoisin. Méd. 3e cl. 1861, 1863, 2e cl. ✻ 1872.— Histoire, genre.

PAU DE SAINT-MARTIN (Alexandre), né à Metz. Flor. en 1804. El. de Leprince et de Vernet. Touche fine, joli coloris, quelquefois un peu lourd.— Paysage.
Vte 1874 : Paysage, Effet du soir, 500 fr.

PAU DE St-MARTIN (Pierre-Alexandre), fils et élève du précédent. — Pays.
Vente 1877 : Vue de Ville, 125 fr.

PAUL (Jean). Flor. en 1676. A suivi le genre de Van der Meulen.— Batailles.

PAULINIER (Mme) née Athénaïs LE BARBIER DE TINAN. Méd. 3e cl. 1833, 2e cl. 1835.— Genre.

PAUPELIER (Pierre), né à Troyes 1621-1666. Membre de l'Académie 1664. — Miniatures.

PAUVERT (Nicolas), flor. à Chartres au XVIIe siècle.— Histoire.

PELEZ DE CORDOVA (Fernand), né à Paris. Elève de Cabanel. Méd. 3e cl. 1852 — Aquarelle.

13

PELEZ (Fernand), né à Paris. Elève de Gérôme. Méd. 3e cl. 1876, 1re cl. 1880. — Histoire, portrait.

PELLETIER (Joseph-Laurent), né à Eclaron (Haute-Marne). Elève de David. Méd. 3e cl. 1841, 2e cl. 1846. — Paysage, aquarelles.

PELLICOT (Pierre-Louis), flor. en 1815. Elève de Regnault. — Histoire, portrait.

PELOUSE (Léon-Germain), né à Pierrelaye (Seine-et-Oise). Méd. 2e cl. 1873, 1re cl. 1876, 2e cl. 1878, ✻ 1878.
Heureux choix dans ses sites, coloris d'une grande variété.— Paysage.

PENGUILLY-L'HARIDON (Octave), né à Paris 1811. El. de Charlet. Méd. 2e cl. 1848, ✻ 1851.— Genre, paysage.

PENAUD (Jacques-François), né à la Ferté-Saint-Aubin 1771-1829. El. de Girodet et d'Aubry.— Hist., fleurs, marine.

PENNE (Charles-Olivier DE), né à Paris. Elève de Cogniet et de Jacque. Méd. 1875. — Paysage.

PERAGALLO (Mme). Flor. en 1840.— Portrait.

PERAIRE (Paul-Emmanuel), né à Bordeaux. El. d'Isabey et de Luminais. Méd. 3e cl. 1880.— Paysage.

PERELLE (Nicolas), né à Paris 1638. Coloris sombre. — Hist., paysage, gravure.
Vente 1850 : Paysage, 300 fr.

PÉRIGNON (Nicolas), né à Nancy 1726-1782. Membre de l'Académie 1774.— Marines, fleurs, fruits.

PÉRIGNON (Alexis), né à Paris 1808. El. de Gros et de son père. Méd. 3e cl. 1830, 2e cl. 1838, 1re cl. 1844, ✻ 1856, O. ✻ 1870.
Couleur agréable, bon modèle. — Histoire, portrait, genre.

PÉRIN (Alphonse), né à Paris 1798-1868. Méd. 2e cl. 1828, ✻ 1854. — Hist., pays.

PERNOT (François-Alexandre), né à Wassy 1793-1853. El. de Bertin et Hersent. Méd. 1re cl. 1839, ✻ 1846. — Pays., dessin, architecture.

PÉRON (Louis-Alexandre), né à Paris 1776. El. de David. — Histoire.

PERRAULT (Léon), né à Poitiers. El. de Picot et Bouguereau. Méd. 1864, 2e cl. 1876. Talent sympathique, ses œuvres ont une grande fraîcheur de coloris, son pinceau est moelleux et délicat— Hist., portr., sujets religieux et mythologiques.

PERRÉAL (Jean) dit JEAN DE PARIS, né à Lyon, mort en 1530. — Histoire.

PERRET (Aimé), né à Lyon. El. de Vollon. Méd. 3e cl. 1877. — Genre, portr.

PERRIER (François), surnommé LE BOURGUIGNON, né à Saint-Jean-de-Losne (Bourgogne) 1690-1756. Voyagea en Italie; reçut les conseils de Lanfranc, et travailla avec S. Vouet. Coloris fade, touche assez large ; peu habile en architecture et en perspective. — Histoire, portrait.

PERRIER (Guillaume), neveu du précédent, flor. en 1650, peignait le paysage dans le genre des Carrache. — Histoire, portraits, gravures.

PERRIN (Jean-Charles), né à Paris 1754-1831. El. de Doyen. Membre de l'Académie 1787. Méd. d'or 1800. — Hist.

PERRIN (Olivier-Stanislas), 1761-1832. El. de Doyen.— Genre, histoire. Peintures remarquables à Notre-Dame-de-Lorette, Paris.

PERRONEAU (Jean-Baptiste) 1713-1783. Membre de l'Académie 1753. — Histoire, portraits.
Vente Wilson 1881 : Portrait du comte de Bastard, 5,050 fr.

PERROT (Catherine), flor. au XVIIe siècle. El. de Nicolas Robert. Membre de l'Académie 1682. — Fleurs, animaux, miniature.

PERROT (Antoine-Marie), né à Paris 1787. El. de Michallon et Watelet. — Paysage, architecture.

PESNE (Antoine), né à Paris 1683-1757. — Portrait, histoire, genre.

PETIT (Pierre-Joseph), flor. en 1815. El. de Hue. — Paysage.

PETIT (Jean-Louis), né à Paris 1793. El. de Rémond. Méd. 2e cl. 1838, 1re cl. 1841, ✻ 1864. — Paysage, marine.

PETIT (Savinien), né à Tremilly (Haute-Marne). Méd. 3e cl. 1840, 2e cl. 1844, 1855, 1857. — Histoire, portrait.

PEYRANNE (Philippe), né à Toulouse 1780-1850. El. de David. — Histoire, genre, portrait.

PEYRE (Antoine-François), peintre et architecte,1739-1823. Membre de l'Institut. — Histoire, portrait.

PEYRON (Jean-François), peintre et graveur, né à Aix 1744-1820. El. de Lagrenée. Grand prix de Rome 1773. Membre de l'Académie 1787. Directeur de la Manufacture des Gobelins.
Composition intéressante, touche spirituelle, coloris transparent et harmonieux, quelquefois les chairs un peu violacées. — Histoire.

PHELIPPES (Charles), né à Paris. El. de David, ✻ 1852. — Histoire.

PHILIPPE (Auguste), né à Paris 1797. El. de Watelet et de Hersent. — Paysage.

PHILIPPE (Thomas-Auguste), né à Paris. Méd. 2e cl. 1841. — Portr., genre.

PHILIPPOTEAUX (Félix-Henri), né à Paris 1815. El. de L. Cogniet, Méd. 2e cl. 1837, 1re cl. 1840, ✸ 1846. Relief dans l'exécution. — Hist., batailles, panoramas.

PICARD-WASSET (Mme Ange). Méd. 3e cl. 1838. — Genre.

PICHON (Pierre-Auguste), né à Sorèze (Tarn). El. d'Ingres. Méd. 3e cl. 1843, 2e cl. 1844, 1re cl. 1846 et 1857, ✸ 1861. — Portrait, histoire.
Peintures décoratives à Saint-Sulpice, Paris.

PICOT (François-Edouard), né à Paris 1786. El. de Vincent. Flor. en1830.— Hist. Forma de très-bons peintres.
Principaux élèves : Benouville, Berne, Bellecourt, Bouguereau, Chevandier de Valdrôme, Cogniard, Coubertin, Giacomotti, E. Lévy, de Neuville, Pils, Brisset Pierre, E. Leroux, Lenepveu, H. Leroux, Peyron, Sain, etc., etc.
Peintures murales : Eglise Saint-Denis-du-Saint-Sacrement, et Notre-Dame-de-Lorette ; peinture sur fond d'or, coupole de Saint-Vincent-de-Paul, Paris.

PICOU (Robert), né à Tours. Flor. en 1614. — Histoire.

PICOU (Henry-Pierre), né à Nantes. El. de Paul Delaroche. Méd. 2e cl. 1848 et 1857. — Genre historique.

PIERRE (Jean-Baptiste). Peintre-graveur. Né à Paris 1715-1789. El. de Natoire, Directeur de l'Académie 1742. Peintre du roi. Dessin assez correct. Style noble, coloris satisfaisant. — Histoire, portrait.

PIGAL (Edme-Jean), né à Paris 1794. El. de Gros. Méd. 3e cl. 1834.— Genre historiq.

PIGNEROLLE (Charles-Marcel DE), né à Angers. El. de Cogniet. Méd. 2e cl. 1848, 1855.— Hist., genre.

PILES (Roger DE), né à Clamecy 1635-1709. Auteur de plusieurs ouvrages sur la peinture.— Portrait.

PILLE (Charles-Henri), né à Essommes (Aisne). Méd. 3e cl. 1872.— Genre.

PILLEMENT (Jean), né à Lyon 1728-1808. Coloris gris, exécution sèche. — Paysage, marine, gouache.
Vente 1875 : Effet du matin, 260 fr.
Vente 1878 : Paysage, figures, 970 fr.

PILLIARD (Jacques), né à Vienne (Isère). El. de Vorsel. Méd. 3e cl. 1843, 2e cl. 1844, 1848. — Histoire, portrait.

PILS (Isidore-Alexandre), né à Paris 1804-1872. Elève de Picot. Prix de Rome 1838. Méd. 2e cl. 1846, 1855, 1re cl. 1857, (Isère). El. de Flandrin. Méd. 1861-1864.

✸ 1857, O. ✸ 1867. Méd. d'honneur 1867. Membre de l'Institut 1868. Coloris riche et vrai, compositions pleines de verve. — Histoire, Batailles.
Elèves : Duez, Ferrier, Toudouze.
Vente 1873 : Bataille, 1,850 f.
Vte 1878 : Chevaux et Cavaliers, 2,000 f.

PINAIGRIER (Nicolas), flor. au XVIe siècle. — Vitraux.
Les vitraux de la Cathédrale de Chartres sont peints par Pinaigrier. — Hist., port.

PINGRIET (Edouard-Henri), né à Saint-Quentin 1785-1860. Méd. 2e cl. 1824 et 1831, ✸ 1839.— Paysage.

PINSON (Nicolas), né à Valence (Drôme) 1640.— Histoire.

PLACE (Henri), né à Paris. Méd. 3e cl. 1847, 2e cl. 1848, ✸ 1854.— Port., genre.

PLASSAN (Antoine-Emile), né à Bordeaux. Méd. 3e cl. 1852, 1857, 1859, ✸ 1859.— Genre, portrait.
Vte Everard 1873 : L'Accouchée, 1,360 f.
Vte Wilson 1881 : Le Déjeûner, 1,680 fr.

PLUYETTE (Auguste - Victor), né à Paris. Elève de L. Cogniet. Méd. 2e cl. 1851.— Genre.

POCRION (Charles), flor. au XVIIe siècle. El. de N. Coypel.— Histoire.

POERSON. Flor. à Paris 1609-1667.— Histoire.

POERSON (Charles-François), fils du précédent, 1652-1725. Directeur de l'Académie de Rome.— Histoire.

POINTELIN (Auguste-Emmanuel), né à Arbois. El. de Maire. Méd. 3e cl. 1878, 2e cl. 1881. Œuvres pleines de sentiment. — Paysage.

POIROT (Pierre), né à Alençon. Méd. 3e cl. 1847. — Intérieurs.

POIRSON (Maurice), né à Paris. El. de Cabanel. Méd. 3e cl. 1875. — Genre, paysage.

POISSON (Pierre), né à Rouen 1786-1856. El. de David. — Histoire, portraits.

POITREAU (Etienne), né à Corbigny (Nièvre), flor. en 1730. Membre de l'Académie 1739.— Paysage.

POLLET (Victor-Florence), né à Paris. El. de P. Delaroche. Grand prix de Rome. Méd. 3e cl. 1845, ✸ 1855. — Histoire, portrait, gravure.

POMMAYRAC (Paul DE), né à Porto-Rico (Antilles Espagnoles). El. de M. Mirbel et de Gros. Méd. 3e cl. 1835, 2e cl. 1836, 1re cl. 1842, 1848, ✸ 1852. — Portrait, miniature.

PONCET (Jean-Baptiste), peintre et graveur, né à Saint-Laurent-de-Mure

Dessin correct; a gravé avec talent l'œuvre de Flandrin. — Hist., portrait.

PONSAN-DEBAT (Edouard-Bernard), né à Toulouse. El. de Cabanel. Méd. 2º cl. 1874, ✿ 1881. — Histoire, portrait.

POPELIN (Claudius), né à Paris. Él. d'Ary Scheffer et Picot. Méd. 1865, ✿ 1869. — Histoire, portrait.

POPLIER, vivait au XVIIº siècle. Membre de l'Académie. — Miniature.

PORION (Charles), né à Amiens. Méd. 3º cl. 1844. — Histoire, genre.

PORTAIL (Jacques-André), né à Paris 1709-1759. Membre de l'Académie — Nature morte, bas-relief, portrait.

Vente Marquis de R. 1873 : Le Temple des Muses, 2,700 fr.

POTERLET, né à Épernay 1802-1835. El. de Hersent. — Histoire, genre.

POTIER (Julien-Antoine), né à Villeneuve 1796, flor. en 1830. El. de Guérin. — Histoire, genre.

POUPART (Antoine-Achille), né à Paris 1820. El. de Bertin et de Langlacé. — Paysage, architecture.

POUSSIN (Nicolas), né à Villers, près du Grand-Andelys 1594-1665. El. de Ferdinand Elle et de l'Allemand.

Parti fort jeune pour Rome, il étudia les grands maîtres, et l'art des anciens dans leurs statues et bas-reliefs.

Sa réputation (les Italiens eux-mêmes le comparait à Raphaël); vint en France où il fut vivement désiré. Nommé peintre du roi Louis XIII et logé dans un pavillon du Jardin des Tuileries, il décora la grande Galerie du Louvre; ses dernières années furent douloureuses.

Dessin très-pur, entente remarquable de la perspective aérienne et du clair-obscur, belle ordonnance. — Histoire, paysage, portraits.

Élèves et imitateurs : Letellier, Stella, Villequin, Colombel, Valentin, G. Dughet.

Vente Fesch 1845 : Allégories, 35,000 fr.
Vente 1877 : Paysage et figures, 13,000 fr.
Vente 1881 John Wilson : Enfance de Bacchus, 20,000 fr.

POUSSIN (Michel), né à Beaumont (Oise). El. de Devéria. Méd. 3º cl. 1845. — Histoire, portrait.

PRÉVOST (Pierre), né à Montigny 1764-1823. — Panoramas.

PRIEUR (Romain-Gabriel), né à la Ferté-Gaucher. El. de V. Bertin. Prix de Rome 1833. Méd. 3º cl. 1842, 2º cl. 1845. — Paysage.

PRIOU (Louis), né à Toulouse. El. de Cabanel. Méd. 1869, 1re cl. 1874. — Hist.

PRON (Hector-Louis), né à Sézanne (Marne). Méd. 3º cl. 1849. — Paysage.

PROT (Louis) 1812. El. de David. — Histoire, portrait.

PROTAIS (Paul-Alexandre), né à Paris. El. de Desmoulins. Méd. 3º cl. 1863, 1864, 1865, ✿ 1865, O.✿ 1877. — Episodes militaires.

PROVOST (DUMARCHAIS), flor. en 1840. — Genre, portraits.

PRUD'HON (Pierre), né à Cluny 1758-1823. El. de Desvoges, treizième fils d'un maçon. Sa première éducation lui fut donnée par des moines de son pays. Grand prix de Rome 1782. De retour à Paris il eut beaucoup de peine à se faire un nom. Une commande qu'il eut du comte de Harlay, commença sa réputation. ✿ 1808. Membre de l'Institut 1816.

Dessin gracieux et correct, coloris harmonieux et vaporeux, belle composition. — Portrait, histoire, sujets mythologiques, religieux, allégoriques.

Plafond au Louvre, Salle de Phidias.
Elève : Constance Mayer.
Vente Sommariva 1839 : Psyché enlevée par les Amours, 15,000 fr.
Vente Baroilhet 1855 : Visite au tombeau, 2,800 fr.
Vte 1863 : L'Amour et Psyché 7,000 fr.
Vente 1875 : Allégories, 4,500 fr.

PUGET (Pierre), peintre et sculpteur, né à Marseille 1622-1694. El. de Roman. Étudia en Italie Pietro de Cortone. Les œuvres de Puget rappellent l'Antique par la belle ordonnance et la correction du dessin. Les tableaux de ce maître sont rares. — Hist., portrait.

PUGET (François), peintre et architecte. Elève de son père et de Laurent Fauchier. Mourut en 1707. — Hist., genre, portrait.

PUVIS DE CHAVANNES (Pierre), né à Lyon. Elève de Henry Scheffer et de Couture. Méd. 2º cl. 1851, 1864, 1867. ✿ 1867; O. ✿ 1877. — Hist., peintures murales.

Fresque au Panthéon : Vie de sainte Geneviève.

Q — R

QUANTIN (Jules), né à Paris. El. de Léon Cogniet. Méd. 1re cl. 1861. — Hist.

QUECQ (Jacques-Edouard), né à Cambrai. Méd. 2º cl. 1827. — Histoire.

QUENTIN (Nicolas), né à Dijon, vivait au commencement du XVIIº siècle. — Hist.

QUESNEL (Jean-François), né à Coutances. El. de Gros et Regnault. — Genre et portrait.

QUESNET (Eugène), né à Paris. El. de Dubufe. Méd. 3ᵉ cl. 1838, 2ᵒ cl. 1843, ✤ 1878. — Portrait.

QUILLARD (Pierre-Antoine) 1711-1733. Etudia Watteau. — Hist., portraits.

QUILLERIER (Noël), né à Orléans 1596-1669. — Histoire.

QUINART (Charles-Louis), né à Valenciennes 1822. El. d'Abel de Pujol et Watelet. — Paysage.

QUOST (Ernest), né à Avallon (Yonne). El. de Aumont. Méd. 3ᵉ cl. 1880. — Fleurs, nature morte.

RABON (Pierre), né au Havre. Membre de l'Académie. mourut en 1784.— Portr.

RAFFET (Denis-Auguste), né à Paris 1804-1860. El. de Charlet et de Gros, ✤ 1849. — Scènes militaires, histoire, aquarelle.
Vente Raffet 1860 : Deux Soldats de la République, 650 fr., (aquarelle).

RAFFORT (Etienne), né à Châlon-sur-Saône. Méd. 3ᵉ cl. 1837, 2ᵒ cl. 1840, 1ʳᵉ cl. 1843. — Histoire.

RAIMBEAUCOURT (Pierre DE), flor. en 1823: — Miniature.

RANC (Jean), né à Montpellier 1674-1735. El. de Rigaud. Membre de l'Académie 1703. — Portrait.
Elève : Roux.

RANG (née Louise VAUCORBEIL). Méd. 3ᵉ cl. 1838. — Fleurs.

RANVIER (Joseph-Victor), né à Lyon. El. de Jannot et de Richard. Méd. 1865, 2ᵉ cl. 1873, ✤ 1878. — Genre.

RAOUX (Jean), né à Montpellier 1677-1734. El. de Bon Boulongne. Premier prix de peinture 1704. Membre de l'Académie 1717 ; fit un voyage en Angleterre 1720. Réussissait parfaitement les étoffes ; ses portraits de femmes sont très-appréciés, il les représentait en bacchantes, naïades, etc. — Histoire, portrait, fêtes galantes.
Elèves : Chevalier, Mondidier.
Vente P. 1860 : Concert champêtre, 500 fr.
Vente Van Os 1862 : La Prêtresse Vesta, 420 fr.
Vente 1877 : Portrait de femme, 1,270 fr.

RAPIN (Alexandre), né à Noroy-le-Bourg (Haute-Saône). El. de Gérôme, de Gleyre et de Français. Méd. 3ᵉ cl. 1875,
2ᵒ cl. 1877, ✤ 1879. Bon coloris, sites poétiques, composition bien équilibrée. — Paysage.

RASCALON (Jérôme), né à Paris 1786. El. de Cicéri. — Paysage.

RAVANT (René-Henri), né à Paris. El. de J.-P. Laurens et Butin. Méd. 3ᵉ cl. 1880. — Histoire.

RAVEAU (née Emélie BOUNIEU) 1785. El. de son père. — Histoire.

RAVERAT, flor. en 1812. — Histoire.

RAVERGNE (Hippolyte), né à Paris. Méd. 3ᵉ cl. 1847. — Paysage.

RAYMOND, né à Limoges 1546-1578.— Email.

REATTU (Jacques), né à Arles 1760-1832. El. de Regnault. Grand prix de peinture 1791. — Histoire.

REBOUL (Marie-Thérèse), femme VIEN, 1725-1805. Membre de l'Académie 1757. — Miniature.

REGAMEY (Frédéric-Guillaume), né à Paris El. de Lecoq de Boisbaudran. Méd. 1868. — Genre, épisodes militaires.

REGNAULT (Etienne), né à Paris 1649-1720. Membre de l'Académie 1703. — Histoire.

REGNAULT (Jean-Baptiste, le baron), né à Paris 1754-1829. El. de Bardin. Prix de peinture 1776. Membre de l'Académie 1782, ✤, Chevalier de Saint-Michel. Dessin gracieux et correct. — Histoire.
A sa vente 1830 : Hercule délivrant Alceste, 2.800 fr.
Vente 1877 : Alcibiade, 1,200 fr.
Elèves : Aligny, baron Guérin, Maréchal, Norblin, Réattu.

REGNAULT (Henri-Alexandre-Georges), né à Paris 1843, tué à Buzenval (guerre 1871). El. de Lamotte et de Cabanel. Grand prix de Rome 1866. Méd. 1869-1870. Couleur et exécution énergiques; orientaliste distingué. — Hist., genre, portrait.
Vente 1875 : La Salomé, 25,000 fr.
Vente de 5,000 à 20,000 fr.

REGNIER (Jacques), né à Paris 1787-1857. El. de Bertin. Méd. 1ʳᵉ cl. 1828, ✤ 1837. — Paysage.

REGNY (Alphée DE), né à Gênes de parents Français. Méd. 3ᵉ cl. 1838. — Genre.

REIGNIER (Jean), né à Lyon. El. de l'Ecole des Beaux-Arts de Lyon. Méd. 2ᵉ cl. 1848, 1861, ✤ 1863.— Fleurs.

REMILLEUX (Pierre), né à Vienne (Isère) 1795. El. de Bonnefond. Méd. 3ᵉ cl. 1841, 2ᵒ cl. 1851. — Fleurs.

RÉMOND (Jean-Charles), né à Paris. 1795. El. de Bertin et de Regnault. Méd. 2ᵉ

cl. 1819. Prix de Rome 1821. Méd. 1re cl. 1827, ❋ 1834, O.❋ 1863. — Paysage. Vente de 300 à 500 fr.

RÉMY (Jean-Louis), né à Paris 1792-1872. El. de Coignet. — Paysage.

RENARD (Emile), né à Sèvres. El. de Cabanel et de Cock. Méd. 3e cl. 1876. — Genre, portrait.

RENAUDIN (Rosalie), flor. en 1822. El. de Girodet. — Fleurs, aquarelle, miniature.

RENÉ D'ANJOU (Duc de Lorraine), né au Château d'Angers 1408-1480. — Histoire, miniature.

RENOU (Antoine), né à Paris 1731-1806. El. de Vien. Membre de l'Académie 1766. — Histoire.

RENOUF (Emile), né à Paris. El. de G. Boulanger, de Lefèvre et Carolus Duran. Méd. 2e cl. 1880. — Genre, pays.

RENOUX, flor. en 1825. — Paysage.

RESTOUT (Marc), né à Caen 1616-1686. El. de Noël Jouvenet. — Histoire, portrait.

RESTOUT (Jean), le père, flor. à Caen 1663-1702. Epousa la sœur du célèbre Jean Jouvenet, Marie-Madeleine, peintre elle-même et élève de son frère. — Hist.

RESTOUT (Jean) le fils, né à Rouen 1692-1768. El. de son oncle maternel, Jean Jouvenet. Suivit la manière de son maître. Membre de l'Académie 1720. Dessin maniéré, belle mise en scène dans ses compositions, couleur agréable. — Histoire, portrait, tableaux d'églises, plafonds.
Vente Fesch 1845 : Repos de la Sainte-Famille, 126 fr.
Vente 1879 : Portrait de femme (signé), 700 fr.

RESTOUT (Jean-Bernard), fils et élève du précédent, né à Paris 1732-1797. Grand prix de peinture 1758. Membre de l'Académie 1759. — Histoire, portrait.

REVEL (Gabriel), né à Château-Thierry 1643-1712. El. de Ch. Lebrun. Membre de l'Académie 1683. — Hist., portrait.

REVOIL (Pierre), né à Lyon 1776-1842. El. de David. — Histoire, genre.
Elève : Saint-Jean.

REY (Etienne), né à Lyon 1789. El. du Pillement. — Paysage.

REYNART (Edouard), né à Lille, ❋ 1856, O.❋ 1867. — Histoire.

REYNAUD (François), né à Marseille. El. d'Aubert et E. Loubon. Méd. 1867. — Genre, portrait.

RIBAULT (Jules), né à Fresnay (Sarthe), El. de Lafitte. Méd. 2e cl. 1824. — Genre, portrait.

RIBET (Jean-Constantin), flor. en 1812, né à Nésion (Manche). El. de Forestier. — Marine.

RIBOT (Théodule), né à Saint-Nicolas-d'Attez (Eure). El. de Glaize. Méd. 1864-1865, ❋ 1878. — Histoire, intérieurs de cuisine. Modèle puissant, bon clair-obscur. — Genre, histoire.

RICARD (Louis-Gustave), né à Marseille en 1823, mort en 1873. Elève de Cogniet. Méd. 2e cl. 1848, 1re cl. 1852. — Port.
Vente Wilson 1881 : Portrait de l'artiste, 3,100 fr.

RICHARD (Théodore), né à Milhau (Aveyron) 1782-1859. El. de Demarne. Méd. 2e cl. 1831. — Paysage.
Elève : Henri Brascassat.
Vente à Toulonse 1860 : Paysage et Bûcheron, 540 fr.

RICHAUD (Joseph), né à Aix. El. de Paul Delaroche. Méd. 2e cl. 1840. — Hist., genre, portrait.

RICHOMME (Jules), né à Paris. El. de Drolling. Méd. 3e cl. 1840, 2e cl. 1842, 1862, 1863, ❋ 1867. — Hist., portr.
Elève : Giraud.

RICOIS (François-Edme), né à Courtalin (Eure-et-Loir) 1795. Elève de Bertin. Méd. 2e cl. 1824. — Paysage.

RIESENER (Louis-Antoine), né à Paris. El. de Gros. Méd. 3e cl. 1839, 1855, 1864. ❋ 1873. — Port., genre historique.

REISENER (Henri-François), né à Paris 1767-1828. Elève de Vincent et de David. Peignit les plus considérables personnages de l'Empire. — Port., hist.

RIGAUD (Hyacinthe), né à Perpignan 1659-1743. Elève de Ranc, appelé le Vandick français. 1er prix de l'Académie de peinture 1681, Membre de l'Académie 1700, peintre du roi et chevalier de Saint-Michel 1727. Fraîcheur de coloris. Il excellait à peindre les mains, ses draperies sont souvent d'un grand éclat, ce qui nuit à ses carnations. — Hist., portrait.
Elèves : Nicolas Desportes, Le Gros, Jean Ranc, et des copistes tels que Penai, de Launay, Descourt, etc.
Vente 1865 : Portrait d'une femme de la cour, 1,800 fr.
Vente 1874 : Portrait d'homme, 1,500 fr.

RIGAUD (Gaspard) 1690. Frère puîné du précédent. Membre de l'Académie de Paris 1701. — Portrait.

RIGO (Jules-Vincent), né à Paris. El. de Cogniet. Méd 3e cl. 1857, 2e cl. 1859, 1861, 1863. — Genre, histoire, batailles.

RIOCREUX (Alfred), né à Sèvres. Elève de son père. ✻ 1870. — Genre, nature morte, aquarelle.
Elève : Troyon.

RIOULT (Louis-Edouard), né à Montdidier 1780. Méd. 2e cl. 1824, 1re cl. 1838. — Genre historique.

RISS (François), né à Moscou (Russie). El. de Gros.— Hist., portrait.

RIVALS (Jean-Pierre), né à la Bastided'Anjou (Languedoc) 1625-1706. Elève de Fredeau.— Histoire, portrait.

RIVALS (Antoine), né à Toulouse 1667-1735, fils et élève de Jean-Pierre. Etudia et forma son genre à Rome. 1er prix de peinture de Saint-Luc, à Rome. Un des fondateurs de l'Académie de Toulouse. Dessin correct, touche ferme, compositions bien entendues.— Histoire.
Ses principaux ouvrages sont à Toulouse.
Elèves : Subleras, Suau, le chevalier Rivals, Despax, etc.
Vente 1875 : Sujet religieux, 1,200 fr.

RIVALS (Jean-Pierre), élève et fils d'Antoine. Mourut en 1785.— Histoire.

RIVALS (Barthélemy), flor. au XVIIIe sciècle. El. d'Antoine Rivals.— Histoire.

RIVEY (Arsène), né à Caen, El. de Picot et de Bonnat. Méd. 3e cl. 1880.— Port.

RIVIÈRE (François), flor. en 1725.— Genre, portrait.

RIVOULON (Antoine), né à Cusset (Allier). El. de Picot. Méd. 3e cl. 1846 et 1857, 2e cl. 1859.— Histoire, portrait.

RIXENS (Jean-André), né à Saint-Gaudens (Haute-Garonne). El. de Gérôme. Méd. 3e cl. 1876.— Histoire.

ROBERT (Nicolas), né à Langres 1612-1682.— Fleurs, oiseaux, animaux, miniat.

ROBERT (Hubert), né à Paris 1733-1808. Peintre et graveur. Membre de l'Académie 1776. Dessinateur des jardins royaux, constructeur des bains d'Apollon (Parc de Versailles). Exécution facile, belle couleur. Vues de villes. — Monuments.
Vente de Raguse 1857 : Cascades et Ruines, 350 fr.
Vte Papin 1873 : Le Presbytère, 13,000 f.
Vente marquis de R. 1873 : Jardin de Laborde, 16,500 fr.
Vente 1874 : Le Pont, 1,280 fr.

ROBERT (Jean-François), né à Chantilly 1778.— Paysage, porcelaine.

ROBERT (Léopold), né à la Chaux-de-Fond (Suisse) 1794-1835. Elève de David. ✻ 1831. Exécution sèche, composition assez poétique. — Paysage historique.
Vente 1868 : Vue d'Italie et figures 720 f.
Vente 1857 : Le Brigand blessé, 4.400 fr.

ROBERT (Alphonse), né à Sèvres (Seineet-Oise). Méd. 2e cl. 1831.— Pays., genre.

ROBERT (Victor), né au Puy. Elève d'Ingres. Méd. 3e cl. 1845, 1857.— Hist., portraits.

ROBERT-FLEURY (Joseph-Nicolas), né à Paris 1797. Méd. 2e cl. 1824, 1re cl. 1834, ✻ 1836, O.1849, membre de l Institut 1850. Directeur de l'Académie de Rome 1866, C.✻ 1867.
Beau dessin, bonne couleur, entente parfaite du clair-obscur.— Histoire.
Vente Everard 1881 : Episode du Sac de Rome, 5,600 fr.

ROBERT-FLEURY (Tony), né à Paris. El. de Paul Delaroche et Cogniet. Méd. 1866, 1867, Méd. d'honneur 1870. ✻ 1873. Dessin correct, bonne couleur. — Hist.
Quatre tableaux remarquables au tribunal de commerce, Paris.

ROBERTS (Arthur-Henry), né à Paris. El. de Coupès et de Drolling. Méd. 3e cl. 1855.— Histoire, genre.

ROBINET (Paul), né à Magny-Vernois. Elève de Meissonier et Cabat. Méd. 3e cl. 1869. — Paysage.

ROCHARD (Mme), née Sophie BRESSON, à Paris. Méd. 3e cl. 1835.— Genre.

ROCHE (Alexandre), né à Paris. El. de Picot. Méd. 3e cl. 1849. — Portrait.

RODAKOWSKI (Henri), né à Léopol (Autriche). El. de Léon Coignet. Méd. 1re cl. 1852. — Portrait.

ROCHETET (Michel), flor. au XVIe siècle. Collabora avec le Primatice aux travaux du Louvre et de Fontainebleau. — Histoire, portr., décoration.

ROEHN (Adolphe), né à Paris. Méd. 2e cl. 1819. ✻ 1832. — Genre.

ROEHN (Jean-Alphonse), né à Paris 1799, fils du précédent. El. de Gros et Regnault. Méd. 2e cl. 1828. — Histoire, genre, portrait.

ROGER (Adolphe), né à Palaiseau. El. de Gros. Méd. 2e cl. 1822, 1re cl. 1831. ✻ 1841. — Histoire, portrait.

ROGER (Eugène), né à Sens 1807. El. de Hersent. — Histoire, portrait.

ROHAULT DE FLEURY (Hubert), né à Paris. El. de Brascassat et Anastasie. Artiste de goût et de talent. — Marine, genre.

ROLLER (Jean), né à Paris. El. de Gautherot. Méd. 3e cl. 1840, 2e cl. 1842, 1re cl. 1843, ✻ 1844. — Portrait.

ROLL (Alfred-Philippe), né à Paris 1847. El. de Gérôme et de Bonnat. Méd. 3e cl. 1875, 1re cl. 1877. Un des noms les plus

estimés du public artistique; ses œuvres sont saisissantes par leur réalisme, l'exécution est franche et habile. — Histoire, portrait.

ROMANY (Adèle), née à Paris. Vivait en 1815. El. de Regnault. — Genre, portrait.

RONJON (Louis), né à Paris. El. de Langlois. Méd. 2e cl. 1834.— Histoire.

RONNY (Henriette), née à Rouen, flor. en 1824. Élève de Vincent et Taunay. — Paysage.

RONOT (Charles), né à Belan-sur-Ource (Côte-d'Or). Elève de Glaize. Méd. 3e cl. 1876.— Hist., genre.

ROQUEPLAN (Camille), né à Malemort (Bouches-du-Rhône) 1803-1855. El. de Gros et d'Abel de Pujol. Méd. 1re cl. 1828, ✤ 1832, O. ✤ 1852.—Paysage, marine, genre.
Vente d'Orléans : l'Antiquaire, 30,000 f.
Vente prince de Galitzin 1875 : Soleil couchant, 400 fr.
Vente Wilson 1881 : Souvenirs du Béarn, 1,650 fr.
Elève : Chavet.

ROQUES (Joseph), né à Toulouse 1757-1847. El. de Rivals. Voyagea en Italie vers 1776. Se lia d'amitié avec Vien et David. ✤ 1836. Peintre très-estimé.— Histoire, portrait, décorations.

ROSE (J. de La), né à Marseille 1612-1687. — Marine.

ROSIER (Amédée), né à Meaux. Élève de Cogniet et Durand-Brager. Méd. 3e cl. 1876.— Marine.

ROSLIN (Alexandre), né en Suède 1733-1793. Membre de l'Académie 1753.—Port.

ROSSIGNON (Louis-Joseph), né à Avesne 1780. Elève de Vincent.— Histoire.

ROUCHIER (Mme) née JASER. Méd. 3e cl. 1835.— Fleurs.

ROUGEOT DE BRIEL (Jean), né à Allanche. Elève d'Aubry. Méd. 3e cl. 1833.— Portrait, miniature.

ROUGET (Georges), né à Paris. El. de David. Méd. 2e cl. 1814, 1re cl. 1815; ✤ 1822 — Genre, portr., hist.

ROUGERONT (Jules-James), né à Gevre-Chambertin (Côte-d'Or). Élève de Picot et Cabanel. Méd. 2e cl. 1880.— Genre.
Son dernier tableau est la Prise de voile, qui fut apprécié au salon de 1880, année de sa mort.

ROUILLARD (Jean-Sébastien), né à Paris 1789-1859. El de David.— Hist., portr.

ROUSSEAU (Jacques), né à Paris 1630-1693. Membre de l'Académie 1662. A travaillé en Angleterre avec Delafosse.— Architecture, paysage.

ROUSSEAU (Philippe), né à Paris. El. de Gros et de V. Bertin. Méd. 3e cl. 1845, 2e cl. 1855, 1re cl. 1848; ✤ 1852; O. ✤ 1870. Jolis effets dans sa couleur, bon imitateur de la nature.— Nature morte, genre.
Vente 1881 : De 1,000 à 3,500 fr.

ROUSSEAU (Théodore), né à Paris 1812-1867. El. de Guillon-Lethière. Méd. 3e cl. 1834, 1re cl. 1849 et 1855, ✤ 1852.
Couleur vraie, exécution large et facile. Un des meilleurs paysagistes du siècle. — Paysage, genre.
Vente Everard 1873 : Soleil couchant après la pluie, 12,050 fr.
Do Le Pont de Poissy, 5,930 fr.
Vente Baron de Beurnonville 1880 : Le Givre, 74,000 fc.
Do Les Bûcherons, 30,000 fr.

ROUSSEL (Paul-Marie), né à Paris. El. de Chenavard. ✤ 1868.— Hist., portr.

ROUX (Prosper-Louis), né à Paris. Méd. 3e 1846, 2e cl. 1857, 1859.— Portr., histoire.

ROYBET (Ferdinand), né à Uzès. Méd. 1866.— Genre.
Vente Everard 1873 : L'Odalisque au Perroquet, 3,000 fr.
Vente John Wilson 1881 : Le Messager, 12,050 fr.

ROZIER (Dominique), né à Paris. El de Vollon. Méd. 1876; 2e cl. 1880. — Nature morte.

RUGÉ (Auguste), né à Paris, ✤ 1869.— Genre.

RUBE (Mme) née Sophie FRÉNIOT, née à Dijon. Elève de L. David. Méd. 2e classe 1833.

RUDDER (Louis-Henri) DE, né à Paris. El de Gros et de Charlet. Méd. 3e classe 1840, 2e classe 1848.

RUMEAU (Jean-Claude), né à Paris, en 1815. Elève de David et d'Isabey. — Genre, portraits, miniature.

RUMILLY (Victorine), née à Grenoble 1789 et 1839. Elève de Regnault. — Genre portraits.

S

SAGLIO (Camille), né à Strasbourg. El. de Roqueplan. Méd. 2e cl. 1846. — Genre, paysage.

SAIN (Edouard-Alexandre), né à Cluny. El. de Picot. Méd. 1866-1875, ✤ 1877. — Genre, portrait.

SAINT-ALBIN (Mme Cécile DE), née à Mayenne. Méd. 3e cl. 1845. — Fleurs, fruits, porcelaine.

SAINT-ANDRÉ (Simon-Bernard), né à Paris 1614-1677. El. de Bobrun. Membre de l'Académie. — Histoire.

SAINT-AUBIN (Gabriel-Jacques DE), né à Paris 1724-1780. El. de Jeaurat et Boucher. — Histoire, genre.

SAINT-AULAIRE (Félix BEAUPOIL DE), né à Verceil 1801. Elève de Garneray. — Marine.

SAINT-EVRE (Gillot), né à Boult-sur-Suippes (Marne), ✱ 1833. — Histoire, genre.

SAINTIN (Jules-Emile), né à Lemée (Aisne). El. de Drolling de Picot et Leboucher. Méd. 1866-1870, ✱ 1877. — Portrait, genre.

SAINT-JEAN (Simon), né à Lyon en 1808-1860. El. de Révoil et de F. Lepage. Méd. 3e cl. 1834. 2e cl. 1841, ✱ 1843. — Exécution remarquable de fini, couleur vraie. — Fruits, fleurs.
Vente 1880 : Fleurs, fruits, 15,000 fr.
Vente Wilson 1881 : Fruits, 5,800 fr.

SAINT-JEAN (Louis), né à Dunkerque 1793-1843. El. de Senave. — Genre, port.

SAINT-PIERRE (Gaston), né à Nimes. El. de Cogniet et de Jalabert. Méd. 1868, 2e cl. 1879, ✱ 1881. Pinceau fin, faire d'une incontestable distinction. — Scènes et mœurs Africaines. Portrait, genre.

SAINT-URBAIN (Ferdinand DE), né à Nancy 1654-1724. — Architecture.

SAINT-YVES (Pierre DE), né à Maubert-Fontaine 1666-1716. Membre de l'Académie 1708. — Histoire.

SALMON (Louis-Adolphe), né à Paris. Elève d'Ingres. Grand prix de Rome 1834. Méd. 2e cl. 1853. — Gravure, aquarelle.

SALOMÉ (Maurice), né à Lille 1833. El. de Souchon. — Genre.

SAND (Maurice DUDEVANT). El. d'Eugène Delacroix, ✱ 1860. — Genre.

SANTERRE (Jean-Baptiste), né à Magny 1651-1717. El. de Lemaire et de Boullongne. Membre de l'Académie 1704. Son dessin est pur, son exécution timide; sa couleur manque de chaleur. — Histoire, portrait.
Vente Fesch 1845 : La Vierge et l'Enfant, 506 fr.
Vente 1879 : Jeune fille, 725.
Vente 1881 : Portrait de femme, 1,500.

SARABERT (Daniel), flor. au XVIIIe siècle. Membre de l'Académie 1703. — Histoire.

SARRAZIN (Jacques), né à Noyon 1588-1660. Membre de l'Académie 1655. — Histoire.

SARRAZIN DE BELMONT (Mme Joséphine), née à Versailles. El. de Valencienne. Méd. 2e cl. 1831, 1re cl. 1834. — Paysage.

SAUTAI (Paul-Emile), né à Amiens. El. de J. Lefebvre et Robert Fleury. Méd. 1870, 2e cl. 1875, 3e cl. 1878. — Genre.

SAUVAGE (Henri), né à Blois. El. de Bonnat et Humbert. Méd. 3e cl. 1881. — Genre.

SAUVAGEOT (Denis), né à Paris 1793. El. de Bourgeois. — Intérieurs paysage.

SAUVAGEOT (Charles-Théodore), né à Paris. Paysagiste fécond, illustrateur estimé. — Paysage.

SAUZAY (Adrien), né à Paris. El. de A. Pissini. Méd. 3e cl. 1881. — Paysage.

SAVARY (Auguste), né à Nantes 1799. El. de Boissier. — Paysage.

SAVOYE (Daniel DE), né à Grenoble 1644-1716. El. de S. Bourdon.— Hist., portrait.

SCHAAL (Jacques-Louis), né à Paris 1799. El. de Lethière et de Daguerre. — Paysage historique.

SCHEFFER (Ary), né à Dordrecht 1795-1858. El. de P. Guérin. Grand prix de peinture à Anvers 1816.
Belle couleur, figures expressives. — Histoire, portrait.
Vente 1864 : Léonore, 4,000 fr.
Vente Wilson 1881 : Françoise de Rimini, 4,100 fr.
Paris à l'église St-François : Saint Louis visitant les pestiférés.

SCHEFFER (Henry), frère du précédent, né à La Haye 1798-1864. El. de Pierre Guérin. Méd. 2e cl. 1824, 1re cl. 1831, ✱ 1837.— Portr., histoire, genre.

SCHEFFER (Arnold), né à Paris. El. d'Henri Scheffer et Picot. — Histoire.

SCHITZ (Jules), né à Paris. El. de Rémond. Méd. 3e cl. 1844.— Paysage.

SCHLESINGER (Henri-Guillaume), né à Francfort-sur-le-Mein, naturalisé Français. Méd. 3e cl. 1840, 2e cl. 1847, ✱ 1866. — Genre, portrait.

SCHNEIDER (Mme Félicie), née FOURNIER à Saint-Cloud. Elève de son père et de Cogniet. Méd. 1870.— Port., paysage.

SCHNETZ (Jean-Victor), né à Versailles 1787-1871. El. de David, de Gros et Regnault. Méd. 1re cl. 1819, ✱ 1825, O.✱ 1843, Membre de l'Institut 1837. Directeur de l'Académie de France à Rome 1840-1853.— Genre, histoire.

SCHŒFFER (Francisque), né à Paris. El. de Bertin et d'Ingres. Méd. 3e cl. 1844. — Paysage.

14

Eglise de la Madeleine, Paris: Madeleine au pied de la Croix.

SCHOMMER (François), né à Paris. Prix de Rome 1878. — Histoire.

SCHOPIN (Henri), né à Lubeck (Allemagne) 1804, de parents Français. El. de Gros. Prix de Rome 1831. Méd. 1re cl. 1854, ✳ 1854.— Histoire, portrait.

SCHULER (Théophile), né à Strasbourg. Elève de Drolling.— Genre.

SCHUTZENBERGER (Louis-Frédéric). né à Strasbourg. Elève de Gleyre. Méd, 3e cl. 1851, 2e cl. 1861, 1863, ✳ 1870.— Histoire, portrait, genre, paysage.

SCHWITER (Louis-Auguste, baron DE), né à Nienburg de parents Français. Méd. 1845.— Genre, portrait.

SEBERT. Flor. au XVIIIe siècle. Premier prix de peinture 1691.— Histoire.

SEBRON (Hippolyte), né à Caudebec (Seine-Intérieure). El. de Daguerre et de Léon Cogniet. Méd. 3e cl. 1838. 2e cl. 1840, 1re cl. 1844, ✳ 1867.— Paysage, intérieurs, portrait.

Vente 1874 : Paysage et figures, 250 fr.

SEGÉ (Alexandre), né à Paris. Elève de Flers et de Cogniet. Méd. 1869, 2e cl. 1874, ✳ 1874.

Bonne couleur. Etude parfaite de la nature.— Paysage.

SEGUIN (Gérard), né à Paris 1805. El. de Langlois.— Genre, portraits.

SEGUR (Gaston DE), né à Paris. Méd. 3e cl. 1841.— Portrait, genre.

SEIGNEURGENS (Louis-Auguste), né à Amiens. Elève d'Eugène Isabey. Méd. 3e cl. 1846.— Genre.

SELLIER (Charles), né à Nancy. El. de Laborne et de Cogniet. Prix de Rome 1857, Méd. 1865, 2e cl. 1872.— Portr., histoire.

SENTIES (Pierre-Théodore), né à Paris 1801. El. de Gros. -- Histoire.

SERRET (Mlle Marie), née à Paris. Méd. 1840. — Fleurs.

SERVAN (Florentin), né à Lyon. El. de Cornu. Méd. 3e cl. 1846. — Portraits.

SERVIÈRES (Mme), née Eugénie CHAREN 1786. El. de Lethière. — Histoire, portr.

SERVIN (Amédée-Elie). né à Paris. El de Drolling. Méd. 1867-1869, 2e cl. 1872.— Genre, paysage.

SÈVE (Pierre DE), né à Paris 1623-1695, Membre de l'Académie. — Histoire.

SÈVE (Gilbert DE), frère du précédent, né à Paris. Membre de l'Académie. — Histoire, portraits.

SEVIN (Claude), vivait au XVIIe siècle, 2e prix de peinture 1776. — Histoire.

SERWRIN (Edmond), né à Paris. El. de Hersent. Méd. 3e cl. 1846. — Pastel.

SIGALON (Xavier), né à Uzes 1788-1837. El. de Guérin et Souchon, auteur de la copie du Jugement Dernier de Michel-Ange, de Paris l'Ecole des Beaux-Arts. Dessin énergique, belle couleur, compositions dramatique. — Histoire, portrait.

Vente : Le Christ en croix, saint Gérôme, les deux, 7,000 fr.

Vente 1845: Etude de femme, 1.240 fr.

SIGNOL (Emile), né à Paris 1804. El. de Blondel et de Gros. Grand prix de Rome 1830. Méd. 2e cl. 1834, 1re cl. 1835. ✳ 1841. Membre de l'Institut 1860, O. ✳ 1865. Correction dans le dessin, composition grandiose.— Histoire, portrait, fresque à St-Sulpice, Paris.

SILVESTRE (Israël), né à Nancy 1621-1691. — Histoire.

SILVESTRE (Charles-François DE), fils du précédent, né à Paris 1667-1737. El. de Parrocel. — Histoire.

SILVESTRE (Charles-Nicolas DE), peintre et graveur, fils du précédent, né à Paris 1699-1767. Membre de l'Académie 1747. — Histoire.

SILVESTRE (Louis DE) né à Paris 1675-1760. El. de Lebrun et Boullongne. Membre de l'Académie 1702. — Histoire.

SIMPOL (Claude), né à Clamecy, flor. en 1700. Membre de l'Académie. — Hist.

SIROUY (Achille), né à Beauvais. El. de Couture et Lassalle, Méd. 3e cl. 1859, 1861, 1863. — Portrait.

SMIT (Alexandre DE), né à Dunkerque 1812. El. de Van Brée. — Genre.

SMITH (Constant-Louis), né à Paris, flor. en 1817. El. de David et Girodet. — Histoire.

SORIEUL (Jean), né à Rouen. El. de Bellangé et Cogniet. Méd. 3e cl. 1851. — Genre, historique.

SORLAY, vivait au XVIIe siècle. El. de Pierre Mignard. — Hist., portraits.

SOUCHON (François), né à Alais 1787-1857. El. de David. — Hist., genre, port.

SOULES (Eugène-Edouard), né à Paris. Méd. 3e cl. 1841. — Paysage.

SOULIERS, né à Toulouse 1823-1866.— Paysage, genre.

Vente à Toulouse 1867: Paysage et figure, 250 fr.

SOUVILLE (Michel), vivait au XVIIIe siècle. — Histoire.

ÉCOLE FRANÇAISE.

SOYE (M^{lle} Caroline). Méd. 3^e classe 1838. — Genre.

SOYER (Paul), né à Paris. El. de Léon Cogniet. Méd. 1870. — Genre.

SPARVIER (Pierre DE), 1660-1731. El. de Gennari. — Histoire, paysage.

SPIERRE (Claude). Vivait au XVII^e siècle à Nancy.— Hist.

SPINDER (Louis), né à Huningue. Méd. 2^e cl. 1870. — Portr., genre.

STEINHEIL (Louis-Charles), né à Strasbourg. Élève de David d'Angers. Méd. 3^e cl. 1847, 2^e cl. 1848; ✳ 1860. — Genre, architecture.

STELLA (François). Floriss. en 1600, mourut à Lyon 1605.— Histoire.

STELLA (Jacques), fils du précédent, né à Lyon 1596-1656. Elève de son père. Etudia longtemps les maîtres Italiens ; se lia d'amitié à Rome avec le Poussin. — Louis XIII le nomma son premier peintre et le créa chevalier de l'ordre de St-Michel. Son dessin est pur et correct; ses draperies tiennent de l'antique ; coloris rougeâtre; compositions froides. Ses pastorales et ses jeux d'enfants sont touchés avec esprit.— Histoire, portrait, genre.

Vente Papin 1873 : Le Mariage de la Vierge, 10,500 fr.

D^o Le Concert Turc, 3,550 fr.

Vente B. 1878 : Vierge et Enfant, 750 f.

STELLA (François) le Jeune, frère du précédent, né à Lyon 1605-1647.— Hist.

STEUBEN (baron Charles De), né à Manheim 1791-1856. El. de R. Lefèvre et de Gérard. ✳ 1828.— Hist., portrait.

STEUBEN (Eléonore), femme du précédent. El. de Lefebre. Vivait à Paris 1827. — Portrait.

STIEMART (François). Vivait à Douai 1735.— Portrait, décors.

STORELLI (Ferdinand), né à Paris. El. de son père. Méd. 3^e cl. 1839, 2^e cl. 1840. — Hist., portr., genre, paysage.

STRÉSOR (Anne-Marie), née à Paris 1651-1713. Membre de l'Académie. — Hist., miniature.

STURLER (Adolphe), né à Paris. Méd. 3^e cl. 1842. — Genre.

STUREL (M^{me}), née à Metz. Elève de Maréchal. Méd. 3^e cl. 1853. — Fleurs, fruits.

STUREM, né à Genève. El. de Constantin. Méd. 3^e cl. 1842.— Email.

SUAU (Jean), né à Toulouse. Vivait en 1758. El. de Rivals. Grand prix de peinture.— Histoire.

SUAU (Pierre-Théodore), fils de Jean. Elève de David. Vivait en 1820.— Histoire.

SUBLEYRAS (Pierre), peintre et graveur. Né à Uzès 1699-1749. El. d'Antoine Rivals. Grand prix de l'Académie de peinture 1726. Membre de l'Académie de Saint-Luc.— Histoire, portrait, genre, tableaux d'église.

Vente Saint-Marc 1859 : Vieille femme amenant une fille à confesse, 800 fr.

D^o : Le Faucon, 700 fr.

Vente 1877 : Sujet religieux, tableau de chevalet, 840 fr.

SUDRE (Jean), né à Albi. El. de David. Méd. 2^e cl. 1828, 1^{re} cl. 1834. — Lithographies.

SUEUR (LE). Voir LE SUEUR.

SUVÉE (Joseph Benoît), né à Bruges 1743-1807. El. de Bachelier. Premier prix de peinture 1771. Membre de l'Académie 1780. Directeur et réorganisateur de l'école Française à Rome 1792.— Histoire.

Elève : Baron Taylor.

SWEBACH (Jacques) dit DE FONTAINE, né à Metz 1769-1823. Grande Médaille d'or 1801. Touche ferme, coloris agréable. — Episodes militaires, chevaux, genre, anim.

Vente Seymour 1860 : La diligence Anglaise, 460 fr.

Vte 1861 : La Levée d'un Camp, 950 fr.

Vte 1873 : Paysage et figures, 1,280 fr.

Vte 1881 : Fête à St-Germain, 1,700 fr.

SWEBACH (Edouard) fils et élève du précédent. — Genre.

SYLVESTRE (François) vivait au XVII^e siècle. El. de J. Parrocel. Membre de l'Académie. — Paysage.

SYLVESTRE (Joseph-Noël), né à Béziers. El de Cabanel. Méd. 2^e cl. 1875, 1^{re} cl. 1876. Prix du Salon 1876. Bonne couleur, étude sérieuse de l'anatomie.— Hist.

T

TAILLASSON (Jean-Joseph), peintre et écrivain, né à Blaye 1746-1869. El. de Vien. Membre de l'Académie 1784. — Composition historique.

Taillasson est l'auteur d'un ouvrage estimé : *Observations sur quelques grands Peintres*, 1807.

TANNEUR (Philippe), né à Marseille. Méd. 2^e cl. 1831, ✳ 1834. — Marine.

TARAVAL (Hugues), peintre et graveur 1728-1785. El. de Pierre. Premier prix de l'Académie 1756. Membre de l'Académie 1769. — Histoire, portraits, genre.

TARAVAL (Jean-Gustave), né à Paris 1765, neveu du précédent; grand prix 1782 avec Carle Vernet. — Compositions historiques.

TARDIEU dit COCHIN (Jean-Charles), né à Paris 1765. El. de Regnault. — Histoire, portraits, paysage.

TASSAERT (François-Octave), né à Paris 1800-1874. El. de David et Lethière. Méd. 2e cl. 1838, 1re cl. 1839. — Histoire, genre.
Vente 1834 : La Mort du Corrège, 1,500.
Vente 1881. John Wilson: Le Petit Malade, 2,200 fr.
Vente 1879. Laurent Richard : Sujets de genre, 8,000 fr.

TASSEL (Richard), né à Langres 1588-1668. Elève du Guide.

TAUNAY (Nicolas-Antoine), né à Paris 1755-1830. El. de Brenet et de Casanova. Membre de l'Institut. ✤.Directeur de l'Académie de Peinture de Rio-Janeiro. — Histoire, paysage, scènes militaires.
Vente comte de Perregaux : La partie de Billard, 371 fr.
Vente Raguse 1857 : Bénédiction des troupeaux, 695 fr.
Vente 1881 : Les Français (Armée en marche), 1,200 fr.

TAUPIN (Maurice-Hippolyte), vivait en 1870. El. de Van Spaendonck. — Paysage, fleurs et fruits.

TAUREL (Jacques), né à Toulon, vivait en 1812. El. de Doyen.— Hist., marine, pays.

TAVERNIER (Jean), né à Paris 1659-1725. El. de Jouvenet, Membre de l'Académie 1704. — Histoire.

TAYLOR (Isidore-Justin, Baron), né à Bruxelles 1793-1879, de parents Français. El. de Suvée. Méd. 2e cl. 1820, ✤ 1822, O.✤ 1834, C.✤ 1837, Membre de l'Institut 1847, G.O.✤ 1877. Fondateur de la Société des Amis des Arts de Paris. — Histoire, portraits.

THÉOLON (Etienne), né à Aigues-Mortes 1739-1780. El. de Vien. Agréé à l'Académie 1774. Exactitude hollandaise. — Scènes familières.

THEVENIN (Charles), vivait en 1804. El. de Vincent. ✤, Membre de l'Académie. — Histoire, portrait.

THEVENIN (Mlle Rosalie), née à Lyon. El. de Cogniet. Méd. 3e cl. 1849 et 1859. — Pastel, genre.

THEVENIN (Mlle Caroline), née à Lyon. El. de Cogniet. Méd. 3e cl. 1840, 2e cl. 1843.— Genre.

THIÉNON (Louis), né à Paris. El. de son père. Méd. 2e cl. 1846.— Genre, pays. gravure.

THIERRAT (Augustin), né à Lyon 1789. El. de Révoil.— Histoire, genre.

THIERRY (Joseph), né à Paris. El. de Gros. Méd. 3e cl. 1844. — Paysage, genre.

THIRION (Eugène-Romain), né à Paris. El. de Picot, de Fromentin et de Cabanel. Méd. 1866, 1868, 1869, ✤ 1872.— Hist.
Peintures décoratives à la Trinité, Paris.

THOMAS (Adolphe-Louis), né à Nantes. El. de Lebas. Premier grand prix (Architecture) 1845, Méd. 2e cl. 1859.

THUILLIER (Pierre), né à Amiens 1799-1859. El. de Watelet et Gudin. Méd. 1839, 1848, ✤ 1843. — Paysage.
Jolis effets de lumière, bon coloris.
Vente 1862 : Paysage en Italie, 500 fr.

THUILLIER (Mme Louise), née à Amiens. El. du précédent. Méd. 3e cl. 1847.— Dessin.

THURIN (Simon), né à Fécamp 1797. El. de Storelli.— Marines.

THUROT (Mme Blanche), né à Versailles, vivait en 1825. El. de Regnault. — Genre, portrait.

TIERCEVILLE (Eugène De). Flor. en 1843. El. d'Ingres et de Blondel.— Hist., portrait.

TIGER (Jean), né à Falaise 1638-1698. Membre de l'Académie 1675. — Portraits.

TIMBAL (Louis-Charles), né à Paris 1821-1880. El. de Drolling et de Signol. Méd. 2e cl. 1846, 1857, 1859, 1re cl. 1861. ✤ 1864. Peintures murales des églises Saint-Etienne-du-Mont, Saint-Sulpice et la Sorbonne, Paris.— Histoire.

TINTHOUIN (Jules) 1822-1859. El. de Paul Delaroche et de Gleize.— Histoire.

TISSIER (Ange), né à Paris. El. d'Ary Scheffer et de Paul Delaroche. Méd. 3e cl. 1845, 2e cl. 1847, 1848, 1861. — Histoire, portrait.

TISSOT (James), né à Nantes. Elève de Lamothe et d'Hippolyte Flandrin. Méd. 2e cl. 1866.— Genre, portrait.

TOCQUÉ (Louis), né à Paris 1695-1772. El. de Bertin. Membre de l'Académie 1734. Se rendit à Saint-Peterbourg pour y peindre le portrait de l'Impératrice 1758. Dessin correct, bon coloris, manque parfois de vigueur.— Histoire, portrait.
Vente Fau 1873 : Portrait de Femme Louis XV, 1,000 fr.

TOPINO-LEBRUN (François-Jean), né à Marseille 1769-1801. El. de David. — Histoire, portrait.

TORRENTS (Stanislas), né à Marseille. Elève de Couture. Méd. 3e cl. 1875. — Paysage, genre.

TORTEBAT (François), né à Paris 1616-1690. Gendre de Simon Vouet. Membre de l'Académie 1663.— Portrait.

TORTEBAT (François), fils du précédent, né à Paris 1652-1718. Membre de l'Académie 1699. — Histoire.

TOUDOUZE (M^{me}) née Anaïs COLLIN, à Paris. Elève de A. Collin. Méd. 3^e cl. 1844. — Genre, aquarelles.

TOUDOUZE (Edouard), né à Paris. El. de Pils et de Leloir. Prix de Rome 1871. Méd. 3^e cl. 1876. — Genre.

TOULMOUCHE (Auguste), né à Nantes 1829. El. de Gleyre. Méd. 3^e cl. 1852-1859, 2^e cl. 1861, ✻ 1870. — Genre, portraits.

TOURNEMINE (Charles-Emile DE), né à Toulon 1814-1872. El. de E. Isabey, ✻ 1853. — Paysage, genre.

TOURNEUX (J.-Eugène), né à Bauthouzel (Nord). El. de Maréchal. Méd. 3^e cl. 1843. — Genre, pastel.

TOURNIER, vivait au XVII^e siècle, à Toulouse. El. de Valentin. — Histoire.

TOURNIÈRES (Robert), né à Caen 1668-1753. El. de Bon Boullongne. Membre de l'Académie 1702, abandonna les grands tableaux et suivit la manière de G. Dow et Schalken 1702.— Histoire, portrait.

Vente Fau 1873 : Portrait de femme, 1,000 fr.

Vente Mailland 1881 : Portrait de femme, 2.620 fr.

TOURNY (Joseph-Gabriel), né à Paris 1828-1880. Prix de Rome 1846. Méd. 3^e cl. 1861, 1863, 1868. ✻ 1872. — Histoire, portrait, gravures.

TOUTAIN (Pierre), né au Mans 1644-1686. Membre de l'Académie. — Histoire.

TOUZÉ (J.), vivait à Paris 1746-1806.— Genre.

TRAYER (Jean-Baptiste-Jules), né à Paris. El. de son père et de Lequien. Méd. 3^e cl. 1853-1855. — Genre, mœurs Bretonnes.

TREMOLLIÈRE (Pierre-Charles), né à Cholet 1703-1739. El. de Van Loo. Grand prix de peinture. Membre de l'Académie 1737. — Histoire, genre, portrait.

Vente Montbrun 1861: Vénus et Amour, 510 fr.

Vente 1880: Vénus au bain, 2,000.

TRÉZEL (Pierre-Félix), né à Paris 1782-1855. El. de Prud'hon. Méd. 1810, ✻, 1839. — Histoire, genre, portrait.

TRIMOLET (Anthelme), né à Lyon. El. de Revoil. Méd. 2^e cl. 1819. — Genre, portrait.

TRINQUESSE (L.-A.), vivait au XVIII^e siècle. El. de Largillière. — Portrait.

TRIPIER-LEFRANC (M^{me} Eugénie), nièce de M^{me} Vigée-Lebrun, vivait en 1825. El. de Regnault. — Portrait, genre.

TROISVAUX (Jean-Baptiste) 1788-1860. El. d'Aubry. — Miniature.

TROUVÉ (Nicolas), né à Paris. El. de Bertin et Picot. Méd. 3^e cl. 1846. — Paysage.

TROYON (Constant), né à Sèvres 1813-1865. El. de Riocreux. Méd. 3^e cl. 1838, 2^e cl. 1840, 1^{re} cl. 1846-1848-1855. ✻ 1849, O. ✻, 1857.

Bon dessin, coloris brillant et vrai; compositions pleines de réalité. Le la Fontaine de la peinture.— Paysage, animaux.

Elèves : Luminais, Van Marck.

Vente Everard 1873 : Un Dernier Jour d'été, 26,500 fr.

Vente Everard 1873 : Le Retour du Marché, 9,500.

Vente Baron Beurnonville, 1880. Le Retour à la Ferme, 29,100 fr.

Vente John Wilson 1881. La Mare 31.500.

TUGAN (M^{me}), née Naignon à Paris. Elève de M. Jacotot. Méd. 3^e cl. 1834. — Porcelaine.

TURPIN DE CRISSÉ (Lancelot Comte DE), né à Paris 1781-1859. Membre de l'Institut, Inspecteur général du département des Beaux-Arts. — Paysage, architect.

ULIN (Pierre d'), vivait au XVIII^e siècle; 1^{er} prix de l'Académie de peinture. — Histoire.

ULMANN (Benjamin), né à Blotzheim (Alsace). El. de Drolling et de Picot. Méd, 3^e cl. 1859. Prix de Rome 1859. Méd. 1866. 2^e cl. 1872. ✻ 1872. — Histoire.

V

VAFFLARD (Pierre), né à Paris 1777-1861. El. de Regnault. Méd. 1827. — Histoire, genre, portrait.

VAINES (Maurice DE), né à Bar-le-Duc. El. de Couder et de Picot. Méd. 3^e cl 1841. — Histoire.

VALADE (Jean), né à Poitiers 1709-1787. Membre de l'Académie 1754. — Histoire, portrait.

VALADON (Jules-Emmanuel), né à Paris. El. de Drolling, de Cogniet et de H. Lehman. Méd. 3^e cl. 1880. — Portrait.

VALENCIENNES (Pierre-Henri), né à Toulouse 1750-1819, peintre et écrivain. El. de Doyen, étudia en Italie Claude le Lorrain et le Poussin. ✱ 1807. — Paysage au style sévère ; gouache. Nombreux élèves ; un des plus célèbres fut Prévot.
Vente 1865: Paysage et figures, 420 fr.
Vente 1874: Vue d'Italie, 350 fr.
Vte 1879: Paysage, deux pendants, 1,400 f.

VALENTIN, né à Coulommiers 1600-1632. El. de Vouet; étudia à Rome Le Caravage, et se lia avec Le Poussin. — Couleur vigoureuse, détails bien rendus ; ses compositions manquent cependant de noblesse. — Histoire, genre.
Elève : Tournier de Toulouse.
Vente 1873 : Courtisans et Courtisanes, 880 fr.

VALERNES (Evariste DE), vivait en 1845, à Avignon. — Histoire, portrait.

VALÉRIO (Théodore), né à Herserange (Moselle), peintre et graveur. El. de Charles. Méd. 1859, ✱ en 1861. — Paysage, scènes militaires, ethnographie.

VALLOYER (Anne-Coster), vivait au XVIIIe siècle. Membre de l'Académie 1770. — Fleurs, fruits de 800 à 1,500.

VALLIN, vivait en 1815. — Histoire, paysage, portrait.
Vente 1874: Nymphes et Vénus, 1,280 fr.
Vente 1881: Nymphes au bain, 900 fr.
De 250 à 500 fr.

VALLON DE VILLENEUVE (Julien). El. de Garneray et Millet.— Genre, paysage.

VAN-DER-BERGHE (Charles-Auguste), né à Beauvais. El. de Girodet, de Gros et de P. Guérin. Méd. 2e cl. 1833, ✱ 1839. — Histoire, portrait, genre.

VAN-LOO, voir LOO (Van).

VANDERBURCH (Jacques-Hippolyte), né à Paris 1786-1856. El. de David et de P. Guérin. Méd. 2e cl. 1840. — Paysage.

VAN GEENEN (Mlle Pauline), née à Strasbourg. Méd. 3e cl. 1842. — Fleurs.

VAN MARK (Emile), né à Sèvres de parents étrangers, naturalisé Français. El. de Troyon. Méd. 1867-1869-1870, ✱. 1872. Effet saisissant de vérité, couleur harmonieuse. Un des meilleurs peintres d'animaux de notre époque.— Paysage, anim.
Vente 1880 : Pâturage, 20,000 fr.

VARENNE (Charles DE), né à Paris 1763. El. de Joseph Vernet. — Paysage, marine.

VARIN (Quentin), vivait en 1610 à Beauvais; fut un des maîtres de Nicolas Poussin. — Histoire, portrait.

VARNIER (Jules), né à Valence. Méd. 3e cl. 1842. — Genre.

VAUCHELET (Théophile), né à Paris. El. d'Abel de Pujol et Hersent; prix de Rome 1829. Méd. 2e cl. 1831, 1re cl. 1846-1861, ✱ 1861. — Hist., portraits, genre.

VAUDECHAMPS (Joseph), né à Ramberviller 1790. El. de Girodet. — Portrait.

VAULOT (Claude) 1818-1842. El. de J. Cogniet. — Hist., genre, portrait.

VAUTHIER (Jules-Antoine), né à Paris 1774. El. de Regnault. — Histoire.

VAUZELLE (Jean-Lubin), vivait à Angerville. El. d'Hubert-Robert. — Aquarel.

VAYSON (Paul), né à Gordes (Vaucluse). El. de Gleyre et J. Laurent. Méd. 3e cl. 1875. — Genre, paysage.

VÉLY (Anatole), né à Ronsay (Somme). El. de Signol. Méd. 3e cl. 1875, 2e cl. 1880. — Portrait, genre.
Vente Wilson 1881 : Portrait de femme, 420 fr.

VENARD, vivait au XVIIIe siècle. Prix de l'Académie de peinture. — Histoire.

VENEVAULT (Nicolas), né à Dijon 1671-1753. — Miniature.

VERDIER (François), né à Paris 1651-1730. Peintre et graveur. El. et imitateur de Le Brun. Membre de l'Académie 1678.— Hist., portrait, tableaux d'église.
Vente 1861 : La Vierge, l'Enfant et saint Jean, 350 fr.

VERDIER (Marcel), né à Paris. Elève d'Ingres. Méd. 2e cl. 1848. — Histoire, portrait.

VERDOT (Charles), né à Paris 1667-1733. El. de Bon Boullongne. Membre de l'Académie 1707. — Histoire.

VERGNAUX (Nicolas), né à Coucy (Aisne), vivait en 1812. El. de Hue. — Paysage.

VERNANSAL (Louis), né à Fontainebleau 1646-1729. Membre de l'Académie 1687. — Histoire, portrait.

VERNET-LECOMTE (Emile), né à Paris. El. de Cogniet. Méd. 3e cl. 1846, 1863, ✱ 1864. — Genre.

VERNET (Claude-Joseph), né à Avignon 1714-1789. El. de son père Antoine Vernet de Manglard et de Bernardino-Fergioni. Membre de l'Académie de peinture et de celle du St-Luc à Rome 1753.
Les ouvrages de Vernet furent très-recherchés à Rome; Louis XV le fit demander pour peindre les principaux ports et rades de la France.
Vernet joignait à la beauté de ses effets la vérité de couleur, ses sites sont agréables, ses figures bien dessinées et sveltes, jamais paysagiste ne les multiplia dans ses tableaux autant que lui.

Les marines de cet artiste sont remarquables par la perspective linéaire et aérienne.
— Paysage, marine.
Elèves : son fils Carle, M^{me} Vigée-Lebrun, Lacroix de Marseille.
Vente Laperrière 1825 : Cascatelles de Tivoli, 7,050 fr.
Vente Fesch 1845 : Marine, 1,450 fr.
Vente 1880 : Vue sur les bords du Pô, 1,950 fr.

VERNET (Antoine-Charles) dit CARLE, fils du précédent, né à Bordeaux 1758-1835. El. de son père et de Lépicié. Prix de peinture 1782, ✻ 1808, et de l'ordre de St-Michel. Membre de l'Institut. — Histoire, chasses, batailles.
Vente 1873 : Batailles (Esquisse), 850 fr.
Elève : Géricault.

VERNET (Horace), fils du précédent, né à Paris 1789-1863. El. de Vincent. Membre de l'Institut 1826. Directeur de l'Académie de France à Rome 1827. C. ✻ 1842, G.O. ✻ 1862. — Tableaux à Versailles, à Paris, au Palais-Bourbon, plafond du Salon de la Paix. Grand mouvement dans ses figures, exécution vive, exactitude minutieuse des costumes. — Batailles, portr.
Vente 1864 : Combat entre Brigands et Dragons du Pape, 30,000.
Elève : Lanoue.

VERNET (Joseph) dit LAUZET, né à Paris 1797. El. de Michalon. — Pays, animaux.

VERNIER (Emile-Louis), né à Lons-le-Saulnier, Méd. 3^e cl. 1879 ; 2^e cl, 1880. — Genre, paysage.

VÉRON-BELLECOURT, né à Paris 1773. El. de David et V. Spaendonck. — Histoire, fleurs.

VERSELIN (Jacques), né à Paris 1645-1715. Membre de l'Académie 1687. — Miniature.

VESTIER (Antoine), né à Avallon. Membre de l'Académie 1786. — Portrait.
Vente 1874 : Portrait de femme, 1,200 f.
Vente 1881 : Portrait de la Comtesse de Pestre, 1,500 fr.

VETTER (Jean-Hégésippe), né à Paris. El. de Steuben. Méd. 3^e cl. 1843 ; 2^e cl. 1847, 1848, 1855, ✻ 1855. Méd. 3^e cl. 1867. — Histoire, genre, portrait.

VEYRASSAT (Jules-Jacques), né à Paris. Peintre et graveur habile. Méd. 1872. — Chevaux, paysage.
Vente Wilson 1881 : Les Moissonneurs, 2,510 fr.

VIALY (Louis-René DE), vivait en 1716. El. de Rigaud. — Portraits.

VIARDOT (Léon), né à Dijon. Elève de Picot et Ary Scheffer. Méd. 2^e cl. 1835. — Portrait, animaux.

VIBERT (Georges-Jehan), né à Paris. El. de Barrias. Méd. 1864, 1867 et 1868, ✻ 1870. — Hist., genre. Apothéose de Thiers au Luxembourg.

VIDAL (Jules-Joseph), né à Marseille 1795. Elève de Guérin et d'Aubry. — Hist., marine.

VIDAL (Vincent), né à Carcasonne. El. de Paul Delaroche. Méd. 3^e cl. 1844, 2^e cl. 1849. ✻ 1852. — Genre, portrait, fleurs, pastel.

VIEN (Joseph-Marie) LE VIEUX, né à Montpellier 1716-1809. Peintre et graveur. Elève de Legrand, de Giral et de Natoire. Grand prix de peinture 1743, Membre de l'Académie 1754. Directeur de l'Académie de France à Rome 1775, Ministre de l'Académie de Saint-Luc, Premier peintre de Louis XVI 1789, C.✻, créé Comte de l'Empire et Membre du Sénat — Histoire, portrait, genre.
A Paris, Eglise St-Roch : Prédication de saint Denis.
Elèves : Regnault, David, Vincent, Menageot, Suvée, Taillasson, David et Debucourt.
Vte 1862 : Sujet mythologique, 2,800 fr.
Vente 1874 : Portrait d'homme (signé), 750 fr.

VIEN (M^{me}), née Marie-Thérèse Reboul 1728-1805. Elève de son mari. Membre de l'Académie 1757. — Fleurs, fruits, animaux.

VIEN (Marie-Joseph), fils des précédents, né à Paris. El. de son père et de Vincent. — Portrait, miniature.

VIGÉE (Louis), vivait au XVIII^e siècle, père de madame Vigée-Lebrun. — Portr., genre.

VIGNALI, né à Monaco. Flor. au XVIII^e siècle. Premier prix de peinture 1781. — Histoire.

VIGNERON (Pierre-Roch), né à Vosnon (Aube). Elève de Gros. Méd. 2^e cl. 1817, ✻ 1852. — Histoire, portrait.

VIGNON (Jules-François de), né à Belfort. El. de L. Coignet. Méd. 1847, 1861. — Portrait, genre.

VIGNON (Claude), né à Tours 1594-1673. El. de Freminet. Membre et professeur de l'Académie de Paris 1651. Suivit la manière du Caravage. — Hist., portr.
Vente 1874 : Saint Vincent, tableau d'église, 1,700 fr.

VIGNON (Philippe), fils du précédent, 1634-1701. Membre de l'Académie 1667. — Portrait.

VILDÉ (M^{lle} Claire). Méd. 3^e cl. 1843, 2^e cl. 1845. — Fleurs.

VILETTE (De la) 1691-1775. — Miniat.

VILEMSENS, florissait en 1842.— Hist., genre.

VILLENEUVE (Paul), né à Brest 1803. Elève de Watelet.— Paysage.

VILLEQUIN (Étienne), né à Ferrière 1619-1688. Membre de l'Académie 1665. — Sujets religieux.

VINCENT (Mme) née Adélaïde Labitte des Vertins 1749-1803. Elève de François Élie et de Latour. Membre de l'Académie 1783.—Portrait, compositions historiques.

Mme VINCENT s'est fait connaître encore sous le nom de GUYARD, son premier mari.

VINCENT (François-André), né à Paris 1746-1816, fils d'un miniaturiste de Genève. Grand prix de peinture 1768. Membre de l'Académie 1782 et de l'Institut à sa création. ✳.— Hist., portrait.

Elèves : Thevenin, Guyard, Mérimée, Labadie, Ansiane, etc.

VINCHON (Auguste-Jean-Baptiste). né à Paris 1789-1855. Elève de Serangeli. Premier grand prix de Rome 1814. ✳ 1828.— Histoire.

Peintures décoratives à St-Sulpice, Paris.

VINIT (Léon), né à Paris 1806-1862. Elève de Rémond. Secrétaire perpétuel de l'Ecole des Beaux-Arts 1853. Méd. 1838, ✳ 1858. — Histoire, Vues de villes, architecture.

VIOLLET-LE-DUC (Adolphe-Etienne), Elève de Léon Fleury. Méd. 3º cl. 1852, 1861.— Paysage.

VIOLLET-LE-DUC (Eugène-Emmanuel) architecte, aquarelliste, dessinateur et écrivain. Né à Paris 1814-1879. Elève d'Achille Leclère. Profondément versé dans la connaissance de l'architecture du Moyen-âge et de la Renaissance, pour laquelle il professait une sympathie trop exclusive, il fut chargé par l'administration des cultes de la restauration d'un nombre considérable d'églises, d'abbayes et d'hôtels-de-villes. Inspecteur général du service diocésain, professeur de l'histoire de l'art et d'esthétique à l'Ecole des Beaux-Arts 1863. Médaille comme Artiste 3º cl. 1834, 2º cl. 1838, 1re cl. 1855. ✳ 1849. O. 1858.— Aquarelles, Dssins artistiques.

Viollet-le-Duc a écrit de très-importants ouvrages sur l'architecture et l'histoire de l'Art.

VOILLEMOT (André-Charles), né à Paris. El. de Drolling. Méd. 1870, ✳ 1870. — Portrait, genre.

VOLAIRE (Le chevalier Pierre-Jacques), né à Toulon, flor. à Naples 1810. El. de Joseph Vernet, s'est distingué en représentant les éruptions du Vésuve.

VOLLON (Antoine), né à Lyon. Méd. 1865, 1868, 1869, ✳ 1870, 1re cl. 1878, O. ✳ 1878. Puissante couleur, touche large.— Nature morte, genre, portrait.

Vente Everard 1873 : Un Coin d'atelier, 9,100 fr.

VOUET (Claude), vivait au XVIe siècle. — Histoire.

VOUET (Simon), né à Paris 1590-1649, peintre et graveur. El. de Laurent Vouet, passa 15 années à Rome et suivit la manière du Caravage, de Valentin et du Guide. Prince de l'Académie de Saint-Luc 1624, premier peintre du roi et logé au Louvre. On peut considérer Vouet comme le patriarche de l'Ecole Française. Il eut la gloire de détruire en France la manière fade et d'y faire renaître le bon goût ; sa touche est moelleuse, son dessin est maniéré et peu correct. — Histoire, portrait. Sujets religieux à Saint-Eustache, Paris : Martyre de saint Eustache.

Elèves : Mola, Perrier, P. Mignard, N. Chaperon, A. du Fresnoy, Aubin et Claude Vouet, Lebrun et Le Sueur.

Vte Fesch 1845 : Martyre de St Eustache, 53 écus.

Vente 1873 : Vierge et l'Enfant Jésus, 1,140 fr.

VOULLEMIER (Mlle Anna-Nicole), née à Châtillon. Méd. 3º cl. 1835, 2º cl. 1845. — Fleurs.

VUIBERT (Rémi), né à Paris, vivait en 1639. Elève de Simon Vouet.— Hist., port.

VUILLEFROY (Dominique-Félix DE), né à Paris. El. d'Hébert et de Bonnat. Méd. 1870, 2e cl. 1875, ✳ 1880. Exécution large; touche éclatante et forte, avec des valeurs vraies. - Paysage, animaux.

Vente 1877 : Animaux, 5,800 fr.

W-Y-Z

WACHSMUTH (Ferdinand), né à Mulhouse 1803. El. de Gros. Méd. 2º cl. 1833. A beaucoup travaillé pour la liste civile. — Histoire, portrait, paysage.

WAGREZ (Jacques-Clément), né à Paris. El. de Pils et de Lehmann. Méd. 3º cl. 1879. — Portrait, genre, paysage.

WAILLY (Léon DE), vivait en 1819. — Histoire, portrait.

WALLAERT, né à Lille, flor. à Toulouse 1792. — Marine.

WAMPS, né à Lille, vivait au XVIIIe siècle. El. de Restout. Premier prix de peinture.— Histoire.

ÉCOLE FRANÇAISE.

WARTEL (M^me Pages), née à Nantes, vivait en 1796. — Hist., portr., miniature.

WASHINGTON (Georges), né à Marseille 1827. El. de Picot. — Hist., genre.

WATELET (Louis-Etienne), né à Paris 1780-1860. Œuvres non interrompues pendant cinquante ans. Méd. 2e cl. 1818, 1re cl. 1819, ✽ 1829. — Paysage.
Vente 1867 : Vue de Suisse, 550 fr.
Vente 1879 : Paysage, toile de 20, 675 fr.

WATELIN (Louis-Victor), né à Paris. El. de Diaz. Méd. 3e cl. 1876. — Paysage.

WATTEAU (Jean-Antoine), né à Valenciennes 1684-1721, fils d'un maître couvreur. El. de Gillot. N'obtint que le second prix de peinture historique. Membre de l'Académie 1717. S'ouvrit une carrière nouvelle en peignant les sujets galants dans un genre qui lui appartenait. Son coloris est plein de fraîcheur ; il excelle à rendre le chatoiement des étoffes, la verdure du paysage, la légéreté des arbres. Ses figures, d'un dessin élégant, ont du mouvement et de la souplesse. Enfin cet artiste d'un génie charmant et poétique, conservait le sentiment de la nature vraie au milieu de ce monde de bergers de convention et de comédiens où il se plaisait. — Genre, pays.
Elèves : Lancret, Pater, Andrews, Nilson.
Vente Patureau : Amusement champêtre, 6,000 fr.
Vente John Wilson 1881 : L'Ile enchantée, 20,000 fr.
Vente Double 1881 : La Source, 16,000 fr.

WATTEAU (Julien), né à Valenciennes, vivait en 1691. El. de Mignon. — Genre.

WATTEAU (Louis-Joseph), neveu du précédent, né à Valenciennes 1731-1806. — Histoire, genre, scènes militaires.

WATTEAU (François-Joseph), dit WATTEAU DE LILLE, né à Valenciennes 1758-1823. El. de Duranceau. —Histoire, genre, épisodes militaires.
Vente 1875 : deux pendants, 720 fr.

WATTIER (Charles-Emile), né à Paris 1800. El. de Lafond et Gros. — Genre, histoire, Salons et Boudoirs.

WEBER (Adolphe), né à Boulay. El. de Cogniet et Cabanel. — Marine.

WEERTS (Joseph), né à Roubaix. El. de Cabanel. Méd. 2e cl. 1875. — Histoire.

WENCKER (Joseph), né à Strasbourg. El. de Gérôme ; prix de Rome 1876. Méd. 2e cl. 1877. — Portrait.

WEYLER (J.), né à Strasbourg 1749-1791. — Portrait, miniature.

WICAR (Jean-Baptiste), né à Lille 1762-1834. El. de David. — Hist., portrait.

WILD (William), vivait en 1840. — Vues de villes.

WINTERHALTER (François-Xavier), né à Bade 1806, naturalisé Français depuis 1834. Méd. 2e cl. 1836, 1837, 1855, ✽ 1839, O. ✽ 1857. Portraits royaux et princiers ; coloris rose, arrangement habile — Portr.

WOLLMAR, né à Strasbourg, vivait en 1848. — Paysage.

WORMS (Jules), né à Paris. Elève de Lafosse. Méd. 1867, 1868, 1869, ✽ 1876. Composition vive et spirituelle, richesse de coloris.— Genre.

YAN D'ARGENT (Edouard), né à Saint-Servais (Finistère). ✽ 1877.— Hist., pays., gravure, fresques à la cathédrale de Quimper.

YON (Edouard), né à Paris. Méd. 3e cl. 1876. — Paysage.

YVART (Baudouin), né à Boulogne-sur-Mer 1610-1690. Membre de l'Académie 1663.— Histoire.

YVON (Adolphe). né à Eschwiller (Moselle) 1817. El. de Paul Delaroche. Méd. 1re cl. 1848, 2e cl. 1855, ✽ 1855. Méd. d'honneur 1857, Méd. 2e cl. 1867, O. ✽ 1867. Professeur à l'Ecole des Beaux-Arts, Paris. Compositions riches et larges. Dessin magistral. Exécution hardie. Une belle page d'histoire en peinture : La Prise de la Tour Malakof, Musée de Versailles. — Hist., portrait, batailles.
El : Feyen-Perrin, Buland, Louis Guédy, Castellani et d'autres habiles artistes.

ZAC (Tony), né à Vienne (Isère). Méd. 3e cl. 1849.— Genre.

ZIÉGLER (Claude-Louis), né à Langres 1804-1856. Elève d'Ingres. Méd. 1re cl. 1835, ✽ 1838. Conservateur du Musée de Dijon.— Histoire, portrait.
Paris, Eglise de la Madeleine : Madeleine aux pieds du Christ.

ZIEM (Félix), né à Beaune 1822. Méd. 3e cl. 1851, 1re cl. 1852, 3e cl. 1855, ✽ 1857, O. ✽ 1878. Coloris riche, effets piquants. —Marine, vues de Venise et d'Orient.
Vente Everard 1873 : Place Saint-Marc à Venise pendant l'inondation, 7,000 fr.
Vente Everard 1873 : Vue du Quai du port de Marseille, 9,410 fr.
Vente John Wilson 1881 : Le Crépuscule, 3,000 fr.

ZO (Achille), né à Bayonne. Elève de Couture. Méd. 1868. Coloris brillant. — Genre, orientaliste.

ZUBER (Jean-Henri), né à Rixheim (Alsace), El. de Gleyre. Méd. 3e cl. 1875, 2e cl. 1878. Interprétation vraie de la nature.— Paysage, marine.

ÉCOLES
FLAMANDE, HOLLANDAISE, ALLEMANDE.

ÉCOLE FLAMANDE

Au Nord de l'Europe comme en Italie, c'est la foi religieuse qui inspire les premiers peintres, mais la Renaissance est plus tardive.

XIVᵉ XVᵉ et XVIᵉ siècles. — Les premiers noms célèbres sont ceux de :

EYCK (Jan VAN) — 1356-1441, qui inventa la peinture à l'huile.
EYCK (Hubert VAN) — 1366-1426, frère du précédent ;
MEMLING (Hans), qui florissait de 1470 à 1480 ;
ORLEY (Bernardini VAN), vers 1470-1560 ;
MABUSE (Jan VAN) ou GOSSAERT — 1470-1532 ;
JEAN D'YPRE, qui florissait vers 1560.

Viennent ensuite :

COXIE (Michel) — 1499-1592 ;
MARTIN DE VOS, vers 1530-1604.

Et enfin :

OORT (Jacob VAN) — 1567-1641 ;
HONTHORST (Gérard) — 1592-1680 ;
VAN VEN, dit OTTO-VÉNIUS ou VAENIUS, de l'École Hollandaise. — 1556-1634 ;

Qui furent les précurseurs et les maîtres de Rubens.

XVIIᵉ siècle. — La grande époque de l'Ecole Flamande est le XVIIᵉ scièele, illustré par les chefs-d'œuvre de :

RUBENS (Peter-Paul) — 1577-1640 ;
BRAUWER (Adrien) — 1608-1640 ;
BREUGHEL (Johan), dit de VELOURS — 1589-1643 ;
TENIERS (David, le fils) — 1610-1690 ;
DYCK (Antoine VAN) — 1599-1641.

ÉCOLE ALLEMANDE

XVᵉ et XVIᵉ siècles. — Les grands noms de l'École Allemande dans cette période sont ceux de :

ALBERT DURER — 1470-1527 ;
HOLBEIN ou HOLBÉEN (Hans) — 1498-1554 ;
KRANACK (Lucas Sunder DIT) — 1472-1553.

Ces maîtres ont formé d'habiles élèves et suscité de nombreux imitateurs.

ECOLE HOLLANDAISE

XVIe siècle. — On peut déjà citer à cette époque des peintres célèbres :
 LUCAS DE LEYDE — 1494-1533 ;
 HEEMSKERK (Egbert) — 1610-1680 ;
 REMBRANDT (Van Ryn) — 1608-1669.

XVIIe siècle. — C'est le grand siècle de l'École Hollandaise, celui qui a produit les chefs-d'œuvre de :
 DOV ou DOU (Gérard) — 1598-1674 ;
 RUISDAEL (Jacob) — 1630-1681 ;
 BERGHEM (Dirk Van) — 1624-1683 ;
 POELEMBURG (Kornélis) — 1586-1660 ;
 WOUVERMANS (Philippe) — 1620-1668 ;
 POTTER (Paulus) — 1625-1654 ;
 ASSELYN (Jean) — 1610-1660,

et un nombre considérable d'œuvres remarquables dues à leurs élèves, à leurs imitateurs qui fournissent encore des noms illustres au XVIIIe siècle.

P. S. — Les Peintres Autrichiens, Polonais, Hongrois et Suisses, sont compris dans cette Ecole.

ÉCOLES

FLAMANDE, HOLLANDAISE, ALLEMANDE, ETC.

A

AA (Thiéry Van der), né à La Haye 1731-1809. Elève de Keller.— Fleurs et figures.— E. H.

AA (Jacques Van der), florissait 1770 à La Haye.— Portraits.— E. H.

AALST (Guillaume Van), flor. en 1676 à Delft. El. d'Evrard qu'il surpassa.—Fleurs, fruits.— E. H.

AARTS (Richard) 1482-1577. Elève de Mostaert.—Histoire.—E..H.

ABÉÈLE (Josse-Sébastien. Van den). 1797-1842. Élève de David.—Hist.—E. H.

ABEL (Joseph) 1768-1818. Elève de Fuger.— Histoire et portraits.— E. A.

ABELS (Jacques-Théodore), né à Amsterdam 1803. El. de J. Ravenswaag.—Animaux, Clairs de lune. —E. H.

ABERLI (Jean-Louis), né à Winterthur 1723-1786. El. de Henri Meyer et de Grime. —Hist., paysage.—E. A.

ABTSHOVEN (Théodore), né à Anvers 1648-1690. Elève et imitateur de Téniers. —Intérieurs.—E. F.

Vente marquis de X. 1873 : Le Jeune Artiste, 240 fr.

De 250 à 600.

ACCAMA (Bernard), né à Leeuwarden 1697-1756. — Histoire, portrait. — E. H.

ACCHTSCHELLINGS (Jean-Huc), flor. en 1629. El. de Vadder; contemporain de Gonzales Coques. Belle composition, style élevé.— Histoire, portrait.— E. F.

ACHEN (Jean Van), né à Cologne 1556-1621. Elève de George Jerrigh. Étudia en Italie et suivit la manière de Sprayer. — Portrait, histoire.—E. A.

Vente 1881 : Saint Jérôme, 171 fr.

ACHENBACH (André), né à Cassel. Méd. 3e cl. 1839, 1re cl. 1855 à Paris, ✱ 1864. Méd. 1867. — Marine, paysage.— E. A.

ACKEN (Jérôme), dit Bos, né à Bois-le-Duc 1450-1520 ; un des premiers peintres qui peignirent à l'huile. — Hist., genre.— E. F.

ACKER (Jean-Baptiste Van), né en 1724, flor. en 1750. Elève de Ducq. — Aquarelle, miniature.—E. F.

ADAM (François), né en Bavière. Méd. 3e cl. 1867.—Histoire, genre.—E. A.

ADAM (Albert), né à Nordlingen 1782, flor. en 1810.— Portrait, paysage, animaux. —E. A.

ADAM (Henri), frère du précédent, né à Nordlingen, flor. en 1830. — E. A.

ADRIANSSENS (Alexandre), né à Anvers 1625-1685. Les tableaux de ce peintre se font remarquer par l'habileté de l'agencement, leur facture saine; l'artiste peignait souvent des fleurs dans des vases de cristal. — E. F.

Vente de la Roche 1873 : Le Garde-manger, 690 fr.

Vente de 300 à 800 fr.

ADRIENNE, fille de Spilberg, flor. en 1645. Epousa en secondes noces Van der Neer Eglon.— Portr., pastel.— E. H.

AELST (Wilhelm Van), né à Delft, flor. en 1670. Elève d'Everard Van Aelst. — Fleurs, nature morte. — E. F.

Vente Wilson 1881 : Fleurs, 2,200 fr.

AELST (Ernest Van), né en 1558-1602. Peintre très-estimé de son temps.—Oiseaux, Nature morte.— E. F.

Vente 1878 : Nature morte, 400 fr.

AELST (Paul Van), né à Delft. Flor. au XVIIe siècle. Imitateur de Jean de Mabuse. — Histoire.— E. F.

AERTSEN (Pierre), surnommé Pierre-le-Long.. Né à Amsterdam 1519-1573. El. d'Alaers-Claessen. Peignait les intérieurs de cuisine avec figures. Exécution savante, coloris vigoureux.— E. H.

AERTSZ (Richard), né à Wickmort 1482-1577. El. de Jean Mostaert. Les ouvrages de ce maître sont rares. — Histoire. — E. H.

AGEN (Charles Van der). Flor. au XVIe siècle. Perspective aérienne irréprochable, ciel profond, bon coloris.— Paysage. —E. H.
De 1,000 à 1,500 fr.

AGNEESSENS (Edouard), né à Bruxelles. Méd. d'or 1875 à Bruxelles, Chevalier de Léopold 1881.— Port., genre.—E. F.

AGRICOLA (Edouard), né à Berlin 1800. Florissait 1830.—Paysages estimés.—E. A.

AGRICOLA (Louis-Christophe), né à Ravensburg 1667-1719.—Paysage.—E. A.

AIGEN (Charles), né à Olmutz 1688-1762.—Paysage, figures.—E. A.

AKEN (Joseph Van). Floris. en 1750.— Paysage, animaux.—E. A.

AKEN (Joseph Van). Flor. en 1740. Peignait sur étoffe.—Hist., portr.—E. F.

AKERBOOM. Flor. au XVIIe siècle. Exécution très-soignée.—Vues de villes, paysage.—E. H.

ALBERT (Simon), né à Harlem, flor. en 1550. Elève de Charles d'Ypres. — Histoire.—E. F.

ALBERTI (Jean-Eugène), né à Amsterdam. Fl. en 1815. El. de David. — Hist., portr.— E. H.

ALDEGRAEF ou Aldegrever (Henri). né à Soust. Imitateur d'Albert Durer. Meilleur graveur que peintre.—E. A.
Vte Weyer 1862 : Crucifiement 5,043 f.

ALEMANS (Nicolas), né à Bruxelles au XVIIe siècle.—Miniature.—E. H.

ALEMANA (Juste), flor. en 1450. Travailla longtemps en Italie.— Histoire, portrait.—E. F.

ALEN (Jean Van), né à Amsterdam 1651-1698. Imitateur d'Hondekoeter. — Nature morte.—E. H.

ALMA-TADENIA (Lawrence), né à Drouryn (Pays-Bas). El. de Leys. Méd. 1864, 1867, à Paris. ✱ 1873. Méd. 1re cl. et O. ✱ 1878. Exécution très-finie.—Hist., genre, portrait.—E. H.

ALMELOVEN (Jean), né à Gonda 1614. —Portrait, paysage.—E. H.

ALSLOOT (Daniel de), de Rotterdam. Habile peintre de portraits.—E. H.

ALT (Elie), né à Tubingue, flor. en 1590. —Hist., portrait.—E. A.

AMAN (Jean), né à Nuremberg 1619. — Hist., portrait.—E. A.

AMBERGER (Christophe), imitateur d'Holbein.— Portrait.—E. A.
Vente Aguado 1843 : Ecce Homo, 200 fr.

AMERSFOORT (Everard Van). Flor. au XVIe siècle. El. de Franz-Floris. — Hist. —E. F.

AMORA, né à Hambourg. Flor. au XVIIe siècle.— Fleurs, oiseaux, paysage.—E. A.

AMSTERDAM (Simon Van). Flor. au XVIe siècle. Elève de Franz-Floris.— Hist —E. H.

ANDRIESSEN (Juriaan), né à Amsterdam 1742-1819. El. de Quinkhard — Pays. —E. H.

ANDRIESSEN (Christian), né vers 1775. Flor. en 1810. Fils du précédent.— Hist., portrait, paysage.— E. H.

ANDRIESSEN (H.) dit Mauken-Heyn. Né à Anvers. Flor. au XVIe siècle. — Nature-morte.—E. H.

ANDRINGTA (T.), né à Leeuwarden 1805-1827. El. de Vander Kooi.— Genre, pays. —E. F.

ANGELI (De), né à Oedenburg 1840 (Hongrie). El. de l'Académie de Vienne. Méd. 3e cl. Paris 1878.— Portrait.— E. A.

ANGELIS (Pierre), né à Dunkerque 1685-1734. Fl. en Italie.— Paysage, intérieurs.—E. F.

ANKER (Albert), né à Anet (Suisse). Méd. 1866, Paris. ✱.— Genre.—E. A.

ANTIQUS (Jean), né à Groningue 1702-1750. El. de Wassenberg. Un des meilleurs peintres de son époque. Voyagea et étudia surtout en Italie.— Histoire.— E. H.

ANTONISSEN (Henri-Joseph), né à Anvers 1737-1794, Anim., pays.—E. F.

ANTOKISSEN (Henri), né à Anvers 1737-1794. El. de Berchey. Fut le maître d'Omniegand.—Paysage, animaux.—E. F.

ANTONIA (de Hollande). Flor. en 1500. A travaillé en Espagne.— Hist., portrait. —E. H.

ANTONISZOON (Corneille), né à Amsterdam. Flor. en 1530.— Vues de villes.— E. H.

APPEL (Jacques), né à Amsterdam 1680-1751. El. de Van der Plas et de T. de Graaf.— Paysage, portrait.—E. H.

ARENDS (Jean), né à Dordrecht 1738-1805. Elève de Pons.— Fresques, marine, paysage.—E. H.

ARLAUD (Jacques-Antoine), né à Genève 1668-1743. Célèbre miniaturiste. Son frère Benoît peignait dans le même genre. Arlaud légua sa fortune et ses collections à sa ville natale.— Miniature, port.—E. A.

ARTAN (Louis-Nestor), né à Bruxelles. Méd. d'or 1869 à Bruxelles, Chevalier de Léopold 1881.— Marine —E. F.

ARTOIS (Jacques Van), né à Bruxelles 1613. Flor. en 1640. Elève de Jean de Wildens. Touche spirituelle ; ses ciels sont légers, ses premiers plans enrichis de

plantes sont très-étudiés et variés. David Téniers dont il fut l'ami, Bout et Michaud, peignaient des petits personnages dans ses tableaux.—Paysage.
Vente marquis de R. 1873 : Paysage, figures de Coques et Bout, 27,000 fr.
Vente 1874 : Paysage, figures de Téniers, 1,800 fr.
Vente 1880 : Paysage, figures, 390 fr.
ARTVELT (André), né à Anvers. Flor. en 1580.—Marine.—E. F.
ASAM (Côme), né à Munich. Flor. en 1780.—Fresques, histoire.—E. A.
ASCH (Peter Van), né à Delft. Fl. en 1630. Imitat. de P. de Molyn.—Paysage.— E. H.
ASPER (Hans), médiocre imit. d'Holbein.
Vente à Cologne : Portrait, 300 fr.
ASSCHE (Henri Van), né à Bruxelles 1775-1841. Elève de Roy.— Genre, portrait. —E. F.
ASSELBERGS (Alphonse), né à Bruxelles 1839. Chevalier de Léopold 1881.— Paysage.— E. F.
ASSELYN (Jan, dit Krabbetye, le petit crabe), né à Anvers 1610-1660. Etudia en Italie la manière de Claude Lorrain et de Bamboche. De retour dans sa patrie, il réforma les tons qui régnaient dans les paysages des Breughel, Paul Brill et Savary. Son coloris est chaud et transparent, ses arbres bien touchés; ses sites représentent ordinairement les campagnes de Rome. Peignait ses figures avec habileté. —Paysage, ruines.
Elèves et imitateurs : Both, Jean et André, Herman d'Italie, Horizonti, Guillaume et Jacques Heus, Jean Hackert.—E. H.
Vente Lebrun : Paysage, 1,600 fr.
— Fesch 1845 : Paysage et ruines, 805f.
— 1873 : d° d° fig., 1,800.
— 1881 : d° ruines, 300.
AST (Barthelemy Van der), né à Utrecht. Flor. en 1620.—Fruits, fleurs.—E. H.
AVERKAMP (Henri Van). Fl. au xv° siècle. Un des peintres les plus anciens de l'Ecole Hollandaise. Touche vraie et naïve. —E. H.
Vente Marquis de R. 1873 : Les Patineurs, 700 fr.

B

BAAK (Hattigh-Jean), né à Utrecht. Flor. 1680.—Genre, animaux, paysage.—E. H.
BAAN (Jean de), né à Harlem 1633-1702. Elève de Backer, imitateur de F. Hals. Un des bons peintres de portraits de l'école Flamande.— E. F.

BAAR (Van Slangenburgh Charles-Jacques). Flor. en 1783.—Marine.—E. H.
BABUER ou BABEUR (Théodore), assez mauvais imitateur de P. Neef.—Intérieurs d'églises.—E. H.
Vente 1878: Intérieur d'une église (signé), 180 fr.
BACKER (Jacques), né à Harlingen 1608-1641. Voyagea en Espagne.—Dessin gracieux, histoire, portraits.—E. F.
Vente Wilson 1881 : Portrait de dame, 1,020 fr.
BACKER (Adrien), flor. à Amsterdam au xvii° siècle. Neveu de Jacques.— Histoire.—E. F.
BADEMAKER (Guérard), 1672 - 1711. Elève de Van Goor. — Histoire, architecture.—E. F.
BADENS (François), né à Anvers 1571. Elève en Italie, de Jacques Mathieu.—Portrait, histoire, scènes familières.— E.F.
BAILLY (David), né à Leyde 1584-1638. Elève de Corneille Van der Voort, imitateur de Steinwinck.— Histoire, portrait, Intérieurs.—E. H.
BAKEREEL (Guillaume et Gilles), nés à Anvers. Flor. en 1595. Gilles peignait le paysage, Guillaume les ornait de figures. —Paysage, marine.—E. F.
BAKHUYSEN (Ludolf), né à Embden (Westphalie) 1631-1706. Elève d'Albert Everdingen; un des meilleurs peintres de marine de l'Ecole hollandaise; honoré dans son atelier de la visite de Pierre-le-Grand. Ses eaux sont transparentes, sa perspective aérienne remarquable, sa couleur vraie.—Marine.— E. H.
Elèves : les deux Rietschoef, Moddersteg, Peters Coopse.
Vente 1877 : Mer agitée, 8,000 fr.
BAKKER (Corneille), né à Goedevede 1771. Elève de Hancq.—Intérieurs, marine.—E. F.
BALEN (Henri), né à Anvers 1560-1632. Dessin correct, coloris frais et coquet, connaissance parfaite de l'anatomie. Breughel (Jean) et Kierings peignaient les fonds de ses tableaux.—Hist., portrait.—E. F.
Elèves : Van Dyck et Snyders.
Vente : de 300 à 500 fr.
BALEN (Jan Van), flor. au xvii° siècle. Elève de Hals.—Animaux, combats, chasses.—E. F.
BALEN (Mathieu), né à Dordrecht 1684. Fl. d'Houbraken.— Hist., paysage.— E.H.
BALTEN (Pierre), né à Anvers 1540. Membre de l'Académie d'Anvers 1575. Imitateur de Breughel-le-Drôle.—Paysage, figures.—E. F.

16

BANDHOF (Jean-Bernard), 1738-1803. —Paysage, animaux.—E. F.

BARBIERS (Barth.), né à Amsterdam 1740-1808.—Paysage, architecture.—E. H.

BARENTSEN (Dirck-Thierry), né à Amsterdam 1554-1592. Elève de son père et imitateur du Titien pour le coloris. — Hist.—E. F.

BAUDIT (Amédée), né à Genève. Méd. 3e cl. 1859-1861, à Paris.— Paysage.—E.A.

BAUDUINS (Antoine-François), né à Dixmude 1640-1700. Elève de Vander-Meulen.—Histoire, portrait.—E. F.

BAUER (Jean-Willem), né à Strasbourg 1600-1640. El. de F. Brendel. Peintre à gouache. Visita l'Italie où il étudia les antiques et les places de la Rome moderne, Bauer a porté la gouache à un haut degré de perfection. — Paysage, architecture. — E. A.

Vente 1879 : Deux gouaches, Vues de Rome, 1,550 fr.

BAUR (Nicolas), né à Harlingue 1767-1820.— Histoire, paysage, marine.—E. H.

BAYER (Auguste DE), né en 1804. — Intérieurs d'églises.—E. A.

Vente 1873 : Intérieur d'Eglise, 270 fr.

BEECKERT (Hermani), né à Leuwarden 1756-1796. El. de V. Dregt.--Histoire, paysage.—E. H.

BEECK (David), dit LE SCEPTRE D'OR, né à Delft 1621-1656. El. de Van Dyck. Voyagea en France, en Italie et en Angleterre. Profess. des enfants de Charles Ier, attaché ensuite à la Cour de Christine de Suède. Cet artiste fit les portraits de la plupart des souverains.—Portrait.—E. H.

BELDEMAKER (François), né à La Haye 1669. El. de G. Doudyns.— Animaux. —É. H.

BEERNAERT (Mlle Euphrosine), née à Ostende 1846. Méd. d'or 1878 à Bruxelles. Chevalier de Léopold 1881.-Paysage.—E.F.

BEER (Arnauli DE), Membre de l'Académie d'Anvers. Flor. en 1529.—Histoire sacrée.—E. F.

BEER (Joseph DE), El. et imitateur de Franck. Né à Utrecht 1550-1596.--Hist., portrait.—E. H.

BEERBLOCK. (Jan) né à Bruges 1739-1806. El. de Visc.—Genre et intér.—E.F

BEESTEN (A.-H. VAN), né à Amsterdam. Flor. en 1660.— Hist., portr, fleurs.—E.H.

BÉGA-KORNELYS, né à Haarlem 1620-1664. Peintre et graveur. Elève d'Adrien Van Ostade. — Bon coloris, clair-obscur transparent. Intérieurs, fêtes champêtres.—E. H.

Vente 1869 : Intérieur rustique, 1,450 fr.

BEGAS (Charles), né à Heinsberg 1794-1854. Elève de Gros.— Hist., portr.—E. A.

BEGYN (Abraham), flor. en 1690. Imitateur de Berghem ; peintre du roi de Prusse 1690. Tableaux de chevalet assez rares.—Animaux, maisons royales.—E. H.

Vente 1862 : Animaux, 475 fr.

BEHAM (Hans-Sebald), peintre et graveur, né à Nuremberg 1500-1550. Elève d'Albert Durer. Le nom de ce maître a été souvent défiguré ; il s'est peint lui-même dans quelques tableaux.—Sujets bibliques, batailles.—E. A.

BEISCH (François-Joachim), né à Munich 1665-1748. Imitateur du Guaspre et de Salvator Rosa.—Paysage.—E. A.

BELL (Rodolphe), né à Payerne (Suisse). Elève d'Isabey. Méd. 3e cl. à Paris 1835. Miniature.—E. A.

BELLINGEN (Jan VAN), né à Anvers. Flor. en 1769. Elève de Regemorter.—Paysage, intérieurs.—E. F.

BENNUEL (Guillaume VAN), né à Utrecht 1680-1768. Elève de Saftleven.—Paysage. —E. H.

BENNUEL (Jean-George VAN), né à Nuremberg 1669-1723. Elève du précédent. Paysage, batailles.—E. H.

BENCZUR (Jules), né en Hongrie. Méd. 3e cl. 1878 à Paris.—Genre.

BENDEMANN (Edouard), né à Berlin 1811. Méd. de 1re cl. 1837 à Paris.—Hist., portrait.—E. A.

BENT (Jean VAN DEN), né à Amsterdam 1650-1690. Elève de Wouvermans. Imitateur de Berghem.—Pays., animaux.—E. H.

BENTINI (Gustave VAN), né à Leyde. Flor. en 1700. Mort en 1727. Elève de Sckalken.—Intérieurs, genre.—E. H.

BERCKMANS (Henri), né à Klundert 1629-1670. Elève de Ph. Wouvermans et de Jakob Jordaens.—Portrait. — E. H.

BERKHEYDEN (Gérard), né à Harlem 1645-1693. Peignit dans le genre de Van der Heyden; même minutie.— Vues de villes. Intérieurs d'églises.—E. H.

Vente Kalkbrenner 1847 : Vue de ville, 1,410 fr.

Vente 1876 : Vue d'une ville, 1,500.

BERKHEYDEN (Job), né à Harlem 1628-1698, frère du précédent.—Fête de village, portraits, vues de places.— E. H.

Vente Wilson 1881 : La Partie de cartes, 4,650 fr.

BERG (Gisbert VAN DER), né à Rotterdam 1769-1817.—Hist., portrait-miniature. —E. H.

BERGEN (Dirck Van), né à Harlem 1640-1680. Elève d'Adrien Van den Velde. Imitateur de Berghem. Sa touche est plus lourde, son coloris plus sourd.—E. H.
Paysage et animaux, 480 fr.

BERGEN (Nicolas Van), né à Bréda en 1680. Imitateur de Rembrandt.— Hist., portrait.

BERGHEM ou BERCHEM (Nicolaas), né à Harlem 1624-1683. Elève de son père, et plus tard de Van Goyen et de Jean-Baptiste Weenix.
Couleur lumineuse et transparente, science parfaite de la perspective aérienne; ses animaux sont vivants, ses sites agréablement composés; exécution d'une prodigieuse facilité. — Paysage, animaux.— E. H.
Elèves et imitateurs : Begyn, Bergen, Zoalemaker, Hugtenburgh, Sibrechts, Visscher, Bent, etc.
Vente Patureau 1857 : Blanchisseuses, 5,000 fr.
Vente Meckembourg 1834 : Animaux, 1,900 fr.
Vente Papin 1873 : Maréchal-ferrant, 8,800 fr.

BERRÉ (J.-Baptiste), né à Anvers 1777-1828.— Paysage, gibiers.—E. F.
Vente 1881 : Pâturage, 800 fr.

BERRES (Le Chevalier), né à Lemberg 1821. El. de Piloty.—Genre.— E. A.

BERY (Mathieu Van der), né à Ypres 1615-1646. Elève de Rubens. — Habile copiste.—E. H.

BESCHEY (Jan-Franz), né à Anvers 1739-1799. Fils de Balthasar Beschey. Imitateur de Moucheron, de Pynaker, Wynants et Rubens.—Paysage, copies.—E. F.
Vente 1881 : Portrait de la princesse de Lamballe, 3,000 fr.

BESCHEY (Baltasar), né à Anvers 1708-1776. El. de Peter Strick. — Hist. sainte, portrait. — E. F.

BESCHEY (Jacob), fils de Balthasar, né à Anvers, flor. en 1767. Doyen de l'Académie de St-Luc à Anvers. — E. F.

BESCHEY (Johan-Franz), frère et élève du précédent. — Pays., intérieurs. — E. F.

BESCHEY (Nicolas), autre frère du précédent, travailla en Angleterre et à Dublin; copiste estimé. — E. F.

BEUCKELAER (Joachim), né à Anvers, flor. en 1570. El. de Aertsen ; bon imitateur de son maître. Coloris vigoureux, exécution facile. — Cuisines garnies de volailles, gibiers, poissons et ustensiles. —E. F.
Vte Marquis de X... : La Cuisine, 930 fr.

BEURS (Guillaume), né à Dordrecht en 1656. Flor. en 1680. Elève de Drillemburg. – Paysage.—E. H.

BIÉ (Adrien De), né à Lierre 1595-1652. El. de Wauters et Schoof.— Hist., portr. —E. F.

BIESELINGHEM (Christian Van), né à Delft 1558-1600. Pendant son séjour en Espagne fut nommé peintre du roi.—Port. — E. H.

BILEVELT (Antoine). Flor en 1660.— Histoire, portrait.—E. H.

BISCAYE, 1622-1679. Bon imitateur de Rubens.—E. F.

BISET (Charles), né à Malines 1633. Flor. en 1674. Directeur de l'Académie d'Anvers. Couleur souvent grise, composition heureuse, bonne exécution.— Scènes galantes.—E. F.

BISKOP (Cornil), né à Dort 1630-1674. Elève de Ferdinand Bol. A laissé peu de réputation.—Histoire, portrait.— E. H.

BISSCHOP (Gübert Jean De), né à La Haye 1646-1686. —Habile copiste.—E. H.

BISSCHOP (Christophe), né à La Haye. Méd. 2e cl. 1878, E. U. à Paris.—Genre, portrait.—E. H.
Vte Wilson 1881 : Les Bijoux, 1,500 fr.

BLAAS (Le chevalier De), né à Albano 1843. Elève de son père. Membre de l'Académie.— Genre, paysage, chasses.—E. A.

BLAAS (Charles), né à Nauders (Autriche). Méd. 3e cl. 1855, Paris.— Genre.— E. A.

BLAN, né à Vienne 1847. El. de Schaffer et de Lindeuschmitt.—Paysage.—E. A.

BLANKOF (Jean-Antoine), né à Alkmaar 1628-1670. El. de César Van Everdingen. Les marines de ce peintre sont très-recherchées. — Paysage, marine.—E. H.

BLECK (Richard), né à La Haye 1670. Portrait, genre.—E. H.

BLÉS (Henri De), né à Bovines 1480-1525. Imitateur de Patenier, qu'il surpassa. Ses petits tableaux sont très-appréciés.— Paysage, figures.
Vente de 400 à 1,000 fr.

BLOCK (Benjamain), né à Lubeck 1631. Elève de son père.—Portrait.—E. A.

BLOCK (Eugène-François), né à Gramont (Belgique). Méd. 1842 à Paris, ✱ 1846.—Genre, histoire.—E. F.

BLOCKLANDT (Antoine De Montfort) 1532-1583. Elève de Franck Floris. A suivi le genre du Parmesan.— Histoire. —E. F.

BLOEMAERT (Abraham), né à Gorkum 1564-1647. A suivi la manière de Goltzius. Quatre fils peintres comme lui, mais de talent inégal. Dessin peu correct, coloris sourd, bon clair-obscur.—Histoire, portrait, animaux, paysage.
Vente 1867 : Animaux et paysage, 220 fr.

BLOEMEN (Johan-Franz VAN) dit ORIZONTE, né à Anvers 1656-1740. Etudia en Italie, principalement à Tivoli. Bon coloriste; ses ciels sont profonds, inondés de lumière. C'est cette habileté prodigieuse de perspective qui lui valut son surnom. Sa première manière le rapproche de Van der Kabel, la seconde du Poussin; il s'inspira surtout de Claude-Lorrain.—Paysage, ruines.—E. F.
Vte 1874 : Le Temple de Tivoli, 545 fr. De 300 à 600 fr.

BLOEMEN (Peter VAN), né à Anvers. Flor. en 1700. Frère du précédent, surnommé l'ETENDARD (Standaert), s'attacha à peindre les batailles, les caravanes. Il dessinait avec habileté les chevaux; son coloris est bon, sa touche large et facile, son clair-obscur bien entendu. Les figures sont généralement vêtues à la manière orientale.—Chevaux, batailles, genre, paysage.—E. F.
Vente : De 250 à 600 fr.

BLOEMEN (Norbert VAN), né à Anvers 1672-1746, autre frère du précédent. Paysage, Scènes familières, portrait.—E. F.

BLONDEL (Lansloot), né à Bruges 1495-1560, beau-père de Pierre Porbus.—Paysage, architecture, incendies, monogrammes : une truelle.—E. F.

BLOND (Christophe LE), né en 1670.— A perfectionné la manière d'imprimer les estampes coloriées.—Miniature.—E. H.

BLOOT (Pierre DE) vivait en 1660. El. de Jacques Jordaens. — Hist., paysage, genre.—E. F.

BOCKEL (F. VAN), flor. en 1670. Elève de Snyders.— E. F.

BOCKHORST (Jean DE), né à Deulokom 1661-1724. Elève de Kneller, à Londres. —Hist., portrait, batailles.—E. H.

BOCKHORST (Jean VAN) dit LANGHEN (Jan), né à Munster 1610-1668. Elève de Jordaens. Coloris dans le goût de Van Dyck. Touche harmonieuse, clair-obscur remarquable.—Hist., portrait.—E. A.

BOCKSBERGER (Jean), flor. au XVIe siècle. Né à Saltzbourg.—Histoire, chasses, batailles.— E. A.

BODEKKER, né à Clèves 1660-1737. Elève de J. de Baan.—Portrait.—E.-F.

BODMER (Karl), né à Zurich. Méd. 2e cl. 1851; 3e cl. 1855-1863 à Paris, ✱. Quelques notices le considèrent comme peintre Français. Il est certain qu'il habita tour à tour la Prusse rhénane et la France. — Paysage, animaux. — E. A.

BOEL (J.-Baptiste), né à Anvers 1624. — Nature morte, gibiers.—E. F.

BOEL (Pierre), né à Anvers 1624-1680. El. de Snyders et de C. Wael.—Fruits, animaux.—E. F.
Vente 1873 : Le Homard, 2,950 fr.

BOER (Otto DE), né à Woudsend. Flor. au XVIIe siècle. Elève de Vander Kooï.— Histoire religieuse, portrait.— E. H.

BOEYERMANS (Théodore), né à Anvers 1620-1697. El. de Van Dyck.—Histoire.— E. F.

BOGAERDE (Donatien VAN DER), né près de Bruges 1644-1695. — Paysage.— E. F.

BOHM (Guerman), né à Stuttgard (Wurtemberg). Méd. 3e cl. 1844, 2e cl. 1849, à Paris, ✱.—Genre.—E. A.

BOL (Ferdinand), né à Dordrecht 1610-1681. Un des meilleurs élèves de Rembrandt. Il imita son maître pour la vigueur des tons et le clair-obscur. Ses portraits sont pleins de naturel.— Histoire, portrait. —E. H.
Vente Perregaux 1841 : Portrait, 2,000 fr.
Vente Papin 1870 : Vénus et Adonis, 4,100 fr.
Vente J. Wilson 1881 : Chef Maure, 4,000 fr.

BOL ou BOLL (Hans), né à Malines 1534-1593.—Miniature, paysage, vues de villes.— E. F.

BOLOGNE (Jean DE), né à Liége. Flor. au XVIIe siècle. Elève de Dufour.—Hist., genre, portrait.—E. F.

BOM (Pierre), né à Anvers, Flor. en 1560.—Paysage à la détrempe.— E. F.

BOONEN (Arnould), né à Dordrecht 1669-1789. Elève de Sckalken.—Portrait, genre.—E. H.

BORGHT (Henri VAN DER (LE VIEUX), peintre et graveur, né à Bruxelles 1583-1660. Elève, de Gilles Valkenburg.—Hist. —E. F.

BORGHT (Pierre VAN DER) LE JEUNE, né à Frankenthal 1620. Floris. en 1650. El. de son père, dont il suivit la manière.— Paysage, histoire.—E. F.

BORREKENS (Jean-Pierre-François), né à Anvers 1747-1827. — Hist., paysage. —E. F.

BORSSUM (Adam Van), flor. en 1666. —Paysage, animaux.—E. H.

BOS (Jean-Louis de), né à Bois-le-Duc. Excellent peintre de fleurs et d'insectes. Exécution très-finie.—Fleurs, nature morte.—E. H.

BOS (Gaspard Van den), né à Hoorn. Fl. en 1650.—Marine.—E. H.

BOSBOOM (Johannes), né à La Haye. Méd. 3e cl. 1855 Paris.—Genre.— E. H.

BOSSAERT ou Bosschaert. Né à Berg. E. de G. Zegers.—Hist., port.—E. H.

BOSSCHAERT (Nicolas), né à Anvers, florissait au xviie siècle. El. de Crépin. — Fleurs et fruits. — E. F.

BOSSCHE (Van den), 1808-1860. Professeur de l'Académie de Gand. — Hist., portrait. — E. F.

BOSSUET (François), né à Ypre 1800, chevalier de l'ordre de Léopold 1842, officier 1863. — Paysage, marine.— E. F.

BOTH (Jan), dit Both d'Italie, peintre et graveur, né à Utrecht 1610-1650. Elève de Bloemart; étudia à Rome sous Claude le Lorrain et Asselyn. Touche agréable, exécution facile et spirituelle; coloris un peu jaunâtre. Son frère André qui s'attacha à la manière de Bamboche, peignait des figures dans les paysages de son frère Jan. — Paysage, figures et animaux.— E. H.

Vente Héris 1841: Deux pays., 17,850 fr.
Vente Baron Mechembourg 1854: Pays., 28,200 de 5,000 à 30,000 fr.

BOTSCHILD (Samuel), né à Sangerhausen (Saxe), flor. en 1650. — Histoire, portrait. — F. A.

BOUCLE ou BOUCK(Van), flor. au xviie siècle. El. de Snyders. — Animaux.— E. F.

BOUDEWYNS (Antoine-Franz), peintre et graveur, né à Bruxelles 1660-1700, collaborateur de Pierre Bout. Belle exécution; le feuillé de ses arbres est varié et bien rendu; on en reconnaît l'espèce. Vander Meulen, l'employait souvent à peindre les fonds de ses tableaux. — Paysage. — E. F.

Vente 1863 : Paysage, figures de Bout, 925 fr.
De 200 à 800 fr.

BOUT (Pierre), né à Bruxelles, floris. en 1690; peignait les petites figures et animaux qui ornaient les tableaux de Boudewyns.— Fêtes de village et marchés.
Voir les ventes au précédent. — E. F.

BOUVIER (A.-M.), né à Bruxelles 1838. Méd. d'or 1878 à Bruxelles, chevalier de Léopold 1881. — Paysage. — E. F.

BRAKEMBURG (Reinier), né à Harlem 1652. Elève de Moinniers; imitateur de Van Ostade. Compositions ingénieuses, coloris vigoureux. — Genre, intérieurs — E. H.

Vente 1875 : Intérieur avec deux figures, 1,220 fr.

BRAKEMBURG (Richard) 1652-1703. El. de Mommier et imitateur de Gérard Dow. — Genre. — E. H.

Vente Wilson 1881: Le Galant ménétrier, 1,200 fr.

BRAMER (Lénard), né à Delft 1596, reçut dans son pays les premiers principes de son art; voyagea dans toute l'Italie. Tonalité chaude, connaissance parfaite du clair-obscur. Il ornait ses tableaux de vases d'or, d'argent, de marbre et de bronze. — Souterrains, effets de nuit. — E. F.
De 150 à 300 fr.

BRANDEMULLER (Grégoire), né à Bale 1664-1691. El. de Charles Lebrun. Grand prix de peinture en France; travailla au château de Versailles. Compositions remarquables, dessin correct, bonne couleur. — Histoire. —E. A.

BRANDENBURG (Jean), né à Zug (Suisse) 1660-1729. Etudia Jules Romain à Rome. Couleur vigoureuse. Excella dans les batailles.—Histoire.—E. A.

BRANKHORST (Jean Van) 1603-1639. Tableaux de chevalet.—Genre.—E. H.

BRAUWER, Brawer, Brower ou Brouwer (Adrian), né à Harlem, ou suivant Siret, à Audenarne 1608-1640. El. de Franz Hals. Etudia en France et revint mourir à l'hôpital d'Anvers. Son coloris est bon. Il possédait la science du clair-obscur. Exécution facile. — Scènes populaires; Intérieurs de cabarets.—E. H.
Imitateurs : Craesbeke, Tilleborg, Feuchier, Jean Molnaer, etc.

Vente 1850 : Scène de Tabagie, 1,140 f.
Vente Patureau 1857: Intérieur rustique, 1,150 fr.
Vente 1878: Intérieur de Cabaret, 2,420 f.

BRAY (Jacques), fils de Salomon, né à Harlem 1625-1680.—Hist., port.—E. H.

BRECKELENCAMP ou Breklincamp (Quirin Van), flor. en 1665. Bon imitateur de Gérard Dow.—Intérieurs et figures. — E. H.

Vente Wilson 1881 : Au coin de l'Atre, 850 fr.

BRÉDA (Johanne Van), né à Anvers 1683-1750. Fils d'Alexandre Van Bréda. Fut un habile copiste de Breughel, de Velours et de Wouvermans. Directeur de l'Académie d'Anvers. — Genre. — E. F.

Vente comte de C.: Combat de Cavalerie, 250 fr.

BREDA (Alexandre VAN), né à Anvers. flor. au XVIIe siècle. Imita également Wouvermans et Breughel. — Paysage avec animaux. — E. F.
Vente du marquis de R. 1873: Marché aux chevaux, 550 fr.

BRÉDAEL (Pierre VAN), né à Anvers 1630-1691. — Histoire, paysage, ruines et animaux. — E. F.
Vte 1881: Combat de Cavalerie, 280 fr.

BRÉE (Mathieu VAN), né à Anvers 1773-1839. El. de Vincent. — Histoire, portrait, genre. — E. F.

BRÉE (Philippe-Jacques VAN), né en 1786. El. de Girodet. — Histoire, marine, genre. — E. F.

BREMBERGH (Bartholomeus), né à Utrecht 1620-1660. Les tableaux de ce maître ont de l'analogie avec ceux de Polemburg. Il étudia spécialement la campagne et les ruines de Rome. Coloris sombre, exécution serrée, ses tableaux sont noirs, mais très-appréciés. — Pays. — E. H.
Vente 1876: Ruines et figures, 575 fr.
Vente 1879: Ruines et figures, 940 fr.

BRENDEL (Henri), né à Berlin. Méd. 3e cl. 1857, 1859, 1861, à Paris. — Genre. — E. A.

BREUGHEL (Abraham) dit BREUGHEL NAPOLITAIN, fils d'Ambroise Breughel, né à Anvers 1672; étudia à Rome. Ses tableaux de Fleurs sont très-appréciés pour leur grande vérité et leur coloris chaud. — E. F.

BREUGHEL (Peter) dit le VIEUX, le DROLE, ou le RUSTIQUE, né à Breughel, près Breda 1530?1600. El. de Peters Koeck. Voyagea en France et en Italie. Talent original et comique; imitation naïve de la nature. — Noces de village, kermesses, danses grotesques, scènes bouffonnes. — E. F.
Imitateur: Balten (Pierre).
Vente Patureau 1857: Intérieur rustique, 2,150 fr.
Vente Papin 1873: L'Opérateur, 5,800 fr. Lapin au Dîner, 610 fr.

BREUGHEL (Peter) dit BREUGHEL D'ENFER, fils du précédent et frère de Breughel de Velours, né à Bruxelles 1569-1625. Elève de Gilles de Coninghsloo. Travailla longtemps en Italie. Rottenhamer peignait des figures dans ses tableaux. — Incendies, scènes de diablerie. — E. F.
Imitateurs: Heil (Van Daniel), Hondius-Poel, Egbert (Van der).
Vente 1853: Incendie d'une ville, 290 f. De 250 à 600 fr.

BREUGHEL (Johann) dit DE VELOURS, né à Bruxelles en 1589-1643. El. de Goé Kindt; étudia en Italie, peignit d'abord des fleurs et des fruits, s'adonna ensuite au paysage et à la marine qu'il animait de petites figures touchées avec esprit; sa couleur est bonne, quelquefois bleue dans les fonds; il peignait sur cuivre. Son exécution est remarquable pour le fini, et la fraîcheur du coloris. Rubens, Van Balen, Rottherhamer l'employèrent à peindre les fonds de leurs tableaux. Il peignait aussi de charmantes figures dans les paysages de Momper et de Steevinck. — Paysage, marine, figures. — E. F.
Imitateurs: Guzen (Pierre), Wael (Lucas de), Roland Savary, Savery (Jean), Oostein (Van), Vinckenbooms et Grobber.
Vente Marquis de R. 1873: Noé faisant embaquer les animaux dans l'Arche, 1,900 f.
Vente Papin 1873: Paysage, figures, 1,150 fr.
De 500 à 2,000 fr.

BREYDEL (François), né à Anvers 1679-1750. Frère du chevalier dont il fut l'élève; beaucoup de fraîcheur dans le coloris. — Fêtes et Bambochades, Portrait.— E. F.

BREYDEL (Charles), surnommé le CHEVALIER, né à Anvers 1677-1745. Elève de Rysbraeck. — Anim., bat., pays.— E. F.
Vente 1874: Deux batailles, 490 fr.

BRIL (Matthans), né à Anvers 1550-1584. Se rendit en Italie, peignit à fresque et à l'huile pour les salles et galeries du Vatican. — Paysage. — E. F.

BRIL (Paul), né à Anvers en 1556-1626. El. de Damien Oorterhman. Dessin précis jusqu'à la dureté, coloris souvent trop bleu; cependant sa touche est spirituelle, ses arbres sont variés et vrais, son clair-obscur bien entendu. Rottenhamer, A. Carrache peignaient les figures dans ses tableaux. — Paysage, marine. — E. F.
Imitateurs: Nieulant (Guillaume), Vroom (Henri), Fouquières (Jacques).
Vte marquis de R. 1873: Le Château, 770 f.
Vente 1862: Vue des glaciers de la Solemches, 350 fr.
De 250 à 800 fr.

BRODSZKI, né à Bade-Pesth (Hongrie). E. U. 1878 Paris. — Paysage.— E. A.

BROECK (Crispin VAN DEN), né à Anvers 1530-1600. El. de Franz Floris. Un des meilleurs peintres de son époque. — Hist., paysage, architecture.—E. F.

BRONCKHORST (Jean VAN), né à Utrecht 1602. Flor. 1635. Elève de Verburgh.—Hist., paysage.—E. H.

BRONCKHORST (Pierre), né à Delft 1588-1661. A suivi le genre de Peters Neef. —Intérieurs d'églises.—E. H.

BROZIK (Vaesler), né à Pilsen (Bohême). Méd. 2e cl. 1858 Paris. Gr. Méd. d'or à Berlin.—Histoire.—E. A.

BRUIN (Corneille DE), né à La Haye 1652-1726. Elève de Van der Schuur.— Portrait, animaux, paysage. — E. H.

BRUNNER (J.), né à Vienne 1826. El. de J. Feid.—Paysage.— E. A.

BRUYN (Cornille DE), né à La Haye 1552. El. de Van der Schuur.—Portraits, animaux, histoire.—E. H.

BRUYN (Nicolas DE), né à Anvers 1570. Imit. de Lucas de Leyde.—Histoire.—E.F.

BUHLMAYER (C.), né à Vienne 1835. El. de Koller.— Animaux, paysage.— E. A.

BULTHUYS (Jean), né à Groningue. Flor. vers 1784. Elève d'Andriessen.— Paysage.—E. H.

BUNNIK (Jean VAN), né à Amsterdam 1654-1726. Elève de Saftleven et de Zaccht. —Histoire, paysage.—E. H.

BURG (Adrien VAN DER), né à Dordrecht 1693-1733. Elève d'Houbraken.— Portrait, scènes familières.—E. H.

BURG (Thierry VAN DER), né à Utrecht 1723-1773.—Paysage, animaux.—E. H.

BURNAND (F.), né à Mondon (canton de Vaud). E. U. 1878, à Paris.—Animaux, paysage.—E. A.

BUYS (Jacques), né à Amsterdam 1724-1801.—Portrait, genre.—E. H.

BYE (Marc DE), né à La Haye 1612. Elève de Van der Does.—Animaux.—E. H.

BYS (Jean-Rodolphe), né à Soleure 1660-1738.—Hist., paysage, portrait.—E. A.

C

CAISNE (Henri DE), né à Bruxelles 1799-1852. El. de Girodet-—Histoire.—E. F.

CALAME (Alexandre), né à Vevey. Flor. en 1840. El. de Diday. Exécution soignée, sites bien choisis.—Vues de Suisse, Effets de neige, Pays., lithographie.—E.A.
Vente 1872 à Genève : Vue sur le bord du Lac, 1,000 fr.
Vente 1879 : Paysage, deux pendants, 5,800 fr.

CALL (Jean VAN), né à Nimègue 1655-1703. Bon dessinateur ; ses encres de Chine sont très-recherchées.— Paysage, vues de villes.— E. H.

CALVAERT (Denis), né à Anvers 1545-1619. El. de Sabbatini ; une des gloires de la Belgique. S'inspira du Corrège, du Parmesan et de l'antique.
Coloris harmonieux, compositions nobles et grandioses, invention facile, pinceau moelleux ; professeur de premier ordre. Calvaert avait fondé à Bologne, sa patrie adoptive, une école d'où sortirent les plus grands maîtres tels que : le Guide, l'Albane, le Dominiquin, etc.— Histoire, portrait.—E. F.

CAMPHUYSEN. Voyez KAMPHUISEN.

CAMPHUYSEN (Herman). flor. en 1660. Imitateur de Paul Potter.—Anim.—E. H.

CANON (Hans), né à Vienne (Autriche). Méd. 2e cl. 1878.—Genre.—E. A.

CAP (Constant), né à Anvers. Méd. d'or 1879 à Anvers, Chevalier de Léopold 1881. — Genre.—E. F.

CAPPELLE (Jean VAN DER), né à Amsterdam. Flor. au XVIIe siècle.—Marine et hivers.—E. H.
Vte San Donato 1880 : Le Calme, 30,000 f.

CARABAIN (Jacques), né à Amsterdam 1834. E. U. 1878 à Paris.— Vues d'Italie, Genre.—E. H.

CARLIER (Jean-Guillaume), né à Liège 1640-1675. El. de B. Flemaël.—Histoire, portrait.—E. F.

CARPENTERA (Jean-Charles), né à Anvers 1784-1823. El. de Braekeleer.—Pays., animaux.—E. F.

CARRÉ (Henri), né Amsterdam 1656-1721. Elève de Jacques Jordaens. Bonne couleur ; ses animaux sont bien touchés.— Paysage, animaux.—E. H.

CARRÉ (Michel), né à Amsterdam 1626-1728. Elève de Berghem. Grande facilité, Effets d'orage pleins de vérité, etc.—Animaux, paysage.— E. H.
Vente 1873 : Halte d'animaux et figures, 480 fr.

CASEMBROODT (Abraham). Flor. au XVIIe siècle.—Hist., pays., marine—E. F.

CASPARI (Henri-Guillaume), né à Wezel 1770-1829. El. de Crypramoed.— Portrait, paysage.—E. H.

CASTEELS (Pierre), né à Anvers 1684-1749.—Fleurs, fruits.—E. F.

CASTEELEN (VAN DER) dit F. DE CASTELLO, 1586-1636.—Marine.
Vente Wilson 1881 : Port de Mer, 780 f.

CASTRES (Edouard), né à Genève. Méd. 2e cl. 1872, 1874, à Paris.— Genre.

CAUCIG (François), né à Gorz 1762-1828. Directeur de l'Académie de Vienne. —Histoire, paysage.—E. A.

CERAMANO (Charles-Ferdinand), né à Thielt (Belgique), à Paris E. U. 1878, —Paysage, animaux.—E. F.
Vente 1876 : Pacage de Moutons 1,280 f.

CERMAK (Joroslav), né à Prague (Bohême). El. de Gallait. Méd. 2e cl. 1861 et 1868, Paris.—Genre.—E. A.

CEULEN ou KENLEN (Jason Van), né à Cologne. Flor. en 1660.—Port., pays. — E. A.
Vente R. de Lassalle 1881 : La Dame aux Perles, 1,580 fr.

CHAMPAIGNE (Philippe), né à Bruxelles 1602-1674. Elève de Bouillon et de Fouquières; travailla avec le Poussin à la décoration du Luxembourg et seul à celle des palais de Richelieu.
Membre de l'Académie de peinture à Paris 1648.
Coloris flou et frais, touche moelleuse. Il excella dans les portraits.
Ses ouvrages sont rares ; la Révolution Française en a beaucoup détruit.— Hist, portrait.—E. F.
Imitateurs : Champaigne (Jean-Baptiste), Plattemontagne.
Vte Fesch 1845 : Annonciation, 3,100 f.
Vente du marquis de R. 1873 : Portrait d'un graveur, 2,900 fr.

CHAMPAIGNE (Jean-Baptiste), né à Bruxelles 1643-1688. Neveu et imitateur du précédent. Membre de l'Académie 1663. Travailla pour le Val-de-Grâce, la chapelle de Versailles et l'appartement du Dauphin aux Tuileries.— Genre, portrait. —E. F.
Vente 1869 : Portrait d'un abbé, 425 fr.

CHATEL (François Du), né à Bruxelles 1626-1675. Elève et imitateur de David Téniers et de Gonzales Coques. Bonne perspective.—Genre, portrait.—E. F.
Vente Wilson 1881 : Portrait, 230 fr.

CHRISTOPHE (Van Utrecht), né à Utrecht 1491-1550. Elève d'Antoine Noro. — Histoire, portrait.—E. H.

CHRISTOPHSEN (Pieter), Flor. en 1415. Imitateur de Van Eyck.—Hist. port. —E. H.

CLAESSENS (Lambert-Antoine), né à Anvers 1762-1830.—Paysage.—E. F.

CLAESSON (Aert-Arnaud), né à Leyde 1498-1564. El. de Corneille Enghelbrechtsen. Peintre de vitraux.— Histoire.—E.H.

CLAYS ou KLANS, né à Lucerne. Flor. au XVIIe siècle.—Portrait, paysage—E. A.

CLAYS (Paul-Jean), né Bruges. El. de Gudin. Méd. 2e cl. Paris, ✦ 1857— Marine. —E. F.
Vte Wilson 1881: Le Zuyderzée, 6,300 f.

CLEEF (Joseph Van) dit Cleef de Tol, né à Anvers. Membre de l'Académie d'Anvers 1510. Composition dans le goût italien, touche large et savante. S'inspira du Titien pour le coloris.—Histoire.—E. F.

CLEEF (Henri et Martin), nés à Anvers. Floriss. en 1530. Membre de l'Académie d'Anvers 1533. Henri peignait le paysage et les animaux; il faisait également les fonds de Franz Floris ; Martin, élève de Franz Floris, peignait les figures dans les tableaux de son frère.— Paysage, animaux, figures.—E. F.
Vente 1877 : Paysage, animaux, 780 fr.

CLEEF (Jean Van), né à Vantoo 1646-1716. El. de Gaspard de Crayer. Considéré comme l'un des bons peintres de la Flandre. Surpassa son maître pour le dessin, mais il était moins coloriste ; ses têtes de femmes et d'enfants sont bien rendues.— Histoire, portrait.— E. F.

CLOUET ou CLOET (Jean), né à Bruxelles 1420. — Portrait. — E. F.

CLUYSEMAAR (Alfred), né à Bruxelles. Méd. 2e cl. 1878 à Paris.— Genre, port. — E. F.

COBERGER (Wencestas), né à Anvers 1561-1631. El. de Martin de Vos. — Hist. — E. F.

COCK (Gérôme), peintre et graveur, né à Anvers 1510-1570. Maître de Hans Collaert et de Corneille Cort. — Portraits historiques. — E. F.

COCK (César de), né à Gand. Méd.1867, 1869, à Paris. Couleur juste, terrain solide, le feuillé des arbres très-franc de travail. — Paysage sous bois.
Vente 1879 : Bord de rivière, 950 fr.

COCK (Xavier de), né à Deurbe, (Belgique). Méd. 1857 à Paris. — Paysage, animaux. — E. F.

COCKQ (Paul), né à Bruges 1724-1801. El. de M. de Visch.— Hist., pays.— E. F.

COCLERS (Louis-Bernard), né à Maëstricht 1740-1817. — Port., intérieurs. — E. A.

COCQ (Jean-Claude de), né à Anvers, flor. en 1730. — Portrait. — E. F.

CODDE (Pierre), né à La Haye 1640-1698. Imitateur de Rembrandt ; finesse d'exécution remarquable; supérieur à Jean le Duc et à Palamèdes.— Genre, intérieurs.
Vente Wilson 1881 : La Courante, 34,900 fr.

COENE (Constantin Vilvorde) 1780-1841. El. de Van Assche. A peint dans le genre Meckersen. Son exécution est plus sèche. ✦— Portrait, paysage. — E. H.
Vente de 150 à 380 fr.

COGEN (Félix), né à St-Nicolas vers 1840. Méd. à Gand 1880.— Genre.— E. F.

COIGNET (Gilles), né à Anvers 1530-1600. Ses petits sujets éclairés à la lueur de flambeaux, ses effets de lune lui ont acquis une réputation méritée. Exécution facile. Molnaer (Corneille) peignait quelquefois

les fonds de ses paysages. — Paysage, architecture. — E. F.
Vente 1851 : Pays. et architecture, 400 fr.

COL (David), né à Anvers 1822. Chevalier de Léopold 1875.—Genre.—E. F.

COLLARD (M^{me} Marie), née à Bruxelles. Méd. 1870, 1878 à Paris. Méd. d'or à Gand 1880, ❧ de Léopold, 1881 Paris.—Paysage, animaux.—E. F.

COLONIA (Adam), né à Rotterdam 1634-1685. Imitateur de Berchem.—Pays. —E. H.

COMPE (Jean), né à Amsterdam 1713-1761. El. de Dalens, Imitateur de Van der Heyden.—Paysage, vues de villes. —E. H.

CONINCK (David DE), né à Anvers 1636-1687. El. de J. Fyt.—Paysage, fleurs. —E. F.
Vente de 150 à 300 fr.

CONINGH ou KONING, né à Amsterdam 1609. Elève de. Vernando et de Nicolas Mayaert.
Les œuvres de ce peintre sont très-appréciées. Son exécution est d'un fini précieux. —Histoire, portrait.—E. H.

CONNIXLOO (Gilles VAN), né à Anvers 1544. Flor. en 1600. El. de Mostaert. Un des meilleurs paysagistes de son.temps. Martin Van Cleef peignait des figures et des animaux dans ses paysages.—Paysage. —E. F.

CONSTANTYN (N.), né à La Haye. Flor. en 1710. Elève de Van der Schuur.—Hist., portrait.—E. F.

COOMANS (Pierre-Olivier), né à Bruxelles 1816. Elève de Van Hanselaere.—Histoire.—E. F.

COOSEMANS (Joseph-Théodore), né à Bruxelles 1828. Chevalier de Léopold 1875. E. U. 1878 à Paris.—Paysage.—E. F.

COPUIS (Gérard), né à La Haye 1730-1785. Elève de V. Limborg.—Portrait.— E. H.

COQUES (Gonzalès), né à Anvers 1618-1684. Elève de David Rychaers le Vieux.
Coloris d'une grande suavité; bon clair-obscur, exécution facile et précieuse; sa touche est légère, ses étoffes transparentes, ses fonds clairs et vagues. Imitateur de Van Dyck.—Sujets de fantaisie et portraits de petites dimensions.—E. F.
Vente marquis de R. 1873 : Un Planteur Hollandais, 2,200 fr.
Vente Patureau 1877 : Repas champêtre, 45,000 fr.
Vente Wilson 1881 : Portrait flamand, 6,100 fr.

CORNELIS (Corneluis), né à Harlem 1562-1638. Peintre très-estimé à Harlem. —Portrait.—E. H.

CORNELISZ (Jacques), né dans le bourg d'Oost-Zaan. Flor. en 1510.—Hist.—E. H.

CORNILLISZ dit LE CUISINIER. Elève de son frère. Les ouvrages de ce peintre ont joui d'une véritable faveur en Angleterre vers 1550.—Hist.—E. H.

COSSIERS (Jean), né à Anvers 1603-1652. Elève de Corneille de Vos.—Histoire. —E. F.

COSTER (Adam DE), né à Anvers. Flor. au XVII^e siècle. Elève de Rombouts. —Hist., portrait.—E. F.

CORT (Henri DE), né à Anvers 1742-1820.—Paysage, intérieurs, vues de villes. —E. F.

COXIE (Michel VAN, dit le RAPHAEL FLAMAND), né à Malines 1499-1592. Elève de Bernard Van Orley. Mélange de qualités italiennes et flamandes. — Portrait, histoire.—E. F.

COXIE (Raphaël), fils du précédent, né à Malines 1540. Un des maîtres de Gaspard Crayer.—Portrait, histoire.—E. F.

CRABBE (François), né à Malines. Flor. en 1543.—Histoire religieuse, fresques.— E. F.

CRABETH (Wouther-Vauthier), né à Goda. Elève de Cornille-Kelel. Voyagea en Italie, où il abandonna la manière flamande et prit le genre italien. Ses tableaux d'histoire ont de la noblesse et de l'élévation.—Histoire.—E. H.

GRAESBEKE ou GRAESBECK (Joost VAN), né à Bruxelles 1608-1641. Elève et imitateur de Brauwer. Inférieur à son maître, sa touche est moins franche, moins savante.— Tabagies et corps-de-garde.— E. F.
Vente 1852 : Intérieur d'une Tabagie, 800 fr.
Vente 1878 : Fumeurs attablés, 1,280 fr.

CRAMER (N.), né à Leyde 1670-1710. Elève de Moris et de Moor.—Portrait, intérieurs.—E. H.

CRANACH ou CRANACH LE VIEUX (Lucas Sunder dit), peintre et graveur, né à Cranach 1472-1553. Elève de son père.—Hist., portrait.—E. A.
Vente 1881 : Tableau religieux, 275 fr.

CRANACH LE JEUNE (Lucas), fils du précédent et collaborateur de son père, né à Wittemburg 1515-1586.—Histoire, portrait.—E. A.

CRANENBURGH (Henri VAN), né à Amsterdam 1754-1832. Elève de Barbiers. —Paysage vues de ville.—E. H.

CRANS ou CRANSS (Jean), né à Anvers 1480. Doyen de la corporation de Saint-Luc 1523. — Histoire religieuse. —E. F.

CRAYER, KRAYER ou CRAEYER (Gaspard DE), né à Anvers 1582-1669. Elève de Raphaël Coxie. Imita Rubens pour l'exécution, mais avec moins de feu. Cependant il avait plus de correction dans le dessin. S'est approché de Van Dyck pour le coloris au point que l'on confond souvent ces deux maîtres qui furent amis. — Histoire, portrait. — E. F.
Vente Fesch 1845 : L'Orgie, 652 fr.
Les Musées de Gand et d'Anvers possèdent les plus belles œuvres de ce peintre.

CREPU (N.), né à Bruxelles 1685-1742. Cet artiste qui était lieutenant en Espagne, est parvenu sans maître à peindre des fleurs qui comptent parmi les meilleures du genre. — Fleurs.
Vente 1873 : Vase de fleurs, 250 fr.

CRISTUS ou CRISTA (Pierre), flor. au XVe siècle. — Histoire, portrait. — E. F.

CROOST (Antonie VAN DER), né à Reenen, flor. en 1650. — Vues de villes, paysage. — E. H.

CUYCK (Pierre VAN) LE VIEUX, né à La Haye 1687-1767. Elève de Math. — Hist., portrait. — E. H.

CUYCK DE MIERHOP (François VAN), né à Bruges 1640-1678. — Figures, animaux, poissons. — E. F.

CUYLEMBURG (C. VAN), né à Utrecht, flor. au XVIIIe siècle. — Portrait, paysage. — E. H.

CUYP (Benjamin), né à Dordrecht, flor. au XVIIe siècle. Imitateur de Rembrandt.— Histoire, paysage. E. H.

CUYP ou KUYP (Albert), né à Dordrecht 1605-1683. Elève de Jakob-Gerritz Cuyp, son père, neveu du précédent. Bon coloris, exécution large et facile. Rivalise avec Claude Lorrain pour les effets de soleil. Etude approfondie des *Heures* de la journée. — Animaux, paysage, marine, portrait. — E. H.
Imitateur : Jakob Van Stry.
Jusqu'en 1750, les meilleurs tableaux d'Albert Cuyp se payaient au plus 30 florins. Les amateurs français et anglais les recherchèrent si bien que leur valeur vénale (Vente de M. Linden, amateur de Dordrecht) avait déjà au moins quadruplé en 1785,
Vente de Berry 1837 : Avenue du Château, 18,000 fr.
Vente de Morny 1852 : Pâturage, 10,000 fr.
Vente Papin 1873 : Le Chasseur, 9,100 fr.
Vente San-Donato 1880 : Bords de l'Issel, 5,200 fr.
Vente Wilson 1881 : L'Artiste dessinant d'après nature, 73,000 fr.

CUYPERS (Thiéry), né à Dordrecht 1733-1796. Élève de Schuman. — Genre. — E. H.

D

DAEL (Jean-François VAN), né à Anvers 1764-1840. Acquit une grande réputation comme peintre de fleurs et de fruits. — E. F.
Vente R. de La Salle 1881 : Vase de fleurs, 3,500 fr.

DAELE (Jean VAN), flor. en 1560. Peignait les rochers avec beaucoup de vérité. — Paysage.—E. F.

DAES (Jacques VAN DER) 1623-1673. Élève de Nicolas Mayer.— Paysage, figures. — E. F.

DAES (Simon VAN DER) flor. en 1653. Élève et imitateur de son père.— Paysage, — E. F.

DAIWAILLE (Jean-Auguste), né à Cologne 1786-1850. El. de Lelie.—Portrait, paysage.—E. A.

DALENS (Dirk-Thierry), né à Amsterdam 1659-1688. El. de son père Guillaume. A peint dans la manière de Hondekoeter. —Paysage, oiseaux (surtout les Palmipèdes), — E. H.
Vente 1863 : Canards et Bécasses, 680 fr.

DAM (Vautier), né Dordrecht 1726-1786. Élève de Schouman.—Oiseaux, animaux. —E. H.

DAMERY (Walter), né à Liége 1614-1678. Travailla avec Pierre de Cortone.— —Histoire, portrait.—E. F.

DAMERY (Simon), né à Liége 1597-1640. Elève de J. Taulier.—Hist.—E. F.

DAMESZ (Lucas) dit LUCAS DE LEYDE, né à Leyde 1494-1533.—Hist., port.—E.H.

DANCKERTS (Henri), né à La Haye 1630.—Marine, vues de villes.—E. H.

DARNANT, né à Dessan (Allemagne) 1851. Elève de l'Académie de Vienne. E. U. 1878 Paris.—Paysage.—E. A.

DASVELT, né à Amsterdam 1776-1855. Elève de Stoekvisch.—Animaux, paysage. —E. H.

DE BRAEKELEER (Ferdinand), né à Anvers 1792. Chevalier de Léopold 1839, Officier 1872. E. U. 1878 à Paris.—Genre, paysage.—E. F.

DE BRAEKELEER (Henri), fils du précédent, né à Anvers. Méd. d'or à Bruxelles 1872.—Paysage, genre.—E. F.

DEFREGGER (F.), né à Stronach (Autriche) 1835. Elève de Peloty. — Genre. —E. A.

DE HEUVEN (Théodore), né à Eecloo 1817. Chevalier de Léopold 1881.—Paysage.—E. F.

DEKKER ou DEKER (Conrad), peintre et graveur. Vivait de 1637-1680. Bon paysagiste. Van Ostade et Van den Velde ont peint des figures dans ses tableaux.—Paysage.—E. H.
Vente Fesch 1845 : Maison rustique, 1,000 fr.
Vente P. 1874 : Effet du Matin, 780 fr.
Vente Wilson 1881 : Le Pont de Bois, 5,000 fr.

DEKKER (François). né à Harlem 1684-1751. Elève de Hongs.—Hist., pays.—E. H.

DELEN ou DEELEN (Dirck VAN), né à Alkmaar 1607. Flor. en 1650. Elève de F. Hals. Palamède et Wouvermans peignaient des figures dans ses tableaux.— Intérieurs d'églises et monuments, salons enrichis de figures.—E. H.
Vente 1861 : Intérieur d'église, 700 fr. De 300 à 800 fr.

DELFF (Jacques-Guillaume) le Vieux, né à Delft. Flor. 1590.— Hist., portrait.—E. H.

DELFF (Corneille), né à Delft. Flor. en 1600. Elève de son père et de Haarlem.— Nature morte.—E. H.

DELFT (Nicolas), flor. au XVIIe siècle. El. de Mirevelt.—Histoire, portrait.

DELMONT (Dieudonné), né à St-Fron 1581-1634. Elève de Rubens.—Hist.—E.F.

DELPERÉE (Emile), né à Liége. Méd. d'or à Bruxelles 1878.— Genre, aquarelle. —E. F.

DELVAUX (Édouard), né à Bruxelles 1806-1873. Elève de Van Assche.—Paysage. —E. F.

DELVAUX (Ferdinand), né à Bruxelles 1782-1815. Elève de Leas.— Hist., genre. —E. F.

DENEYN (Pierre) 1597. Elève de Van de Velde.—Paysage, animaux.—E. H.

DENIS (Simon-Alexandre), né à Anvers 1755-1813. Elève d'Antonissen, vécut surtout en Italie.—Paysage.—E. F.

DENNER (Balthasar), né à Hambourg 1685-1749. Apprit les premiers principes de son art à Dantzig. Plus tard on le trouve à Berlin, auprès de Frédéric II, et dans toutes les cours d'Allemagne où il peint les souverains et les grands seigneurs, en Hollande et à Londres. Dessin peu correct dans ses tableaux de genre ; plus célèbre comme portraitiste; exécution admirable de fini, sans sécheresse, imitation scrupuleuse de la nature : on y voit les pores de la peau, on y compte jusqu'au plus faible pli.
Denner a même quelquefois peint dans la pupille de l'œil les objets qui s'y reflétaient.—Genre, portrait.—E. H.
Vente comte de Morny 1852 : Portrait de vieille Femme, 18,900 fr.
Vente 1881 : Portrait de Femme, 8,000 f.
L'empereur Charles VI a payé 4,700 florins un portrait de Vieille Femme, aujourd'hui au Musée de Vienne.

DE PRATERE (Edmond), né à Courtrai 1826. Méd. d'or à Bruxelles 1878, chevalier de Léopold 1881.— Animaux. —E. F.

DEUTCH (Jean-Rodolphe), fils de Nicolas. Floriss. à Bâle en 1560. El. de Maxime. —Hist., port.—E. A.

DEWEIRDT (Charles), né à Bruges 1799-1855. El. de Simoneau.—Hist.—E. F.

DEYNUM (Jean-Baptiste VAN), né à Anvers 1620-1669.—Nature morte.— E. F.

DEYSTER (Louis de), né à Bruges 1656-1711. S'inspira de Rubens. Clair-obscur remarquable, beaucoup de mouvement. —E. F.

DEYSTER (Anne de), né à Bruges 1690-1747. Elève et imitateur du précédent. — Hist., paysage.—E. F.

DICHT, florissait en 1650. Peignit les ustensiles de cuivre, dans le genre de Kalf.—Intérieurs de cuisines.—E. H.

DIDAY (François), né à Genève. Méd. 1840, 1re cl. 1841 à Paris. Chevalier 1842. —Paysage, vues de Suisse.—E. A.
Elève : Calame.
Vente 1874 : Entrée de Forêt, 980 fr.

DIEPENBEEK (Abraham VAN), né à Bois-le-Duc 1607-1675. D'abord peintre verrier. Elève et imitateur de Rubens. Fit un court séjour en Italie, revint à Anvers où il fut nommé Membre de l'Académie de Saint-Luc. Coloris vigoureux, bon clair-obscur, rare sentiment d'élégance.
Les tableaux de ce maître sont rares ; il a laissé beaucoup de dessins et de compositions.—Histoire, portrait, vitraux.—E.F.
Vente Northwick 1859 : Portrait, deux fires, 18 guinées.
De 400 à 1,500 fr.

DIEST (Guillaume VAN), né à La Haye. Flor. en 1640.—Marine, grisaille—E. H.

DIETRICH (Jean-Georges), né à Weissensée 1684-1752.—Hist., miniature.—E. A.

DIETERICH ou DIETRICH (Chrétien-Guillaume), peintre et graveur, né à Weimar 1712-1774. Fils et élève du précédent

et d'Alexandre Thiele. Etudia les œuvres d'Ostade, Berghem et Karel du Jardin. Imita Rembrandt pour le clair-obscur et Watteau pour le coloris et la grâce.—Histoire.—E. A.
Vente Laperrière 1825 : Sainte-Famille, 1,700 fr.
Vente Fesch 1845 : Fuite en Egypte, 876 fr.
Vente Aguado 1880 : Présentation au Temple, 3,500 fr.
Vente J. Wilson 1881 : L'Indifférente, 1,250 fr.

DIETZSCH (Jean-Albert), né à Nuremberg 1720-1782.—Paysage, batailles.—E.A.

DIETZSCH (Jean-Christophe), né à Nuremberg 1710-1769.—Paysage.—E. A.

DILLENS (Adolphe), né à Gand (Belgique). Méd. 3e cl. 1855 à Paris.— Genre. —E. F.

DE SCHARUPHELEER (Edmond), né à Bruxelles 1824. Méd. d'or à Bruxelles 1866. Chevalier de Léopold 1869.—Paysage.—E. F.

DIRCK (Jacob VAN), né à Harlem. Flor. au XVIIe siècle.—Portraits très-estimés.— E. H.

DITMAR ou DIETMAR, flor. en 1680. Imitateur de Rembrandt.—Portrait.—E. A.

DITTENBERGER (J.-Gustave), né à Neneweg. Elève de Gros et Rottman.—Hist., genre.—E.-A.

DOES (Jacques VAN DER), né à Leyde 1623-1673. Elève de Nicolas Moyaert. Les tableaux de cet artiste ont poussé au noir. Bonne exécution.—Animaux, chèvres, moutons.—E. H.
De 300 à 800 fr.

DOES (Simon VAN DER), né à Amsterdam 1653-1701). Elève du précédent, dont il suivit la manière.—Pays., anim.—E. H.

DONCKT (J.-Octave VAN DER), né à Alost 1757-1814. Elève de Ricke.—Portrait, miniature.—E. F.

DONGEN (Djonis VAN), né à Dordrecht 1748-1802. Elève de Savary.—Pays.—E. H.

DONKERS (Jean et Pierre), nés à Gouda. Jean est mort jeune, sans réputation, et flor. à Paris 1665.—Pierre a laissé de bons portraits.—E. H.

DONOP (le baron), flor. au XVIIIe siècle. —Paysage, animaux, genre.—E. A.

DOORNIK (Jean VAN), né à Leyde. Imitateur de Ph. Wouvermans. — Paysage, genre, animaux.—E. H.

DOORSCHOT, né à La Haye.—Paysage avec figures, marine.—E. H.

DORN (Joseph), né en 1759. Imitateur de Gérard Dow et Mieris.— Intérieurs, figures. —E. H.

DORNER (Jacques le Vieux) 1741-1813. Elève de Rosch.— Portrait, genre.—E. A.

DORRE (Wiltschut-Hugues VAN), né à Rotterdam.—Paysage, animaux.—E. H.

DOU ou DOW (Gérard), né à Leyde 1598-1674 ou 1680. El. de Rembrandt. Cet artiste a laissé des chefs-d'œuvre de patience et d'exactitude. Ses tableaux sont d'un grand fini; aucun détail de la nature ne lui a échappé. Sa couleur est bonne, son dessin correct, son clair-obscur rivalise avec celui de son maître.—Figures, intérieurs.—E. H.
Elèves et imitateurs : Mieris le père, Mieris (Guillaume Van), Terburg, Metzu, Brakemburg, Moor, Schalken, Netscher (Gaspard), etc.
Vente Hérard 1832 : Portrait du peintre, 19,250 fr.
Vente Héris 1861 : L'Empirique, 8,100 f.

DOUFFET (Gérard), né à Liége 1594-1660. Etudia dans l'école de Rubens.— Histoire.—E. F.

DOUVEN (Jean-François), né à Ruresmonde 1655-1727. Elève de Lambertin.— Histoire, portrait.—E. H.
Vte Vanloo 1881 : Le Violoniste, 4,200 fr.

DOUVEN (Barthélemy), né à Dusseldorf 1688. El. de Van der Verf.—Histoire, portrait.—E. H.
Vente 1881 : Suzanne et les Vieillards, 650 fr.

DRENER (Adrien VAN), flor. en 1670. —Paysage, marine.—E. H.

DRILLENBURG (Wilhelm), né à Utrecht 1625. El. d'Abraham Bloemaert. A imité la touche et le genre de Both.—Paysage. —E. H.

DROOGLOOST ou DROECH-FLOOT Joost-Cornelitz), né à Utrecht. Flor. vers 1630. A peint dans le genre de Téniers ; son pinceau n'est pas aussi moelleux. Ses tableaux abondent en figures.— Vues de Hollande, paysage et kermesses. — E. H.
Vente 1867 : Une Foire dans un Village, 1,280 fr.
Vente 1874 : Paysage et figures, 675 fr.
De 500 à 1,500 fr.

DROOST (VAN), né en 1638-1694.- El. et imitateur de Rembrandt. Etudia à Rome les maîtres. Dessin correct, facilité d'exécution.—Histoire.—E. H.

DRUIVESTEIN (Arthur), né à Harlem 1577-1627.—Paysage, animaux.— E. H.

DUBBELS (Henri), flor. au XVIIe siècle. —Marine, Effets de Neige.—E.H.

DUBBELS (Jean), flor. en 1716. El. de Backhuysen.—Marine.—E. H.

DUBOIS (Chrétien), né à Amsterdam 1766-1837. El. d'Andriessen.— Paysage. —E. H.

Vente Marquis de R. 1873 : Un Château, 1,100 fr.

DUBOIS (Simon), floriss. en Flandre au XVIIIᵉ siècle. El. de Wouvermans.—Batailles, portrait.—E. F.

DUBORDIEU (Pierre-Louis), né à Amsterdam 1815. El. de Van Ravenswaay.— Paysage, genre.—E. H.

DU CHATEL (François), né à Bruxelles. Flor. en 1650. Elève et imitateur de D. Téniers.—Genre, portrait.—E. F.

DUCK (Jacques), né à Utrecht. Flor. en 1625.—Histoire, intérieurs.—E. H.

DUCQ ou DUC (Jean Le), peintre et graveur, né à La Haye 1636-1693. Elève de Paul Potter. Beau coloris, exécution soignée ; il peignait des corps-de-garde et des scènes militaires.

On confond quelquefois ses tableaux avec ceux de Zacht-Leéven, mais nous trouvons Duc bien supérieur à ce maître. Il fut directeur de l'Académie de La Haye 1671.— E. H.

Vente 1858 : Cavalier devant un corps-de-garde, 5,000 fr.

Vente 1879 : Intérieur de Corps-de-garde, 1,870 fr.

Vente Duclos 1879 : L'Espion, 3,000 fr

DUCQ (Joseph-François), né à Ledeghem 1762-1829. El. de Suvée. Etudia en France et en Italie. Peintre du roi des Pays-Bas, Membre de l'Institut à Anvers.—Histoire, portrait.—E. F.

DUCROS (Pierre), né en Suisse 1745-1810. Peintre estimé. — Paysage, vues de villes.—E. A.

DU JARDIN (Karel). Voir JARDIN.

DUNKER (Balthasar), né à Sobre, près Stralsund. Flor. en 1780. Elève de Jacques Hacquert et de N. Hallé.—Paysage, ruines, animaux.—E. A.

DUPONT dit POINTIE, né à Bruxelles 1660-1712. Acquit la réputation par ses paysages. Bout peignait les figures dans ses tableaux.— Paysage, architecture.—E. F.

DUPRÉ (Daniel), né à Utrecht 1734-1780.—Portrait, paysage, oiseaux.—E. H.

DURAND (Simon), né à Genève. Elève de Meun. Méd. 3ᵉ classe Paris 1875.—Genre.—E. A.

DURER (Albert), peintre et graveur, né à Nuremberg 1470-1527. Fils d'un orfèvre estimé. Elève de Wolgemuth. Fut un des premiers peintres qui réforma le goût et le genre des anciennes Ecoles Allemandes. Par la finesse et la netteté de son burin, il fit faire de grands progrès à la gravure. Son génie fécond, une pensée vigoureuse, ses compositions variées, sa couleur brillante lui ont acquis la gloire d'avoir été le restaurateur de la peinture en Allemagne.

On pourrait lui reprocher de la dureté et de la raideur dans ses contours, de l'exagération dans la musculature et peu de noblesse dans ses expressions.—Hist., gravure.—E. A.

Vente Guilaume II 1850 : Saint Hubert, 7,980 fr.

DUSART (Cornille), né à Harlem 1665-1704. Elève d'Adrien Van Ostade. Son coloris est moins transparent que celui de son maître, mais ses compositions sont plus nobles et plus spirituelles. Il règne de la fraîcheur dans ses œuvres ; l'expression de ses figures est amusante.—Genre, intérieurs, scènes de la vie rurale.—E. H.

Vente 1859 : Assemblée générale de Villageois, 1,380 fr.

Vente 1876 : Danse de Paysans, 1,800 fr.

Vente Wilson 1881 : Une Kermesse, 15,000 fr.

Vente Tencé 1881 : Fête rustique, 3,390 fr.

DUVAL (Robert), né à La Haye 1644-1732. El. de Nicolas Wielin et de Pierre de Cortone.—Histoire, portrait.—E. H.

DUVENÈDE (Marc VAN), né à Bruges 1674-1729. Elève et imitateur de Carlo Maratti.—Histoire.—E. H.

DYCK (Antoine VAN), né à Anvers 1599-1641. El. de Van Balen. Entra en 1615 dans l'atelier de Rubens.

Après de longs voyages en Italie, à Venise où il étudia les grands coloristes à Rome, Florence, Turin, Naples et Gênes, il passa en Angleterre à la fin de 1627.

Cinq ans plus tard, il revint en Anvers, où il fit le portrait de Marie de Médicis et de Gaston d'Orléans, réfugiés en Flandre.

En 1632, il se rendit pour la seconde fois en Angleterre, y fonda une école de peinture ; fut créé chevalier, et nommé premier peintre du roi Charles Iᵉʳ, l'année suivante.

Après une vie de plaisir, de luxe et d'excès, il épousa Marie Ruthen, d'une grande famille d'Ecosse ; puis il revint en Flandre, d'où apprenant que le roi Louis XIII était dans l'intention de faire décorer la galerie du Louvre, il vint à Paris solliciter cette commande. Ce travail avait été donné au Poussin.

Van Dyck repassa en Angleterre 1640, peu après la dispersion de la famille

royale et le supplice de son protecteur lord Strafforl. Il ne fit plus que languir et mourut à Londres en 1641.

Les Portraits de Van Dyck sont admirables de couleur et d'exécution, son dessin est correct, ses formes élégantes, ses expressions fines, ses attitudes simples et naturelles.—Histoire, portrait.—E. F.

Elèves et imitateurs : Beck, Gandy Gonzales Coques et d'autres.

Vente Patureau 1857 : Portrait, 15,000 f.

Vente Hérard 1832 : Le Baiser de Judas, 10,000 fr.

Vte 1877 : Portrait d'homme, 30,000 fr.

DYCK (Philippe Van), dit LE PETIT VAN DYCK, né à Amsterdam en 1680-1752. Elève d'Arnold Boonen. A suivi le genre de Gérard Dow et Miéris.—Histoire, portrait.—E. H.

Vente Perregau 1841 : Chaste Suzanne, 3,050 fr.

Vente Papin 1873 : La Servante Amoureuse, 2,460 fr.

DYL (Thiery VAN), né à Amsterdam 1742-1814. Elève de Van der Myn.— Paysage, figures.—E. H.

E

ECK (N. VAN), né à Bruxelles. Flor. en 1690.—Fleurs.—E. F.

ECKARD (Georges), né à Hambourg 1769-1794.—Portrait.—E. A.

EDEMA (Gérard), né à Frise 1652-1700. El. d'Everdingen.—Paysage.—E. H.

EECKHOUT (Antoine VAN DEN), né à Bruges. Flor. en 1680. Beau-frère de L. Deyster. Ce dernier faisait les figures, Eeckhout peignait les fleurs.—E. F.

EECKHOUTH (Jacques-Joseph), né à Anvers 1793-1861.— Histoire, portrait.— E. F.

EECKOHUT ou HECKOUT (Gerbrandt VAN DEN), né à Amsterdam 1621-1674. Elève et imitateur de Rembrandt, qu'il a imité pour le coloris et l'exécution ; sa couleur est moins transparente. — Histoire , portrait. — E. H.

Vente 1851 : Adoration du Veau d'or, 1,200 fr.

Vte 1875 : Sujet mythologique, 1,520 fr, De 500 à 1,500 fr.

EGMONT (Juste VAN), né à Leyde 1602-1648. Élève de Rubens. Simon Vouet l'employa à composer les cartons pour les manufactures de tapisseries. Membre de l'Académie de Peinture 1648. — Histoire, portrait. — E. F.

EHBERHARD (Conrad), né à Hindelang (Bavière) 1768-1820. Exécution précieuse. — Histoire. — E. A.

EHINGER (Gabriel), né à Augsbourg 1652-1736. — Hist. et paysage. — E. A.

EHRENBERG (Guillaume-Schuper VAN). Florissait en 1665. — Intérieurs d'églises, architecture. — E. F.

EHRENSTAL (David CLOCKER D'), né à Hambourg 1629-1698. El. de P. de Cortone. —Histoire, portrait, animaux. — E. A.

EHRET (Georges-Denis), né à Bade 1710-1770. — Fleurs, plantes, insectes. — — E. A.

EICHLER (H.), né à Vienne (Autriche) 1844. Élève de Christian Ruben et Schilcher. - Genre. — E. A.

EICHLER (Godefroid) LE VIEUX, né à Augsbourg 1677-1757. Elève de Carle Maratti. — Histoire, portrait. — E. A.

EIMMART (Georges-Christophe), né à Ratisbonne 1638-1705. Élève de Marie-Claire Eimmart. — Histoire , portrait, émail. — E. A.

EKELS (Jean) LE VIEUX, né à Amsterdam, 1724-1781. Imitateur de Van der Heyden, et quelquefois de Berghem et Asselyn.— Paysage, vues de villes.-E. H.

ELBURCHT (Jean VAN) dit LE PETIT-JEAN), né à Elburg 1500-1546. — Histoire, portrait, marine. — E. H.

ELLIGER (Antoine), né à Amsterdam 1711-1781. — Histoire, genre. — E. H.

ELST (Pierre VAN DER), flor. au XVIIe siècle. El. de Gérard Dow.— Genre, effets de lumière.—E. H.

ELZEVIER (Arnold), flor. en 1645.— Paysage, incendie, effets de lumière.— E. H.

ELZHEIMER ou ELSEIMER (Adam), né à Francfort-sur-le-Mein 1574-1620. El. de Philippe Oftenbach, qu'il surpassa. Les compositions historiques de petites dimensions, les effets de nuit et les clairs de lune étaient les tableaux qu'il peignait de préférence. Ses ouvrages sont d'un précieux fini ; ils ont l'apparence de miniatures, son dessin correct.—Histoire, paysage.—E. A.

Elèves et imitateurs : Goudt Thoman (Jacques-Ernest), Neer (Aert Van der), Mojaert (Closs-Nicolas).

Vte Hérard 1833 : Stellion et Cérès, 167 f.

Vente Giroux 1851 : Adoration des Rois, 270 fr.

Vente 1875 : Nymphe surprise, 1,580 fr.

EMELRAET, flor. à Anvers 1630. Contemporain de Meyssens. Etudia à Rome et fut un des bons paysagistes de son école. Quellin le père peignait des figures dans ses tableaux.—Paysage. — E. A.

ENGELBRECHTSEN (Corneille), d'origine suédoise, né à Leyde 1468-1533. Imitateur de Van Eyck.—Histoire.—E. H.

ENGHELRANS (Corneille), né à Malines 1527-1583.— Histoire, peinture à la détrempe.—E. F.

ERASME (Guérit ou Didier), né à Rotterdam 1465-1536. Assez estimé.—Histoire.—E. H.

ERMELS (Jean-François), né en 1641-1693. El. de Haltzmann.—Paysage, architecture.—E. A.

ERNST (R.), né à Vienne 1854. Elève d'Eisenmenger. E. U. 1878 Paris.— Portrait.—E. A.

ERTEBOUT, flor. au XVIIe siècle. Imitateur de David Téniers.—Paysage, intérieurs.—E. F.

ERTHEYCK (Edouard VAN), né à Oosterhout, flor. en 1840. El. de Dekeyser.— Histoire, genre.—E. F.

ES (Jacques VAN), né à Anvers en 1590. Touche légère, beaucoup de vérité et de finesse. — Poissons, crabes, fleurs, raisins, etc.—E. H.

ESSELENS (Jacques), né à Amsterdam. Flor. au XVIIe siècle. Elève de Rembrandt. —Paysage, marines.—E. H.

EVERDINGEN (Albert VAN), peintre et graveur, né à Alkmaart 1621-1675. Elève de Roland, Savary et de Pierre Molyn. Bon paysagiste ; il a emprunté les sites de la Norwège. Il peignait également la marine avec succès. Couleur brillante, exécution facile.—Paysage.—E. H.
Vente Marquis de R. 1873 : Paysage, Cascade, 2,870 fr.
De 500 à 3,000 fr.

EVERDYCK (Cornille). Flor. vers 1660. A laissé des portraits très-estimés. — Portrait.— E. H.

EYCK (les frères Nicolas et Gaspard). Florissaient au XVIIe siècle. — Batailles, scènes maritimes. — E. F.

EYCK (les frères Hubert et Jean VAN), nés à Maas-Eych ou Eyck-sur-Meuse : Hubert 1366-1426, Jean 1356-1441. Ce dernier, surnommé Jean de Bruges, découvrit les procédés de la peinture à l'huile, et l'enseigna à plusieurs élèves et à Antonello de Messine qui l'importa en Italie. — Histoire, portrait. — E. F.
Vte Guillaume II: Annonciation, 5,375 fr.

Vente à Gand : Les Volets de l'*Agnus Dei*, au roi de Prusse, 411,000 fr.
Ces volets avaient été vendus en 1816 par les chanoines de Gand, 6,000 fr.

EYCKENS (Pierre) LE VIEUX, né à Anvers 1599-1649. Peignait des camaïeux et des figures dans les paysages de quelques peintres. — Histoire, figures. — E. F.

EYNDEN (François VAN), né à Nimègue 1733-1824. — Fleurs, fruits, vues de villes. — E. H.

EYNDEN (Jacques VAN), né à Nimègue 1747-1829. — Portrait, paysage. — E. H.

F

FABER (Martin-Herman), né à Bruges. Florissait au XVIIe siècle. — Histoire, portrait. — D. F.

FABRICIUS (Karel ou Carle), né à Delft 1624-1654. Excellent peintre dont la réputation ne vint en France qu'à la suite des guerres avec la Prusse 1806. Dessin correct, perspective savante. Ses portraits sont très-appréciés. — Portrait, paysage, architecture. — E. H.

FAES (Peter VAN DER) dit LE CHEVALIER LELY, né à Saest (Westphalie)) 1618-1680. Elève de Pierre Grebber. Se rendit en Angleterre, où il peignit Charles Ier, Cromwell et Charles II. — Portrait.— E. A.
De 500 à 1,500 fr.

FAISTENBERGER (Antoine), Inspruck 1678-1722. Elève de Bouritsch.— Paysage. — E. A.

FALENS (Carle VAN), né à Anvers 1684-1733. Elève de F. Franken. Imitateur de P. Wouvermans. Membre de l'Académie de France 1726.— Paysage, chevaux. — E. F.
De 500 à 2,000 fr.
Vente 1876: Halte de cavalerie, 1,285 fr.

FANTON LE KEU (Ferdinand), né à Liège 1791. Elève d'Hennequin.—Paysage. — E. H.

FARGUE (Marie LA), née à La Haye. Florissait au XVIIIe siècle. — Intérieurs. — E. H.

FARGUE (Paul LA), né à la Haye. Florissait en 1780. — Paysage, figures et animaux. —E. F.

FASSIN (LE CHEVALIER Henri-Joseph), né à Liège 1728-1811.— Paysage, animaux. — E. F.

FAY (Joseph), né à Cologne. Méd. 3e cl. 1845 à Paris.— Hist. — E A.

FEDES (Pierre), né à Harlingen 1588-1634. Excellent peintre de portraits.— E.H.

FERG (François-Paul), né à Vienne 1689-1740. Elève de son père et de J. de Graff. Imitateur de Berghem et de Wouvermans.— Paysage, figures, animaux.— E. A.

FICTOOR. Voyez VICTOOR.

FISCHER (Joseph), né à Vienne 1767-1822.—Portrait, genre.— E. A.

FISCHER (H.), né à Salzbourg 1848. Elève de Jacoby et de Lichtenfels.—Paysage.—E. A.

FISCHER ou FISCHES (Isaac), né à Augsbourg 1677-1705.—Hist., portrait.— E. A.

FISEN (Englebert), né à Liège 1655-1733. Elève de Flemalle.—Histoire.—E.F.

FLAMAEL ou FLEMALLE (Bertholet), né à Liège 1614-1675. Elève de Gérard-Doufflet. Reçu de l'Académie de Paris 1647; comblé de distinctions par Louis XIV. Bonne couleur, dessin correct.—Histoire. Elèves : Carlier, Englebert.

FLEMALLE (Guillaume), né à Liège. Flor. en 1670.—Hist., portrait.—E. F.

FLAMEN, FLAMAEL ou FLEMALLE (Albert), né à Bruges. Flor. en 1655.—Paysage, oiseaux, poissons.—E. F.

FLINCK (Govaert), né à Clèves 1616-1660. Elève de Lambert Jacobs. Imitateur de Rembrandt. S'inspira également de Murillo.— Histoire, portraits. Ses portraits sont très-estimés.—E. H.
Vente Wilson 1881 : Portrait d'homme, 650 fr.
Vente de 600 à 2,500 fr.

FLORIS (FRANZ-FRANÇOIS DE VRIENDE ou FRANZ-FLORENZ, surnommé le RAPHAEL FLAMAND), né à Anvers 1520-1570. S'inspira surtout de Michel-Ange.—Histoire, portrait. Il eut pour imitateurs les Franck, Mentor et Béer.—E. F.
Vente 1878 : Le Mauvais Riche, 1,820 fr.

FLORIS (Cornille), né à Anvers. Flor. en 1604. Elève de son père.—Histoire, portrait.—E. F.

FOCK (Hermann), né à Amsterdam 1766-1822. Elève de Parbiers.— Paysage, architecture, vues de villes.—E. H.

FOLZ ou FOLTZ, né à Bingen en 1795. Elève de Cornelius.—Hist., genre.—E. H.

FONTAINE (Pierre-Joseph LA) 1775-1835.—Intérieurs d'églises.—E. H.

FOUQUIER ou FOUCHIER (Bertrand) 1609-1674. Elève de Bylert et de Van Dyck. Imitateur de Brauwer.—Intérieurs.—E.F.

FOUQUIÈRES (Jacques), né à Anvers 1580-1611. Elève de Breughel de Velours et de Rubens qui lui donnait quelquefois à orner le fond de ses tableaux. Louis XIII lui donna des lettres de noblesse ; ses arbres sont bien touchés, mais peu variés; son coloris est froid, souvent vert; ses eaux transparentes ; les figures sont bien dessinées et agréablement touchées. — Paysage, figures.—E. F.
Vente comte de B. 1873 : Paysage, 400 f.

FRAISINGER (Gaspard), né à Ingolstadt vers 1590.—Hist., portrait.—E. A.

FRANÇOIS (Lucas), né à Malines 1574-1643. Contemporain d'Elzheimer.—Hist. portrait.—E. F.

FRANCK (François) dit LE VIEUX. Né à Anvers 1544-1616. Un des bons Franck. — Histoire. — E. F.

FRANCK (François) dit LE JEUNE, élève du précédent. — Né à Anvers 1581-1642. Étudia à Venise les fêtes et carnavals. — Histoire, genre. — E. F.

FRANCK (Jérôme), né à Anvers. Florissait en 1580. Imitateur de Flore. Peintre d'Henri III. Étudia en Italie. — Histoire sainte et romaine. — E. F.

FRANCK (Jean-Baptiste), élève et imitateur de Sébastien Franck, né à Anvers. Flor. au XVIIe siècle. Un des meilleurs peintres de la grande famille des Franck. —Histoire, genre. — E. F.

FRANCK (Maximilien) a suivi le genre et la manière de Jean-Baptiste Franck. — E. F.

FRANCK ou FRANCKEN (Ambroise), né à Anvers. Florissait en 1620. — Histoire. — E. F.
Vente 1879 : L'Enfant prodigue, 650 fr.

FRANCK (Gabriel), flor. à Anvers 1630. Directeur de l'Académie de cette ville.— Histoire romaine et religieuse.—E. F.

FRANCK (Constantin), né à Anvers 1694. Membre de l'Académie.—Hist., batailles.—E. F.

FRANCK (Sébastien), frère de Franck (François) le Jeune, né en 1573-1646. Elève de Van Noort. — Batailles, figures, animaux.—E. F.
Vente 1881 : Réunion de figures dans un parc, 450 fr.
On compte plus de trente peintres du nom de Franck de cette même école qui ont suivi le même genre, et produit dans le même goût ; il est impossible qu'il n'y ait pas quelque confusion.

FRANQUART (Jacques), né à Bruxelles 1596-1652. El. de Rubens.—Hist.—E. F.

FRANS, né à Malines 1539. El. de Van Cleef.—Histoire, genre.—E. F.

FRANSZ, né à Helvezor vers 1569. Fl. à Amsterdam en 1600. — Histoire.—E. A.

FREEZEN (J.-Georges), né à Heidelberg 1701. Etudia le genre de Van Dyck. — Histoire, portrait.— E. A.

FREIDLANDER, né à Kohljanowitz (Bohème) 1825. Elève de F. Valdmuller. E. U. 1878 Paris.— Genre.— E. A.

FREIDLANDER (Mlle C.), née à Vienne 1856. Elève du précédent.— Nature morte. —E. A.

FRENEENBERGER (Sigismond), né à Berne 1745-1801. — Portrait, genre, paysage.—E. A.

FRENDWEILLER (Henri), né à Zurich 1755-1795.— Histoire, portrait.—E. A.

FRIENDRICH (Gaspard-David), né à Greifswalde (Poméranie) 1774-1847. — Paysage, animaux.—E. A.

FROHLICHER (O.), né à Munich. E. U. Paris 1878.—Paysage.—E. A.

FRUYTIERS (Philippe), né à Anvers. Floris. en 1660. Compositions qui se recommandent par le goût et la grâce. Bon coloris. Ce peintre se distingua également comme miniaturiste.—Hist., port.— E. F.

FUESSLI (Jean) LE VIEUX, né à Zurich 1709-1793. Elève de Loutherbourg.—Paysage, animaux.—E. A.

FÜRSTEMBERG (Baron DE), flor. vers 1665.—Intérieurs d'églises.—E. A.

FUX (J.), né à Steinhof (Basse-Autriche) 1842. Elève de C. Ruben.—Histoire, genre. —E. A.

FYOLL (Conrad), né à Francforti, flor. en 1450.—Histoire.— E. A.

FYT (Johannes), né à Anvers 1625-1671. Travailla souvent avec Rubens et Jacques Jordaens. Coloris d'une grande fraîcheur. Exécution remarquable, surtout en ce qui touche la plume, le poil et la laine des animaux. Sa touche se distingue par le moelleux. — Nature morte, fleurs, fruits. —E. F.

Vente Le Roy d'Étiolles 1861 : Intérieur d'office, 820 fr.

Vente marquis de R. 1873 : Chasse à courre, 10,000 fr.

Même vente : Le Cellier, 2,100 fr.

Vente San - Donato : Fruits, gibier, 18,000 fr.

G

GAAL (Bernard), Flor. en 1665 à Harlem. Elève de Wouvermans. — Batailles, chevaux.—E. H.

GAAL (Pierre), né à Middelbourg 1769-1819. Elève de Schwakhart. — Portrait, paysage.—E. H.

GAAST (Michel DE), né à Anvers 1508-1564. — Ruines de l'ancienne Rome, figures, animaux.—E. F.

GABBER (Ambroise), né à Nuremberg 1764-1832.—Genre, paysage.—E. A.

GABRIEL (Paul-Joseph), né à Amsterdam 1828. Chevalier de l'ordre de Léopold 1878, E. U. 1878 à Paris.— Paysage.— E. H.

GAELEN (Alexandre VAN), né à Amsterdam 1670-1728. Elève de Hugtemburg. —Batailles, chasses.—E. H.

GALLAIS (Louis), né à Tournay (Belgique). Méd. 1835-1843 à Paris. Chevalier 1841. Grand officier de l'Ordre de Léopold.—Genre.—E. F.

Vente Wilson 1881 : L'Oubli des douleurs, 4,100 fr.

GAREMYN (Jean), né à Bruges 1712-1799.—Hist., paysage, architect.—E. F.

GARRAND (Marc), né à Bruges 1561-1635.—Hist., pays., architecture.—E. F.

GASPERS (Jean-Baptiste), né à Anvers. Flor. en 1670. El. de Bossaert.—Hist., portrait.—E. F.

GASSNER (Simon), né à Steinberg 1755. El. de Stricher.—Hist., paysage.—E. A.

GAUERMANN (Frédéric), né à Meesenbach (Autriche) 1807-1862.—Pays., genre, animaux.

GEEFS (Mme Fanny), née à Bruxelles. Méd. 3e cl. 1843-1845, Paris.—Genre.— E. F.

GEELS (Joost VAN), né à Rotterdam 1631-1698. Imitateur de P. de Hooge.— Intérieurs.—E. H.

GEERAERTS (M.-J.), né à Anvers 1707-1791. Elève de Godyn.—Histoire.—E. F.

GELDER (Arnoult), né à Dordrecht 1645-1727. Elève de Rembrandt.—Hist., portrait.—E. F.

GELDERMAN (Vincent), né à Malines. Flor. en 1560. Heureux choix dans ses figures de femmes.—Hist.—E. F.

GELDORP, né à Louvain 1553. Elève et imitateur de F. Pourbus.—Portrait.—E. H.

GENOELS (Abraham), né à Anvers 1640-1682. Travailla avec Le Brun dans les *Batailles d'Alexandre*. Etudia à Rome les ruines antiques. Membre de l'Académie de peinture de France.—Histoire, paysage.—E. F.

GÉRARD ou GUERARDS (Marc), né à Bruges 1530-1590. Elève de Vos. Un des

bons maîtres de l'Ecole flamande; peignait avec succès tous les genres.—Hist., pays., portrait, architecture.—E. F.
Monogramme : Une Femme qui pisse.

GÉRARD dit DE HARLEM, flor. au XVIe siècle. El. de V. Ouwater.— Histoire religieuse.—E. H.

GÉRARD (Théodore), né à Gand 1829. Méd. d'or à Bruxelles 1875. Chevalier de Léopold 1881.—Genre.—E. F.

GERMYN (Simon), né à Dordrecht 1650. Elève de Skalken.—Fleurs, fruits, paysage.—E. H.

GESELL (Georges), né à Saint-Gall 1671-1740. Elève de Schoonjans.—Hist., portrait.—E. A.

GESNER (Salomon), né à Zurich 1734-1788. Les tons frais de son coloris, sa touche vive et spirituelle valurent à ses gouaches une réputation méritée. — Paysage.—E. A.

GEYLING (R.), né à Vienne (Autriche) 1840. Elève de C. Ruben. E. U. 1878 à Paris. — Genre.—E. A.

GHEYN (Jacques), né à Utrecht 1565. —Portrait, gouache, fleurs, insectes.—E.H.

GILLEMANS (Jean-Paul), né à Anvers 1672-1742.— Fleurs, fruits.— E. F.

GIRARDET (Edouard), né à Neuchâtel (Suisse). Méd. 1842, 1847, 1859, à Paris. ✻.—Paysage.—E. A.

GIRON (Charles), né à Genève. Elève de Cabanel. Méd. 3e cl. 1879. — Portrait. —E. A.

GLAUBER (Johannes) dit POLIDOR. Peintre et graveur. Né à Utrecht 1646-1726. Elève de Berghem et d'Ary-Sender-Kabel. Etudia en Italie et en Danemarck. Bon coloris, dessin correct. Lairesse peignait les figures de ses tableaux. — Paysage. —E. H.

GLAUBER (Jan-Gotlieb) dit MIRTILLUS. Frère du précédent. Né à Utrecht 1656-1703. On confond souvent les tableaux des deux frères.— Paysage.—E. H.

GLAUBER (Diana), sœur des précédents, née à Utrecht 1650-1676. Elève de son frère aîné et de Berghem, jouissait à Hambourg d'une renommée. — Portrait, paysage. —E. H.

GODESSYCK (Marguerite), née à Dordrecht 1627-1677. - Portrait.— E. H.

GODINAU (Louis-Jacques), élève de Paul Delaroche.— Portrait, genre.— E. F.

GOES (Hugues VAN DER), né à Gand. Florissait en 1450. Elève de Van Eyck. Exécution très-ferme ; les herbes et les cailloux sont rendus avec une étonnante vérité. —Histoire, paysage.—E. F.

GOLTZ (Joseph-François baron DE), né en 1754. Florissait en 1790.— Paysage.— E. H.

GOLZTIUS (Hubert), né Venloo 1520-1583. Elève de Lambert Lombart. Meilleur graveur que peintre. A écrit de nombreux ouvrages sur l'antiquité.— Hist., portrait. — E. H.
De 200 à 500 fr.

GOLZTIUS (Henri), peintre et graveur, né à Mulbracht 1558-1617: Elève de son frère Hubert. Imitateur de Hemskerthe, de Franz-Floris et de Spranger ; se mit à peindre très-tard.— E. H.

GOOL (Jean VAN), né à La Haye 1685-1763. Elève de Verwentten. — Paysage et animaux.— E. H.

GORTZIUS (Guldorp) dit GELDORP, né à Louvain 1553. Florissait vers 1602. Elève de François Franck et de Pourbus. Très-estimé des contemporains. — Histoire, genre, portrait.— E. A.

GOSSAERT (Jan VAN) ou Jean DE MABUSE, né à Maubeuge 1470-1532. Etudia en Italie. Copia l'antique et les peintres modernes. Revint dans les Pays-Bas et continua la réforme commencée par Quinten Matsys— Histoire, portrait.—E. F.

GOSSEWIN (Gérard), né à Liège au XVIIe siècle. — Fleurs, fruits.—E. F.

GOUBEAU ou GOBEOW (Antoine DE), né à Anvers 1606-1698. Imitateur de Bamboche.— Marchés, genre.— E. F.

GOUDA (Corneille VAN), né à Gouda 1510-1550. Elève de Heemskerk.—Histoire, portrait.—E. H.

GOUDT (Henri DE), né à Utrecht 1589-1630. Imitateur d'Elzheimer.— Histoire, genre.— E. H.

GOVERT. Florissait en 1595. Elève de G. Pieterzen.— Paysage, animaux.— E.F.

GOYEN (Jan VAN), né à Leyde 1596-1656. Elève d'Isaïas Van den Velde et de Wilem Gerritz. Coloris gris et quelquefois roussâtre; le bleu de Harlem qu'il associait trop volontiers à ses couleurs s'étant évanoui. Touche large, exécution facile. Ses compositions offrent des sites plats arrosés par des rivières couvertes de bateaux et animés par une foule de paysans. Les fonds sont bornés par des villages.—Paysage, marine.— E. H.

Imitateurs : Vlieger (Simon de), Meyer, Jean Hukkert.

Vente Papin 1873 : Les Bords de l'Yssel, 17,000 fr.

Vente San-Donato 1880 : Bords de rivière, 5,000.

Vente Wilson 1881 : Vue de Dordrecht, figures de Cuyp, 30,000 fr.

GRAAF ou GRAVE (Thimothée), né à Amsterdam. Florissait en 1640.— Paysage, architecture.— E. H.

GRAASBECK (Joseph VAN).Voy. CRAESbeke.

GRAAT (Bernard), né à Amsterdam 1628-1709. Elève de maître Jean. Imitateur de Bamboche.—Genre.—E. H.

GRABON (Guillaume), né à Anvers 1625-1679.—Nature morte.—E. F.

GRACHT (Jacques VAN DER), né à La Haye 1600.—Anatomie.—E. H.

GRACHT (Renier VAN DER), né à La Haye. Flor. au XVe siècle.—Histoire.— E. H.

GRAEFFLE (Albert), né à Fribourg. Médaille 3e cl. Paris.—Genre.—E. A.

GRAEFF (J. André), né à Nuremberg 1637-1701. Elève de Morell. — Portrait, fleurs.—E. A.

GRAFF (Marie), fille et élève du précédent, née à Nuremberg 1678.—Fleurs.— E. A.

GRAUW (Henri), né à Hoorn 1627-1681. Elève de Van Kampen.—Histoire.—E. A.

GREBBER (Pierre DE), né à Harlem. Flor. au XVIIe siècle. El. de Henri Goltzius. —Hist., portrait. —E. H.

GREBBER (Marie DE), sœur de Pierre. Imita Paul de Vries.—Paysage, architecture, fleurs, fruits.—E. H.

GRIEPENKERL (C.), né à Oldenbourg 1839. Elève de Rohl.—Portrait.—E. A.

GRIFF (Antoine), flor. au XVIIe siècle. Excellait dans les petits tableaux, surtout de nature morte, qu'il traitait avec une finesse extrême. Imitateur de Snyders. — Paysage, figures, animaux.—E. F.
Vente 1876 : Chasseurs, gibiers, 475 fr.

GRIFF (Adrien) LE JEUNE. Flor. au XVIIe siècle ; né à Anvers.—Nature morte. —E. F.

GRIFFIER (Jean), peintre et graveur, né à Amsterdam 1645-1718. Elève de Roeland-Rogman. Se rendit à Londres ; il peignit des Vues d'Italie et des Ruines comme s'il avait visité le pays. Imitateur de Rembrandt, Ruisdaël et Téniers. — Marine, paysage.— E. H.
De 200 à 500 fr.

GRIFFIER (Robert), né à Londres 1688-1750. Imitateur de son père et de Herman Zaft-Leven. — Vues de villes et du Rhin, avec beaucoup de figures.—E. H.
De 250 à 600 fr.

GRIMMER (Jacques), né en 1640. Elève de Kock. Bonne perspective aérienne. — Paysage, vues des environs d'Anvers. —E. F.

GROEGER (Frédéric-Charles), né à Ploen 1766-1838.—Portrait.

GROLIG (Curt), né à Dresde, mort 1863. Elève de l'Ecole de Munich et H. Vernet. Méd. 3e cl. 1845, Paris.—E. A.

GROOTVLT (Jean-Henri), né à Varick 1808-1855. El. de Van Bedoff.—Intérieurs, Effets de lumière.—E. H.

GRUND (Jacques), né à Gunzenhausen. Florissait en 1790.— Histoire, paysage.— E. A.

GRUNEWALD (Mathieu), né à Francfort. Florissait en 1515. Elève d'Albert Durer.— Histoire, portrait.— E. A.

GSELL (Jules-Gaspard), né à St-Gall (Suisse). Méd. 3e cl. 1855.—E. A.

GUFFENS (Godefrield), né à Hasselt 1823. Méd. d'or à Bruxelles 1851. Chevalier de Léopold 1855, Officier 1869.— Portrait.—E. F.

GUNTHER (Mathieu), né à Bisemberg 1705-1792. El. d'Asau.— Histoire.—E. A.

GYSEN (Pierre), né à Anvers 1624-1689. Elève et imitateur de Breughel de Velours. —Paysage.—E. F.

H

HAAG (Philippe), né à Cassel 1737-1812.— Portrait, chevaux.—E. A.

HAAGEN (Georges VAN DER), né à La Haye. Florissait au XVIIe siècle.—E. H.

HAANEN (R. VAN), né à Oosterhout 1812. Elève de son père et de Ravenszwang. — Paysage.—E. H.

HAANEN (Gaspard), né à Maëstricht 1778.— Intérieurs d'églises.—E. A.

HAANEN (Gilles), né à Utrecht. Florissait en 1810.—Intérieurs, genre, effets de lumière.—E. H.

HAANSBERGEN (Jean VAN), né à Utrecht 1642-1705. Elève et bon imitateur de Poelemburg, que l'on confond quelquefois avec son maître.— Paysages ornés de nymphes et de ruines. Sujets tirés de la fable.— E. H.
De 150 à 300 fr.

HAANEBRINK (Guillaume), né à Utrecht 1762-1840.— Intérieurs, vues de villes. — E. H.

HAARLEM (Corneille Van), né à Haarlem. Florissait en 1630.— Genre, histoire. —E. H.

HAASTERT (Isaac Van), né à Delft 1753-1834.— Histoire, paysage, animaux. —E. H.

HACKERT (Jean), né à Amsterdam. Fl. en 1656. Imitateur de Jean Asselyn. Il peignait des sites hérissés de rochers et bornés par des montagnes, ou des châteaux en ruines. Van den Velde, Lingelbach, T. Helmbreker ont exécuté des figures dans ses tableaux.— Paysage.—E. H.
Vente Héris 1841: Deux paysages, 2,600 f.
Vente Fould 1860: Paysage, 2,000 fr.

HAECK (Jean Van), 1600-1650. Elève de Rubens.— Histoire, portrait.—E. F.

HAESZEL (Jean-Baptist-), né à Dresde 1710-1776. Elève de J. Buisson.— Fleurs, fruits.—E. A.

HAERT (Henri Van der), 1794-1846. Elève de David.— Portrait.—E. F.

HAGELSTEIN (Jean-Ernest de), 1588-1653. Elève et imitateur d'Elzheimer.— Paysage avec figures.—E. A.

HAGEN (Jean Van), né à La Haye. Fl. en 1650. Ses paysages ont poussé au noir par suite de l'abus de la cendre bleue.— Paysage, vues de Hollande.—E. H.
Vente 1877: Paysage, 325 fr.

HAGHE (L.), né à Tournay. Méd. 2e cl. Paris 1855.— Histoire.— E.F.

HALLEZ (G.-J.), né à Bruxelles 1769-1840.— Portrait, genre.—E. F.

HALS (Frans), né à Malines 1584-1666. El. de Carle Van Mander. Un des meilleurs peintres de portraits de son Ecole. Peignait ses ébauches avec beaucoup de précision. C'étaient des études fidèles de la nature. Il les finissait ensuite par des touches larges et hardies, ses œuvres prenaient alors de la vigueur et de l'expression. Coloris souvent inégal dans les chairs, quelquefois clair ou intense, parfois doré, puis argenté.— Portrait, hist.—E. F.
Elèves et imitateurs : Brauwer, Van Ostade, Dirk-Van Balen, Ravestein.
Vente Fesch 1845: Portrait, 138 écus.
Vente San-Donato 1880 : Portrait de Hals fils, 65,000 fr.
Vente Wilson 1881. Portrait de Scriverius, 80,000 fr.
Vente Wilson 1881 : Festin champêtre, 6,000 francs.

HALS (Dirch ou Thierry), frère de Frans, né à Malines 1589-1656. Imitateur de Palamède.— Animaux, sujets de conversation.— E. F.

HALS (Nicolas). Florissait au XVIIIe siècle à Malines.— Paysage.—E. F.

HAMBURGER (Jean), né à Francfort-sur-le-Mein. Florissait en 1820.— Portrait. — E.A.

HAMILTON (Jean-Georges Van), né à Bruxelles 1668-1764.— Oiseaux, insectes.

HAMILTON (Ferdinand-Philippe), né à Bruxelles 1664-1750.—Animaux, chasses. —E. F.

HAMMAN (Edouard), né à Ostende 1819. Elève de Keyser. Méd. 3e cl. 1853, 1855, 1859, 1863, Paris. ✻ 1864.— Hist., portrait.—E. F.

HANNEMAN (Adrien), né à La Haye. Flor. en 1660. Elève de Van Dyck, dont il suivit la manière. Bon coloriste. Ses portraits sont pleins de goût et d'harmonie. —E. H.

HANSCH (A.), né à Vienne (Autriche). E. U. 1878, Paris. Elève de Mossmer.— Paysage.—E. A.

HARI (Jean) le Vieux, né à La Haye 1772-1850. El. de Teissier.—Portrait, genre, miniature.—E. H.

HARLEM (Dirk), né à Leyde. Flor. en 1660. Elève de Van Dyck.—Hist.—E. H.

HARLING (Daniel), né à La Haye 1636. Directeur de l'Académie de cette ville.— Portrait.—E. H.

HARMS (Jean-Oswald), né à Hambourg 1642-1708. Elève d'Ellerbrock.—Paysage, architecture, perspective.—E. A.

HAUER (Rupert), né à Nuremberg 1596-1660.—Hist.—E. A.

HAUT (De), élève de David Téniers. Suivit le genre de Bamboche. — Scènes grotesques.—E. F.

HAUSER (Edouard), né à Bâle (Suisse). Méd. 3e cl. 1845.—Genre.—E. A.

HAUZINGER (Joseph), né à Vienne (Autriche) 1728-1780. Elève de Trayer.— Histoire, genre.—E. A.

HAVERMAN (Mlle), née à Amsterdam. Flor. en 1725. El. de Van Huysum qu'elle imita avec quelque bonheur. Vint à Paris où ses œuvres furent très-recherchées.— Fleurs, fruits.—E. H.

HECK (Jean Van), né à Quaremonde. Flor. à Anvers 1655. Excellait à peindre les fleurs et les fruits dans des vases d'argent et de bronze.—Nature morte.—E. F.

HECK (Nicolas Van der), élève de Jean Naeghel. Flor. à Alkmaar au XVIIe siècle. —Hist., portrait, paysage.—E. F.

HÉDA (Guillaume-Nicolas), né à Harlem 1594. A suivi, non sans succès, la manière

et le genre de David de Heem. Ses œuvres sont d'un précieux fini et d'un excellent coloris.—Nature morte.—E. H.
Vente de 300 à 1,000 fr.

HÉEDE (Guillaume VAN), né à Furnes 1660-1728. Imitateur de Gérard de Lairesse.—Histoire.—E. F.

HEEM (Jan-David DE), né à Utrecht 1600-1674. Elève de son père David de Hem qu'il surpassa. Coloris plein de fraicheur, facture spirituelle, clair-obscur harmonieux.
Il peignait les fleurs dans des vases d'or, d'argent et de cristal.—Nature morte.— E. H.
Elèves et imitateurs : Abraham Mignon, Héda, ses deux fils, Van Son (Georges), Moortel (Jean), Oosterwyck (Marie), Aelst, Roëpel, Van Huysen (Jan), etc.
Vente Patureau 1857: Bouquet de fleurs, 1,350 fr.
Vente Papin 1873: Bouquet de fleurs, 3,900 fr.
Vente 1879: Fleurs dans un vase, 1,270 f.

HEEM (Corneille et Jean DE). florissaient en 1665. Fils et imitateurs du précédent. Leur exécution est plus lourde.— Nature morte.—E. H.
Vente 1869: Vase de fleurs, 520 fr.

HEEMSKERK (Martin VAN VEEN dit), né à Heemskerk 1498-1574. Elève et imitateur de Schoreel. Etudia à Rome les ouvrages de Michel-Ange et les Antiques. Style dans le goût italien. A été appelé le RAPHAEL HOLLANDAIS.—Hist.—E. H.

HEEMSKERK (Egbert VAN), dit LE VIEUX ou LE PAYSAN. Né à Harlem 1610. Florissait en 1660. Suivit la manière de Brauwer et de Téniers.—E. H.
Vente 1874: Intérieur de Tabagie, 540 fr.

HEEMSKERK (Egbert VAN), dit LE JEUNE, né à Hartem 1645-1704. Fils et élève du précédent. Imitateur de Brauwer. Coloris plus froid. — Intérieurs. — E. H.

HEEMSKERK (Chevalier E. VAN BEEST dit), né à La Haye. E. U. Paris 1878. — Marine.

HEINSUIS (Jean-Ernest), vivait à Weimar et à Rudolstadt vers la fin du XVIII^e siècle. Peintre de Mesdames de France.— Portrait. — E. A.

HELMBREKER (Théodore), né à Harlem 1624-1694. Elève de Pierre Grebber. Voyagea en Italie et suivit le genre de Bamboche dans une gamme plus claire. Il a tiré ses sujets de l'histoire. Il les réussissait surtout en petit. — Paysage, genre, danses, foires, marchés, charlatans.—E. H.

HELMONT (Mathieu VAN), né à Bruxelles 1650-1719. Elève et imitateur de Téniers.—Intérieurs et marchés.
Vente 1809 : Rue de la Grande-Place, à Bruxelles, 800 fr.
De 300 à 800.

HELMONT (Lucas-Cassel VAN). Fl. à Cassel. Très-bon paysagiste dont les tableaux sont rares. — E. A..

HELMONT (Segres-Jacques VAN) fils et élève de Mathieu, né à Anvers 1683-1726. Coloris vrai, bonne composition; un des bons peintres d'histoire de son époque.— E. F.

HELST (Bartholomeus VAN DER), né à Harlem 1601-1670. Habitait Amsterdam, où il avait une grande réputation. Quelques historiens placent cet artiste au-dessus des plus grands peintres de son époque. Decamp dit que ce peintre n'a été surpassé que par Van Dyck. Il peignait avec une grande vérité les vases d'or et d'argent dans une tonalité lumineuse. — Histoire, portrait. — E. H.
Vente Le Brun : La distribution des prix de l'Arc (collections Louis XVI, 2,000 livres, au Louvre.
Vente Guillaume II 1850 : Une Famille, 11,200 florins.

HELT (Nicolas DE) dit Stokade, né à Malines 1613-1669. Elève de Ryckaert, son beau-père.— Hist., batailles, pays.—E. H.

HEMMELING. Voir MEMLING.

HEMSSEN ou Hemmessen (Jean VAN), né à Anvers. Florissait en 1580. Elève de Quentin Metsys. — Sujets bibliques, histoire.—E. F.

HENNEBERG (Rodolphe), né à Brunswick. Méd. 3^e cl. 1857 à Paris. — Paysage. — E. A.

HENNEBICQ (André), né à Tournay. Méd. 2^e classe 1874, Paris. Méd. d'or à Bruxelles, Chevalier de Léopold 1881.— Portrait, genre.— E. F.

HERCK (Jacques VAN), flor. en 1720.— Elève de Verbruggen.—Fleurs, Fruits.— E. H.

HERMANS (Charles), né à Bruxelles. Méd. d'or à Bruxelles 1866. Chevalier 1875.—Genre.—E. F.

HERREGOUTS (Henri), dit LE VIEUX né à Malines 1666. Flor. en 1700. Grande facilité d'exécution ; bon coloris. Il a fait d'excellents paysages et exécuté des figures dans les paysages d'autres artistes. Son fils David, né à Malines vers 1700, a suivi le même genre.—Histoire, portrait, paysage.

HERREYNS (Guillaume), né à Anvers 1743-1827.— Hist., portrait.—E. F.

HERTRICH (Michel), né à Turckein (Alsace). Méd. 3e cl. 1845 à Paris.—E. A.

HEUGEL (H.-F. Van), né à Nimègue 1705-1785. Elève de Van der Mayer.—Portrait, intérieurs, paysage.—E. H.

HEUSCH ou HEUSCHE (Willelm de), né à Utrecht 1638-1712. Elève et imitateur de Both. Sites bien choisis. Coloris vrai et harmonieux.—Vues du Rhin, enrichies de charmantes figures.—Chasses et fêtes, paysage.—E. H.
Vente Papin 1873 : Paysage, 3,060 fr.

HEUSCH (Abraham de), né à Utrecht. Flor. en 1660. Probablement frère du suivant.—Plantes, insectes d'une bonne exécution et d'une grande finesse.—E. H.

HEUSCH (Jacob de), neveu et élève de Willelm, né à Utrecht 1657-1701. Fit un long séjour en Italie où ses tableaux furent très-appréciés. Il a dû étudier Salvator Rosa. Il ressemble parfois à Hackert. Bonne couleur, figures et animaux bien touchés.—Paysage, vues d'Italie.—E. H.
Vente 1873 : Paysage et animaux, 430 fr.

HEYDEN (Jan Van der), né à Gorcum 1637-1712. Les œuvres de ce maître sont pleines de vérité; sa couleur est bonne, sa touche lente, son exécution minutieuse, son clair-obscur savant. Il possédait à un haut degré la science de la perspective linéaire et aérienne. Les tableaux de ce maître produisent l'illusion : on prétend qu'il y arrivait par l'emploi de la chambre obscure. Adrien Van den Velde, peignait ses figures.—Vues de villes, pays., église, palais, architecture.—E. H.
Imitateurs : Ulst (Jacques Van der), Stork (A.).
Vente Leroy d'Etiolles 1861 : Vue d'une Ville Hollandaise, 6,800.
Vente Van den Schrieck 1861 : Vue d'une Ville Hollandaise, figures de Van den Velde, 25,000 fr.
Vente John Wilson 1881 : Le Retour de la Chasse, figures de Van den Velde, 10,000 fr.

HEYDEN (Jean Van der), né à Bruxelles. Flor. en 1680. S'établit en Angleterre sous le règne de Guillaume III.—Hist., portrait.—E. F.

HOBBEMA (Memdert ou Minder-Hout. Flor. en 1663 en Hollande. Il est vraisemblable que Salomon Ruisdaël fut son maître.
On remarque dans les tableaux de ce grand paysagiste une exécution large, cependant bien étudiée, un coloris vrai et plein de fraîcheur; ses ciels et ses lointains sont transparents, ses arbres bien touchés. Il règne dans ses œuvres une parfaite harmonie.

Hobbema égala quelquefois Ruisdaël.—Paysage.—E. H.
Ses œuvres, d'un prix aujourd'hui si élevé, se vendaient, à l'origine, à si bas prix qu'on effaça souvent sa signature pour y substituer celles de Ruisdaël ou de Decker.
Vente Fesch 1845 : Paysage, 22,000 fr.
Vente Mecklembourg 1854 : Paysage, 72,000 fr.
Vente Patureau 1877 : Les Petits Moulins, 96,000 fr.
Vente San-Donato 1880 : Paysage, 200,000 fr.

HODSTEIN (Corneille), né à Harlem 1753. Acquit une bonne réputation. — Histoire. — E. H.

HOECK (Jean Van), né à Anvers 1600-1650. Elève de Rubens. Voyagea en Italie. Sa première manière ressemble à Rubens, sa deuxième approche de la finesse et du coloris de Van Dyck.—Histoire, portrait. — E. F.
Vente Van-Loo, 1881 : Sujet religieux, 420 fr.

HOET (Guérard), né à Bommel 1648-1733. Elève de Reysen. Imitateur de Polemburg. Les tableaux de Hoet sont très-finis, son coloris est brillant; exécution délicate. Il a peu étudié d'après nature. — Paysage, figures. — E. H.

HOFMAN (Samuel), né à Zurich. Florissait en 1630. Elève de Rubens. — Fleurs, fruits. — E. A.

HOFMAN (Pierre), né à Dordrecht 1755-1837. Elève de Ponse. — Paysage, ornements, fruits. — E. H.

HOGUET (Charles), né à Berlin. Méd. 2e cl. 1848. —Genre —E. A.

HOLBEIN (Hans le Vieux), né à Augsbourg 1460-1518. — Histoire, portrait.— E. A.

HOLBEIN (Hans le jeune), né à Augsbourg 1498-1554. Elève de son père qui portait le même prénom. Henri VIII le nomma son premier peintre, 1526. Il mourut en Angleterre de la peste. Portraits très-appréciés pour la finesse de la touche et la naïveté pénétrante de l'expression. C'est à Holbein qu'on attribue la Danse macabre du cimetière de Bâle.— Portrait. — E. A.
Elèves : Christophe Amberger, Hans, Asper, etc.
Vente Wilson 1881 : Portrait d'homme, 66,700 fr.

HOLBEIN (Sigismond), peintre et graveur, frère d'Holbein le Vieux. — Né à Augsbourg 1546-1586. — Portrait. —E. A.

HOLBEIN (Ambroise), né à Augsbourg, fils d'Holbein le Vieux. Florissait en 1530. — Portrait. — E. A.

HONDE KOETER (Melchior DE), né à Utrecht 1636-1695. Elève de son père Gisbrech Honde Koeter et de son oncle Weénix. Ce peintre s'appliqua à peindre les oiseaux, les poules, les coqs, les canards, dans des fonds de paysage. Son adresse dans la reproduction des attitudes et des caractères est surprenante. Touche moelleuse, coloris vrai. — E. H.
Vente 1878 : Basse-cour, poules et coqs, 1,420 fr.
Vente de 1,500 à 5,000 fr.

HONDEKOETER (Gilbert), né à Utrecht 1613-1653. A imité Winckeboons et Savery. —Portrait, pays.— E. H.

HONDIUS (Henri), fl. au XVIIe siècle. — Portrait. —E. H.
Les tableaux de ce maître sont rares.

HONDIUS (Abraham), né à Rotterdam 1638-1691. — Chasses, animaux. —E. H.
Vente 1878 : Chasse à l'ours, 480 fr.

HONT (DE), florissait en 1650. Elève et imitateur de Téniers.— Scènes familières, bambochades. — E. F.
Vte Fesch 1843 : Joueurs de cartes, 780 f.

HONTHORST (Gérard), surnommé en Italie Gherardo-della-Notte, né à Utrecht 1592-1680. Elève d'Abraham Blœmart. Etudia les grands maîtres italiens, passa en Angleterre, où il travailla pour Charles Ier. Manière vigoureuse et saisissante dans ses effets de nuit.— Hist. portrait.—E. H.
Vente 1874 : Les Disciples Emaus, Effet de nuit, 1,850 fr.

HOOCH (Charles DE). Imitateur de P. de Molyn.—Batailles.—E. F.

HOOCH (Robert VAN), né en 1609. A suivi la manière de Bauër. Les œuvres de ce peintre sont microscopiques.— Genre, batailles.—E. H.

HOOCH ou HOOGHE (Pieter DE), florissait en 1670. Elève de Nicolas Berghem. Ce maître a peint des scènes familières, des Intérieurs, Corridors, Celliers, Cuisines. Son clair-obscur est saisissant.— Intérieurs, genre.—E. H.
Imitateurs : S. Hoogstraten, Joost, Van Geel, Van der Meer de Delft.
Vente Patureau 1857: La Balayeuse, 3,850 fr.
Vente 1877: Intérieur et Figures, 70,200 f.
Vente John Wilson 1881 : La Nourrice, 12,100 fr.
Vente R. de la Salle 1881 : Intérieur Hollandais, 30,000 fr.

HOOGE (Romyn DE), peintre et graveur, né à La Haye 1620. Flor. en 1650. Bon dessinateur et d'une imagination féconde. Il a suivi le genre du Goltzius.—E. H.

HOOGSTAD (Guérard VAN), floris. en 1625. Style ascétique.—E. H.

HOOGSTRACTEN (Jean VAN), né à Dordrecht, frère puiné du suivant. Florissait en 1660.—Portrait.—E. H.

HOOGSTRACTEN (Samuel VAN), né à Dordrecht 1627-1678. El. de Rembrandt. Coloris quelquefois cru. Grand talent d'imitation.— Portrait, genre.—E. H.
Vente 1861 : Partie carrée, 400 fr.

HORDINE (Pierre), né à Anvers 1678-1737. Elève de Simon. — Tableaux décoratifs. Exécution large.—E. F.

HOREMANS (Jean) le Vieux, né à Anvers 1675-1759. Elève de Penne. Exécution soignée, mais coloris conventionnel.— Hist., intérieurs, kermesses.—E. F.
Vente baron X. 1869 : Intérieur, 250 fr.
Vente de 150 à 300 fr.

HORST (Nicolas VAN DER), né à Anvers 1598-1646. Elève de Rubens. Les dessins de ce peintre sont très-estimés. Plusieurs ont été gravés.—E. F.

HORSCHELT (Théodore), né en Bavière. Méd. 1re cl. 1867 Paris. — Histoire. —E. A.

HORSTOCK (Jean-Pierre VAN), né à Overbeen 1745-1825. Elève de Barbiers.— Intérieurs, portrait, histoire.—E. H.

HOUBRAKEN (Arnoult), né à Dordrecht 1660-1719. Historien et peintre. Elève de Drillemburg. Dessin assez correct; couleur peu vraie. Drapait bien ses figures, mais les enveloppait trop.—Hist., arch.— E. H.
Son fils Jacques acquit de la réputation pour la gravure.

HOVE (H. VAN), né à La Haye 1814.— Genre, intérieurs d'église.—E. H.

HUBER (Jean-Rodolphe), né à Bâle 1658-1748. Elève de Gaspard Meyer et de Carle Maratti. Visita l'Italie et étudia scrupuleusement le Titien et le Tintoret. Ses ouvrages sont vigoureux et d'une exécution relevée.—Hist., portrait.—E. A.

HUCHTENBURGH ou HUGTENBURGH (Jean VAN), né à Harlem 1646-1733. El. de Jan Wyh et de Van der Meulen. Imitateur de Wouvermans. Peignit les Victoires du Prince Eugène. Couleur vigoureuse, touche savante. Les tableaux de ce maître sont pleins de goût et d'expression. Grande exactitude des plans stratégiques dans les sièges et batailles.—Batailles, halte de cavalerie.—E. H.

Vente marquis de Saint-Cloud 1864 : 870 fr.

HUCHTENBURGH (Jacques VAN), flor. en 1690. Frère du précédent. Elève de Berghem; assez bon imitateur de son maître.—E. H.

HULST (Pierre VAN DER), né à Dordrecht 1652. A suivi le genre et la manière de Mario de Fiori.—Fleurs, insectes, graveur.—E. H.

HULST (Henri VAN), né à Delft 1685. Flor. en 1720. Elève de Terwesten. Séjourna pendant quelques années à Paris, où il se fit une réputation. — Portrait, genre.—E. H.

HULSWIT (Jean), né à Amsterdam 1766-1822. Elève de Barbiers.—Paysage, vues de villes.—E. H.

HUMBERT (Charles), né à Genève 1814-1881. Méd. 3e cl. 1842. Bonne couleur.— Paysage, animaux.—E. A.
Vente 1873 : Pacage de moutons, 1,220 fr.

HUMBERT DE SUPERVILLE (David-Pierre), né à La Haye 1770-1849.—Portrait.—E. H.

HUYGENS (Louis-Frédéric), né à La Haye 1802. Flor. en 1830. Elève de Cuylemburgh et de Van Os.—Paysage, animaux.—E. H.

HUYS (Jean-Nicolas), né à La Haye 1819. Elève de Moerenhout. — Figures, chevaux.—E. H.

HUYSMANS (Cornélis), dit HUYSMANS DE MALINES, né à Anvers 1648-1727. El. de Van Artois. Les tableaux de Huysmans rappellent les meilleurs maîtres par le caractère hardi de leur exécution et la richesse de leur coloris. Il excellait dans les terrains creux, les hautes futaies, les sites poétiques et ses lointains bleuâtres. Il peignit aussi bien les petites figures et les animaux dans ses tableaux et dans ceux des autres paysagistes.—Paysage.—E. F.
Vente 1862 : Paysage, 3,200 fr.
Vente de 500 à 3,500 fr.

HUYSMANS (Jacques), né à Anvers 1656. Flor. en 1700. Elève de Bakwel. Séjourna longtemps en Angleterre.- Hist., portrait.—E. F.

HUYSUM (Justus VAN) LE VIEUX, né à Amsterdam 1659-1716. Elève de Berghem. —Portrait, paysage, fleurs, fruits.— E. H.
Vente 1876 : Fleurs et fruits, 900 fr.

HUYSUM (Jan VAN), né à Amsterdam 1682-1749. Elève de Justin Van Huysum, son père. D'abord décorateur de paravents et d'objets d'ameublement. On peut considérer cet artiste comme le meilleur peintre de fleurs et de fruits de l'Ecole Hollandaise. On sait d'ailleurs qu'en Hollande le goût des fleurs est poussé jusqu'à la passion. Jamais peintre n'a apporté plus de conscience à rendre les détails de la nature, la transparence, le velouté, le duvet et l'éclat des fleurs et des fruits. Les nids d'oiseaux, leurs œufs, les plumes, les insectes, les papillons, les gouttes d'eau, tout est rendu avec la plus grande vérité, tout est traité avec précision, sans négligence et sans sécheresse. Les vases, les bas-reliefs sont aussi d'un précieux fini et du goût le plus délicat. Ce charmant artiste peignait aussi des paysages. Ils sont bien composés et représentent des ruines de l'ancienne Rome, les campagnes de l'Italie plutôt que celles de la Hollande. La couleur y est bonne, la touche des arbres appropriée à chaque essence; les figures sont bien dessinées.— Fleurs, fruits, paysage.— E. H.

Elèves et imitateurs : Nicolas et Jacob, Van Huysum, ses frères, Mlle Havermann, etc.

Le Louvre possède dix tableaux de ce maître.
Vente baron de Meklembourg 1854 : 13,000 fr.
Vente l'atureau 1857: Fleurs, 6,500 fr.
Vte Papin 1873 : Fruits et fleurs, 1,950 f.
Vente marquis de R. 1875: Fleurs et fruits, 4,209 fr.
Vente San-Donato 1880: Fleurs, 23,000 f.

HYEER (C. DE). Florissait vers 1690. Imitateur d'Adrien Van Ostade. — Bon peintre d'intérieurs.—E. H.

I — J

IDSINGA (Wilhemine-Gertrude VAN), née à Leuwarden 1788-1819. Elève de Van der Kaol.—Portrait.—E. H.

IMPENS (J.), né à Bruxelles. E. U. 1878 Paris.—Intérieurs, genre, portrait.— E. F.

INGEN (Guillaume VAN), né à Utrecht 1651. Elève de Grebber, imitateur de Maratti.—Histoire.—E. H.

ISAC (Pierre), né à Helvezor 1569. Elève de Ketel et de Van Achen. Etudia en Italie. Il soignait principalement les mains et les étoffes de ses portraits.— Portrait.—E. H.

ISRAELS (Josef), né à Amsterdam. Méd. 1867 Paris. ✻. Méd. 1re classe 1878 Paris, O. ✻ 1878.—Portrait, genre.—E. H.
Vente Wilson 1881 : Retour par les dunes, 7,100 fr.

JACCOBER, né à Bliescastel (Bavière). El. de Van Spaendonck. Méd. 2e cl. 1831, 1re cl. 1839 Paris. ✠ 1843.—Fleurs sur porcelaines.—E. A.

JACOBS (Hubert), dit GRIMANY, né à Delft. Fl. en 1610. Exécution trop large.— Portrait.—E. H.

JACOBS (Simon), né à Gouda 1520-1572.. Elève d'Ypres.—Histoire, portrait.— E. H.

JACOBS (Lambert). Florissait au XVIIe siècle. Elève de Van Thulden.—Histoire, portrait.—E. H.

JANSSENS (Corneille), né à Amsterdam. Florissait en 1630, en Angleterre, où il a peint les portraits du roi Charles Ier et de seigneurs.—Portrait.—E. H.

JANSSENS (Victor-Honoré), né à Bruxelles 1664-1739. — Elève de Volders. S'attacha à étudier l'Albane. Les petits tableaux d'histoire de cet artiste sont recherchés.—Histoire.—E. F. De 200 à 500 fr.

JANSSENS (Abraham), né à Anvers 1550-1631.—Histoire, genre.—E. F. Vente du comte de Budé 1864 : Le Menuet, 390 fr.

JARDIN ou JARDYN (Karel DU), peintre et graveur, né à Amsterdam 1635-1678. Elève de Berghem, Fit plusieurs fois le voyage de Rome et ne retourna plus en Hollande. Ce célèbre artiste avait un coloris vrai et harmonieux; sa touche est savante et. ferme; ses tableaux, presque tous du genre familier, sont composés avec esprit.—Portrait, genre, paysage, animaux, scènes familières.—E. H.
Elèves et imitateurs : Ryckk Willem, Schellincks, Lingelbach, Romeyn, etc.
Vente Blondel d'Agincourt 1783 : Les Charlatans italiens (au Louvre), 18,300 livres.
Vente de Morny 1852 : Pays., animaux, 25,000 livres.
Vente Patureau 1857 : le Cuirassier démonté, 14,000 livres.

JELGERSMA (H.), né à Harlingen 1702-1795. Elève de Vitringa.—Marine, portrait. —E. H.

JETTEL (E.), né à Johnsdorf (Moravie) 1854. Elève de Zimmermann.—Paysage. —E. A.

JOHANNOT (Charles-Henri), né à Offenbach 1800-1867. Méd. 2e cl. 1840 à Paris. ✠ 1848. — Aquarelle, batailles, genre.—E. A.
Vente Demidoff 1863 : Aquarelle, 950 fr.

JONGHE (Gustave DE), né à Courtray (Belgique). Méd. 1863 à Paris.—Genre.— E. F.

JONGKIND (Johan-Barthold), né à Latrop (Hollande) vers 1822. Elève d'Isabey. Méd. 2e cl. 1852.—Paysage.—E. H.
Vente Wilson 1881 : L'ancien Campanile de Rotterdam, 4,600 fr.
Vente Jourde 1881 : Canal près Rotterdam, 920 fr.

JORDAENS ou JORDAANO (Hams-Jean), né à Delft 1616. Membre de l'Académie d'Anvers 1676. Imitateur de Rottenhamer.—Histoire, portrait.— Fêtes de villages, clairs de lune.—E. H.

JORDAENS (Jacques), né à Anvers 1594-1678. Elève et gendre d'Adam Van Oort. Exécuta un grand nombre de tableaux remarquables, surtout dans le genre comique; son coloris rappelle Rubens; ses expressions sont vraies, mais elles manquent de noblesse. Clair-obscur bien entendu. Grande facilité d'exécution.—Hist., portrait.
Vente Fesch 1846 : Repos de Diane, 290 écus.
Vente Guillaume II 1850 : Neptune et Amphitrite, 1,900 fr.
Vente John Wilson 1881 : Le Fou, 1,075 fr.
Vente Tencé 1881 : Piqueur et ses chiens (pour le Musée de Lille), 11,100 fr.

JORIS (Augustin), né à Delft 1525-1552. Elève de Jacques Mondt. Vint à Paris et travailla pour des graveurs. — Hist., portrait.— E. H.

JORISZ (David), né à Delft. Flor. en 1550. Ses tableaux rappellent Lucas de Leyde.—Histoire, portrait.—E. H.

JUPPIN (Jean-Baptiste), né à Namur 1678-1729.—Paysage.— E. F.

JURIAEN (Jacobs), flor. en 1670. Elève de F. Sneyders.—Chasses, combats d'animaux.—E. F.

JUSTE dit GINATO DI ALLEMAGNA PAR SOPRANI. Vivait vers le milieu du XVe siècle. Representé au Louvre par un retable sur trois compartiments. — Sujets religieux, fresque.— E. A.

K

KABEL (Adrien VAN DER), né à Ryswick 1663-1695. Elève de Van Goyen. Voulut visiter l'Italie, mais s'arrêta en France et se fixa à Lyon. Imitateur des Carrache, de Salvator Rosa. Exécution vague, figures correctes, couleur sombre et triste.—Paysage, marine.—E. H.

Vte Northwick 1859 : Le Calme, 3,836 fr.
Vente 1874 : Marine et figures, 1,290 fr.

KAEMMERER (Frédéric), né à La Haye. Elève de Gérôme. Méd. 3e cl. 1874 à Paris.—Genre.—E. H.

KALCKER (Jean VAN), né à Kalcker. Florissait à Naples 1540. Elève et bon imitateur du Titien. A laissé une réputation de peintre estimable.—Hist.—E. A.

KALF (Willem), peintre et graveur, né à Amsterdam 1630-1693. Elève de Henri Pot. Peignit avec talent des intérieurs de cuisines, des fruits, des vases d'or, d'argent et des porcelaines. Exécution précieuse, bonne couleur.—E. H.
Vente Van Cleef 1864 : La Potiche bleue, 4,000 fr.
Vte L. Viardot 1863 : Cuisine, 1,000 fr.

KALRAAT (Abraham VAN), né à Dort 1643. Elève de Samuel Hulp. D'abord sculpteur, quitta le ciseau pour le pinceau.—Fleurs, fruits estimés.—E. H.

KALRAAT (Bernaert VAN), né en 1650. Elève d'Albert Cuyp. Imitateur de Zacht-Léeven. Coloris vaporeux.—Paysage, figures et animaux.—E. H.

KAMPHUISEN ou CAMPHUYSEN (Dirk-Rafelsz), peintre, poète et graveur. Peignait avec talent de petits tableaux avec des ruines. Exécution sèche; couleur sombre. Figures touchées avec esprit.
Vente 1881 R. Lasalle : Halte, 9,200 fr.

KAMPHUYSEN, né à Amsterdam 1780. Elève de Van Dreght.—Histoire, paysage.—E. H.

KAUFMAN (Marie-Anne), 1741-1807. A suivi le genre du Poussin.—Hist.—E. A.
Vente 1877 : Miniature, 580 fr.

KAVERMAN (Margaretta). (Détails biographiques font défaut.)—Fleurs, fruits.
Vente Mathieu 1837 : 1,000 fr.

KAYNOT (Hans-Jean), flor. en 1520. Elève de Mathieu Koch. Se rattache à la manière de Patenier.—Paysage.—E. F.

KEELHOFF (François), né à Néerhaeren 1820. Méd. d'or à Bruxelles 1860 ; chevalier de Léopold 1866.—Paysage.—E. F.

KELDERMAN (Jean), né à Dordrecht 1741-1820. Elève de Van Dam.—Fleurs, fruits, oiseaux.—E. H.

KERCKHOVE (Joseph VAN), né à Bruges 1669-1724. Elève d'Erasme Quellin père. Etudia en France où il fut très-considéré. Fondateur et directeur de l'Académie de Bruges.— Hist., portrait.—E. F.

KESSEL (Jan VAN), né à Anvers 1626-1698. Elève de Simon de Vos. Collabora avec Breughel de Velours. Exécuta avec une grande finesse et beaucoup d'art les oiseaux, les insectes, les fleurs et les plantes. Peignit souvent dans les tableaux d'autres peintres. Opstal, Biset, Eyckens, Maës peignaient les figures dans ses paysages.—E. F.
Vente 1869 : Paysage et Oiseaux, 475 fr.
Vente 1878 : Plantes, Animaux, 500 fr.

KESSEL (Ferdinand VAN), né à Anvers 1648-1696. Fils et imitateur de Jan Kessel.—Paysage, vues de villes.—E. F.

KESSEL (Johan VAN), neveu du précédent, né à Amsterdam 1648-1698. Peignit des paysages dans la manière de Ruisdaël, de Dekker et Béertraeten.—Vues de Villes, Châteaux, effets d'Hivers.—E. H.
Vente 1876 : Patineurs, 470 fr.

KETEL (Corneille), né à Gouda 1548-1610. Elève de Blocklandt. Vint en France et travailla aux peintures de Fontainebleau. Voyagea en Angleterre.—Portrait.—E. H.

KEUN (Henri), né à Harlem 1738-1784. Paysages dans le goût de Berkheyden.—E. H.

KEY (Willem), né à Bréda en 1548-1598. Elève de Lambert Lombart. Touche habile et moelleuse, coloris des plus agréables. Portraits très-estimés.—E. H.

KEYSER (Clara DE), né à Gouda. Flor. en 1855.—Portrait, fleurs.—E. H.

KEYSER (Guillaume DE), né à Anvers 1647-1692.—Hist., portrait.— E. F.

KEYSSER (Jacques), florissait en 1575.—Intérieurs d'églises.—E. F.

KEYSSER (Théodore DE), flor. en 1620 suivit la manière de Terburg.—Portrait, figures, intérieurs.—E. H.
Vente Cleef 1864 : Portrait, 410 fr.
» J. Wilson : Portrait de jeune Femme, 8,100 fr.
Vente Double 1881 : Intérieur, 19,500 f.

KEYSSER (DE), né à Anvers. Méd. 2e cl. 1840.— Genre.—E. F.

KIERINGS (Jacob), né à Utrecht 1590-1646. A laissé des paysages estimés. Poelemburg y peignait ses figures.— E. H.
Vente 1860 : Paysage et Nymphes, 314 f.

KIES (Simon-Jean), né à Amsterdam, florissait au XVIe siècle. El. de Franck.—Histoire.—E. H.

KIRSCHNER (J.) Prague. E. U. 1878 Paris.—Nature morte.—E. A.

KLAAS (Charles-Chrétien), né à Dresde 1775-1800. El. de Casanova.—Hist.—E. A.

KLAASZOON (Arthur), né à Leyde 1498-1564. A suivi le genre d'Heemskerke.—Hist., genre.—E. H.

KLENGEL (Hans-Chrétien), né près de Dresde 1761-1824. Elève de Charles Hutin et imitateur de Dietrich. — Scènes fami-

lières, paysage avec figures, animaux.—E. A.

KLERCK (Henri), flor. à Anvers vers 1590. Elève de Martin de Vos.—Camaïeux.—E. F.

KLOMP (Aalbert). Florissait en 1640. Elève et bon imitateur de Paul Potter.—Animaux.—E. H.
Vente 1875 : Paysage, Animaux, 475 fr.

KNAUSS (Louis), né à Wiesbaden 1829. Elève de Jacobi, Sohn et Schadow. Membre de l'Académie d'Amsterdam. Méd. d'or à Berlin 1852. A Paris, où il s'est fixé, méd. 2e cl. 1853; 1re cl. 1855, 1857, 1859; ✻ 1859; O.✻ 1867. Méd. d'honneur à Paris 1867.—Histoire, portrait.—E. A.

KNELLER (Godefroid), né à Lubeck 1646-1723. Elève de Rembrandt. Etudia en Italie les maîtres; puis se rendit en Angleterre, fut nommé premier peintre de Charles II, de Jacques II et de Guillaume III. Plusieurs auteurs comparent Kneller à Van Dyck. Nous estimons ce dernier bien supérieur pour la touche et le coloris. Monoyer a souvent orné de fleurs ses tableaux.—Portrait.—E. H.

KNIP (Henriette-Gertrude), née à Tilborg 1783-1842. Elève de Van Spendonk.— Fleurs, fruits, animaux.—E. H.

KNUPPER ou KNUPFER (Nicolas), né à Leipsick 1603-1660. Elève d'Abraham Bloemaert. Fut le maître de Ary de Voys et Jean de Steen. Sa touche est fine et spirituelle, son exécution très-serrée.—Hist., genre, paysage.—E. H.

KNYF (Vautier), né à Harlem au XVIIe siècle.—Paysage, vues de villes.—E. H.

KNYFF. (Alfred DE), né à Bruxelles. Méd. 3e cl. 1857, 1859, 1861 Paris. ✻ 1861.—Genre, portrait.—E. F.

KOBELL (Ferdinand et Jean-Henri). Florissaient en 1775. Ferdinand, né à Manheim 1760, Jean à Rotterdam 1778. Ils ont peint des paysages dans le goût de Zacht-Leeven. Leur coloris est froid. Ils représentaient les bords du Rhin et de la Meuse.—E. H.
De 500 à 2,000 fr.

KOCK (Joseph-Antoine), né à Obergiedeln 1768-1839. Elève de Carstens.—Pays., histoire.—E. A.

KOCK (Jean et Mathieu), nés à Anvers. Le premier fut un bon paysagiste : il introduisit le goût italien en Flandre. Mathieu suivit le même genre et fut bon graveur.—Paysage.—E. F.

KOEDYK (Nicolas). Florissait au XVIIe siècle. Exécution délicate, précieux fini.—Intérieur, genre.—E. H.

Vente Demidoff 1863 : Le Pansement, 1,000 fr.
Vente Wilson 1881 : Intérieur hollandais, 5,000 fr.

KOËNE (Isaac). Elève de Ruisdaël. Flor. en 1680. Habile imitateur de son maître, mais il lui manque le fini. Gaal faisait les figures de ses tableaux.—Paysage.—E. H.

KOETS (Roelof) 1655-1725. Elève de Terburg.—Portrait.
Vente Wilson 1881 : Portrait, 900 fr.

KOLLER (W.), né à Vienne (Autriche) 1829. Elève de Waldmüller. Méd. 2e cl. 1878 Paris.—Genre, hist.—E. A.

KOLLER (Rodolphe), né à Riesbach (canton de Zurich). Méd. 2e cl. 1878.—Genre, paysage.—E. A.

KONING (Salomon), né à Amsterdam 1609. Elève de Vernando et Nicolas Moyaerts. Les tableaux de ce maître sont très-appréciés.—Hist., portr., genre.—E. H.
Vente Fesch 1846 : L'Ecrivain, 300 écus.
Vente Leroy 1861 : Denier de César, 1,700 fr.

KONING (Philippe), né à Amsterdam 1619-1689. Elève de Rembrandt.—Hist., paysage.—E. H.
Vente 1874 : Paysage, 480 fr.

KONING (Jacques). Florissait en 1650. El. d'Adrian Van den Velde. On confond quelquefois ses tableaux avec ceux de son maître.—Paysage, animaux.—E. H.

KONING (Lambert), né à Dordrecht 1777. Elève de Versteeg.—Paysage, marine.—E. H.

KOOGEN (Léonard VAN DER), né à Harlem 1610-1681. Suivit la manière de Jacques Jordaens. Dessin correct.—Histoire, portrait.—E. H.

KOOSTERMAN (N.), né à Hanôvre 1656. Flor. en 1680. Passa en Angleterre pour y peindre la reine Anne et la famille royale. Bonne ressemblance ; les accessoires sont d'une grande vérité.—Portrait.—E. A.

KOUWENBERG (Chrétien), né à Delft 1604-1667. Elève de Van Wes. Bon coloris, connaissance parfaite de l'anatomie et du clair-obscur.—Hist., portrait.—E. H.

KRANACH. Voir CRANACH.

KRANS (Georges-Melchior), né à Francfort 1727-1806. Elève de Greuze.—Hist., genre.—E. A.

KRAUSE (François), né à Augsbourg 1706-1754. Elève à Venise de Piazzetta ; il se fixa à Lyon où il mourut. Les tableaux de Krause ont poussé au noir.—Histoire, portrait.—E. A.

KRAUSZ (Simon-André), né à La Haye 1766-1825. Élève de Defrance. Talent original.—Paysage, animaux.
Vente Wilson 1881 : Le Moulin, 920 fr.
KRUGER (Antoine), né à Dessau. Méd. 3e cl. 1855.—Genre.—E. A.
KRUMHOLZ (Ferdinand), né à Hof (Autriche). Méd. 3e cl. 1841 à Paris.—Portrait.—E. A.
KRUSEMAN, de l'Ecole Allemande.—Hist., paysage.
Vente marquis de Saint-Cloud 1864 : Effet de Neige, 270 fr.
KRYNS (Evrard), né à La Haye. Flor. en 1630. Élève de Hubert Jacobs. Assez estimé pour l'histoire et le portrait.—E. H.
KUHNEN (Pierre-Louis), né à Aix-la-Chapelle. Méd. 3e cl. Paris. 🏅 1846.—Hist., genre.—E. A.
KUILEMBURG (Abraham VAN), flor. en 1640. Imitateur de Poelemburg.—Paysage, figures.—E. H.
KUNSH (Cornille), né à Leyde 1493-1544. Élève de Corneille Enghelbrechtsen. Exécution d'une grande minutie.—Histoire.—E. H.
KUPETZKY (Jean), né à Porsine 1667-1740. Élève de Claus. Il tient de Van Dyck et de Rembrandt, mais son coloris est plus noir et ses lumières plus éclatantes. Bon clair-obscur.—Hist., portrait.—E. H.
Vente de Van Loo 1881 : Portrait du peintre, 640 fr.
KUYCK (Jean), flor. en 1550. Habile peintre sur verre. Cet artiste, à la suite des guerres religieuses, fut brûlé vif à Dort le 28 mars 1572.—Histoire.—E. H.
KYCK (Cornille), né à Amsterdam 1635. Flor. en 1670. A suivi la manière de Seghers. Sa couleur est fraîche. Les tulipes et les jacinthes dominent toujours dans ses tableaux. Peu connu en France.—Fleurs.—E. H.

L

LAAR ou LAER (Pierre VAN) dit BAMBOCHE, peintre et graveur. Né à Laaren 1613-1674. Élève de Johanot del Campo. Etudia à Rome le Paysage et les Ruines et se lia d'amitié avec le Poussin et Claude Lorrain. — Compositions variées ; dessin spirituel ; coloris vigoureux; touche ferme et savante. A donné son nom à un genre, la Bambochade. — Chasses, Attaques de voleurs, Foires, paysages.—E. H.

Imitateurs : Graat, Meél ou Miel, Goubeau.
Vente marquis de R. : Départ pour la Chasse, 370 fr.
Vente 1879 : Saltimbanques, 600 fr.
LAAR (Roeland VAN), frère du précédent. Né à Harlem 1611. Mort jeune en Italie 1640.—Bambochades.—E. H.
LAAR (Jean-Henri VAN), né à Rotterdam 1807. Élève de Wappers.—Genre, histoire.—E. H.
LAIRESSE (Renier), père de Gérard. Né à Liége 1596-1667. Élève de J. Taulier. A laissé cinq fils, tous peintres.—Histoire.—E. F.
LAIRESSE (Gérard DE), peintre et graveur, né à Liége 1640-1711, dit LE POUSSIN BELGE. Élève de son père et de Bertholet-Flemaelle. Son exécution est facile. Ayant une connaissance parfaite de l'architecture, il introduisait dans ses tableaux des monuments et des palais. Ses sujets sont tirés de la mythologie et de l'histoire. Figures courtes et peu gracieuses. Lairesse a écrit sur l'art de la peinture.—
Vente 1874 : Bacchantes et Faunes, 480 f.
LALLEMAND (Sigismond), né à Vienne (Autriche). Méd. 2e cl. 1867, 1878, Paris.—Portraits.—E. A.
LAMBRECHT, flor. vers 1670. Détails inconnus. Suivit le genre d'Egbert Van Heemskerk. Coloris sombre. Touche vive. Types vulgaires.—Intérieurs, genre.—E. F.
Vente de 300 à 800 fr.
LAMME (Arie), né à Sheerenjandam 1748-1801. Élève de G. Ponse. La fille de Lamme fut la mère d'Ary Scheffer.—Ornements, paysage.—E. A.
LAMME (Arie-Jean), né à Dordrecht 1812. Élève des deux Scheffer, ses cousins. Fut directeur du Musée de Rotterdam.—Genre, histoire.—E. H.
LAMORINIÈRE (François), Méd. 3e cl. 1878, Paris.—Paysage.—E. F.
LAMPI (Jean-Baptiste), né à Romeno 1752-1830. Voyagea en Russie.—Portrait, histoire.—E. H.
LAMPSON (Dominique), né à Bruges 1532-1599. Élève de Lombard.—E. F.
LANDOLT (Salomon), né à Zurich 1741-1818. Élève de Paon.—Batailles, scènes militaires, chasses, paysage.—E. A.
LANDTSHEER (Jean DE), né à Baesrode 1750-1828.—Portrait, genre, histoire.—E. F.
LANEN (Christophe VAN DER), flor. au XVIIe siècle. Élève de Franck le Jeune. Sa

touche est vive et délicate.—Foires, Tabagies, Assemblées.—E. F.

LANGE (Jean-Henri), flor. à Bruxelles en 1665. Elève de Van Dyck.—Histoire.— E. F.

LANGENDYK (Thierry), né à Rotterdam 1748-1805. Elève de Bisschop.—Batailles, marine.—E. H.

LANGER (Pierre-Joseph), né à Kalkin 1759-1824. Directeur de l'Académie de Dusseldorf.—Histoire.—E. A.

LANGEROCK (Henri), né à Gand. El. de l'Académie de Gand. E. U. 1878 Paris. —Paysages trop touffus.—E. F.
Vente 1876 : Entrée de Forêt, 400 fr.

LANGEVELT (Rutger Van), né à Nimègue 1635-1695. Directeur de l'Académie de Berlin.—Histoire.—E. A.

LARGKMAIR (Jean), flor. en 1488 à Colmar. Elève de Martin Schaen.—Portr., histoire.—E. A.

LAROON (Marcel), né à La Haye 1653-1705. Elève de Zoon et de Fléchière.—Portrait.—E. H.

LASTMAN (Pierre), peintre et graveur, né à Harlem 1581-1649. Elève de Corneille Van Harlem. Les ouvrages de ce maître sont rares.—Histoire.—E. H.

LASTMAN (Nicolas), fils du précédent, né à Harlem. Flor. au XVII^e siècle. Elève de Jean Pinas. A imité la manière du Guide.—Histoire, paysage.—E. H.

LATOMBE (Nicolas), né à Amsterdam 1616-1676.—Genre, portrait.—E. H.

LATOMBE (Philippe), flor. en 1710. Elève de G. Van Opstal.—Histoire.—E. H.

LAURI (Balthasar), né à Anvers 1570-1641. Elève et imitateur de P. Brill.—Paysage.—E. F.
Vente 1869 : Paysage, 142 fr.

LAUWERS (Jacques-Jean), né à Bruges 1753-1800. Imitateur de Gérard Dow.—Genre, paysage.—E. F.

LAVECQ (Jacques), né à Dordrecht 1625-1655. Elève et bon imitateur de Rembrandt. —Portrait.—E. H.

LEBLON (Jacques-Christophe), né à Francfort-sur-le-Mein 1671-1741. Se lia d'amitié avec Carle Maratti.—Portrait, miniature.—E. A.

LEBRUN (Louis-Joseph), né à Gand. Méd. d'or à Bruxelles 1875.—Portrait, genre.—E. F.

LECLERC (David), né à Berne 1680-1738. Elève de J. Werner.—Miniature, portrait, fleurs, paysage.—E. A.

LEEMANS (A.), flor. en 1662 à La Haye. —Nature morte.—E. H.

LEEN (Guillaume Van), né à Dordrecht 1753-1825. Elève de Pons et de Cuypers. —E. H.

LEÉPE (Jean-Antoine Van der), né à Bruges 1664-1718. N'eut point de maître. Sa touche est libre, sa couleur parfois grise ; les accidents du feuillage sont merveilleusement reproduits.—Paysage, marine.—E. F.
Vente 1877 : Marine, figures de Van Duvenède, 340 fr.

LEERMANS (Pierre), flor. en 1670. El. de Van Mieris.—Genre.—E. F.

LEEUW (Gabriel Van der), dit de Leone, né à Dordrecht 1643-1688. Imitateur de Roos de Tivoli.—Animaux, paysage.—E. H.

LEEUW (Pierre Van der), frère du précédent, né à Dordrecht. Flor. en 1660. Elève de son père Sébastien. Bon imitateur de Van den Velde.—Paysage, marine. —E. H.

LEFÉBRE (Valentin), né à Bruxelles 1642-1702. Imitateur de Paul Véronèse.—Histoire en petit.—E. F.

LEGERDOP (André), flor. en 1786. Né à Delfthaven.—Paysage, vues de villes, portrait.—E. H.

LEGRICH (Henri), né à Stettin 1790. Elève de Wach.—Histoire.—E. A.

LEIBL (Wilhelm), né à Cologne. Méd. 1870 à Paris.—E. A.

LEICHNER (Jean-George), né à Erfurth 1684-1769. Elève d'Hildebrand.—Histoire. —E. H.

LEICKERT (Charles), flor. en 1817 à Bruxelles. Elève de Van Hove et de Schelfont.—Paysage et Effets d'Hivers.—E. F.

LEINBERGER (Chrétien), né à Erlangen 1706-1770.—Hist., allégories.— E. H.

LEINENS (Balthasar Van), né à Anvers 1637-1703.—Histoire en petit.—E. F.

LELIE (Jean de), né à Amsterdam 1788-1845.—Portrait, fruits, fleurs.—E. H.

LELY. Voir Faes.

LEMBKE (Jean), né à Nuremberg 1631-1713. Elève de Mathieu Weyer. Peintre de Charles XIII, roi de Suède.—Chasses, batailles.—E. A.

LENBACH (François), né en Bavière. Méd. 3^e cl. 1867 à Paris.—E. A.

LENS (André-Corneille), né Anvers 1739-1822. Elève de Ch. Eykens et de Beschey.—Portrait, histoire; nombre considérable de tableaux de chevalet.—E. F.

LENS (Jacques-Joseph), fils du précédent, né à Anvers 1746.—Portrait, histoire.—F. F.

LESBROUSSAIS (Jenny), né à Bruxelles. Florissait au XIXe siècle.— Genre. — E. F.

LESSING (Charles-Frédéric), né à Wartenberg (Silésie) 1808. Elève de Rosel et Dohling. Prix de l'Académie des Beaux-Arts de Berlin. Méd. 1837 à Paris, ✠. Egalement renommé dans la peinture historique et le paysage par la sévérité de la composition et l'énergie de la touche.— Hist., paysage.— E. A.

LEVÊQUE (Jacques). Florissait en 1670. imitateur de Rembrandt.—Genre.—L. H.

LEXMOND (Jean VAN), né à Dordrecht 1769-1838. Elève de Van Stry.— Vues de villes, paysage, animaux.—E. H.
Vente de C. 1876 : Vue de Hollande, 275f.

LEYS (le Baron Henri), né à Anvers 1815. Elève de son beau-frère de Braekeleer. Un des premiers du genre historique de son pays. Types originaux et pleins d'une couleur de moyen-âge. — Grande médaille d'honneur. Ex. U. Paris 1855. Décoré de l'ordre de Léopold 1840. Membre de l'Académie royale 1845. Officier 1851 ; commandeur 1855.—Histoire.—E. F.

LICHTENHELD (Guillaume), flor. au XIXe siècle.—Paysage, genre.

LIEBAERT (Thomas-Joseph), né à Bruges 1785-1848.—Paysage.—É. F.

LIECHTENFELS (Chevalier E. DE), né à Vienne (Autriche) 1833. Elève de Th. Ender.—Paysage.—E. A.

LIEFLAND (Jean), né à Utrecht 1809. Elève de Van Straeten.—Vues de villes.— E. H.

LIMAKER (Nicolas DE) dit ROOSE, né à Gand 1575-1646. Elève d'Otto Venuis et de Marc Gérard. Belle ordonnance dans ses compositions, dessin assez correct, coloris quelquefois rouge. Cet artiste a fait rarement de petits tableaux.—Histoire.—E. F.

LIERRE (Joseph VAN), né à Bruxelles. Flor. en 1575. Travailla pour les manufactures de tapisserie et peignit aussi à la détrempe.—Histoire, portraits, paysage. E. F.

LIES (Joseph), né à Anvers 1821. Elève de N. de Keyser et de Leys.—Genre, histoire.—E. F.

LIEVENS ou **LIVENS** ou **LYVIUS** (Jean), né à Leyde 1607-1663. Elève de Pierre Lastman. Fort jeune, il se rendit en Angleterre, où il fit les portraits du roi, de la reine et des princes. Sa couleur est excellente, ses compositions splendides ; s'est rapproché de Van Dyck dans ses portraits.—Histoire, portrait.—E. H.
Vente 1862 : Portrait d'homme, 475 fr.

LIMBORCH ou **LIMBORGH** (Hendrik VAN), né à La Haye 1680-1758. Elève de Brandon et de Robert du Val. Imitateur du chevalier Adrian Van der Werff.— Portrait, paysage, histoire.—E. H.
Vente 1873 : Paysage et figures, 470 fr.
Vente 1875 : Vierge, l'Enfant dans un fond de paysage, 1,645 fr.

LIMBURG (VAN). Flor. en 1663. Peintre très-estimé.—Portrait.—E. H.

LIN (Jean VAN). Florissait en 1664 à Utrecht.—Batailles.—E. H.

LINDEN (Maurice VAN DER). Florissait en 1670 ; né à La Haye. Elève de Gaspard Netscher.—Genre, portrait.—E. H.

LINGE (Abraham VAN). Florissait au XVIIe siècle.—Peinture sur verre.

LINGELBACH (Joannes), né à Francfort-sur-le-Mein 1625-1687. Eludia en Hollande Wynants et Wouvermans. Vint à Paris 1642. Se rendit ensuite en Italie où il étudia la campagne de Rome. Ses tableaux sont ornés de statues de bronze et de marbre.
Il peignait cependant de préférence les ports de mer avec de nombreuses figures, des marchés italiens, des paysans et des musiciens ambulants, le tout bien composé. Ses couleurs sont vaporeuses, la touche facile et le dessin correct.—E. H.
Vente de Berry 1837 : Place publique, 1,570 fr.
Vente 1864 : Halte de Bohémiens, 1,290 fr.
Vente 1880 : Les Moissonneurs, 5,000 fr.

LINSCHOTEN (Adrien VAN), né à Delft. Flor. en 1690. Vivait encore en 1760. Elève de Spangolet. Peintre peu connu. —Histoire, genre.—E. H.

LINT ou **LIN** (Pierre VAN), LE VIEUX né à Anvers 1609-1690. Travailla pour Christian IV, roi de Danemarck. Peignit l'histoire en grand et en petit. — Histoire, portrait.—E. F.

LINT (Henri VAN) dit STUDIO. Flor. en 1680. Elève du précédent. Peignit dans le genre de Van Bloemen.—Paysage.—E. F.

LION. Né à Dinant 1740-1814. Elève de Vien.—Portrait, histoire.—E. F.

LIOTARD (Jean-Etienne), né à Genève 1702-1788. Elève de F. Lemoine, peintre français.—Miniature sur émail, genre.

LIS (Jean), né à Hoorn 1579-1629. Elève d'Henri Goltzius.—Kermesses, histoire.—E. H.
Vente 1863 : Mascarades, 245 fr.

LISIEWSKY (George-Reinhold), né à Berlin 1725-1794.—Portrait.—E. A.

LOFVERS (Pierre), 1768-1814. Élève de son père.—Marine, fleurs, paysage.—E. H.

LONSING (F.-J.), né à Bruxelles 1743-1799. Élève de Geéraerts.—Portrait.—E. F.

LOO (Jacques Van), né à l'Ecluse 1614-1670. Fils et élève de Jean Van Loo. Vint en France où il fut naturalisé. Membre de l'Académie de peinture 1663. Son coloris est vrai. Van Loo est le chef de la famille de ce nom qui florissait en France au XVIII° siècle.—Hist., genre.—E. H.

LOO (Théodore Van), né à Bruxelles. Flor. en 1660. A suivi la manière de Carle Maratti. Son coloris est brun, les ombres sont lourdes et les lumières mal distribuées.—Hist., portrait.—E. F.

LOON (Théodore Van), né à Bruxelles 1629-1678. Imitateur de Raphaël et de Carle Maratti.—Histoire.—E. F.
Vente Pauwel 1803 : Adam pleurant, 150 florins.

LOOSE (Jean-Joseph de), né à Zele 1770-1849. Élève de Herreyns.—Portrait, histoire.—E. H.

LOOS (Basile), né à Zele (Belgique). Méd. 3° classe 1841 Paris.—E. F.

LORCH (Melchior), né à Flensburg 1527-1586. Tableaux rares. — Portrait, hist.—E. A.

LOTEN ou LOOTEN. Flor. en 1670.—Paysage.
Vente Thibaudeau 1857 : Bûcheron en forêt, 600 fr.

LOTH ou LOTHI (Carlo), né à Munich 1611-1698. Élève de P. Libéri. Étudia en Italie le Caravage. Ses compositions sont bonnes, les expressions belles, les raccourcis bien compris, clair-obscur bien entendu. Coloris parfois rouge.—Histoire, portrait.—E. A.

LOTHENER (Stephen) dit Maître Stephan. Flor. en 1440. Suivit les conseils de Wilhelm.—Histoire.—E. F.

LUBBERS (Guillaume), né à Groningue 1755-1834. De peintre en bâtiment, il devint un excellent artiste et bon dessinateur.—Portrait.—E. H.

LUBINIETZKI (Christophe), né à Stettin 1659-1729. Élève de Backer et de Gérard de Lairesse.—Genre, portrait.—E. A.

LUBINIETZKI (Théodore), frère du précédent, né à Cracovie 1653-1720. Élève de Backer et G. de Lairesse.—Paysage, histoire.—E A.

LUCAS de Leyde. Peintre et graveur, né à Leyde 1494-1533. Élève de Englebrechtsen. Ses tableaux sont très-rares. Touche légère, belle ordonnance. Coloris riche et frais. Considéré comme le patriarche de son école. Sa manière appartient au style gothique.—Hist., portrait, paysage.—E. H.
Vente Guillaume II 1850 : Adoration des Mages, 4,450 florins.
Vente 1864 : Portrait d'homme, 1,250 f.

LUCIDEL (Nicolas) dit Neuchatel, né à Mons, au XVI° siècle.—Portrait.—E. F.

LUGARDON (Jean-Léonard), né à Genève. Méd. 2° cl. à Paris 1831.—Genre.—E. A.

LUNDENS (Gerrit). Flor. en 1660. — Intérieur, scènes familières, genre. — E. H.

LUSTICHUYS ou LUTTICHUYS (Simon). Flor. en 1656.—Portrait.—E. H.

LUTHERBURG (Philippe-Jacques) le Jeune, né à Strasbourg 1740-1812. Élève de Casanova. Membre de l'Académie de Paris et de celle de Londres 1779. — Paysage, batailles, genre.—E. A.
Vente Raguse 1857 : Le Départ, 795 fr.
Vente 1867 : Choc de cavalerie, 895 fr.
Vente 1876 : Esquisse, 400 fr.

LUYX Van LUXENSTEN (François) dit Leux. Flor. à Anvers vers 1650. A suivi le genre de Rubens.—Portrait, hist.—E. F.

LYS (Jean Van der), né à Oldembourg. Flor. en 1620. Élève de Goltzius. Visita la France et l'Italie. Etudia Paul Veronèse, Le Titien et Le Tintoret. Ses compositions rappellent Van Dyck, son coloris Rubens. Touche délicate, composition spirituelle.—Paysage, fêtes, mascarades, concerts. — E. H.

M

MAAS (Arnould Van), né à Gouda 1620-1664. Élève de David Téniers.—Kermesses, Noces de village, Intérieurs, Corps-de-garde.—E. H.

MAAS (Dirk), né à Harlem 1656-1715. Élève de Mommers et de Berghem. Imitateur de Philippe Wouvermans. — Genre, chevaux et chasses.—E. F.
Vente Meffre : Le Maréchal-ferrant, 660 f.
Vente Cleef 1864 : Marchandes de Poissons, 170 fr.

MAAS (Nicolas), né à Dordrecht 1632-1693. Un des meilleurs élèves de Rembrandt. Abandonna le genre historique pour le portrait. Suivit la manière de son maître.—Portrait.—E. H.
Vente San-Donato 1880, à Florence : L'Heureux Enfant, 85,000 fr.

MABUSE (Jean DE). Voir GOSSAERT.

MADARASZ (Victor DE), né à Csetnek (Autriche). Méd. 3e cl. 1861.—Genre historique.

MAES (Godefroy), né à Anvers 1632-1693. Elève de son père. Membre de l'Académie d'Anvers 1682.. Son coloris est brillant et harmonieux, il se rapproche quelquefois de Rubens. Maes a laissé de très-bons dessins à la mine de plomb et des lavis à l'encre de Chine.—Hist.—E. F.
Vente Wilson 1881: L'Enfant à la Gaufre, 10,500 fr.

MAES (Jean). Vivait à Bruges au XVIIe siècle.—Paysage.—E. F.

MAGNUS (Edouard), né à Berlin. Méd. 2e cl. 1855 à Paris.—Genre.—E. A.

MAHUE (Guillaume), flor. à Bruxelles au XVIIe siècle. Peintre de portrait, peu connu.—E. F.

MAJOR (Isaac), né à Francfort 1576-1630. Elève de Sadeler.—Hist., genre, portrait.—E. A.

MAKART (Haans), né à Salzbourg (Autriche) 1840. Elève de Piloty. Médaille d'honneur à l'exposition universelle 1878, à Paris ✱.
Composition grandiose, dessin correct, exécution recherchée, coloris éclatant. Un des meilleurs peintres de l'Autriche. E. U. 1878 à Paris : Entrée de Charles-Quint à Anvers.—Hist., portrait.—E. A.

MALLEYN (Gerrit), né à Dordrecht 1753-1816.—Paysage, figures.—E. H.

MANDEN (Jean DE), florissait à Anvers. Peignit dans le genre de Jérôme Bos.— Grotesque.—E. F.

MANDER (Karel VAN), né à Meulebesse, près de Coutrai, 1548-1606. Elève de Lucas de Heére et de Barthélemy Spranger. Historien de l'Ecole néelandaise aux XVe et XVIe siècles. Tableaux très-rares et de médiocre valeur.—Genre, paysage.—E. F.

MANS (François), florissait en 1685. A suivi le genre de Molnaer qu'il surpassa. Les tableaux de Mans sont très-estimés. Sa couleur est bonne, son exécution précieuse. Il peignait souvent des canaux glacés couverts de patineurs et de traîneaux. Les fonds de ses tableaux représentent des forteresses et des fabriques.—E. H.
De 350 à 800 fr.

MARCELLIS (Otho) dit LE FURET, né en 1613-1673. Travailla à Paris au service d'Anne d'Autriche, et se rendit ensuite à Rome. Coloris souvent sombre; exécution parfaite. Il peignit des serpents, des plantes et des fleurs.—E. H.
Vente de 300 à 1,000 fr.

MARÉES (Georges DES) 1697-1776. El. de Meytens.—Portrait.—E. F.

MARIENOF ou MARIENHOF, né à Gorcum 1650-1685. Elève et imitateur de Rubens.—Hist.—E. H.

MARKELBACH (Alexandre), né à Anvers. Méd. d'or à Bruxelles 1863. Chevalier de Léopold 1870.—Genre.—E. F.

MARNE (Jean-Louis DE), né à Bruxelles 1744-1829. Vint à l'âge de 12 ans à Paris et fut employé à Sèvres. Il suivit la manière de Karel du Jardin. Bon coloris, exécution habile et ferme, touche spirituelle. Membre de l'Académie de Paris 1783. —Paysage, animaux, foires, genre.—E. F.
Vente 1841 : La Reprimande du Curé, 800 fr.
Vente 1879 : Une Foire, 1,820 fr.
Vente Wilson 1881 : Fête patronale, 8,100 fr.

MARON (le chevalier Antoine), né à Venise 1733-1808. Elève de Mengs.—Portrait.—E. A.

MARTENS (VAN Sevenhoven, Jacques-Constantin), né à Utrecht 1793.—Paysage. —E. H.

MARTERSTEIG (Frédéric), né à Weimar. Méd. 3e cl. 1844-1845 à Paris.—E. A.

MATEJKO (Jean), né à Cracovie. Méd. 1865. 1re cl. 1867 à Paris. ✱ 1870. Méd. d'honneur E. U. 1878 à Paris.—Genre.

MATSYS ou METSYS (Quentin ou Quintin), né à Anvers vers 1460. Florissait en 1490. Ancien forgeron ou serrurier. Elève de Van Eyck. Ses figures ont plus de noblesse que celles de son maître. Ses compositions sont d'une plusgrande vérité. Ses œuvres ont un beau caractère et sont très-finies, sans excès ; on y sent toute la liberté du style moderne.
Elèves : Adriaen, Willem, Muelembroec, Henne, Baeckmakère et son frère Jan.— Portrait, histoire.
Vente 1806 : Le Banquier et sa femme, 1,800 fr.
Vte : Salamanca, sujet religieux,12,000 f.

MATSYS (Jan), florissait en 1530. Fils du précédent. Elève de Joket Oskens.— Histoire, portrait.

MATTON, flor. au XVIIe siècle. Elève de G. Dow.—Intérieurs et figures, Effets de Lumière.—E. H.
Vente Leroy d'Etiolles 1868 : Le Joueur de violon, 4,500 fr.

MAURER (Jacques), 1732-1780.—Histoire, portrait, animaux.—E. F.

MAY (Olivier DE), né à Valenciennes 1735-1797. Elève de Loutherbourg. Etudia

à Rome.—Vues d'Italie, scènes pastorales.—E. F.

MAYER (L.), né à Kaniow (Gallicie) 1834. Elève de Kupelwiesen et de Rohl.—Histoire.—E. A.

MAYER (Dietrich), né en 1571-1658.— Chasses, kermesses.—E. A.

MAYER (Conrad), né à Zurich 1618-1699. Elève de son père.—Fleurs, fruits.

MEEL ou MIEL (Jan) dit BICKER, peintre et graveur à Anvers 1599-1664. Elève de Gérard Seghers et d'Andréa Sacchi. Son premier genre fut l'histoire, mais son penchant l'entraîna vers le genre de Bamboche et de Michel-Ange des Batailles. Premier peintre du duc de Savoie. Sa touche est savante, son coloris vigoureux, souvent trop noir.— Histoire, Chasses, Haltes de Bohémiens, Bambochades.—E. F.

Vente Pierard : Scènes de Cabaret, 715 f.
Vente 1874 : Halte de Bohémiens, 500 f.

MEER (Jean VAN DER) l'aîné, floriss. en 1670. Elève et imitateur de Berghem.— Paysage, animaux.—E. H.

Vente Tencé 1881 : Vue de la plaine de Harlem, 4,000 fr.

MEER (Jean VAN DER dit DE DELFT). Né à Schoonhoven ou à Harlem selon d'autres 1628-1691. Elève de J. Broers et de Berghem. Visita l'Italie, peignit avec beaucoup de talent le paysage et la marine. Sa couleur est bonne ; ses paysages pittoresques et bien choisis. Ses marines, un peu trop bleuâtres, révèlent une parfaite connaissance des manœuvres et des gréements. Il peignait également les intérieurs.—Paysage, hist., portrait.—E. H.

Vente La Perrière 1825 : Jeune Femme, 500 fr.
Vente marquis de R. 1873 : Blanchisserie à Harlem, 1,600 fr.
Vente Aguado à Florence 1881 : Paysage, 22,000 fr.

MEERT (Pierre), né à Bruxelles 1620-1680. Adopta le coloris de Van Dyck. — Hist., port.—E. F.

MELLERY (Xavier), né à Bruxelles 1836. Grand prix de Rome (Belgique). — Genre, paysage, dessins aquarelles.—E. F.

MEMLING (Hans), né à Bruges. Florissait de 1470 à 1480. Elève de Van Eyck. Etudia à l'ancienne école de Cologne; visita la France, l'Italie, l'Allemagne, l'Espagne. Il est, avec son maître, un des plus admirables peintres de la Flandre antique. Une touche fine et moelleuse, un coloris séduisant et harmonieux, des compositions gracieuses et pleines de vérité, telles sont les principales qualités de cet artiste de génie.—Hist., portrait.—E. F.

Vente Guillaume II : Vie de St Bertin, 23,000 florins.
Vente Valtardi 1860 : Saint Sébastien triptique, 13,500 fr.
Le même tableau se vendit en 1857 20,000 fr.

MENGS (Antoine-Raphaël), né à Aussig 1728-1778. Elève d'Ismael son père. Voyagea de bonne heure à Rome, y copia les œuvres de Michel-Ange et de Raphaël.
Appelé à Madrid par Charles III, il y peignit un grand nombre d'ouvrages. Ce monarque le combla d'honneurs et de richesses. Premier peintre du roi d'Espagne 1761. Prince de l'Académie de Saint-Luc à Florence 1769. Coté comme un des grands peintres de l'Europe. On le nomma le Raphaël Allemand. Bien que ses tableaux soient généralement froids, ses figures trop dénuées d'expression, les œuvres de Mengs tiennent cependant une place distinguée dans l'histoire de l'art. — Histoire, portrait.—E. A.

Vente 1850 : Sainte-Famille, 1,250 fr.

MENZEL (Adolphe), né à Breslau. Méd. 2e cl. 1867 à Paris. ✻ 1867.—Hist.—E. A.

MÉRIAM (Marie-Sibylle), née en 1647-1717. Peignait avec talent les fleurs, les fruits et les insectes.—E. A.

MERTENS (Jean-Corneille), né à Amsterdam 1745-1821. El. de A. Elliger.—E. H.

MESDAY (Hendrik-Willem), né à Groningue. Méd. 1870-1878 à Paris, Méd. d'or à Bruxelles. Chevalier de Léopold.— Genre.—E. H.

MESSENLEISER (Pierre VAN DER). Florissait en 1670. Elève de son père.— Batailles, chasses.—E. F.

METZU ou METSU (Gabriel), né à Leyde 1615-1658, vint à Amsterdam où il étudia Gérard Dow et Terburg. Mais surtout formé par l'étude de la nature. Couleur harmonieuse et pleine de fraîcheur, exécution sans défaillance, dessin correct, perspective aérienne étonnante, savante distribution de la lumière, une science d'opposition et de contraste qui force l'illusion, tout se trouve réuni dans les tableaux de ce grand maître.
Elèves et imitateurs : Joost, Van Geel, Ochtervelt, etc.—E. H.

Vente Perregaux 1841 : La Collation, 9,050 fr.
Vente Patureau 1857 : Intérieur, 2,950 fr.
De 5,000 à 20,000 fr.

MEULEN (Antoine-Franz VAN DER), né à Bruxelles 1634-1690. Elève de Pierre Snayers. Il vint en France, à l'instigation de Colbert. Louis XIV le combla de bienfaits, le logea aux Gobelins. Membre de l'Aca-

démie de Peinture 1673. Van der Meulen suivit le roi dans la campagne des Pays-Bas ; il dessinait les villes fortifiées, les marches de l'armée, les campements, les batailles. En ce genre Van der Meulen a été un des meilleurs peintres de son temps. Sa couleur est belle, son exécution franche et pleine de vigueur, ses ciels et ses lointains sont vrais. A ces qualités s'ajoute une extrême fidélité historique et topographique.—Batailles, paysage.—E. F.
Elèves : Martin (l'aîné), Martin (le jeune), Le Comte, Durn, Boudewyns, etc.
Vente Fesch 1845 : Combat, 1,700 fr.
Vente 1874 : Choc de cavalerie, 2,425 fr.

MEULEN (Pierre VAN DER), floriss. en 1670. Elève de son frère Franz-Antoine. —Batailles, chasses.—E. F.

MEUTON (François), né à Alkmaar 1550-1615. Elève de Franz, Floris.—Histoire, portrait.—E. A.

MEYBURE (Bartholomé), flor. en 1650 en Allemagne. Bon peintre de portraits.— E. A.

MEYER (Félix), né à Wintherthur 1653-1713. Elève de Hermel.—Paysage.—E. A.

MEYER (Dietrichs), 1571-1658.—Portrait.

MEYERHEIM (Paul). Flor. à Berlin. Méd. 1866 à Paris.—Genre.—E. A.

MEYERING (Albert), né à Amsterdam 1645-1717. Elève d'Abraham Mignon. Fleurs, Fruits, insectes.—E. H.

MEYSSENS (Jean), né à Bruxelles 1612-1666. Elève de Vander Horst.—Histoire, portrait.—E. F.

MEYR (Gérard VAN DER), né à Gand 1450-1512.—Histoire.—E. F.

MICHAUD (Théobald), né à Tournai 1676-1755. Travailla longtemps à Bruxelles. Imitateur de P. Breughel de Leeven.— Kermesses, intérieurs, scènes grotesques. —E. F.
Vente 1873 : Intérieur avec figures, 385 f.
Vente 1876 : Intérieur et figures, 450 f.

MICHAU (J. Guillaume), né à Leipzig 1746-1808. Elève de Rude et imitateur d'Hackert.—Paysage.—E. A.

MIERIS (François) dit le VIEUX, né à Delft 1635-1681. Elève de Gérard Dow, et d'Adrien Van den Tempel. Plus de liberté de pinceau que son maître Gérard Dow. A été le fidèle imitateur de la nature, mais sans pousser le soin jusqu'à la minutie. Son coloris est brillant, compositions pleines d'esprit et de variété.—Intérieurs, figures.—E. H.
Vente Patureau 1857 : Jeune femme à sa toilette, 19,700 fr.

MIÉRIS (Jean VAN), fils du précédent-Né à Leyde 1669-1690. Elève de son père et de Gérard de Lairesse. Voyagea en Allemagne et en Italie. Ses portraits sont de petites dimensions, mais non sans mérite.—Portrait.—E. H.

MIÉRIS (Guillaume VAN), frère du précédent, né à Leyde 1662-1747. Elève de son père dont il imita la manière, mais en peignant des sujets moins agréables. Ses effets sont moins piquants, son dessin assez correct. Il semble qu'il ait copié mécaniquement la nature.—Scènes de la vie familière, intérieurs.—E. H.
Vente Patureau 1857 : Intérieur, 1,050 f.
Vente marquis R. 1877 : Intérieur, 1,980 fr.

MIÉRIS (Franz) dit LE JEUNE, né à Leyde 1689-1763. Elève de son père et imitateur de François. Exécution soignée, dessin assez pur, coloris des plus agréables. A écrit sur l'archéologie, la numismatique et des Mémoires historiques. — Scènes de la vie journalière, intérieurs de ménages, petits tableaux d'histoire, portrait. —E. H.

MIRHOPE (François Van Cuyck DE), né vers 1657.—Animaux.—E. H.

MIGNON ou MINJON (Abraham), né à Francfort-sur-le-Mein 1639-1679. Elève de David de Heim. Dessinateur exact et minutieux. Bon coloris. Ses tableaux ont de la fraîcheur, mais l'exécution est un peu raide et sèche.—Fleurs, Fruits.—E. H.
Vente 1857 : Bouquet de fleurs, 980 fr.
Vente 1876 : Vase de fleurs, 1,100 fr.

MILLÉ (Francisque-François), né à Anvers 1644-1680. Elève de Franck et imitateur du Poussin. Membre de l'Académie de Paris. Tendance à la rousseur du coloris surtout dans les arbres. Le choix de ses sites est pittoresque, ses fonds sont ornés d'architecture, ses figures sont trop sveltes.—Paysage.—E. F.
Vente marquis de R. 1869 : Paysage, 475 fr.

MINDERHOUT, né en 1637-1696. Reçu de l'Académie d'Anvers 1662. Ses ciels sont lourds, son coloris laisse à désirer.—Marine.—E. F.

MINNEBROER (François), né à Malines, florissait vers 1450.—Paysage.—E. F.

MIREVELD ou MIREVELT (Michel-Jean), né à Delft 1568-1641. Elève de Blockland. Sa manière et son exécution rappellent Holbein. Les portraits de ce maître sont très-nombreux et très soignés d'exécution.—Portrait.—E. H.

Elèves : Paul Moréelze, Pierre-Gerritz

Monfort, Nicolas Cornelis, son fils Pierre, et Pierre-Dirck Kluyt.
Vente du marquis de R. 1873 : Portrait d'homme, 1,020 fr.
Vente 1880 : Portrait d'homme, 980 fr.

MIREVELT (Pierre), né à Delft 1595, fils et élève du précédent, dont il s'appropria la manière.—Portrait.—E. H.

MOL (Pieter VAN), né à Anvers 1580-1650. Elève de Rubens. Imitateur de son maître et de Van Dyck. Membre de l'Académie de Paris 1648.—Hist., portrait.— E. F.

MOL (Jean-Baptiste), flor. vers 1640. Imitateur de Rembrandt.—Hist., portrait. —E. F.

MOLLER (Johannes), né à Lubeck. Méd. 2º cl. Paris.—Hist., portrait.— E. A.

MOLNAER (Jean-Marie), flor. en 1640. Imitateur de Brauwer et de Bega. Bon coloris, compositions heureuses. — Intérieurs, kermesses.—E. H.
Vente 1880 : Intérieur et figures, danse, 1,145 fr.
Vente Wilson 1881 : Le Roi boit, 2,500 fr.

MOLNAER (Corneille) dit LE LOUCHE, né à Anvers. Flor. en 1540. Très-habile peintre. Ses hivers sont d'une grande vérité ; ses figures sont spirituellement touchées.—Hivers, canaux glacés, patineurs et traineaux.—E. F.
Vente 1879 : Canal glacé et figures, 800 fr.
De 500 à 1,200 fr.

MOLS (Robert), né à Anvers 1848. Méd. 3º cl. 1874, 2º cl. 1876 Paris. Méd. d'or à Bruxelles 1875. Chevalier de Léopold 1879 Paris.—Paysage.—E. F.

MOLYN LE VIEUX (Pierre), né à Harlem 1600-1654. Imitateur de Van Goyen.— Paysage.—E. H.
Vente marquis de X... 1873 : Paysage, 300 fr.

MOLYN (Pieter) LE JEUNE dit TEMPESTA, né à Harlem 1637-1701. Fils et élève du précédent. Peignait dans la manière de Snyders les chasses et les combats. Bon coloriste. Ses ciels sont d'une belle exécution, la perspective aérienne est excellente. —Paysage, chasses, figures.—E. H.
Imitateurs : Asch (Pierre Van), Mommers (Charles), De Hooch.
Vente 1871 : L'Orage, 295 fr.
Vente 1876 : Les Cascatelles, 605 fr.

MOMMERS (Hendrick), né à Harlem 1623-1697. Peu de renseignements sur sa vie. Sa touche est ferme, son exécution large et facile. Il choisissait ordinairement des sites montueux.—Paysage et figures.— E. H.
Vte 1874 : Petit paysage et figures, 475 fr.

MOMPER (Josse), né à Anvers 1580-1638, de l'Ecole des Breughel. Généralement les peintres de cette École se distinguent par un précieux fini. Momper, au contraire, peignait largement. Ses sites sont heureux, son coloris quelquefois jaunâtre.—Breughel, D. Teniers, ornaient souvent ses paysages de figures.—E. F.
Vente de 300 à 800 fr.

MONI (Louis DE), né à Bréda 1698-1771. Elève de Van Kessel, de Philippe Van Dyck. Imitateur et copiste de Gérard Dow.—Intérieur, figures.—E. H.
Vente Wilson 1881 : Marchand de Poissons, 390 fr.

MONNINX, né à Bois-le-Duc 1606-1686. Peintre du pape Paul V.—Histoire.—E. H.

MONTFOORT (Antoine VAN) dit BLOKLAND, né à Utrecht 1552-1583. Elève de Franz Floris.—Hist., portrait.—E. H.

MOONS (Louis-Adrien), né à Anvers 1769. Elève de Quertimont.—Hist., portrait.—E. F.

MOOR (Karel DE), peintre et graveur, né à Leyde 1656-1738. Elève de Gérard Dow de Van den Tempel et de Schalken. Peignait avec talent des portraits de petites dimensions. Dessin correct, bon coloris. Il tient quelquefois de Van Dyck.—Hist., portrait.—E. H.
Vente de 150 à 500 fr,

MOOR ou **MORO** (Antonis), né à Utrecht 1541-1598. Elève de J. Schoorel. Copiste du Titien, appelé le Chevalier Moor. Peintre de personnages de Cour, en Espagne, en Portugal et en Angleterre. Portrait.—E.H.
Vente 1878 : Portrait d'homme, 290 fr.

MOREELS (Arnould), né à Malines. Floriss. vers 1615.—Hist., portrait.—E. F.

MOREELSE (Paulus), né à Utrecht 1571-1638. Un des bons élèves de Mirevelt. Etudia aussi en Italie.— Hist., portrait.— E. H.

MOREL (Jean), né à Amsterdam 1777-1808. Elève de Pieneman.—Portr., nature morte.—E. H.

MOREL (Nicolas), né à Anvers 1642-1732. Elève de Verendaël.—Plantes et fleurs.—E. F.

MOSTAERT, né à Harlem 1499-1555. Elève de Jacques de Harlem. La plupart des œuvres de ce peintre ont été brûlées dans l'incendie de Harlem.—Portraits estimés.—E. H.

MOSTAERT (Gilles), né près d'Anvers.

Floriss. en 1590. Elève de son père. Très-habile paysagiste. Membre de l'Académie d'Anvers 1555.—Paysage.—E. F.

MOUCHERON (Frédérik) dit l'Ancien, né à Embden 1633-1686. Elève et imitateur de J. Asselyn. Vint se perfectionner à Paris où ses œuvres furent recherchées. La touche de ce peintre est facile, son feuillé, où il abuse du jaune, est parfois uniforme. Teintes vigoureuses dans les premiers plans; lointains noyés dans la brume ; architecture savante. Lingelback, Van den Velde et d'autres habiles peintres, peignaient les figures dans ses tableaux. —Paysage, marine, animaux.—E. H.

Vente de Berri 1837 : Intérieur d'un parc, 2,000 fr.

Vente Fesch 1845 : Paysage avec figures, 1,000 fr.

Vente 1874 : Paysage, figures de Van den Velde, 1,475 fr.

MOUCHERON (Isaac), peintre et graveur, né à Amsterdam 1670-1744. Elève de son père. Voyagea en Italie, et fit de nombreuses études dans la campagne de Rome et de Tivoli. Il y a dans ses ouvrages de l'harmonie et de la fraîcheur; grande vérité de dessin et exactitude de la perspective.—Paysage, architecture.—E. H.

Vente de 500 à 2,000 fr.

MOYAERT (Class-Nicolas), né en Hollande. Floriss. en 1624. Un des bons imitateurs d'Elzheimer.— Histoire, paysage, animaux.—E. H.

Elèves : Berghem, Van der Does, S. Koningk, J. B. Weenix.

Vente 1874 : Paysage hollandais, 850 fr.

MOYAERT (Chrétien-Louis), vivait à Amsterdam 1630. — His., paysage.—E. H.

MULLER (Lucas). Voir Cranach.

MULLER (J. Sébastien), né à Nuremberg 1715-1782.—Paysage, portrait.—E. A.

MULLER (L.), né à Vienne (Autriche) 1834. Elève de Ruben.—Genre, Vues de villes.—E. A.

MUNKACSY (Mihaly), né à Munkaes (Hongrie). Méd. 1870, 1874 Paris, ✚ 1877. Méd. d'or 1878 et Officier 1878, grande Méd. d'or à Berlin. — Genre, histoire, portrait. — Un des meilleurs peintres de l'Ecole moderne, Jésus devant Pilate.— E. A.

Vente 1881 : Diane, 100,000 marcks.

MURANT (Emmanuel), né à Amsterdam 1622-1700. Imitateur de Wouvermans.— Chevaux, haltes.—E. H.

MURIENHOF, né en 1650. Habile copiste de Rubens.—Histoire, portrait.—E. F.

MURRER, né à Nuremberg 1644-1713. Elève d'Heinzeil.—Hist., portrait.—E. A.

MUSIN (François), né à Ostende 1820. Chevalier de Léopold 1879. E. U. 1878 à Paris.—Marine.—E. F.

MUSSCHER (Michiel Van) 1645-1705. Imitateur de Metzu.—Intérieurs.—E. H.

MUYCK (André de), né à Bruges vers 1728-1814. Elève de Visch.—Hist.—E. F.

MUYS (Nicolas), né à Rotterdam 1740-1808. Elève de Schouman. —. Paysage, intérieurs, vues de villes.—E. H.

MY (Van der). Elève de G. Van Mieris. Peignit dans le genre de son maître, mais il lui est très-inférieur.—Intérieurs, genre. —E. H.

MYN (Herman Van der), né à Amsterdam 1684-1741. Elève de Stuven. Eut quatre fils et une fille, qui tous furent peintres.— Hist., portrait.—E. H.

MYTEMS (Arnolt), né à Bruxelles 1541-1602. Visita l'Italie, laissa nombre de ses ouvrages à Naples et à Rome. Peintre très-estimé.—Histoire.—E. F.

MYTENS (Daniel), né à La Haye 1636, dit Corneille Bigarrée. Se lia d'amitié en Italie avec Carle Maratti et Carlo Lothi. Peu de réputation.—Histoire.—E. H.

N

NAGEL (Jean), flor. à Harlem vers le XVIIe siècle.—Paysage.—E. H.

NEDECK (Pierre), né à Amsterdam. Flor. en 1620. Elève de Pierre Lastman. Contemporain de Govaert Flinck.— Paysage.—E. H.

NEEFS (Peter) dit le Vieux, né à Anvers 1550-1638. Elève de Van Steenwyck, père. Etude spéciale de l'architecture gothique. Exécution admirable de finesse, couleur transparente et vraie, perspective irréprochable, effets piquants et ingénieux, Van Tulden, D. Teniers, Franck, peignaient les figures de ses tableaux.—Intérieurs d'églises.—E. F.

Vente 1857 : Intérieur d'église, figures de Teniers, 1,720 fr.

Vente 1875 : Intérieur d'église, Effet de nuit, figures de Franck, 1,200 fr.

Vente Tencé 1881 : Intérieur d'église, 1,300 fr.

NEEFS (Pierre) dit le Jeune, né à Anvers 1601-1657. Fils, élève et imitateur du précédent ; fut moins habile que son père. —Intérieurs d'églises.—E. F.

Vente 1873 : Intérieur d'église, 350 fr.

NEEK (Jean VAN), né à Naarden 1636-1714. Elève de Jacques Bakker.—Histoire.—E. H.

NÉER-AART ou ARTHUS ou ARNOULD (VAN DER), né à Amsterdam 1619-1683. Ce peintre a excellé à rendre les Effets de nuit ; il en a bien reproduit les tons indécis et vagues ; compositions et sites agréables.
—Effets de lune, rivières et canaux gelés, avec figures.—E. H.
Vente Guillaume II 1850 : Paysage, Effet de lune, 1,000 francs.
Vente marquis de R. 1873 : Paysage, Effet de lune, 5,600 francs.
Vente Wilson 1881 : Clair de lune, 5,300 francs.
Vente R. de la Salle 1881 : Soleil levant, 10,300 florins.

NEER (Eglon VAN DER), né à Amsterdam 1643-1703. Elève de son père et de Van Loo. Vint à Paris 1663, où ses ouvrages y furent très-remarqués, malgré sa jeunesse (vingt ans). Peintre officiel du roi d'Espagne. Il traitait avec talent tous les genres. Sa couleur est bonne, son exécution d'un grand fini ; ses ouvrages sont étudiés d'après nature.—Hist., intérieurs, portrait, marine.—E. H.
Vente 1879 : Intérieur avec figures, 675 fr.
Vente 1880 : Paysage et figures, 1,000 f.

NEFT (Jacques VAN DER), flor. en 1660.
—Ruines de l'ancienne Rome avec figures.
—E. H.

NEIDLINGER (Michel), né à Nuremberg 1624-1700. Elève de Stranch.—Hist.
—E. A.

NERANUS, flor. en 1646. Imitateur de Rembrandt.—Hist.—E. H.

NES (Jean VAN), né à Delft vers 1640. Flor. en 1670. Elève et imitateur de Mireveg. Bon coloris, belle exécution.—Portrait.—E. H.

NETER (Laurence), flor. en 1632. Détails inconnus. Peignait dans le genre de Codde et Palamèdes. Il fut leur contemporain.—Intérieurs, figures.—E. H.

NETSCHER (Gaspard), né à Heidelberg 1639-1684. Elève de Koster et de Terburg. Son coloris est frais, sa touche moelleuse et fondue. Il rendait avec beaucoup de vérité les étoffes, le satin et les tapis veloutés de Turquie. Grande intelligence du clair-obscur. — Portrait, histoire sainte, scènes de la vie intime.—E. A.
Vente marquis de R. 1873 : Portrait, 3,020 fr.

NETSCHER (Théodore), fils aîné de Gaspard, né à Bordeaux 1661-1732. Copies d'après Van Dyck. S'est distingué dans le portrait.—E. A.

NETSCHER (Constantin) 1670-1722. Fils et élève de Gaspard. Il acquit une réputation en rajeunissant les portraits de femme en leur donnant l'incarnat et la fraîcheur. Sa touche est quelquefois lourde, son dessin peu correct.—Portrait.—E. A.
Vente 1875 : Portrait de deux princesses d'Orange, 725 fr.

NEVEU (Mathieu), 1647-1719. Elève de Gérard Dow. Les tableaux de ce maître rappellent assez le faire de Gérard Dow, mais on y trouve moins de fini et plus de sécheresse. — Dessin correct, intérieurs, bals masqués, scènes de joueurs.
Vente 1881 : Marché, 405 fr.

NICASIUS (Bernaerdt), né à Anvers 1608-1678. Elève et imitateur de Sneyder. Membre de l'Académie de France. Louis XIV l'employa pour la décoration des maisons royales. Touche large, bon coloris. Ses paysages ne seraient pas indignes de Van Bloemen.—Animaux, chasses, paysage, fruits, figures.—E. F.

NICKELLE (Isaac VAN), flor. au XVIIe siècle.—Intérieurs, perspective dans la manière de Van Vliet.—E. H.

NICOLAY (Jean-Henri), né à Leuwarden 1766-1826.—Oiseaux.—E. H.

NIEULAND (Guillaume), né à Anvers 1584-1635. Elève de Pierre Fraansz. Son genre le rapproche de Paul Brill.—Paysage.—E. F.

NIEULAND (Jean VAN), né à Anvers. Elève de F. Van Balen.—Paysage, figures.
—E. F.

NINIËEGEN (Elie VAN), né à Niniëegen 1667. Florissait en 1700. Sa fille a mérité une réputation comme peintre de fleurs.
—Histoire, portrait.—E. A.

NISEN (Jean-Mathieu), né à Liège. Méd. d'or à Bruxelles 1863. Chevalier 1869. Officier de Léopold 1881. E. U. 1878 à Paris.—Portrait.—E. F.

NOEL (Paul), 1789-1822. Elève de Herreryns.—Paysage, genre. —E. F.

NOLLEKENS (Joseph-François), né à Anvers 1706-1748. Imitateur de Panini.—Paysage, architecture.—E. F.

NOLLET (Dominique), né à Bruges 1640-1742. Elève de Fisches. Peignait dans le genre de Van der Meulen.—Batailles.—E. F.

NOORT (Adam-Jacob VAN), né à Anvers 1567-1641. Elève de son père Lambert. Un des meilleurs peintres de son époque.

Rubens, Jacques Jordaens, Franck, Van Balen furent ses élèves.—Histoire, portrait.—E. F.
Vente du Porail : La Peste de Milan, 7,000 livres.

NOTER (Pierre-François DE), né en 1779-1843.—Paysage, hivers.—E. F.

NOTHNAGEL (Jean), né à Buch 1729. Florissait en 1770. Imitateur de Téniers. —Genre, intérieurs.—E. H.

NUIJEN (Herman), né à La Haye 1813-1839. Elève de Schelfort.—Paysage, marine.—E. H.

NUMAN-WYNAND (Jean), 1744-1820. Elève d'Augustini.—Paysage et fruits.— E. F.

NYMEGEN (Guillaume VAN). né à Harlem 1636-1698.—Pays., architect.—E. H.

NYMEGEN (Tobie et Elie VAN). Florissaient en 1700. Bons peintres de fleurs.— E. H.

NYMEGEN (Barbe VAN), fille d'Elie. Florissait en 1767.—Portr., fleurs.—E. H.

O

OBERMAN (Antone). Floriss. à Amsterdam 1800.—Paysage, fleurs, fruits.—E. H.

ODEVAERE (Joseph-Denis), né à Bruges 1778-1830. Elève de David.—Hist., marine. —E. F.

OFFERMAAS (Antoine-Jacques), né à Rotterdam 1796. Élève de Van Donge.— Paysage, animaux.—E. H.

OLLIVIER (Jean-Charles), né à Bruxelles. Méd. 3e classe 1841.—E. F.

OMMEGANCK (Balthazar-Paul), né à Anvers 1755-1826. — Elève de Joseph Antonissen. Obtint à Paris le 1er prix à l'Exposition de 1799. Membre correspondant de l'Institut de France 1809; Membre de l'Institut des Pays-Bas ; Conseiller de la ville d'Anvers. C'était un artiste d'un incontestable talent. Il peignait les animaux et de préférence les moutons ; ses tableaux annoncent de sérieuses études d'après nature. Il excelloit à rendre les matinées brumeuses, les soleils voilés.—Animaux, paysage.—E. F.
Élèves et imitateurs : Sa fille, Henri Myn et Roy.
Vente Lafitte 1834.—Paysage, animaux, 9,500 fr.
Vente 1876 : Pays. et moutons, 1,280 fr.
Vente 1881 : Pâturage, 6,200 fr.

OOST (Jacques VAN) dit LE JEUNE, fils et élève de Jacob Van Oost. Né à Bruges 1637-1713. Séjourna quelques années en Italie où il étudia les grands maîtres. Son coloris se rapproche de Rubens ; son exécution est large, ses figures sont expressives. —Histoire, portrait.—E. F.

OOST (Jacob VAN) dit LE VIEUX, né à Bruges 1600-1671. Etudia Rubens et Van Dyck. En Italie il copia les maîtres et imita surtout Annibal Carrache. Son coloris est éclatant ; dessin correct, carnations fraîches. — Portrait, histoire.— E. F.

OOSTEN (Pierre VAN), a suivi le genre de Breughel de Velours. Ses tableaux de petites dimensions sont charmants, et de nombreuses figures les animent.—E. F.
Vente 1879 : Paysage, Les Disciples d'Emaüs, 190 fr.

OOSTERWYCK (Marie VAN), 1630-1693. Elève de David de Heem. Pinceau naturel. Fleurs groupées avec un art infini et peintes dans une gamme harmonieuse. —Fleurs.—E. H.

OOSTERHOUDT (Thierry VAN), né en 1756-1830.—Portrait.—E. F.

OPSTAL (Gaspard-Jacques VAN), né à Anvers. Flor. en 1704. Peintre justement estimé ; sa touche est brillante. Traitait avec un égal talent l'histoire et le portrait. —E. F.

ORLEY (Bernard VAN) ou Barent VAN Brussel, né à Bruxelles? 1470-1540. Fut à Rome élève de Raphaël 1508. Peintre de la régence des Pays-Bas, de Marguerite d'Autriche et de Marie, sœur de Charles V; fut un des bons maîtres de l'école flamande au xvie siècle.—Hist., portrait.—E. F.
Elève : Michel Coxie.
Vente de 500 à 2,000 fr.

ORLEY (Richard VAN), peintre et graveur, né à Bruxelles 1652-1732. Peignit l'histoire en miniature.—Hist., portrait.— E. F.

ORLEY (Jean VAN), né à Bruxelles 1665. Flor. en 1700. Elève de son oncle Jérôme. —Hist., portrait.—E. F.

ORNÉA (Marc), né à Utrecht. Flor. en 1623.—Marine.—E. F.

OS (Jean VAN), né à Midelharnis 1744-1808. Elève de A. Schouman. Van Os a fait des tableaux de fleurs très-appréciés pour leur fraîcheur et leur fini.—Marine, paysage, fleurs, animaux.
Vente 1878 : Fleurs et fruits, 1,800 fr.

OS (Pierre-Gérard VAN), fils et élève du précédent. Né à La Haye 1776-1839. Etudia Paul Potter et Karel du Jardin. — Même genre que son père.—E. H.

OS (Georges-J. VAN), né en 1782 à La Haye. Elève de son père.—Paysage, fleurs, fruits.—E. H.

OSSEMBEECK (N.), né à Rotterdam 1627-1678. A suivi l'Ecole de P. de Laar. —Paysages des environs de Rome ornés de figures.—E. H.

OSTADE (Adrien VAN), né à Lubeck 1610-1685. Elève de Frans Hals; fut un des bons peintres de la Hollande. Se plaisait à peindre des figures laides qu'il enlaidissait encore, mais qu'il touchait avec esprit et avec beaucoup de vérité. Dessin très-ferme, couleur chaude, harmonieuse et transparente. Clair-obscur, magique.—Intérieurs, tabagies.—E. H.

Imitateurs : Ostade (Isaac), Dusart, Béga, Brakenburg, Hyeer, etc.

Vente Patureau 1847 : Estaminet Hollandais, 58,000 fr.

Vente San Donato 1880 : Le Vieux Moulin, 9,600 fr.

Vente Scheneider 1877 : Intérieur, cinq figures, 105,000 fr.

Vente Wilson 1881 : L'Homme à la fenêtre rustique, 9,000 fr.

OSTADE (Isaac VAN), né à Lubeck 1613-1687. Elève et frère puîné du précédent. A laissé des œuvres très-appréciées. Il peignait avec un talent réel des Effets d'Hiver, des paysages, des scènes familières.—E. H.

Vente Vanderschrieck 1861 : Halte de Voyageurs, 7,000 fr.

Même vente : Un paysage d'hiver, 9,000 fr.

Vente San Donato : La Halte 1880, 29,000.

Vente San Donato 1880 : Le Jubilé, 145,000 fr.

OUDENAERDE (Robert VAN), né à Gand 1663-1743. Elève de Carle Maratti. Séjourna 15 ans en Italie.—Histoire, portrait. —E. F.

OUWATER (Isaac), né à Amsterdam 1747-1793.—Vues de villes.—E. H.

OVERBEECK (Bonaventure VAN), né à Amsterdam 1660-1706. Peignit les Ruines de l'ancienne Rome. Bon imitateur de Gérard de Lairesse.—E. H.

OVERBECKE (Lender), né à Harlem 1752-1815. Elève de Meyer.—Paysage.— E. H.

P

PAEPE (Adrien). Florissait à Amsterdam au XVII^e siècle. Imitateur de Gérard Dow.—Intérieurs.—E. H.

PALAMÈDE (Antoine STEVENS), né à Londres 1607-1638. Peignait avec talent les corps-de-garde, les scènes de la vie familière, les batailles et haltes de cavalerie. Sa couleur est bonne, son exécution très-soignée.— E. H.

Vente 1872 : Joueurs de cartes dans un cabaret, 970 fr.

Vente 1880 : Combat de cavalerie,1,280 f.

PALTHE (Gérard-Jean), né à Dagencamp 1681. Elève de Pool.—Portrait, intérieurs, Effet de lumière.—E. A.

PARCELLES (Jean), né à Leyde. Florissait vers 1625. Elève de Vroom Marnie. Son fils s'est approprié sa manière.—Hist., genre, portrait.—E. H.

PARMENTIER (M^{me} DE), née à Vienne 1850. Elève de Schindler.—Marine.—E. A.

PASSE (Crispin DE) dit LE VIEUX, né à Armuyde (Seelande). Florissait en 1560. Elève de T. Coornhaert.—Histoire.—E. H.

PASSINI (Ludwig), né à Vienne (Autriche). Méd. 1870 à Paris. ✠ 1878.— Genre.—E. A.

PATENIER (Joachim), né à Dinant 1487. Florissait à Anvers 1515. Membre de l'Académie d'Anvers 1535. Un des créateurs du paysage comme genre indépendant. Sa touche rappelle Memling; ses petits personnages sont finement traités.—Paysage. —E. F.

Monogramme : Un Bonhomme chiant. Elève : Mostaert.

Vente de 150 à 250 fr.

PAUDITZ (Christophe), florissait vers 1618. Elève de Rembrandt.—Hist.—E. H.

PAULUTZ (Zacharie), né à Amsterdam. Florissait en 1630. A laissé des portraits très-estimés.—E. H.

PAULY (N.), né à Anvers 1660. Elève de Joseph Werner.—Portrait, miniature. —E. F.

PEÉ (Théodor VAN), élève de son père Juste Van Peé. Né à Amsterdam 1669-1747.—Hist., portrait, intérieurs.—E. H.

PEETERS (Jacques), florissait en 1695. Imitateur de P. Neefs.—Intérieurs d'églises. -E. F.

PENEZ ou PENZ (Grégorius), peintre et graveur, né à Nuremberg vers 1500. Formé à l'École d'Albert Durer. Etudia en Italie Raphaël, imita Marc-Antoine.—Sujets religieux, portrait.—E. A.

PETERS (Bonaventure), né à Anvers 1614-1652. Elève de Willem et de Van den Velde. Il représentait ordinairement des tempêtes, des vaisseaux avec de nombreuses figures très-spirituellement touchées.—E. F.

Vente Fesch 1844 : Marine, 280 fr.

Vente 1878 : Marine et vaisseaux, 580 fr.

PETERS (Jean), frère du précédent. Florissait à Anvers 1650.—Effets de tempête et combats sur mer.—E. F.
Vente 1878 : Tempête, vaisseaux à la côte, 450.

PETITOT (Jean), né à Genève 1607-1691. Elève de Van Dyck. Célèbre miniaturiste.Travailla pour Charles 1er. Louis XIV le logea au Louvre et lui donna une pension. Créateur de la peinture sur émail. Coloris vif et naturel, exécution suave. Cet artiste joignait à la ressemblance, l'esprit et le caractère des personnes qu'il peignait. —Miniature et émaux très-rares dans le commerce.
Vente Dubreuil 1821 : Madame de Sévigné, 1,540 fr.
Vente Soult 1852 : Turenne (émail), 2,000 fr.

PEULEMAN (Pierre), né à Rotterdam 1608-1690.—Nature morte.—E. H.

PFOOR (François), né à Francfort-sur-le-Mein 1788-1812. Elève de Tishbein.—Histoire.—E. A.

PIEMONT (Nicolas), né à Amsterdam 1659. Elève de Nicolas Molnaer. Excellent paysagiste.—E. H.

PIETERS (Guérard), né à Amsterdam. Florissait en 1620. Elève de Cornille Cornelissen. Etudia à Rome. Coloris vrai, touche spirituelle.—Assemblées, foires.—E. H.

PIETERS (Pierre), né à Anvers en 1648. Imitateur de Rubens. Franchise et facilité de touche.—Histoire.—E. F.

PIERSON (Christophe), né en 1631 à La Haye. Florissait en 1660.—Portrait, chasse, nature morte.—E. H.

PILOTY (Charles). Bavarois. Médaille 1er classe 1867 Paris.—Histoire.—E. A.

PILSEN (François), né à Gand 1700-1786. Elève d'Oudenarde.—Histoire, paysage.—E. F.

PINAS (les frères Jean et Jacques), nés à Harlem. Florissaient en 1620. Ont peint le paysage et les figures en collaboration. Jean, le plus habile, faisait l'histoire.—E. H.

PLAS (Daniel Van der), né à Amsterdam 1647. Florissait en 1680. Imitateur du Titien et de Rembrandt.—Hist., portrait. —E. H.

PLATTEMONTAGNE, florissait à Anvers 1660. Elève et mauvais imitateur de Philippe de Champagne.—Paysage, marine, histoire en petit.—E. F.

PLATZER (Jean-Victor), né en 1704-1767. Elève de Kesler, Exécution très-finie, bon dessin.—Genre, intérieurs.—E. A.
Vente 1881 : L'Enfant prodigue, 520 fr.

POËL (Egbert Van der), né à Rotterdam. Florissait en 1670. Cultiva presque tous les genres.—Paysage, marchés aux poissons, incendies, Effets de lune.—E. H.
Vente 1880 : Effet de lune, 900 fr.
Vente de la Salle 1881 : Intérieur rustique, 400 fr.

POELEMBURG (Corneille), peintre et graveur, né à Utrecht 1586-1660. Bloemaert fut son premier maître, il étudia à Rome, mais s'attacha à imiter Elzheimer. En 1637, Charles Ier l'appela à Londres, où il exécuta plusieurs tableaux.
Les œuvres de ce maître, sont d'un coloris agréable, ses ciels transparents, l'exécution en est très-précieuse. Son dessin est peu correct, dès qu'il veut faire grand.—Paysage, vues de Rome, histoire sainte et mythologique.—E. H.
Elèves et imitateurs : Wlemburg, Vertangen, Haët, Rysen, Haansberger, Lys, Verwit et Kulemburg.
Vente 1867 : Nymphes et faunes dans un paysage, 1,400 fr.
Vente Papin 1873 : Nymphe et Satyre, 490 fr.

POINDRE (Jacques), né à Malines 1527. Elève de Willems.—Portrait, hist.—E. F.

POL (Christan Van), né en 1752 à Berkeurade. Florissait en 1800. Elève de Van Daël.—Fleurs, fruits.—E. H.

PONSE (George), né à Dordrecht 1723. Florissait en 1760.—Fleurs, fruits.—E. H.

PONTEAU (Michel) dit Pontiano, né à Liége 1588-1650. Elève de Bertin.—Hoyoux, hist., portrait.—E. F.

POORT (Albert-Jacques Van der), né à Gorkum 1771-1807. Elève de Beekkert.—Portrait, paysage.—E. H.

PORBUS ou POURBUS (Pierre), né à Gouda 1510-1583. S'établit à Bruges et exécuta des portraits, des tableaux d'églises très-estimés.—E. F.

PORBUS ou POURBUS (François), le Vieux, né à Bruges 1540-1583. Elève de son père Pierre Porbus et de Frank.—Hist., portrait.—E. F.
Vente 1881 : Portrait, 780 fr.

PORBUS ou POURBUS (François) le Jeune, né à Anvers 1570-1622. Elève de son père François le Vieux. Se fixa de bonne heure à Paris. Les portraits de ce maître sont d'une parfaite exécution et d'une grande vérité. Sa couleur est harmonieuse et fine, le dessin manque un peu de fermeté.—Portrait, sujets de piété.—E. F.

Vente 1879 : Portrait d'homme, 1,285 fr.
Vente Wilson 1881 : L'Enfant aux Cerises, 1,800 fr.

POOTER (Jean-Antoine), florissait en 1700. Imitateur de Téniers. — Genre. — E. H.

POOST ou POST (François), né à Harlem 1635-1680. Élève de son père. Voyagea dans les Indes, y fit des tableaux qui sont très-appréciés à cause de la variété des plantes et des arbres exotiques. Riche et puissant coloris, exécution habile.—Paysage.—E. H.

PORTAELS (Jean-François), né à Vilvorde (Belgique). Méd. 2e cl. 1855 Paris. —Genre.—E. F.

POT (Henri), né à Harlem. Acquit une grande réputation en Angleterre où il peignit Charles Ier.—Portrait, histoire.—E. H. Élève : Willem Kalf.

POTTER (Paul), peintre et graveur, né à Enckhuyzen 1625-1654. Élève de Pierre Potter, son père. Un des meilleurs peintres d'animaux de la Hollande. Son coloris est naturel, sa touche facile; aucun peintre n'a mieux compris les mœurs des animaux. Il excellait à rendre leur physionomie, la nature de leur poil et la variété de leur couleur. Ses paysages sont harmonieux, son clair-obscur savant.
En général, les tableaux de ce maître sont considérés comme des chefs-d'œuvre et justifient le prix qu'ils atteignent.—Paysage, animaux.—E. H.
Élèves et imitateurs : Jean Leduc, K. du Jardin, Herman Zachtleven, Albert Klomp.
Vente Perregaux 1841 : Le Maréchal-ferrant, 15,000 fr.
Vente San-Donato 1880 : Le Coup de Vent, 31,000 fr.
Vente comtesse Yvon 1881 : Paysage et Animaux, 20,105 fr.
Vente 1875 : Paysage, Animaux, 45,000 f.
Vente Tencé 1881 : Entrée de Forêt, 8,680 fr.

PREIM (Joseph), 1776-1822.—Histoire, paysage.—E. A.

PRIMO (Louis) dit GENTIL, né à Bruxelles 1606-1657. Etudia longtemps à Rome. Laissa peu de tableaux. Son coloris est satisfaisant, son exécution facile.—Paysage, histoire, figures.—E. F.

PRIMS. Né à La Haye 1759-1805. Imitateur de Van der Heyden.—Paysage, Ruines. —E. H.

PRUD'HOMME (Antoine-Daniel), florissait en 1785.— Paysage, marine, portrait. —E. H.

PUNT. Né à Amsterdam 1711-1779. — Portrait, histoire, paysage.—E. H.

PYNACKER (Adam), né à Pynacker 1621-1673. A peint dans la manière de Wynants. Etudia à Rome les grands maîtres. Cet artiste a peint beaucoup de grands tableaux pour la décoration. Ses tableaux de chevalet sont de moyennes dimensions et des plus agréables; la lumière y produit, par son abondance, une sorte de scintillement; la couleur harmonieuse, la perspective aérienne en est parfaite. — Paysage, marine, figures.—E. H.
Vente Héris 1841 : Les Apennins, 4,900 f.
— Mecklembourg 1854 : Paysage, 6,000 fr.
Vente 1874 : Paysage et figures, 3,450 f.

Q — R

QUAGLIO (Dominique), né à Munich 1787-1837.—Archit., Monuments.—E. A.

QUELLYN (Erasme) dit LE VIEUX, peintre et graveur. Né à Anvers 1607-1678. Élève de Rubens. Les ouvrages de cet artiste sont très-appréciés. Son coloris rappelle celui de son maître ; son dessin est correct; il entendait bien l'architecture et le clair-obscur.—Hist., portrait.—E. F.
Vente Van Loo 1881 : L'Education de la Vierge, groupe de marbre au centre d'un cartouche entouré de fleurs, par Seghers, 2,300 fr.

QUELLYN (Jean-Érasme), fils et élève du précédent, né à Anvers 1629-1715. Etudia Paul Véronèse à Venise. A presque toutes les qualités de son père. Il peignait en grandes et colossales dimensions. Un de ses tableaux, au Musée d'Anvers, est sans doute la plus grande toile qui existe.

QUERFURT (Auguste), né à Vienne (Autriche) 1696-1761. Élève de Rugendas. Ses tableaux ont de l'analogie avec Van der Meulen, Bourguignon et Parrocel. Ils sont cependant dans des gammes plus claires. —Batailles, haltes de cavalerie.
Vente Papin 1873 : Halte, 590 fr.
Vente 1879 : Halte de Cavalerie, 720 fr.

QUINAUX (Joseph), né à Namur. Méd. d'or à Bruxelles 1851; Chevalier de Léopold 1863; officier 1875.—Paysage.—E. F.

RADEMAKER (Ghérard), né à Amsterdam 1672-1711. Élève de Van Goor. Etudia à Rome. Excellait dans les vues, la perspective et l'architecture.— E. H.

RAVESTEIN ou RAVENSTEIN (Jean VAN), né à Liège 1580. Florissait en 1618. Bonne couleur, exécution large.—Portrait. —E. F.

21

RAVESTEIN (Arnaud VAN), né à La Haye 1615-1676. Elève de son père.—Portrait.—E. H.
De 500 à 800 fr.

RAVESTEIN (Nicolas), né à Beaumel 1780. Elève de Jean de Baan.—Portrait.—E. H.

REBELL (Joseph), né à Vienne (Autriche) 1786-1828.—Paysage, marine.

REDOUTÉ (Jean-Jacques), né à Dinant 1687-1762.— Paysage, fleurs, fruits, portrait.—E. H.
Vente 1874 : Bouquets de fleurs, 670 fr.

REDOUTÉ (P.-Joseph), né à Saint-Hubert près Liège 1759-1840. D'une famille de peintres. Imitateur de Van Huysem. Collaborateur à Paris de Gérard Van Spaëndonck. Surnommé le Raphaël des fleurs.—E. H.

REEKERS (Jean), né à Harlem 1790. Elève de Horstok.—Portrait, paysage, intérieurs.—E. H.

REGEMORTER (Pierre VAN), né à Anvers 1755-1830. S'inspira de Wynants pour le paysage, et de Van der Neer pour ses effets de lune.—Paysage, animaux.
De 500 à 1,200 fr.

REICH (François-Joachim), né à Ravesbourg 1663. Florissait en 1700. Imitateur de Salvator Rosa.— Paysage, marine.— E. A.

REINIER (Winceslas-Laurent), né à Prague 1686-1753. Elève de son père. Sa manière ressemble à celle de Van Bloemen. Quelques-uns de ses paysages et de ses lointains approchent de Van der Meulen.—Paysage, batailles.—E. A.

REMBRANDT (Paul VAN RYN), 1608-1669. Fils d'un meunier, et né près de Leyde sur les bords du Rhin ; ce qui lui a fait donner le nom de Van Ryn, au lieu de celui de Gerritz que portait son père.
Elève de Lastman. Ouvrit une ère nouvelle à la peinture, par des procédés créés par lui pour son propre usage. Il savait mettre chaque ton à sa place avec tant de justesse, qu'il n'était pas obligé de les fondre, et d'en perdre la fraîcheur. Il les glaçait ensuite pour lier les passages de l'ombre et de la lumière ; ce qui produit des effets saisissants dans ses tableaux. Sa couleur est puissante, ses têtes sont expressives, son clair-obscur magique. Ses compositions manquent cependant de noblesse, son dessin est peu correct en ce qui concerne le nu.—Histoire, portrait, paysage et gravure.—E. H.
Titus son fils fut son élève et mourut à 27 ans sans réputation.
Elèves et imitateurs : Gérard Dow, Flinck, Denner, Maas, Gelder, les Koning, Van Hoogstraaten, Dollaert, Ferdinand Bol, Van Eeckoute.
Vente Patureau 1857 : Un Rabbin, 15,000 fr.
Vente San Donato 1881 : Lucrèce, 146,000 fr.
Vente Wilson 1881 : Portrait d'homme, 200,000 fr.

RENTINCK (Jean), né à Nieuwerburg 1789-1846. Elève de Wouder.—Intérieur, nature morte.—E. H.

RESCHI (Pandolphe), né à Dantzig 1643-1699. Imitateur de Salvator Rosa.—Paysage, marine.—E. A.

REUVEN (Pierre), né en 1661-1717. El. de Jacques Jordaens.— Plafonds.—E. H.

REISCHOOT (Emmanuel-Pierre VAN), né à Gand 1715-1772—Histoire, portrait.—E. F.

RICHTER (Gustave), né à Berlin. Méd. 2e classe 1855, 1857, 1859 Paris.—Histoire, portrait.—E. A.

RICQUIER (Louis), né à Anvers 1795. Elève de Van Brée.—Hist., genre.—E. F.

RIEDEL (Godefroy-Frédéric), né à Dresde 1724-1784.—Histoire, portrait.—E. A.

RIETSCHOOF (Jean-Nicolas), né en 1652-1719.—Elève de Backuysem.—Marine.—E. H.

RING (Louis) LE JEUNE, né à Munster. Florissait en 1562. Elève de son père.—Portrait, genre.—E. A.

RIVE (Pierre-Louis DE LA), né à Dresde 1752-1800.—Histoire, portrait.—E. A.

ROBART (Guillaume). Florissait au XVIIIe siècle. Imitateur de Jan Van Huysom.—Fleurs, fruits, gibiers.—E. H.

ROBBE (Louis), né à Courtray 1807. Méd. 3e classe 1844 Paris, ✻ 1845. Méd. 2e classe 1855 Paris. Méd. d'or à Bruxelles 1842 ; Chevalier 1843 ; Officier 1863, Commandeur de l'Ordre de Léopold 1881.—Genre.
Vente 1879 : Tableau de genre, 1,560 fr.

ROBERT (Alexandre), né à Trasegnies (Belgique). Méd. 3e classe 1855 Paris.—Genre, portrait.

ROBERT (Léopold), né à Bienne (Suisse). Méd. 3e cl. 1877, Paris.

ROBERTI (Albert), né à Bruxelles. Méd. 3e cl. 1843 ; 2e cl. 1846 Paris.—Genre.—E. F.

ROBIE (Jean), né à Bruxelles. Méd. 3e cl. 1851-1863. Paris.—Fleurs.—E. F.

ROCHUSSEN (Charles), né à Rotterdam. Chevalier 1878.—Genre.—E. H.

RODAKOWSKI (Henri), né à Léopol (Gallicie). Elève de Léon Cogniet. Méd. 1re cl. 1852; 2e cl. 1855, à Paris. ✻ 1861. Histoire, portrait.—E. A.

RODE (Chrétien-Bernard), né à Berlin 1725-1797. Elève de Pesne, de Van Loo et de Petitot.—Hist., portrait.—E. A.

ROEPEL (Koenraet), né à La Haye 1678-1748. El. de G. de Netscher.—Fleurs.

ROETING (Jules), né à Dresde. Méd. 3e cl. 1855.—Genre.—E. A.

ROESTROETEN (N.), né à Harlem 1627-1698. Elève de Frans Hals.—Nature morte.—E. H.

ROFFIAEN (François), né à Ypres 1820. Chevalier de l'ordre de Léopold 1869.—Paysage.—E. F.

ROGMAN (Roeland), né à Amsterdam 1597-1688. A peint dans le genre de Rembrand.—Hist., portrait.—E. H.

ROGIER (Claes-Nicolas), né à Malines 1560. A imité la manière de Van den Velde.—Paysage.—E. F.

ROKES (Henri) dit ZORG (le Soigneux), né à Rotterdam 1621-1682. Elève de David Téniers et de Willem Buytenweg. Bon observateur de la nature, coloris estimé.
Il a suivi le genre de ses maîtres et de Brauwer.—Cabarets, intérieurs de cuisine, nature morte.—E. H.

ROMEYN (Guillaume-Willem VAN), né à Utrecht. Florissait 1650. Imitateur de Van den Velde.— Paysage, animaux.—E. H.

ROMBOUTS (Théodore), né à Anvers 1597-1637. Elève d'Abraham Janssens. Voyagea en Italie et parvint à s'y faire une réputation. De retour en Flandre, il fut le Doyen de l'Académie de Saint-Luc. Dessin correct, coloris vigoureux, exécution facile. Il rappelle la manière de l'Espagnolet et du Caravage.
La descente de Croix, à l'Eglise Saint-Bavon à Gand, est considérée comme son chef-d'œuvre — Histoire, portrait, morceaux de genre, parades de charlatans, kermesses, etc.—E. F.

RONDÉ (Philippe), né à Trèves. Méd. 3e cl. 1838 à Paris.—Portrait.—E. A.

RONNER (Mme Henriette), née à Amsterdam 1821. Méd. d'or à Anvers.—Genre.—E. H.

ROODTSENS (Jacques), 1631-1680. El. de David de Hem.—Fleurs, fruits.—E. H.

ROOR (Jacques de), 1686-1747. Elève de J. de Baan.—Histoire.—E. H.

ROOS (Jean-Henri), peintre et graveur, né à Otterberg dans le Palatinat 1631-1685. Elève d'Adrien de Bie. Peintre officiel de l'Electeur Palatin. Coloris puissant, touche large, animaux bien peints, particulièrement les chevaux.—Paysage, animaux.—E. H.

ROOS (Philippe) dit ROSA DE TIVOLI, peintre et graveur. Né à Francfort-sur-le-Mein 1655-1705. Elève de son père. Etudia en Italie, et s'établit à Tivoli, d'où lui vient son surnom. Coloris vigoureux, exécution large et heurtée. Il peignait dans la manière de B. de Castiglione, mais avec moins de fini.—Animaux, paysage.—E. A.
Vente 1873 : Animaux et paysage, 400 fr.
Vente 1876 : Cascade près Tivoli, 540 fr.
De 200 à 600 fr.

ROOS (N.), florissait en 1680. Elève et imitateur de son frère Philippe. Exécution habile, touche empâtée, composition largement entendue.—Paysage, animaux.
Vente 1876 : Vue prise dans la campagne de Rome et animaux, 350 fr.

ROOS (Théodore), né à Wezel 1638-1698. Elève d'Adrien de Bye. Touche facile, dessin peu correct.—Hist., paysage, animaux.—E. A.

ROOS (Jean-Melchior), né à Francfort-sur-le-Mein 1659-1731. Elève de son père. Etudia en Italie.—Histoire, portrait, paysage, animaux.—E. A.

ROOS (Joseph), petit-fils de Philippe, né à Vienne en 1728. Florissait 1800. Directeur de l'Académie Electorale.—Paysage, animaux, scènes villageoises.—E. A.

ROSENDAËL (Nicolas), 1636-1714. Elève de Backer.—Histoire, genre, figures. —E. H.

ROTENBECK (Georges-Daniel), né à Nuremberg 1645-1705.— Hist., portrait. —E. A.

ROTTENAYER (Jean-Michel), né en 1660-1727. Elève de Loth.— Histoire.— E. A.

ROTTENHAMMER (Jean), né à Munich 1564-1608. Elève de son père et de J. Donnauer. Etudia à Venise le Tintoret, qu'il prit souvent pour modèle. Il peignait avec talent de petits tableaux sur cuivre. Sujets tirés de la mythologie et de l'histoire. Dessin parfois incorrect; coloris excellent, mais verdâtre; touche agréable. Ses œuvres sont d'un fini précieux. J. Breughel et Paul Brill faisaient les paysages de ses tableaux.—Histoire en petit. —E. A.
Vente Papin 1873 : Danaë, 1,900 fr.
Vente 1878 : Nymphes, Paysages de Breugle, 1,425 fr.
Vente 1881 : Le Repas des Dieux, 2,250 fr.

ROY (Jean-Baptiste), né à Bruxelles 1759-1839.—Paysage, animaux.—E. F.
Vente 1882 : Animaux, 920 fr.

ROZÉE (Mlle), 1632-1682. — Paysage, portrait, architecture. Exécutés avec des débris de soie. Ses tableaux se vendaient de 300 à 500 florins.—E. A.

RUBENS (A.), florissait au XVIIIe siècle. —Portraits, paysage.—E. F.

RUBENS (Pierre-Paul), né à Cologne 1577-1640. Elève d'Otto Venius et de Van Noort. Etudia en Italie les chefs-d'œuvre du Titien et de Paul Véronèse. Se rendit ensuite en Espagne où il travailla pour Philippe III en 1628.

Marie de Médicis, voulant confier la décoration du Luxembourg à l'artiste le plus en réputation, chargea Rubens de peindre en 24 tableaux les principaux événements de sa vie. Cet habile artiste fit les esquisses à Paris et termina cette œuvre à Anvers en collaboration de ses meilleurs élèves.

Charles Ier l'ayant choisi comme ambassadeur pour faire cesser les dissentiments qui existaient entre l'Espagne et l'Angleterre, Rubens réussit dans cette mission. Le roi le combla d'honneurs et de présents. Il le créa Chevalier et le retint à Londres, où il peignit les portraits du roi et des grands seigneurs de la cour.

De retour en Flandre, Rubens continua de peindre, mais en petites dimensions. Un grand nombre d'habiles élèves avançaient les tableaux d'après les esquisses du maître. Celui-ci se contentait de leur donner la dernière main.

Il mourut à Anvers où ses funérailles eurent lieu avec une pompe extraordinaire.

En 1843, la ville d'Anvers lui éleva une statue en bronze due au ciseau de Guillaume Géefs.

La DESCENTE DE CROIX à Anvers est considérée comme le chef-d'œuvre de Rubens.

Ce maître des maîtres réunit toutes les qualités, la verve, la puissance et la fécondité, l'éclat du coloris, la magie du clair-obscur, la fermeté du dessin, quoiqu'il ait dédaigné ce qu'on nomme les belles formes. Ses compositions sont énergiques et grandioses; son exécution fougueuse, ses expressions fortes et naturelles. C'est le plus vigoureux des peintres.

Le nombre des ouvrages de Rubens est considérable. Il peignait avec un égal génie l'histoire, le portrait, le paysage, les animaux, les fruits et les fleurs, les scènes majestueuses comme les scènes bouffonnes. —E. F.

Elèves et imitateurs : A. Van Dyck, J. Van Egmont, Théodore Van Tulden, Schut, J. Van Haeck, Simon de Vos, F. Wouters, David Téniers le Vieux et le Jeune, Franz, Snyders, John Wildens, LUCAS VAN UDEN, Diepenbecke, Van Oost, Gonzales Coques.

Vente Sir Culling-Earldey 1860 : Portrait de Snyders et sa famille, 25,000 fr.
Vente San Donato 1880 : Esquisse, Christ au tombeau, 7,900 fr.
Vente Wilson 1881 : Mercure, 48,000 fr.
Vente Roxand de la Salle 1881 : Portrait équestre, 31,000 fr.
Vente 1881 au musée d'Anvers : Vénus, 100,000 fr.
Vente 1881 : Les Miracles de St Benoit, 170,000 fr. acquit par S. M. Léopold II, roi des Belges.

RUISDAEL ou RUYSDAEL (Jacques), né à Harlem 1630-1681. On pense que Berghem fut son maître et qu'il s'inspira d'Everdingen.

Les ruisseaux, les cours d'eau, les cascades et les forêts sont les sites de prédilection de Ruisdael. Les coups de soleil, après la pluie, furent l'objet de ses observations. Coloris chaud, saisissant de vérité; compositions poétiques, clair-obscur savant; contrastes d'un effet puissant rendus par les belles oppositions d'ombre et de lumière.

Wouvermans, Ostade, Van der Velde ont orné de figures ses poétiques paysages. Imitateurs : Salomon Ruisdaël, J. de Vries, Isaac Koëne, etc.

Vente Patureau 1857 : Vue de Harlem, 9,700 fr.
Vente Papin 1873 : Le Pont de Bois, 60,000 fr.
Même vente : Le Torrent, 15,000 fr.
Vente San-Donato 1880 : Lisière de Forêt, 13,200 fr.

RUISDAEL (Salomon), frère aîné et imitateur du précédent. Né à Harlem. Florissait en 1660. Fut élève de Van Goyen. Moins estimé que Jacques; sa touche est quelquefois lourde, sa couleur jaunâtre; ses compositions manquent d'esprit.— Paysage.—E. H.

Vente Wilson 1881 : Le Bac, 32,000 fr.

RUGENDAS (Georges-Philippe), né à Augsbourg 1665-1742. Suivit le genre du Bourguignon. Fortifia son talent en Italie et surtout au spectacle du siège et bombardement d'Augsbourg. Cet artiste tient un rang distingué parmi les peintres de batailles par la correction du dessin, la vivacité des mouvements, aussi bien que par son génie abondant et sévère et sa bonne couleur.—Batailles.—E. A.

Vente de 250 à 500 fr.

RUGENDAS (Salomon), né à Harlem 1670-1750. Imitateur de son frère; sa touche est moins fine.—Paysage.—E. H.

RUGENDAS (J.-Laurens), né à Augsbourg. Florissait en 1830.—Genre, paysage.—E. A.

RUSS, né à Vienne (Autriche) 1847. Elève de Zimmermans. E. U. 1878 à Paris. —Paysage.

RUTHART (Carl), peintre et graveur. Florissait dans la fin du XVIIe siècle. Etudia en Italie, à Venise surtout.

Le Louvre possède un de ses tableaux; ils sont plus connus en Allemagne. — Chasses, paysage.—E. A.

RUYLENSCHILDT (Abraham), né à Amsterdam 1776-1841. Elève de J. Andriessen et de P. Barbiers.—Genre, paysage.—E. H.

RUYSCH (Rachel VAN POL), née à Amsterdam 1664-1750. Elève de Van Aelst. Fille de Ruysch, savant anatomiste de la Hollande. Rachel jouissait d'une grande réputation auprès de ses contemporains. Son coloris est éclatant, son exécution très-soignée. Elle possédait à un haut degré la science du clair-obscur.—Fleurs.—E. H.

Vente 1874 : Bouquet de Fleurs, 900 fr.
Vente 1880 : Vase avec fleurs, 490 fr.

RUYVEN (Pierre VAN), né à Leyde 1650-1718. Elève de Jacques Jordaens.— E. H.

RY (Pierre DONKERS DE), né à Amsterdam 1605. Peintre du roi de Suède Uladisla IV.—Portrait.—E. H.

RYCK (Pierre-Camille VAN), né à Delft 1566-1628. Elève de Jacobs, a suivi le genre du Bassan.— Portrait, histoire.— E. H.

RYCKAERT (David), né à Anvers 1615-1651. Elève de son père. Imitateur de Van Ostade. Il empâtait très-peu ses tableaux ; généralement on aperçoit la préparation. —Intérieurs, figures.—E. F.

RICKX (Nicolas), florissait vers 1668. Sa manière rappelle celle de Van der Kabel. —Vues d'Orient.—E. H.

RYNCKX (Nicolas), né à Bruges. A suivi la manière de Karel du Jardin.— Vues de la Palestine, figures, animaux, chevaux.—E. F.

RYSEN (Warnard VAN), né à Bommel. Florissait en 1640. Elève de Poelemburg. —Paysages ornés de figures et animaux. Vues de l'ancienne Rome.—E. H.

RYSBRAECK (G.). Bon peintre de fleurs et d'animaux morts. Peu connu.— E. F.

RYSBRAECK (Pierre), né à Anvers. Florissait en 1713. Directeur de l'Académie d'Anvers. Elève de Francisque Millé ; mêmes qualités que son maître.—Paysage dans le sentiment du Poussin.—E. F.

S

SADELER (Gilles ou Egedius), peintre et graveur, né à Anvers 1570-1629. Elève de son oncle. Mérite supérieur dans la gravure. Surnommé le PHENIX.—Histoire, portrait, paysage.—E. F.

SAEREDAM (Pierre), né à Assendelft 1597-1666. Elève de Grebber.—Paysage, figures, Intérieurs d'Eglises.—E. A.

SAENS (Hams). Elève de Mostaert. A peint avec talent des paysages de petites dimensions.—Paysage.—E. H.

SAIN (Ange), né à Rotterdam 1699-1769. —Histoire, fleurs.—E. H.

SAINT-OURS, né à Genève 1752-1809. Elève de Vien et d'André Vincent. Grand prix de l'Académie de France.—Histoire, portrait.—E. A.

SALFT-LEEVEN (Herman), né à Rotterdam 1609-1685. Elève de Van Goyen.— Paysage.—E. H.

Vente Van Loo 1881 : La Grange 4,050 fr.

SALFT-LEEVEN (Cornelis), frère du précédent, né à Rotterdam 1612. Florissait en 1640. Imitateur de Téniers.—Intérieur, paysage, Fêtes de villages, Corps-de-garde. —E. H.

SAMELING (Benjamin), né à Gand 1520-1582. Elève de Franck Floris.— Histoire, portrait, paysage.—E. F.

SANDERS (Gérard), né à Wezel 1702-1767. Elève de T. Van Veymegen.—Hist., portrait, paysage.—E. A.

SANDRART (Joachim) dit LE JEUNE, peintre et écrivain. Né à Francfort-sur-le-Mein 1606-1683. El. de Gérard Honthorst. Fondateur d'une Académie à Nuremberg. Auteur d'une Vie des Peintres. — Hist., portrait.—E. A.

SANTVOORT (Dick VAN). Florissait dans la première moitié du XVIIe siècle. A peint dans la manière de Rembrandt.— Portrait, histoire religieuse.—E. H.

SAUVAGE (M.), né à Tournay 1744-1818. Elève de Gueraerts. Peintre de grisailles. Membre de l'Académie de Paris et de Toulouse 1774. — Bas reliefs, fruits, fleurs.—E. F.

Vente 1873 : Bas-relief, 400 fr.

SAVARY (Rolland), né à Courtray 1576-1639. Elève de son père ; vint en France sous Henri IV et fut occupé dans les maisons royales. Sa manière ressemble à celle des Breughel ; ses sites représentent géné-

ralement des chutes d'eau, des sapins, des rochers animés par des figures touchées avec esprit. Ses masses d'arbres forment des panaches arrondis. — Coloris vert, contrastes saisissants.—Paysage, figures. —E. F.
Vente de 250 à 800 fr.

SAVOYEN (Charles VAN), né à Anvers 1619. Florissait en 1650. Peignait de petits tableaux tirés d'Ovide. Bon coloris, dessin peu correct.—Histoire.—E. F.

SCHAFFER (A), né à Vienne (Autriche). Elève de Steifeld. Conservateur de l'Académie. E. U. 1878 à Paris.—Paysage.— E. A.

SCHALKEN (Gottfried), né à Dordrecht 1643-1706. Fut élève de Van Hoogstraeten et ensuite de Gérard Dow. Imitateur de Rombrandt. Voyagea en Angleterre, travailla à la Cour de Guillaume III où il s'enrichit. Bonne couleur, exécution précieuse, peu heureux cependant dans le choix de ses modèles. Scènes familières de petites dimensions.—Figures éclairées par des flambeaux.—E. H.
Vente 1869 : Jeune fille lisant une lettre à la lumière, 1,850 fr.
Vente Wilson 1881 : Portrait de Heemskerk, 1,000 fr.

SCHELLINKS (Willem), né à Amsterdam 1631-1678. Elève de Karel du Jardin. Imitateur de Moucheron. — Paysage. — E. H.

SCHENCK (Auguste-Albert), né à Glückstadt (Duché de Holstein), Méd. 1865 Paris.—Paysage, animaux.—E. A.

SCHEFFER (Jean-Baptiste), père d'Ary, né à Manheim. Florissait en 1800. Elève de Fischbein.—Portrait, intérieurs.—E. H.

SCHEITZ (Mathieu), né à Hambourg 1640-1700. Elève de Wouvermans. Imitateur de Téniers. — Intérieurs, figures. — E. A.

SCHELLENGERG (Jean-Rodolphe), né à Winterthen en 1740. Elève de son père. —Fleurs, oiseaux, insectes.—E. A.

SCHICK (Théophile), né à Stuttgard 1779-1812. Elève de Ketsch.—Histoire.

SCHIMAGEL (Maxilien-Joseph), né à Burghausen 1694-1761. Elève de Kamelor. —Paysage.—E. A.

SCHMETTERLING (Joseph-Arnold). Florissait en 1790.—Fleurs, fruits.—E. A.

SCHMIDT (Jean), né à Manheim 1749-1823. —Paysage.—E. H.

SCHOEK (A.), né à Brunnen (canton de Schwytz). E. U. 1878 à Paris.—Paysage.

SCHOEN ou SCHOENGAUER, dit le BEAU MARTIN, né à Kulemback 1420-1486. Elève de Lupert-Rast. Imitateur de Van Eyck. Dessin et coloris manquant de fermeté, expression grave et pieuse.
Le Musée de Colmar possède un certain nombre de ses œuvres.—Sujets gothiques. —E. A.

SCHÖDL (M.), né à Vienne (Autriche) 1834. El. de Friedlander.—Nature morte. —E. A.

SCHOENN (Aloïse), né à Vienne (Autriche) 1826. ✻.—Genre.—E. A.

SCHOEVAERDTS, né à Bruxelles. Flor. au XVIIe siècle. Imitateur peu adroit de Téniers.—Kermesses.—E. F.

SCHOOUJANS (Antoine), né en 1650 à Anvers. Florissait en 1685. Peintre de Léopold 1716.—Histoire, portrait.—E. A.

SCHOTEL (Jean-Chrétien), né à Dordrecht 1787-1837. Elève de Schouman.— Marine.—E. H.

SCHOUMAKERS, né à Dordrecht 1755-1843.—Paysage et Vues de villes.—E. H.

SCHRADER (Adolphe), né à Francfort-sur-le-Mein. Méd, 1864, 1865, 1866 à Paris.—Histoire, genre.—E. A.

SCHRADL (H.), né à Vienne (Autriche) 1842. Elève de Becker. –Genre, portrait.

SCHUSTER (Albrecht-Louis), florissait au XVIIe siècle.—Batailles.—E. A.

SCHUSTER (Jean-Martin), né à Nuremberg 1667-1738. Elève de Murrer.—Histoire, portrait.—E. A.

SCHÜT (Cornille), peintre et graveur, né à Anvers 1590-1655. Elève de Rubens. Son coloris laisse à désirer. Daniel Seghers entourait de fleurs les personnages exécutés par Schüt.—Histoire.—E. F.

SCHUTZ, florissait en 1775. A travaillé en France. Sa touche est large et spirituelle. Bon coloris, grande facilité d'exécution.—Paysage, figures, décoration.—E. F.
De 500 à 1,500 fr.

SCHUUR (Théodore VAN DER), né à La Haye 1628-1705. Elève de Sébastien Bourdon. Etudia à Rome. Peintre de la reine Christine de Suède. Histoire. portrait.— E. H.

SCHWARTZ (Christophe), né à Ingolstadt 1550-1594. Etudia en Italie le Titien et imita le Tintoret. Bon coloris, exécution facile.—Histoire, portrait.— E. A.

SCHWEICKART (Henri-Guillaume), né à Brandebourg 1746-1796. Elève de Girolamo Lapis.—Portrait, paysage, animaux. —E. A.

SCOENERE (Saladin DE), florissait en 1430. Peignait dans le genre de Van Eyck. —Histoire, portrait.—E. F.

SEGHERS ou ZEEGERS (Gérard), né à Anvers 1589-1651, frère aîné de Daniel Seghers. Elève de Henri Van Balen. Voyagea en Italie et en Espagne. Excellait dans les sujets de nuit, éclairés par une lumière artificielle. Dessin correct et noble.—Sujets sacrés et scènes familières.—E. F.
Vente de 250 à 500 fr.

SEGHERS (Daniel) dit le JÉSUITE D'ANVERS, né à Anvers 1590-1660. Elève de Jean Breughel. Seghers fut un des meilleurs peintres de fleurs de son école. Rubens et plusieurs grands maîtres l'employaient pour entourer leurs tableaux. Coloris transparent et d'une grande fraicheur touche délicate. Les lis blancs, les roses, les fleurs d'orangers dominent dans ses tableaux, fleurs.—E. F.
Imitateurs : Jean Thielen, Elger, Kick, David et Corneille de Hem, Mignon Héda, Jean et Jaris Van Son, Moortel, Ooterwyck, Roëpel, Aelst, Van Huysem.
Vente 1879 : Guirlande de fleurs, 450 fr.
Vente 1881 : Vierge entourée de fleurs, 1,000 fr.
Vente de 500 à 1,500 fr.

SEGHERS (Hercule) 1625-1679. Bon paysagiste.—E. H.

SEIBOLD (Chrétien), né à Mayence 1697-1768. S'efforça de s'approprier la manière de Denner. Peintre de l'impératrice Marie-Thérèse. Extrême fini.—Portrait.—E. A.

SENAVE (Jacques-Albert), né à Loo 1758-1819. Membre de l'Académie de Gand. Imitateur de Téniers.—Histoire, genre.— E. F.
Vente de 300 à 1,000.

SERIN (Jean), né à Gand. Florissait au XVIIe siècle. Elève d'Erasme Quellin.— Histoire, portrait.—E. F.

SIBRECHTS (Jean), né à Anvers 1625-1686. Imitateur de Berghem et de Karel du Jardin. Paysages très-estimés.— Paysage, figures.—E. F.
Vente à Lille 1877 : Le Gué, 850 fr.

SLINGELANT (Pierre VAN), né à Leyde 1640-1691. Elève de G. Dow, qu'il imita et surpassa par une patience extrême.
Les œuvres de ce maitre sont d'une exécution et d'un fini minutieux extraordinaire. Bonne couleur. Attitudes raides.— Scènes familières, nature morte.—E. H.
Elèves et imitateurs : Jacob, Van der Sluys, Jean Félicus.
Vente de Berry 1837 : Deux hommes assis, 5,250 fr.
Vente Fesch 1844 : La jeune Mère, 1,000 fr.

SLINGENEYER (Ernest), né à Loochristy 1824. Méd. d'or à Bruxelles 1848. Chevalier, officier et commandeur de Léopld.—Genre, marine, histoire.—E. F.

SLUYS (Jacques VAN DER), né à Leyde 1687-1738. Elève et imitateur de Slingelant et de Voys.—Nature morte, Intérieurs. — E. H.

SMEYERE (Nicolas), né à Malines. Flor. en 1600. Elève de François. — Genre, paysage.—E. F.

SMEYERS, né à Malines 1635-1710. Elève de Verhoeven.—Hist.—E. F.

SMITS (Gaspard), 1590-1639.—Histoire, portrait, fleurs.—E. A.

SMITS (Eugène), né à Anvers 1828. Méd. d'or à Bruxelles 1866. Chevalier de l'ordre de Léopold 1870. Officier 1881. — Genre.—E. F.

SMYTERS (Anne), mère de Lucas de Héere. Flor. en 1540.—Miniaturiste très-estimée.—E. F.

SNAYERS (Pierre), né à Anvers 1595-1663. Elève de Van Balen.—Hist., portrait, paysage, batailles.—E. F.
Vente 1881 : Le Sac d'une vil'e de Hollande, 920 fr.

SNELLINGK (Hans-Jean), né à Malines 1544-1638. Un des bons peintres de batailles de son école. Composition bien mouvementée, couleur harmonieuse, bon dessin.—Batailles, histoire.—E. F.

SNELLART (Nicolas), né à Tournay au XXIIIe siècle. Elève de Charles d'Yprès.— Histoire.—E. F.

SNYDERS, SNEYDERS ou SNYERS.— (Franz), né à Anvers 1579-1657. Elève de J. Breughel et Henri Van Balen. Fut lié avec Rubens. Voyagea en Italie et étudia spécialement B. de Castiglione. Peintre du roi d'Espagne, de Philippe III et de l'archiduc Albert.
Snyders excellait à peindre les animaux; il sut rendre avec beaucoup d'art et de vérité leurs attitudes, leurs mœurs, leurs combats. Coloris éclatant, touche franche et légère, exécution facile.
Rubens, Jordaens, Martin de Vos et d'autres peintres l'employaient à orner leurs tableaux de fruits, de fleurs et animaux.—Animaux, chasses, fruits, fleurs, nature morte.—E. F.
Elèves et imitateurs : Mierhop, Nicasius, Boël, Van Boule, Griff, etc.
Vente Stolberg 1859 : Ours et chiens, 785 talers.
Vente 1876, Chasse au Sanglier, 1,280 f.
Vente de Salamanqua. Plusieurs tableaux de 3,000 à 8,000 fr.

SNYDERS (François), né à Anvers 1618. Imitateur et élève de son père.—Chasses, animaux.—E. F.

SOHN (Guillaume), né à Berlin. Méd. 1867 à Paris.—Genre.

SOLLEWYN (Hendrina), né à Harlem 1784. Elève d'Hendriks.—Fleurs, fruits.—E. H.

SOMEREN (Bernard et Paul), nés à Anvers. Etudièrent en Italie. — Portrait. — E. F.

SON (Jaris-Georges VAN), né à Anvers 1622-1676.—Fleurs et fruits.

SON (Jean VAN), fils et élève du précédent, qu'il surpassa pour la finesse et la couleur.—Fleurs, fruits.—E. F.
Vente 1874 : Fruits sur une console, 180 fr.

SOUBRE (Charles), né à Liége 1821. Méd. d'or à Bruxelles 1866. Chevalier de Léopold 1878.—Genre.—E. F.

SOUTMAN (Pierre), né à Anvers 1590-1653. Elève de Rubens.—Hist., portrait. —E. F.

SPAENDONCK (Gérard VAN), né à Tilbourg-en-Brabant 1746-1822. Elève d'Herreyns. Membres de l'Académie de France 1781. Son coloris est bon, son exécution précieuse, sa touche légère, accessoires choisis et disposés fort habilement. — Fleurs.— E. H.
Vente Raguse 1857 : Vase de fleurs, 2,450 fr.

SPAENDONCK (Corneille VAN), né à Tilbourg 1756-1839. Elève de Herrigny à Malines, et à Paris de son frère qu'il imita. —Fleurs.—E. H.

STPALTOFS (Nicolas), florissait vers 1650. — Histoire, genre, animaux, fruits. —E. H.

SPIERS (Albert VAN), né à Amsterdam 1666-1718. Elève de Van Ingen et de Gérard de Lairesse. Etudia les grands maîtres Italiens.—Histoire.—E. H.

SPIERINGS (Nicolas), né à Anvers 1633-1691. Imitateur de Salvator - Rosa. Bon paysagiste.—E. F.

SPILBERT (Jean), né à Dusseldorf 1619-1680. Elève de Govaert-Flinck ; travailla longtemps pour les princes d'Allemagne. Couleur vraie, touche ferme, faire souvent pâteux.—Hist., portrait.—E. A.
Sa fille Adrienne, peignait avec talent le pastel.

SRANGER (Barthelemy) dit VAN DEN SCHILDES, né à Anvers 1546-1631. Imitateur de Goltzius. Voyages en Italie où il devint l'élève du Corrège.—Histoire, portrait.— E. F.

SPRONG (Gérard), né à Harlem. Flor. en 1620. Elève de son père. — Portrait, scènes d'intérieur.—E. H.

STALBENS (Adrien), né à Anvers 1580-1660. El. de Tyssens.—Paysages de petites dimensions.—E. F.

STALLAERT (Joseph), né à Bruxelles. Méd. d'or à Bruxelles. Chevalier et officier de l'ordre de Léopold.—Genre.—E. F.

STAMPERT ou STAMPART (François), né à Anvers 1675 - 1750. Peintre de Charles VI, empereur d'Autriche.—Portrait.—E. F.

STATLER (Albert), né à Cracovie. Méd. 3e classe 1844.—Genre.—E. A.

STAVEREN (Jean-Adrien VAN). Floriss. vers la fin du XVIIe siècle. Imitateur de Gérard Dow, avec moins de finesse. Peignait quelquefois du paysage dans le genre de Breughel de Velours. — Intérieurs, hermites en prières.—E. H.

STAVEREN (Jacques), né à Amsfort, probablement fils du précédent. Florissait au commencement du XVIIIe siècle.—Fleurs et fruits.

STEEN (Jean VAN), né à Leyde 1636-1689. Elève de Brauwer et de Van Goyen dont il épousa la fille. Fut un des bons peintres de son école. Nul n'a mieux saisi les types abrutis d'ivrognes et du populaire. Dans les brasseries de son père il les observait de près. Son coloris est chaud de ton et d'une grande transparence, les figures sont pleines de vie, l'exécution est recherchée. Ses compositions sont vraies et originales. Tabagies, repas d'ivrognes, histoire.— E, H.
Vente Guillaume II 1850 : La fête des Rois, 3,000 thalers.
Vente Van der Schrueck 1861 : Noce de village, 10,000.
Vente 1876 : Repas dans un Estaminet, 1,580.
Vente John Wilson 1881 : Le Jubilé, 4,800.

STEVENS (Pierre), né à Malines 1588. Excellent dessinateur.—Histoire, paysage. —E. F.

STEENRÉE (Willem), né à Utrecht 1600. Elève et neveu de Poelemburg.—Ruines, nymphes et paysage.—E. H.

STEFFECK (Charles), né à Berlin. Méd. de 3e cl. 1855; E. U. 1878 à Paris. ✽ 1878. —Genre.—E. A.

STEINWINCK (Henri VAN), LE VIEUX, né à Steenwick 1550-1604. Elève de Hams de Vries. Breughel de Velours peignait des figures dans ses compositions.—Vues de villes, intérieurs d'églises.—E. H.
Elèves : Son fils et les deux Néefs.

STEENWYCK ou STEINWINCK ou STEIWEYCK LE JEUNE (Henri VAN), né à Amsterdam 1590. Flor. en 1640. Elève de son père, qu'il surpassa. Travailla en Angleterre sous le règne de Charles Ier. Sa couleur est bonne, beaucoup moins sombre que celle de son père. Il entendait bien la perspective.
Van Dyck lui confia les fonds d'architecture dans ses portraits. Exécution fort habile; effets de nuit piquants.
J. Breughel, Stalben, Poelemburg et d'autres peignirent des figures dans les tableaux de Steewick, bien que lui-même sût les exécuter fort bien.—Edifices gothiques, intérieurs d'églises, effets de nuit. —E. F.
Vente de 500 à 800 fr.

STEINBRUCK (Edouard), né à Magdebourg. Florissait en 1830. Elève de Wach. —Histoire.—E. A.

STEPHAN, flor. au XVe siècle. Elève de Wilhem.—Histoire.—E. A.

STEVENS (Alfred), né à Bruxelles 1828. Elève de Navez et de Camille Roqueplan. Méd. 1re cl. à Bruxelles 1851; 3e cl. à Paris 1853; 2e cl. 1855. Chevalier de l'ordre de Léopold 1855. Officier du même ordre 1862. ✤ 1863. O ✤ 1871. C ✤ 1878. On a beaucoup remarqué à l'Exposition universelle de 1855 son *Souvenir de la Patrie*.—Scènes de mœurs, genre, portrait.—E. F.
Vente Anastasie : La Lettre de faire part, 5,800 fr.

STEVENS (Joseph), frère du précédent, né à Bruxelles 1820. Pas d'autres maîtres, paraît-il, que la nature. S'est fait un grand renom en Belgique et en France par le vif sentiment de la réalité qui anime ses ouvrages. A représenté avec infiniment d'esprit les animaux et surtout les chiens. Chevalier de l'ordre de Léopold 1851. Méd. 2e cl. à Paris 1852, 1855, 1857. ✤ 1861.—Genre, histoire.—E. F.

STEVENS. Voir PALAMÈDE.

STEYAERT (Antoine), né à Bruges 1765. —Paysage, clairs de lune.—E. F.

STOKVISCH (Henri), né à Lœuvertat 1767-1824.—Paysage, animaux.—E. A.

STOLKER (Jean), né à Amsterdam 1724-1785.—Portrait.—E. H.

STOOP (Jean-Marie), florissait en 1660. Les tableaux de ce maître rappellent Van Bloemen et Michel Carré.
Bon coloris, parfaite connaissance du clair-obscur. Van Hagen peignait quelquefois ses paysages.—Figures, chasseurs. —E. H.

STORCK (Abraham), né à Amsterdam 1640. Florissait en 1670. Habile peintre de marine.
Bon coloriste, perspective linéaire et aérienne irréprochable. Il ornait ses tableaux d'architecture, de statues et de petites figures qui sont exécutées avec beaucoup de talent.—Marine, ports de mer, marchés.—E. H.
Vente 1879 : Marine et figures, 1,825 fr.
Vente 1881 : Marine, 600 fr.

STRADANUS (Jean) ou STRADAN, né à Bruges 1536. Florissait en 1600. Etudia en Italie l'antique et Raphaël. Imita Salviati. La plupart des œuvres de ce maître sont en Italie où elles jouissent d'une grande faveur. On croit qu'il a été directeur de l'Académie de Florence.—Histoire, genre, batailles.—E. F.

STOLK (Mlle Alida), originaire des Pays-Bas. E. U. 1878 Paris.—Fleurs.

STRATEN (Bruno VAN), né à Utrecht 1786.—Paysage, vues de villes.—E. H.

STREECK (Jurian VAN), né en 1632. Peintre habile, qui représentait des sujets lugubres.—Nature morte, genre.—E. H.

STROOBANT (F.), né à Bruxelles 1819. Méd. d'or à Bruxelles 1854. Chevalier 1854; Officier 1879.—Paysage, genre.—E. F.

STRUDEL (Pierre), né dans les États autrichiens du Tyrol 1679-1717. Elève de Carle Loth, à Venise.—Histoire.—E. A.

STRY (Jacob VAN), né à Dordrecht 1756-1815. Imitateur d'Albert Cuyp.—Animaux, paysage.—E. H.
Vente 1876 : Animaux au pâturage, 675 fr.
Vente Wilson 1881 : Bords de la Meuse, 1,350 fr.

STRY (Abraham VAN), frère du précédent, né à Dordrecht 1753-1834.—Hist., paysage, animaux.

STUBER (Jean-Rodolphe), né à Winterthur 1700. Elève de De Troy.—Portrait, miniature.—E. A.

STUERBOUT (Thierry), dit DE HARLEM, né à Harlem 1410-1470.—Histoire.—E. H.

STURM (Jacques), né à Luxembourg 1808-1844.—Genre.—E. A.

STURNER (Jean), né à Kirhberg 1775. —Hist., portrait.—E. A.

STUVEN (Ernest), né à Hambourg 1657. Elève de Voorhout. Imitateur d'Abraham Mignon.—Fleurs.—E. A.

SUSTER. Voir Zustris.

SUSTERMAN (Lambert), dit LAMBERT-LOMBARD, né à Liége 1505-1560. Elève de A. de Beer et de J. de Mabuse.—Histoire, paysage.—E. F.

SUSTERMAN (Juste), né à Anvers. Florissait en Italie, surtout à Florence.—Histoire.—E. F.

SUVÉE (Jean-Baptiste), né à Bruges 1743-1807. Elève de Visch.—Histoire, portrait.—E. F.

SWAGERS (François), né à Utrecht 1756. Florissait à Paris 1820. Exécution sèche, coloris froid.—Paysage, marine, vues de la Hollande.—E. H.
Vente de 200 à 500 fr.

SWAGERS (Mme Elisa), femme du précédent. Florissait en 1830. Elève de Pajou. —Portrait.

SWANEVELT (Herman VAN), dit HERMAN D'ITALIE, né à Woerden 1620-1666. Alla de bonne heure en Italie où il devint l'élève et l'imitateur de Claude Lorrain. Membre de l'Académie de peinture 1653. Touche sûre et savante, couleur transparente, mais manquant de chaleur; supérieur à Claude pour la figure et les animaux.—Paysages de l'ancienne Rome, animaux.—E. H.
Vente Papin 1873 : Paysage, 320 fr.

SWISTER (Joseph), dit LE SUISSE, vivait en 1580. Elève de Van Achen. — Paysage.—E. A.

SYDER (Daniel), dit LE CHEVALIER DANIEL, né à Vienne (Autriche). Florissait à Turin 1695. Etudia en Italie sous les auspices de Carle Maratti.—Portrait, histoire.—E. A.

T

TAMM (François-Werner), né à Hambourg 1658-1721. Elève de Th. Von Soster. Peignait dans le genre de Monoyer.—Fleurs, fruits.—E. A.
Vente 1868 : Deux pendants, Fleurs, fruits, 710 fr.

TASSAERT (Jean-Pierre), florissait en 1720 à Anvers.—Histoire, portrait, intérieurs.—E. F.

TEMPEL (Abraham VAN DEN), né à Leyde 1618-1672. Elève de G. Van Schooten. Bon coloriste et d'une touche savante, exécutant largement.—Portrait.—E. H.
Elèves et imitateurs : François Mieris, Michel Van Muscher, Ary de Voys, Charles de Moor.

TÉNIERS (David) dit LE VIEUX, né à Anvers 1582-1649. Elève de Rubens. Etudia à Rome avec Elzheimer, qu'il imita quelquefois.—Intérieurs, fêtes de villages, etc. —E. F.
De 300 à 800 fr.

TÉNIERS dit LE JEUNE, né à Anvers 1610-1690, fils du précédent. Elève d'Adrien Brauwer. Suivit aussi les conseils de Rubens. Téniers ne fut en commençant qu'un très-bon imitateur. Il eut l'art de transformer sa manière avec celles des maîtres Flamands et Italiens. Il excellait à imiter Rubens, dont il avait la touche et la couleur.
Fatigué de ces pastiches, et voulant acquérir une réputation plus solide, il se créa un genre en étudiant la nature. A cet effet, il vécut au milieu des paysans, se mêlait à leurs danses, à leurs jeux ; étudia leurs querelles, leur ivresse, tout en conservant la dignité des mœurs. Téniers peut être regardé comme le créateur de son genre.
Sa couleur est argentine et harmonieuse, ses compositions sont vraies, sa touche est vive et piquante. L'œuvre de ce maître est immense.—Intérieurs, tabagies, kermesses, laboratoires de chimie, paysage.—E. F.
Elèves et imitateurs : Abtshoven, David Ryckaert, Helmont, Chatel, Kokes, Maas, Kessel, Droogstoot, Tilleborg.
Vente Fould 1860 : Intérieur de cabaret, 9,150 fr.
Vente Northwick 1860 : Laboratoire, 17,517 fr.
Vente Schneider 1877 : L'Enfant prodigue, 155,000 fr.
Vente San Donato 1880 : Le Départ de de l'Enfant prodigue, 81,000 fr.
Même vente : Les Cinq Sens, 75,000 fr.
Vente Wilson 1881 : Intérieur de la cuisine du duc Léopold, 23,000 fr.
Vente Tencé 1881 : Les Danseurs, 7,000 fr.

TÉNIERS (Abraham) frère de David. Imitateur de son père et de son frère. Sa couleur est plus grise, sa touche plus lourde.—Intérieurs, scènes familières.

TERBRUGGEN (Henri), né à Deventer 1588-1629. Elève de Bloemaert.—Histoire. —E. A.

TERBURG ou TER BORCH (Gérard), né à Zwoll 1608-1681. Elève de son père. Les tableaux de ce maître rappellent ceux de Gérard Dow par leur exécution soignée. Il voyagea en Italie, en Espagne, en France et en Angleterre et devint l'un des maîtres les plus estimés des Pays-Bas. Sa couleur est vaporeuse, l'exécution savante, mais le dessin quelquefois lourd. Les étoffes font illusion, surtout le satin blanc que Terburg introduit dans tous ses tableaux.— Scènes de la vie journalière.—E. H.
Vente Le Hon 1861 : La Visite, 16,900 fr.
Vente San-Donato 1880 : Intérieur, 13,900 fr.

Vente Wilson 1881 : Portrait d'homme, 2,050 fr.
Vente Double 1881 : L'Apothicaire, 10,000 fr.

TERBUG (Geniza), sœur du précédent. Florissait au XVIIᵉ siècle. Peu connue.—Intérieurs.—E. H.

TERWESTEN (Augustin), né à La Haye 1649-1711. Fondateur d'une Académie à Berlin.—Portrait, hist.—E. H.

TERWESTEN (Mathieu), dit L'AIGLE, né en 1670 à La Haye. Elève de son père. Voyagea en Italie. Talent apprécié.—Hist., plafonds.—E. H.

TERWESTON (Elie), né à La Haye 1649. Flor. en 1690. Elève de son frère.—Fleurs, fruits.—E. H.

TESSIER (George), né à La Haye vers 1750.—Hist., portrait, genre.—E. H.

THERBOUSCH (Anne-Dorothée), née à Berlin 1728-1782. Membre de l'Académie de Paris 1767.—Portrait.—E. A.

THIÈLE (Alexandre), né à Erfurt 1685-1752. Elève d'Agricola.—Paysage.—E. A.

THIÈLE ou THIÈCLE, né à Dresde 1747-1803. Imitateur de Rembrandt, de Van den Verff, d'Ostade et de Joseph Vernet; s'inspira du coloris de Watteau.—Tous les genres.—E. H.

THIÉLEN (Jean-Philippe VAN); né à Malines 1618-1667. Elève de Daniel Seghers. Sa touche est légère, son exécution facile, mais sa couleur est moins fraîche que celle de son maître.—Fleurs.—E. F.
Vente 1879 : Vase de fleurs, 425 fr.

THIÉLEN (Thérèse-Anne-Marie et Catherine), filles de Thiélen, florissaient à Malines 1660. Elèves de leur père. Imitèrent Daniel Seghers. De très-bonnes copies d'après ce maître.—Fleurs.—E. F.

THOMAS (Jean), né à Ypres 1610-1642. Elève de Rubens.—Histoire.

THOMAS (Alexandre), né à Malmedy (Prusse). Méd. 3ᵉ cl. 1855.—Genre.—E. A.

THOMAN (Jacques), né à Hagelstein en 1588. Florissait en 1620. Voyagea en Italie. Imita Elzheimer, mais il lui fut inférieur.—Histoire.—E. H.

THULDEN (Théodore VAN), peintre et graveur, né à Bois-le-Duc 1607-1686. El. de Rubens. Vint à Paris et aida son maître dans la décoration du Luxembourg. Sa couleur est bonne et harmonieuse; son exécution est moins habile que celle de son maître; ses compositions bien ordonnées. Il peignait des kermesses, des foires dans le goût de Téniers.—Histoire, portrait, kermesses, paysages.—E. F.

Vente 1872 à Lille : La Vierge, l'Enfant, etc., 1,280 fr.
Vente de 500 à 1,200 fr.

THYS (Gysbercht), né à Anvers. Peintre très-estimé. Ses paysages ornés de figures et d'animaux rappellent les bons maîtres. Il peignait aussi le portrait dans la manière de Van Dyck.—Portrait, paysage, animaux.—E. F.

TIDEMANS (Philippe), né à Hambourg 1657-1705. Elève de Gérard de Lairesse, qu'il a cherché à imiter.—Histoire, paysage.—E. A.

TILLEBORG ou THILBURG (Gilles VAN), né à Bruxelles 1625-1687. A suivi le genre de Téniers et Brauwer. Beaucoup d'esprit dans ses compositions, couleur chaude et légère.—Intérieurs, kermesses.—E. F.
Vente Van den Schrieck 1861 : Réunion de famille, 1,900 fr.
Vente 1880 : Le Repos Villageois, 1,220 f.

TILLEMANS (Pierre), né à Anvers 1684-1734. Imitateur du Bourguignon.—Batailles.—E. F.

TILLEMANS (Simon-Pierre) dit SCHENK, né à Brême. Voyagea en Italie et peignit des paysages de l'ancienne Rome. Sa fille a peint avec talent les fleurs. Elle vivait en 1668.—E. H.

TISCHBEIN (Jean-Henri), né à Haina (Hesse) 1722-1789. Elève de Van Loo et de Piazetta. Coloriste avant tout. A fait école en Allemagne.—Portrait.—E. A.

TISCHBEIN (Jean-Henri-Guillaume), 1751-1829.—Histoire, portrait.—E. A.

TOËPUT (Louis), né à Malines. Flor. en 1664 à Venise. Sa couleur et sa manière rappellent l'Ecole vénitienne. — Foires, marchés, animaux.—E. F.

TOL ou TOLL (Dominique VAN), flor. vers 1680. Manière de Gérard Dow.—Intérieurs.—Histoire.—E. H.

TOMBE (N. LA), né à Amsterdam 1616. Voyagea à Rome. Ses paysages représentent des grottes, des ruines de la campagne romaine.—E. H.

TOREMLIET (Jacques), né à Leyde 1641-1719. Imitateur de Jan Steen.—Intérieurs de cabarets.

TORENTIUS (Jean), né à Amsterdam 1589-1640. Pinceau obscène; la plupart de ses tableaux ont été détruits —Nature morte, sujets licencieux.—E. H.

TREU (Jean-Nicolas), né à Bamberg 1734-1786. Elève de Carle Van Loo.—Histoire.—E. A.

TRIPPEZ (Jean-Henri), né à Schaffouse 1683-1708.—Histoire.—E. A.

TROJEN (Rombout Van), florissait en 1640.—Architecture, paysage.

TROOST (Cornille), dit le Watteau Hollandais, né à Amsterdam 1697-1750. El. de Baoven. Ses petits tableaux sont très-recherchés. Ils sont d'une couleur délicate et bien composés.—Assemblées de soldats, concerts, portraits.—E. H.

TSCHAGGENY (Charles), né à Bruxelles 1815. Méd. d'or à Bruxelles 1845. Chevalier de l'ordre de Léopold 1851. Officier 1875.—E. F.

TURKEN (Henri), né à Eyndhoven 1791. Florissait en 1825.— Genre, paysage.— E. H.

TUYLL de SEROOSKERKEN (Mlle Agnès, baronne de). E. U. 1878 à Paris.— Genre, histoire.—E. A.

TYSSENS (Pierre), né à Anvers 1625-1682. Elève de Van Dyck. Ses tableaux historiques ont surtout une véritable valeur. S'approche de Rubens en ce genre. —E. F.

TYSSENS (Augustin), né à Anvers 1662-1722. Elève de son père Pierre. Imitateur de Berghem.—Figures, paysage, animaux. —E. F.

TYSSENS (Nicolas), né à Anvers en 1660. Florissait en 1690. Imitateur de Hondekoeter.—Gibiers, oiseaux morts.— E. F.

TYTGADT (Louis), né à Gand. Méd. d'or à Anvers 1879. Chevalier de Léopold 1881. —Histoire, portrait.—E. F.

U — V

UDEMANS (Guillaume), né à Middelbourg 1723-1797.—Marine.—E. H. De 150 à 250 fr.

UDEN (Lucas Van), peintre et graveur, né à Anvers 1595-1660. Elève de son père. Habile paysagiste. Rubens l'employait souvent pour peindre les paysages dans ses tableaux. Touche légère, couleur vraie, lointains et ciels clairs.—Paysage.—E. F.

UGTENBURGH (Jacob Van), né à Harlem 1639-1672. Elève et imitateur de Berghem.—Paysage, animaux.—E. H.

UILEMBURG (Joachim), né à Utrecht 1560-1624. Elève de Jean de Beer.—Histoire.—E. H.

ULEMBROK (Rambaut Van), florissait en 1625. Imitateur d'Albert Cuyp.— Animaux, paysage.—E. H.

ULFT (Jacob Van-der), peintre et graveur, né à Gorcum 1627. Florissait en 1685. Voyagea en Italie et peignit les environs de Rome. Figures touchées avec esprit.—Paysage et vitraux.—E. H.
Vente Van Loo 1881 : Marche triomphale, 1,220 fr.

ULTERLIMMIGE (Vautier), né à Dordrecht 1730-1784. Elève de Schoumann.— Portrait.—E. H.

UNPINK (H.), né à Amsterdam 1753-1798.—Fleurs, fruits.—E. H.
Vente Cleef 1864 : Nature morte, 8,500 fr.

UNTERBERGER (F.), né à Inspruck (Tyrol) 1838. Elève de Zimmermann et Achenbach.—Paysage.—E. F.

UTRECHT (Adrien Van), 1599-1651. Peignait avec talent les oiseaux, les fruits et les fleurs.—E. F.
De 200 à 400 fr.

UYTENBROEEK (Moïse Van), florissait en 1620 à La Haye. Imitateur de Poelemburg.—Nymphes, paysage.—E. H.

UYTEMWAEL (Joachim), né à Utrecht 1566. Imitateur de Goltzius.—Hist.—E. H.

VADDER (Louis de), né à Bruxelles. Habile paysagiste. Florissait en 1570.— Paysage.—E. F.

VAILLANT (Wallerant), né à Lille 1623-1677. Elève d'Erasme Quellyn.—Portrait. —E. F.

VAILLANT (Jean et Bernard), frères du précédent, nés à Lille. Peu estimés.— Portrait.—E. F.

VALKAERT (Van den), né à Amsterdam en 1575. Imitateur de Goltzius.—Histoire. —E. H.

VALKEMBURG (Tierry), né à Amsterdam 1675-1721. Elève et imitateur de Weinix.—Nature morte.— E. H.

VALKENBURG (Frédéric), né à Malines. Florissait au XVIIe siècle. Elève de son père. —Paysage, figures.—E. F.

VAN BEERS (Jean), né à Anvers. Méd. d'or à Bruxelles 1878. Chevalier de l'ordre de Léopold 1881.—Genre, paysage.—E. F.

VAN DER OUDERAA (Pierre-Jean). Méd. d'or à Anvers 1879. Chevalier de Léopold 1881.—Histoire, portrait.—E. F.

VAN DYCK. Voir Dyck.

VAN HAANEN (Charles), né à Vienne (Autriche). Méd. 3e cl. 1876, 2e cl. 1878 Paris.—Paysage.—E. A.

VAN HIER (Chevalier de) dit Herschel, né à Trieste. Elève de La Hayée et de Van Haanen.—Marine.—E. A.
Vente 1879 : Effet de brouillard, **275 fr.**

VAN HOVE (Victor), né à Renaix (Belgique). Méd. 3e cl. 1863 à Paris.—Genre.—E. F.

VAN MUYDEN (Jacques-Alfred), né à Lausanne (Suisse). Méd. 2e cl. 1855-1861 à Paris.—E. A.

VAN MOER (Jean-Baptiste), né à Bruxelles. Méd. 3e cl. 1853-1855-1861 à Paris.—E. F.

VAN SEVERDONCK, né à Bruxelles. Méd. d'or à Bruxelles 1851. Chevalier de l'ordre de Léopold 1863.—Batailles, épisodes militaires.—E. F.

VAN SCHENDEL (Petrus), né à Bréda (Hollande). Méd. 3e classe 1844; 2e cl. 1847 à Paris.—Paysage, marchés avec figures, genre, portrait, histoire, effets de lumière.—E. H.
Vente 1881 : de 200 à 600 fr.

VAN YSENDICK (Antoine), né à Anvers. Méd. 3e cl. 1840 à Paris.—Genre.

VASSER (Anne), née en 1679 à Zurich. Florissait en 1710. Artiste très-estimée pour ses portraits en miniature et ses pastorales.—E. A.

VAUTIER (Benjamin), né à Morges (Suisse). Méd. 1865-1866 à Paris.—Genre.

VEEN (Otto VAN) dit OTTO VENIUS. Peintre, historien et poète. Né à Leyde 1556-1634. Voyagea à Rome et devint l'élève de Zucchero. Il fut un des peintres les plus estimés de son école. Maître de Rubens et précurseur du siècle des beaux-arts en Belgique.—Hist., portrait.—E. H.

VEEN (Rock VAN), florissait au XVIIe siècle. Peinture à la gouache. Elève de son père. Coloris harmonieux, exécution très-soignée.—E. H.

VEEN (Martin VAN). Voir HEEMSKERKE.

VEER (Jean de), né à Utrecht. Floris. vers 1640.— Histoire.— E. H.

VELDE (Isaïe ou Isaïas VAN DEN), né à Leyde vers 1596. Florissait en 1640. Très-bon peintre de paysage. Il choisissait de préférence les sites champêtres ornés de ruines.— Paysage, batailles, attaques de brigands.— E. H.
De 250 à 500 fr.

VELDE (Guillaume VAN DEN), dit LE VIEUX. Né à Leyde 1610-1693. Il travailla à Londres à la cour de Charles Ier. Meilleur dessinateur des peintres, ses dessins ont de la facilité, du goût et beaucoup d'exactitude.—Marine.—E. H.

VELDE (Guillaume VAN DEN), dit LE JEUNE, né à Amsterdam 1633-1707. Elève de Vliéger. Séjourna en Angleterre sous Charles Ier et Jacques II. Très-bon coloriste. Ses ciels et ses eaux sont d'une grande vérité, les gréements des navires d'une justesse remarquable.—Marine, dessins très-estimés.— E. H.
Vente Guillaume II 1850 : Marine, 2,500 florins.
Vente Patureau 1857: La Mer calme, 10,000.
Vente San-Donato 1880 : La Marée montante, 18,000.
Vente Wilson 1881 : Le Calme, 23,000.

VELDE (Adrien VAN DEN), peintre et graveur, frère du précédent. Né à Amsterdam 1639-1672. Elève de Wynants. Une couleur excellente, des expressions vives, des ciels pétillants de lumière, une touche franche, une exécution fine et délicate, des compositions animées, telles sont les qualités que l'on remarque dans les œuvres de cet excellent artiste. Ses animaux sont bien dessinés ; son feuillé est généralement pointu. Il égala quelquefois Paul Potter.— Animaux, paysage.— E. H.
Vente Duval 1843: Deux tableaux, 28,000 f.
Vente Patureau 1857: Paysage, animaux, 23,500 fr.
Vente 1879 à Londres: Pacage d'animaux, 29,000 fr.

VENNE (Adrien VAN DER), né à Delft 1589-1662. Elève de Gérôme Van Diest. Exécuta beaucoup de dessins appréciés, et illustra un ouvrage de Cots, poète hollandais.—Portrait, genre, paysage.—E. H.

VERBEECK (Piéter), né à Harlem. Florissait en 1640 ; fut un des maîtres de Wouvermans et précéda son élève dans le genre où il s'est illustré.—Chevaux, paysage.—E. H.

VERBOECKHOVEN (Eugène), né à Warneton (Belgique) 1799-1881. Médaille 3e classe 1824, 1re classe 1841 à Paris, Chevalier 1845 ; 3e classe 1855 à Paris, Commandeur de l'ordre de Léopold.
Publia en 1822: *La Galerie des Peintres Flamands et Hollandais.*
Habile dessinateur, s'est essayé aussi dans la sculpture.
Vente de 500 à 1,000 fr.

VERBOECKHOVEN (Charles-Louis), frère du précédent, né à Warneton 1802. Elève de son frère. Etudia d'abord les animaux, puis cultiva plus spécialement les marines. Méd. de vermeil 1833, 1836 à Bruxelles; E. U. 1855 à Paris.—Animaux, Vues de Hollande, marine.—E. F.

VERBOOMS (Abraham), né à Harlem. Florissait au XVIIe siècle. Habile paysagiste. Les premiers plans de ses tableaux sont bien étudiés, ses fonds sont vaporeux. Lingelbach et d'autres bons peintres peignaient les figures dans ses paysages.—E. H.

— 182 —

Vente 1873 : Paysage, figures de Van den Velde, 1,150 fr.

VERBRUGGEN (Gaspard-Pierre), né à Anvers 1668-1720). Directeur de l'Académie 1709. Sa touche est facile et légère. Ses derniers tableaux manquent de finesse. —Fleurs, fruits.—E. F.

VERBUIS ou VERBINS (Arnould), né à Dordrecht. Florissait en 1550. Ses tableaux de chevalet sont d'une jolie couleur. Ses sujets sont lascifs. — Hist., portrait, genre.—E. H.

VERDOEL (Adrien). Elève et imitateur de Rembrandt. Son dessin a plus de correction. Il s'est approché de son maître pour le coloris et le clair-obscur.—Hist., portrait.—E. H.

VERDUSSEN (J.-Pierre). Flor. en 1670. à Anvers.—Batailles, nature morte.— E. F.

Vente 1878 : Oiseaux morts, 180 fr.

Vente 1877 : Oiseaux morts, 225 fr.

VERELST (Simon), né à Anvers. Flor. aux XVII^e et XVIII^e siècles. Passa en Angleterre où il laissa de nombreux tableaux de genre, de fleurs et de fruits très-estimés. —E. F.

Vente 1881 : Les Bohémiens, 1,250 fr.

VERELST (Cornille), frère du précédent. Travailla en Angleterre. Flor. au XVII^e siècle.—Fleurs.—E. F.

VERENDAEL (Nicolas), né à Anvers 1659-1717. Vivait au milieu des fleurs et acquit une bonne réputation en les peignant.—Fleurs.—E. F.

VEREYCKE (Hans-Jean) dit PETIT-JEAN, né à Bruges. Florissait en 1555.— Paysage historique.—E. F.

VERGAZON (Henri). Flor. au XVII^e siècle.—Histoire, portrait, paysage.—E. H.

VERHAS (Franz), né à Termonde (Belgique). Méd. 2^e cl. 1881. ✠ et chevalier de Léopold 1881.—Genre.—E. F.

VERHAAST (Arthur), né à Gouda. Flor. en 1660. Elève de Crabeth. — Histoire. — E. H.

VERHAS (Jean), né à Termonde 1834. Méd. d'or à Bruxelles 1878. Chevalier de l'ordre de Léopold 1879.—Portrait.—E. F.

VERHAGEN (Pierre-Joseph), 1728-1811. —Histoire.—E. F.

VERHAGEN (Jean) dit PATTEKENS. Flor. en 1770. Elève de son père.—Intérieurs de cuisines, figures.—E. H.

VERHEYDEN (François-Pierre), né à La Haye 1657-1711. Imitateur d'Hondekoeter. Il peignait des chasses aux cerfs dans le genre de Snyders. Il étudia aussi les oiseaux. Exécution vive. — Animaux. —E. H.

VERHOEGT (Tobie), né à Anvers 1566-1631. Un des bons peintres qui illustrèrent l'époque brillante de la peinture en Flandre. Bon paysagiste. Son coloris est harmonieux, ses compositions sont pittoresques et ingénieuses.—Paysage.—E. F.

VERHOCK (Pierre), né à Bodegraven 1633-1702. Elève d'Hondius. — Paysage, batailles, animaux.—E. H.

VERHOEVEN (Jean). Flor. à Malines, vers 1600. Elève d'Ophem.—Hist.—E. F.

VERHOOGH (Jean), né à Rotterdam 1798. Florissait en 1825. — Effets de lune. —E. H.

VERKOLIE (Jean), peintre et graveur, né à Amsterdam 1650-1693. Elève de Liévens. Imita Van Zyl.—Portrait, histoire, sujets de genre.—E. H.

De 400 à 1,000 fr.

VERKOLIE (Nicolaas), peintre et graveur, né à Delft 1673-1746. Imitateur et élève de son père. On peut comparer ses tableaux à ceux de Van den Verff; exécution franche, touche ferme et moelleuse. —Histoire, portrait.—E. H.

VERLAT (Charles), né à Anvers. Méd. 3^e classe 1855, 2^e classe 1856, 1861 Paris, Chevalier 1868.—Animaux, genre.—E. F.

VERMEYEN (Jean-Cornille), dit LA BARBE, né à Beverwyck, près Harlem en 1500. Peintre très-estimé.— Histoire, portrait.— E. H.

VERMEULEN (Corneille), né à Dordrecht 1732 1813. Etant marchand de tableaux, il copia les meilleurs, et acquit une certaine renommée.—Portrait, ornements. —E. H.

VERMEULEN (André), fils du précédent, né à Dordrecht 1763-1814. Elève de son père. Peignit des Hivers avec de nombreux personnages. Coloris parfois conventionnel. —Hivers, scènes de patinage.—E. H.

VERNERTAIN (François), né en 1658. A suivi la manière de Mario di Fiori.— Fleurs.—E. H.

VERSCHURING (Guillaume), fils de Henri. Florissait vers 1657. Elève de son père et de Verkolie.—Intérieurs, portrait.— E. H.

VERSCHURING (Henri), né à Gorcum 1627-1690. Elève de J. Both. Voyagea en Italie où il étudia l'antique. Abandonna l'histoire pour les batailles. De retour dans sa patrie, il suivit les armées hollandaises 1672. Dessina les campements et les opérations militaires. Bonne couleur, imagination féconde. — Batailles, attaques de voleurs, etc.

Vente 1879 : Vue prise à Rome, 900 fr.

VERSCHUUR (Lievin) PÈRE, florissait à Rotterdam 1675. Elève de Simon de Vliegher. Etudia en Italie. Dessin correct, exécution soignée.—Paysage.—E. H.
Vente Papin 1873 : Paysage, 1,900 fr.

VERSPRONCK (Jean), florissait au XVIIe siècle. Elève de Hals. Vint en France où il peignit des portraits et acquit une grande réputation.—Portrait.—E. F.
Vente Wilson : Portrait de femme, 1,100 f.

VERTANGEN (Daniel), né à La Haye 1598-1657. Elève de Poelemburg. On confond quelquefois ses tableaux avec ceux de son maître.—Ruines et nymphes.—E. H.

VERWÉE (Alfred), né à Bruxelles. Méd. 1864 à Paris, ✻ 1881. Méd. d'or à Bruxelles 1863, Officier de Léopold 1881.— Animaux, chevaux.

VERWILT (François), né à Rotterdam 1598-1655. Elève et imitateur de Poelemburg.—Paysage, portrait.—E. H.

VICTORS (Jean), florissait en 1540 à Amsterdam. Elève de Rembrandt, qu'il imita pour ses compositions et le clair-obscur.—Portrait, intérieurs.—E. H.
Vente 1879 : Intérieur, 975 fr.

VICTOORS (Jacques), florissait au XVIIe siècle. Peignait dans la manière de Hondekoeter.—Oiseaux, pigeons.—E. H.

VIGNE (Edouard), né à Gand. Méd. 3e classe 1844 à Paris.—Paysage.—E. F.

VIGNE (Ignace de), né à Gand 1767-1840. Peintre décorateur de théâtre. Travailla à Londres.—E. F.

VINCKBOONS (Philippe), né à Malines. Florissait en 1580.—Hist., portrait, genre. —E. F.

VINCKBOONS (David), né à Malines 1578-1629. Fils et élève du précédent. Son coloris rappelle Roland Savery. Il peignait en petit les noces de villages, les fêtes de nuit avec effets de lumière, ornés de nombreuses figures bien touchées. — Paysage.—E. F.
Vente de 300 à 600 fr.

VINNE (Vincent VAN DER), LE VIEUX, né à Harlem 1629-1702. Elève de F. Hals. —Histoire, portr., pays., animaux.—E. H.

VINNE (Laurent VAN DER), né à Harlem 1699-1753. Elève de Berghem. — Fleurs, paysage.—E. H.

VINNE (Vincent VAN DER), né à Harlem 1736-1811. Elève de son père. — Fleurs, fruits.—E. H.

VISCH (Mathieu de), 1702-1765, né en Flandre occidentale. Elève de Van den Kerckhove. Voyagea en Italie et fut élève de Piazetta.—Hist., portrait.—E. F.

VISSCHER (Théodore), né à Harlem 1650-1707. Elève de Berghem. Etudia à Rome.—Paysage, animaux.—E. H.

VITA (W.), né à Zanchtl (Moravie) 1846. Elève de H. de Angelès.—Portrait. —E. A.

VITRINGA (Wigerus), né à Leuwarden 1657-1721.—Marine.—E. H.

VLEESHOUVER (Isaac), né à Flessingue 1643-1690. Elève de Jacques Jordaëns.— Histoire, portrait.

VLERICK (Pierre), né à Courtrai 1539-1581. Etudia en Italie le Tintoret.—Hist.

VLEUGHELS (Philippe), né à Anvers 1619-1694. Elève de Schüt. Etudia avec Rubens. Membre de l'Académie de France 1663. A laissé de bons portraits.—E. F.

VLEUGHELS (François), né à Anvers 1669-1720. Directeur de l'Académie française à Rome.—Genre.—E. F.

VLIEGER (Simon DE), peintre et graveur, né à Amsterdam. Florissait en 1640. On pense qu'il reçut des leçons de Van Goyen et qu'il fut à son tour le maître de Van den Velde le jeune. Coloris harmonieux; ses ciels sont beaux, la perspective aérienne est bien entendue. — Marine, paysage, fêtes officielles.—E. H.
Vente Papin 1873 : Vue d'un Port, 890 fr.
Vente R. de La Salle 1881 : Mer houleuse, 2,000 fr.

VLIET (Henri VAN), 1608-1661. Elève de Mirevelt.—Histoire, intérieurs, figures. —E. H.
Vente Wilson : Intérieur d'église, 1,420 fr.

VLIET (Jean-Georges VAN), né à Delft. Imitateur de Rembrandt. Bon graveur.— Genre, portrait.—E. H.

VOIS (Adrien ou Arié DE), né à Leyde. Florissait en 1670. Elève d'Abraham Van den Tempel. Imitateur de Brauwer et Téniers. Son exécution est cependant plus finie et se rapproche de Mieris.—Genre, paysage, portrait.—E. H.
Vente Wilson 1881 : La Perdrix, 2,680 f.

VOLFAERTS (Arthus), né à Anvers 1625-1687. A peint dans la manière de Téniers.—Intérieurs, genre.—E. F.

VOLKERT (Warnard VAN DEN), né à Amsterdam au XVIIe siècle. Elève de Goltzius.—Hist., portrait.—E. H.

VOLKS (Pierre VAN DER), 1588-1629. Elève de Bloemaert.—Hist.—E. H.

VOLLEVENS (Jean), né à La Haye 1685-1758. Acquit une juste réputation pour ses portraits. Elève de J. Baan.— Portrait.— E. H.

VOLTERS (Henriette), 1692-1741. Elève de Van Peé.—Portrait.

VON HEYDEN (Auguste), né à Breslau. Méd. 3e cl. 1863 Paris.—E. A.

VON THOREN (Otto), né Vienne (Autriche). Méd. 1865. Paris.—Genre.—E. A.

VOOGD (Henri), né à Amsterdam 1766-1839. Elève d'Andriessen. S'établit à Rome. —Vues d'Italie, animaux, paysage.—E. H.

VOORHANT (Jean) LE JEUNE, né en 1647. Elève de J.-V. Noort. Excellent peintre d'histoire et de portraits.—E. H.

VOORT (Corneille VAN DER), né en 1580 à Amsterdam. Peintre très-estimé, pour ses portraits.—E. H.

VORTERMONS (Jean), florissait en 1643 à Bommel. Elève d'Herman d'Italie. Travailla à Londres sous Charles Ier.—Paysage. —E. F.

VOS (Martin DE) LE VIEUX, né à Anvers 1530-1604. Elève de Franz Floris et du Tintoret, doyen de la corporation de Saint-Luc. Coloris parfois intense, parfois laiteux ; dessin correct touche moelleuse.—Histoire, paysage, chasses.—E. F. De 250 à 600 fr.

VOS (Pierre DE) LE JEUNE, né à Anvers. Florissait en 1598. Aida son frère dans ses travaux.—Histoire.—E. F.

VOS (Corneille DE) LE VIEUX, né à Hulst 1585-1651. Doyen de l'Académie de Saint-Luc 1620.—Histoire, portrait.—E. F.

VOS (Paul DE) frère du précédent. Florissait en 1620. Travailla pour le roi d'Espagne et l'empereur d'Allemagne.—Chasses et batailles.—E. F.

VOS (Corneille DE) LE JEUNE, florissait au XVIIIe siècle.—Histoire, portrait.—E.F. Vente 1879 : Portrait, 180 fr.

VOS (Simon DE), né à Anvers 1603-1676. Elève de Corneille de Vos le Vieux.— —Histoire, chasses.—E. F. De 400 à 600 fr.

VOS (Pieter DE) frère et imitateur de Martin. Acquit peu de réputation.—E. F.

VOS (Willem DE). Peignait dans la manière de Martin de Vos.—Histoire, portrait. —E. F.

VRIENDT (François DE), LE VIEUX. Né à Anvers 1520-1570. Dit FRANS FLORIS. Elève de Lombard. Etudia en Italie. Bon coloris, exécution très-fine. — Histoire, genre. Vente 1863 : Sujet mythologique, 810 f.

VRIENDT (Corneille DE), dit FLORIS. Florissait au XVIIe siècle. Peintre très-estimé. Fut également sculpteur.—Hist., portrait.—E. F.

VRIES (Adrien DE). Flor. en 1580, à La Haye. Peintre et sculpteur très-estimé.—Histoire, gouache.—E. H.

VRIES (Adrien DE), LE JEUNE. Flor. en 1630 à Amsterdam. Portraits dans le genre de Rembrandt.—Portrait.—E. H.

VRIES (Jean VREDEMAN DE). Elève de Gerritz. Florissait à Malines vers 1550. Bon coloris, touche spirituelle. — Architecture et perspective, paysage.—E. H.

VRIES (Jean RENIER DE), né à Harlem. Florissait en 1656. Imitateur de Ruisdael. —Hist., portrait, paysage.—E. H.

VROOM (Henri-Corneille), né à Harlem 1566-1640. Elève de Paul Bril. Ses eaux sont quelquefois trop vertes. Sa perspective laisse à désirer. Son exécution est très-soignée.—Marine.—E. H.

VROOM (Corneille), fils du précédent. Florissait au XVIIe siècle. On confond souvent ses tableaux avec Ruisdael et Hobbema.—Paysage.—E. H.

VRIJE (Thierry DE), né à Gouda. Flor. en 1670. Elève de Vautier Crabeth. Etudia en France.—Histoire.—E. H.

VUEZ (Arnould DE), né à Oppenois 1642-1724. Elève de frère Luc. Etudia à Rome et en France.—Architecture, hist.—E. H.

VUYDERS (Charles), florissait vers 1722. Elève d'Opstal.—Histoire, fleurs.—E. H.

W

WAEL (Jean DE), né à Anvers 1558-1633. Imitateur de F. Franck.—Histoire, portrait.—E. F.

WAEL (Lucas DE), né à Anvers 1591-1662. Elève de Breughel de Velours.—Batailles, paysage.—E. F.

WAEL (Corneille DE), né à Anvers 1594-1658. Elève de son père Jean.—Histoire, batailles, portrait.—E. F.

WAGENBAUER (Maximilien - Joseph), né à Grofing 1774-1829.—Pays, animaux. —E. H.

WAGENER (Jean), né à Nuremberg 1642-1636. Elève de Preisler. — Histoire, porfrait:— E. A.

WAGNER (Jan-Georges) dit KULEMBACK 1500-1545. Elève de J. Walch.— Histoire, portrait.—E. A.

WALS (Godefroy). Né à Cologne. Flor. vers 1640. Elève de Tas. Mauvais imitateur d'Elzheimer.—Paysage, figures.—E. A.

WALTSKAPELLE (Jacques). Flor. au xvii° siècle.—Fleurs, fruits.— E. H.

WAMPS ou WAMS, dit Le Capitaine. Né à Anvers 1628-1680.—Paysage.—E. H.

WAPPERS (Baron Charles-Gustave), né à Anvers. ✱1844, O.✱1855 en France. —Histoire.— E. F.

WARLENCOURT (Joseph), né à Bruges 1784. Élève de David. — Intérieurs d'Eglises.— E. F.

WASSEMBERG (Jean-Abel) 1689-1750. Elève de J. Van Diéren.—Hist., ptor.—E. H.

WATERLOO (Antoine), peintre et graveur. Né à Utrecht 1618-1679. Se borna à peindre les environs de sa ville natale. Ses œuvres sont appréciées pour la légèreté de ses ciels, leur couleur harmonieuse et l'agrément du feuillé. Veenix et d'autres habiles peintres peignaient des figures dans ses paysages.— Paysages.— E. H.
De 500 à 1,500 fr.

WAUTERS (Emile), né à Bruxelles. Elève de Portael. Méd. 1875, 1876. Méd. d'honneur 1878 Paris. ✱. Officier de Léopold 1881.— Hist., portrait.— E. F.

WEBBER 1751-1793.—Portrait,paysage, marine.—E. H.

WEELING (Anselme), né à Bois-le-Duc 1674-1749. Imitateur de Gérard Dow et de Schalken.—Intérieurs éclairés par le feu.—E. H.

WEENIX ou WEENINX (Jean-Baptiste), né à Amsterdam 1621-1660. Elève d'Abraham Bloemaert et Nicolas Mogaert. Imitateur de G. Dow et Miéris. Etudia pendant quatre ans à Rome. Excellait dans tous les genres.— E. H.
Imitateurs : J. Weenix, Valkenburg.

WEENIX ou WEENINX (Jean), né à Amsterdam 1644-1719. Elève de Jean-Baptiste, son père. Ce peintre excellait surtout à représenter le gibier, vivant ou mort. Il acquit une grande réputation. Son coloris est plus chaud que celui de son père, son exécution est très-terminée. —Tous les genres.—E. H.
Vente Lehon 1861 : Chien de chasse, 15,600 fr.
Vente Papin 1873 : Le Bouc, 3,500 fr.
Vente St-Victor 1882: La petite Bergère, 4,000 fr.

WEERDT (Adrien de), né à Bruxelles. Florissait en 1566. Elève de Chrestien Dueburg. Etudia en Italie Le Parmigiano et F. Mazzaneli.—Hist.—E. F.

WEIROTTER (Edmond), né à Inspruck 1730-1770.—Pays., bords de fleuves.—E. A.

WEISZ (Adolphe), né à Bude-Pesth (Hongrie). Méd. 3° classe 1875 à Paris.— Genre.—E. A.

WERDMOLLER (Jean-Rudolf), né à Zurich 1639-1675.—Paysage.—E. A.

WERFF (Pierre Van der), né à Kralinger-Ambacht 1665-1718. Elève de son frère Adrien. Les deux frères ont fait ensemble des tableaux qui semblent d'une seule main ; la touche de Pierre a pourtant moins de délicatesse.—Genre, port.—E.H.

WERFF (le chevalier Adrien Van der), né à Kralinger-Ambacht 1659-1722. Elève de Van der Neer. Nul n'a poussé aussi loin le fini de l'exécution ; on dirait qu'il peint sur porcelaine. Il polit ses chairs comme de l'ivoire, sa couleur est harmonieuse, parfois froide et sans vie. L'anatomie est souvent négligée, le dessin peu correct.
Les tableaux de ce maitre ont toujours joui d'une vogue exagérée. De son vivant ils se payaient 5,000 florins. Les petits tableaux de Werff sont plus recherchés que les grands.—Hist., genre.—E. H.
Vente Paillet 1814 : Loth et ses filles, 1,679 fr.
Vente Lapeyrière 1825 : Vierge dans les nues, 3,350 fr.
Vente 1876 : Portrait d'un Electeur, 3,000 fr.

WERNER (Joseph), né à Berne 1637-1710. Elève de Mathieu-Mérian. Acquit une grande réputation pour la miniature. Travailla en France pour Louis XIV.— Hist., genre en miniature.

WERNER (Frédéric), né en Prusse.O.✱. E. U. 1878 à Paris.—Histoire.—E. A.

WERTHEIMER (G.), né à Vienne (Autriche) 1847. Elève de Führich et de Dietz. —Portrait.—E. A.

WET (Jean de), né à Hambourg. Flor. en 1617. Elève de Rembrandt. — Genre, portrait.
Vente Van Loo 1881 : Sainte Elisabeth, 460 fr.

WEYDEN (Rogier Van der), dit Roger de Bruges, né à Bruxelles 1400-1464. Elève préféré de Jean Van Eyck et maitre de Memling. Travailla pour différents souverains, et décora l'Hôtel-de-Ville de Bruxelles.— Portrait et décoration. —E. F.

WEYER (Jean-Mathieu), né à Hambourg, 1620-1690.—Batailles, animaux.—E. H.

WEYERMAN (Jacques-Campo). Peintre et écrivain 1679-1747. Elève de Van Kessel. —Fleurs, insectes, fruits.—E. H.

WIELING (Nicolas), né à la Haye. Flor. en 1680.—Histoire.—E. H.

WIERINGEN (Corneille), né à Harlem vers 1600. Ce peintre a laissé des Marines très-estimées.—E. H.

WIGMANA (Gérard), né à Workum 1678-1741. Peignait l'histoire en petites dimensions. Son exécution est très-finie, son coloris brillant et peu harmonieux. —Histoire, sujets de la Fable.—E. H.

WILLARTS (Adam), né à Anvers 1577. Florissait en 1610 à Utrecht. Ses tableaux représentent des paysages baignés par des rivières avec des barques chargées de figures agréablement touchées.—Paysage.— E. F.

Vente 1882 : Paysage, 520 fr.

WILLARTZ (Abraham), né à Utrecht 1613. Florissait en 1660. Elève de son père et de Simon Vouet. Etudes et tableaux des Colonies.—Paysage.—E. H.

WILLEBORTZ dit BOSSCHAERT, 1613-1656. Peignait dans le genre de Van Dyck. —Portrait, histoire.—E. F.

WILLEMS (Florent), né à Liège 1816. Méd. 1844, 1846, Méd. 1re classe 1855 à Paris. Chevalier 1853, Officier 1864, Méd. 1re classe 1867 Paris.—Genre, histoire.— E. F.

Vente Wilson 1881 : La Diseuse de Bonne Aventure, 12,000 fr.

WILLEM (Marc), né à Malines 1527-1568. Elève de Michel Coxie.—Histoire.— E. F.

WINGHEN (Joseph VAN), né à Bruxelles 1544-1604.—Histoire.—E. F.

WINNE (Lieven DE), né à Gand. Elève de F. Vigne. Méd. 3e classe 1863, ✠ 1865. —Portrait.—E. F.

WINSELHOEVEN, élève et imitateur de Huysmons de Malines. Florissait en 1700.—Paysage.—E. H.

WISSING (Guillaume), né à La Haye 1646. Florissait en 1675. Elève de Doudyns. —Portrait.—E. H.

WITT (Gaspard), né à Amsterdam 1695. Florissait en 1730. Etudia d'après Rubens et Van Dyck. Touche facile, couleur brillante, composition riche.—Histoire.—E. H.

WITHOOS (Alida), florissait en 1690. Peintre à la gouache.—Fleurs, insectes, plantes.— E. H.

WITHOOS, né à Amerfort 1627-1691. Elève de Berghem.—Intérieur, paysage, figures, animaux.—E. H.

WITTE (Emmanuel DE), né à Alkamaer 1607-1692. Elève d'Everard Van Aelst. Excellent peintre d'intérieurs d'églises. Ses effets de lumière sont saisissants, sa perspective est bien rendue, et ses figures touchées avec esprit. — Intérieurs d'églises, histoire, portrait.— E. H.

Vente Wilson 1881 : Intérieur de Temple, 4,900 fr.

Vente R. de la Salle : Intérieur de Temple, 5,100 fr.

WITT (Jacques DE), né à Amsterdam 1696. Florissait en 1730. Elève de J. V. Hal. —Bas-relief en marbre et en pierre.—E. H.

WITTE (Pierre DE), né à Bruges en 1548. Etudia et travailla à Rome avec Vasari.—Histoire.— E. F.

WITTE (Pierre DE), né à Anvers 1620. Florissait en 1650. Les sites qu'il représente, sont bien choisis et très-agréables d'exécution.—Paysage.—E. F.

WOHLGEMUTH (Michel), peintre et graveur, né à Nuremberg 1434-1519. Elève de Walen et maître d'Albert Durer. —Histoire, portrait.—E. A.

Vente 1881 : La Circoncision, 1,420 fr.

WOLFAERTS (Arthus), né à Anvers. Bon peintre de sujets allégoriques. Ses fonds sont ornés de paysages et d'architecture. Peignait quelquefois des bambochades à la Téniers.—E. F.

WORST (Jean), florissait en 1655. Ami de Lingelback. A fait peu de tableaux et a laissé de très-bons dessins.—Histoire.— E. H.

WOSTERMANS (Jean), né à Bommel. Elève de Zacht-Leeven, qu'il surpassa. Ses tableaux représentent les bords du Rhin et les environs d'Utrecht.—Paysage.—E. H.

WOUTERS (François), né à Lierre 1614-1648. Elève de Rubens. Directeur de l'Académie d'Anvers. Coloris jaunâtre.— Paysage, histoire.—E. F.

WOUVERMAN ou **WOUVERMANS (Philippe)**, né à Harlem 1620-1668. Elève de Jean Wynants et de Pierre Verbeck. Wouvermans excellait à peindre les marchés, les attaques, les haltes de voyageurs, les rivages de la mer, les chasses au vol, les retours de chasse, etc. Son coloris est harmonieux, son exécution d'un fini admirable, sa perspective aérienne dans ses lointains et dans ses ciels est magique; son clair-obscur bien compris; ses figures ont de la grâce, ses compositions sont larges, nobles et agréables. Aucun peintre ne l'a surpassé dans son genre.—Chevaux, halte, paysage.—E. H.

Imitateurs : Wouvermans (Pierre), Wouvermans, Jean, Van Breda, Hugtemberg, Van Falens.

Vente Guillaume II 1850 : Saint Hubert, 3,000 florins.

Vente Patureau 1857 : Marche d'une armée, 12,600 fr.

Vente de Mecklembourg 1854 : Marché aux chevaux, 80,000 fr.

Vente Rapin 1873 : Le Trompette, 68,000 fr.

WOUVERMANS (Pierre et Jean), ont imité leur frère Philippe pour le choix et le mode d'exécution. Ils n'eurent jamais la finesse de sa touche ni la suavité de son coloris.—Mêmes genres.—E. H.
Vente 1879 : Une Halte, 650 fr.

WTEMBURG (Moïse VAN). Elève et imitateur de Poelemburg. Flor. en 1540. Mêmes sujets et même mode d'exécution que son maître.—Paysages, ruines, animaux.—E. H.

WUDSAERT. A peint dans le genre d'Albert Cuyp.—Figures et anim.—E. H.

WULFRAAT (Mathieu), né à Arnhem 1648-1727. Elève de Diepraan. — Histoire, portrait.—E. H.

WURZINGER (Charles), de nationalité autrichienne. Méd. 3e classe 1867. Paris.— E. A.

WYCKERSLOOT (Jean VAN). Florissait en 1660. Imitateur de Terburg.—Portrait. —E. H.

WYK (Thomas), né à Harlem 1616-1690. Laboratoires de chimistes, Intérieurs de Cuisines.—E. H.
Vente duc de X. 1882 : L'Alchimiste, 1,050 fr.

WYK (Jean), fils et élève du précédent. Né à Harlem 1640-1702. — Batailles, chasses.—E. H.

WYNANTS (Jean), né à Harlem 1600-1675. Un des meilleurs paysagistes de l'Ecole. Les œuvres de cet habile artiste plaisent et séduisent par le coloris et la variété. Nul n'a reproduit avec plus d'exactitude et de souplesse les espèces végétales, sa couleur est d'une merveilleuse finesse.
Lingelbach, A. Ostade, Wouvermans, Van Thulden, peignaient les figures dans ses paysages.—E. H.
Elèves et Imitateurs. Van den Velde, Wouvermans, Pynaker, etc.
Vente Perregaux 1841 : Paysage, 3,450 fr.
Vente Patureau : Sortie de la Bergerie, 7,600 fr.
Vente 1881 : Le Gué, Paysage, 2,500 fr.
Vente John Wilson 1881 : Le Vieux chêne, 15,250 fr.

WYNTRACK, né à Drenthe. Florissait au XVIIe siècle. Elève de J. Wynants. Touche hardie. Peignait des figures dans les tableaux d'Hobbeima. — Animaux de basse-cour.
Vente R. de La Salle 1881 : Oiseaux de basse-cour, 820 fr.

WYTMANS (Mathieu), né à Gorcum 1650-1689. Elève de Bylaert. Imitateur de Netschers.—Portrait.—E. H.

X-Y-Z

XAVERY (François), né à La Haye. Florissait au XVIIIe siècle.—Fleurs, fruits. —E. H.

XHENEMONT (Jacques), né à Liège. Florissait en 1780.—Histoire.—E. F.

YKENS (Pierre), né à Anvers 1599-1649.—Portrait—E. F.

YPRES (Charles D'), né à Ypres 1540-1563.—Paysage, architecture.—E. F.

YOABRAND (Adrien), vivait vers 1570. Elève de Ondewater.—Portrait.—E. H.

ZANTEN (Pierre VAN), né à Leyde 1746-1813.—Portraits.—E. H.

ZEEGERS (Gérard), voir SEGHERS.

ZEEGHERS (Hercule), Florissait vers 1660. Belles compositions.—Paysage.— E. H.

ZEEMAN (Remi ou Reinier), peintre et graveur. Florissait vers 1680. Excellent peintre de marine. On confond souvent ses tableaux avec ceux de Van den Velde et de Backuisen. Ses paysages ont de l'analogie avec ceux de Both et de Claude le Lorrain.—Marine, paysage.—E. H.
Vente Duclos : Vue de Paris, 500 fr.

ZIMMERMANN (F.), né à Genève. Elève de Calame. E. U. 1878 à Paris.—Paysage. —E. A.

ZOLEMAKER, vivait en 1600. Peignait le paysage et les animaux, dans la manière de Berghem.—Paysage, animaux.—E. H.

ZORG. Voir ROKES (Henri-Martin).

ZUBER-BUHLER (F.), né à Espagnier canton de Neuchatel (Suisse). E. U. 1878 à Paris.

ZUSTRIS ou SUSTER (Lambert), florissait à la fin du XVIe siècle. Elève du Titien et de Schwartz.—Histoire, genre. —E. A.

ZYL (Gérard VAN) dit LE PETIT VAN DYCK, né à Amsterdam. Florissait vers la fin du XVIIe siècle.—Portrait, histoire. — E. H.
Vente 1876 : Sujet mythologique, 840 fr.
Vente San Donato 1880 : Chevaux, 19,100 fr.

ÉCOLE ANGLAISE

COMPRENANT

LES ÉCOLES ÉCOSSAISE, IRLANDAISE ET AMERICAINE

L'Ecole anglaise date du XVIe siècle.

Henri VIII (1540), à l'exemple de François Ier, fait appel aux peintres étrangers. Deux artistes flamands, HOLBEIN (Hans), HORREBOUT (Lucas), viennent en Angleterre où ils forment des élèves et des imitateurs.

XVIIe siècle. — Sous le règne d'Elisabeth (1600), HILHARD (Nicolas), célèbre miniaturiste, VROOM (Corneliz), peintre de marine, produisent déjà des œuvres estimées.

Au temps de Jacques Ier, plusieurs peintres flamands :

 SONNE (Paul Van) — 1606 ;
 JANSON (Corneliz) — 1618 ;
 MYTENS (Daniel) — 1620,

viennent se fixer en Angleterre.

Sous le règne de Charles Ier, RUBENS et VAN DYCK viennent à Londres. Ils y peignent de nombreux portraits pour les hauts personnages de la cour et Van Dyck fonde une Ecole. Ses principaux élèves sont :

 WALKER (Robert) ;
 CLEYN (Francis) ;
 DOBSON (1610-1647) qui, à la mort de Van Dyck, le remplace comme peintre du roi ;
 LELY (Pierre Van der FAËS, dit) ;
 KNELLER (Godefroy),

qui, avec les peintres français : Sébastien BOURDON, MIGNARD, MONOYER, plus tard DESPORTES, WATTEAU (1720) et VAN LOO, contribuent aux succès de l'Ecole anglaise.

XVIII siècle. — Mais la grande époque de la peinture en Angleterre est le XVIIIᵉ siècle avec :

THORNILL—1676-1734, dont les fresques sont considérées comme des chefs-d'œuvre ;
HOGARTH—1697-1764, peintre satirique ;
REYNOL,—1723-1792, président de l'Académie de Londres, un des meilleurs portraitistes de l'Angleterre ;
GAINSBOROUGH (Thomas)—1727-1788, célèbre paysagiste ;
WEST (Benjamin)—1738-1820, d'origine américaine, qui remplace Raynolds à l'Académie.

XIXᵉ siècle. — Le XIXᵉ siècle s'ouvre brillamment avec : LAWRENCE (sir Thomas), 1769-1830, dont le pinceau gracieux a si finement représenté les femmes et les enfants ;

WILKIE — 1787-1841 ;
NEWTON — 1775-1835 ;
MORLAND — 1763-1804 ;
CROME (John) — 1769-1821, paysagiste ;
CONSTABLE — 1776-1837, peintre réaliste ;
BONINGTON — 1801-1828 ;
TURNER — 1775-1851, peintre idéaliste.

De nos jours, un grand nombre d'artistes continuent les traditions de Hogarth, de Reynolds et de Gainsborough, et conservent à l'Ecole anglaise, dans ses trois genres préférés, son cachet d'élégance et d'originalité.

ECOLE ANGLAISE

A

ACKMAN (Guillaume), né en Ecosse 1682-1731. Etudia en Italie et voyagea en Turquie. Les compositions de ce peintre ont un incontestable cachet d'élégance.—Portrait, histoire.

AGGAS ou AUGUS (Robert), florissait en 1670.—Paysage.

ALBIN (Eléazar), florissait en 1730. Bon peintre aquarelliste.—Histoire naturelle.

ALEXANDRE (Jean), florissait en 1715. Etudia en Italie les œuvres de Raphaël.—Histoire.

ALLAN (Sir William), né à Edimbourg 1782-1850. Elève de Wilkie.—Histoire, genre.
Elève : Thorhian.

ALLAN (David), né à Edimbourg 1744-1796.—Genre, histoire.

ALMA-TADEMA (M^{me} Laure), née à Londres. E. U. 1878 à Paris.—Genre.

ANDERTON (Henri), florissait au XVII^e siècle. Elève de Streater.—Portrait, paysage.

ANSDELL (Richard), né à Londres. Méd. 3^e classe à Paris 1855.—Genre, chasses.

ARCHER (James), membre de l'Académie d'Ecosse. E. U. 1865 et 1878 à Paris.—Genre.

ARMITAGE (E), florissait en 1855. Elève de Paul Delaroche. Membre de l'Académie royale de Londres. E. U. 1878 à Paris.—Genre.

ASHFIELD (Edmond), vivait au XVII^e siècle. A mérité une grande réputation pour ses portraits au pastel.—Portrait.

ASTLEY (Jean), florissait en 1780. Peintre et architecte.

AUMONIER (J.), membre de l'Institut des Aquarellistes de Londres. E. U. 1878 à Paris.—Genre.

B

BACON (Nathaniel), florissait au XVI^e siècle. Etudia les grands maîtres Italiens et suivit la manière flamande. Bon paysagiste.

BARCLAY (William), né à Londres. Florissait en 1850. E. U. 1867 à Paris.—Portrait.

BARKER (Robert), 1739-1806.—Batailles, portrait.

BARLOW (François), né dans le Lincoln 1646-1702. Meilleur dessinateur que coloriste.—Animaux, paysage.

BARNARD (F.), né à Londres. E. U. 1878 à Paris.—Genre.

BARRETT (Georges), né à Dublin 1732-1784. Membre de l'Académie de Londres.—Portrait.

BARRY (Jacques), né à Cork 1741-1806. Visita la France et l'Italie. Membre de l'Académie de Londres 1785. Estimé surtout pour ses compositions.—Histoire, portrait, allégories.

BARTHOLEMEW (V.), florissait vers 1820. Passe pour l'un des meilleurs peintres de fleurs. Sa femme mistress Bartholomew, née Anne Fayermann, qui avait épousé en premières noces le poète W. Turnbull, peignait avec talent les fleurs, les fruits, les scènes champêtres.

BAXTER (Thomas) 1782-1821. Habile peintre sur porcelaine.

BÉALE (Marie), née à Suffolk 1632-1697. Elève de Pierre Lely, qu'elle imita habilement.—Portrait, histoire.

BEAN (Richard), florissait à Paris 1810. Abandonna la peinture pour la musique.—Portrait.

BEAUMONT (Sir Georges), florissait en 1820.—Histoire, portrait.

BEAVIS (R.), Membre de l'Institut des Aquarellistes de Londres. E. U. 1878 Paris.—Genre.

BECKETT (Isaac), né à Kent 1653. Florissait en 1680. Grava aussi à la manière noire.— Histoire, genre.

BEECHEY (Sir William), né à Bedford 1753-1839.— Portrait, genre.
Vente Wilson : 1881 Frère et Sœur, 3,820 fr.

BELL (Guillaume), né à New-Castle-Upon-Tyne. Florissait en 1795.— Histoire.

BENWELL (Marie) florissait au xviiie siècle.— Histoire.

BIERSTADT (Albert), né aux Etats-Unis. Florissait en 1869, ✻. — Paysage, Vues d'Amérique.

BIRD (Edouard) 1772-1829. Habile peintre que recommanda la protection éclairée du marquis de Strafford et de la princesse Charlotte. Membre de l'Académie. Grande facilité d'exécution, bon coloris. — Genre, histoire.

BLAKE (William), né à Londres 1757-1828. Peintre, graveur et poète. Fréquenta les ateliers de Flaxman et de Fuseli. Travaillait sous l'esprit de véritables hallucinations. Compositions étranges, parfois inintelligibles. — Sujets mystiques, allégoriques, paradisiaques.

BOCKMAN. Florissait en 1740. Peintre et graveur à la manière noire.—Portrait.

BONINGTON (Richard PARKES), né près de Nottingham 1801-1828. Elève de son père et de Gros. Visita l'Italie, puis vint à Paris où il obtint une médaille d'or à l'Exposition de 1824. Sa facture est large, mais les contours vagues, son coloris brillant et un peu blond à la façon de Canaletto. — Paysage, marine.
Vente 1873 : Portrait d'Homme, 1,450 f.
Vente Wilson 1881 : Marée basse, 1,900 f.

BOTTOMBY (John William), né à Londres. E. U. 1867 à Paris. — Genre, paysage.

BOURGEOIS (Francis), né à Londres 1756-1811. Elève de Loutherbourg. Peintre de batailles. Dessin correct. — Paysage, histoire.

BOYDELL (John), 1730-1804. Peintre et graveur. Fit exécuter la galerie de Shakspeare, 96 planches de grandes dimensions pour une édition du grand poète.—Genre, portrait.

BRETT (John), né à Londres. E. U. 1867 à Paris.—Paysage.

BRIDGMAN (Frédéric), né à New-York. Elève de Gérôme. Méd. 3e cl. 1878. E. U. 1878 à Paris. ✻. Coloris agréable, compositions intéressantes. Cet artiste possède le brio savant de l'école moderne. Orientaliste.—Genre, portrait.
Vente 1880 : Sujet de Genre, 6,000 fr.

BROOKING (Charles - Georges) 1723-1759. Imitateur de Van den Velde.— Marine.
Vente Wilson 1881 : Le Coup de Canon, 3,500 fr.

BROWN (Jean), né à Edimbourg 1752-1787. Voyagea pendant plusieurs années en Italie, se forma d'après les grands maîtres.—Portrait.

BROWN (Mathieu), né en Amérique 1760-1831. Se fixa à Londres. Elève de B. ₓest, peintre de Georges III. Se distingua par un dessin correct et un coloris vigoureux.—Histoire, portrait.

BROWNSON (Sylvestre). Florissait au xviie siècle.—Portrait.

BUTLER (M.), née Miss Thompson à Londres. E. U. 1878.— Genre.

BYRNE (Jean). Florissait au xixe siècle. Aquarelliste.

C

CALOW (William), né à Greenwich. Méd. 3e cl., Paris 1840.—Genre.

CALTHROP (C.), né à Londres. E. U. 1878, Paris.—Histoire.

CALLIER (T.), né en Grande-Bretagne. ✻ 1878.—Genre.

CALLCOTT (Sir Auguste WALL), né à Kensington 1779-1844. Elève de Hoppner, dit LE CLAUDE ANGLAIS. Membre de l'Académie.—Paysage, genre, portrait.

CALDERON (Philippe), né en Grande-Bretagne. Membre de l'Académie de Londres. Méd 1re cl. 1867, 1878, Paris. ✻ 1878.—Hist., portrait, genre.

CALLOW (Guillaume), né à Greenwich. Florissait au xixe siècle. Aquarelliste. — Portrait.

CAMERON. Membre de l'Académie d'Ecosse. E. U. 1878 Paris. — Portrait, genre.

CARLISLE (Anne). Florissait en 1660 en Angleterre.—Portrait.

CARPENTER (Mme). F.or. au xixe siècle.—Portrait.

CARRICH (J. M.), à Londres. E. U. 1867.—Hist., portrait.

CATTERMOLE (G.). Florissait au xixe siècle.—Aquarelle.

ÉCOLE ANGLAISE.

CHALON (Alfred-Edouard). Florissait en Angleterre en 1850. — Aquarelle; portrait.

CHALMERS (G.). Membre de l'Académie d'Ecosse. Florissait en 1870. Mort en 1877.—Genre.

CHAMBERS (G). Florissait au XIXe siècle.—Aquarelle.

CHISHOLM. Florissait au XIXe siècle.—Aquarelle.

CHRISTAL (Josuah). Florissait au XIXe siècle. —Aquarelle.

CHROME dit OLD CHROME (John), né à Norwich 1769-1821.—Paysage.
Vente 1874 : Le vieux Chêne, 9,000 fr.
Vente Wilson 1881 : La Grange, 1,530 f.

CHROME (John-Bernay), né à Norwich 1794-1842. Bon coloriste. Effets saisissants de lumière.
Vente 1874 : Clair de Lune, 11,700 fr.

CHURCH (F.-E.). Méd. 2e cl. à l'Exposition 1878 à Paris.—Paysage.

CLINT (Georges), né à Londres 1770-1854. Prit des conseils de William Beechey.—Portrait, miniature.

CLINT (A.). Président de la Société des Artistes Britanniques XIXe siècle.—Paysage.

COCHRANE (William), né en Ecosse 1738-1785. Etudia en Italie les grands maîtres.—Portrait, histoire.

COLE (Thomas). Florissait au XIXe siècle.—Portrait.

COLE, né à Londres. E. U. 1878 Paris.—Paysage.

COLLINS (William), né à Londres, visita la France, la Belgique et la Hollande. Membre de l'Académie royale 1814.—Paysage, portrait, genre.

COLLINSON (Robert), né à Londres. E. U. 1878 à Paris.—Paysage.

COLSS, florissait au XIXe siècle.—Fleurs, fruits.

CONSTABLE (John), né à East-Bergholt 1776-1837. Fréquenta l'atelier de Farrington. Membre de l'Académie 1829. Il exerça une grande influence sur l'esthétique du paysage. Réunit trois des meilleures qualités qui constituent les modèles dans les grandes écoles : la science de la composition et de la mise en scène, le dessin et le coloris, quelques accents un peu nature. Un des chefs de l'Ecole réaliste.
Les œuvres de ce maître sont rares.
Vente 1874 : La Tamise, 27,000 fr.
Vente Wilson 1881 : The Glebe Farm, 3,805 fr.

COOKE (Henri), 1642-1700. Elève de Salvator Rosa.—Portrait.

COOKE (Edward-William). Florissait en 1860.—Marine.
Vente Thomas-Agnew, à Manchester, 4,250 fr.

COOPER (Alexandre). Florissait au XVIIe siècle, Etudia les maîtres de l'Ecole Hollandaise.—Paysage, portrait.

COOPER (Samuel), frère du précédent, né à Londres 1609-1672, surnommé le PETIT VAN DYCK. Bonne exécution. — Portrait.

COOPER (William), florissait au XVIIIe siècle. Acquit une réputation en Angleterre.—Portrait.

COOPER (Richard). Florissait en 1730. Né en Ecosse. Surnommé LE POUSSIN ANGLAIS. Les œuvres de ce maître sont très-estimées.—Paysage, vues de villes.

COOPER (Thomas-Sidney), né à Canterbury en 1803. Commença à être peintre de décors au théâtre de sa ville natale. Visita les Flandres et surtout Bruxelles, où il fit un assez grand nombre de portraits remarqués. Retourna en Angleterre lors de la Révolution de septembre 1830. En 1836, il se révèle par un admirable paysage, et en 1845 il est membre associé de l'Académie des Beaux-Arts.
En 1855 Cooper a envoyé à l'Exposition Universelle deux tableaux qui appartenaient à la Reine.
A excellé dans les groupes d'animaux couchés au Soleil ou allant à l'abreuvoir. On y retrouve toute la finesse des maîtres Hollandais.—Paysage, RUSTIC GROUPS.
Vente Thomas-Agnew : Paysage, 9,000 fr.

COPE (Charles-West), né à Leeds vers 1815. Etudia à l'Académie royale de Londres. Ses productions ont été plusieurs fois couronnées par la Commission royale des Beaux-Arts. Peignit des plafonds remarquables pour les salles du Parlement. Membre de l'Académie royale 1848. Quelques-uns de ses tableaux ont figuré avec honneur à l'Exposition Universelle de 1855.
Les tableaux d'histoire de Cope se recommandant par un sens profond de mise en scène et par leur habile exécution. Mais où Cope excelle, c'est dans le genre familier. Ses enfants qui prient, ses jeunes filles qui méditent, sont des sujets pris sur nature et pleins d'une pénétrante intimité.—Histoire et genre.
Vente Thomas-Agnew de Manchester : Le roi Lear et Cordelia, 7,200 fr.

COPLEY (Jean-Singleton), né à Boston (Amérique). Se fixa en Angleterre 1776. Peintre très-estimé.—Histoire, portrait.

24

CORBOULD (Alfred), à Londres. E. U. 1867 à Paris.—Scènes militaires, histoire.

COSWAY (Richard), miniaturiste, 1740-1821.—Portrait.

COSWAY (Marie), née à Londres. Florissait en 1790. Elève de son mari Richard Cosway. Vint en France vers 1802; s'est distinguée aussi dans la gravure.— Histoire.

COTMAN (John-Selli), né à Norwich 1772-1842.—Paysage, marine.
Vente 1874 : Bateau du marché, 3,600 fr.

COX (David), florissait en 1850.—Aquarelle.

CRADOCK (Luc), vivait en 1710.—Animaux, nature morte.

CRANE (W.), à Londres. E. U. 1878 Paris.—Genre.

CRESWCK (Thomas), né à Scheffield en 1811. Elève de l'Académie, associé en 1842, membre titulaire en 1851. E. U. de Paris 1855. On goûte fort en Angleterre ses vues d'Ecosse et du pays de Galles.—Paysage, genre.

CROFTS (E.), à Londres. E. U. de Paris. —Batailles.

CROWLEY (N. J.), florissait au XIXe siècle.—Genre.

CRUIKSHANK (Georges), né à Londres en 1794. Célèbre par ses caricatures morales et politiques; collaborateur des recueils fameux le *Punch* et le *Comic-Almanack*; illustrateur des premiers romans de Ch. Dickens et d'une foule d'autres livres de publications pittoresques. S'est exercé assez tard dans la peinture, mais il a su transporter sur ses toiles de genre tout son esprit et son humour.— Genre.

CUIT (Georges)), né à Moulton (Yorck) 1743-1808. Etudia à Rome.— Paysage.

CUNNINGHAM (Edmond) dit KELSO, né en Écosse 1742-1793. Etudia en Italie le Corrège et le Parmesan. Voyagea en Allemagne. Exécution facile et faire très-soigné.— Histoire, portrait.

CURY. Florissait au XIXe siècle.—Genre, marine.

D — E

DALH. Florissait au XVIIe siècle.—Port.

DALTON (Richard). Florissait en 1780. Etudia les grands maîtres à Rome. Habile graveur.— Paysage.

DAMBY (Francis), né en Irlande 1793-1861.—Histoire, genre.

DANA (William), né à Boston. Méd. 3e cl. E. U. 1878 Paris.—Paysage, marine.

DANCE. Florissait au XIXe siècle.—Hist., portrait.

DAVIS (Edouard). Florissait en 1675. Vint en France où il apprit les premières notions de son art: Bon graveur.—Portr.

DAVIS (Charles), né aux Etats-Unis, Elève de Lefèvre.—Paysage.

DAVIS (H. W.). E. U. 1878, à Paris. Membre de l'Académie royale de Londres. Les œuvres de cet artiste atteignent des prix fort élevés.—Animaux, Paysage.

DAWES (Georges), né à Londres 1781-1829. Voyagea en Russie où il devint peintre du Czar. Il fit les portraits de plusieurs souverains. Membre de l'Académie de Londres.—Portrait, histoire.

DELANY (Mistress), florissait au XVIIIe siècle.—Oiseaux, fleurs.

DESVARREUX-LARPENTEUR (James) né à Saint-Paul (Etats-Unis). Elève d'Yvon. Considéré comme un de nos bons animaliers; ses œuvres se recommandent par une couleur vraie et une exécution large.—Animaux.
Vente 1880 : Animaux 3,800 fr.

DILLON (F.), Londres. E. U. 1867 et 1878 à Paris.—Paysage.

DOBSON (William), né à Londres 1610-1647. Elève et imitateur de Van Dyck, qu'il remplaça à la mort de son maître, comme peintre de Charles 1er. Belle exécution, couleur suave.—Portrait.

DOBSON (W.), né à Eldon-House près Londres. E. U. 1867 à Paris.—Histoire.

DODD (Robert) 1748-1810.—Paysage, marine.

DOUGLAS (William). Florissait au XIXe siècle.—Histoire.

EASTLAKE (Sir Charles LOCK), né à Plymouth en 1793. Etudia à Londres sous la direction de Fuseli. Vint à Paris copier les maîtres, puis visita l'Italie où il s'éprit pour l'École vénitienne, et de là fit une excursion en Grèce.
Débuts très-brillants à son retour aux Expositions de l'Académie royale. Elu Membre de cette Académie 1830, président 1850 et Chevalier à la vie. En 1855 à l'occasion de son envoi à l'Exposition Universelle de Paris, reçut la croix de la Légion d'honneur. Eastlake fut le peintre favori de la Cour et de la haute société anglaise. Son faire, par ses qualités sentimentales et son

coloris, rappelle à la fois Ary Scheffer et le Pérugin.—Histoire, scènes de genre, ou inspirées de ses voyages.

EDMONSTONE, né à Kalso (Ecosse) 1795-1834. Elève de Harlowe.—Histoire, genre, portrait.

EDWARDS (Georges), né à Straford. Florissait en 1820. Voyagea en Hollande et en France.—Oiseaux, fleurs, plantes.

EGG (Auguste), né à Londres 1812-1863. Membre de l'Académie 1848. Quatre de ses tableaux ont figuré à l'Exposition Universelle de Paris 1855. A emprunté les sujets de ses compositions aux romans de Le Sage et à l'histoire.—Histoire, genre.

EGINTON (François), florissait en 1800. Peintre sur verre.

ELMORE (Alfred), né en 1816 à Clonakilty (comté de Cork). Visita l'Italie et en rapporta le sujet de quelques-uns de ses tableaux. Ami d'Ocomell. Associé de l'Académie royale 1845. Mention à l'Exposition Universelle de Paris 1855. Le style de cet artiste est grave et sévère dans l'histoire, son exécution très-fine dans le genre. —Histoire, genre.

ESSEX (Guillaume), florissait au XIXe siècle.—Peinture sur émail.

ETTY (William), né à Yorks 1787-1849. Elève de Lawrence. Membre de l'Académie royale de Londres.— Histoire, portrait, genre.

EVANS (Guillaume), florissait au XIXe siècle.—Aquarelle.

F

FAHEY (E. H.), aquarelliste de Londres. E. U. à Paris. 1878.— Genre.

FAITHORN (William), né à Londres 1616-1691. Elève de Peake.— Histoire, portrait.

FELD (W.), à Londres. E. U. 1878 à Paris.—Paysage, marine.

FERGUSON (William), florissait en 1610. —Nature morte.

FIDES (L.), à Londres. E. U. 1878 à Paris.—Genre.

FIELDING (Copley), florissait au XIXe siècle.—Aquarelle.

FINCH. Florissait au XIXe siècle.— Aquarelle.

FISHER (M.), à Londres. E. U. 1878 à Paris.—Paysage.

FLATMAN (Thomas), né à Londres 1633-1688.—Miniature.

FLAXMAN (John). Florissait en 1820. Membre de l'Académie royale de peinture et de sculpture. Dessins énergiques ; a peint les œuvres d'Homère, Hériode, Eschyle et Dante. Pur classique.

FLEMING (Guillaume), né au comté de Devan. Florissait en 1830.—Intérieurs.

FOGGO (Jacques), florissait à Londres 1850.—Histoire.

FOX (Charles), né à Edimbourg 1749-1809.—Paysage, portrait.

FRASER (Alexandre), né à Edimbourg 1786-1865. Elève de John Graham. Membre de la Société royale Scotch-Académie.— Paysage, marine.

Vente 1874 : Le Repos du Pêcheur, 2,500 fr.

FRITH (William-Powel), né à Harrogate (comté d'York) en 1820. Elève de l'Académie des Beaux-Arts de Londres, membre de l'Académie 1853. En 1855, les œuvres qu'il envoya à l'Exposition Universelle de Paris lui valurent une Médaille de 2e cl. ✱ 1878. La plupart des sujets de ce peintre lui ont été inspirés par les grands écrivains : de Foë, Shakespeare, W. Scott, Cervantes et notre Molière. L'exécution de Frith est fine et spirituelle, son coloris agréable.—Genre et semi-historique.

Vente à Londres 1855 : M. Jourdain et la Marquise, 23,000 fr.

Vente 1874 : Bonsoir, Baby, 3,400 fr.

FROST (William-Edward), né à Wandsworth (comté de Surrey), en 1800. Etudia au *British Museum* et fut élève à l'Académie. Méd. d'or de l'Académie royale en 1839. Méd. d'or de la Commission de Westminster-Hall 1843. Associé de l'Académie royale 1846. E. U. de Paris 1855.— Sujets mythologiques, portraits ; un seul sujet religieux : Christ couronné d'épines.

FRYE (Thomas), né en Irlande 1710-1762.—Portrait.

FUESSLI ou FUSELI (Jean-Henri), né à Zurich 1738-1825, d'une famille anglaise. Elève de Suzler à Berlin. Etudia les grands maîtres en Italie et suivit la manière de Michel-Ange. Etabli à Londres, il fréquenta l'atelier de Reynolds. Professeur à son tour à l'Académie royale de peinture. Composition hardie, style original, quelquefois extravagant; coloris un peu terne et froid.—Histoire, genre.

Elèves : Blake, Eastlake, Haydon.

FULLER (Isaac), florissait en 1670. Elève de Perrier. Meilleur dessinateur que peintre.--Portrait, histoire.

G

GAINSBOROUGH (Thomas), né à Sudbury (comté de Suffolk) 1727-1788. El. de Hayman. Membre de l'Académie royale de Londres, un des paysagistes les plus estimés de l'Ecole. Coloris plein de vérité et de finesse, figures d'une grande et saisissante expression. — Paysage, portrait.
C. Vente Wells 1852 : Paysage 5,320 fr.

GASCAR. Florissait au XIXe siècle.— Hist., portrait.

GASTINEAU. Florissait au XIXe siècle. —Aquarelliste.

GEDDES (André), né à Edimbourg 1789-1844. Elève de l'Académie royale de Londres.—Portrait, paysage, histoire.

GIBSON (Richard), dit LE NAIN 1615-1690. Peintre de Charles Ier et professeur des princesses Marie et Anne d'Angleterre. Habile copiste de Pierre Lely.—Portrait, genre, pastel.

GIBSON (William), neveu de Richard 1644-1702.—Portrait.

GIBSON (Edward), florissait au XVIIe siècle. Elève de Guillaume Gibson. — Histoire.

GILBERT (sir John). Membre de l'Académie royale de Londres. Méd. 3e cl. 1878. ✻ 1878 Paris.—Histoire.

GILL. Florissait au XIXe siècle. E. U. 1867 à Paris.—Genre, portrait.

GILPIN (Sawray), né à Carlisle 1733-1807. Elève de Scott. S'est appliqué surtout à peindre les chevaux et devint très habile dans ce genre.—Chevaux, marine.

GIRTIN (Thomas), né à Londres 1773-1802.—Histoire, vues de villes.

GOODALL (Frédéric), né à Londres 1822. E. U. 1878 à Paris. Fils et élève d'un célèbre graveur. Prix de l'Académie royale et de la *British Institution*. Nombreuses visites en France, en Irlande, en Belgique. Il en rapporte des esquisses pleines de verve. En 1852, membre-associé de l'Académie. A l'Exposition de 1855, mention honorable. Goodall exerce dans la peinture des mœurs populaires.—Histoire, genre.

GOODALL (Frédéric-Auguste), frère du précédent. Cultive avec succès la peinture de genre.

GORDON (sir John WATSON), né à Edimbourg 1790-1864. Elève de John Graham. Membre associé de l'Académie royale de Londres 1841, titulaire en 1851. Président et l'un des fondateurs de l'Académie Ecossaise des Beaux-Arts. Méd. de 1re cl. à l'Exposition universelle de Paris 1855. Un des plus habiles portraitistes de son pays. —Portrait, histoire.

GRAHAM (Gilbert-John), né à Glasgow en 1794. Elève de l'Académie royale de Londres. Méd. d'argent 1819; Méd. d'or 1821. Visite l'Italie et y contracte le goût de la grande peinture.
Fonde les expositions annuelles de Glasgow, une association artistique. Membre de l'Académie royale d'Ecosse. Les portraits de ce peintre sont remarquables par leur exécution large et finie, l'expression noble, le dessin pur, le coloris vrai.—Portrait, genre.
Elève : Gordon.

GRANT (sir Francis), né en Ecosse 1803. Président de l'Académie royale de Londres, continuateur des traditions de Lawrence pour la touche élégante et la tenue aristocratique de ses admirables portraits. — E. U. 1855 de Paris, méd. de 1re classe. —Portrait, paysage.

GRAVES (l'honorable). E. U. 1878 à Paris.—Portrait.

GREEN (C.), membre de l'Institut des Aquarellistes de Londres. — Aquarelle, dessin.

GRÉGORY (E.-J.), membre de l'Institut des Aquarellistes.—Aquarelle, dessin.

H

HAAG (Carl), ✻ 1878. — Genre.

HAMILTON (Gavin), né à Lanark (Ecosse). Flor. en 1790. Etudia en Italie avec Masucci et mourut à Rome.—Hist.

HAMILTON (Jacques Van). Florissait au XVIIe siècle à Bruxelles.— Histoire.

HARDING (Chester), né à Couway, dans le Massachussets en 1812. Commença son brillant avenir par d'étranges vicissitudes. Vint en Angleterre 1832; s'établit à Boston, fit de nombreux portraits de ducs et lords qui lui valurent un grand renom.—Portr.

HARDING (James-Duffield), né en Angleterre 1798-1863. Visita presque tous les pays. Travaux d'enseignement célèbres. Ouvrages artistiques en collaboration avec MM. Lewis et Lane. Bien qu'il ait manié plus volontiers le crayon que le pinceau, il a obtenu une mention honorable à l'Exposition universelle de Paris 1855 pour ses Vues de Villes.— Paysage.

HART (Salomon-Alexandre), né à Plymouth en 1806. Elève de son père et de l'Académie royale; membre titulaire en

1840. Professeur en remplacement de Leslie en 1855. Génie inventif et fécond. Cultiva tous les genres. — Histoire, scènes du culte juif, intérieurs de cathédrales et cérémonies catholiques sur des esquisses rapportées d'Italie.

HARVEY (Georges), né à Stirling 1806. L'un des maîtres de l'Ecole Ecossaise. Membre de l'Académie 1829. Très-remarqué pour ses scènes religieuses à l'Exposition universelle de Londres 1861. S'est distingué surtout dans le genre et les scènes familières. Ses paysages ont l'aspect de poétique mélancolie des sites qu'ils rappellent. — Genre, paysage, histoire.

HAYDON Benjamin-Robert), né à Plymouth 1786-1846. Elève de Fuessli.— Histoire.

HAY (David-Ramsay), né à Edimbourg 1798. A décoré le château d'Abbatsford, résidence de Walter Scott, sous la direction de l'illustre romancier en 1821 et la grande salle de la Société des Arts de Londres 1846. A écrit beaucoup sur la théorie et la pratique des beaux-arts. Exposition universelle 1867 Paris.— Peinture décorative, dessin architectural.

HAYTER (sir Georges), né à Londres en 1792. Elève de l'Académie royale. Long séjour en Italie. Premier peintre de la reine 1841. Chevalier à vie 1842. Belles compositions officielles. — Histoire.

HAZLITT (Guillaume), né à Maidstone 1778-1830. — Portrait, histoire.

HEALY (George-Peter-Alexandre), né à Boston. Habite depuis 1836 tour à tour sa ville natale et Paris. L'un des portraitistes les plus distingués de nos salons. 3e médaille 1845. Treize portraits à l'Exposition universelle 1855, et Méd. de 2e cl. — Portrait.

HEMSLEY (W.), né à Londres E. U. 1867 à Paris. — Genre.

HERBERT (John-Rogers) né à Maldon (comté d'Essex) en 1810. Elève de l'Académie Royale de Londres, mais obéit surtout à l'influence des maîtres italiens. Il commença la manière des PRÉRAPHAÉLITES. Prix de la BRITISH-INSTITUTION 1840. Membre associé de l'Académie 1842. Titulaire 1846. Œuvres sévères et très-étudiées. A décoré des sujets bibliques ou de scènes empruntées aux drames de Shakespeare les salles du nouveau Parlement. E. U. 1855. — Histoire.

HERDMANN (R.) membre de l'Académie d'Ecosse. E. U. 1878 à Paris. — Portrait.

HERKOMER (H.), né en Angleterre. Médaille d'honneur E. U. Paris 1878. — Genre.

HERRING (John-Frédérik), né dans le comté de Surrey en 1795. Reproduit les courses et les illustrations chevalines d'Angleterre. Portraitiste des chevaux favoris de la Reine. Premier en son genre. — Courses, chasses, scènes de basse-cour.

HIGHMORE (Joseph), né à Londres 1692-1780. — Histoire, portrait.

HILDER (R.), florissait au XIXe siècle. — Paysage.

HILLIART (Richard), florissait en 1855. — Miniature.

HILLS (Robert), florissait au XIXe siècle.— Aquarelle.

HILTON (Guillaume), né à Lincoln 1786-1839. Elève de son père, membre de l'Académie royale de Londres. — Histoire, genre.

HOARE (Guillaume), né à Ipswich 1707-1792. Imitateur de la Rosalba.— Portrait, histoire, pastel.

HOARE (prince), fils du précédent, né à Bath 1755-1834. Elève de son père. Etudia à Rome et prit des conseils de P. de Mengs. — Histoire, genre.

HODGES (Guillaume), né à Londres 1744-1797. — Paysage.

HODGSON (J. E.). E. U. 1867 à Paris. Membre de l'Académie royale de Londres. — Genre.

HOGARTH (William), peintre et graveur, né à Londres 1697-1764. Habile peintre satirique, créateur de la caricature morale. Excella dans l'expression des passions et les scènes populaires ; courtisanes, comédiennes, buveurs, libertins ont été tour à tour châtiés par lui. Son œuvre est considérable (plus de 250 pièces), pleine de verve, de vérité et d'esprit. — Scènes comiques et satiriques.

HOLLINS (Jean), né à Birmingham 1798-1855.—Miniature.

HOLLOWAŸ (E.), florissait en 1878. E. U. Paris. Membre de l'Académie des Aquarellistes de Londres.—Genre.

HOOK (James-Clarke), né en Angleterre vers 1820. Elève de l'Académie des beaux-arts de Londres. Méd. 1843; méd. d'or 1846. Peignit d'abord des sujets vénitiens remarquables de coloris. Depuis, paraît s'être spécialement consacré au paysage. Membre de l'Académie royale. E. U. 1867 Paris.— Hist., genre, paysage.

HOPPNER (John), né à Londres 1759-1807. Elève de l'Académie royale, fut l'un des émules de Lawrence. Membre de l'Académie 1795. Bon coloris, exécution délicate.—Portrait.

HORSLEY (John Calcott), né à Brompton 1817. Elève de l'Académie royale. Débuta avec éclat par des tableaux de genre qui méritèrent d'entrer au Musée de South-Kensington.
Puis, il s'essaya dans la grande peinture et fut l'un des six peintres chargés par le gouvernement de la décoration du nouveau Parlement. Déjà récompensé maintes fois dans les expositions anglaises, il obtint une mention à l'Exposition de Paris 1855. Membre de l'Académie en 1864. Cet artiste a des effets remarquables de clair-obscur, une grande finesse d'exécution, un soin tout hollandais.—Genre, histoire, portrait.

HOWARD (Henri), né à Londres 1756-1847. Elève de P. Reinagle et de l'Académie royale. Etudia en Italie. Membre de l'Académie de Londres 1808.—Genre, portrait, histoire.

HUDSON (Thomas), né à Devonshire. Elève de Richardson. — Portrait.

HUNT (William-Holman), né à Londres 1827. Elève de l'Académie royale. L'un des chefs du *Préraphaélisme*, sorte de réalisme étroit et qui dégénère en un faire gothique, naïf et sec. Dans les tableaux de genre par lesquels il débuta, il poussa le fini et le rendu jusqu'aux limites extrêmes que comportent le temps et la patience. E. U. de Paris en 1855.—Genre, quelques paysages.— Etudes de dunes sur les côtes anglaises.

HUNTINGTON (Daniel), né à New-York 1816. Dirigé dans ses débuts par le professeur Morse. Visita la France, l'Angleterre, la Suisse et l'Italie.—Histoire.

HURLSTONE (Frédéric-Yeates), né à Londres en 1801. Elève de l'Académie. Fréquents voyages en Espagne et en Italie. Manière expéditive et large qui rappelle Reynolds, jointe à une vivacité méridionale. Méd. 3e cl. à l'Exposition universelle Paris. — Genre, histoire, paysage.

HUSKISSEN. Florissait en 1845. — Genre, portrait.

I - J - K

INCHBOLD (J.-W.), à Londres. E. U. 1878 à Paris.—Genre.

INMAN (Henri), né à Utica (Amérique) 1801.—Miniature.

INSKIPP (James), né en 1790. Mort à Godalminy 1868.—Paysage.
Vente 1874 : Paysage, 2,800 fr.

JACKSON (John), né à Lastingham 1778-1831. Membre de l'Académie royale de Londres.—Portrait, aquarelles.

JAMESON (Georges), né en Ecosse 1586-1644. Elève de Rubens. — Histoire, portrait, paysage.

JANETTE. Florissait au XIXe siècle.—Portrait.

JARVIS. Florissait au XVIIe siècle. Peintre sur verre.—Histoire, portrait.

JOHNSTON (Alexandre), né à Edimbourg 1816. Elève de l'Académie royale de Londres. Emprunte pour tous ses sujets, les légendes écossaises.—Quelques grandes scènes historiques. E. U. de Paris 1855.—Histoire, genre.

JONES (George), florissait en 1840.—Histoire et vues de villes.

JONES (E. Burne), à Londres. E. U. 1878 à Paris.—Nature morte.

JOPLING (M.), à Londres. E. U. 1878 à Paris.—Genre.

KENT (William), né dans le Yorkshire 1685-1748. Elève de Luti. Passe pour le créateur des Jardins dits Anglais.—Hist., portrait.

KEYL (Fred), à Londres. E. U. à Paris. —Animaux.

KING (H.), à Londres. E. U. 1878 à Paris.—Genre.

KNIGHT (John-Prescott), né à Stafford 1803-1881. Elève de G. Clint. Membre associé de l'Académie 1836, titulaire 1844. E. U. de Paris 1867. Faire sobre, élégant aussi bien dans l'histoire que dans le portrait.—Histoire, portrait.

KNOPTON (George) 1698-1788. Elève de Richardson.—Paysage, portrait.

L

LADBROOKE (Robert), né à Norwich 1760-1842. Peintre très-estimé.—Paysage.
Vente 1874 : Les Bruyères de House-Hold, 19,000 fr.

LAMBERT (George), né dans le Comté de Kent 1710-1765. Imitateur de Gaspard Dughet.—Paysage, vues de villes.

LANCE (George), né près de Colchester 1802-1864. Elève de l'Académie de Londres. S'est exercé dans la peinture de genre et d'histoire; mais a excellé à reproduire sous mille formes brillantes les fleurs et les fruits. E. U. 1855.—Genre, nature morte, fruits.

LANDSEER (Edwin Sir), né à Londres 1803. Elève de son père, du peintre Haydon et de l'Académie des Beaux-Arts. Associé en 1827, il fut membre titulaire de l'Académie en 1830, ✠ en 1850. Grande médaille d'honneur du Jury International de Paris 1855. Outre ses admirables scènes de la vie des animaux, Landseer a traité tous les genres, le paysage, les intérieurs, l'histoire, le portrait, la fresque. Mais où il est vraiment supérieur, c'est dans la peinture des animaux ; il y apporte autant de vérité que de sentiment, autant de finesse expressive que d'exactitude et une connaissance parfaite de l'anatomie. Les tableaux de sir Edwin Landseer ont été gravés avec un grand succès par son frère aîné Thomas Landseer. — Animaux, genre, portrait, mœurs de la Haute-Ecosse.

LANDSEER (Charles), frère du précédent, né vers 1805. Elève de Haydon. Membre de l'Académie 1845. Administrateur et professeur 1851. De la couleur, de la correction et du soin, telles sont les qualités qui distinguent son talent et ses compositions.—Histoire, genre.

LANE (Théodore), florissait en 1820.—Genre.

LAUDER (Robert-Scott), né près d'Edimbourg 1803. Elève du *British-Muséum*. Séjour de plusieurs années en Italie. Membre de l'Académie d'Edimbourg depuis 1826. Lauder jouit d'une grande faveur auprès de ses compatriotes. Il a emprunté la plupart de ses sujets aux romans de Walter Scott; son premier protecteur. — Scènes historiques ou semi-historiques, quelques toiles de sainteté.

Vente 1844 : Claverhouse faisant fusiller Morton, 10,000 fr.

LAWRENCE (sir Thomas), né à Bristol 1769-1830. Elève de Hoare, de Josué Reynolds et de l'Académie de Londres. Succéda à son maître comme peintre de Georges III en 1792 et à Benjamin West, comme président de l'Académie royale de peinture en 1820. Il fit les portraits de la plupart des princes et de l'Europe et des notabilités contemporaines. Son coloris un peu artificiel d'éclat rappelle le faire de Van Dyck.

De la grâce, de l'habileté dans les poses et les ajustements, surtout dans ses portraits de femme, qu'il embellissait un peu et décolletait beaucoup.—Hist., portrait.

Les portraits de Lawrence se payaient en 1825 : Tête, 6,000 fr. ; mi-corps, 12,000 fr. ; en pied, 24,000 fr.

Vente John Wilson 1881 : Lady Ellenborough, 10.000 fr.

Vente 1881 : Portrait de lord Whitwort, 90,000 fr.

LEANDER (Benjamin), né à Worcester. E. U. 1878 à Paris.—Paysage.

LEË (Frédéric-Richard), né à Barnstople (comté de Devon), fin du XVIIIe siècle. Membre associé de l'Académie de Londres. Titulaire 1838. Peintre fort goûté de l'aristocratie. A collaboré avec M. Sydney Cooper pour une série de paysages. E. U. 1855 à Paris. — Genre, marine, chasses, paysage.

LEETS (J.), florissait à Londres E. U. 1878 à Paris.— Genre, portrait.

LEIGHTON (Frédéric), né à Scarborough. Membre de l'Académie royale de Londres. Méd. 2e cl. 1859 à Paris. ✠ 1872. O. ✠ 1878. Président de l'Académie royale de Londres. Considéré comme un des meilleurs peintres anglais. — Histoire, portrait, fresques.

LENS (Bernard), né à Londres 1680-1741. Fils de l'habile graveur.—Portrait.

LESLIE (Charles-Robert), né à Londres, d'origine américaine, 1794-1859. Elève de Benjamin West et de Allston. Membre de l'Académie royale 1825. Professeur en 1830 (mais pendant cinq mois seulement), à l'Ecole militaire de West-Point (Etats-Unis). Revient enseigner à l'Académie de Londres jusqu'en 1851. Méd. de 1re cl. E. U. 1855 Paris. Leslie passe pour le peintre le plus imbu de l'esprit anglais. Il a emprunté à Shakespeare, Cervantes, Sterne, Molière et aux humoristes de son pays les sujets de ses plus grandes compositions ou de ses sujets plus intimes et plus fantaisistes. — Genre, histoire, portrait.

Vente. Northwich 1859 : Christophe Colomb et l'œuf, 27,820 fr.

LEVIN (Phobus) à Londres. E. U. 1867 à Paris—Paysage.

LEWIS (John Frédéric), né à Londres 1805. Fils d'une graveur et peintre. Longtemps absent de son pays. Copie à l'aquarelle les maîtres Vénitiens et Espagnols. Demande à l'Espagne à tout le Midi de l'Europe, à l'Orient, les sujets de ses tableaux. E. U. 1855.— Genre, animaux.

LEWIS (C. J.), né à Chelsea. E. U. 1878 à Paris. — Paysage,

LINNELL (John), né à Londres 1792. Elève de Varley. Imitateur de Ruysdael et de Hobbema pour le paysage. Doit à ses portraits le meilleur de sa renommée.

Membre de l'Académie de Londres 1821. E. U. 1855.—Portr., pays., genre, hist.

LINTON (William), né à Liverpool fin du XVIIIe siècle. Nombreux voyages en Italie, en Grèce, auxquels il emprunte presque tous les sujets de ses paysages, avec ruines ou architecture, et de ses tableaux de genre.— Paysage, genre.

LONG (Edwin), né à Londres. E. U. 1878 à Paris.—Genre.

LOVER (Samuel), né à Dublin dans la fin du XVIIIe siècle. Miniaturiste de talent et écrivain de beaucoup d'esprit dans ses esquisses irlandaises. A peint sur ivoire des personnages éminents à des titres divers. Wellington, Lord Brougham, Paganini.— Portrait.

LUEY (Charles-Tudor-Ladge), né à Londres. E. U. 1867 à Paris.—Intérieurs, genre.

LUDOVICI (Albert), à Londres. E. U. 1867 à Paris.—Paysage.

LUYTENS (C.), né à Londres. E. U. 1878 à Paris.—Animaux.

M

MACBETH (N.), né à Edimbourg. E. U. 1878 à Paris.—Paysage.

MAC-CALLUM (A.), à Londres. E. U. 1878 à Paris.—Genre.

MAC-CULLOCH (Horatio), né à Glasgow en 1806. Membre de l'Académie Ecossaise. Paysagiste de grand renom parmi ses compatriotes, mais dont les ouvrages sont moins connus en France.—Paysage, vues d'Ecosse.

MAENCE (Sir Daniel), florissait au XIXe siècle. Président de l'Académie royale d'Ecosse. Méd. 3e classe 1855 à Paris.— Portrait, genre.

MACLISE (Daniel), né à Cork (Irlande) 1811. Elève et lauréat de l'Académie de Londres 1829. Visita la France, et préféra rester en Angleterre au droit de passer trois ans en Italie. Membre associé de l'Académie 1835 et titulaire en 1840. A emprunté ses sujets à Shakespeare, à Walter Scott, à Lesage. Comme peintre d'histoire, il a concouru à la décoration du nouveau Parlement. E. U. de Paris 1855. — Histoire, genre.

MARSHALL (Thomas), né à Londres. E. U. 1878 à Paris. — Genre.

MARTIN (Jean), né à Haydon-Bridge 1789-1854. Composition grandiose ; peu correct dans son dessin ; imagination féconde et originale. — Hist., portrait.

MILLAIS (John-Everett), né à Southampton en 1829, d'origine française. Elève à l'Ecole préparatoire de Sass et à l'Académie royale. Méd. d'argent à 14 ans, Méd. d'or à 18, chez les réalistes anglais, sous le nom de Préraphaélites. Membre de l'Académie 1853, mais non sans résistance. E.U. de Paris 1855. Méd. 2e cl. 1878. Médaille d'honn. et ✤.

D'éminentes qualités chez ce réformateur. Il est impossible de pousser plus loin le fini et le rendu. Quelque excès cependant dans ses tendances.

Ses œuvres atteignent des prix fort élevés.— Genre, hist, portrait. (Celui de Ruskin est un chef-d'œuvre.)

Vente Plint à Londres 1862 : Black-Brunswicher, 20,280 fr.

MOOS (Charles), né à Charloc (Etats-Unis). Elève de Bonnat. Mention honorable à Paris 1881. - - Genre, histoire.

MORLAND (George), né en 1763-1804. Flor. en Angleterre.—Genre, anim., mar.

Vente Wilson 1881: : La Halte, 8,520 fr.

MORSE (Samuel-Finley-Breese), né à Charlestown dans le Massachussets en 1791. Immortel inventeur du télégraphe électrique ; se livra d'abord, et avec succès à la peinture. Il s'y perfectionna en Angleterre et exposa en diverses exhibitions. Depuis la science l'a enlevé à l'art pour un plus grand bien de l'humanité. C'est sur le vaisseau même qui d'Europe où il était venu comme artiste, le ramenant aux Etats-Unis que Morse conçut le plan de son télégraphe.

MORTIMER (Jean-Hamilton), né à Eastbourne 1714-1779. Elève d'Hudson.—Hist.

MULLER (Guillaume-Jean), né à Bristol 1812-1845. Elève de Pyne. — Pays.,fig.

MULREADY (William), né à Ennis (Irlande) 1786-1863. Elève à 14 ans de l'Académie royale et de Banks. A débuté par des dimensions exagérées et un faire prétentieux ; plus heureusement fini dans le goût des Hollandais. E. U. de Paris 1855. ✤. — Genre.

Vente Northwick 1859 : le Premier Voyage, 36,250 fr.

MUTRIE (Miss), née à Londres. E. U. 1867 à Paris. — Fleurs.

N

NASH (Joseph), né vers 1813. Connu surtout comme peintre d'architecture. A

pourtant traité le genre et l'histoire, particulièrement d'après Shakespeare et Scott. E. U. de Paris 1855 (mention). — Vues d'édifices, genre, histoire, aquarelle.

NASMYTH (Patrick), né à Edimbourg 1758-1840. Elève d'Allan-Ramsay.— Hist., portrait.
Vente 1874 : Paysage, 15,000 fr.

NEWTON (G.-S.), né à Halifax, 1775-1835. Elève de Gilber-Stuart. Visita l'Italie. Membre de l'Académie royale de Londres.—Portrait, genre.

NICOL (Ernestine), née à Londres. Méd. 2e cl. 1867 E. U. Paris. — Genre.

NORTHCOTE (Jacques), né à Plymouth 1746-1831. Elève de Reynolds. Etudia en Italie. A son retour, fut nommé membre de l'Académie royale de Londres 1787. — Coloris pâle, exécution lourde. — Hist., portr.

O - P

O'CONNOR (J.-A.), florissait au xixe siècle. Coloris frais, exécution parfois sèche. — Paysage.
Vente 1879 : Un Paysage, 780 fr.

OLDFIELD (J.), florissait en 1845. — Paysage.

OLIVER (Jean LE VIEUX), 1556-1617. Elève de Hillard. — Portr., hist., miniat.

OLIVER (Pierre), fils et élève du précédent, qu'il surpassa.— Portr., miniat.
Vente Northwick 1859 : Lady Digby (miniature), 2,600 fr.

O'NIEL (Henri), à Londres. E. U. 1867 Paris. — Genre.

OPIE (John), né dans le Comté de Cornouailles 1761-1807. Bon coloris, exécution finie. Très-apprécié en Angleterre pour ses portraits. — Histoire.
Vente John Wilson 1881 : La Femme en blanc 780 fr.

ORCHARDSON (W. Guiller), Méd. 3e cl. E. U. 1867, Méd. 2e cl. à Paris. Membre de l'Académie royale de Londres. — Genre, portrait.

OULESS (W), Méd. 2e cl. E. U. 1878 à Paris. — Portrait.

OWEN (William), 1787-1819. — Portr.

PATON (Richard), florissait en 1720. Marine et combats navals. Gravure à l'eau-forte.

PATON (Sir Noël), florissait en 1845. E. U. 1867 à Paris. — Hist., portrait.

PATON (Waller), à Edimbourg. E. U. 1867 à Paris. — Paysage.

PEARCE (Charles), né à Boston. Elève de Bonnat. Mention honorable à Paris 1881. — Histoire.

PEACKE (Robert), peintre et graveur. Florissait en 1640. — Portrait.

PEALE (Rembrandt), né en Amérique 1777-1860. — Hist., portrait.

PEERSON (Mme). Florissait au xixe siècle. — Portrait.

PENNY (Edouard), né à Knutsford 1714-1791. Elève de Th. Hudson. Etudia les grands maîtres en Italie. Membre de l'Académie royale de Londres.— Hist., portr.

PESTIE (John). Florissait en 1878. Membre des Académies de Londres et d'Ecosse. — Histoire, portrait.

PHILIPS (Henry), né à Londres. E.U. 1867 Paris.

PHILIPS (John). E. U. 1867 à Paris. — Genre.

PHILLIPS (Thomas), né à Dudley 1770-1845. Elève d'Edgington. Membre de l'Académie royale de Londres 1808. Etudia en Italie. — Portrait, histoire, marine.

PICKNELL (W.-L.), né à Boston (Etats-Unis). Elève de Gérôme. Récompense au Salon de Paris 1881.—Paysage aux valeurs recherchées ; exécution corsée.

PICKERSGILL (William), né dans les premières années du siècle. Membre de l'Académie. E. U. 1855. — Portrait.

PICKERSGILL (Frédérick-Richard), né à Londres 1820. Elève et neveu de Witherington. Prix de l'Académie royale en 1839. 1er prix de la Commission royale. Membre associé de l'Académie en 1847, titulaire 1850. E. U. de Paris 1855. A emprunté de préférence ses sujets aux poèmes de Spencer et à l'histoire d'Italie. — Hist., genre.

PIERCE (Edouard), né à Londres. Florissait en 1670. Collabora avec Van Dyck. —Histoire, paysage.

PINE (R.-E.). Florissait en 1785. Bon coloriste. — Portrait, histoire.

PIPER ou LE PIPER (François), né dans le comté de Kent au xviie siècle.— Portr., caricature, paysage.

POOLE (Paul-Falconer), né à Bristol 1810. Second prix au concours de Westminster-Hall. S'est inspiré des scènes de Shakespeare et du *Décaméron* de Boccace. E. U. de Paris 1855. Méd. de 3e cl. — Histoire, genre, paysage.

POWEL (George), né à New-York en 1823. Etudia à Cincinnati, visita l'Italie et la France. C'est à lui qu'est échu (sur soixante concurrents 1847) l'honneur d'exécuter la grande toile patriotique: La

25

•Découverte du Mississipi, placée aujourd'hui au Capitole de Washington. — Hist.

POYNTER (E.-J.). E. U. 1878 à Paris. Membre de l'Académie royale de Londres. — Histoire.

PRICE (Loke). Florissait au XIXᵉ siècle. — Aquarelle.

PUGIN (A.-W.), né à Isington. Florissait en 1850. — Genre et architecture.

PURKIS (J.). Médaille de 3ᵉ cl. 1846 à Paris.—Genre.

PYNE (James). Peintre et écrivain. Né à Bristol 1800. Vint à Londres 1835 compléter ses études artistiques. Visita l'Italie, la Suisse et l'Allemagne. Membre et vice-président de la Société libre des Artistes anglais. E. U. de Paris 1855. — Paysage, vues de villes.

Q - R

QUESNEL (François), né à Edimbourg 1542-1619. Peintre d'Henri III. Exécution précieuse. — Portrait.

RAMSAY (Allen), né en Angleterre 1715-1784. — Portrait.

RAVEN (J.). Florissait en 1870. — Paysage, genre.

REABURN (Sir Henri), né en Angleterre 1756-1823. - Portrait.

REDGRAVE (Richard), né à Londres 1804. Elève de l'Académie. Associé 1840 et membre titulaire 1851. Inspecteur des beaux-arts. Professeur à l'Ecole Marlborough-House. Dut à ses constants efforts, à son incontestable mérite sa fortune artistique. E. U. Paris 1878. — Genre, paysage, histoire.

REID (G.). Florissait en 1878. Membre de l'Académie royale de Londres. — Aquarelle et genre.

REINAGLE (Richard). Florissait au XIXᵉ siècle. — Portrait.

REYNOLDS (Sir Josué), né à Plympton (Devonshire) 1723-1792). Elève d'Udson. Etudia les grands maîtres en Italie. Voyagea en Hollande et en France. Ce célèbre artiste est considéré comme le plus grand peintre de son pays, moins cependant pour ses tableaux d'histoire que pour ses portraits. Président de l'Académie royale des arts 1769. Peintre du roi 1784. Chevalier et Baronnet.

Reynolds a été peintre de l'Aristocratie ; pendant 30 ans, il réunit dans ses salons tout ce que l'Angleterre comptait d'illustre. Coloris brillant et harmonieux, attitudes très-variées. Il se rapproche de Rembrandt pour le clair-obscur.

Reynolds est aussi connu par ses discours sur la peinture. — Portrait, histoire.
Elève : Sir Lawrence.
Vente de ses principaux tableaux :
Nativité, 37,000 fr.
Hercule étouffant les Serpents, 39,000 fr.
Famille du duc de Marlborough,18,000 fr.
Vente 1874 : Portrait de femme,13,480 fr.
Vente John Wilson 1881 : La Veuve et son Enfant, 15,500 fr.

RICHARD (B.). à Londres. E. U. 1878 à Paris. — Portrait.

RICHARDSON (Jonathan), né à Londres 1665-1745. Elève de Riley. — Portrait.

RICHARDSON, fils et élève du précédent. Florissait en 1760. Inférieur à son père. — Portrait.

RICHTER (H.). Florissait au XIXᵉ siècle. — Aquarelle.

RIDER (G.). Florissait au XIXᵉ siècle.— Paysage.

RILEY (Charles), né à Londres. Médaille d'or 1778. Décora plusieurs châteaux en Angleterre. Grande facilité d'exécution.— Hist., décorations.

RILEY (Jean), né à Londres 1646-1691. Elève de Fuller et de Lely. Habile peintre de portraits

RIPPINVILLE (Williers-Edward) 1798-1859. Né à King'S-Lynn.Voyagea en France et en Italie. — Portrait.

RITTER (Henri), né à Montréal (Canada) en 1816. Etudia à Dusseldorf et se fit connaître surtout en Allemagne. — Genre, scènes de la vie maritime.

RIVIÈRE (B.). Membre de l'Académie royale de Londres. Méd. de 3ᵉ cl. à Paris 1878. — Genre.

ROBERTS (David), né à Edimbourg 1796-1864. D'abord peintre en bâtiments, puis peintre de décors, enfin grand artiste. Membre de l'Académie de Londres. E. U. de Paris 1855. Méd. de 1ʳᵉ cl.

Facilité prodigieuse. Traitait avec une finesse inouïe les détails d'architecture. Effets de lumière remarquables. — Genre, vues de villes, intérieurs d'églises.

ROBERTSON (A.). Florissait au XIXᵉ siècle. — Portrait miniature.

ROCHARD. Florissait en 1840. — Portrait, pastel.

ROMNEY (Georges), né à Dalton 1734-1802. Un des bons peintres de l'Angleterre. Contemporain de Reynolds.— Hist., portr.

Vente 1874 : Portrait d'Alexandre Cruden, 5,100 fr.
ROTHWELL (R.). Florissait au xixe siècle. — Genre.

S

SANT (James). Florissait en 1878. Membre de l'Académie royale de Londres. Peintre ordinaire de la Reine. — Genre, portrait, histoire.
SCHNUTH (W.). Méd. 3e cl. 1843 à Paris. — Genre.
SCOTT (Samuel). Florissait en 1770. Imitateur de Guillaume Van de Velde. Un des peintres estimés de l'École anglaise, surtout pour ses dessins au lavis.— Marine, vues de villes.
SEDDON (Thomas), né à Londres 1821-1856. Excellent dessinateur. — Histoire, paysage, genre.
SERRES (D.). Florissait au xviiie siècle. — Paysage, marine, batailles.
SEVERN (J.). Vivait au xixe siècle. — Histoire.
SHEC (Sir Martin-Arthur), né à Dublin 1770-1850. Président de l'Académie royale de Londres. — Portrait.
SHERGOLD. Florissait en 1842.—Portr.
SHERWIN (Jean-Keyse). Né à Sussex fin du xviiie siècle. Elève de Bartolozzi. — Genre, histoire.
SIMSON (William), né à Dundée 1800-1847. Elève de l'Académie d'Edimbourg.— Paysage, portrait, genre.
SMART (J.). Florissait en 1878. Membre de l'Académie royale d'Ecosse. — Paysage.
SMALLFIELD (Frédéric), né à Londres. E. U. 1867 à Paris. — Paysage.
SMITH (George), peintre, graveur et poète, né à Chichester 1730-1776. — Pays.
STANPLES (S.). Londres. E. U. 1878 à Paris. — Paysage.
STAPLES (M.), à Londres. E. U. 1878 à Paris. — Genre.
STAFFIELD (Clarkson), né à Sunderland vers 1798. Associé de l'Académie royale 1832. Membre titulaire 1835. Visita la France, la Hollande, l'Italie, la Suisse et en rapporta beaucoup de sujets d'étude. Il a emprunté quelques-uns de ses motifs de genre ou semi-historiques à Washington-Irving. E. U. 1855 à Paris. Méd. 1re cl. — Histoire, paysage, genre.
STAFFIELD (George), né en 1823 ; fils et élève du précédent.—Paysage.
STARK (James), né à Norwich 1794-1859. Elève d'Old-Crome.—Paysage.
Vente 1874 : Le Pont de l'Evêque, 3,350 francs.
Vente 1874 : Les Côtes de Norfolk, 6,200 fr.
STEPHANOFF (James). Florissait au xixe siècle. — Genre.
STONE (François), 1798-1859).— Aquar.
STONE (Henri), dit Old Stone. Florissait en 1650. Etudia les grands maîtres en Italie. Bon imitateur de Van Dyck.— Portr.
STONNE. Membre de l'Académie royale de Londres. E. U. 1878 à Paris.— Genre.
STOREY (G.-A.). Membre de l'Académie de Londres. E. U. 1878 à Paris. — Genre.
STOTHARD (Thomas), né à Londres 1755-1834. A suivi le genre de Watteau. Membre de l'Académie de peinture de Londres. — Genre, ornements.
STREATER (Robert), né à Londres 1624-1680. Elève de Dumolin. A peint dans tous les genres.
STUART (Gilbert), né à Marraganset 1755-1828. Elève de West. — Portrait.
STUBBS (Georges), né à Liverpool. Bon peintre d'animaux.

T-V-W

TAYLER (F.-R.). Méd. 2e cl. 1855 à Paris. — Genre.
TAYLOR. Brook. Middlesex 1685-1731. — Genre.
TENISWOOD (G.-F.), né à Putney. E. U. 1878 à Paris. — Paysage.
TENNANT (J.). Florissait au xixe siècle. — Genre, paysage.
THOMAS (George-Housman). E. U. 1867 à Paris.
THOMPSON (Jacob), né à Peweith. E. U. 1867 Paris. — Genre.
THOMSON (Henri), né à Portsea 1773-1843.—Genre, portrait.
THORHURN (Robert), né à Dumfries en 1818. Elève de sir W. Allam. Premier prix de l'Académie Ecossaise. Elève de l'Académie de Londres. Fut l'un des peintres favoris des cours d'Angleterre, de Belgique et de la cour *Nobility*. On admire

de lui les portraits du prince Albert, de la reine Victoria; des enfants du roi des Belges, etc. Exposition Universelle de Paris 1855, Méd. de 1re cl. pour ses miniatures merveilleuses de grâce et de sentiment.—Portr., miniature.

THORNILL (Le Chevalier Jacques), né dans la province de Dorset 1676-1734. Voyagea en France et en Hollande. Les grands travaux qu'il a exécutés pour Saint-Paul de Londres et au château d'Hamptoncourt, lui ont acquis une réputation. Dessin peu correct, couleur froide.—Hist., fresque.

TRESHAM (Henri), florissait en 1810 en Irlande.— Genre.

TRUMBULL (Jean), né à Lebanon. Fl. en 1765. Elève de West. — Histoire, batailles, portrait.

TURNER (William), né à Londres 1775-1851. Elève de l'Académie royale de Londres. Professeur de perspective à l'Académie. Visita l'Italie et la France. Imitateur de Claude Lorrain. Exécution scrupuleuse de la nature. Bons effets de lumière.—Hist., paysage, marine.

Les tableaux de ce maître sont très-estimés et recherchés par les amateurs.

Vente 1852 à Londres : Scène de labour, 640 guinées.

Vente 1874 : Vue prise en Ecosse (esquisse), 6,600.

VINCENT (George), né à Norwich. Flor. à Londres 1825. Elève d'Old-Crome.

Vente 1874 : Paysage, animaux, 1,120 fr.

WALKER (G.) à Londres. E. U. 1878 à Paris.—Portrait.

WALKER (Frédéric). E. U. 1867. Méd. 3e classe à Paris.—Genre, paysage.

WARD (Edouard-Mathieu). Membre de l'Académie de Londres. Méd. 3e cl. 1855.—Histoire, genre.

Vente Northwick 1859 : La Disgrâce de Clarendon, 20,930 fr.

WARD (James), né à Londres 1769-1859. Elève de Morland.—Paysage, animaux.

WARD (Henrietta), à Londres. E. U. 1867 à Paris.—Genre.

WATERLOW (E. A.), à Londres. E. U. 1878 à Paris.—Paysage.

WATT (H.), florissait au xixe siècle.—Genre.

WATTS (George-Frédérick), né à Londres 1818. Elève de l'Académie royale. Trois ans de séjour en Italie pendant lesquels il étudia l'École Vénitienne. Concours à la décoration du nouveau Parlement et de l'École de Droit de Lincoln's-Inn à Londres.

E. U. 1878 à Paris. Méd. de 1re classe. — Histoire, portrait, allégories.

WEBSTER (Thomas), né à Londres en 1800. Membre associé de l'Académie 1840, et titulaire 1846. E. U. de Paris 1855. Méd. 2e classe. E. U. 1878. A peint avec bonheur et vérité, les scènes d'intérieur, les types de paysans.—Genre.

Vente Bicknell 1863 : Bonsoir, 30,392 fr.

WEIGALL (Henry), à Londres. E. U. 1878 Paris.—Portrait.

WELLS (H.), Mme Bays, 1831-1861.—Portrait.

WEST (Benjamin), né à Springfield (Pensylvanie) 1738-1820. Etudia trois ans à Rome, sous la protection du cardinal Albani et avec les conseils de Raphaël Mengs ; puis alla se fixer à Londres. Peintre du roi 1772. Président de l'Académie, où il succéda à Reynolds 1791. Associé étranger de l'Institut de France. Inhumé dans l'église Saint-Paul à côté de Reynolds et de Wren. Ses compositions sont d'un aspect grandiose, un peu théâtral, son dessin d'une pureté incontestable.—Histoire.

Elèves : Brow, Leslie.

WHICKELO (Jean) florissait au xixe siècle.—Aquarelle.

WILKIE (Sir David), né à Cultes (Ecosse) 1787-1841. Elève de Grahain et de l'Académie royale. Voyagea en Italie et en Espagne. Peintre du roi 1834. Imitateur de Van Ostade et de Velasquez. Ses tableaux manquent d'air. Coloris rose.—Genre, scènes fantastiques ou humoristiques.

Elève : Sir Allan.

Vente Guillaume II 1850 : La Famille du Distillateur, 20,300 fr.

WILLIAMS (Hélène), florissait en 1820.—Genre.

WILLIAMS (Edouard), né à Lambeth 1782-1855. Elève de J. Ward. — Paysage.

WILLISON (G.), Florissait au xixe siècle.—Histoire, portrait.

WILSON (Richard), né à Pénegas 1713-1782. Elève de Joseph Vernet et de Zuccarelli. Membre de l'Académie royale de Londres, surnommé le CLAUDE LORRAIN ANGLAIS.

Beau coloris, effets piquants, touche agréable ; ses figures laissent quelquefois à désirer.—Histoire, portrait, paysage.

Vente Northwich 1859 : La Villa Cicéron, 7,800 fr.

Vente 1874 : Solitude, Vue d'une Chartreuse, 12,000 fr.

WITHERINGTON (Guillaume), florissait en 1840.—Genre, paysage.

WORDIGE (Thomas), né à Perterboroug 1700-1766. Elève de Grimaldi et de Boitard, dit LE REMBRANDT ANGLAIS. Les peintures à l'huile de ce maitre sont rares. —Genre, miniat., pastel, gravure.

WRIGHT (Joseph), né à Derby 1734-1797. Elève d'Hudson.—Histoire, portrait, genre, incendies.

WRIGHT (R.), flor. en 1820.—Marine.

WYATT (Henri), né à Thickbroom 1794-1840. Elève de Lawrence.—Portrait, genre.

WYLD (William), né à Londres. Méd. 3e classe 1839, 2e classe 1841 à Paris, ✻ 1855.—Paysage.

WYLIE (Robert), né à Philadelphie (Etats-Unis). Elève de Barye. Méd. 2e cl. 1872 Paris. Belle exécution. Coloris sombre. — Genre.

WILLIE (W.-L.) à Londres. E. U. 1878 à Paris. — Nature morte.

WYNFLELD (D.-W.), à Londres. E. U. 1878 à Paris. — Genre, histoire.

ÉCOLES ESPAGNOLE & PORTUGAISE

XIVᵉ siècle.— Dès le XIVᵉ siècle, l'Espagne fait appel aux peintres Italiens pour décorer ses Édifices religieux et ses Palais.

XVIᵉ siècle.— Mais c'est seulement au XVIᵉ siècle que l'École Espagnole compte des noms illustres :

JOANÈS (Vincent) — 1523-1579, chef de l'École de Valence ;
VARGAS (Louis DE) — 1502-1568 ;
NAVARETTE (Jean-Fernandez), vers 1526, mort en 1570, dit LE TITIEN ESPAGNOL.

XVIIᵉ siècle.— C'est l'époque brillante de l'École Espagnole. Les peintres abandonnent leur manière timide, et la remplacent par un coloris vigoureux et un dessin correct.

C'est alors qu'à Séville :

ROELAS (Jean DE LAS) — 1550-1620 ;
HERRERA (François) dit LE VIEUX,

préparent une nouvelle École.

A Madrid :

CARDUCHO (Vincent) — 1578-1638,
CAXÈS (Eugène) — 1577-1642,

se font remarquer par le charme de leur dessin, leur admirable coloris et leur science anatomique.

A Valence :

RIBALTA (Jean) — 1597-1628 ;
RIBERA (Joseph) — 1589-1656, dit L'ESPAGNOLET ;
ORRENTE (Pierre) — 1558-1644 ;

introduisent les traditions des Écoles Romaine et Vénitienne.

A Tolède :
>TRISTAN (Louis) — 1586-1640 ;
>MAYNO le père (Jean-Baptiste) — 1569-1649 ;

produisent des œuvres estimées.

A Cordone enfin :
>CESPÈDES (Paul de) — 1538-1608, se fait un nom célèbre.

Sous le règne de Philippe IV :
>VELASQUEZ (Don Diégo Rodriguez de Silva y) 1599-1660, vient à Madrid, obtient les faveurs du souverain et produit un grand nombre d'admirables tableaux.

A la même époque :
>CANO (Alphonse) — 1601-1667 ;
>ZURBARAN (François) — 1598-1662 ;
>MOYA — 1610-1666 ;
>MURILLO (Esteban) — 1616-1682, qui, protégé par Velasquez et réunissant toutes les qualités des grands artistes, sentiment, noblesse, coloris moelleux et brillant, devient l'un des peintres les plus renommés de l'Espagne.

XVIII^e siècle. — C'est l'époque de la décadence pour la peinture. Nous citerons seulement :
>GOYA (Francesco y Lucientes) — 1746-1828, qui a laissé des œuvres estimées.

XIX^e siècle. — A partir du XIX^e siècle, l'art se relève sous l'influence de l'Ecole Française.

ECOLES ESPAGNOLE & PORTUGAISE

A

ACEVEDO (Christophe), né à Murcie, vivait en 1590. Elève de Barth Carducho. Ses œuvres se signalent par un dessin correct et soigné. — Histoire.

ACEVEDO (Manuel), né à Madrid 1744-1800. Elève de J. Lopez. — Histoire.

AGUERO (Benoît-Manuel), né à Madrid 1626-1670. Elève et imitateur de del Mazo. S'inspira également du Titien.— Batailles, paysage.

AGUIARD (Thomas), né à Madrid, vivait en 1650. Elève de Velasquez. — Portrait.

AGUILERA (Jacques), né à Tolède. Vivait en 1580. Peintre estimé; malheureusement la plupart des œuvres de ce peintre ont péri dans un incendie. — Histoire.

ALFARO DE GOMEZ (Jean de), né à Cordoue 1680-1720. Elève de Castilla et Velasquez. Etudia le Titien, Rubens et Van Dyck. Bonne couleur. — Histoire, paysage.
Vente Aguado 1843 : Saint Joseph, 205 francs.

ALVAREZ (Laurent), né à Valladolid. Elève de B. Carducho. — Histoire.

ANNE ou ANNES (Jean). Florissait vers 1450 à Lisbonne. — Histoire.

ANNUCIAO (Thomas José d'). Professeur de l'Académie de Lisbonne. Médaille d'honneur à Porto 1865. Chevalier du Christ. — Paysage.

ANTOLINEZ (Joseph), né à Séville 1639-1676. Elève de F. Rizzi. Coloris vaporeux. Les œuvres de ce maître sont recherchées des amateurs. — Histoire, portrait, paysage.

ANTOLINEZ DE SARABIA (François), né à Séville 1644-1700. Neveu du précédent. Elève et habile imitateur de Murillo. Ses petits tableaux se distinguent par l'invention heureuse et le travail facile. — Histoire.
Vente Soult 1852 : Vierge et l'Enfant, 2,605 fr.

ANTONIO (Salvador D'). Vivait en 1400 à Messine. Oncle d'Antonello de Messine. — Histoire.

APARICO (Don Joseph), né à Alicante 1773-1838. Elève de David à Paris, Directeur de l'Académie de Madrid.— Histoire.

ARELLANO (Jean De), né à Santorcaz 1614-1676. Elève de J. de Solis. Un des meilleurs peintres de fleurs de l'Ecole. —Fleurs, fruits.
Vente 1873 : Une Corbeille de Fleurs, 130 fr.

ARFIAN (Antoine De), né à Séville. Florissait en 1550. Elève de Louis de Vargas. — Histoire.

ARIAS-FERNANDEZ (Antoine), vivait à Madrid 1680. Elève de P. de Las Cuevas. Un des vieux peintres espagnols les plus appréciés. Composition agréable ; coloris frais. — Histoire.

ARNAU (Jean), né à Barcelone 1595-1690. Elève d'Eugène Caxes. Les tableaux de ce maître sont répandus dans le commerce; ils sont d'une bonne couleur.—Hist.
Vente 1869 : Sainte Thérèse, 320 fr.

ARREDONDO (Isidore), né à Colmenar 1653-1702. Elève de J. Garcia et de Rizi. Peintre du Roi. — Histoire, portrait.

ARROJO (Diego DE), né à Tolède 1498-1551. Peintre de Charles V. Très-estimé.— Histoire.

ATIENZA (Martin), florissait en 1669. Directeur de l'Académie de Séville.—Hist.
Vente Aguado 1843 : Madone, 1,505 fr.

AYALA (Barnabé), vivait à Séville en 1660. Elève et imitateur de Zurbaran. Fondateur de l'Académie de Séville.— Hist.

B

BARCO (Alphonse DEL), né à Madrid 1645-1685. Elève d'Antonilez. Acquit de la réputation par la fraîcheur de son coloris et sa touche délicate.— Paysage.

BARRANCO (François), né en Andalousie. Florissait en 1640. Peignait le genre et la bambochade avec beaucoup de vérité. — Fleurs, bambochades, genre.

BARROSO (Michel), né à Consuegra (Nouvelle-Castille) 1538-1590. Elève de Becerra. Peintre officiel de la cour de Philippe II 1585. Imitateur du Corrège. Ses tableaux, d'un splendide coloris, manquent quelquefois de vigueur.— Histoire.

BAYEN DE SUBIAS (François), né à Saragosse. Elève de Luxan. Directeur de l'Académie. Dessin correct, coloris harmonieux, invention facile. Son frère Ramon peignit dans le même genre.—Histoire.

BECERRA (Gaspard), peintre et sculpteur. Né à Baeza 1520-1570. On pense qu'il fut élève de Michel-Ange à Rome. Acquit de la réputation surtout comme sculpteur; cependant comme peintre son coloris et son dessin sont très-louables; l'expression de ses figures parfaite. Philippe II fit de Becerra son peintre et sculpteur officiel 1562. — Histoire.

BENAVIDES (Vincent DE), né à Oran 1637-1703. Elève à Madrid de Rizzi. Peintre de fresques. — Histoire.

BEQUER. Peintre d'Isabelle II.—Portr.

BERATON (Joseph), né à Tarragone 1747-1796. Elève de J. Luxan. Imitateur de Bayen. — Histoire.

BERRUGUETE (Alphonse), né à Paradès-de-Nava, près de Valladolid, peintre et sculpteur 1486-1561. Elève de Michel-Ange. Puisa en Italie les notions de l'art moderne. Peintre et sculpteur de la cour de Charles-Quint. Son dessin est hardi, son exécution savante, l'anatomie sage et modérée; drapé excellent. — Histoire.

BERTUCAT (Louis), vivait en 1780. Membre de l'Académie de Saint-Fernand. —Histoire.

BESTARD ou BASTARD. Vivait au XVIIe siècle à Majorque. Bon coloris, touche onctueuse, les meilleurs tableaux que nous ayons vus de ce maître sont à Palma. — Histoire.

BISQUERT (Antoine), né à Valence. Vivait en 1640. De l'Ecole de Ribalta. Peintre très-estimé pour la correction de son dessin et son coloris. — Histoire.

BOBAVILLA (Jérôme), né à Antequera 1620-1680. Elève de Zurbaran. Bonnes étoffes et savant coloris.

BOCCANEGRA (Pierre-Athanase) dit ATHANASIO, né à Grenade. Florissait en 1680. Elève d'Alonzo Cano. Imitateur de Van Dyck. — Histoire.

Vente Aguado 1843 : Sujet mystique, 110 fr.

BORCONA ou BOURGOGNE (Jean DE). Florissait en 1530. Imita les maîtres italiens. Un des bons peintres de son époque. — Histoire.

BRU (Moïse-Vincent), né à Valence 1682-1703. Elève de Conchilos. Grande facilité d'exécution. Belle composition. — Histoire.

BURGOS DE MANTILLA (Isidore). Florissait en 1670. Habile peintre de portraits.

C

CABEZALARO (Jean-Martin), né à Almaden 1633-1673. Elève de Juan Careno. Coloris vrai, style gracieux ou élevé. — Histoire religieuse.

CACERES (François-Gines DE). Florissait au XVIIe siècle à Madrid. Elève d'Escalante. — Histoire.

CALDERON DE LA BARCA (Vincent), né à Guadalaxara (Nouvelle-Castille) 1762-1794. Elève et imitateur de Goya. Touche gracieuse et spirituelle..Paysages particulièrement appréciés. — Paysage.

CALLEJA (André DE LA), né à Rioja 1705-1785. Elève de Jérome de Esquerra. Peintre du Roi. Directeur de l'Académie. — Histoire.

CAMACHO (Pierre), vivait au XVIIe siècle à Murcie. Travailla pour le couvent de cette ville. Coloris sincère. — Histoire.

CAMARONY-BONOMAT (Don Joseph), né à Ségovie 1730-1803. Directeur de l'Académie de Valence. — Histoire.

CAMILLO (François), né à Madrid 1610-1671. Elève de Las Cuevas. Dessin correct et beau coloris. Très-apprécié à la Cour d'Espagne. — Hist., fresques, portraits des rois.

CAMPANA (Pedro DE), né à Bruxelles 1503-1580. — Histoire.

Vente Aguado 1843 : Descente de Croix, 1,905 fr.

CAMPROBIN, né à Séville. Florissait en 1650. Professeur à l'Académie. Bon imitateur de la nature. — Fleurs, fruits, animaux.

CANO (Alonzo ou Alexis). Peintre, sculpteur et architecte, né à Grenade 1601-1667. Elève de Pacheco et de Juan del Castillo. Son coloris est d'une harmonie suave, sa touche savante, son dessin très-correct, entente parfaite du clair-obscur. Se rap-

proche de l'Albane. Cano est un des meilleurs peintres de cette école. — Histoire. Imitateurs : Ciezo, Cuno, Rodriguez.
Vente Aguado 1843 : Jésus remettant les clefs à saint Pierre, 525 fr.
Vente Soult 1852 : Vision de Saint Jean, 12,000 fr.
Vente 1873 : La Vierge et l'Enfant, 8,250 francs.

CANO DE AREVALO (Juan), né à Valdemondo 1656-1696. Elève de Camillo. Peintre éventailliste. — Genre.

CANO (Joachin-Joseph), né à Séville. Florissait en 1780. Imitateur de Murillo.—Histoire.

CARDENAS (Juan DE), né à Valladolid. Florissait en 1620. Elève de Barth de Cardenas. Très-estimé. — Histoire.

CARDUCHO (Vincent), né à Florence 1568-1638. Peintre de Philippe II et de Philippe III ; fut chargé de la décoration du cloitre de la Chartreuse del Paular et travailla au palais du Pardo. — Histoire, portrait.

CARENO DE MIRANDA (Don Juan), né à Avilis 1614-1685. Elève de Las Cuevas. Travailla avec Velasquez, qu'il chercha à imiter. — Histoire, portrait.
Vente : Portrait équestre de Charles II, roi d'Espagne, 180 fr.

CARNAVALI (Philippe-François), né à Barcelone. Méd. 3e cl. 1839 Paris. — Hist.

CARO (François), né à Séville 1627-1667. Elève et imitateur d'Alonzo Cano. — Histoire.

CARO DE TAVIRA (Jean), né à Carmona. Vivait au XVIIe siècle. Elève de Zurbaran. — Histoire.

CASADO DEL ALISAL (José), de Madrid. Méd. E. U. 1867 Paris. — Genre, portrait.

CASSONEDA (Grégoire), né à Valence. Vivait en 1627. Elève et imitateur de F. Ribalta. —.Histoire.

CASTELLO (Fabrice). Flor. en 1612. Elève de F. d'Urbain. Productions très-variées et très-estimées.— Hist., portrait.

CASTELLO (Félix), fils du précédent, né à Madrid 1602-1656. Elève de Carducho. Exécution large et facile, belles compositions.—Histoire, batailles.

CASTELLO (Nicolas) dit GRANELO. Vivait en 1590. Philippe II lui fit peindre beaucoup de fresques. Dessin correct, exécution très-serrée, quelquefois sèche.—Histoire, portrait.

CASTILLO (Augustin DEL), né à Séville 1565-1626. Elève de. Fernandez.—Peintre de fresques.

CASTILLO (Juan), né à Séville 1584-1640.—Histoire.
Vente Aguado 1843 : La Vierge, 150 fr.

CASTILLO Y SAAVREDA (Antonio DEL), né à Cordoue 1607-1667, fils du précédent. Elève de son père et de Zurbaran. Dessin correct. Ses portraits sont très-estimés.—Histoire, portrait, paysage.
Vente Aguado 1843 : Le Festin de Baltazar, 210 fr.

CASTREJON (Antoine), né à Madrid 1625-1690. Elève de Fernandez. Exécution facile, touche large, coloris brillant.— Hist., sujets religieux.

CAXES ou CAXETE (Patrice), né à Arezzo. Vivait en 1610. Travailla pour Philippe III.—Histoire.

CAXES ou CAXETE (Eugène) fils du précédent, né à Madrid 1577-1642. Dessin d'une grande pureté, bon coloris.—Hist., portrait.
Vente Aguado 1843 : Adoration des Mages, 200 fr.

CEREZO (Mathieu), né à Burgos 1635-1685. Elève et imitateur de Jean Carero. Touche savante, bonne couleur, facilité d'exécution.—Histoire, portrait.
Vente Aguado 1843 : Déposition de la Croix, 605 fr.

CESILLES (Jean), né à Barcelone. Vivait en 1380. Acquit peu de réputation.—Hist.

CESPEDES (Paul DE), né à Cordoue 1538-1608, peintre, sculpteur et poète. Etudia à Rome et imita le Corrège. Brillant coloris, anatomie savante, clair-obscur irréprochable.—Histoire, portrait.

CHAMORRO (Jean), né à Séville. Vivait en 1669. Elève d'Herrera. Membre de l'Académie de Séville ; ses toiles sont nombreuses.—Histoire.

CHAVARITO (Dominique), né à Grenade 1676-1750. Elève de Risuevo et de B. Litti. Coloriste original.—Histoire.

CHRISTINO (Jean), professeur de l'Académie de Lisbonne. E. U. 1867 à Paris.—Paysage.

CIEZO (Michel-Jérôme DE), né à Grenade. Florissait en 1677. Elève et imitateur d'Alonzo Cano. Remarquable par la finesse de ses tons.—Histoire, portrait.

COELHO (Alonzo-Sanchez), né au bourg de Bonefayro 1625-1690. Etudia Raphaël à Rome. Imitateur du Titien ; ses portraits sont très-expressifs et vrais. — Histoire, portrait, sujets religieux.

COELLO (Claude), né à Madrid 1620-1693. Elève de Rizzi. Fut un des meilleurs peintres du XVIIe siècle. Etudia le Titien, Rubens et Van Dyck. Non moins que

Cano, Murillo et Velasquez. Peintre du roi 1684. Dessin correct, brillants effets.— Histoire, portrait.

Vente Aguado 1843 : Saint Jean-Baptiste, 200 fr.

COLLANTES (François), né à Madrid 1599-1656. Elève de Vincent Carducho. Dessinait habilement ; fut un bon paysagiste et un anatomiste remarquable. Imitateur de Ribera.—Histoire.

COMONTES (François), né à Tolède. Florissait en 1560. Elève de son père. A laissé un grand nombre de tableaux bien composés.—Histoire, portrait.

CONCHILLOS-FALCO (Jean), né à Valence 1654-1711. Elève de Marc de Valence. Touche facile et légère, dessin correct, couleur vigoureuse, imagination féconde. —Histoire.

Vente Aguado 1843 : David et Abigaïl, 235 fr.

Même vente : Vierge, 280 fr.

CONTREBAS (Antoine DE), né à Cordoue 1587-1654. Elève de Cespedès. A laissé de beaux portraits, remarquables par la fraîcheur du coloris.— Histoire, portrait.

CORREA. Vivait à Madrid, au milieu du xvie siècle.

Vente Aguado 1843 : Portement de Croix, 200 fr.

CORTE (Gabriel DE LA), né à Madrid 1648-1694. Elève de son père, imitateur de Mario et d'Arellano.—Fleurs.

CORTE (Jean DE LA), né à Madrid 1597-1660. Elève de Vélasquez. De la souplesse mais coloris généralement froid. — Histoire, batailles, paysage.

COSIDA (Jérôme), né à Saragosse. Vivait au xviie siècle. Coloris harmonieux, invention heureuse. — Genre.

COTAN (Sanchez), dit frère JEAN. Florissait à Grenade 1615. — Histoire.

Vente Aguado 1843 : Mort de St Bruno, 380 fr.

CRUZ (Jean DE LA), né à Madrid 1551-1610. Elève de Sanchez Coëllo. Exécution délicate, expression vraie, beaucoup de caractère dans ses portraits. — Histoire, portrait.

CRUZ (Manuel DE LA), né à Madrid 1750-1792. Graveur à l'eau-forte. — Hist., genre.

CRUZ (Maria de). Florissait en Portugal 1615. Religieuse de l'ordre de Sainte-Claire. Elle décora son couvent. — Hist.

CUBRIAN (François), né à Séville. Vivait en 1640. Elève de Zurbaran. Œuvres estimées. — Histoire.

CUEVAS (LAS). Florissait au xvie siècle. Elève de Pélegret. Palette harmonieuse.— Histoire, portrait.

CUEVAS (Eugène de LAS), né à Madrid 1613-1667. Les compositions de ses petits tableaux sont agréables.— Histoire, genre, portrait.

CUQUET (Pierre), né à Barcelone. 1666 Florissait en 1700. La plupart des tableaux de ce peintre ont été détruits par un incendie. — Histoire.

CYRILLO. Vivait au xviiie siècle. — Histoire, allégories.

D - E - F

DANUS (Michel), né à l'Ile Majorque xviiie siècle. Elève et imitateur de Carle Maratti. — Histoire.

DELGADO (Jean), né à Orgaz (prov. de Tolède). Florissait en 1537. — Histoire.

DIAZ (Gaspard). Vivait en 1570, en Portugal. Etudia en Italie et fut l'élève de Raphaël et de Michel-Ange. Suavité et harmonie de la couleur; dessin correct. — Histoire.

DIAZ (Jacques-Valentin), né à Valladolid. Vivait en 1655. — Perspective.

DIAZ MORANTE (Pierre). Vivait en 1630. Peintre et historien. — Genre, hist.

DOMENECH (Antoine), né à Valence. Vivait en 1555. Elève et imitateur de Borras. — Histoire.

DOMINGO (Louis), né à Valence (1718-1767). Meilleur sculpteur que peintre. — Histoire.

DONADO (Hermand-Adrien), né à Cordoue. Vivait en 1625. Religieux imitateur de Raphaël Sadeler. Jouit en Espagne de quelque renom. — Histoire.

DONOSO (Joseph), né à Consuegra 1628-1686. Imitateur de Paul Véronèse. — Hist., portr., architecture.

DONTONS (Paul), né à Valence 1600-1666. Bonne couleur, grand soin de la forme, composition heureuse. — Histoire.

DUARTE (A.), né à Beira-Alta (Portugal). Elève de Gérôme et Yvon.—Genre.

ESCALANDE (Jean-Antoine), né à Cordoue 1630-1670. Elève de Fr. Rizi. Imitateur peu habile du Tintoret. — Histoire.

ESCOBAR (Alphonse DE), né à Séville. Vivait au xviie siècle. Œuvres assez estimées. — Histoire.

ESPANADA (Etienne). Vivait à Valence en 1675. Membre de l'Académie de cette ville. — Histoire.

ESPINAL (Grégoire DE), né à Séville. Vivait en 1740. Peintre de bannières pour les processions. — Histoire.

ESPINAL (Jean DE), né à Séville. Floren 1780, fils et élève du précédent et de Martinez. Charles III le nomma son premier peintre et Directeur de l'Académie de Séville. Assez peu prisé.—Histoire.

ESPINOS (Benoît), né à Valence 1721, où il fut directeur de l'Académie.—Fleurs, nature morte.

ESPINOSA (Hyacinthe-Jérôme), né à Concentayna 1600-1680. Elève de Ribalta. Etudia en Italie les grands maîtres et imita les Carrache. Sa manière gracieuse, son dessin savant, sa bonne entente du clair-obscur, lui assurent une place parmi les bons peintres espagnols. — Histoire.
Vente Aguado 1843 : Saint François d'Assise, 400 fr.

ESQUARTE (Paul). Florissait au XVIe siècle. Elève du Titien. Renommé même de son vivant. — Portrait.

ESTEBAN (Jean), né à Madrid XVIIe siècle. Entra dans les Ordres. Distingué par ses peintures historiques et ses paysages.

ESTEBAN (Ignace), né à Badajoz 1724-1790. Peintre et sculpteur. — Genre, perspective.

ESTEBAN (Rodrigues). Vivait en 1790. — Histoire.

EZQUERRA (Jérôme-Antoine). Vivait au XVIIIe siècle. Elève de Palomino. Son exécution est facile, sa manière agréable. — Genre, paysage.

FACTOR (Nicolas), né à Valence 1520-1583. De l'ordre des Franciscains. Pie VI le fit canoniser 1786. Remarquable surtout pour la qualité et le fini de son dessin.— Histoire.

FALCO (Félix), né à Valence 1515. Elève d'Espinosa. — Genre.

FEMELIA (Gabriel), né à Majorque XVIIIe siècle. Bon paysagiste.

FERNANDEZ (Dominique). Vivait en 1551. — Histoire.

FERNANDEZ (Louis), né à Madrid 1745-1767). Elève de Velasquez. Mort à 22 ans. Promettait de devenir un grand peintre. — Genre.
Vente Aguado 1843 : Madone, 1,013 fr.

FERNANDEZ DE CASTRO (Antoine), né à Cordoue XVIIIe siècle. Cordoue possède dans ses églises plusieurs tableaux de ce peintre.— Histoire.

FERNANDEZ DE LAREDO (Jean), né à Madrid 1632-1692. Peintre de Charles II. Excellait à peindre les fresques.--Hist.

FERRANDO (Le Père Christophe), né à Amova 1620. Recteur de la Chartreuse de Cazalla. Bon dessin, style élevé ; bonne facture, surtout dans ses paysages.

FERRER (Joseph), né à Aloria, vivait en 1780. Coloris d'une grande fraîcheur, vrai sentiment de la nature.— Fleurs.

FONSECA (Antoine-Manuel). Membre correspondant de France ; chevalier du Christ ; professeur de l'Académie de Lisbonne. — Histoire, portrait.

FORTIA (Joseph), originaire d'Aragon. Florissait en 1750. Elève de Larranga.— Fleurs, gravure.

FORTUNY (Mariano-José-Maria-Bernardo), peintre et aquafortiste. Né à Reuss (Catalogne) 1838-1874. Suivit, grâce à une petite pension de 160 réaux, les cours de l'Académia de Bellas-Artes. Etudia d'abord la manière d'Overbeck où excellait son maître Claudio Lorenzale.
Mais le hasard qui fit tomber sous ses yeux quelques lithographies de Gavarni lui révéla son vrai tempérament. Prix de Pensionado en Roma,1857. Suivit l'expédition du Maroc. De là son goût pour les sujets arabes : il admirait la Smalah d'Horace Vernet. Après plusieurs voyages à Paris, à Florence, à Naples, à Madrid, à Séville, à Grenade, en Angleterre même où il ne fit que passer, se fixa à Portici, au bord de la mer ; puis revint à Rome où il mourut subitement à l'âge de trente-six ans.
La réputation de Fortuny date de 1866, à Paris, où il connut M. Goupil et les plus célèbres artistes : Meissonier, Henri Regnault, Gérôme, Théophile Gautier, en même temps que les plus intelligents amateurs, MM. Stewart et de Goyena. Gautier a dit de lui : « Il égale Goya et s'approche de Rembrandt. »
Fortuny fut, en effet, un peintre de premier ordre, l'un des plus étonnants pour l'ordonnance magistrale, la science du dessin, la magnificence du coloris. Chez lui la hardiesse et l'éclat ne coûtent rien à l'harmonie.—Genre, histoire, aquarelle.
Vente 1881: Intérieur Mauresque, 4,800.
Vente Wilson 1881 : Cour de maison à Tanger, 5,100 fr.

FRANCIONNE (Pierre), vivait en Italie 1520. Peintre estimé.— Histoire.

FRANCISQUITO, né à Valladolid 1681-1705. Elève et imitateur de Luca Giordano. Bon coloriste, composition facile. — Hist., paysage.
Vente Aguado 1843 : Paysage, animaux, 155 fr.

FRANQUET (Joseph), né à Cornudella, vivait en 1675. Elève de Jean Juncunsa.— Histoire.

FRONCECA (Antonio da), florissait en 1830. Professeur de peinture à l'Académie de Lisbonne.— Histoire, portrait.

G

GALLARDO (Mathieu), vivait à Madrid 1657. Conception sévère, touche ferme et soutenue, bon coloris.— Histoire, madones.

GALLEGOS (Ferdinand), né à Salamanque 1461-1550. Disciple d'Albert Durer. Dessin correct, composition heureuse. Imitateur de Van Eyck et de Memling, peintres flamands.— Histoire, portrait.

GALVAN (Don Jean), né à Lucène d'Aragon 1598-1658. Alla en Italie étudier les grands maîtres, mais n'acquit qu'une réputation moyenne.— Histoire.

GARCIA (Don Barnabé), né à Madrid 1679-1731. Elève de Jean Delgado.— Hist.

GARCIA (Michel), chapoine de Grenade. Elève et imitateur d'Alonzo Cano.—Hist.

GARCIA DE MIRANDA (Jean), né à Madrid 1677-1747. Elève de J. Delgado. Peintre de Philippe V. Bon coloris, agencement habile.—Histoire.

GARCIA DE MIRANDA (Nicolas), frère du précédent, né à Madrid. Florissait en 1700. Imagination féconde et originale. Style et procédés de bon aloi.—Histoire.

GARCIA-HIDALGO (DON Joseph), né à Murcie 1656-1710. Elève de Brandi à Rome. Peintre de Philippe V. Qualités solides de composition et de couleur.—Histoire.

GARCIA (DON Antoine) REISIOSO, né à Cabra 1623-1677. Elève de S. Martinez. Imitation sincère de la nature.—Histoire, architecture.

GARCIA-MARTINEZ (D. Juan), né à Calatayud, province de Zaragoza. Elève de Réal, et de l'Académie de St-Fernando. Méd. 2e classe 1871. Exposition nationale. — Histoire, genre.

GARZON (Jean), né à Séville. Vivait en 1728. Elève et imitateur de Murillo, collabora avec Ménéses Osorio.—Histoire.

Vente Aguado 1843: Trois Enfants, 152 fr.

GASULL (Augustin), né à Valence XVIIe siècle. Elève de Carle Maratti à Rome. Bon coloriste, recherche sincère de la forme.— Histoire.

GAUDIN (Louis-Pascal), né à Villaanca 1556-1621. Chartreux; travailla à la Basilique de Saint-Pierre, sous Grégoire XV. Belles compositions, figures expressives, dessin correct.—Histoire.

GERMAN Y LLORENTE (Bernard), né à Séville 1685-1757. Elève de C. Lopez, Membre de l'Académie de St-Ferdinand. Une certaine grâce dans la correction, mais coloris sans éclat.—Portraits, histoire.

GIACHINETTI-GONZALÈS (Jean), né à Madrid 1630-1695. Etudia les grands maîtres en Italie et surtout Titien.—Port.

GIL-MONTEJANO (D. Antonio), né à Murcie. Disciple de l'Ecole supérieure de peinture.—Genre.

GILARTE (Mathieu), né à Valence 1648-1700. Collabora avec Jean de Tolède. Touche spirituelle, élégante, grand aspect de vérité.—Histoire.

GINER (François), né à Valence. Flor. au XVIIe siècle.—Histoire.

GISBERT (Antonio), né à Alcoy. Elève de l'Académie de Madrid. Méd. 3e classe 1863 Paris. ✠ 1870.—Hist., portrait.

GODOY DE CARBAJAL (Mathieu). Un des fondateurs de l'Académie de Séville. Fut nommé Directeur 1660.—Histoire.

GOMEZ (Jean), né à Madrid XVIe siècle. Peintre de la Cour de Philippe II en 1593. Style noble, coloris harmonieux. — Hist., sujets religieux.

GOMEZ DE VALENCIA (Philippe), né à Grenade 1634-1694. Elève de Cieza. Imitateur d'Alonzo Cano. Ses chefs-d'œuvre sont chez les Carmes de Grenade. Belles compositions, figures expressives et suaves. —Histoire.

GOMEZ DE VALENCIA (François), né à Grenade, fils et élève du précédent. Exécution facile, bonne localité de tons. — Histoire.

GOMEZ (Sébastien), dit LE MULATRE DE MURILLO au service duquel il fut d'abord attaché. Florissait en 1640. Coloris savant et vigoureux, fraîcheur des carnations, intelligence du clair-obscur.— Hist., portrait, sujets religieux.

Vente Aguado 1843 : Madone, 120 fr.

GOMEZ (Vincent-Salvator), né à Valence. Vivait au XVIIe siècle. Elève de J. Espinosa. Directeur de l'Académie de Valence. Bonne couleur, facture savante. — Histoire, paysage, animaux.

GOMEZ (Hyacinthe), né à Saint-Ildephonse 1746-1812. Elève de Bayen. — Histoire, portrait.

GOMEZ (Jean), né à Madrid XVIe siècle. Peintre de la Cour de Philippe II en 1593. Style noble, coloris harmonieux. Ses

œuvres principales sont à l'Escurial. — Histoire.

GONZALES (Juan-Antonio), né à Chiclana. Elève de I. Pils. Médaille 1876 à Paris.—Paysage.

GONZALES (Barthélemy), né à Valladolid 1564-1627. Elève de P. Caxes, peintre de Philippe III 1617. Couleur solide, dessin ferme. Portraits très-estimés. — Hist., portrait.

GONZALES (Ruiz-Antoine), vivait en 1780. Elève de Michel Houasse. Vint à Paris et séjourna quelques années à Rome. Directeur de l'Académie royale de Saint-Fernand 1752. — Histoire.

GOYA-Y-LUCIENTES (Francesco), né à Fuente de Todos (Aragon) 1746-1828. Etudia en Italie, à Rome surtout. Peintre de Charles IV. Œuvres nombreuses au musée de Madrid et dans l'église Sainte-Florida. Talent plein de verve et d'originalité, couleur vigoureuse, effets piquants et inattendus. Goya participe de Reynolds, de Hogarth et de Rembrandt. — Portrait, genre, histoire, caricatures politiques, capriccios.

Vente 1864 : Portrait de Femme, 1,900 francs

GRÉCO (Le). Voir THÉOTOCOPULI.

GUEVARA (Don Juan-Mino DE), né à Madrid 1632-1698. Elève et imitateur d'Alonzo Cano, de Rubens et de Van Dyck. —Portrait.

GUILLEN (Moïse), né à Valence. Vivait au XVIIe siècle. Peinture assez corsée.— Histoire.

GUILLEN (Pierre), né à Séville. Vivait en 1790. Elève de Sauveur des Illanes. Assez de style et de couleur. — Histoire.

GUILLO (Vincent), né à Alcala. Vivait en 1690. — Histoire.

GUIRRO (François), né à Barcelone 1630-1700. Un des peintres de l'Ecole qui mérite le mieux d'être apprécié.—Hist.

GUITARD (Pierre), né en Catalogne. Vivait en 1576. On peut voir à Reuss plusieurs tableaux de ce maître. — Histoire.

GUMIEL (Pierre). Vivait en 1495. Suivit la manière flamande. -- Histoire.

GUTIERREZ (Jean-Simon), né à Séville. Florissait au XVIIe siècle. Elève et imitateur de Murillo. Membre de l'Académie de sa ville natale. — Histoire.

GUZMAN (Jean), né à Puenta 1611-1680. Adopta la manière de l'Ecole italienne. Exécution facile ; assez de finesse dans le dessin et la couleur. — Histoire.

GUZMAN (Pierre DE). Florissait en 1600. Elève de P. Caxes. Peintre de Philippe III. — Histoire.

H - I - J - K

HARO (Jean DE). Vivait au XVIIe siècle. Compétiteur de Pantoja de la Cruz et de Louis Carbajol, excellent coloriste, dessinateur correct. — Histoire.

HELLE (Isaac DE). Vivait en 1560. Travailla à Lisbonne pour le Palais-de-Justice. — Histoire.

HERNANDEZ (Alexis). Florissait à Cordoue vers 1520. Très-estimé pour la netteté de son exécution.—Histoire.

HERRERA (Alphonse DE), né à Séville vers 1579. Bon coloriste et excellent dessinateur. — Histoire.

HERRERA (François DE) le Vieux, né à Séville 1576-1656. Elève de Louis Fernandez. Brosse large et rude, coloris puissant, figures mouvementées et expressives. Science de l'anatomie et du clair-obscur. Herrera fut le premier maître de Velasquez. — Histoire.

Vente Aguado 1843 : Mariage mystique de sainte Catherine, 300 fr.

HERRERA (François DE), dit LE JEUNE, né à Séville 1622-1685. Elève et fils du précédent. Peintre de Philippe IV. Qualités de son père, qu'il surpassa même quelquefois. Séville, l'Escurial, Madrid, possèdent nombre de ses œuvres. — Histoire.

Vente Aguado 1843 : Saint Laurent, 145 fr.

HERRERA (Sébastien-Bernuero). Peintre, sculpteur et architecte, né à Madrid 1619-1671. Elève et imitateur d'Alonzo Cano. Peintre de la Cour et conservateur de l'Escurial. Dessin correct, coloris vénitien. Rappelle le Guide, le Tintoret et Véronèse. — Histoire.

HERRERA (Pierre DE). Florissait en 1650.—Intérieurs.

HUERTA (Gaspard DE LA), né à Altobuey 1645-1714. Elève d'un nommé Jésualdi-Sanchez, peintre piétiste, génie mystique. Sujets dévotieux.

HUERA (Dona Maria DE), née à Madrid 1733. Les œuvres de ce peintre sont pleines de goût. — Histoire, portrait.

ICIAR (Jean DE), né à Durango 1550. S'acquit une assez grande réputation dans la peinture d'ornements.

IGNACIE (François).Vivait au xvii⁰ siècl. Elève et imitateur de F. Camilo. — Hist.

INGLES, né à Valence 1718-1786. Elève de Richarte. Membre de l'Académie. Coloris plein de ressources, dessin élégant et fin ; très-estimé pour ses portraits.—Hist., portrait.

INGLES (Maître George), d'origine anglaise, se fixa à Grenade vers 1455.—Hist., portrait.

IRALA-YUSO (frère Mathieu-Antoine), né à Madrid 1686-1753. Appartient à l'ordre des Franciscains. — Histoire.

IRIARTE (Ignace), né à Azcoitia 1620-1685. Elève d'Herrera le Vieux. Un des fondateurs de l'Ecole de Séville. Style grandiose ; ses arbres sont bien feuillés, ses ciels transparents, ses eaux limpides, sa perspective aérienne parfaite ; mais ses figures sont mal dessinées. — Paysage, fleurs, fruits.

JACQUES (Maître), vivait au xv⁰ siècle. D'origine italienne. Se fixa en Portugal, sous Jacques I⁰ʳ.— Histoire.

JAUREGU-Y-AQUILAR (Don Juan), né dans la Biscaye, mort en 1650. Peintre et poète. Etudia en Italie ; ses toiles sont dans le goût Florentin.—Portr.
Vente Aguado 1843 : Portrait d'Homme, 200 francs.

JEPES (Thomas de), né à Valence. Vivait en 1670. Facture intéressante, de jolis tons dans ses imitations de la nature.— Fleurs, fruits.

JOANÈS (Vincent) dit JUAN DE JOANÈS, né à Fuente-de-la-Higuera 1523-1579. Etudia les grands maîtres, surtout Raphaël. Chef de l'école de Valence. S'inspira pour le coloris de l'Ecole Romaine. Exécution peu hardie ; ses figures sont généralement soignées et ont du caractère. Il drapait savamment.—Sujets religieux, portrait.
Vente 1832 : Jésus remettant les clefs à saint Pierre, 5,400 fr.
Vente Aguado 1843 : Conception, 260 f.

JOANÈS (Jean-Vincent), fils du précédent. Vivait en 1605.— Histoire religieuse.
Vente Aguado 1843 : Un Ange faisant de la Musique, 295 fr.

JORDAN (Esteban), né à Valladolid. On pense qu'il étudia en Italie. Aussi habile sculpteur que peintre. Flor. vers 1587.—Hist.

JOSEPH (Francisco), vivait en 1843.— Paysage.

JUAREZ (Manuel), vivait à Valladolid vers 1661.—Genre.

JUNCOSA (Frère Joachin), né à Cornudela 1631-1708. Bonnes localités, exécution large, dessin correct.—Histoire, port.

KEIL (A. C.). Elève de l'Académie royale de Lisbonne. Méd. à Lisbonne.— Paysage, genre.

L

LABANA (DON Thomas).Vivait à Madrid 1830.—Histoire, genre.

LABRADOR (Jean), né dans l'Estramadure. Vivait en 1596. Elève de Moralès. Touche vraie et transparente, exécution d'un précieux fini. — Intérieur, nature morte, fleurs, fruits.

LACOMA (François), né à Barcelone 1780. Elève de Malet et de Van Spaendonck.—Fleurs, fruits, genre.
Vente 1867 : Corbeille de fleurs, 125 fr.

LANCHARES (Antoine), né à Madrid 1586-1658. Elève de Cazes. Peintre estimé. —Histoire.

LANDA (Jean DE), florissait à Pampelune 1599.—Histoire.

LARRAGA (Apollinaire). Vivait à Valence 1728. Localités bien tenues, goût sûr, clair-obscur bien compris.— Genre, animaux.

LADESMA (Joseph DE), né à Burgos 1630-1670. Elève de Careno. Couleur fine et agréable.—Histoire.

LASSERVA (Prosper). Méd. d'argent à Lisbonne. E. U. 1878 à Paris. — Fleurs, fruits.

LEGOTE (Paul), né à Séville, vivait à Cadix 1660. A trouvé de bonne heure les secrets qui font les maîtres. Unité, ampleur, solidité.—Histoire.
Vente 1859 à Madrid : Sainte-Famille, 720 fr.

LÉON (André DE), vivait à Séville au xvi⁰ siècle.

LÉON (Christophe DE), vivait en 1720 à Séville. Elève de Valdès. Bon ensemble, ordonnance parfaite.—Histoire.

LÉON (Philippe DE), frère du précédent. Florissait à Séville 1725. Imita Murillo qui ne l'eût pas désavoué.—Histoire.

LÉON LEAL (Simon DE), né à Madrid 1610-1687. Elève de P. de Las Cuevas. Imitateur de Van Dyck.—Histoire.

LÉONARDO (Augustin), né à Valence 1586-1640. Frère de l'Ordre de la Merci. Etudia particulièrement la perspective ; dessin un peu faible, mais grande exactitude dans ses portraits.—Histoire, portrait, décorations de monastères.

LÉONARDO (Joseph), né à Madrid 1616-1656. Elève de Pierre de Las Cuevas.

Peintre du roi; touche corsée, coloris sain et plein de fraîcheur.—Histoire, portrait, paysage.

LEYTO (André), né à Madrid 1680. Bon coloriste, insuffisant comme dessinateur. —Genre, intérieurs.
Vente 1848 : Les Disciples Emaüs, 380 fr.

LEYVA (Jacques), né à Haro-de-la-Rioja 1580-1637. Entra dans l'ordre des Chartreux. — Histoire, portrait.

LIANO (Philippe), né à Madrid 1575-1625 dit LE PETIT TITIEN. Elève d'Alonzo. —Portrait, miniature.
Vente Aguado 1843 : Jésus au Jardin des Oliviers, 50 fr.

LLNOS-DE-VALDES (Don Sébastien). Vivait en 1665. Elève d'Herrera le Vieux. Coloris vrai, dessin précis, style en général un peu lourd. — Histoire, genre.

LOPEZ (François). Vivait à Madrid en 1600. Elève de Carducho. Peintre de Philippe III. Fraîcheur de coloris, localité excellente. — Histoire.

LOPEZ (Jacques). Vivait en 1490. Elève d'Antoine del Rincon. — Genre, gothique.

LOPEZ (Joseph). Vivait au XVIIe siècle. Elève et imitateur de Murillo. — Madones, histoire.

LOPEZ (Don Vincent), né à Valence. Florissait en 1843. Directeur de l'Académie de Saint-Fernand. E. U. 1878 à Paris. —Histoire, portrait.

LOPEZ-CABALLERO (André). Vivait au XVIIe siècle à Madrid. — Portr., hist.

LORENT (Don Félix), né à Valence 1712-1787. Elève de Munoz. Peignit dans tous les genres.
Vente Aguado 1843 : La Vierge, 800 fr.

LOUREIRO (François Sonsa) 1764-1844. Directeur de l'Académie de peinture de Lisbonne. — Histoire, genre, paysage.

LOURTE (Alexandre). Vivait en 1622. Elève de Greco. Facture qui rappelle l'Ecole Vénitienne. — Chasse, animaux.

LUCENA (Don Jacques). Vivait à Madrid 1645. Elève et imitateur de Velasquez. Têtes bien peintes et avec une extrême exactitude. — Portrait.

LUPI (A.-M.), né en Portugal. Ancien professeur de l'Académie de Lisbonne. Médaille 1re cl. 1865 à Porto. Méd. 3e cl. 1878 à Paris.— Hist., portr., genre.

M

MADRAZO (Frederico DE), né à Madrid. Médaille 1838, 2e cl. 1839, 1re cl. 1845. Chevalier de la Légion d'honneur. Méd. 1re cl. 1855. Officier 1860. Commandeur 1878 à Paris. Couleur chatoyante. Dessin correct. — Hist., genre, portr.
Vente Anastasie Toreado, 6,000 fr.

MADRAZO (Raimundo DE), né à Rome de parents espagnols. Méd. 1re cl. 1878 ✣ à Paris.— Genre.

MARINAS (Enrique DE LAS), né à Cadix 1610-1680. Etudia en Italie. Couleur vraie, touche fine. A rendu avec beaucoup de vérité le mouvement des vagues, la transparence des eaux. — Marine.

MARTINEZ (Joseph), le Jeune, né à Saragosse. Etudia en Italie. Peintre de Philippe IV, peu de réputation cependant. — Histoire.
Vente Aguado 1843 : Buste d'un Philosophe, 101 fr.

MARTINEZ (Sébastien), né à Jaen 1602-1667. Peintre de Philippe IV 1660. Un des meilleurs peintres de l'Ecole de Séville. Œuvres remarquables à Cordoue et dans sa ville natale, etc.—Histoire, paysage, sujets religieux.

MARTINEZ (Thomas), vivait à Séville 1734. Elève de J. Guttierez, imitateur de Murillo.—Histoire.

MARTINEZ DEL BARRANCO (Bernard), né au village de Guesta 1738-1791. Etudia en Italie les ouvrages des grands maîtres et surtout du Corrège.—Histoire, genre, portrait.

MATÉOS (Jean), vivait à Séville 1660. Compte au nombre des fondateurs de l'Académie de Séville.—Histoire.

MAYNO (Jean-Baptiste) LE PÈRE, 1569-1649. Vivait à Tolède. Entra dans les Ordres. Exécution gracieuse, bel agencement.—Histoire, portrait.

MAZO-MARTINEZ (Jean-Baptiste DEL), né à Madrid 1630-1687. Elève et gendre de Velasquez. On lui doit de belles copies d'après son maître. Facture large et facile; ses paysages sont surtout touchés grassement.—Paysage, portr., aquarelle.
Vente Aguado 1843 : Le Marchand de Fruits, 660 fr.

MEDINA (Moïse-Casimir), né à Saint-Philippe 1671-1743.—Portrait.

MEDINA-VALBUENA (Pierre DE). Vivait en 1660. Occupa dans l'art contemporain une place élevée.—Histoire.

MÉLINA (D. Enrique), né à Madrid, disciple de José Mendez. Méd. 1er classe à E. U. de Vienne (Autriche).—Intérieurs, genre.

MENENDEZ (Francesco-Antonio), né à Oviedo 1682-1745. Etudia en Italie en 1700.

Fondateur et Directeur de l'Académie de Madrid.— Histoire, portrait, miniature.
Vente Aguado 1843 : Saint Joseph, 87 fr.

MENENDEZ (Michel-Hyacinthe), né à Oviedo 1679-1743. Peintre de Philippe V 1712. S'est inspiré quelquefois de Murillo. Compositions bien équilibrées, pinceau flou ; l'expression de ses figures est d'une grande suavité, son exécution dénote le tempérament d'un maître.— Hist., portr.
Vente à Nantes : Sainte-Famille, œuvre remarquable de ce peintre, 10,000 fr.
Vente 1859 à Madrid : Le Mariage mystique de sainte Catherine, 2,850 fr.

MENESES-OSORIO (François), né à Séville 1630-1705. Elève de Murillo. — Hist.

MERA (Joseph), vivait à Séville 1734. Tons légers et bien fondus mais précieux, dessin maniéré.— Histoire.

MERCADÉ (Benito), né à Barcelone. Méd. 1866 à Paris. E. U. 1867.— Histoire.

MESA (Alonzo de), né à Madrid 1628-1707. Elève d'Alonzo Cano: Coloriste agréable.— Histoire.

MICIER (Pierre), né à Sena. Vivait à Saragosse 1655. Dessinait fort adroitement et ne manque pas de caractère.—Histoire.

MILLAN (Sébastien). Vivait à Séville 1730. Elève d'Escobar. Exécution facile, pinceau large, parfois trop chargé de demi-teintes. — Histoire.

MINANA (Joseph), né à Valence 1671-1730. Entra dans les ordres.— Histoire.

MINGOT (Théodose), né en Catalogne 1551-1590. Etudia en Italie les meilleurs maîtres, en a retenu un certain tout qui le rapproche de la grande Ecole. Œuvres solides et bien assises. — Histoire, portr.

MOHEDANO (Antoine), né à Antequera 1561-1625. Elève de Cespédès. Dessin assez pur, composition harmonieuse. — — Hist., fleurs, fruits.

MOLINA (Manuel DE) 1614-1676. Etudia les peintres Italiens et entra dans les ordres. Apprécié surtout comme portraitiste. — Sujets religieux.

MONTALVO (Don Barthélemy), né à San Garcia. Elève de Zacharie Velasquez. —Nature morte.

MONTEIRO (André). Florissait en 1843. Professeur à l'Académie de Lisbonne. — Paysage.

MONTERO DE ROXAS (Jean), né à Madrid 1613-1688. Elève de Las Cuevas. Etudia d'après le Caravage. — Histoire.
Vente Aguado 1843 : L'Ivresse de Noé, 250 fr.

MONTEIL (Joseph). Vivait à Madrid au XVII^e siècle. Portraits exécutés avec beaucoup d'intelligence et d'effet. — Portrait.

MORAES (Christophe DE), d'origine portugaise. Florissait à Madrid 1550.— Portr.

MORALES (Louis DE), dit EL DIVINO. Né à Bajadoz 1509-1566. Etudia à Valladolid et à Tolède; pensionnaire du roi Philippe II. Composition sévère, dessin soigné, mais contours un peu rudes. Excella dans l'expression de la douleur. — Sujets religieux, histoire.
Elève : J. Labrador.
Vente Soult 1852 : La Voie des Douleurs, 24,000 fr.

MORAN (Jacques). Vivait à Madrid 1640. Anatomie savante, coloris brillant, belle exécution.— Genre, paysage.

MORENO-Y-CARBONERO (Don José), né à Malaga. Disciple de Bernardo-Fernandez. 2^e Méd. à l'exposition de Malaga 1873. Genre.

MORENO (Joseph), né à Burgos 1642-1664. Elève de F. de Solis. — Histoire.

MOYA (Pierre DE), né à Grenade 1610-1666. Elève de Jean del Castillo et imitateur de Van Dyck, Peintre observateur et réaliste. — Histoire, portrait.
Vente Aguado 1843 : Sainte-Famille, 670 fr.

MUNOZ (Jérôme don). Vivait en 1625. —.Portrait.

MUNOZ (Evariste), né à Valence 1671-1737. Elève de Conchillos. Exécution facile, mais dessin peu correct. — Histoire.

MUNOZ (Sébastien), né à Naval-Cornero 1654-1690. Elève de Coëllo. Voyagea en Italie où il devint élève de Carle Maratti. Coloris visant à l'effet.—Hist., portrait.

MURES (Alphonse). Vivait à Bajadoz vers 1760. Compositions mouvementées. Dessin peu correct. — Histoire.

MURILLO (Bartolomé Esteban), né à Pilas, près Séville 1616-1682. Elève de son oncle Jean del Castillo. Etudia à Madrid les œuvres de Rubens, Paul Véronèse, Van Dyck et le Titien; l'imitation de ces maîtres et surtout les conseils de Velasquez, l'influence de Ribera, en firent un grand maître et un grand coloriste. Il avait également étudié l'antique. Son style suave et religieux, ses carnations pleines de fraîcheur, son coloris inimitable, sa touche fière et hardie, excitèrent l'admiration générale.
Les principaux ouvrages de Murillo sont à Séville, mais toutes les villes de l'Espagne et la plupart des Musées de l'Europe renferment de ses tableaux. Son tableau de saint Thomas distribuant son bien aux pauvres est considéré comme son chef-

d'œuvre. Il fonda en 1660 l'Académie de Séville. — Histoire, portrait.
Elèves et imitateurs : F. Méneses, S. Gomez, N. de Villavicencio, Tobar, Numez, F. Menendes, etc.
Vente Aguado 1843 : La Mort de sainte Claire, 19,000 fr.
Vente Soult 1852 : Conception de la Vierge, 615,000 fr. (Acquis pour le Musée du Louvre).
Vente Patureau 1847 : Sommeil de Jésus, 41,000 fr.
Vente 1879 : Sainte Madeleine en prière, 26,000 fr.
MURILLO (Gaspard), fils du précédent. Vivait en 1700. Chercha à imiter son père, mais ne parvint même pas à une médiocrité supportable.—Histoire.

N - O

NAVA (Louis DE). Vivait en 1750. Membre de l'Académie de Séville. — Histoire.
NAVARRETE (Jean-Fernandez), dit LE MUET (El Mudo), né à Logrono 1526-1579. Visita l'Italie, séjourna à Venise où il fut l'élève et l'imitateur du Titien. Peintre de Philippe II; s'est consacré presque exclusivement à la décoration de l'Escurial, joint la grâce du Corrège à l'énergie du Titien. — Histoire, portrait.
Vente Aguado 1843 : Portement de Croix, 3,580 fr.
Vente Soult 1852 : Abraham offrant l'Hospitalité aux Anges, 25,000 fr.
Vente Aguado 1843 : L'Age Gardien, 660 fr.
NAVARRO (Don Augustin), né à Murcie 1754-1787. Elève de Gonzales Velasquez. Bon coloris, perspective parfaite. — Hist., genre.
NAVARRO (Jean-Simon). Vivait à Madrid 1654. Dessin insuffisant, quelques ressources de coloriste. — Histoire, fleurs, fruits.
NEAPOLI (François). Vivait à Madrid 1506. On pense qu'il fut élève de Léonard de Vinci. — Histoire.
NUNEZ (Jean). Vivait à Séville 1507. Elève de Jean Sanchez de Castro, un des bons peintres de l'Espagne. Exécution quelquefois sèche, excepté dans les draperies qui sont bien traitées.— Histoire.
NUNEZ (Pierre), né à Madrid 1614-1654. Elève de Jean Soto. Visita l'Italie et peignit dans le genre flamand. — Hist., portraits royaux.

NUMEZ DE SEPULVEDA (Mathieu), peintre de Philippe IV 1640. Exécution large et facile, coloris un peu faible. — Fresques, histoire.
NUMEZ DE VILLAVICENCIO (Don Pierre), né à Séville 1635-1700. Elève de Murillo et imitateur du Guerchin. Visita Naples et prit des conseils du Calabrèse. Fondateur avec Murillo de l'Académie de Séville. Touche ferme, coloris vigoureux. Dessin correct ; très-habile à peindre les enfants..— Histoire, portrait.
NUNO (Gonsalvez), vivait au XVe siècle. Peintre d'Alphonse IV. Suivit la manière italienne. — Histoire.
OBREGON (Pierre), né à Madrid 1597. 1659. Elève et imitateur de V. Carducho —Histoire.
OBREGON (Don Marc), fils et élève du précédent. Vivait à Madrid 1715. Bon graveur.—Genre, hist.
Vente Aguado 1843 : Un Apôtre, 205 fr.
OLIVÈS (P.), vivait à Tarragone 1557. —Histoire.
ONATE (Michel), né à Séville 1535-1606. Elève d'Antoine Moro.— Portrait.
OROZCO (Eugène), vivait à Madrid au XVIIe siècle. Clair-obscur éclatant.— Hist.
ORRENTE (Pierre), né à Monte-Alègre 1558-1644. Peignit dans la manière du Bassan. Style original; fine interprétation de la nature.— Hist., animaux.

P

PÁCHECO (François), né à Séville 1571-1654. Elève de Fernandez le Vieux, fondateur d'une école à Séville. Publia un traité sur son art, fort estimé de son temps. Exécution trop timorée, tonalités molles.— Histoire, fresque, portrait.
PALACIOS (François), né à Madrid 1640-1676. Elève de Velasquez, œuvres estimables, supériorité dans le portrait.—Hist., portr.
PALANCAS (frères), vivaient en 1645. Elèves et imitateurs de Zurbaran.—Hist.
Vente Aguado 1843 : Ecce Homo, 200 fr.
PALMAROLI (Vincente). Méd. 2e classe 1867. E. U. 1878 à Paris.—Histoire.
PALO (Bernard), vivait au XVIIe siècle, à Saragosse.—Fleurs, fruits.
PALO (Jacques) LE VIEUX, né à Burgos 1560-1600. Elève de P. Caxes. Bon coloris. —Histoire, portrait.

PALO (Jacques) LE JEUNE, né à Burgos 1620-1655. Elève de A Lancharis.—Hist.

PALOMINO DE VALASCO (Don Antonio), né à Bajalance 1653-1726. Elève de Jean Alfaro à Madrid. Peintre du roi 1690. Œuvres à Cordoue, à Grenade et à l'Escurial. Coloris harmonieux, dessin correct, science parfaite de la perspective aérienne et de l'anatomie.—Histoire.
Vente Aguado: L'Enfant Jésus, etc.,100 f.

PALOMINO DE VELASCO (Dona Francisca), sœur du pécédent, vivait à Cordoue au XVIIe siècle, a laissé des œuvres estimées. —Histoire.

PANCORBO (François), vivait au XVIIIe siècle. Elève de Valais et de S. Martinez. —Histoire.

PARADÈS (Jean DE), vivait à Madrid 1730. Elève de Menendès. Coloris sage et sobre perspective bien entendue.—Hist., portrait.

PAREJA (Jean DE), né à Séville 1606-1670. Esclave au service de Velasquez qui en fit son élève. Bon imitateur de son maitre. Dut sa liberté à son talent et à l'intervention royale.—Portrait, genre.

PARET D'ALCAZAR, né à Madrid 1747-1799. Elèves de Gonzales-Vélasquez, le faire de ce maître se rapproche de la manière de Joseph Vernet. Effets pleins de charme.— Marine, vues de villes.

PASSANTE (Jean), vivait au XVIIe siècle. Elève de Ribera.—Histoire.

PEDROZO (Joao), professeur à l'Académie de Lisbonne. Méd. 2e classe 1865 à Porto.—Histoire.

PELEGRET (Thomas), né à Tolède XVIIe siècle. Bon dessinateur, peignit beaucoup de grisailles.—Bas-reliefs.

PENA (Jean-Baptiste), vivait en 1770. Elève de Houasse, peintre français. Directeur de l'Académie de Séville.— Histoire.

PENELOSA (Jean DE), né à Banza 1584-1636. Elève et imitateur de Cespedès, dessin sérieux, coloris assez solide.—Histoire, portrait.

PEREDA (Antoine DE), né à Valladolid 1599-1669. Elève de Las Cuevas. Coloris vigoureux, dessin soigné; s'inspira toujours directement de la nature.—Histoire, port., paysage, nature morte.

PEREIRA (L. M.). Membre de l'Académie royale des Beaux-Arts. Méd. à Lisbonne. E. U. à Paris.—Portrait.

PEREZ-RUBIO (D. Antonio), né à Navalcarnero province de Madrid. Elève de l'Académie de Saint-Fernand, et de C. Ribéra. Médaille en Espagne 1862-1871.— Genre.

PEREZ (Barthélemy), né à Madrid 1634-1693. Elève et imitateur d'Arellano, qu'il surpassa pour le dessin. -- Fleurs, fruits, histoire.

PEREZ (Joachim), né à Alcoy. Vivait en 1778. Imitateur de Ribalta.— Histoire,

PEREZ DE PINEDAS (François) LE VIEUX, né à Séville. Florissait en 1670. Elève et imitateur de Murillo.— Hist.

PEREZ (André), né à Séville 1660-1727. Fils et élève du précédent. Très-estimé, surtout pour ses tableaux de fleurs.—Hist., fleurs, fruits.

FERREDA (Diegue), né en Portugal 1570-1640. Peintre d'incendies et d'enfers Ses paysages sont bien traités, ses petites figures sont faites dans le genre de D. Téniers.—Marine, paysage, fleurs.

PHILIPPE II, roi d'Espagne 1527-1598. Protecteur des Beaux-Aart en Espagne. Peignit avec quelque talent, l'architecture et l'histoire.

PHILIPPE III, roi d'Espagne, fils du précédent 1578-1621. Protégea les Arts en Espagne.—Histoire.

PHILIPPE IV, roi d'Espagne, peintre et poète, Né à Madrid 1604-1665. C'est sous son règne que florissait Vélasquez. Protecteur des Arts. Beau coloris, pinceau vraiment artistique.—Histoire.

PHILIPPE V, roi d'Espagne, né à Madrid 1683-1746. Restaurateur des Arts en Espagne. Fit lui-même quelques bons tableaux.—Histoire.

PIZARRO (Antonio), vivait en 1620 à Tolède. Elève de Gréco.— Histoire.

PLANÈS (Louis-Antoine), né à Valence 1765-1799. Elève de Bayen. L'excès de travail le fit mourir jeune. Il fut directeur de Saint-Charles.— Hist., portr.

PLANO (François), vivait au XVIIe siècle à Saragosse. Assez de renom.— Histoire.

PLASENCIA (Casto), né à Canizar. Méd. 3e cl. 1878 à Paris.— Genre, hist.

PONSZ (Moïse), né à Valls. Vivait au XVIIIe siècle. Elève de Juncunsa. Ordonné prêtre, il se retira dans la Charteuse de Scala Dei où il peignit une partie de ses tableaux.— Histoire.

PONZ (Antonio) 1725-1792. Elève d'Antonio Richarte. Etudia en Italie surtout Raphaël et Le Guide.—Histoire.

PORTO (A.), né à Porto. Elève de Cabanel et de Grozellier. E. U. 1878 Paris.— genre.

POSADAS (Michel), né en Aragon 1711-1753. Se fit Dominicain.— Histoire.

POZO (Pierre), né à Lucéna. Vivait à Séville au xviiie siècle. Elève de L. Cancino. Son fils également peintre, travailla en Amérique.—Histoire.
PRADILLA (Francisco), né à Saragosse. Méd. d'honneur 1878 Paris. ✱.—Histoire.
PREZIADO (François), né à Séville 1713-1789. Directeur de l'Académie de St-Fernand.—Histoire.
PRIM (Abraham), vivait au xvie siècle. Lisbonne possède de très-bons tableaux de ce maître.—Histoire.
PUCHE, vivait à Madrid 1715. Elève de Palomino. Peu de réputation d'ailleurs.—Genre, histoire.

Q - R

QUADRA (Don Nicolas), peintre et architecte. Florissait en 1700. Elève de Coëllo.—Portrait.
QUINTANA, florissait à Boza (près Grenade) au xviie siècle.—Histoire.
QUIROS (Laurent), né à Santos 1717-1789. Imitateur de Murillo.—Histoire.

RAMIREZ (Christ), florissait à Séville 1660. Elève de Roëlas. Bonne couleur, ensemble solide.—Histoire.
RAMIREZ (Joseph), né à Valence 1624-1692. Elève et bon imitateur d'Espinasse.—Histoire.
RAMIREZ (Philippe), vivait vers 1640. Anatomie méticuleuse, coloris remarquable de fraîcheur. — Nature-morte, bambochades.
RAYNA (François DE), vivait à Séville 1650. Elève d'Herrera le VIEUX. Bon clair-obscur, bonne exécution.—Histoire.
RAZIS (Pierre DE), florissait à Grenade au xvie siècle. Assez de couleur, exécution délicate.—Histoire.
REDONDILLO (Isidore DE), florissait à Madrid en 1680.—Portrait, histoire.
RESENDE (F.-J.), né en Portugal. Elève d'Yvon. Professeur à l'Académie de Porto. E. U. 1878 à Paris.—Histoire.
RIBALTA (François), né à Castellon de la Plana 1551-1628. Etudia d'abord à Valence, puis en Italie. Ses œuvres témoignent d'une science approfondie. Mais l'exécution est empâtée et la couleur un peu trop rude.— Hist., portr.
Vente Soult 1852 : La Cène, 2,200 fr.
Vente Aguado 1843 : Conception, 325 fr.

RIBALTA (Jean de), fils du précédent, né à Valence 1597-1638. Couleur brillante et plus légère que celle de François.—Hist.
RIBERA (Joseph) dit L'ESPAGNOLET. Né à Xativa 1588-1656. Elève de Ribalta à Valence. Etudia les grands maîtres en Italie, et fut élève de Michel-Ange de Caravage qu'il admirait par dessus tout. Peintre de Philippe IV, qui le combla d'honneurs.
Les sujets terribles et pleins d'horreur, les tortures, les supplices, étaient ceux auxquels il s'attacha et qu'il rendit avec une effrayante vérité; ses têtes sont violemment expressives. Dessin fougueux, couleur savamment heurtée, effets saisissants, clair-obscur quelquefois outré.
Vente Guillaume II 1850 : Ste-Famille, 17.500 fr.
Vente Aguado 1843 : Descente de Croix, 3,110 fr.
Vente R. de la Salle : Le Baptême du Christ, 5,000 fr.
RIBERA (Louis-Antonio), flor. à Séville 1668.— Histoire.
RIBERA (Carlos - Louis), né à Rome de parents Espagnols. Méd. 2e classe 1845 à Paris.— Hist., portrait.
RICHARTE (Don Antonio), né à Jecla 1690-1764. Elève de S. Vila.— Histoire.
RICO (Martin), né à Madrid. Med. 3e cl. 1878 à Paris, ✱.— Histoire.
RINCON (Antonio del), né à Guadalaxara 1446-1500. Peintre de Ferdinand-le-Catholique et d'Isabelle. Fut un des premiers peintres espagnols qui abandonna le genre gothique pour se rapprocher du style moderne. La plupart des tableaux de ce maître ont été brûlés.— Portrait, histoire, sujets religieux.
RISNENO (Joseph), né à Grenade. Flor. en 1715. Elève d'Alonzo Cano, dont il imita le coloris.— Histoire.
RIVERA (de), vivait en 1855. Directeur de l'Académie de peinture de Madrid.— Histoire.
RIZI (Don Francisco), né à Madrid 1608-1685. Elève de Vincent Carducho. Peintre de la cour de Philippe IV. Œuvres d'un goût parfois contestable.— Histoire.
Vente Aguado 1843 : Saint François d'Assise, 255 fr.
ROCHE (Benedict). Vivait en 1730 à Valence. Imitateur de G. de la Huerta.— Hist.
RODRIGUEZ-BLANEZ (Benoît), né à Grenade 1650-1737. Imitateur d'Alonzo Cano.- Histoire, portrait.
RODRIGUEZ (Simon). Florissait au xvie siècle. Peintre estimé.— Histoire.

RODRIGUEZ DE MIRANDA (Pierre), né à Madrid 1696-1766. Elève de Garcia de Miranda. Un des bons paysagistes de l'école. — Paysage, bambochades.

RODRIGUEZ (Ramon), né à Cadix. Méd. 2e cl. 1867 à Paris.— Histoire, portrait.

ROELAS (Jean DE LAS), dit Le Clerc Roëlas, né à Séville 1550-1620. Etudia en Italie les grands maîtres, s'inspira du Tintoret et du Titien dont il fut l'élève. Ses œuvres sont empreintes d'un cachet de noblesse et de vérité. Ses compositions historiques sont grandioses et bien comprises. L'expression de ses figures idéale.
Elève : François Zurbaran.
Vente Aguado 1843 : Education de la Vierge, 615 fr.
Même vente : Immaculée Conception, 400 fr.
Vente Soult 1852 : La Vierge au Rosaire, 5,800 fr.

ROMULO (François). Florissait à Rome 1630.— Histoire.

ROSALES (Eduardo). Méd. de 1re cl. 1867 à Paris. ✻.— Histoire.

ROSSEL (Don Joseph). Florissait à Valence 1750. Membre de l'Académie de Ste-Barbe.— Histoire.

ROVIRA DE BROCANDEL (Hippolyte), Peintre et graveur. Né à Valence 1693-1765. Elève de E. Munoz. Sa trop grande assiduité au travail le rendit fou. Pendant ses moments lucides il exécuta de fort jolis tableaux, copies remarquables des peintres italiens. — Histoire, portrait.

RUBIO (Antonie), florissait à Tolède 1645. Elève de A. Pizarro.—Histoire.

RUBIOLÈS (Pierre DE), né en Estramadure. Florissait à Rome 1550. Elève de Salviati.—Histoire.

RUBIRA (Don André), vivait à Séville 1750. Elève de D. Martinez et de Viera; tableaux de genre très-appréciés. — Hist., genre.

RUBIRA (Don Joseph), fils d'André, né à Séville 1747-1787. Imitateur de Murillo. —Histoire, miniature.

RUEDA (Gabrielle DE), florissait à Tolède 1640.—Histoire.

RUIZ (Pierre), florissait à Cordoue au xve siècle. Peu connu.—Histoire.

RUIZ - DE - LA - IGLESIA (François-Ignace), vivait à Madrid 1700. Elève de Camilo et de J. Careno.—Histoire.

RUIZ-GIXON (Jean-Charles), vivait à Séville 1677. On pense qu'il prit des conseils de Herrera LE JEUNE.—Histoire.

RUIZ-DE-VALDIVIA (D. Nicolas), né à Almunecar, province de Grenade. Elève de Glaize. Méd. 1864 Paris.—Histoire.

RUIZ-GONZALÈS (Pierre), né à Madrid 1633-1709. Elève de J. Escalante et de Careno. Bonne couleur.—Histoire.

RUVIALE (François), florissait en 1545. Elève de Salviati et de Polydore de Caravage.—Histoire.

S

SALA (D. Emilio), né à Valence. Elève de l'Académie.—Genre.

SALCEDO (Jean DE), florissait à Séville 1594. S'est distingué en peignant surtout des fresques. Son frère Jacques, décora la cathédrale de Séville, lors des funérailles de Philippe II.—Histoire, ornements.

SALMERON (François), né à Cuenca 1608-1632. Elève de P. Orrente. Coloris éclatant; le dessin manque de pureté. —Histoire, genre.

SAN-ANTONIO (Barthelemy DE), né à Cienpazuelos 1708-1782. Etudia à Rome auprès de Masucci. Entra dans les Ordres. —Histoire.

SANCHEZ (Don Mariano RAMON), né à Valence 1740-1832.—Marine, paysage.

SANCHEZ-COTAN (Frère Jean), né à l'Alcazar Saint-Jean 1561-1627. Elève de Blas de Prado. Couleur harmonieuse. Acquit de la réputation pour ses tableaux de fleurs.—Nature morte.

SANCHEZ-DE-CASTRO (Jean), florissait à Séville 1560.—Histoire.

SANCHEZ-SARABIA (Jacques), vivait en 1779. Membre de l'Académie de Saint-Fernand.—Genre, architecture.

SANCHO (Etienne DIT MANETA), vivait en 1775. Elève de Ferrer.— Histoire.

SANTO-DOMINGO (Frère Vincent DE), Florissait à Tolède 1550. Elève de Médina. Fut dit-on le premier Maître de Navarette. Couleur brillante.—Histoire.

SANTOS (Jean), florissait à Cadix 1660. —Genre.

SARABIA (Joseph DE), né à Séville 1608-1669. Elève de Zurbaran. Belle pâte, coloris fleuri et brillant, touche ferme et facile. — Histoire.
Vente Aguado 1843 : Prédication de Jésus, 580 fr.

SAURA (Moïse-Dominique). Florissait à Valence au XVIIe siècle. Conception élégante et bien mouvementée, pinceau expérimenté et consciencieux.— Histoire.

SECANO (Jérôme), né à Saragosse 1638-1710. Tableaux bien construits, couleur d'un bon effet, des détails pleins de délicatesse.— Histoire.

SEGOVIA (Jean de). Florissait à Madrid 1500. Facilité d'exécution, mais d'un genre un peu lâché.— Marine, histoire.

SEGURA (Antoine DE), né à St-Michel-de-la-Cogolla. Travailla à Madrid.—Hist.

SERRA (Michel), né à Tarragone 1658-1733. Etudia à Rome et se fixa à Marseille où il peignit avec beaucoup de vérité les horreurs de la peste 1720. En général, de l'habileté, une conception qui ne manque pas d'ampleur. — Histoire.

SEVILLA ROMERO D'ESCOLANTE (Jean DE), né à Grenade 1627-1695. Elève de Pierre de Moya. Imitateur de Rubens et Van Dyck. — Histoire.
Vente Aguado 1843 : La Vierge des Rois, 300 fr.

SILVA (Henri-Joseph DE). Florissait à Rio-Janeiro. Directeur de l'Académie de cette ville. — Histoire.

SILVA (Marciono DE). Professeur de l'Académie de Lisbonne. Peintre du roi Louis Ier. Directeur de la galerie royale. — Histoire, portrait.

SINIO (Jean-Baptiste), vivait à Valence 1715. Elève de Palomino. Très-apprécié pour ses fresques. — Histoire.

SOTO (Don Laurent), né à Madrid 1634-1688. Elève de Benoît de Agneron, à la manière duquel il s'attacha. — Histoire.

SOTO (Jean DE), né à Madrid 1592-1620. Elève de Carducho. — Histoire.

SOTOMAYOR (Louis DE), né à Valence 1635-1673. Elève de Careno. Bon coloriste. Composition savante, pleine de goût. — Histoire.

SUAREZ-JUAREZ (Laurent). Florissait à Murcie, collabora avec Acebedos. Composition heureuse où l'artiste traite directement avec la nature.

T - U

TAVARA (Don Fernando), né à Sautarens, vivait en 1570. — Histoire.

TEROL (Jayme). Vivait en 1616 à Valence. Elève de Concentayna. — Histoire.

THEOTOCOPULI (Domenico), dit GRECO, d'origine grecque à en croire son surnom. Vivait à Tolède 1577. Peintre, sculpteur, architecte, écrivain, fondateur de le'Ecole de Tolède.
On pense que ce maitre étudia l'Ecole vénitienne ; qu'il s'inspira du Titien et surtout du Tintoret. Coloris d'une grande puissance et qui rappelle Velasquez; dessin correct, faire vraiment magistral. Tolède possède de ce peintre ses deux principales toiles : Le Partage des Vêtements du Christ, L'Enterrement du comte d'Orgaz.
Elèves : Tristan, Baptiste Maino, Pedro, Orrente.
Histoire, portrait, sujets religieux.

THOMAS (Moïse-Pierre). Vivait à Valence XVIIe siècle. — Histoire.

TOBAR (Alphonse-Michel), né à Higuerra 1678-1758. Elève de J. Fascardo. — Histoire.
Vente Aguado 1843 : L'Enfant Jésus dans les Nuages, 1,360 fr.
Vente Soult 1852 : Jésus et saint Joseph, 1,150. fr.

TOLÈDE (Jean DE), vivait en 1498. Elève de J. de Bourgogne avec lequel il travailla. Fut un des bons peintres de son époque.—Histoire.

TOLÈDE (Le Capitaine Jean DE), né à Lorca 1611-1665. Etudia en Italie et suivit les conseils de Michel-Ange.—Hist., fleurs, fruits, batailles.

TOMASINI (Luis). Membre de l'Académie de Lisbonne. Méd. 2e classe Porto.— Marine.

TONIE (Narcisse), vivait au XVIIIe siècle, peu de réputation.—Histoire.

TOPIA (Don Isidore), né à Valence 1720. Elève de E. Munoz, fut membre de l'Académie de Saint-Fernand. Coloris d'une grande fraîcheur.

TORRE (Nicolas-André), florissait à Madrid 1675. Exécution remarquable de sobriété et de franchise.—Histoire.

TORRES (Mathias DE), 1631-1711. Elève de d'Herrera (le jeune). Coloris très-sombre.— Histoire, paysage, batailles.

TORRES (Clément DE), né à Cadix 1665-1730. Elève de Valdes-Leal. Etudia à Madrid et prit les conseils de Palomino.— Histoire.

TORRES (le comte de LAS). Vivait à Madrid 1700. — Histoire.

TORTOLERO (Don Pierre). Vivait à Séville 1765. Elève de D. Martinez. — Histoire.

TRAMULES (Don Manuel), né à Barcelone 1715-1791. Elève et quelquefois imi-

tateur de Veladomat. Connaissance parfaite de la perspective. — Histoire.

TRISTAN (Louis), né près de Tolède 1586-1640. Elève de Gréco. Un des maîtres de Velasquez. Coloris agréable, dessin très-pur, beaucoup d'expression. — Hist., portr.
Vente Aguado 1843 : La Vierge et l'Enfant, 815 fr.

TROYA (Félix), né à St-Philippe 1660-1731. Elève et imitateur de la Huerta.— Histoire.

UBEDA (Père Thomas). Florissait à Valence 1750. Dessin correct, composition un peu froide— Hist.

UCEDA (Jean DE). Florissait à Séville 1595.— Hist.

UCEDA (Don Jean DE). Vivait à Séville 1660. Elève de Martinez. Exécution large et assez puissante, mais peu de correction dans le dessin.— Hist.

UCEDA (Pierre DE). Vivait à Séville 1710. Elève de J. Valdès-Léal. Couleur transparente.—Hist., genre.

UCEDA-GASTROVERDO (Jean). Vivait à Séville 1620. Elève de Las Roëlas. Peignit dans le genre de l'Ecole vénitienne.— Histoire.

URBINA (Jacques DE). Vivait à Madrid 1580. Collabora avec San Coello. Bonne couleur, quelque sécheresse.—Hist.

V

VALDEMIRA DE LEON (Jean). Flor. au XVIIe siècle à Madrid. — Fleurs, fruits, ornements.

VALDES (Luc DE), né à Séville 1661-1724. Peintre et graveur.—Histoire.

VALDES-LEAL (Jean DE), né à Cordoue 1630-1691. Elève de del Castillo. De l'habileté dans l'exécution, coloris sans éclat. —Histoire.
Vente Aguado 1843 : Resurrection de la Vierge, 340 fr.
Même Vente : Le Mariage de la Vierge, 600 fr.

VALDIVIESO (Louis DE) Florissait à Séville au XVIe siècle. Assez estimé. — Genre.

VALENCIA (Frère Mathias), né à Valence 1696-1749. Elève de Corrado Giacuinto. — Histoire, genre.

VALERO (Christophe), vivait à Valence 1785. Elève de Muñoz et de Sconda. Membre de l'Académie de Saint-Luc. Composition énergique, couleur vigoureuse.—Hist.

VALOIS (Ambroise), florissait à Jaen 1696 à Valence.—Histoire.

VALPUESTA (don Pierre DE), né au Bourg d'Osma. Elève et imitateur d'Eugène Caxes.—Histoire.

VARELAS (François), vivait à Séville 1655. — Elève de Roëlas. S'inspira des Vénitiens pour la couleur. Dessin peu correct.—Histoire.
Vente Aguado 1843 : Tête de Saint-Pierre, 47 fr.

VARGAS (Louis DE), né à Séville 1502-1568. Etudia en Italie sous la direction de Perino del Vaga. De retour dans sa patrie, il travailla pour la riche cathédrale de Séville et l'hôpital de Las Bubas. Noblesse d'expression et du sentiment, science de toutes les ressources de l'art, raccourcis étonnants.—Hist., port., sujets religieux,
Vente Aguado 1843: Portement de Croix, 180 fr.

VARGAS (André de), né à Cuenca 1613-1674. Elève de Camilo. Dessin pur, coloris harmonieux et savant.— Hist., fresque.

VASCO (Fernandez) dit GRAN-VASCO, né à Vizen 1552. Un meilleurs des peintres du Portugal ; caractère grave et élevé. —Hist., sujets religieux.

VASQUEZ (Alphonse), né à Rome 1575-1645, de parents espagnols. Elève d'Arfian, savant anatomiste, fut chargé du superbe catafalque des funérailles de Philippe II. Ses fresques et natures mortes sont très-appréciées. — Histoire, fruits, fleurs.

VAZQUEZ (Augustin et Amoro), vivaient à Séville 1590. Renommés dans leur temps. — Histoire.

VAZQUEZ (Jérôme). Vivait à Valladolid. 1568. — Histoire.

VELA (Christophe), né à Jaen 1598-1658. Elève de Cespedes et de Carducho. — Histoire.

VELASCO (Louis DE). Florissait à Tolède 1600. Coloris brillant, exécution floue, dessin correct. — Histoire.

VELASQUEZ (Don Diego Rodriguez de Silva), né à Séville 1579-1660, d'une famille illustre de Portugal. Elève d'Herrera le vieux, puis de Pacheco ; s'appliqua d'abord à peindre les scènes de la vie commune et les natures mortes.
Etudia à Rome Le Caravage, revint à Madrid où Philippe IV le combla d'honneurs. Premier peintre de la Cour et décoré de la Clé d'or, huissier de la chambre

royale, génie hardi et pénétrant. A excellé dans tous les genres. Types vrais et vigoureux, poses vivantes, drapé superbe, ciels transparents et profonds, coloris chaud et puissant, mais pas un goût très-vif de l'idéal : la nature est imitée jusqu'à l'illusion. — Histoire, portrait, fruits, fleurs, animaux, paysage.

Elèves : Juan-del-Mazo, Martinez, Jean de Pareja.

Vente Northwick 1859 : Portrait de Luis Haro, 32,920 fr.

Vente Aguado 1843 : La Mort de Sénèque, 3,600 fr.

Vente Aguado : Portrait d'une Dame, 12,750 fr.

Vente Mailland 1881 : Portrait d'une Infante, 6,000 fr.

VELASQUEZ-MINAYA (Don François), vivait en 1630. Peintre amateur. — Genre.

VELASQUEZ (Louis-Gonzalès), né à Madrid 1715-1764. Peintre de Ferdinand VI, roi d'Espagne. L'Eglise de Saint-Marc possède de très-belles fresques de cet artiste. — Hist., décorations religieuses.

VELASQUEZ (Alexandre-Gonzalès). Peintre et architecte, né à Madrid 1719-1772. Elève de l'Académie de Madrid. On lui doit les plans du Palais d'Aranjuez.

VELASQUEZ (Antonio-Gonzalès), frère du précédent. Né à Madrid 1729-1795. Elève de Corrado-Giacuinto à Rome. Peintre de Charles III. Directeur de l'Académie. Imagination gracieuse, touche délicate et spirituelle. — Histoire, décorations.

VERA (Frère Christophe DE), né à Cordoue 1577-1621. Elève de P. Cespedes. — Histoire.

VERA (François DE), dit CABEZA DE VACA, né à Catalayud 1637. Elève de Jos Martinez. Acquit de la réputation pour le portrait.

VERGARA (Nicolas), dit LE VIEUX, né à Tolède 1510-1574. Etudia l'Ecole Italienne. Peignit avec ses deux fils les vitraux de la Cathédrale de Tolède 1542. — Hist.

VERGARA (Jean), fils du précédent, né à Tolède 1540-1606. Habile peintre sur verre.

VERGARA (Joseph), né à Valence 1726-1799. Elève de l'Espagnol et de Coypel. Habile coloriste, bon dessinateur, peu de sentiment de l'idéal.—Hist., portr.

VEXES (Joseph). Peintre et poète. Vivait à Madrid 1780. Florissait en 1820. Se forma surtout d'après les maîtres en Italie. Exécution large, coloris intelligent et clair. — Histoire.

VICENTE (Barthélemy), né près de Saragosse 1640-1700. Elève de Juan Careno.

S'inspira de la manière des peintres vénitiens. — Paysages largement traités. Recherche du grand style. — Paysage.

VICTORIA (Don Jean-Joseph-Navarro, marquis DE). Florissait à Cadix 1770. Talent original. — Genre, paysage.

VICTORIA (Don Vincent), né à Valence 1658-1712. Etudia à Rome les œuvres de Carle Maratti. A laissé de très-bons portraits. — Histoire.

VIDAL (Jacques), le Vieux, né à Valmaseda 1583-1615. Etudia en Italie. Richès qualités de coloris. — Histoire.

VIDAL-DE-LIENDO (Jacques), le Jeune, né à Valmaseda 1602-1648. Elève de Jacques Vidal qu'il surpassa pour le dessin.— Etudia aussi en Italie. — Histoire.

VIDAL (Denis), né à Valence vers 1670. Elève de Palomino. Fresques à Valence d'une belle exécution.— Histoire.

VIDAL (Joseph), né à Vinaroz. Florissait au XVIIe siècle. Elève de March. Suivit la manière de son maître. — Genre, batailles.

VILA (Senen). Florissait à Murcie 1700. Elève de March. Peintre estimé pour la correction du dessin et le coloris. — Hist.

VILLA-AMIL (Genaro-Perez). Florissait en 1848. — Paysage.

VILLADOMAT (Antoine), né à Barcelone 1678-1755. Elève de Peramon et de Bibien. Un des bons peintres de l'Ecole. Ses tableaux sont harmonieux de ton et remarquables par la vérité et le style. — Portrait, paysage.

VILLAFRANCA - MALAGON (Pierre de), né à Alcolea 1622-1682. Elève de Carducho.— Graveur, hist.

VILLAMOR (Antoine), florissait à Valladolid. Elève de Diaz. Son frère André suivit le même genre et eut le même maître. — Hist.

VILLANEUVA (le Père Antoine), né à Lorca vers 1714-1784. Membre de l'Académie de Saint-Luc.

VILLEGAS-MARMOLEJO (Pierre de), né à Séville 1520-1577. Un des artistes les plus renommés de son Ecole. Beau caractère de dessin, raccourcis hardis.—Hist.

X - Y - Z

XIMENEZ DE ZARZOZA (Antonio), Florissait à Séville 1660. Un des bons élèves de l'école de Séville.— Hist.

XIMENEZ-DONOSO (Joseph), né à Consuegra 1628-1690. Fils du précédent. Elève de F. Fernandez. Etudia à Rome. Au-dessous de la réputation qui lui a été faite. — Histoire.

XIMENO (Mathieu). Florissait dans la Vieille-Castille 1650.— Histoire.

YANÈS (H.-F.). Florissait à Cuença en 1545. On croit qu'il prit des conseils de Raphaël à Rome, ou de Léonard de Vinci. Yanès est considéré à juste titre comme un excellent peintre.— Histoire.

ZABALA (Le Chevalier Jérôme). Flor. à Murcie au XVII^e siècle. Elève de Villacis. — Histoire.

ZAMACOÏS (Edouard), né à Bilbao. El. de Meissonier. Méd. en 1867 Paris.—Genre.

ZAMBRANO (Jean-Louis). Florissait à Séville 1630. Elève et imitateur de Cespedes. Belle composition, figures expressives, coloris suffisant.—Hist., genre.

Vente Aguado 1843 : Madone, 499 fr.

ZAMORA (Sancho DE). Florissait à Tolède 1490.— Histoire.

ZAMORA (Jean DE), Florissait à Séville 1647. Suivit la manière flamande.— Hist., paysage.

ZAPATA (Antoine), né à Séria. Flor. à Madrid au XVII^e siècle.—Histoire.

ZARINENA (François), né à Valence. Vivait en 1620. Elève et imitateur de Ribalta.—Histoire.

Vente Aguado 1843 : Ste-Famille, 300 f.

ZARINENA (Christophe), né à Valence. Florissait en 1640. Fils du précédent. Les tableaux de cet artiste affectent la manière du Titien.—Histoire.

ZORRILA (Jean DE), florissait en 1630 à Madrid. Elève de Chirinos. Fraîcheur de coloris.—Histoire.

ZUÓLOACA (Placide), né en Espagne. ✶ 1878 Paris.—Histoire, genre.

ZURBARAN (François) dit LE CARAVAGE ESPAGNOL. Né à Cantos 1598-1662. Elève de Jean de Las-Roëlas. S'est approché de la manière du Caravage, quoiqu'il ne soit point allé en Italie.

Philippe IV le nomma son premier peintre 1633. Dessin énergique, figures austères, exécution parfois violente. Clair-obscur merveilleux. — Histoire, portrait, scènes bibliques.

Elèves : Barnabé d'Ayala, Palanco frères.

Vente Aguado 1843 : Prise d'habit de Sainte Claire, 600 fr.

Même Vente : Hugues changeant le repas des Chartreux, 4,725 fr.

Vente Soult 1852 : Le Miracle du Crucifix, 19,500 fr.

ÉCOLE RUSSE

Dès le XV° siècle on peut citer :
 MERGERDITSCH, peintre de talent qui décora plusieurs églises en 1460.

Au XVII° siècle :
 KLUIGITET — 1657-1734.

Le XVIII° siècle compte un certain nombre de peintres célèbres à divers titres et dont on trouvera les noms à leur place dans cette section.

Mais c'est au XIX° siècle seulement que se forme en Russie une Ecole déjà brillante et qui permet de concevoir pour l'avenir les espérances les plus hautes et les plus légitimes.

AIVAZORSKI (Jean), frère du célèbre érudit arménien. Né à Théodosie, en Crimée, 1817. Pensionnaire à seize ans à l'Académie impériale de Saint-Pétersbourg où il devint professeur. Membre de l'Académie des Beaux-Arts d'Amsterdam 1848. Décoré de l'ordre du Lion-Néerlandais et de celui de Sainte-Anne de Russie. Méd. de 3° cl. Paris 1843. ✻1857. Est un des premiers peintres de marine de la Russie.— Vues maritimes, batailles navales, paysage.

ALEXEIEFF, né à Arzamas. Vivait en 1830. Fondateur en Russie d'une école de peinture.— Genre.

ALEXEIEFF (Feòdor) 1755-1820. Etudes de sites nationaux.—Vues de villes, pays.

ANDRÉ (Ernest), Courlandes, vivait au XVIII° siècle.— Histoire, portrait.

AXENFELD (Henri), né à Odessa. Elève de L. Cognet. Flor. en 1850.— Dessin.

BASSINÉ. Florissait au XIX° siècle. — Histoire, portrait.

BOCKMANN (A. P.). E. U. 1878 à Paris. —Paysage, marine.

BOGOLUGOFF (A. P.). E. U. 1878 à Paris.—Paysage, Marine.

BOTKNIE (M. P.) à Saint-Pétersbourg E. U. 1878.—Paysage, genre.

BRODOWSKI (J.) à Varsovie. E. U. 1878 à Paris.—Genre, portrait.

BROMSTON. Vivait au XVIII° siècle. Peintre de Catherine II.— Histoire, portr.

BROUNIKOFF (T. A.) à Rome. E. U. 1878 Paris.—Histoire.

BRULOW (P.A.), né à Saint-Pétersbourg, frère du célèbre architecte. Elève de l'Académie impériale de Saint-Pétersbourg. Fit le voyage d'Italie 1823. E. U. 1878 à Paris. —Paysage.

CHARLEMAGNE (Adolphe). E. U. 1878 Paris.—Histoire.

CHEBONIEFF (Vasily), vivait au XVIII° siècle.—Histoire.

CHELMONSKI (Joseph), né à Varsovie. Elève de Gerson.—Paysage, chevaux.

CHORIS. (Louis), né de parents allemands, à Iekaterinoslaw 1794-1828. Accompagna à titre de dessinateur Marschall de Riberstein dans son expédition au Caucase 1813, et Otto de Kotzebue dans son voyage de circumnavigation. Etudia en France la peinture historique sous Gérard et Regnault. Collabora avec le premier aux tableaux du Sacre de Charles X. Assassiné en Amérique avec l'Anglais Hendreson, près de Véra-Cruz. Vues du Caucase et des régions équinoxiales.—Costumes et types Russes.

CHRACTSKY. Vivait au XIX° siècle. — Nature morte.

CHTCHEDRINE (Sylveste) 1790-1830. — Paysage.

CLODT Ier (Baron Michel). E. U. 1867 Paris. — Paysage.

CLODT II (Baron Michel). E. U. 1867 Paris. — Genre.

DMITRIEFF (Nicolas DE), né à Nijni-Novogorod. Élève de l'Ecole de Saint-Pétersbourg. E. U. 1878 Paris.— Paysage, genre, portrait.

DOBROVOLSKI (N.), à Saint-Pétersbourg. E. U. 1878 Paris. — Paysage.

DUCKER (Eugène). E. U. 1867 Paris. — Paysage, marine.

EDELFELD (Albert), né à Helsingfors (Finlande). Elève de Gérôme. Méd. 3e cl. 1880. — Genre, portrait.

EGGINCK. Florissait au XIXe siècle. — Histoire.

FEDOR-IWANOWITCH (Charles) 1765-1821. Etudia en Italie surtout les peintres florentins. — Histoire.

FLAVITSKY (Constantin). E. U. 1867 Paris. — Histoire.

FRENTZ (R.), à St-Pétersbourg. E. U. 1878 Paris. — Genre.

GAGARIN (le prince Grégoire). Vivait au XIXe siècle. — Histoire, genre.

GAJVASOFFSKY. Vivait au XIXe siècle. — Marine.

GERSON (Wojciech). E. U. 1867 Paris. Forma plusieurs bons élèves.

GLOVATCHEVSKI (Cyrille) à Korope 1735-1823. Inspecteur de l'Académie des Beaux-Arts de Saint-Pétersbourg. — Hist., portrait.

GLOWACKI, né en Pologne. Florissait au XIXe siècle. — Paysage.

GUÉ (Nicolas), à Poltava. E. U. 1878 Paris.— Hist.

GUNZBURG (Baron M.), à Saint-Pétersbourg. E. U. 1878 Paris.— Genre.

HARAWSKY (Apolinaire), à St-Pétersbourg. E. U. 1878 Paris.— Portr.

HARLAMOFF (Alexis), né à Saratov (Russie). Elève de l'Ecole des Beaux-Arts de St-Pétersbourg. Méd. 2e cl. 1878 Paris. — Portrait, genre.

HINNÉ à Saint-Pétersbourg. E. U. 1878 Paris. — Paysage.

HULIN (C. T.) 1830-1877. E. U. 1878 Paris.— Genre.

IGNATIUS. Né en Esthonie 1794-1824. —Histoire, genre.

IWANOFF (André-Ivanovitch). Vivait en 1800.— Hist., genre.

IWANOFF (Alexandre), fils du précédent. Vivait en 1850.—Hist.

JACOBY (Valère-J.). Flor. à St-Pétersbourg. E. U. 1867 Paris.— Paysage, hist.

JANSON (C. E.). Originaire de Finlande 1846-1874.— Genre.

JOUKOVSKI (P. V.). Résidant à Paris 1877.— Genre.

JOURAVLEFF (F. S.) de Saint-Pétersbourg 1877.—Genre.

JUNGE (Mme C.) à Saint-Pétersbourg 1877.—Paysage.

KELLER (Jean). E. U. 1867 Paris.— Genre, portrait.

KIPRENNSKY (Orette). Vivait en 1800. —Genre, portrait.

KLEINCH (O.), né à Helsingfors (Finlande). E. U. 1878.—Paysage, marine.

KLEVER (J. J.) à Saint-Pétersbourg. E. U. 1878 Paris.— Paysage.

KLINGSTET (Claude), né à Riga 1657-1734. Surnommé LE RAPHAEL DES TABATIÈRES.—Miniatures.

KOEHLER (J. P.) à Saint-Pétersbourg. E. U. 1878 Paris.— Paysage, genre.

KONOPACKI (Jean), né à Varsovie. Elève de Gerson et Calorus Duran.—Genre.

KORZOUKLINE (A. J.) à Saint-Pétersbourg. E. U. 1878 Paris.—Paysage, genre.

KOSCHELEW (Pierre). E. U. 1867 Paris.— Histoire, batailles.

KOTZEBUE (Alexandre) E. U. 1867 Paris.—Histoire, batailles.

KOUKEWITSCH. Vivait au XIXe siècle. Elève de Sauerweid. — Genre, scènes militaires.

KOUINDJI (A.-J.), à Saint-Pétersbourg. E. U. 1878 Paris.—Paysage, genre.

KOVALEVSKI (P.), à Saint-Pétersbourg. Méd. de 2e classe Paris 1878.—Paysage.

KOWALSKI (Wieruz-Alfred), né à Varsovie. Elève de J. Brandt.—Genre.

KRAMSKOI (J.-N.), à Saint-Pétersbourg. Méd. 3e classe 1878 Paris.— Pays., genre.

KURELLA (L.), Varsovie. E. U. 1878 Paris.—Genre.

LAHORIO (Léon). E. U. 1867 Paris.— Paysage, genre.

LEBEDEFF. Vivait en 1830.—Paysage.

ÉCOLE RUSSE.

LEHMAN (Georges), né à Moscou. Elève de l'Académie des Beaux-Arts de Saint-Pétersbourg. E. U. 1878 Paris.—Portrait.

LEVITZKI, vivait au XVIIIe siècle. Imitateur de Greuze.—Histoire.

LILJOLUND (A.), à Nystadt (Finlande). E. U. 1878 Paris.—Genre.

LIPHART (Ernest baron DE), né à Dorpat. Elève de Lenbach et Jacquet. Flor. 1880.—Portrait.

LITOVTSCHENKO (Alexandre), à Saint-Pétersbourg. Flor. 1867. E. U. Paris.—Histoire, genre.

LOSSENKO (Antoine), vivait en 1770. Directeur de l'Académie de Saint-Pétersbourg.—Histoire.

MAKAVSKI (N.-E.) Saint-Pétersbourg. E. U. 1878. Paris. — Portrait, genre.

MAKOVSKI (E.), à Saint-Pétersbourg E. U. 1878 Paris.—. Paysage.

MAKOVSKI (W.-E.) à Moscou. E. U. 1878 Paris. — Paysage.

MARKOFF. Vivait au XIXe siècle.— Histoire.

MARTINOFF. Vivait au XIXe siècle. — Paysage.

MARY (Mlle) Paris E. U. 1878.—Genre.

MATVEEFF. Vivait en 1690.— Portrait.

MATVEIEFF (Fedor). Vivait en 1820. — Paysage.

MAXIMOFF (W.), à Saint-Pétersbourg. E. U. 1878 Paris.— genre.

MECHTCHERSKI (A.-J.), à Saint-Pétersbourg. E. U. 1878 Paris. — Paysage.

MERKOURIEFF. Vivait en 1686. — Histoire.

MERWART (Paul), né à Marianowka. Elève de Lehmann. — Portrait.

MIASSOIEDOFF (Grégoire), à Saint-Pétersbourg. E. U. 1878 Paris.—Genre, histoire.

MICHALOWSKI. Florissait au XIXe siècle en Pologne.—Aquarelles.

MIODUEZEWSKI (J.-J.) Paris. E. U. 1878.—Genre, histoire.

MOLLER (Théodore DE). E. U. 1878 Paris.—Batailles, histoire.

MORACZYNSKI, Vivait en 1800 à Lemberg. Peintre Polonais.—Histoire.

MOROZOFF. (A.) à Saint-Pétersbourg. E. U. 1878 Paris.—Genre.

MUNSTERHJELM (J.) à Helsingfors. E. U. 1878 Paris.—Paysage.

NEFF. Vivait au XIXe siècle.—Portrait, genre.

NICEVINE (Platon). E. U. 1867 Paris. —Paysage, aquarelle.

NIKITIN. Florissait en 1700.—Hist.

ORLORSKI (W.) à Saint-Pétersbourg. E. U. 1878 Paris.—Paysage, Marine, genre.

ORLOWSKY (Alexandre). Pologne 1783. —Genre.

OUGRUMOFF. Vivait au XVIIIe siècle. Professeur à l'Académie de Saint-Pétersbourg.—Histoire.

PELEVINE (J. A.) à Vilna. E. U. 1878 Paris.—Histoire.

PEROFF (W. G.), à Moscou. E. U. 1878 Paris.—Genre, portrait.

PEROFF (Basile). E. U. 1867 Paris.— Genre.

PLAHOFF, vivait au XIXe siècle.—Hist.

PLESCHANOFF (Paul). E. U. 1867 Paris. —Portrait.

POLENOFF (W.), à Saint-Pétersbourg. E. U. 1878 Paris.—Genre.

POPOFF (André). E. U. 1867 Paris.— Genre.

POUKIREFF (Basile). E. U. 1867 Paris. —Genre.

PREMAZZI, à Saint-Pétersbourg. E. U. 1877 Paris.—Genre.

PRIANISCHNIKOFF (H. M.), à Moscou. E. U. 1878 Paris.—Genre.

PRZEPIORSKI (L.), à Paris. E. U. 1878. —Genre.

RATCHKOFF (E.-N.), à Moscou. E. U. 1878 Paris.—Genre.

REIMERS (Jean). E. U. 1867 Paris.— Paysage.

REPINE (E.), à Moscou. E. U. 1878 Paris.—Genre.

RITT (Augustin), à Saint-Pétersbourg. Vivait au XVIIIe siècle. Elève de Quertemont. —Histoire.

RIZZONI (Alexandre), à Rome, E. U. 1878 Paris.—Genre.

ROSEN (F.). E. U. 1878 Paris.—Genre.

SAVRASSOFF (A. C.), à Dunabourg. E. U. 1878 Paris.—Paysage.

SAPOJNIKOFF (S.). Vivait au XIXe siècle. — Histoire..

SAXE (Nicolas), né à Ekaterinoslaw (Russie). Florissait 1840.—Pays., genre.

SCHANN (Paul), né à Saint-Pétersbourg. Elève de Jeannin et Lavastre.—Portrait.

SCHICHKINE (Jean), à St-Pétersbourg. E. U. 1878 Paris.—Paysage.

SCHWARTZ (Wenceslas). E. U. 1867 Paris.—Histoire, genre.
SEDOFF (G.), à Moscou. E. U. 1878 Paris.—Genre.
SIEMIRADSKI (H.), à Rome. E. U. 1878 Paris.—Genre, histoire.
SIMMLER (Joseph). E. U. 1867 Paris. —Histoire, portrait.
SOKOLOFF, vivait en 1780.— Histoire.
SOKOLOFF (Jean). E. U. 1867 Paris.—
SOUDOKALSKI, vivait en 1830.—Hist.
SOUKHODOLSKY (Pierre).—E. U. 1867 Paris.—Paysage, vues de Ville.
SPORER, à Dusseldorf. E. U. 1878 Paris.—Marine.
STATTLER, à Cracovie au xixe siècle.— Histoire.
STERNBERG, vivait au xixe siècle.— Paysage.
STIGZELIUS (Mademoiselle), E. U. 1878 Paris.—Paysage.
SUCHODALSKI, florissait au xixe siècle en Pologne.—Histoire, genre.
SWETCHKOFF (Nicolas), né à St-Pétersbourg. ✣ 1863. Hist., genre.
SZYNDLER (P.) E. U. 1878 Paris.— Portrait, marine.

TCHERKASKY (Simon Prince de), né à Moscou. Elève de l'Académie de St-Pétersbourg.— Nature morte, genre.
TCHITSTIAKOFF (Paul), à St-Pétersbourg. E. U. 1878 Paris.— Genre.
TIRANOFF. Vivait au xixe siècle. Elève de Wenezianoff.— Intérieurs.
TROUTOWSKY (Constantin). E. U. 1867 Paris.— Genre.
TSCHERNETZOFF (les frères), vivaient au xixe siècle.— Paysage.
TSCHERKASKI (Prince S. P.), à Saint-Pétersbourg. E. U. 1878 Paris.—Nature m.

VASSILIEF (T. A.). Vivait en 1870. E. U. 1878 Paris.--Paysage.
VENETSIANOFF (Alexis), à Moscou 1775.— Paysage, genre.
VERESCHAGHINE (B.-B.), à St-Pétersbourg. E. U. 1878 Paris.-- Genre.
VERESTCHAGHINE (P.), à St-Pétersbourg. E. U. 1878 Paris.—Vues de villes.
VOLKOFF (Théodore), Kastroma 1729-1763.— Genre.
VOEKOFF (E. E.), à St-Pétersbourg. E. U. 1878 Paris.— Genre.

WARNYK. Vivait au xixe siècle.—Port.
WASSILEFSKI. Vivait en 1700.—Hist.
WILLEBALD. Vivait en 1836.—Hist.
WILLEWALDE (Godefroid). E. U. 1867 Paris.— Hist.
WORRBIEF (Mathieu). Vivait en 1800. —Vues de villes.
WYLIE (Michel de), né à St-Pétersbourg. Flor. 1880.— Paysage, genre, aquarelle.

YEGOROFF (Alexis). Vivait en 1800. — Histoire.

ZARIANKO (Serge). E. U. 1867 Paris. —Portrait.
ZAVIALOFF. Vivait en 1858.— Hist.
ZELERHOFF. Vivait au xixe siècle. — Histoire.

ECOLES SUÉDOISE & NORWÉGIENNE

S. M. Le Roi de Suède et de Norwège, CHARLES XV (Louis-Eugène) 1826-1872.

Nous croyons devoir faire une place d'honneur, en tête de l'art Suédois, à ce grand et regretté souverain, non-seulement parce qu'il donna à l'art national le plus puissant et le plus florissant essor, mais parce que lui-même fut « Artiste » dans la royale acception du mot. Si la couronne fut dignement portée, le pinceau fut tenu avec honneur. Noble et brillant exemple que continue, pour l'art musical, le frère du roi, Oscar-Frédéric, duc d'Ostrogothie, aujourd'hui roi sous le nom d'Oscar II.

Charles XV a exposé en 1867 à Paris.

AARESTRUP (Mlle), née à Bergen. E. U. 1878 à Paris.—Portrait.

ADELSKIOLD (C.), né à Stockholm. E. U. 1878 à Paris.—Marine.

AHLSTEDT (Frédéric), né en Finlande. Elève de l'Académie des Beaux-Arts de Stockolm.—Genre, paysage.

ANKARKRONA (H. D.). E. U. à Paris. —Histoire, genre, Batailles.

ARBO (P.N.), né à Christiania. Chevalier de l'Ordre de Wasa de Suède, mentions honorables 1866. Hors concours à Vienne (Autriche) et à Philadelphie. — Portrait, genre, histoire.

ARBORCLIUS (H.). Agrégé de l'Académie royale des Beaux-Arts de Stockholm. E. U. 1878 à Paris.—Paysage.

ASKEVOLD (A.), de Bergen. Méd. à Vienne (Autriche) et à Philadelphie. E. U. 1878 à Paris.—Genre, animaux.

BAADE (K.), de Munich. Méd. 1re classe 1861 à Paris.—Paysage, marine.

BACKER (Mlle) Hariett), née à Holmestram (Norwège). Elève de Mme Trélat de Lavigne.—Genre.

BAUCK (Mlle Jeana), née à Stockholm). Exposa aux salons de peinture de Paris.— Paysage.

BECK (Mlle Julia), née en Suède. Elève de l'Académie de Stockholm et de Bonnat. —Portrait.

BENNETER (J.) Méd. à Paris. E. U.

BERG (E.), né en Suède. Méd. 3e clas. à Paris. E. U. 1867.—Paysage.

BERGH (E.) Professeur de l'Académie royale de Stockho'm. E. U. 1878 Paris. —Paysage.

BIRGÉ (Hugo), né à Stockholm. Elève de l'Ecole des Beaux-Arts. E. U. 1878 à Paris.—Genre.

BOË (François-Didier), né à Bergen (Norwège) en 1820. Elève de l'Académie de Copenhague et de l'atelier de M. Groëland. Se perfectionne et se fixe à Paris vers 1849. E. U. Paris 1855, Mention honorable ; Méd. à Vienne (Autriche) 1873 ; E. U. de Paris 1878. Boë excelle dans l'agencement de ses natures mortes. C'est un pinceau suave et coquet à la fois.

Le Musée du Louvre possède de lui une Grappe de Raisins. — Fleurs, fruits, animaux.

BOERJESSON (Mlle Agnès), fille, nous croyons, du célèbre poète suédois Jean Boerjesson, de l'Ecole appelée Phosphorite. Membre de l'Académie royale de Rome. E. U. Paris 1867.—Genre.

BOLL (R.), Norwège. E. U. 1878 à Paris.— Marine.

BORG (A.), résidant à Paris. E. U. à Paris.— Marine.

BORGEN (F.), de Christiania. E. U. 1878 à Paris.— Paysage.

BRÉDA (L. Von), florissait au XVII^e siècle. Bon dessinateur.

BRUSEWITZ (G.) E. U. 1878 à Paris. — Hist., genre.

CANTZLER (A. L.), né en Suède. E. U. 1878 Paris.— Paysage.

CEDERSTROM (Gustave Baron DE), né à Stockholom. Elève de Bonnat. Agrégé de l'Académie de Stockholm. Méd. 2^e classe 1878 à Paris.—Histoire.

CEDERSTROM (Baron de T.), à Munich. E. U. 1878 à Paris.—Genre.

DAHL (Jean-Christian-Claude), né à Bergen 1788-1857. Membre de l'Académie des Beaux-Arts. L'un des peintres paysagistes les plus distingués de la Norvège.

DAHL (Siegwald-Jean), fils du précédent, né à Dresde 1827. A exposé au Salon de 1861, un admirable faisan blessé.— Genre, animaux.

DIETRICHSON (Madame), née à Christiania. E. U. 1878 à Paris.—Genre.

DISEN (A. E.), à Christiania. E. U. 1878 à Paris.—Genre.

ECKERSBERG (Johan), Norwège. E. U. 1878 à Paris.—Paysage.

ECKMAN-ALESSON (Laurent). Elève de Fahlcrantz. Florissait en 1800.—Pays.

ECK (B.), à Ericsson. E. U. à Paris.— Paysage.

ERICSSON (Johan-Eric), né à Karlshamn (Suède). Elève de l'Académie de Stockholm. Florissait en 1880.—Paysage.

FORSBERG (Thomas), né à Friedrichskshald 1802.—Paysage.

FORSBERG (Nils), né à Gothembourg (Suède). Elève de Bonnat.—Genre.

FRAGERLIN (F.), né en Suède). Membre de l'Académie Royale des Beaux-Arts. Médaille 3^e classe à Paris, E. U. 1878 à Paris.—Genre, intérieurs.

GARDELL (Madame Anna), née à Visby (Suède). Elève de Halm.—Aquarelle.

GEGERFELT (William DE), né à Gothembourg (Suède). Agrégé de l'Académie des Beaux-Arts. E. U. 1878 Paris.—Paysage.

GRAFT (David Von), florissait en 1718. Peintre du roi Charles XII:—Hist., port.

GRIMELUND (Johannes-Martin), né à Christiania. Elève de M. H. Gude. Méd. E. U. 1876 Philadelphie. E. U. 1878 Paris. —Paysage.

GRONLAND (Theude), né à Altona. Méd. 1^{re} classe 1848 et 2^e classe 1855 Paris. —Paysage.

GUDE (Hams-Frédéric), né à Christiania. Méd. 2^e classe 1855, 1861, 1867 à Paris. Grande Médaille d'or à Berlin. Chevalier de l'Etoile du Nord à Stockholm.—Pays.

HAFSTROM (A. G.). E. U. 1878 Paris.— Paysage.

HAGBORD (Auguste), né à Gothembourg (Suède). Elève de l'Académie des Beaux-Arts de Stockholm et de Palmaroli. Méd. 3^e classe 1879 Paris.— Genre, pays.

HANSEN (Carl), Norwège. E. U. 1878 Paris.—Paysage.

HANSTEEN (Mademoiselle Asta), Norwège. E. U. 1878 Paris.—Genre.

HELANDER (S. V.), agrégé de l'Académie des Beaux-Arts à Dusseldorf. E. U. 1878 Paris.— Paysage.

HELLGVIST (C.), à Munich. E. U. 1878 à Paris.— Paysage, genre.

HERMELIN (Baron O.), agrégé de l'Académie des Beaux-Arts de Stockholm. E. U. 1878 à Paris.— Paysage.

HEYERDAHL (Hams), né en Norvège. Elève de Bonnat. E. U. 1878 à Paris. Méd. 3^e cl. —Genre, portrait.

HIRSCH (A.), à Stockholm. E. U. 1878 à Paris.— Paysage.

HOCKERT (Jean-Frédéric), né à Jonkoping (Suède). Pensionnaire à Paris du roi Oscar. Peintre de grand mérite. Méd. de 1^{re} cl. E. U. 1855 et 1867 à Paris.— Hist., genre.

HOERBERG (Pierre), né à Smoëland 1746-1816. Fut un des meilleurs peintres de la Suède.— Histoire.

HOLM (P. D.) E. U. 1867 Paris.—Pays.

HYGEN (B.), peintre à Christiania. E. U. 1878 à Paris.— Paysage.

JACOBSEN (B.), à Dusseldorf. E. U. 1878 à Paris.— Paysage.

JERNBERG (A.), Membre de l'Académie des Beaux-Arts à Dusseldorf. E. U. 1867 à Paris.— Genre.

JOSEPHSON (Ernest), né à Stockholm. Elève de Gérôme. E. U. 1878 Paris.— Genre, portrait.

KIELLAND (Kitty-Lange), né à Stavanger (Norwège). Elève de Gude.—Paysage.

KIORBOË (Charles-Frédéric), né à Stockholm vers 1815. Elève du Hollandais Henning. Méd. 3e cl. 1844, 2e classe 1846, ✻ 1860. E. U. 1867 Paris.—Genre, pays., animaux, nature morte.

KOSKULL (A.-G. baron DE). E. U. 1867 Paris.— Genre.

KULLE (J.), à Stockholm. E. U. 1878 Paris.—Genre.

LARSSON (C.), Suède. E. U. 1878 Paris.—Genre.

LAURENS, peintre Suédois 1786-1823. —Genre, paysage.

LERCHE (V. S.). à Dusseldorf. Méd. à Vienne 1873. E. U. 1878 Paris.—Genre.

LIDMAN (K.-A.). E. U. 1878 Paris.— Paysage.

LINDEGREN (Mademoiselle A.). E. U. 1878 Paris.—Genre.

LINDSTROM (Adam-Mauritz), né à Mariestad (Suède). Elève de l'Académie de Stockholm. E. U. 1878 Paris.—Paysage.

LORCH (K.-S.), à Dusseldorf. Médaille à Vienne 1873.— Genre.

LOVAS (H.) E. U. 1878 Paris.—Paysage.

LUNDBERG (Gustave), né en 1694. Flor. à Stockholm 1750.—Hist., portrait.

MALMSTROM (J.-A.), peintre suédois, E. U. 1867 Paris.— Genre.

MOLLER (B.), à Dusseldorf. Méd. à Vienne (Autriche) 1873. E. U. 1878 Paris. — Marine.

MORNER (le comte DE), flor. au XIXe siècle.—Genre.

MULLER (M.), à Dusseldorf. Chevalier de Wasa de Suède. Mentions honorables à Paris et à Stockholm. Méd. à Vienne (Autriche) 1873.—Paysage, hist.

MUNTHE (S.), à Dusseldorf. Méd. d'or à Berlin, Méd. à Amsterdam, à Londres et à Vienne. Chevalier de l'ordre de Léopold de Belgique. Méd. 1re 1878 à Paris. ✻.— Paysage.

MYTENS (Martin), né à Stocholm 1695-1770.—Portrait, hist.

NICOLAYSEN (L.-W.), à Christiania. E. U. 1878 Paris.— Paysage.

NIELSEN (A.), à Christiania. E. U. 1878 Paris.— Paysage.

NORDENBERG (B.) Membre de l'Académie des Beaux-Arts à Dusseldorf. E. U. 1878 Paris.—Paysage.

NORDGREN (Mlle Anna), née à Mariestad (Suède). Elève de Tony Robert-Fleury.— Genre, paysage.

NORMANN (A.) à Dusseldorf. E. U. 1878 Paris.—Paysage, genre.

NORSTEDT (Reinhold), né en Suède. Elève de Harpignies. E. U. 1878 Paris.— Paysage.

PASCH (Jean), né à Stockholm 1706-1769. Etudia en France et en Italie les grands maîtres. Fondateur d'une Ecole de dessin à Stockholm. — Histoire, portrait, genre.

PASCH (Laurent). Florissait en 1800. Directeur de l'Académie de peinture de Stockholm.—Portrait.

PASCH (Ulrique), fille du précédent. Membre de l'Académie de peinture de Stockholm. Artiste très-estimée.—Portr.

PAULI (G.) Suède. E. U. 1878 Paris.— Paysage.

PETERS (Wilhem), né à Christiania. El. de l'Ecole des Beaux-Arts de Stockholm. E. U. 1878 Paris.—Genre, paysage.

PETERSEN (E.) à Munich. Méd. 2e cl. 1878 Paris E. U.— Portrait, histoire.

POST (Mlle C. DE) Suède. E. U. 1878 Paris.—Genre, portrait.

PRINTZ (C. A.) Peintre norwégien. E. U. 1878 Paris.—Volailles.

RASMUSSEN (A.). Peintre Norwégien. E. U. Paris.—Paysage.

RIBBING (Mlle Sophie DE) E. U. 1878 Paris.—Genre.

RICHTER. Florissait en 1720.—Paysage, marine.

ROSEN (Comte DE). Professeur à l'Académie royale de Stockholm. ✻ 1878. E. U. à Paris.—Portrait, genre.

ROSS (C.-M.). Peintre Suédois. E. U. 1878 Paris.—Genre.

SALMSON (Hugo), né à Stockholm. Agrégé de l'Académie des Beaux-Arts. Elève de Comte. Méd. 3e classe 1879 Paris. ✻.—Genre, paysage.

SALOMON (G.) Peintre suédois. Professeur à l'Académie royale des Beaux-Arts. E. U. 1878 Paris.—Histoire, genre.

SANDBERG (H.), peintre Suédois. E. U. 1878 Paris.—Paysage.

SCHANCHE (H.-G.), à Dusseldorf. Médaille à Vienne 1873. E. U. Paris 1878. —Paysage, marine.

SCHEWERIN (Mme la baronne Amélie DE). E. U. 1878 Paris.—Paysage, animaux.

SCHIELDERUP (Mlle Leis), née à Christiansand (Norwège). Elève de Chaplin et Barrias.—Fleurs, fruits.

SCHIVE (J.), à Dusseldorf. E. U. 1878 Paris.—Paysage.

SCHREIBER (Mlle Cher), Norwège. E. U. 1878 Paris.—Genre.

SIDWALL (Mlle Amanda), née à Stockholm. Elève de Tony Robert-Fleury. E. U. 1878 Paris.—Genre.

SINDING (Otto), né à Kongsberg (Norwège). Elève de Hams-Gude. Méd. à Philadelphie. E. U. 1878 Paris.—Genre.

SKANBERG (Carl), né à Stockholm. Elève de l'école des Beaux-Arts de Stockholm. E. U. 1878 Paris.—Marine, pays.

SKREDSVIG (Christian), né à Modun (Norwège). E. U. 1878 Paris.—Vues de villes, paysage.

SMITH-HALD (Frithjol), né à Christiansand (Norwège. Elève de Gude. E. U. 1878 Paris.—Marine, paysage.

SPARRE (Baron A.), peintre à Dusseldorf. E. U. 1878 à Paris. — Genre.

SPARRE (Mme la baronne Emma), à Dusseldorf. E. U. à Paris. — Genre.

SODERGRIEN (Mlle Sophie). E. U. 1878 à Paris.—Paysage.

STAAFF (C.-T.), peintre Suédois. E. U. en 1878 à Paris.— Paysage.

STRAUBERG (Hedwig), né en Suède. Elève de Malmstrom.— Paysage.

SUNDBERG (Mlle Christine), née en Suède. E. U. 1878 à Paris.—Portraits.

SVENSSON (C.-F.), peintre à Stockholm. E. U. 1878 à Paris. — Paysage.

THAULOW (F.), peintre Suédois. E. U. 1878 Paris.—Paysage.

THOMAS (Mlle Elisa), née à Christiania. Elève de Barrias.—Paysage.

THORELL (Hildgard), né à Stockholm. Elève de Mme Trelat de Lavigne — Portr.

TIDMAND (Adolphe), né à Mandal en 1816. Elève de l'Académie de Copenhague et de celle de Dusseldorf. Peintre de la Couronne, a décoré le château royal d'Oscarshall près de Christiania. Chevalier de l'ordre norwégien de Saint-Olaf; ✳; membre des Académies des Beaux-Arts de Berlin, de Copenhague, de Stockholm et d'Amsterdam. Méd. de 1re cl. E. U. de Paris 1855.— Paysage, histoire, costumes du temps passé.

TOLL (Mlle Emma), née à Stockholm. Elève de Gervex.—Portrait.

UCHERMAEN (Karl), né à Lofoden (Norwège). Elève de Van Marke.—Animaux, paysage.

ULFSTEN (Nicolay), né à Bergen (Norwège). Elève de Gude. E. U. 1878 à Paris. —Paysage.

WAHLBERG (Alfred), né à Stockholm. Membre de l'Académie des Beaux-Arts. Méd. 2e cl. 1870 et 1872 à Faris. ✳ 1874. Méd. 1re classe 1878. O. ✳ 1878.—Pays., genre, marine.

WAHLBOM (Jean-Guillaume-Charles), né à Calmar 1810, mort à Londres 1858. Un des plus estimés parmi les peintres Suédois.—Histoire, genre, paysage.

WAHIOVIST (E.). Peintre suédois. E. U. 1878 à Paris. — Paysage.

WEDELIN (E.-R.), à Gothembourg). E. U. 1878 à Paris. — Paysage.

WERGELAND (O.-A.). Habitant à Munich. E. U. 1878 à Paris. — Histoire.

WERNER (G.). Peintre suédois. E. U. 1878 à Paris. — Genre.

WESTM. Florissait en 1840. Directeur de l'Académie de Stockholm. — Paysage.

WEXLSEN. Peintre norwégien. E. U. 1878 à Paris. — Paysage.

WIKEBERG. Florissait au XIXe siècle en Suède. — Genre, paysage.

WIRGIN (A. DE). Peintre suédois. E. U. 1878 à Paris. — Genre.

ZETTERSTROM (Mme M.), née à Gefle (Suède). Elève de l'Académie de Stockholm. E. U. 1878 à Paris. — Genre.

ECOLE DANOISE

AAGAARD (C.-F.) Membre de l'Académie. E. U. 1878 Paris.— Paysage.

BACH (Otto). Membre de l'Académie. E. U. 1878 Paris. — Paysage, animaux, chasses.

BENZON (Christian, Baron DE), né en Danemark. Méd. de 3e cl. Paris.—Paysage.

BLOCH (Charles-Henri), né en Danemark. Membre de l'Académie. Méd. 1re cl. 1878 Paris. E. U. ✦ 1878.— Hist., genre.

DAHL (C.), né en Danemark. E. U. 1878 Paris.— Hist., genre.

DALSGAARD (C.), né en Danemark. Membre de l'Académie. E. U. 1878 Paris. — Genre.

DORPH (A.), Membre de l'Académie. E. U. 1878 à Paris. — Genre.

EXTNER (J.-J), né en Danemark. Membre de l'Académie. E. U. 1878 à Paris.— Genre.

FRITZ (A.), né en Danemark. E. U. 1878 à Paris. — Paysage.

GERTNER (J.-V.), mort en 1871. Membre de l'Académie. E. U. 1878 à Paris.— Genre, portrait.

GRONLAND (Theude), né à Altona (Danemark). Méd. 1re cl. 1848, 2e cl. 1855. E. U. à Paris. — Paysage.

HANIMER (H.-S.), Membre de l'Académie. E. U. 1878 à Paris. — Paysage.

HANSEN (H.), né en Danemark. Membre de l'Académie. E. U. 1878 à Paris.— Intérieurs d'églises, genre.

HELSTED (A.). E. U. 1878 à Paris. — Genre.

JACOBSEN (D.), en Danemark. E. U. 1878 à Paris. — Genre.

JERICHAU-BAUMANN (Marie-Elisabeth), femme du célèbre sculpteur danois; née à Varsovie 1825. Elève de l'Académie de Dusseldorf. Long séjour à Rome où elle a étudié d'après nature les mœurs du peuple romain qu'elle se plaît à représenter dans la plupart de ses tableaux. Pinceau vigoureux; excelle dans ses reflets de lumière. Salon de 1861. Mention honorable E. U. Paris 1878. — Histoire, genre, portrait.

JERNDORF (A.), né en Danemark. E. U. 1878 à Paris.—Portrait.

KJELDRUP (A.-E.), peintre Danois. E. U. 1878 à Paris.—Paysage.

KJAERSKOW (C.), né en Danemark. E. U. 1878 à Paris.—Genre.

KOELLE (C.-A.), né en Danemark, mort en 1872. Membre de l'Académie. E. U. 1878 à Paris.—Paysage.

KROEYER (P.-S.), né en Danemark. E. U. 1878.—Genre, portrait.

LOCKER (Carl), né à Copenhague. Elève de l'Académie des Beaux-Arts.— Genre.

LUND (F.-C.). Membre de l'Académie des Beaux-Arts.E.U. 1878 à Paris.—Genre.

MACKEPRANGE (A. H.), Danemarck. E. U. 1878 à Paris.—Paysage, animaux.

MARSTRAND (Guillaume-Nicolas), né à Copenhague 1813-1873. Elève de l'Académie de sa ville natale. Etudia successivement à Munich et à Rome. Professeur, puis directeur de l'Académie des Beaux-Arts. Chevalier du Danebrog. E. U. à Paris 1855,1867,1878.— Scènes des Comédies de Holberg, Fêtes populaires, genre, portrait.

MELBYE (Antoine), né à Copenhague. Elève de J.-F. Eckersberg à Dusseldorf. Etudia ensuite à Paris 1847. Débuta au Salon de 1848 et exposa depuis assidument. E. U. de 1855, où figura un célèbre combat naval commandé par le roi. Un autre combat naval fut acquis par le Comte de Morny en 1856. ✦ 1856. E.U. de 1867 Paris. —Marine, genre, histoire, paysage.

MONIES (D.), né en Danemarck. E. U. à Paris 1878.—Genre.

NEUMANN (C.) Membre de l'Académie de Copenhague. E. U. 1878 à Paris.—Marine, genre.

OLRIK (H.) Membre de l'Académie de Copenhague. E. U. 1878 à Paris.—Portrait, genre.

OTTESON (O. D.), né en Danemark. Membre de l'Académie. E. U. 1878 à Paris.—Fleurs, fruits.

RASMUSSEN (C.), né à Eilersen en Danemark. E. U. 1878 à Paris. — Genre.

ROSENSTAND (V.), né en Danemark. E. U. 1878 à Paris.—Genre.

RUMP (G.), né en Danemark. E. U. 1878 à Paris. Membre de l'Académie de Copenhague. — Paysage.

SKOVGAARD (P.-C.), né à Copenhague, mort en 1876. E. U. 1878. Paris. — Pays.

SŒRENSEN (C.-F.) Danemark. Membre de l'Académie de Copenhague. Marine. E. U. 1878 Paris. — Genre, portrait.

VERMEHREN (F.) Danemark. Membre de l'Académie. E. U. 1878 à Paris.—Genre.

WIWEL (Niels), né à Hillerod (Danemark). Elève de Lindinschmidt. — Genre.

ZACHO (C.), né en Danemark. E. U. 1878 à Paris.— Paysage.

ZAHRMANN (C.), né à Copenhague. E. U. 1878 à Paris. — Genre.

TABLE ALPHABÉTIQUE

A.

Aa	127
Aagaard	235
Aalst	127
Aarestrup	231
Aarsts	127
Abbate	13
Abbatini	13
Abbiati	13
Abeele	127
Abel	127
Abel de Pujol	57
Abels	127
Aberli	127
Abondio	13
Aborclius	231
Abtshoven	127
Accama	127
Acchtschellings	127
Acevedo (les)	209
Achard, Jean	57
Achen	127
Achenbach	127
Acken	127
Acker	127
Ackman	191
Adam	127
Adam	57
Adda	13
Adelskiold	231
Adorne	57
Adrianssen	127
Adrienne	127
Aelst	127
Aertsen	127
Aertsz	127
Agen	128
Aggas	191
Aguiard	209
Agnolo	13
Agostino	13
Agresti	13
Agricola	128
Agueessen	128
Aguero	209
Aguiard	209
Aguilera	209
Ahlstedt	231
Aigen	128
Aivazovski	227
Aken	128
Akerboom	128
Alabardi	13
Albani	13
Albarelli	13
Alberoni	13
Albert	128
Alberti	128
Albertinelli	13
Alberto	13
Albin	191
Albini	13
Alboni	13
Alboresi	13
Aldegraef	128
Aldigieri	13
Aldovrandini	13
Alemana	128
Alemans	128
Alen	128
Alesio	13
Alexandre	191
Alexceiff	227
Alfani	13
Alfaro de Gomez	209
Alibrandi	13
Aligny	57
Aliprando	13
Allais	57
Allan (les)	191
Allegrain	57
Allegri	13 et 14
Allori	14
Almaria	13
Alma-Tadema	128 et 191
Almeloven	128
Aloisi	14
Alophe	57
Alsloot	128
Alt	128
Alunno	14
Alvarez	209
Amalteo	14
Aman	128
Amaury-Duval	57
Amberger	128
Amerighi	14
Amersfoort	128
Amigoni	14
Amora	128
Amsterdam	128
Anastasi	57
Anders	57
Anderton	191
André	57 et 227
Andrea del Sarto	14
Andréani	14
Andréassi	14
Andriessen	128
Andringta	128
Angeli	14 et 128
Angelin	57
Angelis	128
Angelo	14
Anguisciola	14
Ankarkrona	231
Anker	128
Anne ou Annes	209
Annucio	209
Ansaldi	14
Ansano	14
Ansdell	191
Anselmi	14
Anthoine	57
Antigna	57
Antigus	128
Antolinez (les)	209
Antonello de Messine	14
Antonia	128
Antonissen	128
Antonio	209
Antoniszoon	128
Aparico	209
Apoll	57
Apollodore	14
Appel	128
Appert	57
Appian	57
Appiani	14
Arago	57
Arbo	231
Arborclius	231
Archer	191
Archita	15
Arcimbaldo	15
Aregio	15
Arellano	209
Arends	128
Aretusi	15
Arfian	209
Arias-Fernandez	209
Arlaud	128
Armand-Dumaresq	57
Armitage	191
Arnau	209
Arnone	15
Arnout	57
Arredondo	209
Arson	57
Artan	128
Artois	128
Artvelt	129
Arzère	15
Asam	129
Ascanio	15
Asch	129
Ashfield	191
Askevold	231
Asper	129
Aspertini	15
Assche	129
Asselbergs	129
Asselineau	57
Asselyn	129
Assisi	15
Ast	129
Astley	191
Atienza	209
Attanasio	15
Attiret	57
Aubais	58
Aubert	58
Aublet	58
Aubriet	58
Aubry	58
Audran	58

— 238 —

Nom	Page
Augé	58
Auguin	58
Anguiscola	14
Aumônier	191
Autreau	58
Auzon	58
Avanzi	15
Aved	58
Avellino	15
Averara	15
Averkamp	129
Aviani	15
Avogrado	15
Axenfeld	227
Ayala	209
Aze	58

B

Nom	Page
Baade	231
Baader	58
Baak	129
Baan	129
Baar	129
Babuer	129
Baccarelli	15
Baccuet	58
Bach	235
Bachelier	58
Backer	129 et 231
Bacler d'Albe	58
Bacon	191
Badalocchio	15
Badarocco	15
Baddemaker	129
Badens	125
Badile	15
Badin	58
Baget	58
Bagetti	15
Bagnatore	15
Baille	58
Bailli	15
Bailly	58 et 129
Baisier	58
Bakereel	129
Bakhuysen	129
Bakker	129
Balarini	15
Balcop	58
Baldi	15
Baldini	15
Baldouin	58
Baldovinetti	15
Baldrighi	15
Balen	129
Balestra	15
Balfourier	58
Ballavoine	58
Balliniert	15
Ballu	58
Balten	129
Balthazar	58
Balze	58
Bambini	15
Bandhof	130
Bandinelli	15
Banfi	15
Banoliero	15
Baptiste	58
Bar	58
Barbarelli	15
Barbatelli	15
Barbier	59
Barbier-Walbone	59
Barbière	15
Barbieri	15 et 16
Barbiers	130
Barbot	59
Barca	16
Barclay	191
Barco	209
Barentsen	130
Barile	16
Barillot	59
Barker	191
Barlow	191
Barnard	191
Barocci	16
Baroche	16
Baron	59
Barrabeaud	59
Barranco	210
Barre	59
Barrett	191
Barrias	59
Barroso	210
Barry	59 et 191
Bartholomew	191
Bartolini	16
Bartolo (les)	16
Bartoloméo (les)	16
Barucco	16
Basaiti	16
Bassan	16
Basseporte	59
Bassetti	16
Bassi	16
Bassine	224
Bassompierre	59
Bastien-Lepage	59
Battoni	16
Banck	231
Baudelocque	59
Baudit	130
Bandoin	59
Baudry	59
Bauduins	130
Bauer	130
Baugin	59
Baur	130
Baxter	191
Bayard	59
Bayeu de Subias	210
Bayer	130
Bazin	59
Bazzani	16
Bazzi	16
Beale	191
Bean	191
Beaubrun	59
Beaucé	59
Beauderon	59
Beaufils	59
Beaufort	59
Beaulieu	59
Beaumé	59
Beaumont	16
Beaumont	59
Beaumont	191
Beaurepère	59
Beauverie	59
Beavis	191
Bec	59
Beccafumi	16
Becerra	210
Beck	231
Becker	59
Beckett	192
Becœur	60
Beechey	192
Beeckert	130
Beeck	130
Beeldemaker	130
Beer (A.)	130
Beerblock	130
Beernaert	130
Beesten	130
Bega-Kornelys	130
Begas	130
Begyn	130
Behain	130
Beisch	130
Bell	130
Bell	192
Bellangé	60
Bellay	60
Bellel	60
Bellingen	130
Bellini (J.) (les)	16
Belloc	60
Belloti	16
Bellotto	16
Belluci	16
Belly	60
Benavidès	210
Benczur	130
Bendeman	130
Benedetto	16
Benefial	16
Benner	60
Benneter	231
Bennuel	130
Benoît	60
Benouville	60
Bent	130
Bentini	130
Benvenuti	16
Benwel	192
Bequet	62
Béranger (les)	60
Bératon	210
Berchère	60
Berckmans	130
Berg	130 et 231
Berge	60
Bergen (les)	131
Berger	60
Bergeret	60
Bergh	231
Berghem	131
Berkheyde (J.)	130
Berkheyden	130
Berlot	60
Bernard	60
Berne-Bellecourt	60
Bernet	60
Bernier (C.)	60
Bernieri	17
Bernini	17
Berré	131
Berres	131
Berretini	17
Berretoni	17
Berruguete	210
Bertall	60
Berthelemy	60
Berthon (les)	60
Berthoud	60
Bertier	60
Bertin	60 et 61
Bertrand	60
Bertucat	210

Béry	131	Bockel	132	Bosschaert	133
Beschey	131	Bockhoust	132	Bossche	133
Besnard (les)	61	Bockman	192	Bosse	62
Besozzi	17	Bocksberger	132	Bosselman	63
Bessa	61	Bodekker	132	Bosschaert	133
Besson	61	Boden	62	Bossuet	133
Bestard	210	Bodinier	62	Both	133
Bétancourt	61	Bodimer	132	Boticelli	18
Betti	17	Boë	231	Botkine	224
Bettini	17	Boël (les)	132	Botschild	133
Beuckelaer	131	Boer	132	Bottala	18
Beurs	131	Boerjesson	232	Bottomby	192
Béville	61	Boeyermans	132	Bouchardy	63
Beyle	61	Bogaerde	132	Bouché	63
Bezard	61	Bogoluboff	227	Boucher (les)	63
Bezzi	17	Bohm	132	Bouchet	63
Bianchi (les)	17	Boichard	62	Bouchier	63
Bianchi	61	Boilly	62	Bouchot	63
Bianco	17	Boissellier	62	Boucle	133
Biancucci	17	Boissier	62	Boudewyns	133
Biard	61	Boissieu	62	Boudin	63
Bibrond	61	Boll ou Bol (les)	132 et 232	Bougenier	63
Bicci	17	Bollory	62	Bouguereau	63
Bida	61	Bologini	17	Bouhot	63
Bidault	61	Bologne	132	Bouillon	63
Bie	131	Bolognèse	17	Boulangé	63
Biennoury	61	Boltraflo	17	Boulanger	63
Bierstadt	192	Bom	132	Boule	63
Bieselinghem	131	Bombelli	17	Boullongne	63 et 64
Bigand	61	Bombini	17	Bounieu	64
Bigari	17	Bompart	62	Bouquet	64
Bigio	17	Bonati	17	Bourbon	64
Bignon	61	Bonconti	17	Bourbonnais	64
Bilcop	61	Bondone	17	Bourdet	64
Bitevelt	131	Bonheur	62	Bourdier	64
Billet	61	Bonhomme	62	Bourbon (S.)	64
Bin	61	Bonifazio	17	Bourge	64
Birat	61	Bonington	192	Bourgeois	64 et 192
Bird	192	Bonini	17	Bourguignon	64
Birotheau	61	Bonito	17	Bout	133
Birger	231	Bonnart	62	Bouteillier	64
Biscaino	17	Bonnat	62	Bouterwek	64
Biscaye	131	Bonnefoy	62	Boutibonne	64
Biset	131	Bonnegrâce	62	Bouton	64
Bisi	17	Bonnemer	62	Bouvier	133 et 64
Biskop	131	Bonnety	62	Bouys	64
Bisquert	210	Bononi	17	Boydel	192
Bissola	17	Bonosoli	17	Boyenval	64
Bisschop (les)	131	Bonvin	62	Boyer	64
Bizzamano	17	Bonvicini	17	Boze	64
Bossoni	17	Bonvoisin	62	Brakemburg	133
Blaas (les)	131	Bonzi	18	Brallé	64
Blain de Fontenay (les)	61	Boonen	132	Bramer	133
Blake (W.)	192	Boquet (Mlle)	62	Bramtôt	64
Blan	131	Borcona	210	Branchini	18
Blanc	61	Bordone	18	Brandeburg	13
Blanchard	61	Borel	62	Brandemuller	133
Blanchet	61	Borg	232	Brandi	18
Blankhof	131	Borgen	232	Brandon	64
Bleck	131	Borget	62	Brankhorst	133
Blès	131	Borghesi	18	Braquemont	64
Blin	61	Borght	132	Brascassat	64
Bloch	131	Borgognone	18	Brauwer	133
Block (les)	131 et 235	Borgone	18	Bray	133
Blocklandt	131	Borione	62	Brazze	18
Bloemaert	132	Bornschlegel	62	Breckelemcamp	133
Bloemen (les)	132	Borrekens	132	Bréda	134 et 232
Blond (Le)	62	Borroni	18	Bredaél	134
Blondel	62 et 132	Borssum	133	Brée	134
Bloot	132	Borzone	18	Brembergh	134
Bobavilla	210	Bos (les)	133	Brémond	65
Bocanégra	210	Bosboom	133	Brendel	134
Boccaccino	17	Boschini	18	Brenet	65
Bocchi	17	Boscoli	18	Brengle	134
Bochmann	227	Bossaert	133	Brentana	18

— 240 —

Brescianino 18	Buti 18	Cantacci 19
Brest 65	Butin 65	Cantal 19
Breton (les) 65	Butler 192	Cantarini 19
Brett 192	Buttura 66	Cantzler 232
Breughel (les) 134	Buys 135	Canuti 20
Breydel 134	Bye 135	Cap 135
Briard 65	Byrne 192	Capanna 20
Bridgman 192	Bys (les) 135	Capella 20
Brie 65		Capelle 135
Briguiboul 65		Capellini 20
Brill (les) 134	**C**	Carabin 135
Brilloin 65		Caraffe 66
Brion 65	Cabanel (les) 66	Caraud 66
Brison 65	Cabart 66	Caravoglia 20
Brisset 65	Cabasson 66	Carbillet 66
Brizio 18	Cabat 66	Carbonne 20
Brizzi 18	Cabezalaro 210	Cardenas 211
Broc 65	Caceres 210	Cardi 20
Brocas 65	Caccia 19	Carducho 20
Brodowski 227	Cacciammici 19	Carelli 20
Broeck (les) 134	Cacciolo 19	Careno 211
Brodszki 134	Cacheux 66	Caresme 66
Bromston 227	Cabart 66	Cariani 20
Bronckhorst (les) . . . 134	Cadagora 19	Curlevaris 20
Bronzino 18	Cadeau 66	Carlier 135
Brooking 192	Cairo 19	Carlisle 182
Brossard 65	Caisne 135	Carloni (les) 20
Brossard (de B.) . . . 65	Calabrese 19	Carnavali 211
Brounikoff 227	Calamata 19	Caro 20
Brown (les) 65	Calame 135	Caro (les) 211
Browne 65	Calandrnci 19	Caro de Tavira . . . 211
Brownue 192	Calcar 19	Caroli 20
Brownson 192	Caldaro 19	Caron 66
Brozik 134	Calderon 210	Caroselli 28
Bru 210	Calderon 192	Carotto 20
Bruandet 65	Caletti 19	Carpaccio 20
Brugieri 18	Caliari (les) 19	Carpenter 192
Bruin 135	Cali 135	Carpentera 135
Brulow 227	Callcott 192	Carpentier (les) . . . 66
Brun (les) 65	Calleja 210	Carpi 20
Brune 65	Callot 66	Carpioni 20
Brune-Pagès 65	Callier 192	Carrache (les) 20
Bruni 18	Callot 66	Carraccioli 20
Brunner 135	Callow (les) 192	Carré (les) 135
Bruno (F.) 18	Calthrop 192	Carreli 20
Bruno 18	Calvaert 135	Carroy 66
Brusaferro 18	Calvi 19	Carrick 192
Brusewitz 232	Camacho 210	Carrier 66
Bruyère 65	Camarony 210	Carriera 20
Bruyn 135	Camassei 19	Carruci 20
Buat 65	Cambiaso 19	Carteron 66
Budelot 65	Cambon (les) 66	Casado 211
Buffet 65	Camerata 19	Casalina 20
Bugiardini 18	Cameron 192	Casolano 21
Buget 65	Camillo 210	Casanova (les) . . . 20
Bühlmayer 135	Caminade 20	Caseli 20
Bulthuys 135	Camino 66	Casembroodt 135
Bunel 65	Cammarano 19	Casini 21
Bunnik 135	Cammas 66	Casolano 21
Buonamici 18	Cammununi 19	Caspari 135
Bnonarrotti 18	Campagnola 19	Cassana (les) 21
Buonconti 18	Campagnuola 19	Cassas 66
Buonfiglio 18	Campana 210	Cassel 66
Buono 18	Camphuysen (les) . . 135	Castagno 21
Buonocorsi 18	Campi 19	Castagnoli 21
Buonomico 18	Campino 19	Cassoneda 211
Buontalenti 18	Camprobin 210	Casteelen 135
Burch (les) 65	Canal 19	Casteels 135
Burg (les) 135	Canlassi 16	Castelli (les) 21
Burgos de Mantilla . . 210	Cano (les) 210	Castello 21
Burnand 135	Cano-de-Arevalo . . . 211	Castello 211
Buron 65	Canon 66	Castellucci 21
Busca 18	Canon 135	Castiglione 21
Busson 65	Canonville 66	Castillo 211
Butay 65	Canozio 19	Castrejon 211

— 241 —

Castres	135	Chavarito	211	Coëllo	211
Catalano (les)	21	Chavet	68	Coëne	136
Catena	21	Chazal	68	Coëssin	69
Cathelineau	66	Chebouieff	224	Cogen	139
Cattanio	21	Chelmouski	224	Cogniet (les)	69
Cattermole	192	Chenavard	68	Coignard	69
Caucig	135	Chenu	68	Coignet	136
Causet	66	Cheret	68	Coigniet	69
Cauvin	66	Cheriet	68	Colard de Laon	69
Cavagna	21	Cheron	68	Col.	137
Cavallino	21	Chery	68	Colas	69
Cavallo	21	Chevandier de Valdrôme	68	Cole (les)	193
Cavalori	21	Chiari	22	Coliez	69
Cavaluci	21	Chiffard	68	Collaceronni	22
Cavarozzi	21	Chimenti	22	Collantes	212
Cavazza (les)	21	Chintreuil	68	Collard	137
Cavazzuola	21	Chisholm	193	Colle	22
Cavé	66	Chractsky	224	Collet	69
Cavedone	21	Christall	193	Collier	69
Caxes	211	Christomo	211	Coltin (les)	69
Caylus	66	Christophe	68	Collin de Vermont	69
Cazabon	66	Christophe	136	Collins	193
Cazes (les)	67	Christophsen	136	Collinson	193
Cazin	67	Choris	224	Colss.	193
Cederstrom (B^{on})	232	Chouvet	68	Colombel	69
Celesti	21	Chrome (les)	193	Colombini	22
Cellier	67	Chtchedrine	228	Colonia	137
Cenni	21	Church	193	Colonna	22
Ceramano	135	Cianfanini	22	Colson	69
Cermak	135	Ciardi	22	Colville	60
Cerezo	211	Cibot	68	Comairas	69
Cerquozzi	21	Ciceri (les)	68	Combère	69
Cerrini	21	Ciezo	211	Comi	22
Cerruti	21	Cignani	22	Comontes	212
Cervi	21	Cignaroli	22	Compe	137
Cesari	22	Cimabuë	22	Compte-Calix	69
Cesi	22	Cina	22	Compte	69
Cesilles	211	Ciocca	22	Conca	22
Cesio	22	Cior	22	Conchillos	212
Cespedes	211	Circignano	22	Coninxloo	137
Ceulen	136	Cittadini	22	Coningh	137
Chabal	67	Civeton	22	Conninch	137
Chabord	67	Civoli	22	Constable	193
Chabry	67	Claessen	136	Constant	69
Chacaton	67	Claessoon	136	Constantin (les)	69
Challe	67	Claude (les)	68	Constantyn	137
Chalmers	193	Claude-Lorrain	84	Conté	69
Chalon	193	Claudot	68	Conti	22
Chambers	193	Clavaux	68	Contrebas	212
Chamorro	211	Clays	136	Cooke (les)	193
Champagne (les)	136	Cleef	136	Coomans	137
Champin	67	Clément	68	Cooper (les)	193
Champmartin	67	Clerc	68	Coosemans	137
Chaperon	67	Clerget	68	Cope	193
Chaplin	67	Clerget-Mélingue	68	Copley	193
Chardin	67	Clórian	68	Copuis	137
Charlemagne	227	Clerici	68	Coques	137
Charlet	67	Clérisseau	22	Coralli	22
Charles XV	231	Clint (les)	193	Corbould	194
Charlier	67	Clod I^{er} et II	228	Cordegliaghi	22
Charmeton	67	Clouet	68	Cormont	69
Charnay	67	Clouet	136	Corneille (les)	69
Charpentier (les)	67	Cluysemaar	136	Cornelis	137
Chartier	67	Coberger	136	Cornelisz	137
Chartran	67	Coccorante	22	Conillis	137
Chasselat	67	Cochereau	68	Cornu	69
Chasseriau	67	Cochet	68	Corot	69
Chastelin	67	Cochran	193	Corrado	22
Chatel	135	Cock	136	Correa	212
Chatillon	68	Cockq	136	Corregio	22
Chaudet	68	Coclercs	136	Corso	22
Chaufourrier	68	Cocq	136	Cort	137
Chauveau	68	Coda	22	Corte	212
Chauvin	68	Codde	136	Corteys	69
Chavannes	68	Coelho	211	Corti	22

Cortonne 22	Currado 23	Decker 139
Corvi 22	Curti 23	De Coninck 72
Cosida 212	Cury 194	Decourcelles 72
Cossa 22	Curzon 71	De Dreux 72
Cossiers 137	Cnyk (les) 138	De Dreux-Dorcy 72
Costa 22	Cuylemburg 138	Defaux 72
Coster 137	Cuyp (les) 138	Defregger 139
Cosway (les) 194	Cuypers 138	Degeorge 72
Cot 70	Cyrillo 212	Dehaussy 72
Cotan 212		De Heuvin 139
Cotelle 70		Dehodencq 72
Cotman 194	**D**	De Jonghe 153
Cottreau 70		De Juine 72
Coubertin 70	Dabay 71	Dekers 139
Couder 70	Daddi 23	Delaborde (les) 72
Counis 70	Dael (J.-F.) 138	Delacluze 72
Coupin 70	Daële (J. Van) 138	Delacroix (les) . . . 72 et 73
Courant 70	Daes (Simon) 138	Delafosse 73
Courbet 70	Daes 138	De La Hyre 73
Courcy 70	Dagnan (Bouveret) . . . 71	Delanoue 73
Courdouan 70	Dagnan (J.) 71	Delany 194
Court (les) 70	Daguerre 71	Delaperche 73
Courtat 70	Dahl (les) 232 et 235	Delaporte 73
Courtois (les) 70	Daiwaille 138	Delaroche (Paul) 73
Courvoisier 70	Dalens 138	Delatour 73
Cousin 70	Dalh 194	Delatre 73
Coutan 70	Daliphard 71	Delaunay 73
Coutel 70	Dalsgaard 235	Delaval 73
Couture 70	Dalton 194	Delen 139
Couturier 70	Dam 138	Delestre 73
Cox 194	Damane 71	Delff (les) 139
Coxie 137	Damby 194	Delgado 212
Coxie (Michel) 137	Dameron 71	Deliberator 23
Coypel Noël 70	Damery 71	Delio 23
Coypel (les) 71	Damery 138	Delmont 139
Crabbe 137	Damesy 138	Delobbe 73
Crabeth 137	Damour 71	Delobel 73
Cradock 194	Damoye 71	Delort 73
Craesbeke 137	Dana (W.) 194	Delperée 139
Cramer 137	Dance 194	Delvaux (les) 139
Cranach (les) 137	Danckerts 138	Demailly 73
Crane 194	Dandini 23	Demanne 73
Cranenburgh 137	Dandré-Bardon 71	De Marne 160
Crans 139	Danedi 23	Demitrieff 228
Crayer 138	Dangreaux 71	Demoussy 73
Credi 22	Daniel de Volterre . . . 23	Deneyn 139
Cremonini 22	Danloux 71	Denis 139
Crepie 138	Dantan 71	Denner 139
Crepin 71	Dante 23	Denneulin 73
Crescenzi 22	Danus 212	De Pratere 139
Crescenzi 23	Dargelas 71	Desain 23
Crespi (les) 23	Dario 23	Desamis 73
Cresti (les) 23	Darnant 138	Desbomets 73
Croswick 194	Dassy 71	Desbordes 73
Croti 23	Dasvelt 138	Deschamps (les) 73
Crignier 71	Dauban 71	De Scharuppeleer . . . 140
Cristoforo 23	Daubigny (les) . . 71 et 72	Desforets 73
Cristus 138	Daumier 72	Desfossez 73
Crivelli 23	Dauphin 72	Desgoffe (Blaise) 74
Crofts 194	Dauvin 72	Desgoffe 74
Cromer 23	Dauzats 72	Deshays 74
Croost 138	David 72	Desideri 23
Croy 71	David (Louis) 72	Desjobert 74
Crowe (les) 194	Davis (les) 194	Desnos 74
Crowley 194	Dawant 72	Desmoulins 74
Cruikshank 194	Dawe 194	Desnoyers 74
Cruz (M.) 212	Debay 72	Desoria 74
Cubrian 212	Debelle 72	Despax 74
Cuevas 212	Debon 72	Desperthes 74
Cult 194	De Braeckeleer 138	Despois 74
Cunigham 194	Debray 72	Desportes (les) 74
Cany 71	Debret 72	Desprez 74
Cuquet 212	Débucourt 72	Dessain 74
Curadi 23	Decaisne 72	Destouches 74
Cureau 71	Decamps 72	Desvarreux (L.) 194

Detaille	74	Dorph	235	Dupain	77	
Detouche	74	Dorre	140	Duparc	77	
Detroy (les)	74	Dossi	24	Duplan	77	
Deustch	74	Dossi-Dosso	24	Duplat	77	
Deutch	139	Douait	75	Duplessis	77	
Deveria	74	Douffet	140	Duplessis-Bertaud	77	
Deveria	75	Douglas	194	Dupont (les)	77	
Devers	23	Douillard	74	Dupont	141	
Devers	75	Dounino	24	Dupont-Pigenet	77	
Devilliers	75	Douven	140	Duport	77	
Devilly	75	Dow (Gérard)	140	Dupray	77	
Deviviers	75	Doyen	75	Dupré (Daniel)	141	
Devosges	75	Drée	74	Dupré (Julien)	77	
Devouge	75	Drener	140	Dupré (Jules)	77	
Devuez	75	Drillenburg	140	Dupré (L.)	77	
Deweirdt	139	Drolling	75	Dupressoir	77	
Deynum	139	Droogloost	140	Duqueylar	17	
Deyrolle	75	Droost	140	Duran-Carolus (Mme)	77	
Deyster	139	Drouais	75	Duran-Carolus	77	
Diamante	23	Druivestein	140	Durand	77	
Diamentini	23	Duarté	212	Durand (Simon)	141	
Diana	23	Dubacq	76	Durand-Brager	77	
Diaz (les)	212	Dubasty	76	Durer (A.)	141	
Diaz de la Penna	75	Dubbels (H.)	140	Durieu	77	
Dicht	139	Dubbels (Jean)	141	Durupt	77	
Diday	139	Dubois (Simon)	75	Dusart	141	
Didier (les)	75	Dubois (H.)	76	Du Sautoy	77	
Diepenbeeck	139	Dubois (F.)	76	Dusommerand	77	
Diest	139	Dubois (Chrétien)	141	Dussent	77	
Dietrich	139	Dubois (Paul)	76	Dutretre	77	
Dieterle	75	Dubois (E.)	141	Duval (Le Camus)	77	
Dieterich	139	Dubois (A.)	141	Duval (Robert)	77	
Dietrichson	232	Dubois	141	Duval	141	
Dietzsch	140	Dubois (J.)	76	Duvaux	77	
Dieudonné	75	Dubordieu	141	Duveau	77	
Dillens	140	Duboujol	76	Duvenède	141	
Dillon	194	Dubouloz	76	Duverger (T.)	78	
Dinarelli	23	Dubrueil	76	Duvidal	78	
Dirck	140	Dubufe (C.)	76	Duvivier	78	
Discepoli	23	Dubufe (Edouard)	76	Dyck (Antoine)	141	
Disen	232	Dubuisson (A.)	76	Dyck (P.)	142	
Ditmair	140	Duccio	24	Dyl	142	
Dittenberger	140	Duchatel	141			
Do	23	Duchemin	76	**E**		
Dobrovolski	228	Ducis	76			
Dobson	194	Duck	141			
Dodd	194	Ducker	228	Eastloke	194	
Does	140	Duclain	76	Eck (les)	142	
Dolci	23	Ducornet	76	Eckard	142	
Dolly	75	Ducq (les)	141	Eckersberg	232	
Dolobel	73	Ducreux	76	Eckman	232	
Dolobella	23	Ducros	141	Edelfeldt	228	
Domenech	212	Duez	76	Edema	142	
Domingo	212	Dufau	76	Edmonstone	195	
Dominici	23	Dufour	76	Edwards	195	
Dominico-Bolognèse	23	Dufresne	76	Eck	232	
Dominiquin	23	Dufresne de Postel	76	Eeckhout (Van)	142	
Donado	212	Dufresnoy	76	Eeckhoute	142	
Donckt	140	Dughet	76	Egg	195	
Donducci	24	Dughet-Guaspre	24	Egginck	228	
Dongen	140	Duguernier, père	76	Eginton	195	
Donini	24	Duguernier	76	Eglé	78	
Donkers	140	Duhme	76	Egmont	142	
Doniaro	24	Du Jardin	141	Egogni	24	
Dono	24	Dulin	76	Ehberland	142	
Donop	140	Dulong	76	Ehinger	142	
Donoso	212	Dumas	76	Ehrenberg	142	
Dontons	212	Dumée	76	Ehrenstal	142	
Donzello	24	Dumeray	76	Ehret	142	
Doornik	140	Dumons	76	Ehrman (les)	78	
Doorschot	140	Dumont	76	Eichler (les)	142	
Doré (Gustave)	75	Dumoustier	77	Eimmart	142	
Dorigny	75	Dunant	77	Eisemann	24	
Dorn	140	Dunker	141	Ekels	142	
Dorner	140	Dunouy	77			

El ou Elle	78	
Elburcht	142	
Elie	78	
Ellias	78	
Elliger	142	
Elmerich	78	
Elmore	195	
Elst	142	
Elzevier	142	
Elzgheimer	142	
Emelraet	143	
Emmanuel-de-Côme	24	
Empis	78	
Enghelbrechtsen	143	
Enghelrans	143	
Epinat	78	
Episcopio	24	
Erasme (Guérit)	143	
Ericson	232	
Ermels	143	
Ernst	143	
Errante	24	
Errard (le vieux)	78	
Errard (le jeune)	78	
Ertebout	143	
Ertreyck	143	
Es	143	
Esbrat (Raymond)	78	
Escalande	212	
Escallier (les)	78	
Eschard	78	
Escobar	212	
Esmenard	78	
Espana	24	
Espanada	213	
Espinal (les)	213	
Espinos	213	
Espinosa	213	
Esquarte	213	
Esselens	143	
Essex	195	
Estain	78	
Esteban (les)	213	
Estente	24	
Etex (les)	78	
Etty	195	
Evans	78	
Evans	195	
Everardi	24	
Everdingen	143	
Everdyck	143	
Extner	235	
Eyck (les)	143	
Eyckens	143	
Eynden	143	
Eyden (J.)	143	
Ezquerra	213	

F

Fabbrizzi		
Faber	24	
Fabre (B^{on})	143	
Fabriano	78	
Fabricius	24	
Faccini	143	
Faccioli	24	
Facichinetti	24	
Factor	213	
Faes	143	
Fagerlin	232	
Faget	78	
Fahey	195	
Faid	10	

Faistenberger	143
Faithorn	195
Faivre-Duffer	78
Falcieri	24
Falco	213
Falcone	24
Falens (Van)	143
Falgam	24
Falguicre	78
Fantin-Latour	78
Fanton	143
Fantuzzi	24
Fargue (P.)	143
Fargue	143
Farinati	24
Fasano	24
Fasetti (les)	24
Fasoli	24
Fasolo	24
Fasolo da Pavia	24
Fassin	143
Fattori	24
Fauchery	78
Faudran	78
Faure (les)	78
Fauvelet	78
Favard	79
Favas	79
Favray	79
Fay	143
Fedes	144
Fedor (les)	228
Feld	195
Femelia	213
Ferand	79
Ferdinand	79
Feréol	79
Ferg	144
Ferguson	195
Fernandez	213
Féron	79
Ferramola	24
Ferrand	79
Ferrando	213
Ferrantini	24
Ferrari (G.)	24
Ferrari (Luc)	25
Ferrari (F.)	24
Ferrer	213
Ferret	79
Ferri (Ciro)	25
Ferri	25
Ferrier	79
Ferruci	25
Ferry	25
Feti	25
Feugère	79
Fèvre (Le)	79
Fevret	79
Feyen (Eugène)	79
Feyep-Perrin	79
Fialetti	25
Fiasella	25
Ficatelli	25
Ficharelli	25
Fichel	79
Fictors	144
Fidani	25
Fielding	195
Fiesole	25
Figino	25
Fildès	195
Filhol	79
Filippi	25
Finard	79

Finch	191
Finoglia	25
Fiore	25
Fiorentini	25
Fiori (Le Baroche)	25
Fischer	195
Fischer	144
Fisen	144
Flacheron	79
Flahaut	79
Flamael	144
Flamalle	144
Flamen	144
Flaminio	25
Flandin	79
Flandrin (les)	79
Flatman	195
Flavitsky	228
Flaxman	195
Fleming	195
Flers	79
Fleury	79
Fleury-Robert	79
Flinck	144
Flore	25
Flori	25
Floriani	25
Florigerio	25
Floris	144
Florisz	144
Flock	144
Foggo	195
Folli	25
Folz	144
Fondulo	25
Fonseca	213
Fontaillard	79
Fontaine	144
Fontaine	79
Fontaine	144
Fontana	25
Fontane	79
Fontenay	79
Fonville	79
Foppa	25
Forbin (comte de)	80
Forest	80
Forestier	80
Forge	80
Forsberg (les)	232
Fort	80
Forti	25
Fortia	213
Fortin	80
Fortuna	25
Fortuni	25
Fortuny	213
Foubert	80
Foucancourt	80
Fouche	80
Fougères (M^{lle})	80
Foulon	80
Foulonge	80
Foulon-Vachot	80
Fouquet	80
Fouquier	144
Fouquières	144
Fournier	80
Fox	195
Fragerlin	232
Fragonard	80
Fraisinger	144
Français	80
Francazani	25
Francesca	25

Franceschini	25	Galimard	81	Gérard (Théodore)	146
Francesco	26	Gallais	145	Gerardini	27
Franchi	26	Galland	81	Gericault	82
Francia	26	Gallardo	214	Gérin	83
Francionne	213	Gallegos	214	Germain (les)	83
Francisquito	213	Galli (les)	26	German	214
Franck (les)	144	Gallinari	26	Germani (J.-B.)	83
Franco	26	Galloche	81	Germyn	146
François	144	Galvan	214	Gernon	83
François	80	Gambacciani	26	Gérôme	83
Francussi	26	Gambarini	26	Gerson	228
Frangipani	26	Gambaro	26	Gertner	235
Franquart	144	Gamelin	81	Gervex	83
Franque	80	Gandini (les)	26	Gesell	146
Franquelin	80	Gandolfi	26	Geslin	83
Franquet	214	Garbieri	26	Gesner	146
Frans	144	Garbo	26	Gessi	27
Fransz	145	Garcia (les)	114	Geyling	146
Fraser	195	Gardell (M^{me})	232	Gherardi (les)	27
Frassi	26	Garemyn	145	Gherardini	27
Fratel	80	Gargiola	27	Gherardo	27
Fratellini	26	Gariot	81	Gheyn	146
Freezen	145	Garneray (les)	81	Ghezzi (les)	27
Freidlander (M^{lle})	145	Garnier (les)	81	Ghirlandaio	27
Freminet	80	Garpers	145	Ghisi	27
Fremy	80	Garrand	145	Ghisolfi	27
Frenais	81	Garzi	27	Ghisoni	27
Frendenberger	145	Garzon	214	Giachinetti	214
Frendweiller	145	Garzoni	27	Giacoma	27
Frentz	228	Gascar	81	Giacomelli	27
Frère	81	Gascard	196	Giacometti	83
Fresnoy (Du)	145	Gassies	81	Gialdisi	27
Friedrich	145	Gassner	145	Gianniccola	27
Friquet	81	Gastineau	196	Giarolla	27
Frith	195	Gasull	214	Gibert (les)	83
Fritz	195 et 234	Gatta	27	Gibson (les)	196
Frohlicher	145	Gatti	27	Gide	83
Fromant	81	Gaubert	81	Gigoux	83
Froment	81	Gaudart	81	Gilarte	214
Fromentin	81	Gaudefroy	81	Gilbert (Pierre)	83
Fronseca	214	Gaudin	214	Gilbert	83
Frontier	81	Gauermann (les)	145	Gilbert	196
Fruytiers	145	Gauffier (M^{lle})	82	Gill	196
Frye	105	Gauli	27	Gillemans	146
Fuessli	145	Gault de Saint-Germain	82	Gillot	83
Fuessli	195	Gautherot	82	Gil-Montejana	214
Fulco	26	Gauthier (les)	82	Gilpin	196
Fuller	195	Gautier	82	Ginain	83
Fumiani	26	Gavarni	82	Giner	214
Furini	36	Gazard	82	Gionina (les)	27
Furstemberg	145	Geddes	196	Giorani de Milan	27
Fux	145	Geefs (M^{me})	145	Giordano (les)	27
Fyoll	145	Geefs (J.)	145	Giorgio	28
Fyt	145	Geeraerts	145	Giottino	28
		Geffroy	82	Giotto	28
		Gegerfelt	232	Giovanni	28
G		Gelder	145	Giovenoré	28
		Geldermann	145	Giral-Girac	83
Gaal (les)	145	Geldorp	145	Girard (les)	83
Gaast	145	Gelée (Claude)	82	Girardet (E.)	146
Gabber	145	Gelibert (les)	82	Girardet (J.)	83
Gabriel	145	Gendron	82	Girardin (A.)	83
Gaddi (les)	26	Genet	82	Girardin (M^{me})	83
Gaelen	145	Genga	27	Giraud (les)	83
Gagarin	228	Genillon	82	Giraud (M^{lle})	84
Gagliardo	26	Gennari (les)	27	Girlandaio	27
Gaillard	81	Genod	82	Girodet	84
Gaillot	81	Genoels	145	Girodon	84
Gaindran	81	Gentille	27	Girolano	28
Gainsborough	196	Genty	82	Girolanodai	28
Gajvasoffsky	228	Georget	82	Giron	146
Galante	26	Gérard (baron)	82	Girouard	84
Galbrun	81	Gérard (M^{lle})	82	Giroust	84
Galeotti	26	Gérard de Harlem (les)	146	Giroux (les)	84
		Gérard-Guerandi	145	Girtin	196

— 246 —

Gisbert 214	Grauw 147	Gumiel 215
Gissey 84	Grave 196	Gunignani 27
Glaize (les) 84	Graziani 28	Günther 147
Glauber (les) 146	Grebber (M^me) 147	Gunzburg 228
Glaudot ou Claudot . . . 84	Grebber (Pierre) 147	Guscar 86
Gleyre 84	Greco 214	Gutierrez 215
Glovatchevski 228	Green 196	Guy (Brenet) 86
Glowacki 228	Gregori 28	Guyot (les) 86
Gnocchi 28	Grégory 196	Guzman (les) 215
Gobaut 84	Grenier (Saint-Martin) . . 85	Gysen 147
Gobbo 28	Gresly 85	
Gobert (les) 84	Greuze 85	
Goblin 84	Grevedon 85	**H**
Goddé 84	Grevenbroeck 85	
Godessyck 146	Griepenker 147	Haag 147
Godineau 146	Griff (les) 147	Haager 147
Godoy 214	Griffier (les) 147	Haanebrink 147
Goes 146	Grillandajo 28	Haanen 147
Golfino 28	Grillenzone 28	Haansbergen 147
Goltz 146	Grimaldi 28	Haaq 196
Goltzius (les) 146	Grimelund 232	Haarlen 148
Gomez (les) 214	Grimmer 147	Haastert 148
Gomien (Ch.) 84	Grimoux 85	Hackert 148
Gonzalès (les) 215	Grison 85	Haeck 148
Goodall 196	Groeger 147	Haelszel 148
Gool 146	Groiseilliez 85	Haert 148
Gordigniani 28	Grolig 147	Haffner 29
Gordon 196	Gronland . . . 232 et 235	Haffner 86
Gori 28	Grootvet 147	Hafstrom 232
Gortzius 146	Gros (les) 85	Hagbord 232
Gossaert 146	Grün 85	Hagelstem 148
Gosse 84	Grund 147	Hagen 148
Gosselin 84	Grunewald 147	Haghe 148
Gossewin 146	Gsell 147	Haillecourt 86
Gotti (les) 28	Guarana 28	Hall 86
Gotzel 28	Guardi 28	Halle 86
Goubeau 146	Guargena 28	Halle 87
Goubié 84	Guarienti 28	Hallez 148
Gouda 146	Guariento 28	Hallier 87
Goudt 146	Gude 232	Hals 148
Gouin 84	Gudin (les) 85	Hamburger 148
Goulade 84	Gué (les) 85 et 228	Hamilton 148
Goupil 84	Guédy (Jules) 85	Hamilton 196
Gourcau 84	Guerchin 28	Hamon 87
Gourlier 84	Guérin (les) . . . 85 et 86	Hanimer 235
Govert 146	Guerra 28	Hanneman 148
Goya (F.) 215	Guerrier 86	Hanoteau 87
Goyen 146	Gueslain 86	Hansch 148
Goyet 84	Guesnet 86	Hansen 232 et 235
Gozzoli 28	Guevaras 215	Hansteen 232
Graaf 147	Guffens 147	Haquette 87
Graasbeck 147	Guiaud 86	Harawski 228
Graat 147	Guichard 86	Harding 196
Grabon 147	Guidici 28	Hareux 87
Gracht 147	Guido (les) 29	Hari 148
Gracht (R.) 147	Guidobono 29	Harlanoff 228
Graefile 147	Guidoti 29	Harlem 148
Graff (les) 147	Guignet (les) 86	Harling 148
Graft 232	Guihelmi 29	Harms 148
Graham 196	Guillard 86	Haro 215
Grailly (de) 84	Guillaumet 86	Harpignies 87
Grammatica 28	Guillemet 86	Hart 196
Granacci 28	Guillemin 86	Harvey 197
Grandi 28	Guillemot 86	Haudebourt 87
Grandin 84	Guillen 215	Hauer 148
Grandpierre 84	Guillerot 86	Hauser 148
Grandsire 84	Guillo 215	Haussy 87
Granello 28	Guillon (les) 86	Haut 148
Granet 84	Guinoccio 29	Hautier 87
Granger (les) 84	Guintalocchi 28	Hauzinger 148
Grant 196	Guirro 215	Haverman 148
Grassi 28	Guiseppino 28	Hay 197
Grati 28	Guisti 28	Haydon 197
Gratia 84	Guitard 215	Hayter 197
Gratiadei 28	Guizard 86	Hazlitt 197

— 247 —

Healy 197	Hoguet 150	Indaco 29
Hébert 87	Hohemberg 29	India 29
Heck 148	Holbein 150	Induno 29
Héda 148	Holbein 151	Ingannati 29
Hédouin 87	Hollins 197	Ingen 152
Heede 149	Hollowaig 197	Ingles 215
Heem 149	Holm 232	Ingoni 29
Heemskerck (les) . . . 149	Holstein 88	Ingres 88
Heilbuth 87	Hondekoeter 151	Inskipp 198
Heim 87	Hondius 151	Iraìa 215
Heince 87	Hont (de) 151	Irène 29
Heinsius 149	Hontorst 151	Iriate 215
Helander 232	Hooch 151	Isabey 89
Hélart 87	Hooge 151	Isac 152
Helle 215	Hooghe 151	Israels 152
Hellqvist 232	Hoogk 197	Iwanoff (les) 228
Helmbreker 149	Hoogstad 151	
Helmont 149	Hoogstraenten 151	
Helst 149	Hoppner 198	**J**
Helsted 235	Hordine 151	
Helt 149	Horemans 151	Jaccober 153
Hemmeling 149	Horschelt 151	Jackson (les) 198
Hemsley 197	Horsdubois 88	Jacob (Nicolas) 89
Hemssen 149	Horsley 198	Jacobs 153
Henneberg 149	Horst 88	Jacobsen . . . 232 et 235
Henebicq 149	Horst 151	Jacoby 228
Hennequin 87	Horstok 151	Jacopo 29
Henner 87	Hostein 88	Jacottet 89
Henriot 87	Houasse 88	Jacquand 89
Herault 87	Houbraken 151	Jacque (Charles) . . . 89
Herbelin 87	Hove 151	Jacquemart (Nely) . . . 89
Herbert 197	Howard 198	Jacques (Maître) . . . 216
Herbeyns 197	Huart 88	Jacquet (M^mr) 89
Herck 149	Hubert (Victor) 88	Jadelot 89
Hereau 87	Hubert 151	Jadin (les) 89
Herigel 150	Huchtenburgh . . 151 et 152	Jaime 89
Herkomer 197	Hudson 198	Jalabert 89
Hermann 197	Hue 88	Jamesone 198
Hermans 149	Huerta 215	Janet (M^lle) 89
Hermelin 232	Huet 88	Janet-Lange 89
Hernandez 215	Hugard 88	Janette 198
Heroult 87	Hugrel 88	Janmot 89
Herpin 87	Huguet 88	Janson 228
Herregouts 149	Huilliot 88	Janssens 153
Herrera (les) 215	Hulin 228	Japy 89
Herrman 87	Hulst 152	Jaquotot 89
Herreyns 149	Hulswit 152	Jardin (Karel du) . . . 153
Hersent 87	Humbert 152	Jarvis 198
Herst 87	Humbert 88	Jauregni 216
Hertrich 150	Hunt 198	Jeannin 89
Hesse 88	Huntington 198	Jeanron 89
Heude 88	Hurlstone 198	Jeaurat (de) 89
Housch 150	Huskissen 198	Jeaurat 89
Heyden 150	Hussenot 88	Jelgersma 153
Heyerdahl 232	Huygens 152	Jepes 216
Highmore 197	Huys 152	Jerichau 235
Hilder 197	Huysmans 152	Jernberg 232
Hillemacher 88	Huysum (Van) 152	Jerndorf 235
Hilliart 197	Hyeer 152	Jérôme 29
Hills 197	Hygen 232	Jettel 153
Hilton 197		Joanes (les) 216
Hinné 228		Jobbé-Duval 89
Hiré 88	**I**	Jocino 29
Hirsch 232		Johannot 153
Hoare 197	Iciar 215	Johnston 198
Hobbema 150	Idsinga 152	Jolain 89
Hobfeld 88	Ignacie 215	Jollivet 90
Hodges 197	Ignatius 228	Joly 90
Hodgson 197	Imann 198	Joncherie 90
Hodstein 150	Imber 88	Jones (les) 198
Hoeckert 232	Imer 88	Jonghe 153
Hoerberg 232	Imparato 29	Jongkind 153
Hoet 150	Impens 152	Jopling 198
Hofman 150	Incado 29	Jordaens (les) 153
Hogarth 197	Inchbold 198	Jordan 216

— 248 —

Joris 155
Jorisz 153
Joseph 216
Josephson 233
Josépin 29
Joukovski 228
Jouravleff 228
Jourdan 90
Jourdy 90
Jousselin 90
Jouvenet (les) 90
Jouy 90
Joyant 90
Juarez 216
Jugelet 90
Juilliard (les) 90
Juillerat 90
Juine 90
Jules Romain 29
Julien (les) 90
Juncosa 216
Jundt 90
Jung 90
Junge (Mme) 228
Juppin 153
Juriaen 153
Juste 90
Juste 153

K

Kabel 153
Kaemmerer 154
Kalf 154
Kalker 154
Kalraat (les) 154
Kamphuisen (les) . . . 154
Kauffmann 154
Kaverman 154
Kaynot 154
Keelhoff 154
Keil 216
Kelderman 154
Keller (Jean) 228
Kent 198
Kepper 90
Kerckhove 154
Kessel 154
Ketel 154
Keun 154
Key 154
Keyl 198
Keyser (les) 154
Kierings 154
Kies 154
Kielland 233
Kiorboé 233
Kjaerskow 235
Kjeldrup 235
Kiprennsky 228
Kirschner 154
Klaas 154
Klaaszoon 154
Kleinch 228
Klengel 154
Klerck 155
Klever 228
Klingstet 228
Klomp 155
Knauss 155
Kneller 155
Knight 198
Knigt 198
Knip 155
Knupper 155
Knyf 155
Knyff 155
Kobell 155
Kock (les) 155
Koedyk 155
Koels 235
Koehler 228
Koeller 155
Koëne 155
Koets 155
Koller 155
Koning (les) 155
Konopacki 228
Konopton 198
Koogon 155
Koosterman 155
Korzoukhine 228
Koscholcw 228
Koskulle 233
Koukewitsch 228
Kouwenberg . . . 90 et 115
Kovaleski 228
Kramskoi 228
Kranach 155
Krans 155
Krause 155
Krausz 155
Kreyder 90
Kroeger 235
Krug 90
Kruger (les) 156
Kryns 156
Kuilemburg 156
Kulle 233
Kunsh 156
Kurella 228
Kuwasseg 90
Kuyck 156
Kyck 156

L

Laar 156
Labana 216
Laberges 90
Labouchère 90
Labouère 90
Labrador 216
Laby 91
Lacona 216
Lacour 91
Lacroix 91
Lactance 29
Ladbrooke 199
Ladesma 216
Ladey 91
Laembein 91
Lafaye 91
Lafond 91
Lafontaine 91
Lafosse 91
Lagrenée (les) 91
Lahorio 228
Lair 91
Lairesse (G.) 156
Lajoue 91
Lallemand 91
Lama 29
Lamanna 29
Lambert 198 et 91
Lamberti 29
Lambertini 29
Lambinet 92
Lambrecht 156
Lambri 29
Lami 91
Laminais 91
Lamina 29
Lamma 29
Lamme 56
Lamo 29
Lamotte 91
Lampi 156
Lamorinière 156
Lampson 156
Lamy 91
Lana 29
Lance 199
Lanchares 216
Lancisi 29
Lanconello 29
Lancrenon 91
Lancret 92
Landa 216
Landelle 92
Landi 29
Landini 30
Landolfo 30
Landolt 156
Landon 92
Landriani 30
Landseer (les) 199
Landtsheer 156
Lane 199
Lanen 156
Lanetti 30
Lanfant de Metz 92
Lanfranc 30
Lange 92 et 156
Lagendyk 157
Langer 157
Langerock 157
Langetti 30
Langevelt 157
Langlois 92
Lanino 30
Lanoue 92
Lansac 92
Lansyer 92
Lantara 92
Lanzani 30
Lanzilago 30
Lapi 30
Lapiciola 30
Lapierre 92
Lapis 30
Lapito 92
Lapo 30
Lappoli 30
Lapoter 92
Lapostolet 92
Larcher 92
Largillière 92
Largkmair 157
Larivière 92
Laroon 157
Larraga 216
Larsson 233
Lassale-Bordes 92
Lastman 157
Lasserva 216
Lassus 92
Latanzio 30
Latil 92
Latombe 157
Latouche 93
Lattre 93
Laudati 30

Lauder	199	Leibl	157	Lexmond	158
Laugée	93	Leichner	157	Leys	158
Lauratie	30	Leickert	157	Leyto	217
Laure	93	Leighton	199	Leyva	217
Laurencel	93	Leinberger	157	Lhermite	97
Laure Laurencel	93	Leinens	157	Liano (les)	217
Laurens	30 et 233	Lejeune	95	Lianori	30
Laurent	93	Leleux	95	Liberale (les)	31
Laurentie	30	Lelex	95	Liberi (les)	31
Lauri	157	Lelie	157	Libri	31
Lauri	93	Lelli	30	Licherie	97
Lauro	30	Leloir (les)	95	Lichtenheld	158
Lauwers	157	Le Lorrain	95	Licinio (Chevalier)	31
Lavastre	93	Lely	157	Licinio	31
Lavecq	157	Le Maire Poussin	95	Lidman	233
Lavaudan	93	Le Marié des Landelles	95	Liebaert	158
Laveille	93	Lemay	95	Liechtenfels	158
Lavilette (Mm)	93	Lembke	157	Liefland	158
Lavizzario	30	Lemercier	95	Liemaker	158
Lavreince	93	Lemettay	95	Lienard	97
Lawrence (Sir)	199	Lemir	95	Lierre	158
Layraud	93	Lemoine	95	Lies	158
Lazzari	30	Lemonnier	95	Lievens	158
Lazzarini	30	Lemud	95	Lievre	97
Lazzaroni	30	Le Nain (les)	95	Ligli	31
Leander	199	Lenbach	157	Ligny	97
Le Barbier	93	Lenepveu	95	Ligozzi	31
Le Baron Deves	93	Lenfant	95	Liljolund	229
Le Bas	93	Lenoir	95	Limborch	158
Lebedeff	228	Lens (les)	157	Limburg	158
Le Bel	93	Léon	216	Lin	158
Le Blanc	93	Léonard	95	Lincy (de)	96
Le Blant	93	Léonard (Limousin)	95	Lindegren (Mlle)	233
Leblond	93	Léonard de Vinci	30	Linden	158
Leblon	157	Léonardi	30	Lindstrom	233
Le Borne	93	Léonardo (les)	216	Linge	158
Leboucq	93	Léonardo	30	Lingelbach	158
Le Bouteux	93	Léoni (les)	30	Linnell (les)	199
Le Bouy	93	Leonieuil	95	Linozzi	31
Le Brun Vigée	94	Lépaule	95	Linschoten	158
Le Brun (Charles)	94	Lepec	95	Lint (les)	158
Le Brun	157	Lepeut	95	Linton	200
Le Cadre	94	Lepic	96	Lion	158
Le Carpentier	94	Lepicié	96	Lione	31
Lecce	30	Lepoittevin	96	Liotad	158
Le Chevalier	94	Leprieur	96	Liphart (baron)	229
Le Claire	94	Leprince (les)	96	Lippi (les)	31
Le Clerc	94	Lequeutre	96	Lippo	31
Le Cœur	94	Lerambert	96	Lis	158
Le Cointe	94	Lerche	233	Liscewski	158
Lecomte	94	Lerolle	97	Litovtschenko	229
Lecomte-Dunouy	94	Leroux (les)	96	Litterini	31
Lecomte-Vernet	94	Leroy	96	Lix	97
Lecoq de Boisbaudran	94	Lesage	96	Llnos de Valdes	217
Lecurieux	94	Lesbrossait	158	Lobbedez	97
Ledoux (Mlle)	94	Lesecq	96	Lobin	97
Lee	199	Leslie (les)	199	Lobrichon	97
Leemans	157	Lesourd-Delisle	96	Locatelli (les)	31
Leen	157	Lesourd (de Beauregard)	96	Locker	235
Leepe	157	Lespinasse	96	Lodi	31
Leersmans	157	Lessing	158	Lofvers	159
Leets	199	Lessore	96	Loir	97
Leeuw	157	Lestand (A.)	96	Loisel	97
Lefèbre (les)	94 et 157	Lestand-Parade	96	Lojacano	31
Legentile	94	Lesueur (les)	96	Loli	31
Legerdorp	157	Letang	97	Lomazzo	31
Legi	30	Letellier	97	Lombardelli	31
Legnani	30	Lethière	97	Lombardi	31
Legote	216	Leuillier	97	Lomi	31
Legras	94	Levêque	158	Long	200
Legrich	157	Le Viel	97	Longchamps	97
Legros	94	Levitzki	229	Longhi	31
Le Guide	30	Levo	30	Lonsing	158
Lehman (les)	94 et 229	Levy (les)	97	Loo (les Van)	97
Lehoux	95	Lewis	199	Loo (les J. Van)	159

Loon	159	Maes (les)	160	Marino	33
Loos	159	Maffei	32	Mario (de C.)	33
Loose	159	Maffen	32	Mariotti	33
Lopez (les)	217	Mafioto	32	Mariotto	33
Lorch	159	Magand	98	Markelbach	160
Lorch	233	Maganza	32	Markoff	229
Lordon	98	Maggi	32	Marlet	99
Lorent	217	Magnus	160	Marmion	98
Lorenzetti	31	Mahue	160	Marmita	33
Lorenzini	31	Mahy	98	Marne (de)	160
Lorenzo	31	Mailand	98	Marolli	33
Lossenko	229	Maillard	98	Maron	160
Loten	159	Maille-St-Prix	98	Marone	33
Loth	31	Maillot	98	Marot	99
Loth	159	Mainardi	32	Marquis	99
Lothemer	159	Maisiat	98	Marron	99
Lottier	98	Maison	98	Marsaud (M^me)	99
Lotto	31	Major	160	Marshall	200
Loubon	98	Makart	160	Marstrand	235
Lourairo	217	Makavski	229	Martelli	33
Lourte	217	Makovski	229	Martens	160
Loustan	98	Malanie	98	Martersteig	160
Louvier de Lajolais	98	Malapeau	98	Martin	200
Lovas	233	Malbranche	98	Martin (P.-D.)	99
Lover	200	Malducci	32	Martinez (les)	217
Lubbers	159	Malgavazzo	32	Martini (les)	33
Lubinietzki	159	Malinconino	32	Martinoff	229
Lucas de Leyde	159	Mallet	98	Maruello	33
Lucatelli	31	Malleyn	160	Maruselli	33
Lucena	217	Malmstrom	233	Mary (M^lle)	229
Luciano	31	Malpiedi (les)	32	Marziale	33
Lucidel	159	Mancini (les)	32	Marzio (de)	33
Lucotte	98	Manden	160	Marziale	33
Lucquin	98	Mander	160	Masaccio	34
Ludovici	200	Manet	98	Mascagni	34
Ludovico	32	Manetti	32	Mascci	34
Luey	200	Manfredi	32	Masquellier	99
Lugardon	159	Manglard	98	Massarani	34
Luini (les)	32	Manni	32	Massari	34
Luminais	98	Manozzi	32	Massaro	34
Lund	235	Mans	160	Massé	99
Lundberg	233	Mansnetti	32	Massimo	34
Lundens	159	Mantegna	32	Masson	99
Lunteschutz	98	Manzini	32	Massone	34
Lupi	217	Manzoni	32	Masturzo	34
Lustichuys	159	Manzuoli	32	Matejko	160
Lusurier	98	Maracci	32	Matéos	217
Luti	32	Marais	98	Matera	34
Lutterburg	159	Marandi	32	Matet	99
Luytens	200	Marandon	98	Mathieu (les)	99
Luyx	159	Maratti	32 et 33	Mathilde (Princesse)	99
Luzio	32	Marcel	33	Mathy	99
Luzzu	32	Marcellis	160	Matout	99
Lys	159	Marchal	98	Matsys (les)	160
		Marchelli	33	Mattei	34
M		Marchesi (les)	33	Matteini	34
		Marchetti	33	Matteis	34
		Marchioni	33	Matteo	34
Maas	159	Marchis	33	Matton	160
Mabuse	160	Marco	33	Maturino	34
Macaré	98	Marconi (R.)	33	Matveeff	229
Macbeth (les)	200	Maréchal	99	Matveieff	229
Macchi	32	Marées	160	Mauperché	99
Macchietti	32	Marescalco	33	Maurer	160
Mac-Collum	200	Mari	33	Mauzaisse	99
Mac-Culloch	200	Maria	33	Maximoff	229
Machard	98	Mariano	33	May	99
Machy	98	Marienof	160	May	160
Mackeprange	235	Marigny	99	Mayer (les)	99
Madarasz	160	Marilhat	99	Mayer (les)	161
Maderno	32	Marin	99	Mayno	217
Madonnina	32	Marinari	33	Mazerolle	99
Madrazo (les)	217	Marinas	217	Mazo	217
Maence (Sir)	200	Marinelli	33	Mazure	100
Maelise	200	Marini	33	Mazza	34

— 251 —

Nom	Page
Mazzanti	34
Mazzieri	34
Mazzola (les)	34
Mazzolini	34
Mazzoni	34
Mazzucheli	34
Mazzuoli (les)	34
Mechtcheski	229
Meda	34
Medina (les)	217
Medula	34
Meel	161
Meer (les)	161
Meert	161
Meissonier	100
Melani	34
Melbye	235
Melchiori	34
Melina	217
Mélingue	100
Mellery	161
Melling	100
Melozzo	34
Melzi	34
Memling	161
Memni	34
Menageot	100
Menarola	34
Menendez (F)	217
Menendez (les)	218
Menezes	218
Mengin	100
Mengs	161
Mengucci	34
Menjaud	160
Menzel	161
Mera	218
Mercadé	218
Mercey	100
Merian	161
Mérimée	100
Merkourieff	229
Merle	100
Merson	100
Mertens	161
Mery	100
Merwart	229
Mesa	218
Mesday	161
Meslin	100
Messenleiser	161
Messine	34
Mestchersky	229
Metelli	34
Mettais	100
Mettal	100
Metzu	161
Meulen (les)	161
Meunier	100
Meuret	100
Meurice	100
Meusnier (les)	100
Meuton	162
Meybure	162
Meyer	100
Meyer	162
Meyerheim	162
Meyering	162
Meyo	162
Meyssens	162
Miassoiedoff	229
Micaud	100
Michallon	100
Michalowski	229
Michau (J. G.)	162
Michau (T.)	162
Michaud (Louis)	100
Michel (les)	100
Michel-Ange	34
Michele	34
Michelino	35
Michis (Mme)	35
Micier	218
Midy	101
Mierhop	162
Mieris (les)	162
Mignard (les)	101
Mignon	162
Milani	35
Millais	200
Millan	218
Millé (F.)	162
Millé (François)	101
Millé (P.)	101
Millet	101
Millin	101
Milon	101
Minana	218
Minderhout	102
Minga	35
Minget	218
Mini	35
Miniati	35
Minnebroer	162
Minorello	35
Minuti	35
Mioduczewiski	229
Miradoro	35
Mirbel	101
Mirhone	162
Mirevelt	162
Mirevelt	163
Mocetto	35
Mœnch	101
Mohedano	218
Moillon	101
Moinal	101
Moi (les)	163
Mola (les)	35
Molin	101
Molina	219
Molinari	34
Moller	163, 229 et 233
Mollineri	35
Molnaer (les)	163
Mols	163
Molyn (les)	163
Mommers	163
Mompers	163
Mona	35
Monaldi	35
Monanteuil	101
Monchablon	101
Mondidier	101
Mondeni	35
Mondini	35
Mondovi	35
Moneri	35
Mongez	101
Monginot	101
Moni	163
Monie	235
Monnet	101
Monninx	163
Monnoyer	101
Monpezat	102
Monsiau	101
Monsignori	35
Montabert	101
Montagna	35
Montagnana	35
Montalvo	218
Montanini	35
Monte	35
Monteil	218
Monteiro	218
Montemezzano	35
Montero (ies)	218
Montessuy	101
Montevanchi	35
Montfort	102
Montfoort	163
Monti	35
Montpetit	102
Montvel	102
Montvoisin (R.)	102
Monvoisin (Mme.)	102
Moons (A.)	163
Moor (les)	163
Moos	200
Moraczynski	229
Moraes	218
Morain	102
Moralès	218
Moran	218
Morandini	35
Morazone	35
Moreau (les)	102
Morcels	163
Morcelse	163
Morel (les)	163
Morel-Fatio	102
Moreno	218
Moretti	35
Moretto	35
Morin	102
Morland	200
Morner	233
Moro (les)	35
Moroni (les)	35
Morot (Aimé)	162
Morozoff	229
Morse	200
Mortemart	102
Mortiner	200
Mosler	102
Mosnier (les)	102
Mossetti	35
Mostaert (les)	163
Motta	35
Mottu	102
Mottez	102
Moucheron (les)	164
Mouchet	102
Mouchot	102
Monnlux	163
Mouette	102
Moya	218
Moyaert (les)	164
Mozin	102
Mucci	35
Mulard (les)	162
Muller (les) 162, 164, 200 et 233	
Mulrendy	200
Munari	35
Munkacsy	164
Munoz (les)	218
Munsterhjelm	229
Mura	35
Murant	164
Murat	102
Muraton (les)	102
Muratori	35
Mures	218

— 252 —

Murienhof	164
Murillo (les)	218
Murrer	164
Musin	104
Musscher	164
Mussini	35
Mussiti	35
Mutel	102
Mutina	35
Mutrie	200
Mutrie (Mis.)	200
Muyck	164
Muys	164
Muziano	35
My	164
Myn	164
Mytens	104 et 233

N

Nadalino	36
Nagel	164
Nagli	36
Naigeon (les)	103
Naldini	36
Nanni	36
Nanteuil (les)	103
Nardini	36
Narducci	36
Naselli	36
Nash	200
Nasini	36
Nasmyth	201
Natali (les)	36
Natoire	103
Nattier	103
Naudet	103
Naudi	36
Nava	219
Navarrete	219
Navarro (Don)	219
Navlet	103
Nazon	103
Nazzari	36
Neapoli	219
Nebbia	36
Nebea	36
Nedeck	164
Neefs	164
Neek	165
Néer	165
Neft	165
Neff	229
Nègre	103
Nègri (Pierre)	36
Neidlinger	165
Nelti	36
Nemoz	103
Nepveu (Moïe)	103
Neramus	165
Néri (Jean)	36
Nerito	36
Neroni	36
Nervesa	36
Nes	165
Neter	165
Netscher	165
Netscher	165
Neumann	236
Neuville (de)	103
Neveu	165
Newton	201
Nicasius	165
Nicevine	229

Nickelle	165
Nicolas (de Cremone)	30
Nicolas (les)	36
Nicolay	165
Nicolaysen	233
Nielsen	233
Nieuland	165
Nikitin	229
Nimeegen	165
Niquevert	103
Nisen	165
Nittis	36
Nivart	103
Nobill	36
Nocret	103
Node	103
Noé	103
Noé-Cham	103
Noël (les)	103 et 165
Nogari	36
Noisot	103
Noleau	103
Nollekens	165
Nollet	165
Nonclercq	103
Nonnotte	104
Noort	165
Norblin	104
Nordenberg	233
Nordgren	233
Normann	233
Norstedt	233
Northcote	201
Nostre	104
Noter (les)	104 et 166
Notre	104
Nothnagel	165
Nouailhier	104
Novelli	36 et 37
Novion	104
Nucci	37
Nuijen	166
Numan-Wynand	166
Numez (les)	219
Nuno	219
Nunziata	37
Nuvolone (les)	37
Nuzzi	37
Nymegen (les)	166

O

Oberman	166
Obregon (les)	219
O'Connor	201
Octave	37
Octavien	104
Odam	37
Odazzi	37
Oddi	37
Oderico	37
Oderigi	37
Odevaere	166
Odier	104
Odiot	104
Offermaas	166
Offin	104
Olagnon	104
Oldfield	201
Oliva	37
Olivié	104
Olivieri	37 et 104
Oliver	201
Olives	219

Ollivier	166
Olmo	37
Olrik	236
Omer-Charlet	104
Ommeganck	166
Onate	219
O'Niel	201
Oort	166
Oost	166
Oosten	166
Oosterhoudt	166
Oosterwyck	166
Opie	201
Opstal	166
Orazio	37
Orcagna	37
Orchardson	201
Ordinaire	104
Orefice	37
Orlandi	37
Orley (les)	166
Orlowsky (les)	229
Ornea	166
Orozco	219
Orrente	219
Orsel	104
Orsi	37
Os (les)	166
Ossembeeck	167
Ostade	167
Ottaviana	37
Otteson	236
Ottini	37
Oudenaerde	167
Oudry	104
Ougrumoff	229
Ouless	201
Ouri	104
Ouvrié	104
Ouwater	167
Overbecke (les)	167
Owen	201

P

Pabst	104
Pader	104
Paepe	167
Pacchiarotto	37
Paccioli	37
Pacelli	37
Pacheco	219
Paderna	37
Padouan	37
Pagani (les)	37
Paggi	37
Paglia	37
Pagnest	104
Palacios	219
Palamède	167
Paillet	104
Pajou	104
Paladini	37
Palancas	219
Palissy	104
Palizzi	37
Palladino	37
Pallière	104
Palma	37 et 38
Palmaroli	38
Palmegiano	38
Palmerini	38
Palmezzano	38
Palmieri	38

Palo (les) 219 et 220	Pedroni 38	Philippe (Rois d'Espagne). 220
Palombo 38	Pedrozo 220	Philipps (les) 201
Palomino (les) 220	Pée 167	Philippoteaux 107
Palthe 167	Peerson 201	Philips 201
Paltronière 38	Peeters 167	Piancastelli 39
Panicale 38	Peters 167	Piastrini 39
Panchet 104	Pelegret 220	Piazetta 39
Pancorbo 220	Pelevine 229	Piazza 39
Pancotto 38	Pelez 106	Picard-Wasser 107
Pandolfi 38	Pelez de Cordova . . . 105	Picchi 39
Panoti 38	Pellegrini (les) . . . 38 et 39	Pichi 39
Panico 38	Pelletier 106	Pichon 107
Panini 38	Pellicot 106	Pickersgill 201
Panniciati 38	Pellini 38	Picknell 201
Paoletti 38	Pelouse 106	Picot 107
Paoli 38	Pena 220	Picou (les) 107
Paolini 38	Penalosa 220	Piemont 168
Paolillo 38	Penaud 106	Pierce 201
Paolo 38	Penguilly 38	Piermaria 39
Paon 104	Pennachi 106	Piero 39
Papa 38	Penez 168	Piero di Lorenzo . . . 39
Papanelli 38	Penne 168	Piero di Pietro 39
Paparello 38	Penni (les) 39	Pierre 201
Papety 104	Penny 201	Pierson 168
Papi 38	Peragallo 106	Pieters 168
Parades 220	Peraire 106	Pietro (les) 168
Paradis 104	Peranda-Santa 39	Pietrolino 39
Parant 104	Perreda 220	Pievano 39
Parasole 38	Perelle 106	Pigal 107
Parcelles 167	Pereira 220	Pignatelli 39
Pareja 220	Perez (les) 106	Pignerolle 167
Paret-d'Alcazar 220	Pérignon (les) 106	Pignone 39
Paris 105	Périn 39	Piles 107
Parmentier 105	Perino del Vaga 106	Pille 107
Parmentier 167	Pernot 106	Pillement 107
Parmesan 38	Peroff (les) 229	Pilliard 107
Parodi 38	Peron 106	Pilotto 39
Parroncel (les) 105	Peroni 39	Piloty 168
Parrot 105	Perreda 220	Pils 107
Passante 38 et 220	Pérucci 39	Pilsen 168
Patel (les) 105	Pérugin 39	Pinaigrier 107
Pasch (les) 233	Pérugini 39	Pinas 168
Pasini 38	Pérugino 39	Pino 201
Pasquier 105	Péruzzi 39	Pinelli 40
Passarotti (les) 38	Peruzzini 39	Pingriet 107
Passe 167	Perrault 106	Pino 40
Passeri 38	Perreal 106	Pinson 107
Passini 167	Perret 106	Pinturicchio 39
Passot 105	Perrier 106	Piola (les) 40
Patel 105	Perrin (les) 106	Piper 201
Pastier 105	Perroneau 106	Pippi 40
Pastorino 38	Perrot 39	Pisano 40
Pastoris 38	Perroti 39	Pittocchi 40
Patenier 167	Pesari 39	Pittoni 40
Pater 105	Peseli 39	Pizarro 220
Paton 201	Pesello 106	Place 107
Paton sir 201	Pesne 106	Plahoff 229
Patrois 105	Pesenti 39	Planes 220
Patry 105	Peters 168 et 233	Plano 220
Pau de Saint-Martin . . 105	Peters-Bonaventure . . 167	Plas 168
Pauditz 167	Petersen 233	Plasencia 220
Paul 105	Peterzano 39	Plassan 107
Pauli 233	Peseli 106	Plattemontagne 168
Paulinier 105	Petit 168	Platzer 168
Paulutz 167	Petitot 39	Pleschanoff 229
Pauly 167	Petrazzi 39	Pluyette 107
Paupelier 105	Petrini 39	Po 40
Pauvert 105	Peuleman 168	Pocrion 107
Pavesi 38	Peuther 106	Podesty 40
Pavia 38	Peyranne 106	Poël 168
Pavona 38	Peyre 106	Poelemburg 168
Peacke 201	Peyron 168	Poerson (les) 107
Peale 201	Pforr 168	Poggino 40
Pedrali 38	Phelippes 107	Poindre 168
Pedrini 38	Philippe 107	

— 254 —

Name	Page	Name	Page	Name	Page
Pointelin	107	Provenzale	41	Ratchkoff	229
Poirot	107	Provost	108	Ratti	42
Poirson	107	Prud'homme	169	Ravant	109
Poisson	107	Prud'hon	108	Raveau	109
Poitreau	107	Prunati	41	Raven	202
Pol	168	Przepiorski	229	Raverat	109
Polenoff	229	Pucci	41	Ravergne	109
Pollaiolo	40	Puche	221	Ravestein	169.170
Pollet	107	Puget	108	Raymond	109
Pommayrac	107	Pugheschi	41	Rawya	221
Poncet	107	Pugin	202	Razi	221
Ponchino	40	Puglia	41	Razoli	42
Ponsan-Dehat	108	Puligo	41	Razzi	42
Ponse (les)	168	Pulzone	41	Reaburn	202
Ponteau	168	Punt	169	Realfonso	42
Ponte-Bassan (les)	40	Pupini	41	Réattu	109
Ponticelli	40	Purizzini	41	Rebell	170
Ponsz	220	Puvis de Chavannes	101	Reboul	109
Ponz	220	Pynakers	169	Recchi	42
Ponzone	40	Pyne	202	Recco	42
Poole	201			Redgrave	202
Poort	168			Redi	42
Poost	169	**Q**		Redondillo	221
Post	233			Redouté	170
Pooter	169			Reekers	170
Popelin	108	Quadra	221	Regamey (les)	109
Poplier	108	Quadrone	41	Regemorter	170
Popoff	229	Quaglia	41	Regnault (les)	109
Popoli	40	Quagliata	41	Régnier	109
Porbus (les)	168	Quglio	169	Regny	109
Porion	108	Quaini	41	Regoliron	42
Porletti	40	Quantin	108	Reich	170
Porpora	40	Quecq	108	Reid	202
Porretano	41	Quellyn (les)	169	Reignier	109
Porta	41	Quentin	108	Reimers	229
Portaëls	169	Quereno	41	Reinagle	202
Portail	168	Querfurt	169	Reinier	170
Portelet	168	Quesnel (F.)	109	Reischoot	170
Porto	220	Quesnel	202	Reiséner (H.)	110
Posadas	220	Quesnet (les)	109	Rembrand	170
Possenti	41	Quillard	109	Remillieux	109
Post	169	Quillerier	109	Remond	109
Pot	169	Quinart	109	Remy	110
Potenzano	41	Quinaux	169	Renard	110
Potier	108	Quintana	221	Renaudin	110
Potter	169	Quiros	221	René-d'Anjou	110
Poukireff	229	Quost	109	Renou	110
Poupart	108			Renouf	110
Poussin	108			Renoux	110
Poussin (Le)	108	**R**		Rentinck	170
Powel	201			Renzi	42
Poynter	201	Rabon	109	Repine	229
Pozo	221	Rademaker	169	Resani	42
Pozzi	41	Rafaellino	41	Reschi	170
Pozzo (le père)	41	Rafaelo (les)	41	Reschi	221
Pradilla	221	Raffet	109	Resende	221
Prado	41	Raffort	109	Restout (les)	110
Preim	169	Raibolini	41	Reuven	170
Preti	41	Raimbenucourt	109	Revel	110
Prevost	108	Raimeri	41	Revello	42
Preziado	221	Raimondo	42	Revoil	110
Prianisohnickoff	229	Rama	41	Rey	110
Price	202	Ramazzini	42	Reyna	221
Prieur	108	Ramenghi	42	Reynart	110
Prim	221	Ramirez (les)	221	Reynaud	110
Primatice	41	Ramsay	202	Reynolds	202
Primo (Louis)	169	Ranc	109	Reyschoot	170
Prims	169	Randa	42	Riballa (les)	221
Printz	233	Rang	109	Ribault	110
Priou	108	Ranvier	109	Ribbing	233
Procaccini (les)	41	Raoux (les)	109	Ribera (les)	221
Pron	108	Raphaël	42	Ribet	110
Pronti	41	Rapin	109	Ribot	110
Prot	108	Rascalon	109	Ricard	110
Protais	108	Rasmussen	233 et 236	Ricchi	42

— 255 —

Nom	Page
Ricchino	42
Ricci (les)	42
Ricciardelli	42
Ricciarelli	42
Riccio (les)	42
Riccionelli (les)	42
Richard	202
Richard (Th^re)	110
Richardson	202
Richaud	110
Richieri	42
Richomme	110
Richter	170, 202 et 233
Rickk	173
Rico	221
Ricois	110
Ricquiert	170
Rider	202
Ridolfi	42
Ridolfi	43
Riedel	170
Riesener (les)	110
Rietschoof	170
Rigaud (les)	110
Rigo	110
Richarte	221
Riley (Jean)	202
Rimaldi	43
Riminaldi	42
Rinaldo	43
Rincon	221
Ring	170
Riocreux	111
Rioult	111
Rippinville	202
Risneno	221
Riss	111
Ritt	229
Ritter	202
Rivals (les)	111
Rivalora	42
Rive	170
Rivera	221
Rivey	111
Rivière	111
Rivière	202
Rivoulon	111
Rixens	111
Rizi	221
Rizzio	43
Rizzoni	229
Robart	170
Robatio	43
Robbe	170
Robbia	43
Robert (les)	111 et 170
Robert Fleury (les)	111
Roberti	170
Roberts	202
Roberts	111
Robertson	202
Robie	170
Robinet	111
Robusti	43
Rocca	43
Roccadirame	43
Rocchetti	43
Rochard	202
Rochard	111
Roche	111 et 221
Rochetet	111
Rochussen	170
Rodakowski	111
Rodakowski	171
Rode	171
Rodriguez (les)	221
Roehn	111
Roëllas	222
Roëpel	171
Roestroeten	171
Roëting	171
Roffiaen	171
Roger	111
Rogier	171
Rogman	171
Rohault de Fleury	111
Roi	43
Rokes	171
Roll	111
Roller	111
Romain (Jules)	43
Romanelli	43
Romani (les)	43
Romany	112
Rombouts	171
Romeyn	171
Romney	202
Romulo	222
Roncalli	43
Roncelli	43
Rondani	43
Ronde	171
Rondinello	43
Ronjon	112
Ronner	171
Ronny	112
Ronot	112
Roodtsens	171
Roor	171
Roos (les)	171
Roqueplan	112
Roques	112
Rosa-Salvator	43
Rosa	43
Rosalba	43
Rosalès	222
Rose	112
Roseli (les)	43
Rosen	229
Rosen (comte de)	233
Rosendael	171
Rosenstand	236
Rosier	112
Roslin	233
Ross	43
Rossano	222
Rossell	53
Rossi (les)	112
Rossignon	44
Rosso	171
Rotenbeck	203
Rothwell	171
Rottenayer	171
Rottenhamer	171
Roubeaud	112
Rouchier (M^me)	112
Rougemont	112
Rougeot de Briel	112
Rougeront	112
Rouget	112
Rouillard	112
Rousseau	112
Roussel	112
Roussin	112
Roux	112
Rovira	222
Roy (J.-B.)	172
Roybet	112
Rozée	172
Rozier	112
Rubé	112
Rubens (les)	172
Rubio	222
Rubioles	222
Rubira	222
Rucé	112
Rudder	112
Rueda	222
Rugendas	172, 173
Ruisdaël (les)	172
Ruiz (les)	222
Ruiz-Gixon	222
Rumeau	112
Rumilly	112
Rump	236
Russ	173
Rustici	44
Ruthart	173
Ruviale	222
Ruylenschildt	173
Ruysch (Rachel)	173
Ruyven	173
Ry	173
Ryck	173
Ryckaert	173
Ryckx	173
Rysbraeck (les)	173
Rysen	173

S

Nom	Page
Sabatelli	44
Sabbatini (les)	44
Sabise	44
Sacchi (les)	44
Sadeler	173
Saens	173
Saeredam	173
Saglio	112
Sagrestani	44
Sain	112 et 173
Saint-Albin	112
Saint-André	113
Saint-Aubin	113
Saint-Aulaire	113
Saint-Évre	113
Saintin	113
Saint-Jean (les)	113
Saint-Ours	173
Saint-Pierre (Gaston)	113
Saint-Urbain	113
Saint-Yves	113
Sala	222
Salaï	44
Salcedo	222
Salft-Leeven (les)	173
Saliba	44
Salimbeni (les)	44
Salini	44
Salis	44
Salmeggia	44
Salmeron	222
Salmon	113
Salmson	233
Salomé	113
Salomon (les)	233
Saltarello	44
Salvestrini	44
Salvi	44
Salviati	44
Salvucci	44
Sameling	173
Sammachini	44

Sammartino	44	Schmiht	203	Severn	203
San-Antonio	222	Schneider (M^me)	113	Sevilla	223
Sandberg	233	Schnetz	173	Sevin	114
Sanchez (les)	222	Schodl	174	Sewrin	114
Sancho	222	Scœlffer	113	Sguazzella	49
Sancta-Fédé	44	Schœk	174	Shee	203
Sand	113	Schœn	174	Shergold	203
Sanders	173	Schœen	174	Sherwin	203
Sandrart	173	Schoevaerdts	174	Sibrechts	175
Sandrino	44	Schommer	114	Siciolante	46
San-Felice	44	Schooujans	174	Sidwall	234
Sangallo	44	Schopin	114	Siemiradski	230
Sangberg	44	Schotel	174	Sigalon	114
Sant	203	Schoumakers	174	Sighizzi	46
Santa-Fédé	44	Schrader (A)	174	Signol	114
Santelli	44	Schradl	174	Signorelli	46
Santerre	113	Schreiber	233	Silva (les)	223
Santi	44	Schuler	114	Silvestre (les)	114
Santini	44	Schuster (les)	174	Simmler	230
Santos	222	Schüt	174	Simo	223
Santwort	173	Schütz	174	Simone (les)	46
Sanzio (Raphaël)	44	Schutzenberger	114	Simonelli	46
Saponjnikoff	229	Schuur	174	Simonetti	46
Sarabert	113	Schwartz (les)	174 et 213	Simplice	46
Sarabia (J. de)	222	Schweikart	174	Simpol	114
Saracino	45	Schwiter (les)	114	Simson	203
Sarrazin	113	Sciæminossi	45	Sindici	46
Sarrazin (de B.)	113	Sciarpelonni	45	Sinding	234
Sarti	45	Scilla	45	Sinibaldo	46
Sassi	45	Sciorini	45	Sirani	46
Sassoferrato	45	Sckalken	174	Sirvuy	114
Saura	223	Sckenk	174	Skanberg	234
Sautai	113	Scoenère	174	Skovgaard	236
Sauvage	113 et 173	Scopula	45	Skredsvig	234
Sauvageot (les)	113	Scorza	45	Slingelant	175
Sauzaig	113	Scott	203	Slingeneyer	175
Savary	113	Sebastiani	45	Slugs	175
Savery	173	Sebastino del Piombo	45	Smallfield	203
Savoldo	45	Sebert	114	Smart	203
Sovenanzzi	45	Sebron	114	Smeyère	175
Savoye	113	Secano	223	Smeyers (les)	175
Savoyen	174	Seccante	45	Smit	114
Savrassoff	229	Secchiari	45	Smith	114
Saxe	229	Seddon	203	Smith	203
Scacciatti	45	Sedoff	230	Smith-Hald	234
Scaglia	45	Segaia	45	Smits (les)	175
Scalvati	45	Segé	114	Smyters	175
Scannabichi (les)	45	Soghers (les)	175	Snayers	175
Scaramuccia (les)	45	Segna	45	Snellart	175
Scarsella	45	Segovia	223	Snellingk	175
Scchiari	45	Seguin	114	Sneyders	175 et 176
Schaal	113	Segur	114	Soerenson	236
Schaffer	173	Segura	223	Sodergrien	234
Schalken	173	Seibold	175	Soggi	46
Schanche	233	Seigneurgens	114	Sogliani	46
Schann	229	Sellier	114	Sohn	176
Schœerin	234	Sellito	45	Sokoloff (les)	230
Schedonu	45	Sementa	45	Solario (les)	46
Scheffer (les)	113 et 174	Semini (les)	45	Sole	46
Scheitz	174	Senave	175	Solimela	46
Schellengerg	174	Senties	114	Sollewyn	176
Schellinks	174	Serafini (les)	45	Solosmeo	46
Schenck	174	Serin	175	Someren	176
Schianone	45	Sermei	45	Son (les)	176
Schiavo	45	Serni	45	Soprani	46
Schiavoni	45	Serodine	45	Sordo	46
Schichkine	229	Serra	222	Soriani	46
Schick	174	Serres	203	Sorieul	114
Schielderup	234	Serret	114	Sorlay	114
Schimagol	174	Servan	114	Sorri	46
Schitz	113	Servandoni	45	Soto (les)	223
Schive	234	Servières	114	Sotamayor	223
Schlesinger	113	Servin	114	Soubre	176
Schmetterling	174	Sesto	45	Souchon	114
Schmidt (les)	174	Sèvo (les)	114	Soudokalski	230

Soukodolski 230
Soulès 114
Souliers 114
Soutman 176
Souville 114
Soye 115
Soyer 115
Spada 46
Spaendonck 176
Spagnuolo 46
Spaltofs 176
Sparre (les) 234
Sparviers 115
Speranza 47
Spierings 176
Spierre 115
Spiers 176
Spilbert 176
Spinder 115
Spinelli 47
Spinello 47
Spoleti 47
Spolverini 47
Sporer 230
Sprong 176
Sranger 176
Squarcione 47
Staaf 234
Stabens 176
Stallaert 176
Staltler 176
Stampert (les) 176
Stamples 203
Stanfield 203
Stanzioni 47
Staples 203
Starnina 47
Stattler 176 et 230
Staveren (les) 176
Steen 176
Steenrée 176
Stefani 47
Stefano (les) 47
Stefanone 47
Steffeck 176
Steinbruck 177
Steinheil 115
Steinwinck (le vieux) . . 176
Steinwinck 177
Stella (les) 115
Stephan 177
Stephanoff 203
Sternberg 230
Steuben (les) 115
Stevens 177
Stevens-Palamède 177
Steyaert 177
Stiemart 115
Stigzelius 230
Stokvisch 177
Stolk 177
Stolker 177
Stone (les) 203
Stonne 203
Stoop 177
Storch 177
Storelli 47
Storelli 115
Storey 203
Stothard 203
Strada 47
Stradanus 177
Straten 177
Strauberg 234
Streater 203

Streeck 177
Stresi 47
Stresor 115
Stringa 47
Stroobant 177
Strozzi 47
Strudel 177
Stry (les) 177
Stuart 203
Stubbs 203
Stuber 177
Suerbout 177
Sturel 115
Sturem 115
Sturler 115
Sturm 177
Sturmer 177
Stuven 177
Suardi 47
Suarez 223
Suau (les) 115
Subleyras 115
Suchodalski 230
Sudre 115
Sueur (Le) 115
Sundberg 234
Suppa 47
Surchi 47
Suster 177
Susterman (S.) 177
Susterman (L.) 178
Suvée 115
Suvée 178
Svensson 234
Swagers (les) 178
Swanevelt (H.) 178
Swebach 115
Swertchkoff 230
Swister 178
Syder 178
Sylvestre (les) 115
Szyndler 230

T

Tacconi (les) 47
Tagliasacchi 47
Taillasson 115
Tamburini 47
Tamm 178
Tancredi (les) 47
Tanneur 115
Taraschi 47
Taraval 115 et 116
Tardieu 116
Taruffi 47
Tassaert 116 et 178
Tassel 116
Tassi 47
Tassoni 47
Tatta 47
Taunay 116
Taupin 116
Taurel 116
Tavara 223
Tavarone 47
Tavernier 116
Tayler 203
Taylor 203
Taylor (baron) 116
Tcherkasky 230
Tchitstiakoff 230
Tadesco 47
Tempel 178

Tempesta 47
Tempesti 47
Tempestino 47
Tennant 203
Teniers (les) 178
Taniswood 203
Terbruggen 178
Terburg (les) 178
Terol 223
Terweston 179
Terwestein 179
Tessier 179
Testa 47
Thaulow 234
Théotocopuli 223
Thierbousch 179
Thevenin (les) 116
Thiècle (les) 179
Thienon 116
Thierrat 116
Thierry 116
Thirion 116
Thoman 179
Thomas 222
Thomas, 116, 179, 203, 222, 234
Thomson 203
Thompson 203
Thorell 234
Thorburn 203
Thornill 204
Thuillier (les) 116
Thulden 179
Thurin 116
Thys 179
Tiarini 47
Tibaldo 47
Tideman 234
Tidemans 179
Tierceville 116
Tiger 116
Tiepolo (les) 47
Tilleborg 179
Tillemans (les) 179
Timbal 116
Timothée 48
Tinelli 48
Tinthoin 116
Tinti 48
Tintorello 48
Tintoret 48
Tiratelli 48
Tiranoff 230
Tischbein (les) 179
Tisiot 48
Tissier 116
Tissot 116
Titi 48
Titien (les) 48
Tobar 223
Tocqué 116
Toéput 179
Tol 179
Tolède (les) 223
Toll 234
Tomasini 223
Tombe 179
Tommaso 48
Tonduzzi 48
Toneli 48
Tonie 223
Tonno 48
Topia 223
Topino 116
Torelli 48
Torentius 179

Toremliet	179	Ulembrok	180	Varnier	118
Torre	48	Ulft	180	Varotari (les)	49
Torregiani	48	Ulin	117	Vasari	49
Torrents	116	Ulivelli	49	Vasco	224
Torres (les)	223	Uman	117	Vaselli	49
Torri	48	Ulterlimmige	180	Vasquez (les)	49
Tortebat (les)	117	Unterberger	180	Vassilacchi	49
Tortolero	222	Uppink	180	Vasser	181
Tossicani	48	Urbani	49	Vauchelet	118
Toudouze (les)	117	Urbina	224	Vaudechamp	118
Toulmouche	117	Urbinelli	49	Vautier	181
Tournemine	117	Urbini	49	Vaulot	118
Tourneux	117	Ussi	49	Vauzelle	118
Tournier	117	Utrecht	180	Vayson	118
Tournières	117	Uylembroeck	180	Vazquez (les)	224
Tourny	117	Uytemwael	180	Vecchia	49
Toutain	117			Vecelli	49
Touzé	117	**V**		Vecellio (les)	49
Traballessi	48			Veen (Otto)	181
Traini	48			Veer	181
Tramules	223	Vaccaro	49	Veglia	49
Trayer	117	Vadder	180	Vela	274
Tremollière	117	Vafflard	117	Velasco	224
Tresham	204	Vaillant (les)	180	Velasquez (les)	224 et 225
Treu	179	Vaine	117	Velde (les)	181
Trévisiani	48	Vajani	49	Vely	118
Trévisianni	48	Valade	117	Venard	118
Trezel	117	Valadon	117	Venevault	118
Trimolet	117	Valdemina	224	Veneziano	50
Trinquesse	117	Valdes (les)	224	Venne	181
Tripier	117	Valdes-Leal	224	Venusti	50
Trippez	170	Valdivioso	224	Vera (les)	225
Tristan (Louis)	224	Valencia	224	Veracini	50
Triva	48	Valenciennes	118	Veralli	50
Troisvaux	117	Valentin	118	Verbeeck	181
Trojen	180	Valernes	118	Verdezzoti	50
Trometta	48	Valerio	118	Verdier (les)	118
Troncassi	48	Valero	224	Verdoel	182
Troost	180	Valesio	49	Verdot	118
Trotti	48	Valkaert	180	Verdussen	182
Troutowsky	230	Valkenburg (les)	180	Verelst (les)	182
Trouvé	117	Vallin	118	Verendael	182
Troya	224	Valloyer	118	Vereschaghine	230
Troyon	117	Vallon (de)	118	Vereycke	182
Trumbuel	204	Valois	224	Verga	50
Tschaggeny	180	Valpato	224	Vergara (les)	225
Tscherkaski (prince)	230	Valpuesta	224	Vergazon	182
Tschernetzoff	230	Van Beers	180	Vergnaux	118
Tugan	117	Van den Berghe	118	Verboeckhoven	181
Tura	48	Van der Burgh	118	Verbooms	182
Turbido	48	Van der Ouderaa	180	Verbruggen	182
Turchi	48	Vandi	49	Verbuis	182
Turken	180	Van Dyck	180	Verhagen (les)	182
Turner	204	Vaneti	49	Verhaast	182
Turpin de Crissé	117	Van Geenen	118	Verhas (les)	182
Tuyll	180	Van Haanen	180	Verhock	182
Tyssens	180	Van Hier	180	Verhoegt	182
Tytgadt	180	Van Hove	181	Verhoeven (les)	182
		Van Loo	118	Verhoogh	182
U		Van Marcke	118	Verkolie (les)	182
		Van Moer	181	Verlat	182
Ubeda	223	Van Muyden	181	Vermehren	236
Uberti (les)	48	Vanni (les)	49	Vermeulen (les)	182
Ubertino	48	Vanuchi	49	Vermeyen	182
Uccello	49	Vanni-Vannuis	49	Vernansal (les)	118
Uceda (les)	224	Vannuci	49	Vernertain	182
Uchermean	234	Vannutelli	49	Vernet (les)	118 et 119
Udemans	180	Van Schendel	181	Vernici	50
Uden	180	Van Severdonck	181	Vernier	119
Uggioni	49	Vanuchi	49	Veron-Bellecourt	119
Ugolino	49	Van Ysendick	181	Veronèse	50
Ugtemburch	180	Varelas	224	Verrochio	50
Uilemburg	180	Varenne	118	Vertunni	50
Ulfsten	234	Vargas (les)	224	Verschuring (les)	182
		Varin	118	Verschuur	183

— 259 —

Verselin	119	Volks	183	Werdmoller	185
Vertangen	183	Vollevens	183	Werf (les)	185
Verspronck	183	Vollon	120	Wergeland	234
Vestier	119	Volpato	50	Werner (les)	185 et 234
Vetter	119	Volters	184	Wertheimer	185
Verwoe.	183	Voltri	50	West	204
Verwilt	183	Von Heyden	184	Westin	234
Vexes	225	Von Thoren	184	West	185
Veyrassat	119	Voogd	184	Wexelsen	234
Vialy	119	Voorhant	184	Weyden	185
Viani	50	Voort	184	Weyer	185
Viardot	119	Vorstermans	184	Weyerman	185
Vibert	119	Vos (les)	184	Weyler	121
Vincent	204	Vouet (les)	120	Whickelo	204
Vicente	225	Voullemier	120	Wicar	121
Vicinelli	50	Vriendt (les)	184	Wieling	185
Victors	183	Vries (les)	184	Wieringen	185
Victoors	183	Vroom (les)	184	Wigmana	186
Victoria (les)	225	Vrye	184	Wikeberg	204
Vidal (les)	119 et 225	Vuez	184	Wild	121
Vien (les)	119	Vuibert	120	Wilkie	204
Vigée (Louis)	119	Vuillefroy (de)	120	Willarts	186
Vigne (les)	183	Vuyders	184	Willartz	186
Vignerio	50			Willebald	230
Vigneron	119			Willebortz	186
Vignali	119			Willem	186
Vignon (les)	119	**W**		Willems	186
Vigni	50			Willewalde (les)	230
Vila	225			Williams	204
Vildé	115	Wachsmut	120	Willison	204
Vilette (Mme La)	119	Wael (les)	184	Wilson	204
Villa	225	Wagenbauer	184	Winghem	186
Villacis	225	Wagener	184	Winne	186
Villadomat	225	Wagner	184	Winselhoeven	186
Villafranca	225	Wagrez	120	Winterhalter	121
Villanueva	225	Wahlbert	234	Wirgin	234
Villamor	225	Wahivist	234	Wissing	186
Vilemsens	120	Wahlbon	234	Witt	186
Villegas	225	Wailly	120	Withermgton	205
Villeneuve	120	Wael	184	Withoos (les)	186
Villequin	50	Walker (les)	204	Wittede (les)	186
Vincent (les)	120	Wallaert	120	Wiwel	236
Vinckbooms (les)	183	Wals	184	Wohlgemuth	186
Vinci (Léonard)	50	Waltskapelle	185	Wolfaert	186
Vinchon	120	Wamps	120 et 185	Wollmar	121
Viniercati	50	Wappers	185	Wordlige	205
Vini	50	Ward	204	Worms	121
Vinit	120	Warlencourt	185	Worobieff	230
Vinne (les)	183	Warngk	230	Worst	186
Viola	50	Wartel	121	Wostermans	186
Viollet-le-Duc	120	Washington	121	Wouters	186
Visch	183	Wassemberg	185	Wouvermans (les)	186
Visono	50	Wassileffski	230	Wright (les)	205
Visscher	183	Watelet	121	Wtemburg	187
Vita	183	Watelin	121	Wudsaert	187
Vitale	50	Waterloo	185	Wurzinger	185
Vitali	50	Waterlow	204	Wyatt	205
Vite (les)	50	Watt	204	Wyckersloot	187
Vitelli	50	Watteau (les)	121	Wyk (les)	187
Vito	50	Wattier	121	Wyld	205
Vitringa	183	Watts	204	Wylie	205 et 230
Viviani	50	Wauters	185	Wyllie	205
Vivarini	50	Webber	185	Wynfleld	205
Vleeshouwer	183	Weber	121	Wynants	187
Vlieger	183	Webster	204	Wyntrack	187
Vlerick	183	Wadelin	234	Wytmans	187
Vleughels (les)	183	Weeling	185		
Vlieger	183	Weenix (les)	185		
Vliet (les)	183	Werdt	185	**X**	
Voillemot	120	Weerts	121		
Vois (Arié de)	183	Weigall	204	Xavery	187
Volaire	120	Weirotter	185	Xhenemont	187
Volfaerts	183	Weisz	185	Ximenes	225
Volkert	183	Wells (les)	204	Ximeno	22
Volkoff	230	Wencker	121		

Y

Yan d'Argent 121
Yanes 226
Yegoroff 230
Ykens 187
Yobrand 187
Yon 121
Ypres 187
Yvart 121
Yvon 121

Z

Zabala 226
Zac 121
Zaccagna 50
Zacchetti 50
Zacchia 50
Zaccolini 50
Zacho 236
Zago 50
Zahrmann 236
Zaist 50
Zamacois 226
Zamboni 50
Zambrono 226
Zamora 226
Zampezzo 50
Zampieri 51
Zanoti 51
Zanten 187
Zapata 226
Zarianko 230
Zarinena (les) 226
Zavialoff 230
Zégers (les) 187
Zéeghers 187
Zeeman 187
Zelerhoff 237
Zelotti 51
Zenale 51
Zatterstrom 234
Ziegler 121
Ziem 121
Zifrondi 51
Zimmerman 187
Zo 121
Zoboli 51
Zocchi 51
Zoleimaker 187
Zolo 51
Zompini 51
Zoppo 51
Zorg 187
Zorrila 226
Zuber 121
Zuber-Buhler 187
Zuccarelli 51
Zuccaro 51
Zuccati 51
Zucchi 51
Zugni 51
Zuoioaga 226
Zuppeli 51
Zurbaran 226
Zustris 51
Zustris 187
Zyl 187

FIN DE LA TABLE.

Paris. Imprimerie Deplanche, passage du Caire, 71-73.

MONOGRAMMES

ÉCOLE ITALIENNE

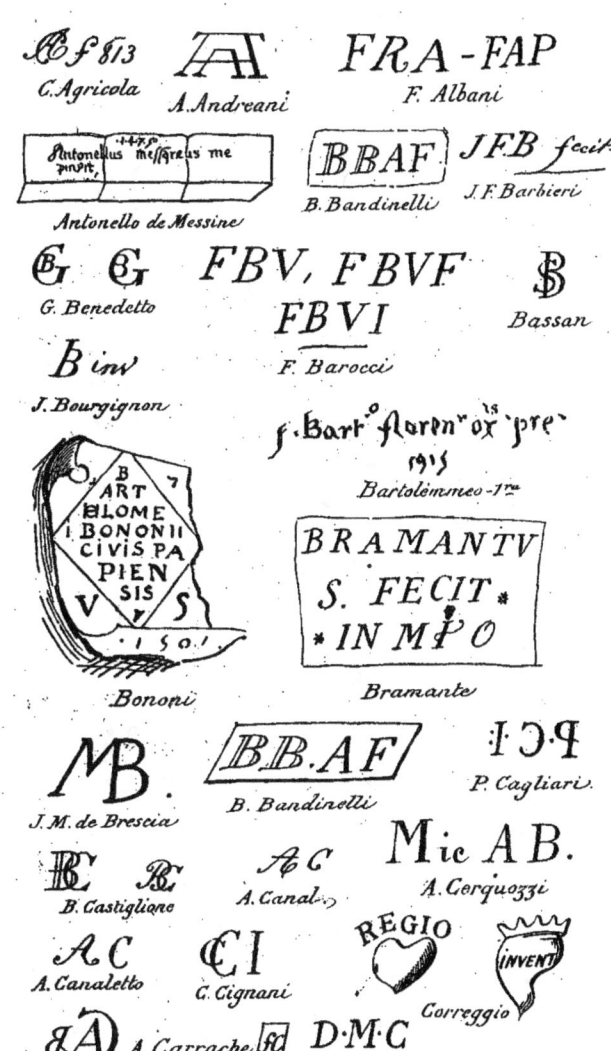

ÉCOLE ITALIENNE

Ago Car.
A. Carrache.

Carlo Maratta
Carlo Maratta.

D
D. Dossi.

GD
G. Dughet.

MF
F. M. Francia.

1543
Zaudentiu
Ferrari Gaudenzio

M.PM.
P. Morcelse.

AM
A. Mantegna.

GL°F
G. Lanfranco.

CM
C. Maratta.

FL
F. Lauri.

LF
Fecit

A·Fl
A. F. Lucini.

Johnes majonus
de alerō pinxit
Massone Giovanni.

B^
M^
B. Montogna.

B·M

ÃM
A. de Murano.

MA
Michel-Ange
Buonarroti.

BF

BP
B. Passerotti.

DF
D. Pellegrini
(Tibaldi.)

S. Palma.

FRA. PARM
INV
F. Parmegiano.

F.P.
F. Parmesan.

F.P.
P.

Marcus Palmesianus
Fes Furlivesis 2·10
Palmezzano (Marco)

A.P.
A. Primaticcio.

FÆP
F. Primaticcio Abbas.

IŨR
Raphael Urbino.

R.I. RV.R
Raphael.

ÉCOLE ITALIENNE

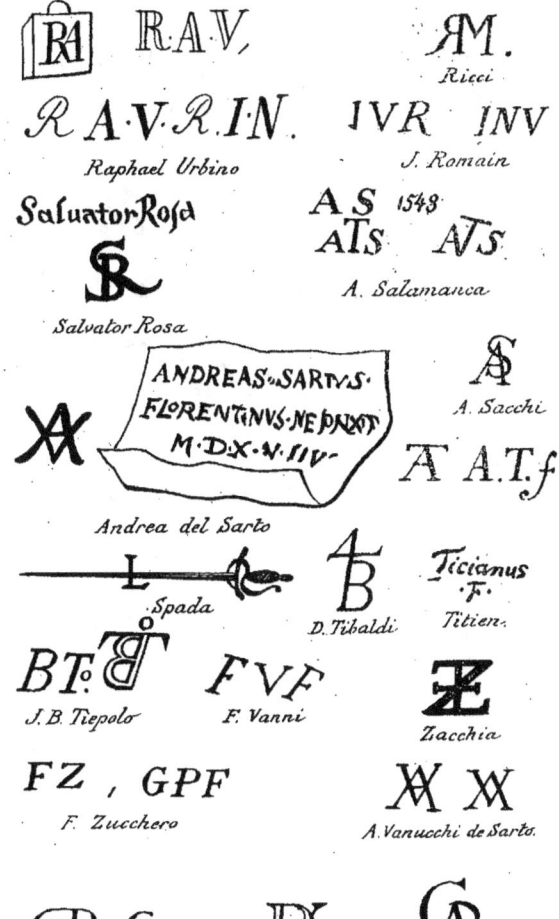

ÉCOLE ITALIENNE

AP — Joannes Bellinus.
P. de Caravage — f MDXVI

AC — Carlo. Caliari
A. Carrache — veronese f cit

R — L. Giordano.
La Rosalba

A. Canal f

F. Albani
Bartholome pinx.

ÉCOLE FRANÇAISE

Jules André. Jules Breton
W. BOVGVEREAV paul baudry
J Bidauld. Rosa Bonheur
1793.
1740 F. Boucher B B
Lⁿ Bonnat J. Courtois
L. Boilly
Bourdon LEON-BENOUVILLE.
L. Cabat J.R Brascassat
1841
N.N.I. Coypel. Ch. Chaplin
fecit 1727
Jac. Callot In. & G. Courbet
COROT.

ÉCOLE FRANÇAISE

Chardin. Alex. Cabanel
Chintreuil.
Carolus Duran Charlet
 1842.
Daubigny
 P. Delaroche
L. DE. LA HIRE
 m. & F. 1630. L Devedeux
Drouais le fils 1763 Alfred. D.D.

EUG. DELACROIX. F
Eug. Delacroix Delasurur
1842 DECAMPS. M.h. Dupleffis-
 Diaz
L. David. faciebat,

ÉCOLE FRANÇAISE

Fragonard = frago. Flers.
Français Eug. Fromentin
GUERIN F.ᵗ & Gudin
Granet S. Gérard
& Gericault, GROS.
CLAVDIO, GILLE E Giraud
IN ROMAE 1634
Claude Lorrain
G. Guillaumet, GLAIZE
J. B. Greuze. 1774. J. Isabey
 I.I HENNER
Jeanron J Jouvenet. 1710

ÉCOLE FRANÇAISE

C L . B . c le B . Ch . Jacque
Charles Le Brun
J. Ingres E le Sueur
Jn Paul LAURENS 1649
P. Lemoyne S' Lantara
Le Prince Mme Le Brun
Le Prince 1778
V. Luminais Px.
Meissonier
Michallon P. MARILHAT
JF. Millet C Mayer Pinx:
1819
P. Mignard de Neuville
Pinxit 1690
Nattier G. Pelouse
Le Poittevin P. P. Prudhon
1808

ÉCOLE FRANÇAISE

Isidore Pils

Restout. C.le *Roqueplay*

H. Regnault H. ROBERT

TH. ROUSSEAU *Saint-Jean*

P. SUBLEYRAS. P. C. TROYON

J Vernet. J. Vien"
1772
Horace Vernet

Em van Marck *Vuillefroy*
carle Vernet
Carle Vanloo. Jocqué
troy Ziem. Jx.

ÉCOLE FRANÇAISE

Bachelier. Bertin. 1801.

Beaudoin Bef-
 Blain de Fontenay
L. Bruandet.

Gillot Lancret.
 L. Watteau.

J. Baptiste monn- (Louis)
 oyer

(Toussin Watteau
 (Antoine)

Valentin fcit.

 E. Devéria

Jules Dupré

ÉCOLES FLAMANDE

G V. aelst. fecit.
T Aertsen.

A. *A*
Van Asch. Jan Asselyn.

L Backh L Backh.
Ludolf. Backuysen.

⋈
J. van Acken.

J. Beerstraten 1659.
Jan. Beerstraten.

K balt.
Kornelis Beelt

P: bout 1686.

B fecit
Brakelemburg.

Berchem g°

c Bega 1663.
Corneille Bega.

Berchem.

Gerrit Berck Heyde. 1694.
Gerrit Berckheijde

D
1656.

B. BB.
Breenberg.

D. V. BERGHen.

J O. AB. ACH.
J. van Achen.

Æ
A. Aetsheimer

AG
H. Aldegrever

A. A. A.
J. Asselyn.

H
H. Averkamp.

AB
H. van der Borcht.

KAF.
H. Audran.

J.A.f.
J. Almeloveen.

ÉCOLES FLAMANDE, HOLLANDAISE, ALLEMANDE

ÆBf — A.F. Baudoin
DLP — Pierre Laar Bamboche
B — C. Bega

Job Berckeyde.
Br — Braklenburg
VB — P. van Bloemen

B — J.G. Bergmüller
GB
NB. — N. Berghem

HBloemaert. 1632.
BoL 1667. — Ferdinand Bol

16 B 06 — Breughel
Both
Br. INVEN — Jean Breughel

P.B. — P. Bril
QB 1661 — Quieryn Brekelenkamp
ÆV — A. Brauwer

B 1601 — A. Bretschneide
L — L. Cranach

AD — A. Van Drever
RB — R. Brakelenbourg
DCRAYER.

CB — C. Bos
AB PINX — N. de Bruyn
GD — C. Decker

B — J. Bronckhorst
W. van Delft fecit
HM — C. van Cleef

ÉCOLES FLAMANDE, HOLLANDAISE, ALLEMANDE

Monogramme	Artiste
Berck. Heÿde	
ND	M. Deutsch
JvC	J. van Craesbecke
D 1664	A van Diepenbeck
A G	A. Cuyp
XD AVD	A van der Does
cDSf	C. Dusart
G. DOW	G. Dow
GDow	G. Dow
JD 1648	J.C. Droogloost
AVD	A van Dallinger
AD	Albert Durer
A. DU. IARDIN. fe 1670	A. du Jardin
HD 1525	H. Durer
KDI fec KDVI.f D fec 1657	C. Dujardin
AV	A. van Everdingen
G.V. Eeckhout. F.	
AD	A. van Dÿck
AE	A. Elzheimer
F F 1581	F. Floris
FF	
H.V.f	H.U. Franck
FF	F.F. Francke

ÉCOLES FLAMANDE, HOLLANDAISE, ALLEMANDE

IC 1653 — J. van Goyen
GL — Gerard de Lairesse
HG — Henri Goltzius
✠ — L. Van Leyden
H° GOOVAERTS.
F° An°. 1713
A G — A. Greif
HG — H. Gross
HACKAERT.
GDH — G.D. Heusch
Griff.
m. Hobbema
Hobbema
Hagen — Van der Hagen
DH — Dirk Hals.
M. d. Hondecoeter.
MH — M. Heimskerk.
P. d'hooch f. 1670.
B. C. van der Helst 1650
NH — N. van der Horst.
P. D. Hoog
AhF — A. Houbracken.
JDHeem — J. van Heem.
NH — A. Hondius.
S. v H. — Samuel Van Hoogstraten.
Jhh R 2h — J. van der Heyden.
Jh R h — J. Van der Heyden.

ÉCOLES FLAMANDE, HOLLANDAISE, ALLEMANDE

AN Houbrake pinxit.

Jan V Huysum fecit.

IVHB f. *Kessel.* A Klom.
J van Hugtenbourg Aalbert Klomp.

J. Lingelback M̄. ☨ ×H×
 P. Molyn Memling Jean Hans

ℬ *Fran Mieris 1676 f.*
Gerrit Lunders

M. Miereveld.

M ÆS. ⌘ A° 1639.
Nicolas Maes

Godefridus Maes Fecit.
 1684

F.M.F *F. V Mieris.*
F. Mieris *Fec: A° 1715.*
 F. van Mieris Le Jeune.

⚒ *F° 1722.*
 W. Van Mieris.
J. Van Mecken Willem Van Mieris

G Metsu *G Metsu* V.O. f.
 Van Os

ÉCOLES FLAMANDE, HOLLANDAISE, ALLEMANDE

C D M.
Ch. de Moore

AVN.
A. Van der Neer

B Ommeganck f.

Moucheron f.
1667

Verbruggen f.

A. Ostade. 1661. A. Ostade.

AVN. DN.
Aart. Van. der Neer

C Netscher
1673.

Isak van Ostade. 1645.

A. ostade.
1655.

POVRBVS.
FACIEBAT

Isaak. van.
Ostade. 1633.

AO AO
A. Overlaet

Paulus.
Potter f 16 49

AV AVO
O
A. Van Ort

Paulus Potter. f. 1651.

A. Pijnacker. f.

CP
C. Pollenburg
1648 CP

ÉCOLES FLAMANDE, HOLLANDAISE, ALLEMANDE

J.E. Quellinus — Rembrand — Rolland Savary

Rembrandt. f — Ruisdael

Rachel Ruysch — J. de R.
J. Roos

Ruisael P. P. R.
Rubens m.v.

THEODOOR. ROMBOVTS. F.
1636.

PR. G. Schalken, fec.
P. Rugendas 1673.

E. Quelin P. Tit. A. Storck. F
Petitot

J.H. Roos H. H.S. G.S. f.
Herman d'Italie G. Schalken

S VR. 1633. J. V. SON. J. Steen
Salomon Ruisdaael

FS D. TENIERS. F H
F. Sneyders 1678
 Saftleeven

C. Schütt D. TENIERS. FEC.

D.P. D. If D. F B
Teniers père Gerard Terbury

ÉCOLES FLAMANDE, HOLLANDAISE, ALLEMANDE

H. Schaufelein — L.V.V.L W. *L. Van Uden*

R. Tempel ft.

J Siberichss — ✶P. Jésus. AR: *Daniel Seghers dit Jésuite d'Anvers.*

I. P. Van. Thielen.

Steen. — Louis Verboeckoven

Steen. — Eugène Verboeckoven

A.V.V. f — A VV f *A van der Velde*

L. verschvier. *Lieve Verschuur* — JanVieloors =

J A Verschaeren ft. 1827

IV fe *J. Van der Velde:* — *P B.* *P. Verbeeq*
J VV f / I.V.V. fe
W fec

L. N. — adr v Werff. fecit A° 1694.
L. Vorsterman.

ÉCOLES FLAMANDE, HOLLANDAISE, ALLEMANDE

ÆBW — A. Willaerts

WEENIX

A v. ve de f

I Weenix

A.W.F. — Waterloo

A Dois — Arie de Vois

P∯·W·
PL W. — Philippe Wouvermans

verbecch ull 3. 1713

M Sovyn — Mantensy Zorg

J wynants **J wynants**

J·W·

Antᵒ Han Dyck — Jean Jordaans

Elsheimer

J. Petitot

ÉCOLE ESPAGNOLE

A. FoNNSSANCNS·F. 1581.
Alonzo Sanchez Coello

Castillo. *AC.* *A.*
A. Carnno

P. S. an Collantes. f
Pablo de Cespedes *J.B. MAZO*

Goya *Luan de Arellano.*

Fortuny *Murillo. f Hispan*

IOA *Matheo Zerzto.*
Pedro de Moya Matheo Cerezo

dd Velasquez *Joannes Pantoja*
francisco-pacheco. *de la † F.t 1600.*

Co *F* LVISIVS
Francisco-Pacheco DE VARGA.

F.D ZVRBARAH F Lopez.
Zurbaran

Jua AB eu de SP RD
Ribera

ÉCOLE ANGLAISE

R.P.B A W. Callcott
R.P. Bonington

E.L John Constable
Ed. Landseer

Vicat Cole Fred Leighton
Sir Frederic Leighton

Wm Etty J M Gilbert

Francis Grant W. H
Hogarth

Ph. Calderon

Th. Lawrence
Sir Lawrence

G. M: 1790 Thomas Faed
G. Morland.

E M Ward
J. M. W. T.
Turner H. Fuseli

ÉCOLE ANGLAISE.

J Reynolds pinxs.

J'A O. Connor 1777

David Wilkie
London 1828

Benjⁿ West

Lord Aylesford. A. Cooper. Rich. Wilson

www.ingramcontent.com/pod-product-compliance
Lightning Source LLC
Chambersburg PA
CBHW071629220526
45469CB00002B/543